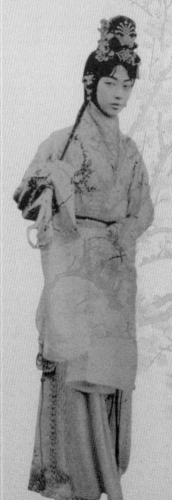

梅蘭芳

的藝術和情感

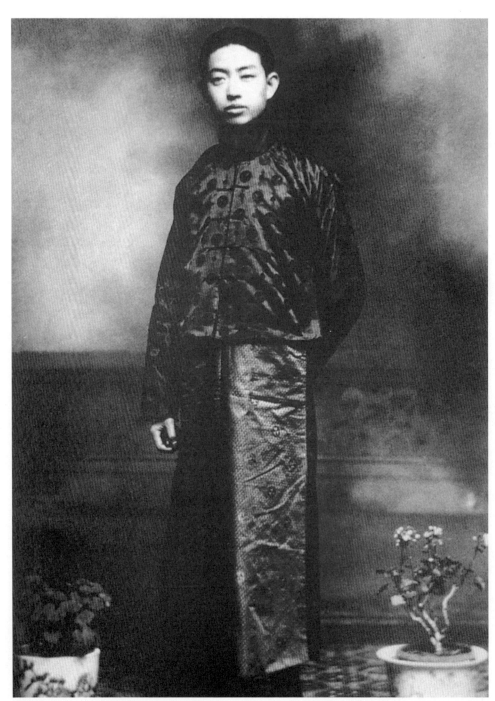

儒雅的梅蘭芳。

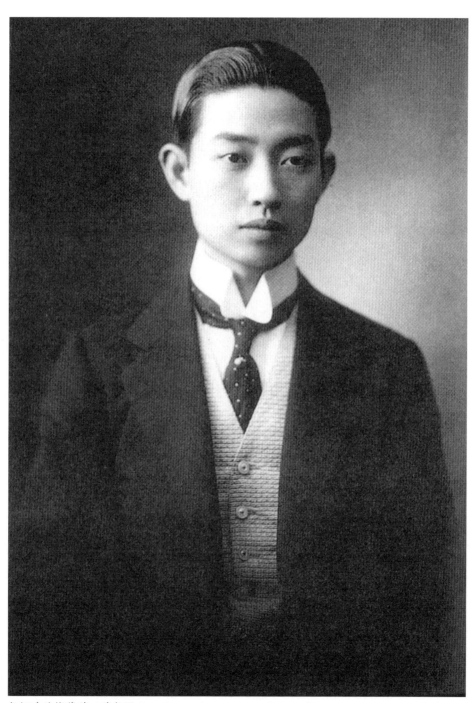

年輕時的梅蘭芳，英氣逼人。

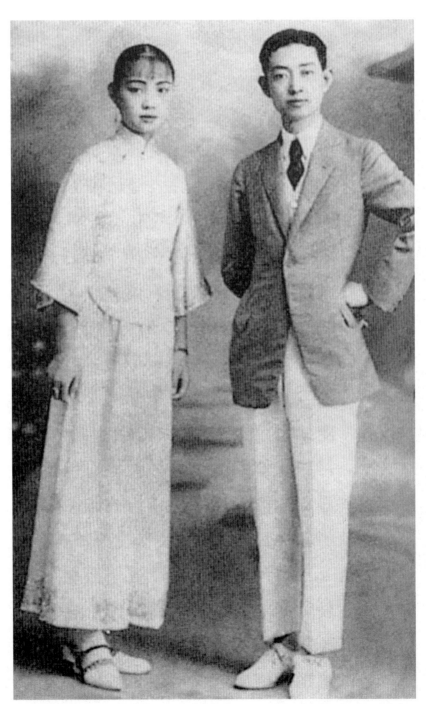

梅蘭芳與第二位夫人福芝芳，福芝芳為他生了九個兒女（其中五個孩子夭折）。

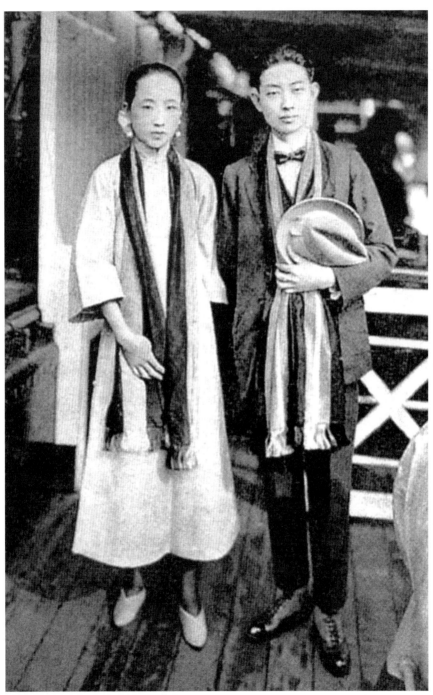

梅蘭芳赴日時與元配夫人王明華在輪船上。

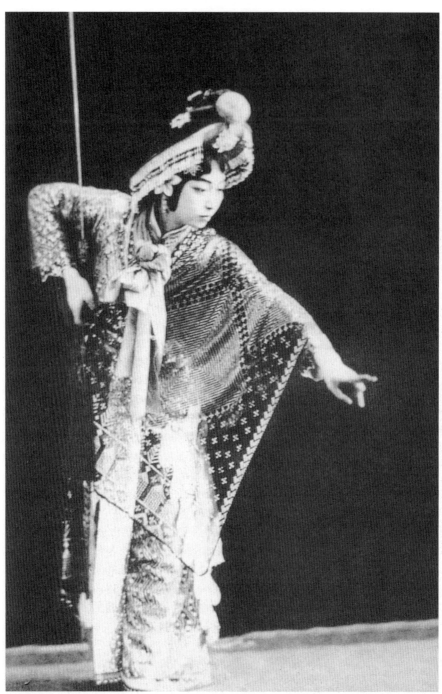

《廉錦楓》中的「刺蚌舞」。

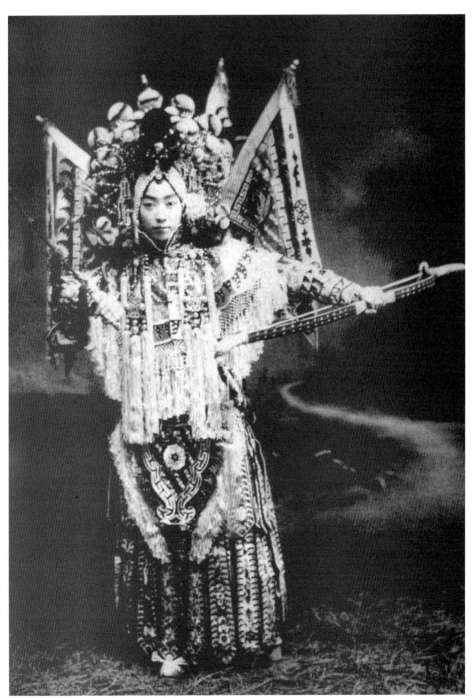

梅蘭芳在《穆柯寨》中飾穆貴英。

梅蘭芳
的藝術和情感

梅蘭芳
的藝術和情感

前言

據二十世紀八〇年代有關方面的調查統計，中國各民族各地區的戲曲劇種大約三百四十種，而京劇是其中體系最完全，受眾最廣泛，對其他劇種影響最深遠的一個劇種。這個肇始於徽劇、經與漢劇結合並吸收了其他戲曲形式，於清朝同治、光緒年間才瓜熟蒂落的新劇種，只經過短短幾十年的發展，到民國初年至三〇年代末期，就迎來了它的鼎盛時期。

梅蘭芳生也及時，恰逢其盛，並得以在前輩培育的沃土裡茁壯成長，這是他的幸運：京劇遭遇梅蘭芳，不停地被他精益求精，不斷地被他推陳出新，而終至巔峰，這是京劇的幸運。

梅蘭芳對京劇有兩大貢獻，一是在藝術上使它臻於完美；一是在影響上將它播向世界。對此，人們易看重前者而低估後者。有人就認為京劇走向海外，不過是讓外國人看個熱鬧，驚歎一回奇異而已，他們既無法真正領略中國戲劇藝術的美妙，我們的京劇也就難以從中獲益而得以發展，其實大不然。事實證明梅蘭芳在國外的成功演出，不僅吸引了大批興趣盎然的普通觀眾，也引起了專家們的注意，從而引發了諸多關於中外戲劇比較的評論，也首次使京劇以世界戲劇表演體系之一的身份隆重進入研究視野，與世界其他戲劇表演體系一同進行分析和考察，其意義之深遠難以估量。京劇的形成本來就是建立在對其他劇種的借鑒與融合之基礎上，它的發展也不可能或離其他劇種，當然包括外國戲劇的借鑒與吸收。另外，經濟落後與經濟發達的國家相比，彼此的瞭解總是懸殊很大——在世界對中國的瞭解微乎其微的背景下，京劇對外國觀眾所起的作用就被放大了。也就是說，他們是透過京劇來看中國的。所以攜京劇出國門，促進的也就不僅僅是戲劇藝術的國際交流了。

無論從梅蘭芳對京劇的酷愛，對京劇藝術的執著追求，還是從他為京劇的發展所做出的貢獻來看，梅蘭芳這個人實在

是為京劇而生的，他的人生意義也委實在這裡。

梅蘭芳之所以成為京劇史上空前絕後的人物，毋庸諱言，部分原因來自上蒼的特別垂青。他早年識字與學戲的遲鈍，

只不過是小孩子的一時不開竅而已，而非真的愚笨：他少年時期為親友所著急的相貌，比如面少表情、眼睛無神等，其實

正合了傳統觀念下良家婦女美的特徵。溫良的性格、柔靜的外形，是天生飾演女性的材料。

當然梅蘭芳的成功在很大程度上，也來自他對藝術的思索領悟、求變創新與刻苦學習。他先天的聰慧既不比人差，後

天的勤奮又超過別人，待欲其之不成功，豈可得乎？

梅蘭芳還是一個「情商」極高的人。在那個上至達官貴人下至引車賣漿者流旁及閒人惡霸均以看戲為主要娛樂的時

代，在那個形形色色的人們對演員懷有各種曖昧乃至變態心理的社會，一個演員尤其是有了些名氣後的角兒，所處環境

豈止複雜，簡直可以用「險惡」來形容。有的演員因為抵擋不住財色的誘惑而墮落了；有的懦弱於邪惡勢力的逼迫而屈服

了；有的則過於剛直缺少韌性而夭折了……結果同是一個——毀了自己的藝術前程。梅蘭芳對各路神仙卻能應付裕如，他從

善如流，聞過則喜，好德而自潔，出污泥而不染，遇罡風則迴避，遇挑釁則不應，不僅消解藝術之途的阻礙於無形，更吸

引了諸多有志有識人士聚集周圍，樂意為他獻計獻策，雕鑿藝術，共謀京劇的輝煌。

抗戰對於梅蘭芳是個特殊的關口。日寇因為對他存利用之心，變換各種手法，懷柔與威嚇並施，只是為了迫其就範。

而他卻沉著機智，以一個藝術家特有的方式與敵周旋，直至不惜自傷拒敵：鐵蹄下的人們，往往不耐饑寒而重操舊業，梅

蘭芳卻不以生計作借口，堅決息演，寧願忍痛看著自己的藝術生命一天天流失也不改初衷。

金無足赤，梅蘭芳當然未必是一個完人，但是他的藝術很完美，他的為人很完美，他的性格很完美，他的生活很完

美，所以，他的人生是完美的。

梅蘭芳 的藝術和情感

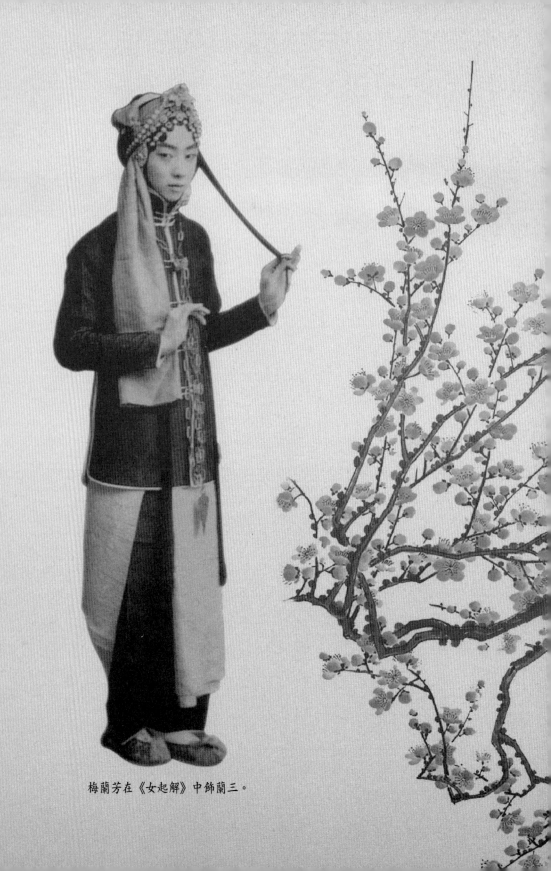

梅蘭芳在《女起解》中飾蘇三。

藝術篇

第一章 京劇，絢爛的聲色盛宴

一、懵懂的學藝年代

上海灘的「新人」

1913年，上海。

這年，梅蘭芳十九歲，第一次離開土生土長的北京，南下上海。

很難說梅蘭芳是在哪年成名的。他不是憑藉某一部戲而一夜成名。他的成名完全是循序漸進，一步一個腳印走出來的。因為如此，如果非要論及他成名的具體時間，便有了不同的說法，有人說是1921年，他在這一年，和「國劇宗師」楊小樓創演了至今流傳不衰的《霸王別姬》；更有人說是1927年，他在這一年，因北京《順天時報》的一次「新劇奪魁投票活動」而成為「四大名旦」之首；更有人說是1913年，他因首赴上海演出成功，獲得「寰球第一青衣」的美譽。

其實，說1913年是梅蘭芳的成名年，並不確切。準確地說，這年對於梅蘭芳來說，有著特別非凡的意義。

京劇早在1867年便進入了上海，隨著上海日漸成為遠東大都市，京、津兩地的京劇演員更加頻繁南下，上海實際上成為南方京劇藝術中心。京劇作為一種舞台藝術，又不能不與社會發生聯繫，而與社會聯繫的一個重要之點，便是外出巡迴演出。京城的許多京劇演員都認為僅僅在北京走紅還算不上是真正的紅，必須去上海。另外一個原因是赴滬演出的經濟收入可以比平時的日常演出翻幾番，不僅「接、送、吃、住」由上海方面全包，包銀也非常可觀。因而，出名的、未出名的京城演員都對赴滬演出充滿嚮往。

梅蘭芳於1913年秋首次跨出北京城赴上海演出前，在京城的舞台上其實已經小有名氣，但上海人對他卻一無所知。

對於上海「丹桂第一台」老闆許少卿的邀請，梅蘭芳的心情有些複雜。

首先，儘管他已經是京城各戲園爭搶的角兒了，但在許少卿看來，能否靠他賣座還是個未知數。許少卿是個精明的商人，

這次他主要邀請的是著名鬚生王鳳卿，梅蘭芳只是作為「陪襯」。因此，此次赴滬，掛「頭牌」的是王鳳卿，梅蘭芳只是「二

牌」，連包銀都是王鳳卿為三千二，梅蘭芳卻只有一千八，其中四百元還是王鳳卿竭力爭取來的。

當時，王鳳卿認為許少卿給梅蘭芳的包銀太少，要求再加四百元。許少卿以為梅蘭芳不過是個「二牌」而已，按照行話說，

只是為王鳳卿「跨刀」的，便不太願意在無名小卒身上多下本錢，但他又不能得罪王鳳卿，所以有些為難。王鳳卿見狀便有些不

高興，覺得許少卿太小氣，他故意說：「你如果捨不得出到這個價錢，那就在我的包銀裡面，挪給他四百元。」

許少卿一聽王鳳卿這麼說，不免有些難為情，連忙說：「這怎麼行？哪能減您的包銀。」於是，他同意加梅蘭芳四百元。

這個時候，錢對於梅蘭芳來說還是比較重要的，梅家一家大小的生活重擔全靠他一個人。因此，他對王鳳卿為他多爭取四百

元包銀充滿感激。不過，許少卿的態度，多少讓他有自尊受到傷害的感覺。

其次，他自知在京城的舞台馳騁許多年，對戲迷的欣賞口味還是有一點瞭解的，知道他們喜歡什麼不喜歡什麼，而對上

海觀眾，他卻毫不知底細。貿然前往，觀眾不買他的眼怎麼辦？如果第一次去沒有留給上海觀眾好印象，以後再想挽回恐怕就很

難了。也就是說，此行似乎只能成功不能失敗，哪怕不成功至少也不能失敗。但是，這是個展示自己技藝的絕佳機會，又豈能放

棄？這樣一來，梅蘭芳的心理壓力可想而知。

正式演出前幾天，上海金融界大亨楊蔭蓀托人來找王鳳卿。來人與王鳳卿是老相識，故友重逢自然欣喜萬分，閒聊了一些

家常，來人才說明來意。原來楊蔭蓀即將結婚，看見《申報》的廣告，知道王鳳卿、梅蘭芳已經到了上海，便想請他們在他結婚

當日去他家唱一場「堂會」。點名要唱《武家坡》。王鳳卿一時有些為難，他擔心許少卿不同意，但經不住老友的一再鼓噪，便

答應了下來。果然，許少卿聞訊後反應激烈，他堅決不同意他們在正式演出前去楊家唱堂會，他的理由是萬一他們在堂會上唱砸

了，弄壞了名聲，勢必影響到戲館的營業。

王鳳卿好說歹說，許少卿就是不鬆口，而王鳳卿認為既已答應了楊家那是一定要去的，否則豈不失信於人。一邊堅決要去，

一邊堅決不放，雙方一時僵持不下，眼見就要鬧崩了。楊家得知情況下再派人來找許少卿，表示：「假如他們在堂會上唱砸了，

而影響到戲館的生意，楊家願意想辦法補救。」

許少卿氣呼呼地反問：「你們能有什麼辦法？」

「我們可以請工商界、金融界的朋友聯合包場一個星期，保證你不會虧本。」見許少卿還在猶豫，說客又補充說：「這次堂會，我們就用『丹桂第一台』的班底，這樣也可以保證演出不至於出問題，怎麼樣？」

許少卿掂量後勉強同意了。

問題總算得以解決，但這件事卻使梅蘭芳背上了一個沉重的包袱。他的心裡頗不是滋味，更加斷定許少卿對他是沒有信心的。王鳳卿在藝術上已經有了聲譽與地位，許少卿還不至於懷疑王鳳卿的能力，而自己在上海人眼裡只是個新人，許少卿自然不完全瞭解他的藝術功底。同時梅蘭芳還有另外的擔心，如果許少卿的確不幸而言中，他們唱砸了，那麼他從此在上海銷聲匿跡，永無出頭機會，他的舞台生涯還沒有開始便將提早夭折。

這些想法固然有梅蘭芳太過多慮的成分，但客觀上卻使他暗下決心，一定要讓許少卿對他刮目相看。

話雖說是說給王鳳卿聽的，實際上卻是他在給自己打氣。王鳳卿早已看透了梅蘭芳內心的緊張，他笑著安慰道：「沒錯兒，老弟，不用害怕，也不要矜持，一定可以成功的。」

決心是下了，而擔心卻並沒有離他而去，這一晚，他睡得很不踏實，第二天一早，他對剛起床的王鳳卿說：「今兒晚上是我們跟上海觀眾第一次相見，應該聚精會神地把這齣戲唱好了，讓一般公正的聽眾們來評價，也可以讓藐視我們的戲館老闆知道我們的玩意兒。」

堂會地點並沒有設在楊家，而是在張園。梅蘭芳、王鳳卿來到張園時，張園已熱鬧非凡，被邀來參加婚禮的賓客非常多，他們向主人道了賀，主人早已為他們準備好了酒席。酒足飯飽後，他們來到後台準備出台。在與許少卿交涉中，楊家已經瞭解到王鳳卿、梅蘭芳為不失信於他們而與許少卿發生爭執的事，對他們深表謝意，決定將他們的戲碼列在最後一齣，而且還利用各種形式向親友賓客替他們做宣傳，這使他們的戲備受矚目。

《武家坡》這齣戲，梅蘭芳在北京演過多次，與王鳳卿合作也有不少次了，所以他並不怕這齣戲。等台簾一掀，他更加沉著了，早已忘了許少卿的擔心，也忘了他昨晚失眠內心緊張這碼子事了。當他的一個亮相而贏來滿堂彩時，他全身心地進入了情境。接下來，他無論是唱那段西皮慢板，還是在做工身段方面始終博得觀眾的陣陣叫好聲。顯然，台下的觀眾十分注意這位來自北京的第一青衣兼花旦。當晚的演出是很成功的，整齣戲始終有喝采叫好聲相伴，雖然這是小範圍的演出，觀眾也是極有限的一部分，但這次成功的演出堅定了梅蘭芳的信心，為他後來在戲館裡的演出成功打下了基礎。

梅蘭芳 的藝術和情感

在緊張、擔心、焦慮、自尊心受傷等等複雜的心理狀態下，梅蘭芳在上海的頭幾天演出，幾乎是在屏氣凝神下完成的，不出錯是他那幾天的唯一追求。

那時演員新到一個演出地點，最初三天所演出的劇目被稱為「打泡戲」（又稱「打砲戲」）。「打泡戲」成功與否，直接影響到這個演員日後在當地的演出成績。開頭要開得好，要給觀眾一個好印象，所以，一般演員都非常重視「打泡戲」，梅蘭芳自然也不例外。按《申報》事先預告，梅蘭芳頭三天的「打泡戲」分別是《綵樓配》《玉堂春》和《武家坡》。

十一月四日，對普通上海人來說絕對是一個平常的日子，而對梅蘭芳來說意義十分重大，這是他第一次登上上海舞台的日子，更是他紅遍上海的起點。當然，他自己並沒有想得那麼遠、那麼深，他只是要求盡心盡力唱好每一場。

這天傍晚，他和王鳳卿以及琴師茹萊卿、胡琴田寶林、鼓手杭子和走進丹桂第一台的後台，管事為他們一一介紹了「丹桂第一台」的基本演員：武生蓋叫天、楊瑞亭、張德俊；老生小楊月樓、八歲紅（劉漢臣）；花臉劉壽峰、郎德山、馮志奎；小生朱素雲、陳嘉祥；花旦粉菊花（高秋顰）、月月紅。介紹完，梅蘭芳在心裡感歎：「難怪許老闆從北京只請了鳳二爺和我兩個人，原來『丹桂第一台』是人才薈萃之地，可以說是人才濟濟，應有盡有啊。」

接著，後台管事將梅蘭芳領到樓上一間化妝間，而王鳳卿則在後台賬桌上扮戲（即化妝）。別小看這看似普通的賬桌，它可是身份地位的象徵。那時候，幾乎每個戲館後台都有這麼一張賬桌，賬桌上往往擺放著戲圭（即水牌，用以公佈戲碼的器具）和戲簿（即戲班演出的備忘錄），有時戲圭旁還有牙笏（用以公佈處分、通知演出事項等的器具），這幾樣東西是戲班裡的重要物件。

就因為賬桌很重要，所以不是一般演員都能在賬桌前扮戲的，在生行演員佔舞台統治地位時，只有老生、武生等生行演員可以坐在賬桌前扮戲，而且行等其他行演員是沒有資格的，後來又形成了凡是掛頭牌的名角才可以坐在賬桌前扮戲的習慣。王鳳卿本是老生演員，而且這次赴滬掛的又是頭牌，所以自然是可以坐在賬桌前扮戲的。顯然，這個時候的梅蘭芳，還沒有這個資格。梅蘭芳的戲碼被排在倒數第二，在北京這被稱為「壓軸戲」，而在上海這被稱為「壓台戲」。上海的「壓台戲」相當於北京的「大軸戲」，因為上海的演出習慣，一般是最後一齣戲被稱為「送客戲」。

戲碼排的較後，梅蘭芳估計約到十點才能出場，八點半時，他開始扮戲。他一邊不急不忙地扮著，一邊豎著耳朵聽前台一齣緊一齣的戲。當快輪到他上場時，他這才感覺到自己其實是很緊張的。前幾日的堂會唱得還算成功，不過唱堂會畢竟不能算正規

演出，這次才算是真正意義上的第一次登上海的舞台，第一次與陌生的上海觀眾見面，他們該如何看待自己、如何品評自己呢？雖然他的心裡有些忐忑，但因為他的性格一向很平和很沉著，不急躁不浮躁，很能控制自己的情緒，所以從外表上看，他胸有成竹。

時間一點點臨近，管事在催了。他深吸幾口氣，又自我安慰道：「《綵樓配》我唱過好多回了，已經很熟了，從來沒有出錯的，怕什麼呢？這麼一想，他更加平靜了。這時，場上小鑼響起，檢場的已經掀開了台簾，梅蘭芳明白此時已容不得自己多想了，他平復了一下心情，這才急步走上場去。

演出效果很好，上海觀眾一下子就迷上了這個來自京城的年輕旦角，他們喜歡他的唱，認為美不可言：他們欣賞他的一看便知基本功紮實，因而也就毫不吝嗇自己的掌聲和喝采。3天的「打泡戲」，不僅很順利，而且很成功。

眼見票房一路高歌猛進，許少卿的態度也大為改變，由對王鳳卿的巴結奉承的不冷不熱轉而對梅蘭芳大加恭維，直誇梅蘭芳是「福星」。三天「打泡戲」後的那天晚上，許少卿設宴款待王、梅二人。酒座上，許少卿忙不迭地為他倆添酒加菜。

梅蘭芳面前小盤子裡的菜堆得小山一般高，許少卿還在一個勁地往裡夾菜，還連聲：「台上辛苦了，今晚應該舒舒服服地吃頓宵夜了。」

接著，他又說了一大堆誇讚他倆技藝的溢美之詞。梅蘭芳很清醒地意識到許少卿不過是看在錢的分上，恭維他們而已。吃得差不多時，許少卿激動地對他說：「你們知道這幾天的賣座成績嗎？」不等他倆回答，他接著說：「真是好得不能再好，有許多大公館和客幫公司都已經訂了長座了。」

王鳳卿插嘴道：「許老闆這回豈不是生意興隆了嗎？難怪許老闆這麼高興。」

許少卿嘿嘿笑著，說：「托兩位老闆的福。」說完，他舉著一小杯白蘭地衝梅蘭芳說：「外面都傳這位新來的角兒，能唱能做，有扮相，有嗓子，沒得挑剔。」他的言下之意就是這次梅蘭芳的作用功勞是最大的，人們也都是衝著這位新來的角兒而上戲館的。

梅蘭芳只是笑笑，沒有作聲。

許少卿又說：「無啥話頭，我的運氣來了，要靠你們的福，過一個舒服年。」

看許少卿幾乎是得意忘形的樣子，王鳳卿禁不住想起前幾日他死活不讓他們去楊家唱堂會一事，便故意問他：

梅蘭芳 的藝術和情感

「許老闆，我們沒有給你唱砸了吧？」

許少卿也是聰明之人，他一聽此說便明白王鳳卿所指，賠著笑臉解釋說：「哪裡的話，你們的玩意兒我早就知道是好的，不過我們開戲館的銀東，花了這些錢，辛辛苦苦從北京邀來的名角兒，如果先在別處露了臉，恐怕大家看見過就不新鮮了，這是開戲館的一種噱頭，我邀你們還有別人的股子，不要讓他們說閒話，也有我的不得已的苦衷，其實真金不怕火煉，你們的玩意兒，我太知道了，要不然我怎麼會千里迢迢從北京把你們邀來呢？」

話是這麼說，其實，許少卿對梅蘭芳並不十分瞭解。這個年輕的旦角兒，家世背景、學藝經歷、成長過程、藝術功底、愛好專長等，是怎樣的呢？許少卿產生了一探究竟的強烈願望。

氣跑了老師

如今，人們提起梅蘭芳，喜歡用「天才」這個詞，甚至有人說，他生來就是唱京劇的，他初學戲時與在私塾求學一樣，並沒有表現出超過同輩的機敏和靈氣，相反倒是顯得有些木訥，有些「遲鈍」，以至於使包括家人在內的許多人都很失望。

照常人看來，梅蘭芳少時的相貌十分可愛，一張胖嘟嘟的臉，細長的眼睛，厚厚的嘴唇，寬闊的腦門。可是照演員的標準來看，條件就不大好了。戲曲界前輩藝人說要想成為一個好演員，必須具備六個條件，即「相貌好」、「嗓子好」、「身材好」、「會唱」、「會做表情」、「會做動作」，前三個是先天條件，後三個得靠後天培養。梅蘭芳小時候，從外表上看，似乎不夠聰明伶俐，關鍵是他的視力不良，加上眼皮老是垂著遮擋了瞳仁，總不能對人正視；他見了生人又不愛說話，面部表情便顯得有些木訥。因此，他的大姑母曾經又愛又恨地用八個字概括他是「言不出眾，貌不驚人」。

梅蘭芳1894年十月二十二日出生在北京李鐵拐斜街的梅姓梨園世家。出生時，他和一般的嬰兒並無區別，不過，哭聲很響亮，很高亢。家人很欣慰地說：「又是一個唱戲的。」於是，儘管他言不出眾，貌不驚人，戲還是要學的。

第一個被梅蘭芳的伯父梅雨田請到家裡來為梅蘭芳啟蒙的，是著名小生演員朱素雲的哥哥朱小霞。那時，梅蘭芳八歲。這年，清政府同包括俄、英、美、日、德、法、義、奧、西、比、荷在內的十一個國家簽訂了不平等的《辛丑條約》。

當時京劇演員的培養方式除入科班學藝外，還有拜師做手把徒弟，請教師在家中授藝和票友學藝等幾種形式。梅雨田為梅蘭

芳選擇的是「請教師在家授藝」的方式。

朱小霞、朱素雲、朱小芬、朱幼芬兄弟是梅蘭芳的祖父梅巧玲的弟子、「雲和堂」班主朱霞芬的兒子，均朱承父業，數朱素雲成就最突出。和梅蘭芳同時受教於朱小霞的，還有朱幼芬，以及梅蘭芳姑母的兒子王蕙芳表兄弟是一塊兒學的戲。但是，有些木訥的梅蘭芳學戲較慢，往往王蕙芳一遍就能學會，時時還要向蕙芳請教。

有王蕙芳的聰慧機靈作對照，梅蘭芳在師父朱小霞的眼裡就成了「扶不起的阿斗」，因此對梅蘭芳也就少了耐心多了粗暴。他教《三娘教子》開頭的四句老腔，梅蘭芳學了幾個小時仍然不能上口，一怒之下，對梅蘭芳斥一句「祖師爺沒給你飯吃」，就拂袖而去，罷教！

誰也不知道性格內向的梅蘭芳，當時自尊心會受到怎樣的傷害。當他望著師父氣哼哼的背影，不知心中會有多少委屈多少懊惱，想到又要叫祖母、伯父、母親歎息，他的頭也許會深深地低下去。其實連他自己都不知道，此時的他猶如一顆安臥在土壤裡不起眼的種子，只是在等待著陽光雨露。

梅蘭芳的姑母十分疼愛蘭芳這梅家唯一的獨苗，不僅一再叮囑兒子王蕙芳要照顧梅蘭芳，在為王蕙芳添置戲衣時也不忘給梅蘭芳準備同樣一份，更在為王蕙芳另請師父教戲時，也讓梅蘭芳跟著一起學。有些苦惱又有些自卑的梅蘭芳，就這樣被拖曳著一路跌跌撞撞地入了戲曲之門。

許多年以後，梅蘭芳成就大名。一次他在後台遇見了當初被他氣跑的老師朱小霞。朱小霞不好意思地說：「我那時真是有眼不識泰山！」

梅蘭芳卻笑著說：「您快別說了，我受您的益處太大了，要不是挨您這一頓罵，我還不懂得發奮苦學呢！」

真正開掘梅蘭芳潛力的是吳菱仙。換句話說，吳菱仙是梅蘭芳真正意義上的啟蒙老師。「啟蒙老師」是演員跟著學藝的第一個老師，他負責傳授唱、念、身段等京劇藝術的基本功，為學生今後的藝術生涯奠定基礎。演員的基本功是否紮實與啟蒙老師的傳授大有關係。

吳菱仙是著名的「同光十三絕」之一時小福的弟子，當時他已年逾五十，較之血氣方剛的朱小霞自然要多些耐心，加上他曾經受過梅巧玲的恩惠，急欲好生教導梅家後代以報恩。更重要的是，他以他年過半百的人生閱歷以及教戲經驗，以為單從遺傳學的角度，就可斷定蘭芳並非一塊不可雕的朽木，因而他對蘭芳傾注了比別人更多的心血。

梅蘭芳
的藝術和情感

那麼，梅蘭芳如何得以投奔吳菱仙門下的呢？朱家兄弟中的朱小芬是梅蘭芳的堂姐夫。吳菱仙起初是朱小芬請到家裡為弟弟

朱幼芬和表弟王蕙芳啟蒙的，梅家得知後，便將梅蘭芳也送到朱家借學。

吳菱仙心地極為善良，他不顧年老體弱，每天天不亮就帶著三個小徒弟到中山公園等空曠地帶遛彎兒喊嗓，一練就是兩個多

小時，練完後，他再帶他們回到朱家，吃過早飯便開始教戲。吳菱仙教學步驟是先教唱詞，待學生將唱詞背得滾瓜爛熟後，他再

教唱腔。為了讓三個孩子便於接受，他在教唱腔時，總是先講戲的劇情故事，再解釋唱詞含義，三個孩子理解了唱詞，學起唱腔

來就容易多了。

吳菱仙雖說是舊時代的先生，但卻深諳兒童心理學，他知道孩子坐不住，便常變換教學方法，當他發現他們唱得有些不耐煩

了，他就即時收住，改教他們基本功和練身段，筋骨活動開了，人也有了精神，這時再讓他們坐下繼續練唱。

孩子終究是孩子，特別像梅蘭芳這麼一個曾經有過逃學經歷的孩子來說，對枯燥之味的學習更有一種本能的厭倦，因而上

課開小差的事就經常發生了。吳菱仙與一般教書先生一樣，教戲時端坐在椅子上，桌子上放著一塊長方形的木質「戒方」。戒方

的用處有兩種，一是用來拍板，二是用來責打思想不集中的學生。學生站在桌旁，隨時提防著戒方不知什麼時候就落在自己的頭

上。

吳菱仙卻從來沒有用戒方打過他的學生，特別是對他所鍾愛的梅蘭芳，他甚至連大聲呵斥都不曾有過，有的只是不厭其煩。

他為了使學生基本功學得紮實，在桌上擺放著十個刻著「康熙通室」四個字的白銅製錢，用這些錢代替計數器。學生每唱一遍，

他便取下一枚銅錢，放在一邊的漆盤內，直到十枚銅錢全部拿完，然後再將銅錢放回原處，重新開始。因此每段唱腔，學生至少

要唱上幾十遍。對有些比較難上口的唱段、唱腔，他更是要求精益求精，他認為只有奠定無比堅實的基礎，學的東西才不至於走

樣，時間長了也不會被遺忘。

梅蘭芳那時只有八歲，當然不是很明白師父的這種做法，他唱了幾遍後，覺得已經唱熟了，心神便不專一了，嘴裡雖仍哼唱

著，但已是機械的了，原本就下垂的眼角此時更加搭拉下來了，眼睛也幾乎要睜不開了。如果不是師父提醒，他恐怕就會這麼站

著睡著了。吳菱仙並不用戒方打他，暗示他打起精神來繼續學習。

這樣的辦法，看似很土，卻很有效，不僅使梅蘭芳有了一個比較紮實的基礎，也如同「書讀百遍，其義自見」——就在那一

遍遍的重複中，梅蘭芳也漸漸感受到了唱戲原來是如此的妙不可言。

十歲那一年，梅蘭芳第一次登台。那天是1904年八月十七日。農曆七月初七。戲院都有演出應節戲的慣例。七月初七的應節戲，自然是唱牛郎織女的故事。

讓梅蘭芳正式登台演出，也是吳菱仙的主意。梅蘭芳在吳菱仙的精心教導下，加上自己刻苦用功學戲開了竅，技藝進步得很快。吳菱仙既想讓梅蘭芳多一點實踐的機會以增強其信心，同時也考慮到梅的家境。此時梅家經濟狀況已無法再為梅蘭芳聘請專任教師了。梅蘭芳早一天登台演出，家裡也就多一份收入。因此，當吳菱仙得知「斌慶社」的戲班將在「廣和樓」茶園演出應節燈綵戲《天河配》時，便去和班主商議，讓梅蘭芳串演昆曲《長生殿‧鵲橋密誓》中的織女。班主倒也爽快，一口應允。

《長生殿‧鵲橋密誓》裡有一個鵲橋的佈景，是用道具搭成的，橋上插著許多喜鵲，喜鵲裡點著蠟燭。在當時燈光佈景還比較簡陋的條件下，這樣的場景已算是很好看的了。梅蘭芳只有十歲，他是由吳菱仙抱上椅子，登上鵲橋的。站在造型逼真的鵲橋上，望著搖曳的燭光，梅蘭芳很興奮，這一興奮倒使他忘記了膽怯，面對台下嘁嘁喳喳的茶客，他獨自放聲高歌起來，很投入地開始了平生第一次的演唱。他未曾料到，這一唱就是半個多世紀，一直唱到生命的終結。

搭班「喜連成」

梅蘭芳出生的那天，整個北京城的氣氛很壓抑。就在這天，李鴻章中堂被摘去了三眼花翎、褫去了黃馬褂，北洋水師「濟遠號」戰艦管帶方伯謙因在十天前的海戰中畏敵逃逸，也於這天在菜市口被斬首示眾。這一切都源於三個月前爆發的中日之間的戰爭，史稱「甲午戰爭」。北洋水師節節敗退，日本軍隊橫掃東北，清廷被迫簽訂了諸多喪權辱國條約，割地賠銀，幾乎掏空了國庫。列強虎視眈眈，大清國垂死掙扎，南方革命黨不斷起義。就梅家而言，梅巧玲、梅竹芬過早去世，時局動盪加之梅雨田又不善理財，梅家逐漸衰弱。梅蘭芳出生在如此風雨飄搖的國勢下，如此中落的家道下，可謂生不逢時。

另一方面，京劇藝術卻按照其自身發展規律穩步朝前，到了清末，也就是在梅蘭芳出生前後，京劇進入逐步成熟階段。無論是演員的表演，還是劇目的多樣化，以及音樂、舞美，甚至觀眾群、演出場所等，都前所未有地極大豐富。更重要的是，演員的社會地位也在悄然提高。這似乎要歸於清廷對藝人的關注。早先，娼、優、隸、卒四種職業被歸於賤業，伶人的地位不及娼妓。清乾隆年間清廷設立「昇平署」，專門負責傳名伶入宮唱戲，並每月發俸祿。如此客觀上抬升了伶人的身價，伶人也視被挑選進昇平署為榮光。在這樣的情勢下，梅蘭芳生為天生就要吃「戲飯」的梨園後代，自然生又逢其時。

梅蘭芳
的藝術和情感

在梅蘭芳成長過程中，社會又發生了巨大變革。在他十五歲時，慈禧去世。她的死不僅預示著大清即將覆滅，更影響了受眾心理的轉變，而藝人的身價難免受受眾心理的左右。慈禧作為女人，偏好老生戲不足為奇。在老生演員中，儘管譚鑫培與汪桂芬、孫菊仙並稱「後三鼎甲」，各有擅長角色，又各有不盡如人意之處，但由於慈禧最欣賞譚鑫培，而身為老佛爺，她的偏好又左右著普遍受眾的心理，於是，譚鑫培便大紅大紫。因而在京劇舞台上，總是生行佔據著主角地位，且角作為陪襯，被生行的光輝遮擋著，名聲終不及生行演員。

隨著京劇女班的興盛，更受晚清資產階段民主思潮的影響，戲園的觀眾席上一改女子不得入戲園的舊習，開始有了女觀眾的身影。按照梅蘭芳自己的說法：「女看客剛剛開始看戲，自然比較外行，無非來看個熱鬧，那就一定先要揀漂亮的看。」因而，像譚鑫培這樣的乾癟老頭，除非懂得欣賞他的藝術，否則有誰會對他感興趣？辛亥革命後，社會的文明與進步伴隨著受眾審美心理的變化，加之舞台上長期充斥著男性角色觀眾所產生的逆反心理，且角開始取代老生、武生而逐漸崛起，地位開始飆升。

共同身處這樣的社會大背景和京劇小環境，卻為何只有梅蘭芳脫穎而出？這就不得不涉及個體差異問題。儘管他幼時的外形條件並不出眾，但他勤奮鑽研肯動腦筋卻是別的學戲孩子所欠缺的。

自首次登台之後，梅蘭芳的生活與那個時代學戲的孩子一樣曲不離口拳不離手，夏練三伏冬練三九，認真刻苦幾乎到「慘烈」的程度。梅蘭芳既然似乎不如人聰明，他在學戲中便也不存走捷徑之想，而將比其他人更多付出視為應當。

那段日子，他的生活極為刻板單調枯燥，天明即起出城吊嗓，然後練身段、學唱腔、念本子。練蹺功時，他踩著蹺站在一張長板凳上的一塊長方磚上，一站便是一炷香的時間，直站得汗如雨下、眼淚汪汪。寒冬臘月裡他踩著蹺在冰面上跑圓場，常常被摔得鼻青臉腫。拿大頂時，他得忍受著頭暈、嘔吐等不良反應，有時竟昏倒在排練場。由此他對所謂「台上一分鐘，台下十年功」有了深切的體會。

與王蕙芳、朱幼芬相比，梅蘭芳自然是個「慢熱」的人，正如他緩緩地不急不躁的性格。即便是歷經苦不堪言的訓練，他還是睜著一雙純淨卻有些迷惘的大眼睛，靜靜地無怨地接受著命運給他安排好的一切，似乎也不急著出名、走紅。

「廣和樓」第一次登台後，吳菱仙又安排梅蘭芳不斷地在各班裡串演小角色，除演傳統戲外，他也演過時裝戲。例如在「文明茶園」俞振庭組班演出的時裝新戲《殺子報》中，裡面有兩個小孩子的角色就是梅蘭芳和李洪春串演的。

舞台實踐既開闊了梅蘭芳的眼界，也使他的技藝大大進步，他的同學朱幼芬、王蕙芳此時也知道實踐的重要了，不久也開

始登台，幼芬專工青衣，蕙芳兼學花旦。三個孩子相繼登台後，人們往往喜歡將他們相提並論，王蕙芳以天資聰慧被人稱好；朱幼芬以響亮高亢的嗓音獲得稱讚；至於梅蘭芳、梅家的這第三代，搖頭的人就多了，有的感歎：「這孩子怎麼就一點都不像那胖巧玲呢？」有的惋惜深深，問梅蘭芳「怎麼那悶呢」。對人們的這些評論，年少的梅蘭芳只是聽在耳裡，而照常練功演戲，如同山裡的一條小溪不聲不響地不停向前。隨著梅蘭芳戲藝的進步，有一天他也終於趕上了蕙芳。兄弟倆一度在戲園裡同台亮相，風采相當，戲迷們戲稱「蘭蕙齊芳」。

梅蘭芳就像是被泥沙覆蓋著的寶石，泥沙只能遮住世人的俗眼，卻不能遮擋伯樂的法眼。當時有一位叫陳祥林的琴師就十分看好梅蘭芳，他直言：「人們看錯了，幼芬在唱上並不及蘭芳。」他的理由是：「目前蘭芳的音發悶一點，他是有心在練『a』音，這孩子音法很全，逐日有起色。幼芬是專用字去湊『i』音，在學習上有些畏難。」因此，他說：「別說蘭芳傻，這孩子心裡很有譜，將來有出息的還是他。」

首次登台四年後，梅蘭芳搭班京劇科班「喜連成」參加演出。

梅蘭芳並非嚴格意義上的「科班出身」，他當初進「喜連成」科班的性質，是帶藝入科、搭班演出。跟他同時帶藝入科的還有「麒麟童」周信芳（老生）。他倆都屬馬，很自然地成為好夥伴。除麒麟童之外，那段時期，梅蘭芳的搭檔還有姚佩蘭（花旦）、「小益芳」林樹森（老生）等人，他們常常合作演出。感情最好的要算是律喜雲了，律喜雲是名小生律佩芳的弟弟，他是「喜連成」第一科「喜字輩」學生，專攻青衣兼學花旦，因此，他與梅蘭芳合演的機會最多，兩人感情深厚，常相幫助，無論誰或有病或嗓音失調，另一人就替他唱。只可惜律喜雲很早就病死了。很多年以後，每每提及律喜雲，梅蘭芳總是禁不住傷心不已。

科班，早在清咸豐、同治年間就已經出現了。庚子年後，京城科班如雨後春筍，最有名的科班，就是「喜連升」（後改名「喜連成」，1912年又改為「富連成」）。這所科班由安徽人葉春善得吉林富紳牛子厚支持，於1904年在北京創立。由於葉春善恪守「不為發家致富，只為傳留戲班後代香煙，為教好下一代藝術人才，川流不息地把戲劇事業接續下去」的辦班宗旨，吸引了大批卓有成就的老藝人來當老師，也因此吸引了大批孩子前來學戲。

在「喜連成」搭班演戲同時，梅蘭芳繼續和吳菱仙學戲，白天他在「廣和樓」演日場，晚上，他仍住朱家，聽吳菱仙說戲。吳菱仙先後教給他《二進宮》《桑園會》《三娘教子》《武家坡》《綵樓配》《三擊掌》《探窯》《二度梅》《別宮》《祭江》已。

梅蘭芳
的藝術和情感

《孝義節》《祭塔》《孝感天》《宇宙鋒》《打金枝》，配角戲有《桑園寄子》《浣紗記》《硃砂痣》《岳家莊》《九更天》《搜孤救孤》等共三十多齣戲。因為吳菱仙是時小福的弟子，所以，梅蘭芳這時期的青衣唱法隨吳菱仙宗法時小福。十八歲以後，他才創立了自己的流派。

這期間，除上戲園演戲外，梅蘭芳還經常唱行戲。

「行戲」又稱「行會戲」，是京劇戲班專門為各行各業祭祀祖師爺進行的演出，這是戲班營業性演出的一種，對梅蘭芳來說，卻多了一份實踐的機會。當時北京三百六十行，行行都有自己的祖師爺，如瓦匠的祖師爺是魯班，廚師的祖師爺是灶王，皮匠、鞋鋪的祖師爺是孫臏等。所以，幾乎行行都有行戲，大到糧行、藥行、綢緞行、匯票莊行等，小到木匠行、剃頭行、成衣行、輪行（車行）、乾果行、鐵匠行、瓦匠行等等，各行都有固定的一日用來祭祀祖師爺，這個日子往往是祖師爺的誕辰。這天，各行業人員湊些份子，娛樂一天，而娛樂的重要項目就是請戲班唱戲。

行戲的時間多在每年農曆元宵節至四月二十八，因此，各戲班在這段時間就顯得格外繁忙。好在因為各行的行戲演出時間是固定的，所以戲班和戲碼都能提前定好，到時間，戲班就不再安排其他演出。

梅蘭芳所在的「喜連成」在正月十五前就把戲定了下來。行戲演出的地點除某些行業有固定的會館外，一般的行戲多借用精忠廟、浙慈會館、織雲公所、南藥王廟、正乙祠、小油館、江西會館等場所。有的行會戲直接租戲園演出，而一般行會戲總離戲園不遠，所以，戲班可以「分包」（一個戲班分兩處或幾處同時演出）。這樣，演員「趕包」（就是在一處演完趕往下一處演出）也較容易。

搭班「喜連成」時，梅蘭芳常常不得不四處趕場子。白天唱完營業戲和行戲，有時晚上還得趕到各王府、貝勒府和各大飯莊唱「堂會戲」。趕場的滋味實在不好受，梅蘭芳少年時期便嘗夠了趕場的滋味，他說：「譬如館子的營業戲、『行戲』、『帶燈堂會』（即日夜兩場戲），這三種碰巧湊在一起，那天就可能要趕好幾個地方。預先有人把鐘點點好，不要說吃飯，就連路上這一會兒工夫，也都要很精密地計算在內，才能免得誤場。不過人在這當中可就趕得夠受的了。那時蕭先生是『喜連成』的教師，關於計劃分包戲碼，都由他統籌支配。有時他看我實在太辛苦了，就設法派我輕一點的戲，鐘點夠了，就讓我少唱一處。」

梅蘭芳所說的「蕭先生」，是蕭長華，著名丑行演員。

蕭長華的照顧使梅蘭芳多出幾個空閒的晚上，然而，沒有演出的晚上，他必須趕回家繼續和吳菱仙學習，他的許多老戲都是在那時候學的。掐指算來，那時，梅蘭芳每年演出的日子將近三百天，除了齋戒、忌辰、封箱等特殊日子按規矩不唱戲外，幾乎寒暑不輟。除了演唱就是學習，這段時間他被繁重的演出、緊張的生活、艱苦的學習所充斥，這成為他舞台生活裡最緊張的階段。

從十四歲到十七歲，梅蘭芳在「喜連成」待了三年，直到因為「倒倉」（即變嗓）而脫離了「喜連成」。這幾年，不僅讓他練就了紮實的基本功，也讓他大開了眼界。除了大量觀摩京劇前輩的演出，他也在演出之餘常常觀摩話劇。有一年冬天，著名旦角演員、戲劇活動家、「玉成班」班主田際雲邀請上海王鐘聲領導的劇團到「玉成班」演出改良話劇。梅蘭芳在看完由王鐘聲主演的《禽海石》《愛國血》《血手印》等新劇後深受啟發。許多年以後，他積極創新，排演了一批時裝新戲，這段時期的話劇觀摩不能不說對他影響深遠。

師承名師

實際上，梅蘭芳的天資並不愚笨，他只是比同齡的孩子開竅晚了些而已，這從他善於學習便可見一斑。比如，他將觀摩他人演戲並不當作純粹的娛樂，而是作為學習的一個重要方式。那時，他在每晚演出之後，並不急著回家，始終在胡琴座的後面坐著，目不轉睛地細看每一個人的表演，無論是角兒的戲，還是一般演員的戲。每看完一齣戲，他都會在心裡默評優勢和粗劣，然後為我所用，去粗取精，揚長避短。他曾這樣說：「我在藝術上的進步與深入，很得力於看戲。我搭「喜連成」班的時候，每天總是不等開鑼就到，一直看到散戲才走。當中除了自己表演以外，始終在下場門的場面上、胡琴座的後面，坐著看。越看越有興趣，捨不得離開一步。這種習慣，延續了很久。以後改搭別的班子，也是如此。」

可以說，看戲對於梅蘭芳來說，是業務學習中的一部分。整個學藝階段，梅蘭芳沒有同齡孩子那般自由快樂，他的生活極為規律與刻板：吃飯、睡覺、學習、上台、觀摩將他的每天塞得滿滿當當，即使他感到活得充實卻不免過於忙碌與枯燥，「甚至出門散步、探親訪友都不便亂走，不能自由活動」，因此，少時的梅蘭芳便將看戲當作他唯一的樂趣了。

最讓梅蘭芳看得過癮並深有體會的戲要算「伶界大王」譚鑫培和常陪譚鑫培唱的幾位老前輩如黃潤甫、金秀山所唱。在談到看譚鑫培的戲時，梅蘭芳說：「我初看譚老闆的戲，就有一種特殊的感想。當時扮老生的演員，都是身體魁梧，嗓音洪亮的。唯

有他的扮相，是那樣的瘦削，嗓音是那樣的細膩悠揚，一望而知是個好演員的風度。」

黃潤甫的人品最為梅蘭芳稱道，他不但人緣甚好，頗為觀眾所喜愛，「對業務的認真、表演的深刻、功夫的結實」無一不

讓梅蘭芳佩服，他這樣分析說：「黃潤甫無論扮什麼角色，即使是最不重要的，也一定聚精會神，一絲不苟地表演著。觀眾對他

的印象非常好，總是報以熱烈彩聲。假使有一天，台下沒有反應，他卸裝以後，就會懊喪到連飯都不想吃。當時的觀眾又都叫他

「活曹操」，這種贊語，他是當之無愧的。他演反派角色，著重的是性格的刻畫。他決不像一般的演員，把曹操形容得那麼膚淺

浮躁。」

每看一齣戲，他總是進行一番評論，不但要指出他人的粗劣之處，更注重吸取他人的長處。觀摩久了，在演技方面，他不知

不覺有了提高，慢慢地在台上「一招一式，一哭一笑都能信手拈來」。所以，他一直認為「一面學習，一面觀摩的方法是每一個

藝人求得深造的基本條件」。當他許多年以後也帶徒弟時，不但要求學生看本工戲，也要求他們各行角色都要看，他說：「看的

範圍愈廣愈好。」

如此長期觀戲、評戲和實踐，不僅使他的演技逐日提高，同時也造就了他日後從善如流的處事態度。

觀摩前輩演戲，不如請前輩教戲。

負責教授梅蘭芳武功的，是茹萊卿。是梅蘭芳外祖父楊隆壽的弟子，但他並不是小榮椿科班出身，而是楊隆壽在創辦小榮椿

科班前收的徒弟。他四十歲前工武生，長靠短打都很出色，與名武生俞菊笙同台合作過多年，四十歲以後他拜梅雨田為師學習胡

琴，以後為梅蘭芳伴奏多年。

武功是戲曲演員必不可少的表演方式，武生、武旦自然以武功為主，青衣、花旦同樣需要武功，在科班中，學生以學習武功

為先，然後再分行，分行後，還要進行本行的武功訓練，可見武功的重要。

梅蘭芳隨茹萊卿學習武功是從打「小五套」開始的。「小五套」是打把子的基本功夫。所謂「把子」就是戲曲舞台上的「兵

器道具」，如刀、槍、劍、戟、斧、鉤、叉、棍、棒、拐子、流星、鞭、鐧、錘、抓等等，統稱「刀槍把子」。「毯子功」、

「腰腿功」與「把子功」並稱「三功」，是科班學生的基本功。「小五套」含有五種套子，即燈籠炮、二龍頭、刀轉槍、十六

槍、甩槍，打的方法都從「幺二三」起手，接著你打過來，我擋過去，分上下左右四個方向對打。雖然演員上台開打後都不用這

五種套子，但五種套子卻是學好別的套子的基礎，學好五種套子，再學別的就容易多了。

練好「小五套」，梅蘭芳接著學「快槍」和「對槍」，這是台上最常用的，兩種打法是不同的，「快槍」打完後是要分出勝負的，而「對槍」則不分勝負。

練完手上的，再練胳膊和腰腿。胳膊、腰、腿有三種基本功：一是「耗山膀」，就是用左手齊肩抬起，右手也抬到左邊。兩手心都朝外，右手從左拉到右邊，拉直了，要站得久，站得穩，才見功夫：二是「下腰」，就是兩腳分開站定，中間有「一腳檔」的距離，兩手高舉，手心朝外，眼睛對著兩個大拇指，人往後仰，練到手能抓住腿腕，梅蘭芳承認他沒能練到這個程度；三是「壓腿」，就是用一條腿架在桌上，身子要往腿上壓下去，直壓到頭能碰到腳尖。

除此，武功的其他必修課，如虎跳、拿頂、扳腿、踢腿、吊腿等，梅蘭芳就沒有練過了，他畢竟是旦角演員，也沒有必要練得那麼深了。

茹萊卿的武功教得細緻嚴格，梅蘭芳學得全面牢固，而刀馬旦戲則是梅蘭芳另一位老師路三寶的專長了。

路三寶比梅蘭芳大十七歲，科班出身，初學鬚生，後改花衫、刀馬旦，和譚鑫培、王瑤卿等人均有合作。梅蘭芳搭班「喜連成」那年，路三寶和馬德成、郝壽臣等人到朝鮮望京戲院演出，他們可以算作是帝制時代第一批把京劇傳向國外的演員。梅蘭芳隨路三寶學會的最重要的一齣戲便是《貴妃醉酒》。以後經過數次修改，這齣戲日後成了他的保留劇目，一直演到老。

除此之外，還有幾位老師也是梅蘭芳所不能忘懷終生感激不盡的。

初時學戲，梅蘭芳專工青衣，戲路是時小福派的純青衣路子。時小福之後，陳德霖可謂青衣演員的代表人物。他的表演藝術，著重繼承老派青衣的傳統，以唱為主，接近時小福的唱法，兼用徽音，聲音嘹亮高亢，他的唱腔中有些也採用胡喜祿設計的新腔，因他嗓音圓潤、氣力充沛、調門高，在青衣唱法上，他還創造了在尾音將要收住以前一甩的峭拔唱法，為唱腔增添了藝術感染力。

同時，他的昆曲根底深厚，十分講究字音聲韻。那時的演員學戲都從昆曲入手，因為昆曲的歷史最悠久，在皮黃創製以前它就存在，觀眾先入為主。儘管皮黃發展很快，及鼎盛時期時，觀眾仍無法捨棄昆曲，昆曲始終有它一席之地。另外，昆曲的身段、表情，曲調非常講究，是學好皮黃的基礎，學好昆曲再學皮黃就容易多了。皮黃裡的許多東西都是從昆曲裡吸收過來的。梅蘭芳和尚小雲、姜妙香、韓世昌、姚玉芙、王蕙芳等人有幸成為陳派弟子，得到了陳德霖昆曲旦角戲的親傳。因而，梅蘭芳的昆曲根底深厚也就不足為奇。

梅蘭芳在向陳德霖學習昆曲的同時，也向名淨李壽山學習昆曲。李壽山人稱大李七，尚小雲的岳父，他與陳德霖、譚鑫培、錢金福都是程長庚「三慶班」的學生，他初唱昆曲旦角，後改架子花臉。梅蘭芳的《金山寺‧斷橋》《風箏誤》和《昭君出塞》就是李壽山所教。

錢金福是京劇史上一位有影響的架子花兼武花演員，他一生輔佐譚鑫培、余叔巖和楊小樓，成為他們不可分離的左右手。梅蘭芳向錢金福學會了兩齣小生戲，一是《鎮檀州》，一是《三江口》。這兩齣戲，梅蘭芳雖然只是在堂會上唱過而沒有在戲園裡唱，但為他後來在《木蘭從軍》反串小生打下了基礎。

梅蘭芳似乎很早就懂得拿來主義，更清楚每個人都有獨特之處。他遍拜名師並將他們的獨特之處拿來為我所用，方創立了別具一格的「梅派」。因而，「梅派」並非憑空而造，也不是他躲在角落暗自摸索所能創立的。它吸取了眾家所長，融合了梅蘭芳更深層次的理解和更豐富的舞台經驗。

繼承陳（德霖）派並有所創新而創造了「花衫」行、對梅蘭芳影響極大的，是王瑤卿。可以說，王瑤卿在梅蘭芳的演藝生涯中是個舉足輕重的關鍵人物。所謂「花衫」，兼取青衣行的「衫」和花旦行的「花」，合而二為，形成「花衫」。因此，王瑤卿堪稱京劇表演藝術的革新家、戲曲發展史上繼往開來的藝術大師、京劇承前啟後的重要人物。

京劇形成初期，旦行中青衣、花旦的界限劃分得相當嚴格，演青衣的演員不能演花旦，演花旦的不能兼演青衣。青衣是正旦的俗稱，因所扮演的角色常穿青色褶子而得名，而花旦大多飾演的是活潑開朗、動作敏捷、聰明伶俐的青年女性。青衣講究唱功，不講究表情、身段、面部或毫無表情或冷若冰霜，因為青衣多飾演中青年婦女，所以，演員出場時往往採取抱肚子身段，一手下垂，一手置於腹部，穩步前行，身體不許傾斜。與青衣正好相反，花旦不講究嗓音和唱腔，重點在表情、身段、科諢，服裝多誇張、絢爛，正因為青衣、花旦有本質的區別，所以對演員要求不得兼演。

最先打破這一成規的是梅蘭芳的祖父梅巧玲，和梅巧玲同時代的旦角演員胡喜祿。他們大膽地將青衣、花旦糅為一體。當年梅巧玲接演《雁門關》裡的蕭太后一角時，發現這個人物在表演上既需要有「青衣」的端莊嫻靜，又需要有「花旦」的爽朗大方，既要能「唱」，又要精於「念」和「做」，於是，他在演出時，不僅運用了青衣的唱功技巧，也吸收了花旦的念白和表情，將蕭太后這個人物塑造得栩栩如生，活靈活現。

梅巧玲的弟子余紫雲又很好地繼承了這一創造，他的青衣戲路師於胡喜祿，而花旦戲路自然為師父梅巧玲所傳授。

梅蘭芳 的藝術和情感

余紫雲之後，便是有「通天教主」之稱的旦角新一代領軍人物王瑤卿。梅蘭芳初學戲時，在專工青衣同時也兼學花旦，這為他日後光大「花衫」而打上了堅實的基礎。

王瑤卿1881年出身梨園，父親曾是清代著名昆曲青衣演員。他繼承父業，起初也學青衣。在梅巧玲、胡喜祿、余紫雲之後，他改革的步子邁得更大，完全打破行當局限，兼取青衣、刀馬旦、閨門旦、花旦和昆旦各工之長，創造性地建立了「花衫」這一新行當，豐富了京劇旦角藝術。在他之後，梅蘭芳更將「花衫」發揚光大，創排了一系列古裝歌舞劇。所以，京劇界在評價王瑤卿時，都說他「博采眾長，承先啟後，他上承梅巧玲、余紫雲的衣鉢，下開梅蘭芳、程硯秋之端緒」。戲曲理論家徐凌霄譽之為「非青衣、非花旦，卓然自成一宗」。

所謂「花衫」就是既非青衣、又非花旦，更不是刀馬旦，而是將青衣、花旦、刀馬旦糅合在一起。王瑤卿之所以這樣創造，是因為他很清醒地意識到時代的向前發展使京劇劇目也不斷得以豐富，而新的劇目推出了一些新的婦女形象，這些新形象，無論用青衣抑或花旦都不能恰如其分地表現出來，而只有將它們兼收並蓄、熔於一爐，才能滿足舞台表演的需要。

在具體的唱法、唱腔等細節上，王瑤卿也大膽革新。他一改青衣不張嘴，聽起來有音無字的傳統唱法，用張嘴音使觀眾能夠聽清楚每個唱詞，做到了真正意義上的字正腔圓。他繼續老腔，但更創造新腔。傳統老戲《玉堂春》以前一直是以生行為主，旦角蘇三始終是配角，只唱「散板」。王瑤卿大量創新出「回龍」、「慢板」、「原板」、「二六」、「流水」等唱腔，逐漸使該戲成為以旦角為主的唱功戲。梅蘭芳就是從唱新腔《玉堂春》開始在京城引人注目的。

當然，梅蘭芳最先接觸「花衫」，並非《玉堂春》，而是《虹霓關》。當時，他在看了王瑤卿演出《虹霓關》後，對「花衫」這一新行當極感興趣。他央求伯父梅雨田介紹他拜王瑤卿為師，梅雨田欣然應允。

王瑤卿與梅雨田交情深厚，對梅蘭芳拜師的要求，不僅要有引薦人的引薦，更重要在徵得老師同意後，在飯店舉行拜師禮。過去拜師學藝有一套程序，尤其拜名師，儀式更為隆重、繁瑣，不滿口答應。不過，他堅決不同意梅雨田提出的行拜師禮。所有費用由學生全包，老師則要寫收徒貼，向同行散發，邀請參加收徒儀式。行禮這天，學生首先要向祖師爺磕頭，然後分別向師父、引薦人、師伯、師叔磕頭認師，還要拜見各位師兄。儀式結束，學生隨老師回家，還要拜見師娘、師兄、師嫂等，一一呈上見面禮。

王瑤卿不同意梅蘭芳行拜師禮是因為輩分問題，他對梅蘭芳說：「論行輩我們是平輩，咱們不必拘形式，還是弟兄相稱，你

梅蘭芳的藝術和情感

叫我大哥，我叫你蘭弟。」梅蘭芳拗不過，答應了。雖然兩人以兄弟相稱，但王瑤卿終究是梅蘭芳的老師。他的教學主張是：昆亂並學，文武兼備，循序漸進，由簡入繁，在排演實踐中則要熟知全劇，兼曉各行，表演真實自然，神形兼備。他教戲認真、細緻、一絲不苟。

梅蘭芳不僅向王瑤卿學到演戲的技藝，更從他那裡學到不少為人的道理。王瑤卿對梅蘭芳從不留有一手，他把他從萬盞燈（李紫珊）那裡學到並一炮唱紅的《虹霓關》全部教給了梅蘭芳，在梅蘭芳學會此劇並上台演出此劇後，他自己再也不唱這齣戲了，表現了藝術家「讓戲」的高尚品德。受王瑤卿影響，日後梅蘭芳收徒教戲，也是如此。

繼《虹霓關》之後，梅蘭芳又從王瑤卿那裡學會了《汾河灣》，與王瑤卿合作《樊江關》都取得極大成功，這與王瑤卿早期的教導是分不開的。成年後的梅蘭芳與譚鑫培合作《汾河灣》和《樊江關》，這兩齣戲都是唱功少，說白多，重在表情和做派。如果說「花衫」是由王瑤卿首創的話，那麼，將「花衫」發揚光大並賦予新內容的便是梅蘭芳。從這個意義上說，王瑤卿稱得上是梅蘭芳的引路人。

初嘗「紅」滋味

1924年，梅蘭芳在第二次出訪日本期間參加了一個座談會。在與日本戲劇界和劇評界名流進行面對面的交流中，有人問他「自己覺得最滿意的角色」是誰，梅蘭芳並未直接作答，而是說：「自己演出覺得開心的，舊戲是《玉堂春》，演這齣戲覺得很有意思。」那時，梅蘭芳已經歷過創排時裝新戲，自然將《玉堂春》歸於「舊戲」行列。

梅蘭芳之所以在創排了許多新戲且屢獲褒獎的情況下仍然唸唸難忘早期的《玉堂春》，除了《玉堂春》雖然被歸於舊戲但與舊戲相比又有大量新腔而頗受關注外，更大的原因恐怕是這齣戲修補了他殘缺的自信心，並讓他初次嘗到了「紅」的滋味。

這齣戲是梅蘭芳在「倒倉」之後恢復演出的一齣新戲。在倒倉期間，梅蘭芳做了兩件大事，一是結婚，二是開始養起了鴿子。至於為什麼會突然心血來潮養起了鴿子，就連他自己，日後也不記得了。總之，他養鴿子，到了如癡如醉的地步。更讓他沒有想到的是，他因為養鴿子，意外地治好了他那雙眼皮一直苶著顯得沒精打采、讓他無比苦惱的眼睛。

經過幾年的學習、實踐後，梅蘭芳積累了不少舞台經驗，演技也大有進步，他卻更煩惱了，煩惱的就是那雙眼睛。一個演

員，眼神有多重要，他是深有體會的。因為在許多時候，演員很需要用眼神、身段來表達人物性格。然而，梅蘭芳總覺得自己的眼珠轉動不夠靈活，轉動不靈有時會顯出呆滯，自然影響表演，他自己著急不說，家人也為他擔心，特別是梅雨田，更加擔心會因為這雙眼睛而影響他的藝術前程。雖然大家想了不少辦法，但始終沒有根治。

無心插柳柳成蔭，許是天注定，命運安排梅蘭芳愛上了養鴿子，這一養居然就將他養成一雙「神光四射、精氣內涵」的好眼睛，為他最終登上藝術巔峰而掃清了障礙。

梅蘭芳養鴿子，起初也許只是出於好玩，所以只養了幾對，拿它當一種業餘遊戲，他說鴿子「不單是好看，還有一種可聽之處。有些在尾巴中間，給它們帶上哨子，這樣每一隊鴿群飛過，就在哨子上發出各種不同的聲音。有的雄壯宏大，有的柔婉悠揚，這全看鴿子的主人，由他配合好了高低音，於是這就成為一種天空裡的和聲的樂隊」。

養了一陣後，梅蘭芳的興趣越來越大，從每天抽一點時間發展到「樂此不疲地成為日常生活中必要的工作」。同時鴿子也越養越多，從幾對發展到一百五十對，品種也極其繁多，有中國種，也有外國種。他回憶道：「鴿子的種類太多了，有能持久高飛的，越飛越遠，從北京可以放到通州、天津、保定府來回送信，這是屬於軍隊裡的信鴿一類。有一類能在黑夜起飛的叫做夜遊鴿。還有一種鴿子，會在天空表演翻觔斗的技術，有的翻一兩個，有的能夠一連串地翻到許多個。這種樣子，在下面的人望上去，就跟飛機在空中表演翻觔斗一樣。另有一種專門講究它的體格、羽毛、色彩的，五光十色，是非常的美觀。有些專做販賣鴿子的，他們還會把普通的鴿子，用各種方法配合成了異種，再待價而沽。」

梅蘭芳養鴿子頗辛苦，每天很早起床，吊嗓練唱後，他便忙著給鴿子們餵食、餵水。梅家的四合院，院兩邊都被他用作鴿子棚，棚裡面用木板隔出許多小鴿子窩，門上挖有一小洞，使空氣流通，每個窩裡放一個草團，擺一個水罐，水罐四周挖一圈小孔供鴿子伸進頭去喝水。喂完食後，他便開始清理鴿子棚。他不但每日清掃鴿子窩，還三天兩頭為鴿子們洗澡，上百隻鴿子逐一洗過，工作量之大是可想而知的。每隻鴿子健康壯實當然無話，若有鴿子生病，可就急壞了梅蘭芳，他要趕緊為病鴿治病，為防止它傳染，還得為它搬入隔離病房，還得時刻觀察它，看它是否有所好轉是否病得更重。

放飛鴿子，梅蘭芳很有經驗，他不是將所有的鴿子一股腦兒地全部放出去，而是根據鴿子飛行力的強弱，一隊隊將它們放出去，先放飛行力最強的，再放第二隊、第三隊……直到全部放完。鴿子雖然都上了天，梅蘭芳卻不能閒下來，他既要觀察鴿隊飛行狀況，又要訓練新鴿飛行。訓練新鴿的辦法是，先練成一部分老鴿，等它們能飛得很高很遠會飛回來了，他再將幾隻新鴿子混

在老鴿子中，讓新鴿子跟著老鴿飛。

幾隊老鴿子飛夠了，便聚集在一起，圍著房子打轉，梅蘭芳知道它們是想下來了，他可不能讓它們自由自在，他得讓它們訓練新鴿子。於是，他手拿長竹竿，用竹竿指揮著它們，同時將飛行能力弱的新鴿子再一一朝上拋，讓它們跟著老鴿子。老鴿子不但能帶領新鴿子飛行，梅蘭芳還能利用老鴿子驅起鴿鷹。鴿鷹專愛捕食鴿子，而每當有鴿鷹出現時，經驗豐富的老鴿能迅速帶領鴿群飛離危險地點。所以，儘管有些老鴿體力機能都有所減退，梅蘭芳一直沒有讓它們退休。

看時間差不多了，梅蘭芳會讓鴿群在房上休息片刻，再手揮長竹竿指揮它們回到各自的小窩，再給它們餵食、餵水。一天反覆幾次，把梅蘭芳累得夠嗆，他說：「侍候一大群鴿子，比伺候人還要麻煩得多。」

除了會放飛，梅蘭芳還很會訓練鴿子，他的說法是「養鴿子等於訓練一個空軍部隊，沒有組織能力是養不好的」。他訓練鴿子的方法是：「把生鴿子買來，兩個翅膀用線縫住，使它們僅能上房，不能高飛，為的是讓它們認識房子的部位方向，等過了一個時期，大約一星期到十天，先拆去一個翅膀上的線，再過幾天，兩翅全拆，就可以練習起飛了。」鴿子會飛了，梅蘭芳在長竹竿上綁上紅綢，這是讓鴿子起飛的信號，換上綠綢就是命令它們下降。

梅蘭芳對養鴿子之所以有如此大的癮是因為他覺得養鴿子很有趣，特別是當成群的鴿子在天空飛翔而搞不清哪幾隻是自家的，哪些是別人家的時候就更有戲了，他說：「遇到別家的鴿子群，混合到一起的時候，就要看各人訓練的技巧手法了。也許我們的生鴿子被別家裹了去，也許我們的熟鴿子，把別家的裹回來了。這是一種飛禽在天空鬥爭的遊戲。鴿子的身上，都有標記，哪些是自家的，哪些是別家的，全要靠眼睛辨別。有時候發生了誤會，雙方不能諒解，甚至於還會鬧出用彈弓打傷對方的鴿子，來表示報復洩憤的事。」

梅蘭芳養鴿子一養就是十年，直到因戲務繁忙抽不開身來為止，談到自己養鴿收益，他總結了三條：「第一，養鴿子的人，先要起得早，能夠呼吸新鮮空氣，自然對肺部就有了益處。第二，鴿子飛得高，我在底下要用盡目力來辨別這鴿子是屬於我的，還是別家的，這是多麼難的事。所以眼睛老隨著鴿子望，愈望愈遠，彷彿要望到天的盡頭、雲層的上面去，而且不是一天、天天這樣做，才把這對眼睛不知不覺地治過來的。第三，手上拿著很粗的竹竿來指揮鴿子，要靠兩個膀子的勁頭。這樣經常不斷地揮舞著，先就感到臂力的增加，逐漸對於全身肌肉的發達，更得到了很大的幫助。」

五十七歲那年，梅蘭芳在台上演出《穆柯寨》，台下一位操天津口音的看客，指著台上的梅蘭芳，悄聲對身旁一位白髮老太

太說：「五十七歲的人，身板還能這樣能利落，你瞧他那雙眼睛，多麼有神……」

的確，梅蘭芳直到老年，眼神都還十分傳神。不僅如此，演《貴妃醉酒》時，穿著份量十分重的宮裝，照樣能做下腰身段；演《穆桂英掛帥》《霸王別姬》，手臂揮舞自如而不感僵硬吃力。這一切，都與他年輕時養鴿子的經歷有關，他說他很感激當年每天揮舞的那根長竹竿呢。

回頭來看，他在倒倉期間養鴿子的行為，客觀上鍛鍊了眼力和身板，為日後迅速走紅做著技術上的準備。

也許不能武斷地說。一部《玉堂春》讓梅蘭芳一夜成名，但至少可以說，這部戲讓他在京城的舞台上開始引人關注。

說《玉堂春》是「新」戲，是相對的。它本身是一齣老戲，但唱腔卻被改成了新腔。從這個意義上說，它是新戲。而將老腔老調的《玉堂春》創造為娓娓動聽的新腔《玉堂春》，功勞應歸於梅蘭芳伯父梅雨田的一位外界朋友林季鴻。

林季鴻祖籍福建，生長於北京，他雖不在戲界，也不是票友，卻是個戲迷，業餘時間除聽戲外，還時常揣摩研究青衣腔調。他將改好的《玉堂春》新腔首先教給了楊韻芳。梅雨田從楊韻芳那裡聽到後覺得新編《玉堂春》雖有林季鴻編的新腔，但仍不失王瑤卿的唱腔風格，因此更加動聽而耐聽。

梅雨田回到家後立即就將新腔《玉堂春》教給了梅蘭芳。說是新腔，其實並無質的變動，但與老腔老調相比，它還是有所不同的，耳尖的戲迷一下子就聽出了差異，於是立即就有兩種截然相反的意見出現：保守的人認為這是標新立異，離傳統過遠，而思想比較進步的人士則認為新腔無論如何比老腔好聽，應該不斷對老腔進行揚棄。

理論上的爭來辯去其實毫無意義。戲曲音樂家陳彥衡有一句話說得很透徹，他說：「腔無所謂新舊，悅耳為上。」無論是林季鴻，還是王瑤卿，經他們手改編成的新腔無一不是以悅耳動聽取勝。《玉堂春》可以說是其中的代表之作，他說：「這幾十年來青衣一行是沒有不會唱《玉堂春》的。」

《玉堂春》是一齣唱功戲，沒有基本功是唱不下來的，梅蘭芳說：「從前老師啟蒙教戲，總是西皮先教《採樓配》，二黃先教《戰蒲關》，反二黃先教《祭江》，沒有聽說小學生先學《玉堂春》的。可見得唱功如果沒有點功夫，是動不得的。學會了《玉堂春》，大凡西皮中的散板、慢板、原板、二六、快板幾種唱法都算有個底子了。」

《玉堂春》的唱功不是一般的唱功，梅蘭芳說：「別的唱功戲，總有休息的機會，不像它老是且角一個人唱，還要跟著唱。」演員按劇情必須跪唱，《玉堂春》可謂是開了先河，因為有大段唱腔，只有演員獨自一人在台上跪唱，如若設計不好就

梅蘭芳 的藝術和情感

會給人以沉悶乏味之感，演員辛辛苦苦唱了半天或許還會吃力不討好。而《玉堂春》唱了許多年，觀眾仍興味益然，足見《玉堂春》設計者的設計水平了。

演出《玉堂春》時，梅蘭芳還沒有實踐「花衫」的機會。他對這齣戲的興趣在於它的新腔。此時，他正對「新」有著極強的敏感，喜歡新，追求新，況且這是一部展示唱功的戲。因此，他賦予了這齣戲太多的意義。

也是從《玉堂春》開始，梅蘭芳演每齣戲之前都會認真地分析唱詞、研究劇情、揣摩劇作者的用意，然後融入自己對劇情的理解。因而，他飾演的角色無一雷同，既美麗動人又各具個性。肯動腦、善鑽研是他對演戲的一貫態度，這或許就是他最終獲得成功的原因之一。

從十歲登台，到十七歲因演《玉堂春》而開始走紅，其間跨越了七年時間。懵懂的梅蘭芳在漸悟了七年之後，終於以此作為騰飛的契機。

二、新一代的「伶界大王」

小「探花」的崛起

梅蘭芳演出《玉堂春》那年，也就是他十七歲的時候，北京戲界舉行了一次菊選。在經過專家評選、觀眾投票後，公佈的菊榜，位列狀元、榜眼、探花的分別是朱幼芬、王蕙芳、梅蘭芳。顯然，此時，梅蘭芳的名聲，還不及和他一起學戲的兩個同學。

不過，僅僅一兩年之後，他後來者居上，聲名鵲起，相當叫座了，不僅一度超越了朱、王二人，甚至大有蓋過「伶界大王」譚鑫培和「國劇宗師」楊小樓之勢，甚至有人極端地說，老譚對小梅也望塵莫及了。

一次，正樂育化會（戲界自治團體）附屬小學育化小學為籌款，邀戲界名角在大柵欄廣德樓演義務戲，當晚安排譚鑫培演大軸。因為依照習慣，大軸戲或壓軸戲多由名角兒出演，因而除安排譚鑫培演大軸戲外，壓軸戲由楊小樓擔當。梅蘭芳、王蕙芳的《樊江關》被安排在倒數第三齣。

此說並非空穴來風，倒也是有事實依據的。

不湊巧那天梅蘭芳另外還有三處堂會戲，趕不及廣德樓的義務戲。當倒數第四齣戲演完後，梅蘭芳未能趕過來，楊小樓的戲

便提前上演了。當時戲館老闆如此安排是以為有楊小樓、譚鑫培最後壓陣，有沒有梅蘭芳都無所謂。誰料想，他們低估了梅蘭芳在戲迷心目中的地位。當台下戲迷發現應該是梅蘭芳出場而出來的卻是楊小樓時，他們認為當時楊小樓的名氣比梅蘭芳大，楊小樓絕不會與梅蘭芳調換演出順序，從而讓梅蘭芳演壓軸，由此推斷梅蘭芳是不會出場了，因此大為不滿。戲館裡頓時人聲嘈雜，亂成一團。

正樂育化會負責人趕緊上台向觀眾解釋說：「梅蘭芳因另外有三處堂會戲要唱，一時趕不過來，但倘若能趕回來他一定趕來。」他的話還沒說完，就被觀眾一陣接一陣的叫嚷聲打斷，他們高呼：「他非來不可，他不來我們要求退票。」

後來成為梅蘭芳師友的齊如山因為育化小學校長項仲延是老友，所以當晚也被邀前去幫忙。他見台上那位負責人已無法穩定觀眾的情緒，便拉項仲延和育化小學的其他幾位小學教師走下台來，來到觀眾席中，耐著性子向觀眾說好話：「今天的情形，實在是對不起大家，但今天之戲，是專為教育，諸君雖是來取樂，但對教育沒有不熱心的，望諸君看在維持學校的分上，容恕這一次，以後定當想法子找補。」

他們態度誠懇，卻仍不為觀眾所接受，有幾位觀眾站起來大聲說：「我們花錢就是來看梅蘭芳的，沒有他的戲就退票，用不著廢話。」

正僵持之際，忽然有人宣佈說梅蘭芳已經來了，正在後台，等楊小樓的戲唱完，他即上場。可憐楊小樓整場齣戲就在滿場喧嚷聲中草草收場。這個場面於他來說不啻一場侮辱和嘲弄，面子一時抹不開，下台後一句話也沒說轉臉就走了。譚鑫培見狀似乎預感到自己也將有如此結果，其難過不減於楊小樓，但他心有所不甘，便早早地把行頭穿好，臉彩揉好，只是沒有戴網子。

正樂育化會的會長田際雲見狀悄悄對齊如山說：「譚老闆要看蘭芳的戲。」

「何以見得？」齊如山問。

「您看他都扮好了，只差戴網子了，他若不是想看戲，不會這麼早就扮上的。」

果然如田際雲所料，梅蘭芳的整場戲，譚鑫培足足看了大半場，看時神情專注，像是非要找到梅蘭芳所以受觀眾歡迎的原因不可。

梅蘭芳原本的確是趕不回來的，但育化會的幹事看觀眾鬧得實在屬害，有梅蘭芳不出場誓不罷休之勢，恐事態發展下去不好收場，雖然觀眾嚷著退票在天津已發生過幾起，但在北京這還是第一次，如果最終無奈退票，大家這天的戲白唱不要緊，得罪了

譚鑫培、楊小樓可就是大事了。於是，他們急忙派人借了一輛汽車火急火燎地將梅蘭芳接了過來。偏巧梅蘭芳那天的四齣戲都是《樊江關》，所以那邊的堂會戲一唱完，他也不用卸妝，圍上斗篷就趕過來了，來後也不用重新化妝，摘下斗篷就上了場。他一齣場，觀眾便情緒高漲，掌聲歡呼聲叫好聲響成一片，他剛一張嘴，戲館裡頓時寂靜無聲，足見他此時的魅力。

1913年初夏，由俞振庭發起在廣德樓主辦「義務夜戲」，梅蘭芳、譚鑫培、劉鴻聲、楊小樓均在被邀之列，安排梅蘭芳的戲碼是與王蕙芳合作《五花洞》。與上次為育化小學籌款而舉辦的義務戲一樣，梅蘭芳那天正好在湖廣會館有堂會，趕不回來。

戲單上寫著《五花洞》之前是吳彩霞的《孝感天》，之後是劉鴻聲、張寶昆的《黃鶴樓》。

誰知《孝感天》唱完後，出來的卻是《黃鶴樓》，觀眾一時愣住了，他們初以為《黃鶴樓》調了個兒，《黃鶴樓》結束後才是《五花洞》，所以也就耐著性子往下看。《黃鶴樓》結束後，接著出場卻是《盜宗卷》裡的太后，他們這才意識到梅蘭芳今晚是不會唱了，大為不滿，叫嚷著要看梅蘭芳。有人甚至站起來大聲質問：「為什麼沒有《五花洞》，為什麼梅蘭芳不露？」

隨著這一聲喊，其他觀眾也紛紛指責戲館不守信用，場內秩序大亂，連譚鑫培飾演的張蒼出場也鎮不住了。

梅蘭芳當然不知道廣德樓那兒已經秩序大亂，他不慌不忙地說：「好吧，等我們卸了妝馬上就趕去。」來人急吼吼道：「不行，您哪，救場如救火，來不及了，您就上車吧。」

管事的連忙派人去找梅蘭芳，同時派人在台上貼出一張告示：「梅蘭芳今晚准演不誤」，這才稍稍平息了觀眾的怨氣，譚鑫培就像上次楊小樓一樣沒情緒地在紛亂的秩序中匆匆將戲唱完。

來人趕到湖廣會館，見梅蘭芳正在台上唱二本《虹霓關》，他急得團團轉。梅蘭芳剛下場，他就堵著下場門對梅蘭芳說：「戲館的座兒不答應，請您辛苦一趟。」

梅蘭芳被拖曳著幾乎是跌跌撞撞地來到門口，還沒反應過來就被推進門口停著的一輛車，剛坐穩，王蕙芳也被推了進來。兩人坐在車裡，彼此望著對方還來不及卸下的行頭，忍不住笑出聲來。

他倆趕到廣德樓的後台時，前台譚鑫培的《盜宗卷》已接近尾聲。管事看見梅蘭芳，激動地連聲說：「好了，好了，救星來了，快上去吧！」

當王蕙芳飾演的東方氏突然出現在台上時，觀眾們議論紛紛：「《五花洞》改《虹霓關》了，梅蘭芳又露了。」因為來不及

梅蘭芳的藝術和情感

換行頭，梅蘭芳、王蕙芳臨時決定再唱二本《虹霓關》。當梅蘭芳飾演的丫鬟上場時，觀眾歡聲雷動，他們要看的就是梅蘭芳的表演，至於他是唱《五花洞》還是《虹霓關》已無關緊要了。

隨著一聲：「押上堂來！」陸杏林飾演的王伯黨上場，他的扮相開始時就讓觀眾不習慣。陸杏林因為剛剛陪譚鑫培唱完《盜宗卷》，臨時陪梅蘭芳加唱《虹霓關》，沒有來得及打扎巾，而是《盜宗卷》裡的扮相，戴著甩髮上的場。武將戴甩髮有兩種意思，一是表示戰爭的雙方廝殺得十分激烈，另一種表示戰爭中失敗一方的武將被人打得卸甲丟盔的樣子。王伯黨是被俘虜的敵將，梅蘭芳倒認為陸杏林戴甩髮的裝扮更符合劇情，而觀眾明白他們是臨時加演的，對他們的裝扮也能表示理解。雖然是匆匆忙忙上的場，演員的扮相也不是很規範，但他們的表演是認真的，觀眾給他們的掌聲也是真誠的。

這個時候的梅蘭芳，從藝術上來說，恐怕確如齊如山所說「很平平」。他之所以受觀眾歡迎和熱愛與當時的社會環境大有關係。在京劇女觀眾的出現，男女演員是不能同台演出的。這種約定俗成嚴重制約了京劇的發展。「雙慶班」班主俞振庭當時與清末工部尚書肅親王來往較密，關係比較親近，他利用這個關係，先說通肅親王，得肅親王許可，一舉廢止了舊約，「雙慶班」第一次改組成男女合演。由於男女演員同台表演，給戲台增色不少。更重要的是，女觀眾開始走進戲園。早年，女人是不得拋頭露面的，更不要說進入人多雜亂的戲園聽戲。

1900年以後，隨著京劇女班的興盛，更因受晚清資產階級民主思潮的影響，戲園的觀眾席上開始出現婦女的身影。北京京劇女觀眾的出現，是1900年以後為了「庚子賠款」上演「義務戲」而造成的。

最初義務戲的性質，是為了「庚子賠款」，當時人民還有所謂「國民捐」，那是清王朝附加在人民頭上的負擔。由於義務戲的興起，婦女才能走進劇場。由於是這樣一個性質，義務戲就必須滿座，因此就不得不讓婦女走進了劇場。」雖說允許婦女入戲園與男人共同觀戲，但她們必須坐在樓上，樓下才是男士座。

儘管如此，允許女觀眾入戲園與男人共同觀戲，為觀眾打開了方便之門，所以，那個時期，京劇舞台一度生氣勃勃。

由於觀眾席上多了婦女，整個戲劇界發生了急遽的變化：過去一直是老生武生統治舞台，如今青衣花旦的地位一日盛於一日。在梅蘭芳之前，且行以陳德霖、王瑤卿為主，然而他們生不逢時，老生武生的光輝遮擋著他們，使他們一直生活在老生武生的陰影之下，名聲終不及譚鑫培、楊小樓顯赫。作為後起之秀，梅蘭芳逐漸取代了陳德霖、王瑤卿，成為旦行主角，他那清脆的嗓音、圓潤的腔調、細膩的做工、周到的表情無一不透露出美的神韻，正合於普通百姓愛美心理，恰好社會的發展又使得旦行的地位如日中天。得上天的垂青，梅蘭芳的崛起便是自然而然的。

機智應對譚鑫培的「刁難」

在梅蘭芳的眼裡，「伶界大王」譚鑫培的唱不是單純的唱，演也不是單純的演，而是名副其實地演唱，他的表演總是從人物出發，注重揭示人物內心。在技法上，他雖然貴為「新老生三鼎甲」的扛鼎人物，卻不死守門戶，勇於創新更善於博采眾長。從

他的身上，梅蘭芳接受了「創新」這一新概念，聰明地摸索到了一條新路，也就自然地步上成功之路。當然，這是以後的事。

儘管譚鑫培與梅家素來交情不錯，他不僅與梅巧玲交誼深厚，又與梅雨田默契合作多年，但卻從來沒有過多關注過梅蘭芳這

梅家的第三代。他預感到，「伶界大王」義演，梅蘭芳方才進入他的視線。他陡然發現，這孩子不期然地一躍而上，眼看著就要超

越自己了。他預感到，「伶界大王」的稱號要易主了。對此，他有些疑惑，有些不解。

他之所以疑惑之所以不解，很大程度源於他對社會環境變化的不夠敏感，他忽略了這樣一個事實：作為且行的領軍人物，陳

德霖、王瑤卿都已面臨年齡趨大青春不再舞台形象大打折扣的遺憾，而新一代旦角如梅蘭芳、王蕙芳、朱幼芬等，正填補著這一

空白。不管怎麼說，譚鑫培開始留意起了梅蘭芳，並一直在找機會要與梅蘭芳合作一次，以親試其身手。於是，當再一次演出前

他的搭檔陳德霖因故而不能前來時，他便很刻意地點名梅蘭芳頂替陳德霖。

對於梅蘭芳而言，他出道不久便能與譚鑫培這樣的大師合作，實乃機會難得，他當然竭盡全力又小心翼翼。他之所以小心翼

翼，是因為他也知道譚老闆的個性是常常會在台上讓對手難堪的。

比如，譚鑫培有一次演《張飛闖帳》，飾演諸葛亮，飾張飛的演員在念「為何不叫咱老張知道」一句時，因為花臉腔念開口

音好聽，所以他將「知道」念成「知大」，許多淨角演員都是這麼念的，如果老生演員不加理會，觀眾也一時聽不出來，只會覺

得那是演員的習慣而已。而譚鑫培卻不依不饒，他接下來的台詞是「叫你知道。也要前去，不叫你知道，也要前去。」正好有兩

個「知道」，便故意將這兩個「知道」念成「知大」，他這麼一加重語氣且含有嘲弄之意，觀眾立刻明白演張飛的演員先前念錯

了，便哄堂大笑，使該演員大失面子。

那時的京劇舞台上經常會有演員出錯，為了整體效果，當一個演員無意間出錯，另外的演員要想法補救，若不能補救也應

想辦法掩飾過去，當然不是每個演員都有這樣的涵養，有的演員甚至以揭別人的短來抬高自己，還有的演員會在台上就對出錯的

演員發脾氣。其實如果掩飾得好，觀眾多半是不會發現的，而有些演員有意揭別人的短，甚至渲染別人的錯。譚鑫培如此做法有

些「陰人」之嫌。所以，梅蘭芳身邊的人都很擔心他也會有此遭遇。

不過，梅蘭芳沒有給譚鑫培這樣的機會。事先，他做足了準備，是一個方面；在台上，他小心謹慎，也是原因。主要的還是他基本功相當扎實，不但讓譚鑫培挑不出絲毫的毛病，反而使他由衷稱讚「是一塊好材料」。

但是，有誰能擔保永遠不出錯呢。於是那時一度有傳說，說即便有人面托過譚鑫培，個性獨特的譚老闆仍然在與梅蘭芳合作中不要給梅蘭芳出難題讓他下不出來台，更有傳說，說梅蘭芳的朋友曾面托譚鑫培多多關照梅蘭芳，意即在以後的合作中因為兩人無意間相撞而故意加詞「叫他這邊躲，他偏往那邊去」。於是，同情梅蘭芳者對譚鑫培大加指責。對此，梅蘭芳斷然否認，他公開闢謠說「這實在是冤枉了譚老闆」。

儘管如此，梅蘭芳在與譚鑫培的合作中，的確被譚鑫培「捉弄」過。那還是在合作演出《汾河灣》這齣戲時，其中一場戲的人物對話應該是：

第一段：薛：口內飢渴，可有香茶？拿來我用。
　　　　柳：寒窯之內，哪裡來的香茶，只有白滾水。
　　　　薛：拿來我用。

第二段：薛：為丈夫的腹中飢餓，可有好菜好飯？拿來我用。
　　　　柳：寒窯之內，哪裡來的好菜好飯，只有魚羹。
　　　　薛：什麼叫做魚羹？
　　　　柳：就是鮮魚做成的羹。
　　　　薛：快快拿來我用。

也不知是有意為之，還是隨興所至，當梅蘭芳所飾演的「柳迎春」念完「……只有白滾水」時，譚鑫培竟來了句「什麼叫白滾水？」梅蘭芳不由心中一驚，但他不動聲色道：「白滾水就是白開水。」譚鑫培沒想到梅蘭芳反應這麼快，也無話可說，自然回到「拿來我用」這句戲詞。

這顯然不能滿足譚老闆的戲癮，在接下來的第二段，當「柳迎春」念「寒窯之內，哪裡來的好菜好飯」，還未及念出「只有魚羹」時，譚鑫培搶白道：「你與我做一碗『抄手』來。」這次，梅蘭芳似乎是有了準備，脫口而問：「什麼叫做『抄手』呀？」譚鑫培轉臉衝著台下觀眾指著梅蘭芳無奈地說：「真是鄉下人，連『抄手』都不懂。『抄手』就是餛飩呀。」他以為梅蘭芳必定大窘，卻不曾料到梅蘭芳接著他的話頭，說：「無有，只有魚羹。」從而巧妙地將不著邊際的譚鑫培又拉回到原來的戲詞上。

在梅蘭芳眼裡，年長他四十八歲的譚鑫培無疑是長輩前輩，因而在譚鑫培面前，梅蘭芳始終老老實實地稱其為「爺爺」。表面看來，譚鑫培一直憋著勁兒欲挑梅蘭芳的刺兒又時不時在戲台上「逗逗」這梅家小子。實際上，譚鑫培對梅蘭芳是提攜的、寬容的。

一次兩人又合作《汾河灣》、「窯門」一段引得觀眾掌聲陣陣。演出結束，譚鑫培對人說：「那一段，我說我唱的那幾句並非如何好啊，怎麼有人叫好呢？留神一看，敢情是蘭芳在那兒作身段呢。」按照以往的表演型式，梅蘭芳在這一場戲裡是沒有任何動作的，但他接受了戲外人士齊如山的建議而大膽打破陳規為角色新增了身段。譚鑫培是一貫倡導「演」戲而非單純「唱」戲的，梅蘭芳此舉實則是符合譚的表演精神的，但他客觀上搶了譚老闆的風頭，這在輩分高於一切的梨園是難以容忍的。梅蘭芳心中也不免打鼓，擔心譚前輩會因此怪罪於他。然而，譚鑫培卻很善待梅的這一行為，甚至鼓勵他「就這麼著」。這給了梅蘭芳莫大的鼓舞，從此開始他創新的一生。

梅蘭芳如日中天之日也就是譚鑫培夕陽西下之時。1916年的夏末，梅蘭芳在「吉祥戲園」重演他最早的創新戲《孽海波瀾》，而久未露面的譚鑫培卻在同處東安市場的「丹桂茶園」演出。起先，梅蘭芳並不知道擅長「做」市場的戲院老闆此番安排是刻意的，意欲造成老譚、小梅對台，以此噱頭招徠觀眾。梅蘭芳當時風頭正健又新老戲並舉，自然賣座頗佳，卻苦了有「伶界大王」之稱的譚老闆每天面對寥寥觀眾，心中的傷心與苦悶是難以言表的。

事後，梅蘭芳瞭解到這一切，內心十分不安，卻又不便直接找上門去賠不是。不幾日，他在與朋友逛西山的戒台寺時於半道上巧遇譚鑫培。想到前幾日的「打對台」，梅蘭芳不由緊張惶恐起來，他往前緊走幾步，雙手垂下，對譚鑫培微微欠了欠身，恭恭敬敬地招呼了一聲：「爺爺。」譚鑫培似乎早已看穿了梅蘭芳的心思，很大度地拍了拍梅蘭芳，哈哈笑道：「好，你這小子，又趕到我這兒來了，一會兒上我那兒去坐。」後來，梅蘭芳果真去了譚鑫培的住處，祖孫倆誰也沒提前一檔子事兒。只一年以

後，一代京劇大師譚鑫培去世了，「伶界大王」的桂冠很自然地戴到了梅蘭芳的頭上。

儘管梅蘭芳十分崇拜譚鑫培，但他倆畢竟分屬不同的行當，譚鑫培留給梅蘭芳的只能是寬泛的創新表演意識和精益求精的表演精神。

之後，他又多次在舞台上展示了他沉著機智的應對能力。

有一次梅蘭芳在天津安徽會館唱堂會，大軸戲是梅蘭芳與天津名票王君直的一齣《四郎探母》，唱「坐宮」一場時，演到公主的一段白口，原來的詞句應該是「皇天在上，翻邦女子在下，駙馬爺對我說了真情實話，我若走漏他的消息半點，到後來天把我怎麼長，地把我怎麼短……」當時台下全是熟人，戲又是難得一見的好戲，所以場內秩序很亂。

梅蘭芳可能受其影響，一不留神，竟說走了嘴，念成「駙馬爺在上……」，王君直一聽就怔住了。梅蘭芳反應也真快，話一脫口立即就意識到出了差錯，他順水推舟做了個輕妙的身段，使出半噴半羞的樣子推了王君直一把，叫起板來說：「讓你都把我給攪糊塗了。」武場跟著敲起小鑼，文場拉起流水的過門，一場驚險就這樣平安度過了。戲後王君直在後台讚歎：「蘭芳真是不得了，台上這種火什麼人救得了啊？！」

「文革」中某劇團演樣板戲曾有一段笑話，在《紅燈記·赴宴斗鳩山》一場戲中，由於搬道具的將椅子擺偏了位置，結果李玉和在與鳩山鬥法中一屁股坐到了地上，戲演砸了。由此可見道具位置的重要。

有一次梅蘭芳在天津某宅唱堂會，主人點戲請梅蘭芳唱《晴雯撕扇》。不知檢場是弄不清，還是一時疏忽，將場上的椅子與陳設物品都擺錯了地方。梅蘭芳一上場唱完第一句就發現不對勁，剛好所唱的是一大段慢板，他便一邊唱，一邊新增加許多身段，將道具一一擺放在原位，慢板唱完，道具也擺好，而且動作合情合理，對此戲不熟的觀眾還以為晴雯是在乘寶玉不在時幫他收拾屋子呢。

演員在舞台上突然忘了台詞，也是常有的。演員對本子背得不夠熟固然會如此，即使演過許多遍的戲，演員有時也會因種種莫名其妙的原因而一下子卡住，戲台上的玩意兒是到時候就得張嘴，根本不容你有片刻時間去想的，而且多半越急越想不出。所以如何應付此「坎」就特別能顯出演員的素質。

民國初年，十九歲的梅蘭芳和王瑤卿合演連台本戲《兒女英雄傳》，他飾張金鳳，王瑤卿飾十三妹何玉鳳。這時的梅蘭芳尚不夠成熟，還不怎麼會念京白，語氣上常常說不連貫，遇到大段的道白，更是不大順嘴。那天他又趕場，剛在廊坊頭條第一樓唱

梅蘭芳
的藝術和情感

完一齣《三擊掌》，便奔過來唱這《兒女英雄傳》，急了點。

當他唱到張金鳳勸說何玉鳳嫁給安公子的一場時，忽然忘了詞兒，他先使了一個眼神，然後走到王瑤卿身旁，在他耳邊輕輕說道：「我忘了詞兒，請您提我一下。」同時衝著台下做了個表情，看上去像是在勸何玉鳳的樣子。

王瑤卿當然並非等閒之輩，他故意想了一想，不慌不忙也來了個身段，叫張金鳳附耳上來，然後把該念的詞兒告訴了他。梅蘭芳有了詞兒，又做出一個合乎劇情的表情，照著念下去。觀眾自始至終被蒙在鼓裡，一點兒也沒有看出破綻，反而以為是演員加了新鮮玩意兒，還喝了采呢。從劇情來說，張何二人平時關係頗為親密，算得上是無話不談，所以梅蘭芳與王瑤卿在台上這樣咬耳朵的做派，既達到了目的，又不妨礙劇情，堪稱是救場的佳例。事後王瑤卿直誇梅蘭芳，說他將來一定大有希望。

從梅蘭芳巧妙應對舞台上的變化可以看出，此時的梅蘭芳已經完全擺脫了「言不出眾，貌不驚人」的懵懂狀態，顯現出他機敏聰慧的本質。在1917年譚鑫培病逝後，梅蘭芳繼承了「伶界大王」的稱號。

紅遍大上海

儘管上海「丹桂第一台」老闆許少卿對初次赴滬演出的梅蘭芳多少有點歧視，但他還是在刊登於《申報》上的演出廣告中，給梅蘭芳加了這樣一個頭銜：「南北第一著名青衣兼花旦」，又讚他「貌如子都，聲如鶴唳」。當然，他這麼讚美，並非真的是讚佩梅蘭芳的藝術造詣，不過是為了製造噱頭而賺取更高的營業利潤而已。不過，在梅蘭芳和王鳳卿即將結束在上海的演出週期前，許少卿已經完全改變了對梅蘭芳的態度。此時，他真正意識到，這個年輕的旦角兒的確不愧「南北第一著名青衣兼花旦」的美稱。

直到這個時候，梅蘭芳才大大舒了口氣——他不但沒有失敗，相反成功了。

說梅蘭芳是「福星」，一點兒也不假：說梅蘭芳是「幸運兒」，也一點兒沒錯。在他的成長過程中，始終伴隨著前輩的提攜：陳德霖、王瑤卿的教誨，譚鑫培的大度。如今隨「頭牌」王鳳卿到上海，王鳳卿不僅之前為他爭取更多的包銀，更在演出期滿之前為梅蘭芳竭力爭取了一個「壓台」的機會。

按照京劇演出的固有程序，壓台戲和大軸戲都由頭牌名角主演。梅蘭芳作為「二牌」能夠有機會「壓台」，無疑將多了一個

出人頭地的機會，為他進一步走紅多了一層砝碼。

那天晚上，在慶功酒宴上，王鳳卿趁許少卿因為戲館的營業奇好而有些得意的時候，不失時機地提出了一個要求。他說：

「許老闆，上海灘的角兒，都講究「壓台」，我們都是初到上海的，你何妨讓我這位老弟也有一個機會壓一次台。」

聞聽此言，大吃一驚的，不僅僅是許少卿，也有梅蘭芳。他從來就沒有如此「非分」之想，他只想這次在上海能給上海觀眾留一個好印象，當然他很清楚如果真有機會壓一次台，那對他今後的發展是再好不過了。既然王鳳卿開了口，他當然也沒有硬性推辭的必要，只是有些擔心許少卿的態度。

意外的是，許少卿這次答應得很爽快。顯然，他對梅蘭芳的藝術有了信心，而不再持懷疑態度了。他說：「只要你王老闆肯讓碼，我一定遵命，一定遵命。」

王鳳卿並不想以「勢」壓人，又見許少卿很爽快，就說：「我跟蘭芳是自己人，怎麼辦都行。不過，主意還是許老闆你自己拿，我不過是提議而已。」

話雖這麼說，實際上的意思已經很清楚了，許少卿哪還有什麼異議。

對梅蘭芳來說，這麼一件重要的事兒，就這樣輕而易舉地決定了。

許少卿走後，王鳳卿來到梅蘭芳的房間，拉著梅蘭芳的手，親切地說：「蘭弟，從現在起，我們永遠在一起，誰也不許離開誰，我們約定以後永遠合作下去。」梅蘭芳很為王鳳卿的真誠所感動，他沒有想到一個名氣聲望遠大於自己的人居然能如此信任一個初出茅廬的後生。王鳳卿一直都在藝術上鼓勵、扶植、幫助梅蘭芳，他曾對梅蘭芳說：「有了紮實的功底，還要懂得戲理、戲情，老師口傳心授之外，還要自己揣摩，從書本上也可以得到益處，遇到名師益友，千萬不可放過，必須想盡辦法把他們的好東西學到手。」梅蘭芳正是聽了王鳳卿的教誨，在日後的演藝生涯中廣交益友，無論是行內的還是戲外的朋友，只要對他有幫助，他都虛心求教，細細揣摩。

從此之後，梅蘭芳與王鳳卿開始了長達十八年的合作。在長期的合作中，他倆親如兄弟，從無隔膜。直到1931年九一八事變爆發，梅蘭芳從北京搬到上海居住，王鳳卿因身體不好而未能同行。王鳳卿雖與梅蘭芳就此中斷了合作，他的兒子王少卿卻留在了梅蘭芳的身邊，為他操琴多年。

王鳳卿向許少卿提議給梅蘭芳一個壓台的機會，目的是既想多給梅蘭芳出頭的機會，也想趁此次赴滬捧紅梅蘭芳。而梅蘭芳

梅蘭芳 的藝術和情感

對此並未奢望，他覺得許少卿當時雖然滿口答應了王鳳卿的提議，但好像有點情非所願，在他沒有正式作出決定之前，梅蘭芳也沒有指望這事一定能實現，他仍每天按部就班上戲館唱戲。

又連續唱了幾天後，有一天晚上，從戲館回到許家，許少卿來到梅蘭芳的房間，鄭重其事地說：「這幾天一直在想王老闆前幾天的提議，今天來跟您商量，就請您唱一回壓台戲吧。」

雖在意料之中，但梅蘭芳還是感到些許意外，他沒有想到許少卿這麼快就做出了決定，他更沒有想到，機會那麼快就被擺在了自己的面前。他自忖：機會稍縱即逝，一定要牢牢地抓住這個機會。

聰明的梅蘭芳，他深知這一次「壓台」機會的重要。不過，他更清楚，壓台戲也不是那麼好唱的，唱好了可能會一炮而紅，唱砸了也就會適得其反。那麼，如何唱好這出壓台戲，他思忖良久，認為關鍵是選擇一齣好戲。什麼樣的戲是好戲？當然要迎合觀眾的欣賞口味，但是，觀眾到底愛看什麼戲？他將他在上海唱過的戲逐一進行了比較、掂量：

頭三天的「打泡戲」，除與王鳳卿合作的《武家坡》外，《玉堂春》顯然要比《綵樓配》受觀眾歡迎，後幾天的戲分別是《雁門關》《女起解》《宇宙鋒》二本《虹霓關》。其中又加演了一場日戲《御碑亭》。這五齣戲相比較而言，梅蘭芳感覺二本《虹霓關》好像更受歡迎。由此他推斷，觀眾對於那些青衣老戲，如《落花園》《三擊掌》《母女會》等都不太喜歡，原因是這些老戲除保留了青衣傳統專重唱工外，腔調基本上都是老腔老調，這些戲給觀眾的印象還是「抱著肚子死唱」，而《玉堂春》、二本《虹霓關》等戲之所以受歡迎，除了有更多的新腔外，更是唱、做並重，也就是說，有唱，更有做。

但是，如果就拿這兩齣戲來壓台仍顯份量不足。思量許久，梅蘭芳初步決定，還應該跳出青衣的框框，將眼光再放遠些。所謂「將眼光放遠」，無非是摒棄傳統青衣戲，而尋找一齣別出心裁的「新」戲。可是，什麼戲是「新」的呢？梅蘭芳在無法做出決斷前，決定多聽聽別人的意見。

正巧這時，梅蘭芳在北京的朋友馮耿光、李釋戡到上海來看望他，他便請他們幫忙拿個主意。回溯他的藝術之路，他一生事業成功，自然與他具有良好的藝術天分有關，與他後天的努力有關，也離不開周圍朋友在經濟上、文化上、藝術上、為人處世方面對他的幫助。

任中國銀行總裁的馮耿光與梅家關係密切，早在光緒末年，他就同梅雨田往來甚密。梅蘭芳十四歲時結識了馮耿光，從此，馮耿光一直是梅蘭芳的幕後老師。梅蘭芳曾回憶說：「他是一個熱忱爽朗的人，尤其對我的幫助，是盡了他最大的努力的。他不

斷地教育我、督促我、鼓勵我、支持我，所以我在一生的事業當中，受他的影響很大，得他的幫助也最多。」

李釋戡畢業於福州英華書院，曾到日本留學。回國後，他官運亨通，先出任廣西邊防督辦大臣，又隨鄭孝胥入京，進入理藩院，負責蒙藏事務，之後，又任龍州鎮提督，後被授陸軍中將軍銜。他才華橫溢，能詩會文。他是在馮耿光的介紹之下結識梅蘭芳的，從此輔佐梅蘭芳長達半個世紀之久。梅蘭芳創排新戲後，李釋戡參與為他編排了多出新戲，很多唱詞都是出自他的筆下。

馮、李二人在瞭解了原委後，想法和梅蘭芳的不謀而合，也認為專重唱工的老戲是無法擔負起壓台重任的。他們在仔細分析研究後，主張梅蘭芳暫且摒棄青衣戲、花旦戲，而現學幾齣刀馬旦的戲。

梅蘭芳恍然：「以刀馬旦的戲壓台，觀眾一定會感到新奇。」

「對，」馮耿光說，「刀馬旦的扮相和身段都比較生動好看，而青衣演員兼唱刀馬旦的還很少，蘭芳用刀馬旦戲壓台肯定會使觀眾耳目一新，觀眾也一定會喜歡的。」

除了馮耿光和李釋戡一致主張梅蘭芳改學幾出刀馬旦戲，梅蘭芳的幾位上海朋友舒石父、許伯明聽到這個主張後，也連連點頭稱是。

梅蘭芳接受了大家的意見，決定學習刀馬旦戲代表作《穆柯寨》。

學刀馬旦戲，對於梅蘭芳來說，並非難事，他在幼年學戲時就曾師從茹萊卿學過武功，現如今，茹萊卿是他的琴師，近水樓台根本不用另找老師。從十一月十日許少卿通知梅蘭芳要唱一次壓台戲，到十一月十六日梅蘭芳正式登台，在不到一個星期內，梅蘭芳得茹萊卿親授，很快學會了《穆柯寨》。

幾天緊張地排練後，十一月十六日，那是個值得紀念的日子。這天，梅蘭芳第一次在上海的舞台上唱大軸戲，也是他兼演刀馬旦戲的開始。陪他唱《穆柯寨》的有朱素雲（飾楊宗保）、劉壽峰（飾孟良）、郎德山（飾焦贊）。上海的觀眾果然為一貫「抱著肚子死唱」的青衣居然也唱起了刀馬旦戲而備感新鮮別緻。

對於大多數觀眾來說，上戲館聽戲、看戲，圖的是熱鬧愉悅，而對於圈內人士，特別是對梅蘭芳來說，他們更注重的是演員的技藝。梅蘭芳首演刀馬旦戲應該是成功的，因為從觀眾的掌聲和喝采聲中已經明瞭觀眾是接受他的。所以，當梅蘭芳唱完走入後台，馮耿光等人都很興奮，拉著梅蘭芳的手誇讚道：「這齣戲你剛學會了就上演，能有這樣成績，也難為你了。」

梅蘭芳當然知道他的這些朋友絕對不會只看到他的成功而忽略他在技法上的缺陷，便笑道：「各位老師還是多提意見吧。」

大家都很瞭解梅蘭芳，梅蘭芳從來就是一個要求自己更上一層樓的人，他從不滿足眼前取得的一點成績，所以，他們也就不

客氣地一一指出他的「毛病」。比如，他在台上常常不由自主地低頭，這大大減弱了穆桂英的風度，因為低頭的緣故就不免有點

哈腰曲背的樣子。

梅蘭芳聽罷連連點頭，這個毛病他不是沒有感覺到，只是忙著唱念做表情做工而忽略了，其實這個毛病他也不能全怪梅蘭芳大

意。《穆柯寨》是一齣扎靠戲，京劇演員穿的「靠」就是古代武將在戰場上穿的「鎧甲」。「靠」的式樣是圓領、緊袖，身子分

前後兩塊，繡著魚鱗花紋，領口帶「靠領兒」（又叫「三尖兒」），腹前有「靠肚子」，上繡龍形或虎頭形，護腿的兩塊叫「下

甲」（又叫「靠排子」）。背後有一硬皮製作的「護背殼」。

「靠」分「硬靠」、「軟靠」兩種。「硬靠」又叫「大靠」，如果是「硬靠」，那麼「護背殼」內可插四面三角形的小旗，

稱「靠旗」；「軟靠」與「硬靠」沒有式樣上的差別，只是不插「靠旗」。「靠」也分「男靠」、「女靠」，「女硬靠」與「男

靠」不同的只是從腰間往下綴有彩色飄帶數十條，一般是紅色或粉色。

《穆柯寨》中的穆桂英穿的是「女硬靠」，所以背上的「護背殼」內還插有四面「靠旗」。梅蘭芳因為是第一次演刀馬旦

戲，所以是第一次扎靠，靠緊緊地紮在身上原本就不舒服，加上背上還插著四面「靠旗」，沉沉地壓著梅蘭芳，使他不自覺地就

有點哈腰曲背，而哈腰曲背的結果是他的頭老是不由自主地往下低，低頭又使他的眼睛無法抬起而總是往下看，眼神勢必受到影

響。茹萊卿在授課時就曾對他說過：「這類刀馬旦的戲，固然武功要有根底，眼神也很重要，你要會使眼神才行。」而梅蘭芳在

演出中恰恰就忽略了眼神。

提出問題、找到癥結、提出修改意見後，梅蘭芳表示下次再唱這齣戲一定會備加注意，同時他也請朋友們幫忙治好這個毛

病。要治就應該根治，如何短時間內根治？馮耿光等人商量後對梅蘭芳說：「以後再演的時候，我們坐在正中的包廂裡，看見你

低頭，我們就應輕輕拍手，以這個暗號來提醒你的注意。」

梅蘭芳欣然接受。

第二次演《穆柯寨》，梅蘭芳不知不覺地又犯了同樣的毛病。當正唱做念在興頭上的梅蘭芳忽然聽到從正中包廂處傳來的有

節奏的擊掌聲時，他意識到自己又出錯了，忙挺直腰板將頭抬了起來。如此三五次，梅蘭芳的一齣戲總算在台下一批「名醫」的

監督下唱完了。觀眾們哪裡知道那幾位不時擊掌的看客原來在為台上的「穆桂英」治病，他們起初還以為這幾個人看到興頭處擊

掌喝采呢。

要想一次性根治一種習慣的確不容易，梅蘭芳之後又唱過兩三次《穆柯寨》，每次都有馮耿光等人在台下給他暗號。漸漸

地，暗號越來越少，直到整齣戲沒有出現一次暗號，他總算改掉了這個小毛病。

除了低頭哈腰曲背的毛病有馮耿光他們幫忙診治外，其他在身段做工方面，茹萊卿與飾楊宗保的朱素雲也給了梅蘭芳很大

的幫助，特別是茹萊卿，每次演出，他總是一面操琴，一面細細揣摩梅蘭芳在台上的一招一式，下場後，他立即與梅蘭芳細細研

究，總結得失。因為他倆同住一屋，所以經常深更半夜還在嘰嘰咕咕。

正是有茹萊卿、馮耿光等人的幫助，梅蘭芳的《穆柯寨》演得越加得心應手。

在唱壓台戲前一天，即十一月十五日，《申報》刊登了梅蘭芳一楨「卸裝小影」，標題是「第一台新聘名伶，北京著名青

衣」。這說明梅蘭芳在上海有了一席之地。

學會了《穆柯寨》，馮耿光等人又提議梅蘭芳何不將《槍挑穆天王》也學了。梅蘭芳想想也是，《穆柯寨》他只學到楊宗保

被擒為止，如果將接下來的《槍挑穆天王》也學成了，將這兩齣戲分兩天連著唱，豈不是件很有意思的事？《槍挑穆天王》這齣

戲的精彩部分是穆桂英與楊六郎的幾場對打，飾楊六郎的是王鳳卿。王鳳卿的武功底子要厚於梅蘭芳，所以這齣戲就由王鳳卿傳

授給梅蘭芳。

「打」是京劇「四功」之一，京劇舞台上敵我雙方的戰鬥稱為「開打」，意思是戰鬥場面的開始。台上的開打又分上手、下

手，打法也略有不同。有王鳳卿的精心指點，梅蘭芳打起來倒也合手，與王鳳卿的配合也很有默契。

在現學了《穆柯寨》和《槍挑穆天王》之後，梅蘭芳又一鼓作氣，學了頭本《虹霓關》。當初，他跟王瑤卿學的是二本《虹

霓關》，飾演其中的丫鬟，這個角色屬青衣行，也就是梅蘭芳的本行。此次在上海，他受刀馬旦戲《穆柯寨》的啟發，決定加學

頭本《虹霓關》，飾演其中屬刀馬旦行的東方氏。這個角色，哪個最拿手？梅蘭芳的表兄王蕙芳。

說來也巧，王蕙芳剛剛結束在漢口的演出，也來到上海，就登門看望表弟。表兄弟久

別重逢自然格外親熱。三句話不離本行，在聊了一通在上海的演出情形後，梅蘭芳說：「蕙芳，我正打算學頭本《虹霓關》裡的

東方氏，這可是你的拿手戲，就請你給我說說吧。」

其實，梅蘭芳的真實想法是學會了頭本《虹霓關》，然後將頭、二本連在一起唱，就像連演《穆柯寨》和《槍挑穆天王》一

梅蘭芳 的藝術和情感

樣。而與《穆柯寨》《槍挑穆天王》不一樣的是，梅蘭芳決定他在頭本裡飾東方氏，在二本裡飾丫鬟。至於他為什麼要這樣唱，五〇年代初，他的秘書許姬傳曾就這個問題採訪過王瑤卿，王瑤卿解釋說：「頭、二本《虹霓關》裡的東方氏，老路子是一個人唱到底的，像現在頭本先演東方氏，二本改演丫鬟，是打蘭芳興出來的，這是因為他的個性不合適演二本的東方氏，才這樣倒換了唱的。」

梅蘭芳自己也這樣對王蕙芳說：「我的個性，對二本裡的東方氏這一類的角色太不相近，演了也準不會像樣。」王蕙芳認為對王蕙芳言之有理，便抓緊時間將唱詞、念白和身段詳細地教給了梅蘭芳。這麼緊張趕練了幾天，梅蘭芳在上海的「新」戲是連演頭、二本《虹霓關》，而且一人分飾兩個行當，前演刀馬旦東方氏，後演青衣丫鬟。

一個以唱為主的青衣演員居然兼演刀馬旦戲，唱舞並重，能唱能舞，況且還首次嘗試分飾刀馬旦和青衣，自然新鮮別緻，從而使上海的觀眾耳目一新。梅蘭芳的聲名，就此印刻在了挑剔的上海戲迷心中。

梅蘭芳演出的巨大成功，使許少卿笑逐顏開。在合同期滿後，他再三央求梅蘭芳和王鳳卿續約。他對他們說：「二位老闆，館子的生意太好了，希望二位再續半期，算是幫幫我的忙。」

對此，梅蘭芳當即表示拒絕。他倒不是為了懲治許少卿的勢利，只是因為他有些顧慮。他的理由是：「我是初出碼頭的人，應該見好就收，再唱下去，不敢說准有把握。」看得出來，他是一個謹慎的人，也很冷靜。實際上，他的顧慮的確有道理，再唱十天半月也不是不能唱，只是萬一哪天唱砸了，那將意味著他前二十多天的努力很可能付之東流，前功盡棄，算是白忙活一場；如果見好就收那情形就不同了，他將昂首挺胸、躊躇滿志地在眾人的盛讚聲中驕傲地打道回府。相反，他將很難再登上海的舞台。

王鳳卿則沒有那麼多顧慮，他畢竟經驗豐富，他認為照前一段的安排再唱十幾天是不會有什麼問題的。何況，他對梅蘭芳充滿信心。

既然王鳳卿表示願意和許少卿續聘，梅蘭芳也就不好再說什麼了。他是個隨和之人，一般不是什麼原則問題，他多半取禮讓之策。

許少卿得梅、王二人同意續簽半月的口頭協議，興高采烈地走了出去。隨後，他的家人就為梅蘭芳、王鳳卿端來冰糖燉銀

耳，說是給他們滋陰潤腸。此後每天早晨，他們都能喝上一碗熱騰騰、燉得很爛的冰糖銀耳。

一天早晨，梅蘭芳出門散步後回到許家，跨入客廳，看見一個女人正跪在財神面前，嘴裡唸唸有詞，聽見腳步聲，女人轉過臉來，一見是梅蘭芳，隨即站起身來，滿臉堆笑迎上前去招呼：「梅老闆，你出去得早啊。」

這個女人是許少卿的太太。她是一個精明強幹的女人，很潑辣，不過也很熱情，她既能操持家務，也能輔助丈夫。當然，她和丈夫一樣，也有些勢利。

梅蘭芳也連忙和許太太打招呼：「今天天氣好，我是去逛一個彎兒的，你不要招呼我，你做你的功課，我不打擾你。」

許太太卻說：「這有什麼關係。」她指了指財神說，「光拜這個也沒用，你們二位才是我們家裡的活財神呢。」

梅蘭芳聽罷不由笑了起來，他暗想：許家每天早晨送來的補品原來是在灌溉兩棵「搖錢樹」哩。

當天下午，許太太捧著火煙袋，來到梅蘭芳的房間，推開門就笑著夾雜著上海方言對梅蘭芳說：「梅老闆，這幾天你太辛苦了。我聽見大家都說你的戲唱得真好，喉嚨真糯，扮相嘛，直頭嘸啥批評！台上唱戲，上千對眼睛，釘牢仔看。要叫大家都贊成，真勿是一椿容易格事體！」

「這是您的誇獎。」梅蘭芳謙虛地說，「我初次到上海來，人地生疏，全虧你們老闆照應我的。」

聽到梅蘭芳提到老闆，許太太笑開了花，說：「我們老闆對你的確是十分關切。他在我面前總是稱讚你梅老闆的。說你不但戲唱得好，而且脾氣也好。年紀雖然是輕，交關穩重。將來一定是大紅大紫的。」

許太太肯定不知道許少卿起初是根本不相信梅蘭芳的「玩意兒」的。梅蘭芳自然也不好提及，只說「但願依了你們兩位的金口」，算是對老闆夫妻對他的誇讚的謝意。

梅蘭芳不知道，許太太說了這麼多恭維話其實是有目的的。又閒聊了一會兒，許太太這才又說：「梅老闆，你曉得每天吃的這一碗燉得很爛的白木耳，是我親手給你做的。你看你的氣色多好。唱了一個來月的戲，還是紅光滿面，我的功勞不小。請你看在這一點上，要特別幫我多唱兩天。」

按上海戲館的慣例，演員在合同期滿後，還要再幫幾天忙，「前台一天，後台一天，案目一天，……老闆娘也可以單獨要求一天」，但梅蘭芳當時是頭一次應聘赴滬演出，並不清楚上海戲館的這些規矩，他只是看在每天燉得很爛的白木耳的面子上，對老闆娘的要求不好推托，便滿口答應道：「許太太，您招待我們這麼熱心周到，您這一點小事，還能夠駁回您的嗎？」

「我曉得梅老闆是最痛快的人，閒話一句，我多謝你的幫忙。」許太太說完，心滿意足地走出梅蘭芳的房間。

十二月初，梅蘭芳、王鳳卿按照與許少卿的口頭協議續演半個月，仍然十分叫座。「丹桂第一舞台」也加緊大作宣傳。從十二月一日起，《申報》每天都有王鳳卿、梅蘭芳演出的最新預告。與一開始的宣傳不同的是，對梅蘭芳的介紹多了溢美之詞。如介紹他將演出的《女起解》為「梅藝員生平最得意拿手好戲」等等。最後一天，「丹桂第一舞台」更是許諾「特別包廂特別官廳頭等包廂頭等正廳各贈王梅合拍汾河灣小照一張」。贈觀眾演員照片這不是第一回，前次也贈，但因為照片洗印效果不佳，觀眾頗不滿意，這一次算是補上，所以戲單上又特別寫道：「此照用玻璃光所印，較前所贈不同。」

最後3天的演出熱鬧非凡，梅蘭芳、王鳳卿不禁各自拿出看家本領，更安排王鳳卿的二位公子王少卿、王幼卿參加演出。王氏父子三人同台演出將氣氛推向高潮，也為梅、王二人首次赴滬演出畫上了圓滿的句號。

梅蘭芳首次赴滬演出前後共四十五天，這位來自北京的第一青衣給上海觀眾留下了極為深刻的印象，上海觀眾不僅認識了梅蘭芳，更傾倒於他的扮相、嗓音、身段和他的唱念做打。

總結梅蘭芳在上海的成功原因，當時的著名戲曲評論家、編輯家、教育家、小說家孫玉聲一語中的：「梅先生的扮相、嗓子和出台的那一種氣度，過去我們是沒有見到過的。」這是怎樣的一種氣度？清新、脫俗、美麗、高貴、大氣、從容，又不失神秘。

被各戲班爭搶

梅蘭芳第一次赴滬演出時，對於上海觀眾來說，還只是個初出茅廬的新人。一年之後，也就是1914年年底，當他第二次赴滬時，已經是個名角兒了。這次，他還是跟王鳳卿一塊兒去的上海。不過，邀請他們的，不是許少卿，而是「丹桂第一台」的新老闆尤鴻卿和文鳳祥。

十二月一日，梅蘭芳一行坐津浦車抵達上海，尤鴻卿事先已為他們在戲館附近租好一所兩樓兩底的弄堂房子，他們下了車即由「丹桂第一台」派來的車將他們送去住地。此時，尤鴻卿特別聘請的來自北方的廚師已經忙活開了。按慣例，新角到了，戲館老闆照例要招待一頓，這叫做「下馬飯」。

與梅蘭芳、王鳳卿同吃「下馬飯」的還有「丹桂第一台」的基本演員。「丹桂第一台」的基本演員與梅蘭芳首次赴上海時有

了部分增減，增加了花旦趙君玉，老生貴俊卿、三麻子（王洪壽），武生楊瑞亭、八歲紅、花旦粉菊花、月月紅相繼離開了第一台。

在上海流連一周後，梅蘭芳準備登台了。那天晚上，他和王鳳卿又被拉去應酬，那頓飯吃到很晚，主人一直沒有散席的意思。性情溫和的梅蘭芳內心急得著了火，卻又不好意思開口離席。好不容易逮到一次機會，他說「我們有戲在身，得先走一步了」，這才脫了身。

出了菜館，梅蘭芳急步跳上馬車。馬車迅急衝了出去，幸好菜館離戲館不遠，拐一個彎就到了。遠遠地，梅蘭芳就看見跟包聾子宋順正在門口東張西望，從他臉上表情看，他顯然已等得心焦，看見梅蘭芳的車子過來了，他連忙上前為梅蘭芳開了車門。

梅蘭芳火急火燎間一時竟然忘了宋順是聾子，他一邊往扮戲房走，一邊問宋順：「場上到哪兒了？」他見宋順不搭理他還有些奇怪，突然反應過來後直笑自己「趕場趕得迷糊了」。其實，時間完全夠用，等他扮好戲，前面的戲還沒有唱完呢，他不過是

因為在北京趕場趕怕了。然後，場上小鑼響了起來，梅蘭芳在一片喝采聲中，在上海的第二次演出，開始了。

和第一次赴滬演出不同的是，此次「丹桂第一台」加大了宣傳力度。人們每天都可在《申報》上看到有關王鳳卿、梅蘭芳的演出消息。對於梅蘭芳，更是好話連連，讚譽聲聲，稱其所扮演的青衣角色有「一種嫵媚幽靜令人心醉」之感，說他的《貴妃醉酒》，「聲色兼備，真獨一無二之好戲」，誇他所飾演的穆桂英「艷麗嬈娜，令人心醉神馳」；在《雁門關》中所飾旗裝花旦，

「一種柔情嫵媚，……喜怒哀樂愁現於面，其佳妙之外，筆難盡述」。對於他和王鳳卿合演的《御碑亭》，更稱之為「可謂珠璧合、獨一無二矣」，較之他人所演者迥然不同」，又稱其與趙君玉為「一對壁人」。

這些溢美之詞雖不乏戲館老闆為提高賣座而為宣傳而宣傳，但也窺見梅蘭芳的地位較之首次赴滬有了較為明顯的提高，甚至可以看齣戲館老闆有意以梅蘭芳來叫座，安排梅蘭芳與「丹桂第一台」著名花旦趙君玉合作便是此目的。

在抵達上海之初的那頓「下馬飯」上，尤鴻卿特別將趙君玉介紹給了梅蘭芳。

與梅蘭芳一樣，趙君玉也出生於梨園世家，他的祖父趙嵩綬原是皖南徽班的鼓師，曾參加過太平天國運動，後到上海加入京班重操舊業，成為著名鼓師。他的父親趙小廉是著名武生演員，與譚鑫培是好友，曾主持過「天仙茶園」。

趙君玉和梅蘭芳同齡，初學花臉，藝名大小奎官，後改演花旦、小生，改名君玉。他在學唱小生期間，曾長期與馮子和配戲，對馮的唱念及做工有很深的研究和體會，改演花旦後，他曾為譚鑫培配演《珠簾寨》中的二皇娘，很為譚鑫培賞識，譚鑫培

親自加以指導。後來，他又與譚鑫培合作過《御碑亭》《汾河灣》等，都有上佳表現。

還有一個方面，趙君玉和梅蘭芳也有相像之處，那就是天資聰慧、扮相秀麗，會戲很多，花臉、小生、花旦、刀馬旦、梆子他全都能唱。他的最可貴之處在於他能時常觀察、研究各種類型的青年婦女。所以，他精通時裝戲，曾參加過《新茶花》《黑籍冤魂》的演出，頗受觀眾歡迎。

尤鴻卿為梅、趙二人做了介紹後，又對他倆上下打量了一番後，笑著說：「你們兩位要同場對唱一齣戲，是再合適沒有了。」說完，他又安排挨著坐在一起，連聲說：「你們好好談談，好好談談。」

梅蘭芳是個聰明人，他看出尤鴻卿竭力拉攏他和趙君玉是有目的的。從《申報》自十二月一日至三日連續刊登的廣告上得知，梅蘭芳、王鳳卿到達上海的當天晚上就商議好了三天「打泡戲」分別是《綵樓配》《硃砂痣》；《女起解》《取成都》；第三天合演《汾河灣》。三天「打泡戲」後，尤鴻卿便提議梅蘭芳和趙君玉合作《五花洞》（又名《真假金蓮》），他認為由他倆合演肯定「是能夠叫座的」。早有心理準備的梅蘭芳答應了。

於是，他和趙君玉首次合作的《五花洞》在十二月十七日正式上演。梅蘭芳飾假金蓮，趙君玉飾真金蓮。尤鴻卿還特意將這齣戲放在大軸上唱。大概是因為觀眾看到真假金蓮「年齡相仿，扮相不分上下，服裝一樣，唱的詞兒也相同，覺得新鮮別緻，所以情緒相當熱烈」。趙君玉正是這次與梅蘭芳的合作而聲名大振。

梅蘭芳第二次在上海演出共達三十五天，與趙君玉合作多次，主要戲目除了《五花洞》外，還有《掘地見母》《孝感天》《樊江關》等。他自己的戲，加演了《貴妃醉酒》《破洪州》和《延安關》。

《貴妃醉酒》是路三寶的拿手好戲，他教給梅蘭芳的第一齣戲就是《貴妃醉酒》。梅蘭芳是第一次從上海回京後向路三寶學的這齣戲。早年他看路三寶演出此戲就「覺得他的做派相當細緻、功夫結實，確實名不虛傳」，但當時因為這是路三寶的「看家戲」，梅蘭芳一直未向他開口要求學習這齣戲。當他從上海回京，與路三寶同搭「翊文社」時，發現路三寶已不再唱這齣戲了，便請他來教自己。路三寶滿口應承，足足教了梅蘭芳半個多月，梅蘭芳才算徹底學成了。在「翊文社」首次演出這個戲時，路三寶還特意送給梅蘭芳一副很好的水鑽頭面。這副閃閃發亮的水鑽頭面，梅蘭芳一直珍惜著，就像珍惜著恩師的教誨。

有和趙君玉的合作，又有《貴妃醉酒》這樣的新戲，梅蘭芳第二次在上海的演出，和第一次一樣，照例大受追捧，甚至更受歡迎。這個時候，梅蘭芳在上海，算是徹底站穩了腳跟。

在上海的演出即將結束時，有一天，他從朋友家應酬回來，剛跨入客廳，客廳內坐著的一位夥計就告訴他，「北京的俞五老闆同他的嫂子來了」。他所說的「俞五老闆」，指的是俞振庭；「他的嫂子」，指的是梅蘭芳夫人王明華的姑母。梅蘭芳推開房門，果然看見俞振庭和他的嫂子正和王明華說著話。見梅蘭芳回來了，俞振庭站起身上前招呼。

梅蘭芳笑著問：「你們幾時到的，住在哪裡，到上海來玩兒啦，還是有什麼公事（內行稱『邀角』為『談公事』）？」

俞振庭回道：「今天剛到的，先在一家棧房落腳，隨即就來看你們了，我這一次完全是來談公事的。」

梅蘭芳聽俞振庭這麼說，也沒有多想，俞振庭這樣的戲班老闆到上海來邀角是常事，也就對俞振庭說：「那好極了，我祝您公事順利，等您把事兒辦完，我這兒也快期滿，我們難得在上海遇著，先玩兩天，再一塊兒回北京，路上不是熱鬧得多嗎！」

俞振庭笑笑說什麼，他有些開不了口，畢竟他是在挖別人的「牆角」。

王明華此時插話，對梅蘭芳說：「你知道俞五老闆邀的角兒是誰嗎？」

梅蘭芳聽妻子這麼一問，心裡頓時明白了三分，但他不敢肯定，他覺得俞振庭不至於會為他特意從北京趕到上海，他完全可以等他回京後再來邀他。梅蘭芳低估了自己，他在上海成功的演出，上海觀眾對他近似於狂熱的歡迎已經為他在藝壇上的地位增添了砝碼，而他在上海的演出活動也已經傳到了北京。俞振庭正是要搶在別人之前先下手爭取這顆日漸璀璨的新星。

不等梅蘭芳回答，王明華笑著對他說：「他來邀的角兒就是你，我們已經談了好半天，他想約你明年加入他的『雙慶社』。」

既然王明華已經開了口，俞振庭便順著往下說出他的真正來意：「我們幾千里路下來，專程為了邀您，您可不能駁回我的。」

梅蘭芳一時不知如何是好，答應他意味著回京後無法向他現在搭的戲班「翊文社」老闆田際雲交代；不答應他情面上又過不去。俞振庭之所以帶嫂子一同南下，就是因為他的嫂子是王明華的姑母，因此，梅蘭芳與俞振庭多少也有點親戚關係，他當然不能駁了親戚的面子。此時，他終於明白，俞振庭這次打的是「親情牌」。一方面，俞振庭言辭懇切；一方面又有夫人王明華看在姑母的面子上，從旁撮合，梅蘭芳不答應也不行了。何況，他又是心腸軟的人。於是，他說：「其實這點小事，您又何必老遠的跑一趟呢？寫封信來，不也就成了嗎？」

俞振庭忙擺手道：「那不成，我聽說北京有好幾處都要邀請您，我得走在他們頭裡，來晚了，不就讓您為難嗎？」俞振庭也

梅蘭芳
的藝術和情感

是知道他的要求會使梅蘭芳感到為難，但他也很瞭解梅蘭芳，他知道梅蘭芳是個重親情的人。

俞振庭坐等梅蘭芳的決定，大有不容梅蘭芳再考慮之意。梅蘭芳只好說：「您的事總好商量，不過，『翊文社』田老闆那

邊，也得有個交代，我們慢慢地想一個兩全的辦法才行。」

剛剛答應了俞振庭，梅蘭芳就接到了田際雲的邀請信。田際雲自然是希望梅蘭芳自滬回京後仍然能夠留在他的「翊文社」。

在信裡，他還暗示梅蘭芳不要答應俞振庭。顯然，他已經聽到了風聲，但他太大意了，他不知道他的信晚來了一步。也許是他

太自信了，他以為梅蘭芳去上海前一直是「翊文社」的人，回京後回「翊文社」乃順理成章的事。其實，他原本連這封信都懶得

寫，只不過因為聽說俞振庭南下上海邀角，才有了些危機感。

除了田際雲的「翊文社」和俞振庭的「雙慶社」在爭奪梅蘭芳，北京的另外幾家班社也先後給梅蘭芳寫了邀請信。梅蘭芳無

法答覆他們，直接拒絕會傷了和氣，不拒絕又是不可能的，他只有保持沉默，不回信。

老謀深算的俞振庭雖然得到了梅蘭芳的答覆，卻並不敢高枕無憂，他深知梅蘭芳心軟和善從不得罪人的個性，擔心他回京後

架不住田際雲的攻勢而再反悔。於是，他沒有離開上海，借口要在上海多玩幾天，一直伴隨梅蘭芳左右，等他演出期滿後，一同

乘火車回京。

也幸虧俞振庭事先有所防範，果不出他所料，出事了。

火車徐徐駛入北京前門車站，梅蘭芳一行剛出車站即被「翊文社」以及其他幾家班社派來的人團團圍住，死拉活扯，企圖

拉梅蘭芳上自家的車。梅蘭芳此時已經成了眾人搶食的甜果了。俞振庭眼疾手快，緊緊拉著梅蘭芳一路狂奔衝出包圍，逕直奔到

「雙慶社」事先停在站外的馬車邊，然後一把將梅蘭芳推上了車。長鞭一甩，馬車飛奔而去，直駛鞭子巷三條梅宅。

馬車駛遠了，「翊文社」派去接的人急忙奔回，向老闆報告說：「梅蘭芳被俞振庭搶走了。」

田際雲一聽就忍不住火氣升騰，他既恨俞振庭，又氣梅蘭芳，恨俞振庭挖人「牆角」的小人行為，氣梅蘭芳不夠仗義。他此

時此刻的心情應該是能理解的，梅蘭芳自搭「翊文社」起，田際雲自始至終對梅蘭芳不薄，特別當梅蘭芳試圖排演時裝新戲時，

他曾給了梅蘭芳很大的支持與幫助。梅蘭芳雖然不至於因此必須將自己終身賣給田際雲，但如果他在改搭別的班社之前向田際雲

打個招呼，容田際雲的思想有個轉彎的時間的話，那麼，事態是否就不至於惡化呢？

此時，田際雲突然接到梅蘭芳改搭「雙慶社」的消息，而且這個消息還不是梅蘭芳親自告訴他的，他在精神上一時無法接

受，梅蘭芳這一走不僅使他大失面子，更會影響「翊文社」日後的生意，這樣想來，他不禁惱羞成怒。於是，他氣呼呼地叫來「翊文社」管事趙世興，命令他立即去通知梅蘭芳，不許他搭別人的班，否則就打斷他兩條腿，讓他永遠無法再登台。

梅家接到趙世興轉達的田際雲的「通牒」後，都很氣憤，特別是梅蘭芳的姑父秦稚芬更是怒髮衝冠。梅蘭芳自己，則一時無言以對。秦稚芬仗著自己有一身武藝，挺身而出，決定出爾反爾，他寄希望於田際雲的威脅並沒有能使梅蘭芳妥協，他雖然很能理解田際雲，但他既然已經答應了俞振庭，也不能出爾反爾，他寄希望於田際雲冷靜下來後能與之坐下來好好談談，彼此溝通後達到一致。然而，田際雲仍然無法平息自己的怒氣，當他得知梅蘭芳去意已定時，便頭腦發熱，讓趙世興管事率三十六名手下手持舞台上用的刀、槍、棍、棒，直闖鞭子巷三條，欲實現「打斷梅蘭芳的腿」的諾言。

鬧哄哄、氣沖沖的吆喝聲讓正在房裡的梅蘭芳有了警覺，他立即從後門跑了出去，直奔秦家。秦稚芬安排梅蘭芳躲藏好後，自己奔到鞭子巷三條，在鞭子巷三條南口的空場上遭遇趙管事等人，他衝上去攔住他們的去路。

趙管事問：「你姓什麼？幹嗎多管梅家的閒事？」

秦稚芬不客氣地回答：「我姓祖，是你祖宗！」

雙方劍拔弩張，一場惡鬥在所難免。秦稚芬一個打三十六個，直將對方打了個遍地找牙。如此一來，田際雲派來的人不但沒能打斷梅蘭芳的腿，甚至連梅蘭芳的腿的腿都未能看到，反而敗下陣來。田際雲見手下個個鼻青臉腫，遂將仇恨轉嫁到了秦稚芬的身上，再派出四名高手與秦稚芬過招。

雙方在給孤寺門口的一塊空場上幾番較量後，四名高手也被打趴下了。臨走時，秦稚芬讓他們回去轉告田際雲，不許他以後再干涉梅蘭芳的行動。

為防不測，秦稚芬有一段時期一直跟隨在梅蘭芳左右，保護著梅蘭芳。梅蘭芳本就主張凡事協商解決，從來也不願意惡言相向，更看不得大打出手，自然很樂意接受田際雲的邀約。雙方終於心平氣和地坐了下來，進行談判。最終，他們達成協議：梅蘭芳在「翊文社」再唱幾天，然後轉入「雙慶社」。一場風波就此平息了。

田際雲見武力對付不了，秦稚芬執意不肯接受，他就相信他「那身鐵打的功夫」。梅蘭芳的朋友馮耿光得知情況後，準備送秦稚芬一根帶槍的手杖，秦稚芬執意不肯接受，他就誠心邀約梅蘭芳磋商洽談。

以現在人的眼光看這場糾紛，如果當時梅蘭芳與「翊文社」簽有合同，不論合同是文字的還是口頭的，在合同期滿之前，梅蘭芳擅自「跳槽」自然是梅蘭芳的不是，但顯然當時演員搭班並不與班社訂有書面合同，否則也就不會出現上述糾紛了。雖然雙方沒有書面合同，但總應該有個慣例，如果慣例是演員來去自由，不受任何限制，那麼，梅蘭芳的「跳槽」也沒有錯。

當時京劇團體已經由「班」改為「社」，「社」裡的成員按慣例來去自由，甚至允許成員「腳踏兩隻船」。梅蘭芳的行為在他與田際雲的班社沒有合同的情形下並沒有錯，而田際雲的憤怒、氣急敗壞甚至威脅恐嚇也不能說完全不可原諒，畢竟梅蘭芳此時已是名角，他的行為客觀上使田際雲蒙受了精神上、經濟上的損失。只是他後來有些過急的行為使人們由起初對他的同情、理解轉為指責，這是他不聰明的地方。

梅蘭芳到底算得上是君子。後來，田際雲冷靜下來後主動派人向梅家求親，梅家也不計前嫌，將親戚王家的五姑娘嫁給了田際雲的兒子田雨農，梅田兩家和好如初。

按照秦稚芬的兒子秦叔忍的說法，這是梅蘭芳成名後遇到的第一次風險。

「梅派」新戲

1．改良京劇的源起

社會在經歷了辛亥革命之後，發生巨大變革，觀眾的審美情趣也隨之發生改變。儘管在新文化運動中，民族虛無主義一度盛行，而將古典戲曲列為「遺形物」加以全盤否定的主張不僅遭到梨園界的抵制，也被民眾所唾棄。於是就產生了這樣的怪現狀：學術知識界轟轟烈烈宣揚廢除戲曲，戲曲卻在民間繼續它的熱熱鬧鬧，並按照它自身的藝術規律朝前發展。終於在五四前後，京劇走向了它的鼎盛時期。於是有人說，新文化運動與五四運動對於京劇，不僅沒有多少影響，甚至有人極端地說，根本是毫髮無損。

實際上，在社會大變革中，京劇作為存在於社會中的一種藝術形式，說它不受外界的任何影響，是不可能的。比如，辛亥革命後，女觀眾不能進劇場就被取消了。同時，藝人們的戲劇觀多少也受到影響，一改過去唱戲是供人玩樂的舊思想，而演變為開始強調戲曲的社會職能和作用。

大批女觀眾得以走進劇場，顛覆了生行演員統治舞台的舊傳統。於是，柔美漂亮的旦角逐漸取代粗鄙的生行佔據舞台的顯要

梅蘭芳的藝術和情感

位置。梅蘭芳、尚小雲、荀慧生以及之後的程硯秋，開始成為舞台主角。除此以外，漂亮的戲，不僅要有漂亮的人，也要有漂亮的衣飾裝扮。為了適應觀眾的審美變化，創造新戲，就成為一種流行，一種趨勢。這個「新」，包括內容的新、服飾的新、造型的新、舞台的新等等。

與此同時，社會的文明開放，使外國的藝術形式滲入到戲曲中來，特別是話劇，對京劇的影響尤其明顯，不僅體現在表演形式上，也體現在內容上更賦予教育開化以及反映現實、宣揚真善美、鞭撻假醜惡的文明功能。同時，知識分子對於戲曲封建落後的批評，一定程度上喚醒了梨園界有志人士的民主思想意識，從而引起他們的反省。

這一切，都是京劇界人士改良舊戲曲的動力和源起。

最先躋身京劇改良行列的，是梅蘭芳。喚起他改良之心的，還要追溯到他於1913年初次赴滬演出時。也正因為如此，才說這次赴滬對他來說意義重大。

那次到上海，梅蘭芳除了演出，更觀摩了大量新劇以外的「新戲」，既有純對白的話劇，更有改良了的新京劇。這些新京劇又被稱為時裝新戲。時裝新戲的產生發端於上海的京劇改良運動，它突破了傳統的表現模式，吸收了話劇寫實的佈景與燈光，服裝和造型方面也多根據生活的真實。

其實說起來，梅蘭芳最早接觸時裝新戲，並非是1913年在上海，而應該是少時的學戲階段。當京劇改良的一股清新的風吹到北京後，當時的「玉成班」班主，即後來的「翊文社」班主田際雲立即大膽地進行了嘗試，創排了《天上鬥牛宮》等時裝新戲，開了以表演現代生活為題材的先河。隨後，他又聯合譚鑫培將杭州貞文女校校長惠興女士因在籌辦學經費時備受侮辱而憤而自盡的真實事件編成《惠興女》搬上舞台。

當時，梅蘭芳只有十一歲。客觀地說，那時他對這些「新」戲好奇大於感悟。隨著年齡的增長思想的成熟，又觀看了中國早期話劇奠基人之一王鐘聲編排的話劇之後，改良京劇的種子悄然扎根於他的心底。

在上海時，他敏銳地發現，傳統京劇舞台上的老舊故事已經不能激起觀眾的興趣，他們更渴望直面現實的故事，並透過演員對這些故事的渲染，發洩自己因社會變革引起的混亂而產生的憤懣和迷惘情緒。他由此感悟到時代的發展伴隨著人們思想的進步，京劇已經到了非改良不可的地步了。

第一次登上上海的舞台，梅蘭芳就被新的舞台、新的燈光吸引住了。當他隨著檢場挑起的台簾而走向前台時，猛覺眼前一

梅蘭芳的藝術和情感

亮，整個舞台如同白晝，閃亮一片，仔細辨別，他才發現在台前有一排小電燈。當他剛一齣場，所有的小電燈齊刷刷全部點亮了。他當時內心十分驚異，既驚奇於上海的舞台絢麗多姿，也驚奇於戲館老闆的獨具匠心。試想電燈進入上海不過幾年，而戲館老闆為使觀眾注意新角而在舞台上如此大面積地使用電燈，使人不得不佩服戲館老闆的精明。的確，明亮的燈光不僅吸引了觀眾的目光，也使梅蘭芳更具風采。

站在舞台中央的台毯上，梅蘭芳注意到這確實是座新式舞台，舞台呈半月形，台前兩邊常常遮住觀眾視線的大圓柱子，使得視野開闊。在這明亮的新式舞台上，梅蘭芳感覺神清氣爽，忍不住在唱段裡加了幾句新腔，博來觀眾的陣陣叫好聲。

演出結束後，他特地到各大戲館走了一圈，實地考察後發現上海戲館的舞台要比北京現代化得多，包括燈光、佈景、舞台美術。給他留下深刻印象的自然是中國最早的近代劇場——上海新舞台。

「新舞台」由夏月珊、夏月潤、潘月樵於辛亥革命前夕合創，地址位於十六鋪。夏氏兄弟幼承家學，是清末民初上海著名的京劇演員。月珊習文武老生及文丑，月潤專攻武生。月珊於光緒三十年左右在上海創辦丹桂記茶園，後又與月潤、潘月樵合辦丹桂勝記茶園。這個時期，資產階級民主革命走向高潮，受其影響，月珊、月潤、潘月樵致力於京劇改良活動，排演了不少時事新戲，而1908年「新舞台」的創立將京劇改良運動推向了高潮，從這年開始到1912年，時裝京戲大量湧現。「新舞台」擺脫了改良運動開始以來以案頭劇本和輿論宣傳為主的局面，轉入進行大規模而有著廣泛藝人參加的舞台演出實踐活動。馬彥祥所著《清末之上海戲劇》指出：「新舞台可以説是中國舞台史上的第一次大革命，它不僅改變了劇場的形式，而且，用了新的舞台形式決定了劇本的內容。」

梅蘭芳在「新舞台」看的幾齣戲是《黑籍冤魂》《新茶花》《黑奴籲天錄》。「新舞台」成立後，編演了大量時裝新京戲，有反映要求推翻清王朝統治的《玫瑰花》、歌頌革命志士的《秋瑾》等。《新茶花》則表現了富國強兵、抵抗外侮的強烈願望。《黑籍冤魂》深刻地反映了當時社會受鴉片毒害的真實情況。

無論是《新茶花》《黑籍冤魂》還是《黑奴籲天錄》，這幾齣戲雖「保留著京劇的場面，照樣有胡琴伴奏著唱的，不過，服裝扮相上，是有了現代化的趨勢了」。這個「現代化」，不僅表現在受文明戲的影響，在劇本體制、結構、語言等方面與傳統戲曲相比發生了很大變化，也表現在服裝、景物、舞台美術以及演員表演念白等方面。例如《新茶花》中主要角色新茶花梳波浪式短髮，著白色長裙，腰部繫帶；陳少美則著軍裝、皮鞋、武裝帶；陳其美穿長

第一章　京劇·絢爛的聲色盛宴

袍、戴禮帽、貼鬍鬚、穿圓口布鞋。《黑籍冤魂》劇中人物也多著時裝，如長袍、馬褂、坎肩、中國巡捕制服、外國巡捕制服、孝服等，黃包車伕則穿打著補丁的破衣破褲。在表演和念白上，這些時裝新戲的表演多半樸實而無虛擬動作，念白中摻雜有上海方言。在景物造型方面，這些戲吸收話劇佈景形式，《黑籍冤魂》這齣戲，就分了二十三場（每一場等於一幕），劇中時空環境主要依佈景而表現。《新茶花》一劇的室內景用了畫幕的形式，人們從畫幕上看到新茶花的臥室裡有帶頂的床帳、考究的木床，方桌上鋪有檯布，上面放著花瓶，方桌旁還有四把靠背椅子，非常生活化。

由於這個時期的時裝新戲屬於嘗試階段，因而顯得稚嫩和不成熟，照搬生活原貌而未加選擇和提煉未能使生活的真實上昇為藝術的真實。儘管如此，時裝新戲還是吸引了大批觀眾，因為新的佈景造型服裝畢竟給觀眾耳目一新的感覺，極大地滿足了他們的好奇心。

這些改良了的京劇，對梅蘭芳日後創排時裝新戲產生了極為重要的影響。同時，他在上海「謀得利」劇場觀看「春柳社」演出的新戲，如《茶花女》《不如歸》《陳二奶奶》等，則直接給了他靈感。與「新舞台」的時裝新戲不同的是，這類新戲已經不用京劇的場面，而是純粹話劇化的了。

「春柳社」是留日學生中的戲劇愛好者於1906年在日本新派劇著名演員籐澤淺的指導下創辦的一個綜合性文藝團體，設有詩文、繪畫、音樂、演藝等部門，以戲劇為其主要活動，中國早期話劇由此誕生。

「春柳社」成立的第二年即上演了根據美國作家斯托夫人的小說《湯姆叔叔的小屋》改編的《黑奴籲天錄》，該劇主要描寫美國白人農奴主欺壓黑奴並販賣黑奴的黑暗現實。「春柳社」之所以首選此劇，是因為他們認為此劇極富號召力，透過此劇，他們借召喚被壓迫民族人民覺醒並反抗民族壓迫，隱喻資產階級民主革命要求民族獨立和平等的政治主張。著名戲劇教育家、活動家、劇作家、演員歐陽予倩加入「春柳社」，參加「春柳社」的演出。梅蘭芳所看的《茶花女》等新劇，就是由歐陽予倩演出的。

「謀得利劇場」是外國人開音樂會的一所小型劇場，位於南京路東外灘處。「謀得利劇場」在謀得利唱片公司倉庫的樓上，有五六百個座位，當時上海的娛樂場主要集中在福州路、福建路、漢口路一帶，而謀得利一帶非常冷清，甚至有傳說，說那裡一到下雨天就會出現鬼打死人的慘局，往那兒看戲的觀眾因而就寥寥可數了。

梅蘭芳的藝術和情感

歐陽予倩的《不歸路》是根據日本德富蘆花的小說改編，故事情節與中國的《孔雀東南飛》差不多，因為故事感人、情節生動倒也吸引了不少觀眾。梅蘭芳興致勃勃前去觀看此劇自然不單是去看故事的，而是去感受體會受日本新派劇影響極深的中國早期話劇。

無論是「新舞台」的時裝新戲，還是「春柳劇場」的中國早期話劇都對梅蘭芳日後的京劇改良運動起了促進作用。他曾這樣說：「這些戲的劇情內容固然很有意義，演出的手法上也是相當現實化，我看完以後留下了很深的印象，不久，我就在北京跟著排這一路醒世的新戲，著實轟動過一個時期，我不否認，多少是受到這次在上海觀摩他們的影響。」

除了新戲的故事內容以外，梅蘭芳在上海時，還接觸到了新式的化妝方法。當時，他在觀摩了上海旦角演員的演出後，發現上海演員在化妝方面有些地方與北京不同，似乎更美觀一些，這主要表現在畫眼圈和貼片子上。北方旦角演員從不將眼圈畫得很黑，而上海演員卻將眼圈畫得很黑，使眼睛顯得更大更有神。

從上海回到北京後，梅蘭芳學習上海旦角演員的化妝方式，對北方旦角演員的傳統化妝方式進行了改革，在加深眼圈顏色的同時，他還提倡不能一味地畫黑眼圈，而要根據各人眼睛大小因眼制宜，眼睛太大，在畫眼圈時盡可能使眼看上去小一些，反之，眼睛太小，則需要以畫眼圈使眼睛增大。這樣，無論是大眼睛的演員還是小眼睛的演員經過化妝後，眼睛看上去都很有神。

北方早期青衣演員在貼片子方面比起南方演員也有缺陷，梅巧玲那個時期的青衣演員貼片子時，片子貼的部位又高又寬，往往會把臉型貼成方的。典型的青衣扮相就是再在鬢角貼出一個尖角，俗稱「大開臉」，頭上再打個「茨菇葉」。再往下一代，貼片子仍沒有太大改進。到梅蘭芳這一代才稍稍有了變化，往當年閨門旦貼片子的路子上改了。雖已有了進步，但梅蘭芳在上海看過上海旦角演員貼片子後覺得北方仍然是落後的，回京後，他仔細琢磨，多次實踐，總結出貼片子的部位有「前、後、高、低」之分，臉型大的往前貼，臉型小的往後貼，臉型短小的可以貼高一點，臉型長大的就應該貼低些。這樣一來，增加了舞台人物形象的美感。

有傳統京劇的基本功做基礎，又有日漸遠播的名聲，更有社會環境的烘托，梅蘭芳意識到心底改良京劇的種子已經發芽。從上海返回北京後，他立即著手開始他舞台生涯中很重要的一個階段——排演新戲。

2‧第一部新戲《孽海波瀾》

梅蘭芳創排第一部時裝新戲《孽海波瀾》，和「翊文社」老闆田際雲有關。當時，梅蘭芳首次赴滬演出後剛剛回到北京。田際雲揚言「要打斷梅蘭芳腿」一事，是一年之後發生的事。這個時候，他們的關係很親密。

田際雲是個勇於接受新思想的人，他邀請王鐘聲的劇團在北京演出改良新劇後兩年，再次邀請王鐘聲借同盟會會員劉藝舟率團二赴北京，在由他主持的天樂園連演《愛國血》《孽海花》《青梅》《黑奴籲天錄》《迦茵小傳》等新劇，因而被清御史以「勾通革命黨，時編新戲，辱罵官府」為名逮捕入獄達三月之久。出獄後，民國伊始，改良風氣已瀰漫全國，戲劇界也不例外，新戲倍出。南方戲劇界改良運動先驅汪笑儂等人頻繁北上演出，新戲運動更加如火如荼。田際雲的「翊文社」不甘落後，於1913年排演了由賈潤田編劇的新戲《九命奇冤》。

當田際雲得知梅蘭芳也有意編演時裝新戲時，非常支持，他託「翊文社」的管事給梅蘭芳送去幾個新戲劇本讓他挑選一齣。權衡比較後，梅蘭芳選中了以北京發生過的一件真人真事改編的《孽海波瀾》。這個劇本也由賈潤田編劇，劇本曾在報上發表過，故事情節大致如下：

營口人孟素卿受婆婆哄騙到北京，被賣入妓院，開妓院的是惡霸張傻子，他一貫逼良為娼、虐待妓女。孟素卿入妓院後託同鄉張子珍給家裡捎信，讓家裡人來贖她。不久，《京話日報》記者彭翼仲知曉孟素卿的遭遇後在報上揭發了張傻子的罪惡行徑，引起社會公憤。開明官吏協巡營幫統楊欽三查實後將張傻子拘捕入獄，還接受彭翼仲的建議成立了濟良所，收容妓女，教她們讀書認字，學習手工。孟素卿的父親孟耀昌接到女兒的信後，火急火燎地趕到北京，在彭翼仲的幫助下在濟良所找到了女兒，父女團圓。這時，其他被拐騙的妓女分別由家人領回，親人終於團聚。

梅蘭芳讀罷劇本，首先感受到這齣戲極富意義，雖然他以前演過的一些老戲也富教育意義，但畢竟取材於古代，離現實太遠，即使是真人真事也不足以使觀眾相信，而《孽海波瀾》的故事剛剛發生，張傻子、孟素卿這樣的人或許還有很多，他們或許就生活在觀眾身邊，如果編演此劇，觀眾一定會受到極大震撼。

梅蘭芳拿定主意後立即請他的幾位朋友幫忙出個主意，朋友們讀完劇本後立即分成兩派：反對的一派認為由梅蘭芳出演一名妓女名聲不大好聽，況且他從來沒有演過這一類青樓女子；而贊成的則認為無論飾演何種角色，只要這種人的不幸是社會現實，那就應該表現出來以「提醒大家注意」。梅蘭芳自己也認為演什麼角色不重要，重要的是是否將你所飾演的角色的命運

梅蘭芳
的藝術和情感

恰如其分地表現出來。

可是真正要排演了，該從哪著手呢？梅蘭芳一時摸不著邊兒。他雖看過不少時裝新戲，但真正輪到自己排演的時候發現要做的準備工作真是太多了。經與朋友們研究後，他決定從角色分配入手。毫無疑問，女主角孟素卿肯定是由梅蘭芳扮演，李敬山飾張傻子，郝壽臣飾楊欽三，劉景然飾彭翼仲，王子石飾老鴇，王蕙芳飾另一妓女賈香雲。《孽海波瀾》裡不光是孟素卿的故事，也穿插了其他妓女的故事，如賈香雲的故事也頗生動。

分配好了角色，接下來就得解決服裝問題。既然是時裝新戲，自然不能著行頭而得穿時裝。孟素卿的裝扮要與她的身份經歷密切相關，不能揀好看的穿。梅蘭芳將孟素卿的經歷劃分為三個時期，即拐賣時期、妓院時期、濟良所時期。根據這三個時期，他將孟素卿的服裝分別定為拐賣時期貧女打扮；妓院時期著華麗的綢緞；濟良所時期穿竹布衫褲。這三種不同的服裝正反映了人物在不同生活時期的不同處境。不論服裝如何變化，孟素卿與賈香雲始終梳一條大辮子。當時早已進入民國，梅蘭芳、王蕙芳也早已剪了腦後大辮子，所以，在這齣戲裡，他倆都戴著一條假辮子。

至於佈景、身段和場面的配合方面，梅蘭芳事後回憶道：「佈景的技巧，在當時還是萌芽時代，比起現在來是幼稚得多，而且也不是每場都用的。身段方面，一切動作完全寫實，那些抖袖、整鬢的老玩意兒，全都使不上了。場面上是按著劇情把鑼鼓傢伙加進去。」

連續排演了幾個月後，《孽海波瀾》分頭、二本正式在天樂園公演，劇中人物彭翼仲、楊欽三的本尊被請去觀看，成為「座上的劇中人」。頭本從孟素卿被賣入妓院起，演到公堂審問張傻子，二本從彭翼仲向楊欽三建議設立濟良所起到孟父女團聚，最後是張傻子戴枷遊街。整齣戲從頭至尾始終緊扣觀眾心弦，特別當梅蘭芳、王蕙芳演到在濟良所學習縫紉一場時，台下一點聲音也沒有，觀眾聚精會神地聽著他倆的唱，看著他倆的做。學縫紉一場戲與原劇本小有出入，是梅蘭芳、王蕙芳經細細研究後重新改編的。為逼真起見，他們還特地將勝家公司的縫紉機搬上了舞台。當孟耀昌找到孟素卿，孟素卿拿著父親的照片痛哭不已時，梅蘭芳看到台下有好些女觀眾正用手絹抹著眼淚呢。

這齣戲之所以成功，除了梅蘭芳、王蕙芳的表演無可挑剔外，飾張傻子的李敬山也有上佳表現，最後一場戲，張傻子戴枷遊街時，嘴裡嚷著：「眾位瞧我要狗熊，這是我開窯子的下場頭。」此時，李敬山將一個十足下流混混的形象表現得淋漓盡致。李敬山表演生動，將一個惡霸的兇惡嘴臉暴露無遺，最後一場戲，張傻子戴枷遊街時，

梅蘭芳的首齣時裝新戲雖不如理想中那樣完美，但還算是成功的。它之所以具有叫座能力，梅蘭芳說基本有兩種因素：一是新戲是拿當地的實事做背景，劇情曲折，觀眾容易明白；二是一般老觀眾聽慣了他的老戲，忽然看他的時裝打扮，耳目為之一新，多少帶有好奇的成分。實際上，更重要的原因應該是他順應時代潮流、敢於創新，使藝術貼近了社會、貼近了大眾，使觀眾產生了共鳴。

3・時裝新戲

除了第一部《孽海波瀾》外，梅蘭芳集中創排新戲，可分為兩個階段。第一個階段從1915年到1921年。在這九年的時間裡，他共創排了十四部新戲，即：

1915年四月至1916年九月間，他集中排演了老戲服裝的新戲《牢獄鴛鴦》；時裝新戲《宦海潮》《鄧霞姑》《一縷麻》；古裝新戲《嫦娥奔月》《黛玉葬花》《千金一笑》。

1916年排演了古裝新戲《春秋配》。

1917年排演了古裝新戲《木蘭從軍》《天女散花》。

1918年排演了古裝新戲《麻姑獻壽》《紅線盜盒》；時裝新戲《童女斬蛇》。

1921年排演了古裝新戲《霸王別姬》。

從中可以看出，梅蘭芳於1915年到1916年間集中排演了多部新戲，除了一部「老戲服裝的新戲」外，「時裝新戲」佔三部，「古裝新戲」也佔三部。如果論每部戲的具體排演月份，時裝新戲是排在古裝新戲之前的。這也符合梅蘭芳受上海「改良京劇」的影響，致力於時裝新戲的排演。

《宦海潮》：

有《孽海波瀾》墊底，梅蘭芳有了排演新戲的經驗與基礎。第二次從上海回到北京後，他「更深切地瞭解了戲劇前途的趨勢是跟著觀眾的需要和時代而變化的」，他「不願意還是站在這個舊的圈子裡邊不動，再受它的拘束」，他「要走向新的道路上去尋求發展」，當然，他「也知道這是一個大膽的嘗試」，可既然下定了決心，成功與失敗已不是他要考慮的問題了。

當時的梅蘭芳雖然想法很多，但他並沒有能力組建自己的劇團，什麼戲他必須演，什麼戲他不想演並不由他自主決定，他

梅蘭芳
的藝術和情感

的想法、計劃能否實現很大程度上取決於所搭班社班主的態度。他搭「翊文社」時，當他提出要排演新戲時，班主田際雲積極支持，不但為他選擇了劇本、組織排練，更在《孽海波瀾》排好後安排公演並廣為宣傳。此番他轉搭「雙慶社」，當班主俞振庭聽說梅蘭芳計劃再排新戲時，也未加絲毫阻撓。正因為有田際雲、俞振庭的支持，才有梅蘭芳的理想得以實現的可能，也正因為有內界、外界朋友的共同努力，才最終促使梅蘭芳將理想付諸於實踐並取得成功。

在《孽海波瀾》之後創排的新戲，是反映官場陰謀險詐、人面獸心的《宦海潮》。1915年四月十日，這齣戲在吉祥戲園上演，梅蘭芳飾余霍氏，因為這齣戲別的班社如「富連成」（原「喜連成」）、「維德坤社」（由全體女演員組成的梆子班）都演過，劇本是原先就有的，梅蘭芳他們只是略作了些修改，所以，這齣戲不能說是由他們自編自演的時裝戲，只能說是他「對時裝戲的試演」。

《鄧霞姑》：

完全由梅蘭芳等人自己編創的時裝戲是《鄧霞姑》，這齣戲是寫一個少女為爭取婚姻自由與封建惡勢力作鬥爭的曲折經過，取材於路三寶聽到的一個故事。

1915年農曆端午節那天，梅蘭芳約了幾位演員吃飯，其中有路三寶、李壽峰、李壽山、李敬山、程繼仙等。酒過三巡，大家的話多了起來。路三寶笑著對梅蘭芳說：「我前天聽到一個故事，可能對你編時裝戲有關。」

梅蘭芳一聽便來了精神。李敬山對路三寶開玩笑道：「是你編出來的，還是確有其事？」

路三寶笑說：「我怎麼聽來的就怎麼講，究竟是真是假，我又沒有親眼得見，要說現編，我不會說評書，也不是說鼓兒詞的瞎子，沒有學過這一套本領。」

這時，李壽峰也橫插了一槓子，對路三寶說：「你雖然不會說評書，可是剛才那幾句開場白倒很在行，如果反串老生唱『斷臂』裡的說書，恐怕譚老闆也叫不起座兒了。」

梅蘭芳到底和他們不同，他的心裡儲滿了理想，他不停地在尋找機會以使理想得以實現，他沒有心思和他們一樣與路三寶開玩笑，他急切地想知道路三寶的故事對他到底有沒有啟發，於是，他打斷李壽峰，對路三寶道：「閒話少說，言歸正傳，請您快點講吧。」

路三寶的故事吸引了在座的所有人，梅蘭芳更是興奮不已，他沒想到一頓飯就吃出了一齣新戲《鄧霞姑》。他隨即分配任

務，由三李打提綱，演員按分配給自己的角色編寫自己的台詞。

梅蘭芳飾女主角鄧霞姑，其他角色，鄭琦由李敬山扮演，雲姑、雪姑分別由諸茹香、路三寶扮演，程繼仙飾丁潤璧，李壽山飾鄧母，李壽峰飾周廷弼，慈瑞泉飾大和尚，姚玉芙反串小生飾周士普。

梅蘭芳屬於接受新生事物比較快的那類人，這固然與他所處的時代有關，更在於他不保守、不僵化，他在為鄧霞姑挺身而出揭露鄭琦一場戲編詞時用了不少新名詞，如「婚姻大事，關係男女雙方終身幸福，必須徵求本人的同意，豈能夠嫌貧愛富，盡拿金錢為目的，強迫做主，現在世界文明，凡事都要講個公理，像你這樣陰謀害人，破壞人家的婚姻，不但為法律所不許，而且為公道所不容。」

《鄧霞姑》這齣戲，梅蘭芳演得不多，但每次演時，當念到這些新名詞時都能博得滿堂鼓掌歡迎。同班演員的密切配合，也使這齣戲很出彩。特別是路三寶很能挑動觀眾情緒。戲的最後一場，鄧霞姑與周士普舉行婚禮，路三寶飾演的雪姑在新郎、新娘行完禮後衝台下說：「謝謝諸位來賓。」此言可謂一語雙關，既可用於婚禮，雪姑感謝參加婚禮的來賓，更可用於現實，路三寶代表全體演員感謝台下的觀眾，也可把台下的觀眾當作參加婚禮的來賓。所以每次演出這齣戲，觀眾非要等路三寶說完這句話才肯離去，彷彿他們是來參加婚禮而不是來看戲的。

《鄧霞姑》的成功更使梅蘭芳高興，因為這齣戲完全由他們自己所編，有什麼比自己的智慧與辛勞為人接受並受人贊許而更感自豪的呢。不過，演員自己根據所扮演的角色寫台詞雖不失是一種辦法，但不是好辦法，演員文化水平各不相同，對人物的理解也有深淺之分，分開來看，各人的台詞可能符合他所飾的角色的需要，但合在一起，勢必不夠完整，也不能很好地協調角色與角色之間的關係。梅蘭芳由《鄧霞姑》而有了繼續編新戲的興致，同時也有了請人專門執筆的想法。從此以後，梅蘭芳有了專職編劇。他就是輔佐梅蘭芳多年的齊如山。

《一縷麻》：

由齊如山分場寫提綱的第一齣戲，也是梅蘭芳等人集體編製的第一齣新戲是根據作家包天笑短篇同名小說改編的《一縷麻》。這篇小說是包天笑從在他家做廚師的娘姨嘴裡聽來的真人真事改編而成，這位娘姨自稱曾在知府家裡幫傭，親眼所見知府小姐遭遇。

梅蘭芳的一位銀行界朋友吳震修是在《時報》編的月刊《小說時報》上讀到這篇小說的，讀後，他異常激動，立即推薦給了

梅蘭芳，建議梅蘭芳將此小說編成時裝新戲。這是一樁指腹為婚造成悲慘後果的故事。

梅蘭芳連夜讀完小說，覺得確有警世的價值，便決定採納吳震修的建議。

齊如山是個急性子，領命後立即草就了提綱。

包天笑的原著只寫到林小姐決心為丈夫守節一輩子。所以，林小姐選擇為丈夫守節也就不足為奇了。梅蘭芳認為這樣的結局不夠震撼力，他認為在封建社會，女子再嫁幾乎是不可能的，特別是出身官宦之家的林小姐更是如此。他將結尾改為林小姐在悔恨絕望之餘奮力刺破喉管。這樣的結局，不僅使全劇達到高潮，更渲染了該劇的悲劇氣氛，同時「強調了指腹為婚的惡果，更容易引起社會上警惕的作用」。應該說，梅蘭芳的這一改動使該劇更具藝術感染力，更能挑動觀眾的情緒，引起他們的共鳴，但他自己在許多年後認為當時受「社會條件和思想的局限，只能從樸素的正義感出發給封建禮教一點諷刺罷了」。

梅蘭芳等人對齊如山草擬的提綱基本滿意，唯有對林知府林如智勸女兒上轎這場戲中的一大段念白不甚滿意，認為「寫得不夠緊湊深刻」。大家反覆商量研究，改了又改，還是覺得不行。梅蘭芳在藝術上不是一個隨隨便便的人，他一生追求的都是完美，如果某處不夠完美尚存一絲瑕疵，他必定會反覆斟酌，直到找到他認為的最佳解決方案。對林如智勸女兒上轎這場戲，他更是覺得不能馬虎，他認為這場戲是個轉折，佔全劇很重要的地位。林如智的念白如果過多既使整齣戲顯得拖沓，也會使觀眾厭煩，而念白過少顯然又不符合劇情，因為林小姐讀過書，受過教育，她不可能會被父親的三言兩語說服。同樣道理，林如智也不可能以一些老頑固的話壓倒她。林如智只有動之以情，曉之以理，以情以理才能打動女兒。那麼，合情合理就成為梅蘭芳等人著重考慮的問題了。

《一縷麻》首演就獲得巨大成功，特別是林如智勸女兒上轎一場戲，經過吳震修、齊如山的修改，賈洪林的表演，層層深入，絲絲入扣，既曲折生動又合情合理。台下許多觀眾看到這裡，不由陪著林小姐一灑同情之淚。連梅蘭芳都禁不住假戲真做，為的林如智（賈洪林飾）的無奈、哀求感動得心酸落淚。直到許多年以後，他對這場戲仍然記憶猶新。

截止到《一縷麻》，梅蘭芳前後已經排演了四齣時裝新戲，《孽海波瀾》雖是第一齣，但因為是首次嘗試，所以很慎重，因而還算成功。梅蘭芳個人認為這四齣戲當中，「算《一縷麻》比較好一點」。其實這也不奇怪，這個時候，他不僅多了幾個外界朋友的支持，特別是起用了專職編劇，而且更多了份經驗。

《一縷麻》受觀眾歡迎的程度，梅蘭芳是預料到的，而因《一縷麻》救了個與林小姐有相似遭遇的萬小姐，這是梅蘭芳無論

梅蘭芳 的藝術和情感

如何也是沒有想到的。

《一縷麻》一演再演，從北京演到了天津。在天津，住著萬宗石、易舉軒兩家，他們兩家在當時社會都是有地位的人家，且彼此還是通家世好。萬家的女兒許給易家的兒子，後來易公子不幸患了精神病，有人主張退婚，可是兩家都礙於臉面，哪方都不願先開口。他們有幾個熱心的朋友眼見萬小姐一生的幸福就要被葬送，出於友情，出面勸說兩家，可是沒有結果。無奈之餘，就在劇場定了幾個座位，請他們去看《一縷麻》。那天晚上，雙方都去了劇場，萬小姐也去了。萬小姐看完回家後大哭了一場，她的父親被感動，終於下決心托人與易家交涉退婚。易家自然也無話可說，雙方就協議取消了婚約。

梅蘭芳原本和萬、易兩家相熟，可他當時並不知道有此事。後來有一次他在朋友的聚餐會上碰到了萬先生，萬先生一五一十告訴了他。他聽了後，大為驚訝，感慨地說：「真想不到《一縷麻》會有這樣的效果。」

梅蘭芳熱衷於排演時裝新戲的原因在於時裝新戲能夠描寫現實題材，揭露社會的陰暗面，雖然每齣戲無法包羅萬象，而只能反映社會某一方面，梅蘭芳卻仍希望他的這些戲能達到教育、警示的作用。《一縷麻》能「有這樣的效果」，梅蘭芳自然深感欣慰。

《牢獄鴛鴦》

《一縷麻》之後的《牢獄鴛鴦》在編劇手法上、表演技巧上就更趨成熟了。和前幾齣戲不同的是，這不是一齣時裝新戲，而是穿著老戲服裝的新戲。

這齣戲說的是一個有學問但家境貧寒的書生衛如玉與大家閨秀鄧珊珂之間的愛情故事，是吳震修從前人的筆記裡看到的，然後向梅蘭芳提議排演。1914年十月二十一日，該戲在吉祥戲園正式上演，梅蘭芳飾鄧珊珂，閨門旦身份，姜妙香飾衛如玉，李敬山飾吳賴，高四保飾糊塗縣官吳旦，王鳳卿飾巡按楊國輝，路三寶飾嫂子，演員陣容可謂整齊。

《牢獄鴛鴦》的內容雖沒有擺脫一對真心相愛的青年男女經過無數磨難終成眷屬這樣的俗套，但因為符合當時觀眾的欣賞心理，因此，按照梅蘭芳自己所說，「演出的成績，是不能算壞的」。梅蘭芳排演新戲的目的一直很明確，就是盡可能「在側面起一點警惕的作用」，如果觀眾感受不到這齣戲帶給他的警示與啟發，那麼這齣戲必定是失敗的。梅蘭芳之所以說《牢獄鴛鴦》「演出成績不能算壞」，可能就是指這齣戲引起了觀眾的共鳴，觀眾既為這齣戲的內容也為演員的表演所打動，他們於不知不覺之中被帶進了情境。

梅蘭芳
的藝術和情感

有一次，梅蘭芳在吉祥戲園演出《牢獄鴛鴦》，當演到衛如玉被屈打成招時，高四保飾演的縣官吳旦高坐堂上，一副凜然的樣子，衝著正跪在堂下的姜妙香所飾演的衛如玉道：「你不肯招，也得叫你招了，才好了這場官司！」

高四保全然進入了角色，不曾想台下一位老者觀眾冷不防從台下跳到台上，指著高四保大罵：「衛如玉沒有殺人，為什麼把他屈打成招！你這狗官，真是喪盡天良，我打死你這王八蛋。」

說完，老者揮起老拳就朝高四保打去，高四保因為表演投入，一時沒有反應過來面前這位突然出現的老頭是什麼人。面對老拳，他只是本能地想躲。事情來得突然，情急之下，他一貓腰躲在了桌子底下。剛才還打著官腔，一身臭架子的縣官眼此刻縮頭烏龜。正跪在地上的姜妙香原本想站起身去安慰老者，但又一想，自己是犯人，縣官突然躲進了桌肚肯定已經讓觀眾悶了，一個犯人再突然站起身來，豈不大亂。正在這時，後台管事上台將老頭拉了下去，邊拉邊解釋道：「這是做戲，不是真事，您別生氣，請回到您的座兒上，往下看，您就知道衛如玉是死不了的，您放心吧。」

老頭還沒有清醒過來，仍在一個勁兒地大罵：「狗官，混賬，可惡！」

老頭被拉起後，高四保從桌底下鑽了出來，定定神，坐回原位，繼續演戲，但再也找不到那種「擅作威福，盛氣凌人」的樣子了。下了台，他心有餘悸地對梅蘭芳說：「敢情壞人是真做不得，戲裡扮的是假的，還要挨揍，如果真照這種樣子做官，他那一縣的老百姓，不定是恨得怎麼樣呢。」

梅蘭芳還在為剛才那一幕笑得合不攏嘴，對高四保說：「這也可以證明您演得太像了，台下才動真火的。」

這段小插曲從側面反映了《牢獄鴛鴦》成功的藝術效果，梅蘭芳也由此更加體會到戲劇對觀眾巨大的感染力。

《童女斬蛇》：

這是梅蘭芳創排的最後一部時裝新戲，它公演於1918年二月二日，於北京吉祥戲園。這是一齣意在宣揚破除迷信的戲，劇本由北京通俗教育研究會編寫。作者選定編這齣戲是有特定社會意義的，當時，天津洪水氾濫，市區水深可划小船，市民外出非搭小船不可，有些住在二樓的居民出行已無法走大門，而是爬過窗台，直接划船而去，居民財產損失嚴重。在這種情況下，天津郊區的有些村子，有投機取巧的人造謠說這是因為得罪了「金龍大王」，要想消災必奉祀「金龍大王」，他們還說奉祀「金龍大王」不僅可以使洪水退卻，也能防病治病。許多不明真相的人聽其謠言，爭先恐後前去燒香許願，問病求方，耗財耗力不說，大水並沒有因此消退，病也並沒有因此治癒。

由於《童女斬蛇》原劇本沒有註明故事發生的年代，而梅蘭芳又準備將它編排成時裝戲，考慮後便覺得當時百姓的服裝與前清末年的服裝大同小異，所以決定把時代限定在清朝末年，所有人物都著當時流行的服裝。在設計寄娥的扮相上，他著實動了不少腦筋，最終將寄娥的扮相設計為：「梳一條大辮子，額前有一排短髮，當年把這排短髮叫『劉海』，北京人又稱為『看發兒』，耳朵前面還有兩縷短髮，叫做『水鬢』，也叫『水葫蘆』，都是當時婦女流行的打扮。」

在其他方面，梅蘭芳將寄娥腦後的辮子設計得比平常女孩子的辮子大。「面部的脂粉和畫眉，畫眼邊，都是照京劇的化妝方法，不過淡些薄些。勒頭時，眉毛、眼睛也要吊得低一些，這種化妝的目的，是要使觀眾覺得和日常生活裡接觸到的人差不多，但比她們更鮮明，更美，這樣才能和身上穿的襖褲相稱。」

梅蘭芳排演時裝戲，有時也自己選料找裁縫做，《童女斬蛇》中的寄娥服裝，他就是約了智囊許伯明、舒石父等同到瑞蚨祥揀選色彩鮮明的杭州某廠出品的鐵機花緞料子，然後找寧波裁縫做的。服裝做好後，梅蘭芳穿戴、打扮好，約了幾位朋友到家裡看他排戲。有人看到他的扮相後，打趣說：「你的樣子好像『廣生行』的『雙妹牌』商標。」

大家聽了哈哈大笑。「廣生行」是一家化妝品公司，出品的「雙妹牌」花露水在當時極為流行。

《童女斬蛇》上演後，很受觀眾歡迎。不少人認為，這個戲不僅拆穿了天津村子裡「金龍大王」的騙局，也反映出晚清時期，官吏貪污昏庸，衙役狐假虎威，鄉民愚昧盲從的社會風貌，對世道人心有益，對批判社會、移風易俗，也有積極意義。從中也反映出梅蘭芳是一個關注社會、關心民眾，具有社會責任感的藝術家。

梅蘭芳的這五部時裝新戲，都體現了他的編創目的，即：採取現實題材，意在警世貶俗。如《孽海波瀾》揭露了娼寮黑暗，呼籲婦女解放；《宦海潮》反映官場的陰謀險詐，人面獸心；《鄧霞姑》敍述女子為爭取婚姻自由，與惡勢力作鬥爭；《一縷麻》展示包辦婚姻的悲慘後果；《童女斬蛇》為的是破除迷信。

儘管梅蘭芳的用意是為了教育和宣傳，客觀上也起了一定作用。辛亥革命摧毀了延續了幾千年的封建制度，帶來了資產階級民主新思想，人們在一貫保守落後且遠離現實的京劇舞台上初次見到含有濃厚新思想、新意識的時裝新戲，看到梅蘭芳突然由他們熟悉的古代仕女模樣一下轉為「好像『廣生行』的『雙妹牌』的商標」，自然極感新鮮與好奇，歡迎喜愛也就是自然的了。然而，根深蒂固的封建思想並不能依靠幾部新戲或一次改良運動就能徹底剔除的，因受到時代的思想局限，梅蘭芳的這五部戲也就只能停留在對社會表層思想的揭露，而未能究其原因，探其本質。

梅蘭芳的藝術和情感

從藝術上來看，梅蘭芳承認「表演時裝戲的時間最短，因此對它鑽研的工夫也不夠深入」。在他演完《童女斬蛇》後，便不再排演時裝戲了，而轉向古裝歌舞劇的研究。論起原因，他在自傳《舞台生活四十年》裡這樣解釋説：「因為我覺得年齡一天天增加，時裝戲裡的少婦少女對我來說，已經不合適了。同時，我也感到京劇表現現代生活，由於內容與形式的矛盾，在藝術處理上受到局限。拿我前後演出的五個時裝戲來說，雖然興論不錯，能夠叫座，我們在這方面也摸索出一些經驗，但有些問題，卻沒有得到好好解決。」

他所説的「有些問題」，比如，音樂與動作的矛盾。京劇的組織，角色登場，穿扮誇張，長鬍子、厚底靴、勾臉譜、吊眉眼、貼片子、長水袖、寬大的服裝……一舉一動，都要跟著音樂節奏，做出舞蹈化身段，從規定的型式中表現劇中人的生活。時裝戲一切都縮小了，於是緩慢地變成話多唱少。一些成套的鑼鼓點、曲牌，使用起來，也顯得生硬，甚至起「叫頭」的鑼鼓點都用不上。在大段對白進行中，有時只能停止打擊樂。

簡單地説，京劇涵蓋了唱、念、做、打，而唱又是其中至為關鍵的，如果話多唱少，又豈能稱得上是京劇？因此，當梅蘭芳在實踐中意識到時裝新戲內容與形式的矛盾，卻又一時不知如何解決後，只好忍痛放棄了時裝新戲的嘗試，而將更多的精力轉向「在京劇形式美的雕琢上」，致力於古裝新戲的創編。

4 · 古裝新戲

其實，梅蘭芳在創編新戲的第一階段就已經開始了古裝新戲的嘗試。這類新戲既能完成他創新的夢想，又比較容易解決內容和形式的矛盾。也就是説，戲，雖然是新的，但終究還是京劇，仍然以唱為主，而不像時裝新戲那樣，話多唱少。

《嫦娥奔月》……

這部戲對於梅蘭芳來說，非常有意義，因為它創造了兩個第一：第一次以古裝排演新戲；第一次在京劇舞台上使用追光。

戲的內容編好後，梅蘭芳就忙著為嫦娥設計裝束了。因為以前沒有人演過嫦娥，因而沒有可以模仿的對象，一切都得從頭摸索。服裝當然是最重要的，除了服裝，髮型也不容忽視。嫦娥梳什麼髮型，穿什麼服裝，佩什麼飾物，起初在他們腦子裡一片空白。據説，齊如山提議將嫦娥的扮相設計為古裝。

那麼，又是怎樣的古裝呢？梅蘭芳認為，應該從畫裡去找材料。他認為「觀眾理想中的嫦娥，一定是個很美麗的仙女……對

她的扮相，如果在奔入月宮以後還是用老戲裡的服裝，處理得不太合適的話，觀眾看了彷彿不夠他們理想中的美麗，他們都會感到你扮的不像嫦娥。」

根據他的提議，大家或借或買了一批古畫，按照古畫中仕女裝束，梅蘭芳為嫦娥設計了古裝扮相。扮相分服裝和頭面兩部分。服裝方面，梅蘭芳起初按仕女圖畫請裁縫定做了一套短衣長裙，一改老戲裡長衣短裙裝扮。然而，裙子因為長而不得繫到了胸前，這樣又使他的兩隻膀子無法抬起，更不能自如地做舞蹈動作。

首次試驗宣告失敗後，梅蘭芳和智囊們不得不重新設計，將兩隻袖子做成「斜角形」，就是肥袖窄肩。這次試穿，獲得成功，既不影響美觀也不妨礙動作。至於水袖，梅蘭芳仍按照老戲的習慣使用長水袖，而摒棄了畫裡仕女都著短水袖的裝束。頭面方面，梅蘭芳的妻子王明華幫了大忙。

因為是首次排演古裝戲，梅蘭芳不免萬分謹慎。在正式上演之前，他在馮耿光的家裡舉行過一次試演。馮宅位於煤渣胡同，是一座四合院。他將三間客廳打通，佈置成一個小型戲館，戲台是用兩張大八仙桌拼成，緊靠最裡的一堵牆，看客有齊如山、李釋戡、吳震修、許伯明等人，他們都坐在靠門處。為達到逼真效果，開演時，屋裡所有的燈都關閉，只留靠小戲台的一盞小燈，很符合「台上要亮，池座要暗」的現代化燈光設備。

演出開始，梅蘭芳面對的並非普通觀眾，他的表演不是供他們欣賞的而是給他們挑剔的，因為舞蹈動作多是與齊如山共同研究的，所以，齊如山負責他的舞蹈，舒石父則手拿一把別針，隨時上台糾正他服裝尺寸，吳震修則就行頭的顏色侃侃而談，他認為只有素花或淺淡的顏色才合嫦娥性格，而不能用色太深，更不能在上面繡花。

為了《嫦娥奔月》，梅蘭芳前後忙了一個多月。又經過了一次綵排，梅蘭芳這才下了正式上演的決心。1915年十月三十一日，《嫦娥奔月》在吉祥戲園上演，梅蘭芳飾嫦娥，李壽山飾后羿，俞振庭飾吳剛，四個仙姑由路三寶、朱桂芳、姚玉芙、王麗卿扮演，李敬山飾兔兒爺，謝寶雲飾王母。

《嫦娥奔月》是梅蘭芳的首齣古裝新戲，在這齣戲裡，他首次使用了「追光」，表明此時他已不滿足一般照明，而試圖假以燈光作為突出人物、烘托氣氛的手段。

服裝的新、化妝的新、燈光的新，使得這齣戲一露面，立即就引來一片叫好聲，認為該戲一改傳統是個創舉。

這年下半年，美國有一個教師團體來華訪問。由美國人在華北創辦的幾所學校的俱樂部委員會為歡迎這個教師團，決定換一

梅蘭芳 的藝術和情感

種歡迎方式，由傳統的集會節目而改為舉辦一次中國京劇晚會。時任交通部路政司司長的劉竹君力薦梅蘭芳出演，他認為梅蘭芳雖然年紀尚輕，剛剛二十歲，但是表演藝術卻不同凡響，前途大有可為。於是，在外交部的安排下，梅蘭芳應邀在當時的外交部宴會廳為美國客人演出了他的新編歌舞劇《嫦娥奔月》，受到在座的約三百多名美國教師的熱烈讚賞，他們一致認為梅蘭芳的表演細膩動人，表達了中國古典戲劇的優點。

這大概是中國京劇演員最早在中國的土地上向外國人介紹中國京劇。從此，每當有外賓來訪，在招待宴會或晚會上，梅蘭芳的京劇表演成為保留節目。據說，以後來華訪問的外國人到北京有兩樣必看，一是長城，一是梅劇。

《黛玉葬花》：

如果說《嫦娥奔月》開闢了古裝新戲道路的話，那麼，緊接下來的另一齣古裝戲《黛玉葬花》則開闢了紅樓戲的道路。

古裝戲的題材來源比時裝戲困難得多，時裝戲的故事盡可以在報紙、雜誌上找尋，現實中每天聽到的、看到的故事也有不少，而古裝戲的故事就只能在舊小說裡找尋了。流傳下來並保存完好的舊小說自然是不多的，而且也不是每篇舊小說都能改編成戲。既要選擇那些適宜編排上演的，也要考慮到該小說是否影響深遠，甚至家喻戶曉，只有根據大家熟知的故事改編成的戲才會擁有廣大觀眾。但如果大家照此選擇，勢必會造成「撞車」和雷同。正是出於這幾方面的考慮，當有人向梅蘭芳提議排演幾齣紅樓戲時，梅蘭芳立即就有了決定。

《紅樓夢》可謂家喻戶曉、老少皆知，但在梅蘭芳、歐陽予倩之前，無人敢問津。曹雪芹筆下的林黛玉和賈寶玉是中國古典文學作品中最具魅力的形象之一，觀眾熟知林黛玉和賈寶玉，腦子裡也都有其鮮明的印象，而演員的扮相、表演如不符合他們心中的理想模式時，自然無法認可。之前也有票友嘗試過，但都很失敗。因此，梅蘭芳此次決定排演紅樓戲，是冒著一定風險的。

創作前，梅蘭芳不僅請人為他詳細講解《紅樓夢》，熟讀《葬花詞》，還多次和擅長文學的朋友共同探討林黛玉和賈寶玉的性格。意外的是，從一位熟悉戲劇掌故的朋友那裡，他在《菊部群英》這本書裡發現祖父梅巧玲也曾演過紅樓戲，飾史湘雲。但《菊部群英》只記載了清同、光年間名角演唱過的劇目，卻沒有該劇目的情節內容，更沒有劇本。所以，他無法得知祖父演的到底是紅樓夢裡的哪一部分。據梅蘭芳翻遍祖父遺留下來的幾箱子戲本子，都沒能找到。

梅巧玲演的紅樓戲可能是荊石山民做的「紅樓夢散套」裡的一齣，所謂「散套」就是將紅樓夢裡的每一齣戲翻遍祖父遺留下來的一位姓傅的朋友推斷，梅巧玲演的紅樓戲可能是荊石山民做的的。

個故事單獨譜成散出，當中並無聯繫。

梅蘭芳起初決定排一齣連台整本的紅樓夢，而不是「散套」裡的某一齣，但在著手編寫劇本時，發現他的想法是很難實現的，一是演員難以分配，二是紅樓夢本身的故事偏重家常瑣事、兒女私情，人物不夠複雜，情節不夠曲折，戲劇性不強，編成的戲顯得不溫不火。於是，梅蘭芳改變計劃，決定還是另排一齣小戲。挑來選去，他看中了「黛玉葬花」。

這齣戲由齊如山寫提綱，李釋戡編唱詞，廣東名士羅癭公參與策劃。

《黛玉葬花》在《嫦娥奔月》上演兩個月後，於1916年一月十四日在吉祥戲院與觀眾見面。李釋戡在編劇時有意選用《紅樓夢》的原文，並把《葬花詞》與《紅樓夢曲子》結合，編成台詞。梅蘭芳在表演上特別注重面部表情，盡量將黛玉淒涼身世與詩人感情透過眉宇表達出來，而他的唱念做無一不將一個借落花自歎自憐的小女子的孤苦心態刻畫得淋漓盡致。他飾林黛玉不僅僅停留在表現林黛玉的弱不禁風和多愁善感，而是重點刻畫了林黛玉和沒落封建大家庭格格不入的孤傲倔強性格。在這齣戲裡飾演紫鵑的姚玉芙曾這樣說過：「蘭芳演戲時，讓觀眾能看出黛玉心裡有團火在燃燒，可是火苗被壓抑著冒不出來。」所以，他所塑造的林黛玉形象不僅做到了形似更做到了神似。在戲曲舞台上，梅蘭芳可以說是第一個成功地創造了淡雅又滿含哀怨的林黛玉形象。

在《嫦娥奔月》裡，梅蘭芳首次使用了「追光」；在《黛玉葬花》裡，他更是將電光、佈景、道具融合在了一起，為本身比較溫的戲增色不少，加上其他演員的配合，使這齣戲一露面就受到觀眾的狂熱歡迎，尤其得到詩人和畫家的盛讚。他們評價道：「這是一齣很冷的戲，可是梅蘭芳就從『冷』字上下工夫，使觀眾受到感動，讓曹雪芹筆下的林黛玉形象在舞台上體現出來，收到了適度的效果。」

《千金一笑》：

在梅蘭芳編排《黛玉葬花》時，無意中聽說，在上海，也有一位排紅樓戲的，而且也在排《黛玉葬花》。打聽後，他知道那人是歐陽予倩。原先演話劇的歐陽予倩後來改學京劇，一度和梅蘭芳齊名，有「南歐北梅」之譽。

當時，一南一北，兩大名旦，對排紅樓戲，十分有趣，旁人看了，還以為他們在比賽呢。之後，歐陽予倩又連續排演了八部紅樓戲，有《晴雯補裘》《饅頭庵》《黛玉焚稿》《摔玉請罪》《鴛鴦剪髮》《鴛鴦劍》《王熙鳳大鬧寧國府》《寶蟾送酒》。

梅蘭芳卻只在《黛玉葬花》後，排演了兩齣紅樓戲，一是《千金一笑》，另外一齣是在集中排演新戲的第二階段中演出的《俊襲

梅蘭芳的藝術和情感

人》）。

《千金一笑》的故事發生在端午節，顯然，這齣戲是一齣應節戲。它從起意到完成劇本只用了十幾天，仍是一齣集體創作的古裝新戲。全劇只有三個演員：晴雯（梅蘭芳飾）、賈寶玉（姜妙香飾）、襲人（姚玉芙飾）；情節也很簡單，大意是寶玉在端午節那天陪祖母和母親「開筵賞午」後回自己房中，叫晴雯為他換衣服，晴雯不小心將寶玉的一把扇子碰掉，寶玉便說了她幾句，她回頂了幾句，兩人拌起口角來。這時，襲人進房見狀在一旁也譏諷了晴雯幾句，晴雯氣惱萬分。當晚，寶玉在外喝酒回來後與晴雯說笑，又提及扇子。為討晴雯開心，寶玉拿出幾把扇子任憑晴雯撕爛，連襲人手中的一把扇子也被寶玉奪過來交晴雯撕了。

與《黛玉葬花》充盈著濃重的悲劇成分不同的是，《千金一笑》的結尾略帶喜劇色彩，這也是梅蘭芳執意要排演這齣戲的原因之一——他試圖借這齣戲嘗試喜劇的表演。

端午節過後三四天，《千金一笑》正式在吉祥戲園上演，叫座不很理想。梅蘭芳解釋因這齣戲是「應節小戲」，大受限於時間，匆促趕編完成」。所以，《千金一笑》這齣戲，演的次數最少。不過，這齣戲裡最重要的道具——扇子——卻引出了一椿小故事。

《千金一笑》劇本編好後，梅蘭芳忙著排身段，念台詞，直到正式演出前一天，他才突然想起戲裡最重要的道具，那把扇子還沒有準備好呢，他忙著翻箱倒櫃，終於找出一把兩面空白的扇子。他把扇子放在書桌上準備次日帶去戲館。書桌上的文房四寶提醒了他，他一時興起，操筆在扇面上畫了一朵牡丹。有畫就要有字相配，這時正巧姚玉芙也在，梅蘭芳便把寫字的任務交給了他。姚玉芙便在反面題了五句詩。字畫都有了，最後需要題款了，大家說：「這齣戲一共只有三個人，現在晴雯、襲人都留下了作品，這款就該寶玉來題了。」正說著，姜妙香踱了進來，一聽要落款，他便笑著一揮而就。這件道具經過劇中三個人物的共同努力製作成功了。

正式上演《千金一笑》時，這把扇子起了作用。可按照劇情，扇子最後是要被晴雯撕了的。戲唱完後，梅蘭芳想著要撿回那把被撕壞的扇子準備帶回去留作紀念，可遍地尋不得，朋友許伯明在一旁還故作疑惑地說：「真奇怪了，一把破扇子誰會來偷呢？這又不是什麼古董。」梅蘭芳也就算了。之後再唱《千金一笑》，用來被撕的扇子只是普通的白扇子了。

不曾想，過了幾天，許伯明拿著一個捲來找梅蘭芳，神秘地問：「你猜這是什麼東西？」見是一卷子，梅蘭芳不假思索道：

「這是一卷古畫吧。」許伯明道：「對了，這古畫在中國是找不出對兒的。」梅蘭芳大為不解，問：「真有這樣稀奇的古物嗎？究竟是誰畫的？」許伯明道：「這裡面有三個人的作品，是紅樓夢上的『晴雯』畫的，『襲人』寫的，還請『寶玉』題的款呢？你想世界上會有第二件嗎？」一聽這話，梅蘭芳已明白了七分，搶過來打開一看，果然就是那把破扇子。不過，許伯明已經將扇子拆了，裱成了一個手卷。手捲上除了梅、姚、姜的名姓外，還多了許多人題好的詩文。

原來那日演出結束，許伯明一聲不響地將破扇子藏在懷裡。他以為這把破扇子不會有人再要了，誰想梅蘭芳卻提出要帶回去留念，他想和梅蘭芳開個玩笑，故意「假惺惺」地說誰也不會「偷」這破扇子的。其實「偷」扇子的正是他自己。見梅蘭芳笑彎了腰，他更是得意地說：「你看我裱得多好，題的多滿，再過多少年，不就是古董了嗎？」

《春秋配》和《木蘭從軍》：

梅蘭芳排演《春秋配》的動機很單純。他只為這齣戲複雜的情節、曲折的穿插所吸引，就決定將原先是梆子戲的本子改編成京劇。因為有現成的劇本，所以改動幅度不大。不幾天，這齣戲就能上演了。

《春秋配》全劇較長，梅蘭芳將它改編成四本，分兩天演出。這個時候，梅蘭芳和楊小樓同時搭班，他邀請楊小樓也參加《春秋配》的演出。不過，楊小樓只能出演一個武進士出身、受了試官的刺激，一怒上山打游擊，名叫張衍行的小角色。楊小樓是名角兒，又有「國劇宗師」之稱，卻甘願出演這麼一個出場不多的小角色，讓梅蘭芳非常感激，也因此為該戲增色不少。

梅蘭芳在「第一舞台」演過兩次《春秋配》，觀眾普遍反映這齣戲值得看並也有看頭，因為主要場子如《撿柴》《砸澗》都在頭本裡，而其餘幾本無非是交代故事，結束劇情。梅蘭芳虛心聽取觀眾的意見後，以後再演這齣戲，就不常演全本了，而只演其中主要場子。有時，他專門演重點唱《撿柴》一場。

說到排演《木蘭從軍》的動機，梅蘭芳說：「我總覺得以前演出的好些新戲的情節，雖說多少含有一點醒世的意義，但是在大體上講，套來套去，總離不了家庭瑣碎、男女私情這一套老的故事。木蘭是一位古代傳說中的女英雄，我想如果把她那種尚武的精神，和用行動來表現的愛國思想在台上活生生地搬演出來，不敢說一定能起多大的作用，總該是有益無損的。」還有一個原因是，梅蘭芳是想嘗試女扮男裝。

因此，反串小生，對於梅蘭芳來說，是《木蘭從軍》最重要的意義。

梅蘭芳的藝術和情感

《天女散花》：

排演《天女散花》的靈感，來自於一幅古畫。一天，梅蘭芳在一位朋友家裡看到一幅《散花圖》，「見天女風帶飄逸，體態輕靈，畫得生動美妙」，他深深被圖上天女的嬌美、飄逸吸引住了。朋友見梅蘭芳看得出神，便提議道：「你何妨繼《嫦娥奔月》之後，再排一齣《天女散花》？」

一語中的，這句話正說到了梅蘭芳的心裡去了，他笑道：「是呵！我正在打主意哪。」實際上，此時，他已經打好了主意，他準備就此編一齣歌舞劇。他把這幅畫借了回去，足足看了半天、研究了半天。

既然決定編一齣歌舞劇，如何歌如何舞就是最重要的了。他首先按照圖中天女身上的風帶的樣子，做了許多綢帶子，但舞起來後，發現帶子太多，顯得亂七八糟，不清爽。經過多次試驗，他將綢帶子減為只剩兩條，舞起來，感覺既利落又不失美觀，由他首創的「綢帶舞」就此誕生。

經過八個多月的排練，《天女散花》於1917年十二月一日首次在吉祥戲園上演。他在第四、六場中創造了包括「綢帶舞」在內的許多優美舞蹈動作，極大地豐富了京劇舞蹈藝術的表現形式。

5 · 經典《霸王別姬》

提起梅蘭芳，人們自然會想到他和楊小樓的《霸王別姬》。這齣戲不僅是「梅派」名劇，更是中國京劇舞台上一個永恆的傳奇。它的誕生，可謂一波三折。

1918年三四月間，楊小樓和另一位旦角演員，後來和梅蘭芳同時躋身四大名旦的尚小雲合作創排了一齣新戲《楚漢爭》。非常巧的是，在《楚漢爭》公演之前，梅蘭芳的專職編劇齊如山已經編成《霸王別姬》，同樣取材於霸王和虞姬的故事。

當時，齊如山將角色都安排好了，由架子花臉兼武花臉演員李連仲飾演霸王，由梅蘭芳飾演虞姬。但是，因為梅蘭芳事務纏身，一直沒有機會排演這齣戲。然而當他們準備排演時，卻驚見《楚漢爭》已經搶先亮相了。

尚小雲與楊小樓的《楚漢爭》，取材於清逸居士（愛新覺羅‧溥緒）編寫的歷史劇，全劇共分四本，從劉邦、項羽鴻溝講和開始，到項羽烏江自刎結束，兩次演完。頭本，他們於三月九日推出，二、三、四本，他們在四月六、七日分兩天演出。

《楚漢爭》的推出，打消了梅蘭芳排演《霸王別姬》的念頭。他擔心的是，有故意與人相爭之嫌。如果將尚小雲與楊小樓

的《楚漢爭》與之後梅蘭芳與楊小樓的《霸王別姬》作個比較的話，從《楚漢爭》洋洋灑灑長達四本就可看出，這齣戲的場子過多。而且，可能是因為楊小樓太精於武打，又太看中尚小雲的武功了，所以，打戲也過多。同時，大段唱腔也顯得整齣戲比較溫

而不夠緊湊。但是，它還是因題材的新穎而大受歡迎。

儘管《楚漢爭》與之後的《霸王別姬》相比，總體上存在不少缺陷，但就尚小雲和楊小樓個人的表演而論，還是值得稱道

的。比如，有人評價尚小雲的表演：「小雲之飾虞姬，真能將當日維谷情態，刻畫靡遺，以虞姬外秀內慧，善察人情，為君王起

舞帳中之際，進退殊難自決，情絲牽累，早在美人慧眼之中，故飲劍自裁，以明其志。」在這之前，旦角演員無人能與梅蘭芳一

比高低。尚小雲卻憑藉《楚漢爭》，大有後來者居上的趨勢，鋒頭直逼梅蘭芳，名聲幾與梅蘭芳持平。

但是，《楚漢爭》所存在的缺陷，恰恰給了梅蘭芳擺脫尚小雲的追趕，又一躍而前的機會。三年後，1921年冬，梅蘭

芳決定重拾《霸王別姬》，一是因為時過境遷，早已不存在「與人搶戲」之慮。同時，他認為，霸王楊小樓的戲，存在著過場太

多、唱腔前後重複等毛病。更重要的，他覺得尚小雲在《楚漢爭》裡的虞姬完全是楊小樓「霸王」的陪襯，是個典型的配角，唱

腔少，念白也少，正如王瑤卿所說，是個「高等零碎兒」。從這個角度說，尚小雲的《楚漢爭》實際上是以霸王為主角的，而梅

蘭芳的《霸王別姬》卻是以虞姬為主要刻畫對象。

齊如山的原劇本是依據明代沈采所編的《千金記》傳奇編寫的。當梅蘭芳決定重排後，齊如山在原作的基礎上，參考了尚小

雲、楊小樓版的《楚漢爭》劇本，重新做了修訂。因為有《楚漢爭》的前車之鑑，新編《霸王別姬》摒除了場子過多、打戲過多

的毛病，同時將《楚漢爭》側重霸王項羽轉為以虞姬為主。

為了這部戲，梅蘭芳無論是在唱腔、舞蹈、服裝和舞台燈光設計等方面，都傾注了大量心血，費了很大工夫，其中的「虞姬

劍舞」，後來不僅是《霸王別姬》的特色，也成為「梅派」藝術經典。因此，相比較而言，在藝術上，《霸王別姬》確實要勝於

《楚漢爭》，不僅僅是故事結構上，更表現在刻畫人物性格細膩、舞蹈的壯美。也可以說，《霸王別姬》是藝術競爭的結果。就

梅蘭芳個人而言，面對新一代旦角演員尚小雲的「咄咄逼人」，他積極應對，不斷創新，終於憑藉這齣戲再創輝煌，繼續穩列旦

角第一。

有人認為正因為有之前的《楚漢爭》，所以梅蘭芳才會選擇楊小樓演霸王。其實，這也許只是原因之一。此時，梅、楊二人

剛剛合作組織了一個班社「崇林社」。之所以取「崇林」二字，是因為他倆的姓都是木字旁，兩「木」合而為「林」。雖然「崇

林社」因楊小樓生病而只維持了短短一年多，但卻成就了一部傳世名劇《霸王別姬》。

表面上看，兩人合作組建戲班，合作演出《霸王別姬》似乎只是出於藝術的需要，實際上，這次合作顯示了梅蘭芳超強的心理分析才能，以及面對青出於藍而極可能勝於藍時從容面對並且積極競爭的大將氣魄。

雖然此時且角的地位逐日遞升，大有取代生行成為舞台中心的意思，但是擁戴生行戲和生行演員的老觀眾仍然大有人在。當譚鑫培去世後，他們便將目光轉向楊小樓，楊小樓也就成為新一代生行演員的領軍人物。這時，梅蘭芳作為且行翹楚，也只有他能夠與楊小樓並行。於是在戲曲舞台上，客觀上便形成了「梅、楊並世」的局面。

與以往觀眾或只捧生行或只捧且行的情形不同，隨著觀眾審美情趣的悄然變化，他們已不滿足於在舞台上或只看到生行頭牌，或只看到且行頭牌。生、且頭牌同時亮相，將是他們更願意看到的情景。

梅蘭芳一直是個眼光高遠的人，也是個心中永遠裝著觀眾的人。多年來，他雖然致力於自己的演藝，卻從來不是個埋首書齋不聞世事的人，他很清楚他的戲無論如何變化和創新，最終將面對的是觀眾並接受觀眾的裁量。不論個人偏好如何，只有觀眾認可的變化和創新，才能稱得上是成功的。因而，他無論是排新戲，還是改良老戲，總是一邊做，一邊顧及到觀眾的承受能力。也正是時時處處考慮到觀眾，他的創新步伐總是緩慢的、循序漸進的，而絕不是一夜之間徹底改頭換面的一步到位。如果當他發現觀眾並不接受他的某一變化，他將立即變回從前，重新選擇新的突破。

在如此長期實踐中，他練就了體會觀眾需要、洞察觀眾心理的良好素質。當觀眾的審美心理發生變化時，他敏銳地察覺到了。「崇林社」的組建，正符合當時社會上「梅、楊並掛頭牌」的觀眾心理，因此備受矚目也就成為必然。

從此，既喜好生行戲也不排斥且行戲的觀眾真正感受到了「梅、楊同台」的盛世局面，大呼過癮的同時又似有不滿足。梅蘭芳知道那「不滿足」其實是觀眾期待著能有一齣真正展示兩人各自風采、又有默契配合的大戲，這其實也是他自己的心願。在這種情況下，《霸王別姬》誕生。

從《楚漢爭》到《霸王別姬》，也可以看出梅蘭芳之所以始終穩居且行首席，始終無法讓後來的尚小雲自幼習武生，武功底子確實強於梅蘭芳。他被楊小樓看中，也是源於此。在藝術實踐中，揚自己所長，是應該的。但是，也許正因為如此，恐怕他過於在乎武功的展示，而忽略了其他。梅蘭芳具有較強的創新意識，他的「創新」，從唱、舞、服飾、燈光等，體現在各個方面。最重要的，他更注重對人物情感的描摹。簡言之，此時的尚小雲對一齣戲，還缺乏通盤、全面的考量；梅

蘭芳則更細緻一些，一個很重要的表現，就是他非常顧及觀眾心理。

先前的《霸王別姬》是演到項羽烏江自刎為止的，那時，觀眾對虞姬自刎以後霸王的一場打戲也還饒有興趣，那畢竟是名武生楊小樓的拿手好戲。隨著時間的推移，觀眾欣賞水平的提高，觀眾更喜歡看演員如何刻畫人物性格，如何表達人物思想感情，而對單純的開打已漸失興趣。於是，觀眾看到虞姬自刎後，便不再有興趣往下看了，紛紛退場而去，隨楊小樓在舞台上如何賣力做戲，這種冷遇使有「國劇宗師」稱號的楊小樓很是尷尬，以頗為複雜的口吻對梅蘭芳說：「這哪兒像是霸王別姬，倒有點兒像姬別霸王了。」

梅蘭芳雖然對楊小樓的境遇頗為同情，但他對觀眾的反應也深表理解，他意識到：戲到該結束的地方就一定要結束，決不能拖泥帶水當斷不斷。他決定無論楊小樓如何心有不甘，也要尊重觀眾的選擇，刪掉最後一場打戲，全劇就只演到虞姬自刎為止。

除了和楊小樓演過《霸王別姬》，梅蘭芳還和金少山、周瑞安、劉連榮配合過這齣戲。楊小樓也曾說：「我們倆唱慣了，抽冷子跟別人一唱，卯不上勁，也怪事，我也不知道哪兒來的一股子勁。」所以有人說：「只有梅蘭芳與楊小樓合演的別姬，才是真正的霸王別姬。」

《霸王別姬》之所以流傳至今，其中原因不僅僅是有「伶界大王」之稱的梅蘭芳和有「國劇宗師」之稱的楊小樓之間堅強聯手的明星陣容，也不僅僅有「虞姬劍舞」舞出的淒美蒼涼的悲劇氣氛，更因為這齣戲開創了戲劇性和歌舞性相結合的梅派劇目先河。梅蘭芳從此擺脫了為歌舞而歌舞的單一模式，摸索出了一條新路。

6 · 又一批古裝新戲

梅蘭芳集中排演新戲的第二個階段，是從1923年到1928年。在這一階段中，他將全部精力集中於古裝新戲的創排，以及對傳統劇目的整理加工。主要劇目有八部，分別是：《西施》《洛神》《廉錦楓》四本《太真外傳》《俊襲人》全本《宇宙鋒》《鳳還巢》《春燈謎》。其中，《太真外傳》在1927年《順天時報》舉辦的「五大名伶新劇評比」中，是他五部候選作品中得票最高的。《洛神》是他所有創編的古裝戲中唯一在新中國成立後還演出的一齣戲。這八齣戲，幾乎每齣都有創新，或唱腔，或舞蹈，或裝束，或伴奏。

《西施》：

《西施》創編於1923年夏，最初分前後兩本。故事取材於崑腔《浣紗記》傳奇，由羅癭公執筆改編。後來，由王瑤卿將場子刪減後，一天演完。

西施是古代四大美女之一，要表現她的美與柔除了委婉動聽的唱以外，不可不舞。同時，要表現吳王夫差沉迷於酒色、流連於歌舞，也不可不舞。為此，梅蘭芳特地到當時的京師圖書館（現北京圖書館）借了一本《大清會典圖》，研究了書上開列的許多舞蹈姿勢，結合劇情與西施這個人物形象，決定借鑒古代的一種名為「佾舞」的舞蹈形式。

梅蘭芳在《西施》裡的另一個創造就是為豐富音樂的表現力，首次在京劇伴奏樂器中增加了一把二胡，由王鳳卿的兒子、琴師王少卿擔任二胡伴奏。梅派唱腔在梅派藝術中佔有重要地位，而梅派唱腔的最終形成，得力於梅蘭芳的幾位琴師之努力，特別是徐蘭沅和王少卿。徐蘭沅是梅蘭芳的姨父，早年為譚鑫培操琴，二〇年代初開始與梅蘭芳合作。梅蘭芳早期在百代公司錄製的鑽石唱片，就是由徐蘭沅單獨伴奏的。以後梅蘭芳赴美演出，也是由徐蘭沅伴隨左右。王少卿幼年唱老生，後改習文場拉胡琴，因得到許多名家指點，因而年紀輕輕就成為一位才華出眾的琴師。梅蘭芳曾說：「我每排新戲，編製新腔，少卿對我幫助最大。」

《西施》裡增加一把二胡，梅蘭芳起初也是抱著「試試看」的心態，誰想，這一改不僅立即為觀眾所接受，而且一直延續至今。

《洛神》：

自1915年梅蘭芳創編了古裝歌舞劇《嫦娥奔月》開始，他在一齣齣戲裡，將青衣、花旦、閨門旦、貼旦、刀馬旦等幾種表演巧妙地結合在一起，在表演、舞蹈、唱腔、念白、音樂、服裝、化妝方面均有創新，首創了一系列新的婦女形象。在此基礎上，他於1923年十月編排了又一齣古裝歌舞神話劇《洛神》。這齣戲是根據曹植的《洛神賦》（又名《感甄賦》），又參考了明代汪南溟的《洛水悲》雜劇、宋人所摹晉代大畫家顧愷之的《洛神賦圖》改編而成，是梅派代表作之一。

《洛神賦》是漢賦中的文學名著，但洛神的形象從來沒有在京劇舞台上出現過。它需要演員不僅要具有一定的表演才能，更須具備一定的藝術修養。考慮到這些因素，梅蘭芳為慎重起見，特地將智囊團成員包括劇作家齊如山、李釋戡，詩人羅癭公和幾位畫家請到家裡，共同創作《洛神》，最終確定台詞多用《洛神賦》裡的句子，服飾參考《洛神賦圖》，唱腔由梅蘭芳、琴師徐

蘭沅和王少卿共同創造。

區別於《天女散花》《黛玉葬花》《嫦娥奔月》以舞蹈來營造、烘托氣氛，《洛神》裡的舞蹈與《霸王別姬》《西施》一樣，是為表現劇情、塑造人物的。在音樂方面，梅蘭芳也有創造。由於這齣戲的重點在最後一場，所以，他在設計唱腔時，也把重點放在這一場，在曲調方面運用了各種曲牌，使音樂柔美，唱腔別緻，強化了濃厚的浪漫主義色彩。

有人曾說：「洛神這個戲，只有梅蘭芳能演」，話雖說得有些極端，但梅蘭芳塑造的洛神形象的確非一般人能比，他飾演的洛神超凡脫俗，十分符合洛神仙女身份，同時，他不僅演出了洛神的嬌媚，也演出了她的冷艷，既演出了她的「若有情」，也演出了「似無情」，達到了「欲笑還顰，最斷人腸」的境界。

《廉錦楓》：

這齣戲是梅蘭芳根據李汝珍的《鏡花緣》小說第十三回「孝女廉錦楓」一章編寫的。它最大的特點就是服裝精美，也新創了「刺蚌舞台」。在唱腔方面，首創了以前旦角從來不唱的〔反二黃原板〕。這是「梅派」劇目中，唯一的一段〔反二黃原板〕。

1924年，梅蘭芳二次訪日時，應日本「寶塚」電影公司邀請，將這齣戲裡的「刺蚌」片段拍成了電影。

《太真外傳》：

提起梅派名劇，大多數人都會說是《霸王別姬》《洛神》《宇宙鋒》《貴妃醉酒》等，很少人提及《太真外傳》。其實，無論是從內容還是從形式看，《太真外傳》都毫不遜色於其他幾部代表劇。它前後分四本，情節主幹依照的是《長恨歌》。梅蘭芳為了演好這齣戲，不僅將《長生殿》傳奇看得爛熟，還仔細閱讀《長恨歌》原文及《長恨歌傳》，可以說，狠下了一番工夫。這齣戲內容的豐富多彩、形式的變化多端、場面的宏大，對於梅戲，乃至京戲都是空前的，其於唱腔、舞蹈、服飾、佈景、道具等方面不僅人力、物力、財力投入巨大，堪稱大製作，而且多有創新。上演之後，盛況空前。

《俊襲人》：

這是梅蘭芳繼《千金一笑》十年之後的又一部紅樓戲，也是他三部紅樓戲中的最後一部。它根據《紅樓夢》第二十一回「俊襲人嬌嗔箴寶玉，俏平兒軟語救賈璉」的題材編寫的。

與前兩齣紅樓戲不同，這齣戲不分場，可以說是京劇中的第一齣獨幕劇。不過，形式的不同、梅蘭芳在唱腔上的創新，依舊沒有改變這齣戲最終失敗的命運。這恐怕是梅蘭芳少有的失敗之作。論及失敗原因，梅派名票齊菘說：「不外三端，第一，用真

實佈景即失去了國劇的風格，且以獨幕劇方式演出，更限制了劇情的發展，先天已經注定了失敗的命運：第二，編劇者不能深入刻畫襲人的個性，而意欲借她的台詞來勸說一般深醉的青年，用意固佳，但失去原著的精髓，令人有隔靴搔癢之感；第三，場子冷得可以，始終找不到一個高潮，既無纏綿淒惻的情節，又無輕歌曼舞的場面，只有空洞的對話和膚淺的表演。」

《宇宙鋒》：

這是一齣老戲，並不是一齣歷史劇，其中的主人翁趙艷容是原作者編造出來的人物，欲借這樣一個女子來反映古代貴族家庭裡的女性雖然出身豪門，但仍無人身自由。長期以來，因為它是一齣唱功戲，身段、表情都很簡單，所以一直屬於冷戲範疇，不易叫座。

梅蘭芳卻一反常態，十分偏愛這齣戲。原因是他對趙女的反抗精神十分欣賞。眾所周知，梅蘭芳個性溫和，似乎並不具有反抗精神，其實這只是表面現象。一個在舞台上充滿激情的人，在生活中一定不乏激情：一個對生活有激情的人，多半不失血性。這不僅可以從他的尋常生活中偶爾發現，更可在後來他對日本侵略者的態度上看得清楚。也許趙艷容的叛逆性格和他心底的反抗性合拍，而他也正可透過趙艷容這個角色在舞台上盡情宣洩，所以他才這麼偏愛這齣戲。因為偏愛，所以他並不因為叫座成績不夠理想，就對它心灰意懶，放棄了不唱，而是不斷研究、不斷體會、不斷修正，越唱越來勁，漸漸地居然唱上了癮。三十歲以後，每逢演出，管事給他派戲碼，其他的戲可以隨便派，只有這齣戲，都是他親自派進去的，他的理由是「好讓自己過過戲癮」。

《宇宙鋒》之所以成為梅蘭芳從青年到晚年最有代表性的保留劇目之一，同時是「冷變熱」的典型劇目之一的原因是他為這齣戲下的工夫最深。這齣戲原是一齣典型的青衣戲，重唱工而不重做工。梅蘭芳認為如果「抱著肚子死唱」不能恰當地表現趙艷容性格的叛逆性格和他心底的反抗性合拍，在細心揣摩、認真分析趙艷容的性格和心理狀態後，重新創造了這個形象。

《春燈謎》和《鳳還巢》：

1928年秋，梅蘭芳根據明代《春燈謎》傳奇編排了《春燈謎》。該戲「場次繁雜、故事冗長」。當年，「從開台到散戲只演一齣戲」的只有《春燈謎》和《宇宙鋒》。但《春燈謎》的情節遠不如《宇宙鋒》曲折生動，它除了唱腔新穎動聽外，並無其他創新，表演方面也沒有特別讓人留戀的地方：而《宇宙鋒》則不同，只「裝瘋」一場就足以讓人久久難忘。所以，這兩齣戲的結局不同，《宇宙鋒》後來成為梅派代表劇目之一，而《春燈謎》演出次數很少，以至後來從不拿出來演了。

梅蘭芳 的藝術和情感

京劇向來以歷史題材為主，且多是悲劇，喜劇偏少。有喜劇色彩的戲多是以三小（即小生、小旦、小丑）應工的玩笑戲，而圍門旦應工的喜劇就少之甚少了。梅派代表劇目之一《鳳還巢》就是一齣圍門旦應工的喜劇。該劇的故事脫胎於昆曲《風箏誤》，情節曲折，妙趣橫生，執筆者仍是齊如山。

梅蘭芳無論是創編新戲，還是改編舊戲，每齣戲裡幾乎都有一些新的改革嘗試，但每次改革都是微小的。他之所以每次進行的改革都是微小的，正是抱著尊重觀眾的態度，給觀眾一個認識、接受他改革的過程。當他的改革在得到觀眾認可後，他就保留下來，若是遭大多數人的反對，他就及時修正。因而，在他的一生中，從來沒有在一齣戲裡，讓觀眾突然看到一個全新的梅蘭芳。這無數的「微小」累積起來，使梅蘭芳逐漸「大」了起來。

梅蘭芳無論是創編新戲，還是改編舊戲，每齣戲裡幾乎都有一些新的改革嘗試，但每次改革都是微小的。他之所以每次進行的改革都是微小的，正是抱著尊重觀眾的態度，給觀眾一個認識、接受他改革的過程。當他的改革在得到觀眾認可後，他就保留下來，若是遭大多數人的反對，他就及時修正。因而，在他的一生中，從來沒有在一齣戲裡，讓觀眾突然看到一個全新的梅蘭芳。這無數的「微小」累積起來，使梅蘭芳逐漸「大」了起來。

除了那五部時裝新戲和一部老戲服裝的新戲外，梅蘭芳在他的古裝新戲裡且歌且舞，將歌舞巧妙地結合起來，從而將「花衫」這一新的旦行表演方法發揮得淋漓盡致，特別是「舞」，可謂異彩紛呈：《嫦娥奔月》裡的「花鐮舞」、《天女散花》中的「長綢舞」、《麻姑獻壽》中的「盤舞」、《上元夫人》中的「雲帚舞」、《洛神》中的「獨舞」和「群舞」、《紅線盜盒》中的「拂塵舞」、《木蘭從軍》中的「單劍舞」、《霸王別姬》中的「雙劍舞」、《西施》中的「羽舞」、《太真外傳》中的「翠盤艷舞」等。同時，他又創造性地使用了「追光」、「二胡」、「佈景」等手段，使得京劇舞台前所未有地絢爛奪目、美不勝收。

梅蘭芳過人的才華、驚人的創造力在這個時期被充分激發了出來，這也是他演藝生涯的輝煌時期。當然，他的成功也離不開他對文化的追求。除了最早的《孽海波瀾》外，其餘的戲都由身邊的一批文人智囊幫助完成，特別是齊如山、吳震修、李釋戡、馮耿光等。他們不僅為他出謀劃策，更重要的是引領他越來越靠向文化。在他們的影響下，梅蘭芳的戲不再局限於傳統的才子佳人、忠孝節義，他扮演的角色也突破了受苦的小姑娘、受難的小媳婦的框框，而將具歷史文化內容的人物如嫦娥、天女、西施、虞姬、宓妃、楊玉環作為戲的主人翁。他在展示人物的外像時，更注意刻畫人物的內心；在展示戲的內容的本身時，更注意將戲和歷史結合起來。因此，人們從他的表演中體會出中國傳統文化的強烈氣息。

這便是梅蘭芳之所以成為梅蘭芳的高明之處，也是「梅派藝術易學難精」的本質所在。

88

梅蘭芳
的藝術和情感

7·最後的《穆桂英掛帥》

「梅派」新戲的最後一部，是《穆桂英掛帥》，它也是梅蘭芳在解放以後的唯一一部新戲。和其他新戲不同，這部戲具有強烈的政治意義。

從1949年全國解放，到1959年《穆桂英掛帥》問世。梅蘭芳在這十來年裡，內心是很複雜的。一方面，戲曲演員的社會地位有了很大的提高，梅蘭芳更是作為國家主人得以參政議政，他自然有被尊重而揚眉吐氣的滿足；另一方面，梅蘭芳這個名字是和京劇和戲曲和藝術密切相連的，他是個藝術家，而非政治家。然而環境拖曳著他不得不越來越靠向政治，而離他鍾愛的藝術越來越遠。當他頭頂上的政治光環越來越多之後，他不得不為它們付出代價。

於是，他身不由己地頻繁參加各種會議，並在會上作千篇一律的講話和報告。他還得完成各項政治任務，比如出訪維也納、蘇聯、日本等地。他又為實徹「文藝為工農兵服務」的方針上山、下鄉、到部隊、奔前線，廣泛為工農兵演出。對於演員來說，實踐自然也是需要的，但對於像梅蘭芳這樣的大藝術家而言，日復一日地重複性表演，無異於極大地浪費資源。

自抗戰初期梅蘭芳編排了《抗金兵》和《生死恨》之後，二十多年來，他再也沒有一部新戲問世。除了抗戰八年暫別舞台和解放前三年政局混亂外，新中國成立後的十年間，他也未能拿出新戲，這不能不令人遺憾。要論原因，不是他不想，而是實屬無奈。沒有時間是一個問題，恐怕更重要的還是在一個說話都得小心的時代，在親自經歷了一次政治風波後，梅蘭芳深知編排一齣新戲必然要冒一定風險。可以這麼說，新戲成了政治的犧牲品，梅蘭芳為了政治不得不犧牲了他的新戲。這是時代所致，梅蘭芳迫不得已。

當新中國迎來十週歲生日時，戲曲界憑藉得天獨厚的優勢競排新戲作為獻禮，有歷史劇也有現代劇，一派百花齊放、欣欣向榮的燦爛景象。梅蘭芳也順理成章地有了創排新戲的理由，壓抑在胸中對藝術的激情，如今終於可以釋放，他激動萬分。在經歷了近十年的政治磨礪後，他已不再對政治完全茫然無知，他很清醒地認識到，此次創排新戲與從前是不同的。作為獻給國家的壽禮，也作為慶賀他入黨，這部新戲要反映出他對新中國對共產黨由衷熱愛的心聲。因此，早已擺在他案頭、一直準備排演的新戲《龍女牧羊》，就不是最合適的了。

頗費了一番躊躇後，梅蘭芳最終選中了《穆桂英掛帥》。

從他自身來說，他在《穆柯寨》《槍挑穆天王》等劇中已經接觸過穆桂英這個角色，深為她爽朗、熱情、勇敢且富反抗意志

的性格所折服，也在不斷演出中與這個角色結下了深厚感情。再者，此時他已五十六歲高齡，已經微微發福的身材不再適合演一些「大姑娘、小媳婦」，而演《穆桂英掛帥》中年紀已經不輕的穆桂英是再恰當不過了。同時，這個角色及其「我不領兵誰領兵」的豪氣也正能體現他老當益壯、老驥伏櫪的奮鬥精神。

從客觀上說，這齣戲的主題固然是表現穆桂英崇高的愛國主義精神，但從側面反映出的為大局而不計個人得失的品質，對於剛剛經歷過反「右」鬥爭的中國人來說，具有極其重要的現實意義。

其實早在六年前，梅蘭芳就在上海觀摩過豫劇「四大名旦」之一的馬金鳳演出的豫劇《掛帥》，這激發了他的靈感，當即便有將此劇改編成京劇的想法。當時，他對馬金鳳說，他演過年輕時的穆桂英，卻從來沒有演過老年的穆桂英。顯然在他的眼裡，老年的穆桂英比年輕時的穆桂英更有豪氣。故而，看了一遍後他還覺得不過癮，又連續看了三遍，甚至將馬金鳳請到家裡，就穆桂英掛帥中的穆桂英形象切磋、交流。這為他日後改編《穆桂英掛帥》打下了良好的基礎。

相隔了五年，馬金鳳進京演出，保留劇目還是這部《掛帥》。梅蘭芳又去觀看，對這齣戲有了進一步的認識，對穆桂英的形象也有了新的理解。台上的馬金鳳扮演穆桂英的形象逐漸模糊，卻幻化成了他梅蘭芳所扮演的穆桂英，老邁卻不失英姿，沉鬱卻不失豪氣。這時，他意識到再演穆桂英的時機已經成熟。

很快，《穆桂英掛帥》劇組成立，導演由中國京劇院的鄭亦秋擔當，女編劇陸靜巖和彭韻宜負責編劇。他們結合梅蘭芳的聲腔特點編寫唱詞，均採用「人辰轍」，除保留原劇本中的「我不掛帥誰掛帥，我不領兵誰領兵」這兩句台詞外，其餘的均重新改寫。著名劇作家田漢在看了首場演出後，當即建議將最後一場穆桂英唱詞中的「金花女著戎裝儀態英俊」後四個字改為「婀娜剛勁」。

梅蘭芳在這齣戲裡的最大創新是一身兼二角。「二角」並非兩個人物，而是兩個不同行當的角色。雖說他對穆桂英的形象已很熟悉，但在初排中，他發現《穆桂英掛帥》中的穆桂英與《穆柯寨》《槍挑穆天王》中的穆桂英不僅存在著年齡上的差距，更重要的是年輕時的穆桂英颯爽英姿，但因未歷經磨難而思想單純；老年穆桂英則因不被重用而退隱家鄉卻憂國憂民，所以比年輕時的穆桂英多了份滄桑、沉鬱和憂患意識，又不失豪邁。

透過對人物的分析，梅蘭芳認為以刀馬旦應工接帥後的老年穆桂英也是應該的，能顯現穆桂英老當益壯、威風不減當年的豪邁氣魄。而在接帥前，穆桂英是一個已退隱

家鄉二十年的普通家庭婦女，如果再以刀馬旦應工顯然不適合。以青衣應工就能恰如其分地襯托出此時的穆桂英沉鬱、憂患的心態，也與她年過半百的家庭婦女身份相吻合。

在一部戲裡以兩種行當應工同一角色是梅蘭芳的初次嘗試，而起用專職導演編排新戲則是梅蘭芳在這部戲裡的另一個「初次」。說「初次」其實並不確切，梅蘭芳早在解放前編排新戲時，齊如山、張彭春實際上都充當過導演，只是他們並不專職罷了。對於《穆桂英掛帥》的導演鄭亦秋，梅蘭芳說，「他是屬於熟悉傳統表演，又能讓演員們發揮本能的導演」，而他恰恰認為好的導演「應該有他自己的主張，但主觀不宜太深，最好是在重視傳統、熟悉傳統的基礎上進行創造，也讓演員有發揮本能的機會」。

《穆桂英掛帥》從籌劃到最終完成只花了不到兩個月的時間。1959年五月二十五日，《穆桂英掛帥》在北京人民劇場首演，一連數場，場場爆滿，讚譽聲聲好評如潮。觀眾說梅蘭芳的幾個捧印姿勢，「使人看了有雕塑美的感覺」。周恩來在看了此戲後，拉著梅蘭芳的手連聲說「很好」。十月初，為紀念中華人民共和國成立十週年，梅蘭芳在北京正式公演《穆桂英掛帥》。

著名京劇演員於連泉觀看後特別寫了評論文章，這樣分析道：

「這一齣戲是很難演的，要有扮相、有嗓子、有基本功夫，還要有元帥的氣度。起先要含著，之後要放開，而且還不能離開青衣的範圍，要演得既穩重又大氣，才合乎中年穆桂英的身份。梅先生的藝術已到爐火純青的地步，六十多歲的人了，還是嗓子是嗓子，扮相是扮相，腰腿靈活，身上、臉上、一招一式坦坦然然，水袖清清楚楚，跑起圓場來，腳底下輕、穩、快，叫人看了舒服鬆心，確實是難能可貴的。」

因此，拋開政治性不談，在藝術上，《穆桂英掛帥》這齣戲不僅稱得上是梅蘭芳老年的代表作，更是他的經典之作。也許是他對國家對人民發自肺腑的熱愛，也許是積聚在心中能量的總爆發。總之，這齣戲展示了他的全部藝術才華，也是他舞台生活五十年的集中體現。

關於「四大名旦」

從觀眾對《霸王別姬》最後一場打戲欣賞態度的變化可知：二十世紀二〇年代初期，在民國建立十年之後，特別是在經歷了1919年五四新文化運動之後，社會民眾的審美心理已大為改變。反映在京劇舞台上，生行、旦行的位置逐漸顛倒，已由生

梅蘭芳的藝術和情感

行為主轉而為生、旦並重再到旦行佔據著主角地位，觀眾看旦行表演的興趣開始高於看生行的。不能說生行戲就一定不如旦行戲美，只不過生行戲的美表現為粗獷直露，而旦行戲的美則表現為婉約含蓄。對美的心理追求之改變，客觀上抬升了旦行的地位。

這是社會原因。

就生行、旦行自身而言。在梅蘭芳出生前後，老生行有「前三鼎甲」（程長庚、張二奎、余三勝）、「後三鼎甲」（譚鑫培、汪桂芬、孫菊仙）之稱，他們把持著京劇舞台的主力位置，旦角只是他們的陪襯。民國前，汪桂芬、孫菊仙先後去世，只剩下譚鑫培。雖然楊小樓很快躋身於名武生行列，王鳳卿以汪（桂芬）派傳人的身份也一度名列老生榜首，但相比梅蘭芳等一批年輕旦行演員的迅速崛起，生行不免後繼乏人，旦行卻人才輩出。這自然也有社會因素，但更重要的是梅蘭芳他們勇於接受新鮮事物順應時代潮流，在強烈的觀眾意識前提下，不安現狀積極挑戰生行演員，主觀上使旦行成為舞台的主角。

在生、旦兩行潛在的明爭暗鬥中，旦行演員是積極的、主動的。以梅蘭芳為例，他早期雖以演老戲為主，但卻從不滿足一招一式、不偏不倚地模仿，而是在精練老戲之餘尋求突破，以演出自己的獨特風格。比如他的《汾河灣》即是如此。《汾河灣》之後，他將演出的每一部老戲都或多或少地以自己的理解賦予新的內容，既讓觀眾以為看的仍然是老戲，卻又從中看出新意。以他為榜樣，其他名旦如程硯秋、尚小雲、荀慧生也都是如此。比如他們四人都唱《玉堂春》這樣的老戲，四人的演唱卻各有千秋，而決不是前輩留下的模式照搬。

梅蘭芳開創了自排新戲的先河。程硯秋曾在短短半年時間裡連續排演了《紅拂傳》等七部新戲，其他旦角如徐碧雲、尚小雲更創排了如《摩登伽女》之類的時裝戲，荀慧生也毫不示弱。到抗戰前，他們四人各自都排演多部新戲。反觀生行，在排演新戲方面明顯弱於旦角，除了馬連良、高慶奎等人，大多數人仍然沿襲前輩遺留下的傳統，進取心顯然不夠。這自然也造成旦行搶了生行風頭的局面。

主、客觀因素的相互配合，終於造就了四大名旦。

1.「四大名旦」稱謂的來歷

關於「四大名旦」稱謂的來歷，時至今日，一直存在著這樣的誤區，那就是，很多人都認為，這個稱謂來自於一次觀眾投票活動。換句話說，四大名旦是投票選舉出來的。也就是說，這次投票活動，就是為了選舉「名旦」。

梅蘭芳 的藝術和情感

這種說法，在相當長的時期內，很有「權威」性，很普遍，也就被廣泛引用，有傳記作者這樣寫道：「1927年，北京《順天時報》舉行全國首屆旦角名伶評選活動。這完全是一種群眾自發的行為，以投票方式選舉自己心目中的名伶，結果以得票數多少而定。經過一番角逐較量，梅蘭芳以一齣《太真外傳》，尚小雲以一齣《摩登伽女》，程硯秋以一齣《紅拂傳》，荀慧生則以一齣《丹青引》獲得前四名，被稱為中國四大名旦（或稱京劇四大名旦）。」

甚至連《中國京劇史》也有類似說法：「1927年，北平的《順天時報》舉辦了一次京劇旦角名伶評選活動，由讀者投票選舉。其結果是：梅蘭芳……程硯秋（硯秋）……尚小雲……徐碧雲……榮膺『五大名旦』。因徐碧雲較早地離開了舞台，之後觀眾中就只流傳著『四大名旦』的名字了。」

實際上，這次投票活動的全稱是：「為鼓吹新劇，獎勵藝員，現舉行徵集『五大名伶』新劇奪魁投票活動。」（《順天時報》1927年六月二十日第五版）。也就是說，投票活動主要針對的是「五大名伶」的新劇，並不涉及對他們五個人個人藝術的全面評價。「五大名伶」是梅蘭芳、程艷（硯）秋、尚小雲、荀慧生、徐碧雲。更準確地說，活動規則是要求投票者從五個人所演新劇中分別選出最佳的一齣戲。

為縮小範圍而使選票相對集中，主辦方從五人所演新劇中各選出五部作為候選，也就是一共有二十五部候選劇目。它們分別是：

梅蘭芳：《洛神》《太真外傳》《廉錦楓》《西施》和《上元夫人》；
程硯秋：《花舫緣》《紅拂傳》《青霜劍》《碧玉簪》和《聶隱娘》；
尚小云：《林四娘》《五龍祚》《摩登伽女》《秦良玉》和《謝小娥》；
荀慧生：《元宵謎》《丹青引》《繡襦記》《紅梨記》和《香羅帶》；
徐碧雲：《麗珠夢》《褒姒》《二喬》《綠珠》和《薛瓊英》。

一個月以後，投票活動結束。七月二十三日，《順天時報》揭曉了投票結果。從收到的選票來看，這次活動很受讀者支持。

主辦方共收到選票一萬四千〇九十一張，「五大名伶」各自的最佳劇目分別是：

梅蘭芳的《太真外傳》，得票總計一千七百七十四票；
程硯秋的《紅拂傳》，得票總計四千七百八十五票；

尚小雲的《摩登伽女》，得票總計六千六百二十八票；

荀慧生的《丹青引》，得票總計一千兩百五十四票；

徐碧雲的《綠珠》，得票總計一千七百○九票。

這次活動，從開始刊發啟事，到投票過程，以至最後揭曉結果，都只用了「五大名伶」這個名稱，而沒有用「五大名旦」。

這就造成兩個後果：

一、有人因此推斷，在這之前，還沒有「四大名旦」（或「五大名旦」）的說法，否則，主辦方應該用「五大名伶」，而不是以「五大名伶」之名⋯

二、正因為如此，有人得出結論：「四大名旦」的稱謂，就是在此次投票活動結束後確立的，即被選舉產生的。

首先，此次投票選舉活動，針對的只是五個人的新戲，並不是評選孰強孰弱。也就是說，只將他們各自的新戲做縱向比較，而並不將他們五人做橫向比較，更不是在五個候選人中，選出四強。

其次，如果「四大名旦」之說是因為此次投票選舉活動而產生的，那麼也應該是「五大名旦」，為何漏掉徐碧雲而只說「四大名旦」呢？

除此之外，如果以得票多少排列，位列第一的是尚小雲的《摩登伽女》，六千六百二十八票，其次是程硯秋的《紅拂傳》，四千七百八十五票，然後是梅蘭芳的《太真外傳》一千七百七十四票，接著是徐碧雲的《綠珠》一千七百○九票，最後是荀慧生的《丹青引》，一千兩百五十四票。假使這次活動的目的確是為了選舉「四大名旦」，那麼，按照票數，排在前四位的，也應該是尚小雲、程硯秋、梅蘭芳、徐碧雲，緣何荀慧生最終位列「四大名旦」之一，而缺了徐碧雲呢？僅從這個角度上說，「四大名旦」是由戲迷、讀者選舉產生的論斷，就是錯誤的。

投票選舉，是確立「四大名旦」稱謂的其中一種說法。這種說法最終被事實所推翻。另外，還有一種說法，更加沒有說服力，不值一駁。

據說，在1924年到1925年期間，在軍閥張宗昌家的堂會上，梅蘭芳、尚小雲、程硯秋、荀慧生合作了一齣《四五花洞》。這次演出《四五花洞》，梅、尚飾演兩個真金蓮；程、荀飾演兩個假金蓮。由於四個人的表演各具特色，藝術水平難分高

下，便從此有了「四大名旦」的説法。

這樣的説法十分含糊，沒有明確到底是由誰最先喊出「四大名旦」這個名稱的。民間曾經有這樣的流傳，「四大名旦」同台演出過多次，但合作演出一部戲，只有《四五花洞》。實際上並不盡然。

1918年五月二十六日，中國銀行總裁、梅蘭芳的智囊之一馮耿光在家裡舉辦堂會。在這次堂會上，梅蘭芳、尚小雲、程硯秋、荀慧生與其他京城名角兒合作演出了《滿床笏》。這次，可能是四人初次同台、初次合作的一場演出，頗具紀念意義。只是那時，還沒有「四大名旦」的説法。

就目前現存資料而言，基本可以肯定的是，「四大名旦」的稱謂是由天津《天風報》社長沙大風率先提出來的。沙大風（1900—1973）原名沙厚烈，筆名沙游天。因為沙游天中的「天」，英名是「SKY」，而俄文人名中的「斯基」也是「SKY」，所以，又有稱他「沙游斯基」。他早年在《天津商報》任戲劇版主編，後得到天津最大的百貨公司中原公司的資助，於1921年創辦《天風報》，自任社長。

之所以説「四大名旦」源於沙大風之口，依據是：

第一，源於三個知情人的回憶，他們是沙大風的兒子沙臨岳、上海文史館館員薛耕莘、寧波鎮海的陳崇祿。薛耕莘曾經在《上海文史》上撰文，稱梅蘭芳曾親口對他説過這樣的話。陳崇祿則説他曾經見過沙大風的一枚印章，上有「四大名旦是我封」這七個字。

據沙臨岳回憶，「四大」其實是借用當時流傳甚廣的「四大金剛」之名。「四大金剛」指的是直系軍閥曹錕的內閣大臣程克等四人。有人説，由於梅蘭芳、程硯秋、尚小雲、朱琴心的名氣不亞於「四大金剛」，所以有人稱他們為「伶界四大金剛」。後來，荀慧生取代了朱琴心，「伶界四大金剛」又指梅蘭芳、程硯秋、尚小雲、荀慧生。

沙臨岳還説，對於梅、程、尚、荀四位藝術家的造詣，其父沙大風總是歡賞不已，但對「伶界四大金剛」這個稱謂頗不以為然。他覺得金剛怒目與四旦的嬌美英姿不相吻合，所以提筆一改，改稱為「四大名旦」。

第二，上海早年的戲劇雜誌《半月戲劇》主筆、專事戲劇評論的梅花館主（本名鄭子褒）於二十世紀四〇年代初寫過一篇文章，題目是《「四大名旦」專名詞成功之由來》。儘管他沒有明説，但他的論斷，實際上從側面印證了「四大名旦是沙大風所封」的説法。更重要的是，他直接説明「四大名旦」的來歷，是因為荀慧生。他的這篇文章中，有這樣一句話：

「提倡『四大名旦』最起勁的，不用說，當然是擁護留香的中堅分子。」

「留香」，是荀慧生的號：「擁護留香的中堅分子」，是被稱為「白黨」。舊時京城，達官貴人、文人雅士爭相捧

自己鍾情的藝人，甚至為此另組專社專團，比如，捧藝名「白牡丹」的荀慧生的有「白社」，捧尚小雲的有「雲社」，捧筱翠花

的有「翠花堂」，捧杜雲紅的有「杜社」等，不一而足。相應的，「社」的成員，就被稱為「黨」，比如，「梅黨」、「白黨」

等。還有人將捧荀慧生的戲迷，戲稱為「白癡」。

那麼，「白黨」捧荀慧生，為何要提出「四大名旦」這個稱謂呢？梅花館主在文章中，很肯定地這樣寫道：「因為那時的荀

慧生，離開梆子時代的『白牡丹』還不很遠，論玩意兒，論聲望，都不能和梅、尚、程相提並論，可是捧留香的人，聲勢卻非常

健旺，一鼓作氣，非要把留香捧到梅、尚、程同等地位不可，於是極力設法，大聲疾呼地創出了這一個『四大名旦』的口號。」

台灣著名劇評家丁秉鐩也這樣說：「四大名旦的成名次序，是梅、尚、程、荀。所謂『四大名旦』這個頭銜，就是捧荀的人

創造出來的，把荀慧生歸入名旦之林，想與梅、尚、程三人居於同等地位…」

可以確定的是，沙大風就是「白黨」成員之一。不僅如此，他還被稱為「白黨首領」。

至於沙大風是在什麼時候提出「四大名旦」這個稱謂的？上海文史館館員薛耕莘明確說是在1921年，即沙大風在《天風

報》的創刊號上首次提出的。然而，「1921年」說，存有疑義。因為那時，程硯秋只有十七歲，還處於搭散班演唱的階段，

演出劇目也只限於傳統老戲，也沒有獨立挑班，更沒有一齣新戲，他只是作為梅蘭芳的弟子，受

梅蘭芳的委託去過一次南通而已。雖然在梨園界，此時他已漸有名聲，但應該尚未達到「名旦」的地步。在這個時候，就將程硯

秋列入「四大名旦」行列，似乎不太可信。

按照梅花館主的說法，「四大名旦」初始於「民國十七年」，即1928年，也就是《順天時報》舉辦「五大名伶」新劇

奪魁投票活動」後的第二年。從這個角度上看，說「四大名旦」產生於這次投票活動之後，並非沒有道理。只是，它不是由投票

選舉產生的，更不是由此次投票活動所決定的。那麼，梅花館主的「1928年說」來源於什麼呢？

2 · 一次有關「四大名旦」的徵文

在1928年，上海創刊了一本雜誌，取名《戲劇月刊》（一共出了三十六期），主編劉豁公。《戲劇月刊》一經面世，即

梅蘭芳的藝術和情感

引起廣泛關注，並且深受劇界好評。原因在它是全國唯一的一本以京劇為主要內容的雜誌，又有全新的創刊目的及宗旨，如劉豁公所說：「我以為戲劇這樣東西，從表面上看來，好像只能供給人們娛樂，而其實它的力量確能夠讚揚文化，提倡藝術，補助社會教育的不足，反之也能增進社會的惡德。因此，對於戲劇的細胞和性能，當然就有縝密研究的必要。」

正因有此覺悟和認識，該雜誌所刊登的評論文章也就多有文化含量。不僅如此，該刊文章還以簡練精闢是求。其次，該刊容量大——每期平均數十萬字的篇幅：內容豐富——有軼聞、掌故、戲園變遷、演員生平、劇評、劇論、詞曲、臉譜、劇本等。發行範圍廣——除上海本地外，還發往廣州、梧州、汕頭、香港、漢口、長沙、北平、瀋陽等地；撰稿人著名——有漱石生、紅豆館主、鄭過宜、劉豁公、吳我尊、姚民哀、周劍雲、周瘦鵑、梅花館主等。

梅花館主自稱不是「白黨」，但他因為不僅是《戲劇月刊》的撰稿，也是該雜誌的助理編輯，因此與「白黨」諸成員交往頻繁。事實上，他對荀慧生，也是偏愛的。他看戲，愛看花旦戲，不愛看青衣戲，他說看青衣戲，「要打瞌睡」。他看花旦戲，卻只看荀慧生和筱翠花。早在荀慧生1919年第一次赴滬演出時，他就開始看荀戲了，一直到二十世紀四〇年代初，足足看了兩百來齣。他認為，筱翠花的戲，「淫蕩潑辣」，而荀慧生的戲，「情意脈脈」，因此，他更傾向看荀戲。所以，雖然他不承認是「白黨」，但就他對荀戲的熱愛，也與「白黨」無異。

有一天，梅花館主和「白黨」同赴宴會，席間，不能不談荀慧生，自然地，也談到了「四大名旦」。一位「白黨」成員一時興起，慫恿主編劉豁公出一期「四大名旦」特號。這恐怕就是梅花館主所說「四大名旦」初步成功於1928年」的由來。

劉豁公一向也喜歡發行特號，對此建議很感興趣。散席後，他囑咐梅花館主多搜集一些「四大名旦」的照片，以壯「特號」陣容。梅花館主說：「這個小差使，自然不容推辭。」他停頓了片刻，接著說：「不過，我的主張跟你稍有不同。『四大名旦』的特號當然是要出的，但是現在還是時非其時。」

劉豁公不解，問：「那依你的意思呢？」

梅花館主說：「我的意思是，最好先弄一個『四大名旦』為題的徵文，試試各界對於留香的印象如何，等到徵文揭曉以後，留香在『四大名旦』的地位已經取得了，將來再出『四大名旦』的特刊，比較名正言順，不但我們可以卸卻標榜的嫌疑，並且於留香面上，似乎格外來得好看些。」

這段話至少可以說明兩點：一、這時，民間似乎已經有了「四大名旦」之說。也就是說，「四大名旦」這個稱謂，初始於口

頭傳揚：二、那位「白黨」成員提議刊出「四大名旦特號」，是為了荀慧生。梅花館主策劃的以「四大名旦」為題的徵文，說到底，也是為了荀慧生。這樣說來，梅花館主和丁秉鐩斷言，「四大名旦」的提法是「白黨」為捧荀慧生而「創造」出來的，大有可能。

在梅花館主的提議下，《戲劇月刊》在創辦「特號」之前，舉辦了一個關於「四大名旦」的徵文活動，這個活動的全稱是「現代四大名旦之比較」。

經過一系列的籌備工作，徵文活動正式起始於1930年八月。為此，主編劉豁公在《戲劇月刊》第二卷第十二期的「卷頭語」中，刊發了一則徵文啟事，說穿了，就是一個論高低、排座次的問題。《戲劇月刊》的那則徵文啟事，因為是第一次以白紙黑字的形

所謂「之比較」，說穿了，首次以文字形式明確了梅蘭芳、尚小雲、程硯秋、荀慧生為「四大名旦」。

式，公開稱呼「四大名旦」，因此「梅、尚、程、荀」被認為是最早的排序。其實並非如此，最早為他們四人排序的，是劇評家

舒捨予。在1928年的時候，他在《戲劇月刊》上發表了一篇文章，名《梅荀尚程之我見》。這裡，他沒有用「四大名旦」這個詞，但實際上已經為大眾提供了「四大名旦」的信息。這也就從側面驗證了梅花館主「『四大名旦』初步成功於1928年」的說法。

從舒捨予的那篇文章題目中，可以發現，他的排序是：梅、荀、尚、程。但是，這不是他的最終排序結果。他實際上是以不同的情況，進行了多種排序：

以年齡大小論，就是梅、荀、尚、程；

以成名先後論，改為梅、尚、荀、程；

以聲譽名望論，又成梅、程、尚、荀。

這也就意味著，《戲劇月刊》的「梅、尚、程、荀」就屬於第4種排序。那麼，他們這麼排序的理由是什麼呢？首先要明確的是，梅花館主提議策劃這次徵文活動的目的，按照他自己的說法，是為了「試試各界對留香（即荀慧生）的印象」。這是不

是意味著，此時，外界對梅、尚、程的名旦地位，是未有質疑的，而對荀慧生能否位列名旦，則是有爭議的？或許正因為如此，「白黨」才創出了「四大名旦」的稱謂，才又會極力慫恿劉豁公刊發「四大名旦特號」。

既然是為了「試試各界對留香的印象」，那麼，自然也就將荀慧生排在最後。至於前三人的排序，梅蘭芳排第一，無論從哪

方面考慮，都是理所當然的。從年齡上說，尚小雲比程硯秋年長；從成名先後來說，尚小雲又比程硯秋先成名，而且一度還有超越梅蘭芳之勢，都是理所當然的。因此，尚小雲理應排在程硯秋之前。

無論是舒捨予，因而，尚小雲理應排在程硯秋之前。

「徵文活動」之後，還是《戲劇月刊》，他們對「四大名旦」的排序，發生了變化。這種「變化」是在理性分析之後產生的，因此多了些科學性。

徵文活動歷時數月，1931年一月，劉豁公在《戲劇月刊》第三卷第四期的「卷頭語」中，這樣寫道：「梅、程、荀、尚『四大名旦』的聲色技藝，究竟高下若何，那是一般的顧曲周郎都很願意知道的。我們編者本可以按著平時觀劇的心得，做一個忠實的報告，但恐個人的見解，不能代表群眾的心理，為此懸賞徵文，應集諸家的評論，擇優刊布，以示大公。本期刊布的共計三篇⋯⋯」細心一些的話，可以發現，《戲劇月刊》對四人的排序已經由徵文前的「梅、尚、程、荀」轉變為「梅、程、荀、尚」了。這新的排序，來源於什麼呢？

《戲劇月刊》是研究性很強的京劇專業理論刊物，讀者的群並不廣泛。「研究之比較」這樣的徵文，帶有研究論文的性質，所以參與的讀者也不多。雜誌社共收到七十餘篇應徵稿件，熱鬧程度遠不如三年前，即1927年《順天時報》主辦的「五大名伶」新劇投票活動」。

經過戲劇評論名家的審閱，最終確定了十位獲獎者，分別是蘇少卿、張肖傖、蘇老蠶、丁成之、朱子卿、王之禮、朱家寶、陳少梅、張容卿、黃子英。劉豁公對前三位作者的作品，尤為喜愛，說它們「言論持平、文筆老練為最佳」。1931年一月，《戲劇月刊》公佈了獲獎名單，並全文刊發了前三名，即蘇少卿、張肖傖、蘇老蠶的獲獎文章。

實際上，蘇、張、蘇三人的排序方法，與舒捨予相似，即從不同方面，按照不同情況，在進行分析比較之後，得出結論。與舒捨予只從「年齡、成名先後、聲譽名望」這三個方面分析不同，他們的分類更為細緻，評論得也更加詳細。

一、蘇少卿八個方面，對四個人的藝術進行了全面評述。即唱功、做工、扮相、白口、武工、新劇、成名先後、輔佐人才之盛，然後得出這樣的結論：

嗓音：首推梅蘭芳，其次是尚小雲⋯

唱功：首推程硯秋，其次是梅蘭芳⋯

扮相：首推梅蘭芳，其次是荀慧生⋯

做工：首推梅蘭芳，其次是荀慧生；

白口：首推梅蘭芳，其次是荀慧生；

武工：首推荀慧生，其次是尚小雲；

新劇之多：首推梅蘭芳，其次是荀慧生；

成名之早：首推梅蘭芳，其次是尚小雲；

輔佐之盛：首推梅蘭芳，其次是荀慧生。

從這份列表來看，梅蘭芳被「首推」得最多，在九項中佔有五項。依常理，荀慧生應該位列第二。但是，蘇少卿卻說，程硯秋以唱功見長，又以青衣為正統，而荀慧生在唱功上略遜於程硯秋，又主工花旦，所以，荀應讓於程，程列第二。

這裡，便產生這樣一個疑問。程硯秋除了被「首推」了一次之外，沒有一項「其次」，而尚小雲除了沒有「首推」之外，卻被「其次」了三次。從這個角度說，綜合而論，尚小雲應該高於程硯秋。也就是說，這時的排序應該是梅、荀、尚、程，可事實上，尚小雲被排在了最後。這是為什麼呢？

據推測，很可能還是那個原因，蘇少卿更看中程硯秋的「唱」。也許在他看來，旦角演員，以唱為主，論唱功，程硯秋首屈一指，所以，他應該排在尚小雲之前，也應該排在荀慧生之前。這樣說來，他的這個排列有欠公平。既然是綜合比較，那就不能以某一項「特別突出」作為依據。

不管怎麼說，蘇少卿為「四大名旦」的排序是：梅、程、荀、尚。這是繼舒捨予，《戲劇月刊》之後的第五種排序。

自然令「白黨」歡呼雀躍，卻令梅花館主備感意外，因為他知道此次徵文活動的目的，只是想試試各界對荀慧生的印象。這樣的結果，

許多年以後（大約在二十世紀四〇年代初期），梅花館主這樣回憶說：「徵文揭曉了，蘇少卿的大文錄取第一，留香的大名，居然列在尚小雲之上。」「居然」二字，表明他對荀慧生位列尚小雲之上的不以為然。他又說：「蘇（少卿）老師是……先知先覺者，說出話來，沒有人敢反對，經此品評下來，『四大名旦』的口號，就此叫響，『梅程荀尚』的次序，亦於焉定局。」

當蘇少卿看到梅花館主的這篇文章後，很不滿。他撰文表示：首先，他的那篇文章，並非應徵之作，而是應劉豁公的約稿

寫的。他這樣寫道：「一日劉豁公來訪，約我寫一篇四大名旦論，預備登載在《戲劇月刊》上。梅花館主所說，我是應徵，被錄

取第一，非事實。」他強調，他這個人一向不參加任何徵文活動，也就不存在為誰說話的問題。其次，他否認四大名旦「梅程荀

尚」的排序，是由他的這篇「徵文」開始被叫響的。為此，他寫道：「我真不敢承認……我說句開玩笑的話，我不是專制時代

的皇帝，能冊封后妃……民國十六七年之交，『四大名旦』已然宣傳眾口，他們四位的次序，亦是公論……」

「四大名旦」的名稱或許的確是在「民國十六七年」在民間流傳開來的，但是，除了梅蘭芳位列第一外，另外三人的排序

一直存在爭議，所以舒捨予才以「具體情況具體分析」的態度，做出幾種不同的排序。因此，蘇少卿所說「……次序，亦是公

論」，不確。

另外，他在無意之中，透露出這樣的一個信息：他的那篇被選為「第一」的文章，實際上不是應徵作品，而是應劉豁公的約

稿。這是不是意味著，那所謂的「徵文活動」，不過是一次作秀而已？真正的目的，也許正如梅花館主所說，就是為了荀慧生，

既為了「試試各界對於留香的印象如何」，又為日後名正言順地刊發「四大名旦特號」做準備。

此時，距「徵文活動」已過去了將近十年，蘇少卿一方面反駁梅花館主所說，一方面似乎仍然堅持著他的「梅程荀尚」的排

序。因為，為了說明他的觀點，他又對他們四人的藝術，按照「梅程荀尚」的順序再次分別做了評點。

蘇少卿否認他當時的那篇文章，是應徵之作，更不是為了配合「白黨」捧荀。他甚至公開「四大名旦」稱號的來歷，是「白

黨」（不包括他）創造的。他說：「『四大名旦』口號，其先蓋出於『白黨』。當時蘭芳之下，小雲硯秋名相埒，鼎足而三，馳

騁藝苑。慧生時名白牡丹，猶在創業。『白黨』遂提出四大口號，加三為四，不久遂為世所公認。」儘管如此，在客觀上，他的

確幫了主辦方的大忙，也達到了主辦方所期望的目的。也許正因為如此，他的文章被「選」為「第一」。另外兩篇獲獎文章，獲

獎原因，可能也源於此。因為他們對於「四大名旦」的排序，與蘇少卿的相一致，也是「梅、程、荀、尚」。

二、徵文的亞軍獲得者是張肖傖。與蘇少卿的比較方式相似，張肖傖也是從多個方面入手，全面地評價了四旦的藝術。與蘇

少卿不同的是，他以列表格化的方式，按照主辦方公佈的「梅、尚、程、荀」的排序，分別給四人打分，然後按照總分，重新排

序。這樣的方式，當然更直觀更清晰：

真是太巧了。分數出來以後，人們發現，這個結果與蘇少卿的極為相似，都是尚小雲被排在了最後，而荀慧生和程硯秋因為

分數完全一致，不得不放在一起進行二次比較。蘇少卿是以「唱功」為依據，最終將程硯秋排在荀慧生之前的。張肖傖則以「程

梅蘭芳的藝術和情感

硯秋有六個「上上」，而荀慧生卻只有五個「上上」，程硯秋的「上上」多於「荀慧生」為由，也將程硯秋排在荀慧生之前。

所以，他的排序結論也是：梅、程、荀、尚。

三、徵文季軍的作者是蘇老聾。他的比較方式，與張肖傖相似，也是列表，只不過他只是從扮相、嗓音、表情、身段、唱功、新劇這六個方面進行了打分。

又是一個「巧合」。除了梅蘭芳得分最高，尚小雲得分最低外，荀慧生和程硯秋的分數又完全一致。不過，蘇老聾並沒有將他倆進行二次比較，而是取「具體問題，具體分析」的客觀態度，說：「程之唱功絕佳，哀情獨步；荀之多才多藝，新劇優，平衡論之不可軒輊，好在第二第三差別有限，姑作懸案可也。」

除了這三大獲獎「徵文」外，上海劇評家怡翁也有類似比較。他在《荀慧生面面觀》一文中，說：「慧生在『四大名旦』中成名最晚，而進步極速，以資質論，慧生花旦人才，躋身名旦之班，差有微詞，然其藝術之博，探討之深，新劇之名貴，令譽之孟晉，致造獨幟一軍之機，亦自有其必然也……『四大名旦』中，色以蘭芳：唱推小雲：格屬玉霜：做則推慧生。」

對於「四大名旦」的排序，北方，南方也有所不同。北京觀眾比較理性，習慣上以成名先後排序，即梅、尚、程、荀。後來，又有所變化，即梅、程、尚、荀。為什麼有這樣的變化？劇評家丁秉鐩這樣解釋：「……後來程硯秋超越尚小雲，臻於與梅並駕齊驅的地位。因為梅、程肯研究，肯革新、改進，肯倚重外行的文人朋友，於是新劇迭出，名重一時，而程尤較梅以新戲取勝，這也是奠定他地位的重要因素。尚小雲、荀慧生就逐漸瞠乎其後。」

上海觀眾更感性一些，他們的排序，以蘇少卿、怡翁等為代表，更多地從觀感出發進行排序，即梅、程、荀、尚。他們之所以將荀慧生排到尚小雲之前，其實與荀慧生成名於上海，不無關係。尚小雲成名雖早，但在上海觀眾的眼裡，無甚驚喜之處，似乎也不見突飛猛進的進步，而荀慧生則不同，雖然成名晚於尚小雲，但他趨向於「表演」的表演風格，令人耳目一新，況且他很懂得適應上海觀眾的口味，求新求變的意識很強，其新其變又符合上海觀眾的審美心理。可以說，他是由上海觀眾「捧」出來的。上海是他藝術事業的轉折地，他對上海的感情，很深。哪怕從「先入為主」的角度，也不難理解，相對於尚小雲，上海觀眾似乎更偏愛荀慧生。

這裡所說的「表演」，實際上是京劇行話中的「做」。京劇發展到二十世紀三〇年代，對京劇藝術的審美和觀念，已經有所變化，不再單純地講究唱，反而是第一講究行頭，第二講究做派，第三才講究唱功。顯然，「做」的地位已經超越了「唱」。在

梅蘭芳
的藝術和情感

這種情況下，會做的旦角，也有了大紅的可能。有人對比花旦筱翠花、老生時慧寶，說筱翠花能做不能唱，卻照樣大紅，而時慧寶能唱不能做，反而名聲漸弱。能唱又能做的，自然成名走紅的可能性，就更大了。比如，生行的余叔巖、高慶奎、王又宸、馬連良等；且行的「四大名旦」，莫不如此。

實際上，無論怎樣排序，將梅、程、荀、尚「四大名旦」進行硬性比較，並不妥當，也不公平。客觀地說，他們四人各有所長，也各有所短。比如，荀慧生、尚小雲和蹺功就比梅蘭芳、程硯秋強；但梅蘭芳、程硯秋的舞劍要比尚小雲、荀慧生出色。在身段方面，梅蘭芳玲瓏，尚小雲粗實；尚小雲的嗓音高亢，程硯秋的嗓子有「鬼音」之稱。梅蘭芳的嗓子亮，荀慧生的嗓音氣力弱。

重要的是，他們都能揚長避短，於是表演各有特色，比如，梅蘭芳面目嬌媚，氣質雍容華貴，被譽為「鑽石」，宜飾貴族婦女，又擅演不食人間煙火的神仙女子；程硯秋風姿婉轉，貞肅悲壯，被譽為「美玉」，宜飾悲情女子；荀慧生幽怨纏綿，更妙曼輕情，被譽為「翡翠」，宜飾小家碧玉；尚小雲剛毅豪俠，被譽為「寶珠」，宜飾女中豪傑和巾幗英雄。

「四大名旦」共同的老師王瑤卿曾經有一個很形象的「一字評」：梅蘭芳的「相」（一說「樣」）又一說「像」），程硯秋的「唱」，尚小雲的「棒」，荀慧生的「浪」。據說他說這四個字的時間，是在二〇年代末三〇年代初，也就是社會上廣泛為「四大名旦」排序的時候。按道理，他對四人是相當瞭解的，也可以為他們排出一個他心目中的順序，但他沒有這麼做，而是用一個字分別概括出他們各人的特點。這種客觀理性的態度，最值得稱道。

對於「相」或「像」或「樣」、「唱」、「棒」，從文字上，人們便可以理解王瑤卿的本意，也能明瞭梅、程、尚的藝術特質。但是，就荀慧生的「浪」。據說他說這四個字的時間，很多人的理解有所偏差，總以為它含有「浪蕩」、「放浪」之意。實際上，王瑤卿所說的「浪」，並無貶義。據說，當時，荀慧生在聽到這樣的評價後，不但沒有生氣，反而笑吟吟地「回」了一句：「還有您的『㖸』。」

那麼，王瑤卿何以用這個「浪」字來概括荀慧生的表演呢？他沒有做過詳細解釋，可以推測，荀慧生唱的是花旦，以「演」為主，而不似青衣以「唱」為主。之前，花旦角色，往往難脫「色」和「淫」。荀慧生的花旦戲，也未免「思春」等情愛戲，但是，他的表演，已衝出單純追求感官刺激的窠臼，而是從人物心理出發，著意表達人物內心情懷。因此，他的情愛戲，恰如其分地、藝術地展現了女性特徵，既性感但不色情更不下流，是雅的、美的。

除了「浪」這個字，還可以用「媚」形容之。當時的劇評家韜子野就曾經這樣評論：「……慧生之色之藝，有非別人所能

者，如一流波，一投眸，一凝盼，一曼睞，一瞵視，靡不用情，當者辟易，此視之媚也。欲前仍卻，將進還退，或如驚

鴻掠影，或若游龍潛蹤，此亦之媚也。唱白則兼擅吞吐、顫咽、曳搖、呦嚶諸長，尤聲之至媚者也，亦既畢刺激之能事矣。」

梅蘭芳也好，荀慧生也好，都是旦角演員，簡單地說，都是男扮女。那麼，他倆的「男扮女」又有什麼不同呢？有人認為，

梅蘭芳的特點是「兼兩性之長」，也就是說，他演的是女性，但觀眾並沒有因此被迷惑，而是很清醒地意識到，實際

上，他是男性。於是，男性觀眾看梅蘭芳演戲，看到的是一個美麗絕倫的女人；女性觀眾看梅蘭芳演戲，所感覺到的，又是一個

英俊挺拔的男性。換句話說，在任何人的心目中，他都是個氣質非凡的異性。

荀慧生與梅蘭芳的最大區別，就是迷惑了觀眾對他性別的認識。人們對梅蘭芳，可以說「男人扮女人」，而對荀慧生，則總

是錯誤地理解為「女人扮女人」。這就如某劇評家所說，造成這樣一個後果：「看蘭芳的戲照，至多只想和他握手；看荀慧生

的戲照，油然產生愛慕之心，恨不能去撫摸他一番，甚或竟想將他摟而抱之。」這是不是可以解釋王瑤卿的那個「浪」字呢？

論及「四大名旦」的成功原因，有社會因素、自身的勤奮外，他們身邊「智囊團」的作用也是不容忽視的。所以有人說，

「四大名旦」的競爭其實蘊涵著文化的競爭。何以如此說呢？原因便是在他們的身後，都有一批文人在加以輔佐。眾所周知，梅

蘭芳身邊有齊如山、李釋戡、黃秋岳、吳震修、馮耿光等；程硯秋身邊最初有羅癭公，其後有金仲蓀、翁偶虹等劇作家；荀慧生

身邊有陳墨香等；尚小雲身邊有清逸居士等。或許「智囊團」成員能力水平有高低，但無一例外地都對中國傳統文化有著深刻認

識。以知識分子的力量推進京劇發展，是「四大名旦」的最聰明之處。他們借助「智囊團」成員們的文化和思想開闊眼界、提高

藝術素養；反過來，有志於戲曲、有興趣於戲曲的知識分子又透過演員們的舞台實踐表達自己的政治見解和審美理想，兩者互補

相得益彰。

「四大名旦」之間始終存在著積極的藝術競爭也是他們之所以成為「名旦」的另一個重要原因。雖然他們出自同一師門，均

曾受過王瑤卿的教誨，私底下他們是很好的朋友，但這並不妨礙他們在藝術上的競爭。

梅蘭芳的《霸王別姬》是在尚小雲的《楚漢爭》基礎上創作的。當梅蘭芳創排了以武功見長的《紅線盜盒》後，程硯秋排

演了《紅拂傳》，尚小雲排演了《紅綃》，荀慧生改編演出了《紅娘》，亦即著名的「四紅」。其中《紅拂傳》中的舞雙劍場

面，很顯然吸收了梅蘭芳《霸王別姬》中「虞姬劍舞」的精華；《紅綃》中的崑崙奴摩勒與程硯秋《紅拂傳》中的虬髯公又極為

相似：梅蘭芳有《一口劍》（即《宇宙鋒》）後，程硯秋有《青霜劍》，尚小雲有《娥媚劍》，荀慧生有《鴛鴦劍》，即著名的「四劍」；宮廷戲，梅蘭芳有《貴妃醉酒》、尚小雲有《漢明妃》、程硯秋有《梅妃》、荀慧生有《魚藻宮》；當梅蘭芳創排了《木蘭從軍》後，其餘三人也都創排了主要人物是女扮男裝的戲：荀慧生的《荀灌娘》、程硯秋的《聶隱娘》、尚小雲的《珍珠扇》。

如此轟轟烈烈、熱熱鬧鬧的借鑒和競爭，一方面，豐富了京劇劇目，拓寬了表演形式和表現手段，對京劇事業的貢獻不言而喻；另一方面，有益而積極的競爭也使他們在藝術上精益求精，不斷超越自己，逐漸形成不同的流派。

3・盛大的杜家堂會

梅花館主說，「『四大名旦』這個專名詞的初步成功，是在民國十七年（即1928年），而正式成立，是在民國二十一年（1932年）的春天」，即「現代『四大名旦』之比較」徵文活動一年以後。也就是說，此次徵文活動雖然已經明確了「四大名旦」這一稱號，但按照梅花館主的說法，此名稱並非就此正式成立。

那麼，他的「1932年」說，又是從何而來呢？原來，在那一年，梅、程、荀、尚應邀合作灌製了一張唱片《四五花洞》。在梅花館主看來，這次合作，標誌著「四大名旦」的稱號，從此確立。

京劇《五花洞》演的是武大郎與其妻潘金蓮因家鄉久旱成災而同赴陽谷縣投奔武松途經五花洞時的故事。這是一齣有神話色彩的公案戲，也是以花旦為主的玩笑戲。在戲裡，潘金蓮被妖魔化，可以一變四、一變六、一變八，於是便需要有四個、六個、八個旦角演員合作演出，也就有了《四五花洞》、《六五花洞》、《八五花洞》等。

「四大名旦」合作灌製唱片《四五花洞》，是他們四人在「四大名旦」的稱謂「初步成功」之後首次合錄唱片，也是他們合作灌製的唯一一張唱片。這張唱片的出品方是上海的長城唱片公司。該公司成立於1928年，由中、德雙方商人共同投資，中方老闆是上海三大亨之一的張嘯林；中方經理是天津票友葉庸方。1930年，公司開始錄音，以錄製傳統京劇劇目為主。正式出版唱片，是在1931年。唱片片心大多是紅色，片心文字用銀白色書寫。

目前可確知的是，長城唱片公司錄製的最著名的唱片，有梅蘭芳、楊小樓合作的「四大名旦」合作的十二面《霸王別姬》，王瑤卿、程繼先合作的六面《悅來店・能仁寺》，以及「四大名旦」合作的《四五花洞》。該唱片正式錄製完畢的時間，目前說法不一：一說來源於

荀慧生自己，他說：「第二天就是我三十二歲的生日。」他的生日是在一月五日，按他的說法，錄製工作應該是在一月四日晚；第二種說法是在1932年1月11日晚；第三種說法是在程硯秋赴歐遊學出發前一天。他是在一月十三日下午離開北平的，這樣說來，錄製工作應該是在一月十二日晚。

其實，無論哪種說法，讓「四大名旦」合錄《四五花洞》的，目前有兩種說法：一說是兼任唱片公司經理的梅花館主出面，邀來「四大名旦」，最終促成了此事。

究竟是誰促成「四大名旦」合錄《四五花洞》的，片作主持人並排定四人演唱順序：一說由張嘯林提議，由沙大風應唱片公司之邀為這次灌月笙為慶祝「杜氏祠堂」建成，遍邀包括「四大名旦」在內的全國京劇名伶會聚上海，舉辦了一次規模盛大的堂會。那是1931年六月，上海聞人杜

杜氏祠堂建於上海浦東高橋，建築十分考究。杜月笙極盡奢華，不僅大擺宴席，更點名南北各行名角兒齊聚上海，大辦場面浩大、持續時間長達三天的堂會戲。當時，杜月笙是法租界的幫會組織「青幫」頭目，在上海廣收門徒，勢力很大，約角兒的請書由門徒送到角兒的手上。除了余叔巖稱病未參加外，其他人無一缺席。

操持杜家堂會戲的是麒麟童（周信芳）、趙如泉、常雲恆。在堂會正式開幕的前一天，即六月八日，上海伶界聯合會（上海的梨園自治組織，相當於北京的「梨園公會」）開了一個特別會議。會上，周信芳等人又為《跳加官》節目擬定了四條新的加官條子。可見，此次堂會前的準備工作，何等細緻。

除了周、趙、常外，還有三位總管，即虞洽卿、袁履登、王曉籟。他們都與杜月笙交誼深厚，所以大小事宜，事必躬親。另外，洪雁賓、烏崖臣任總務主任；張嘯林、朱聯馥任劇務主任。孫蘭亭、周信芳、常雲恆、俞葉封、金廷蓀等都是劇務部成員。

那段時期，所有人員無不竭盡所能，賣力工作，甚至到了廢寢忘食的地步。

因為祠堂建在浦東，參演的演員、看熱鬧的百姓和眾戲迷都得由浦西趕往浦東，而通往浦東的交通工具，只有渡輪。渡輪不夠用，一時間，碼頭上等待過江的，有近千人之多。人太多，包括梅蘭芳、楊小樓、程硯秋、姜妙香、王又宸等在內的名角兒，很多人竟險些過不了江。

比如，梅蘭芳遍尋汽車不得，最後不得不坐上小獨輪車，由一個老漢推著來到杜氏祠堂。程硯秋、姜妙香都是乘人力車而來。楊小樓、王又宸連人力車、獨輪車都沒有機會乘坐，只有步行。因為路太窄，一輛汽車竟翻入江中，落水一人，還有人被汽車撞傷了腿。有一艘渡輪因為擠上了太多的乘客，行至江中，竟不堪重力，翻了，……等等。

梅蘭芳的藝術和情感

因為如此，杜家祠堂，原本下午三點開演的戲，不得不延遲。

杜家祠堂的內外都設有一個戲台。九日，祠內的戲正式上演。十日、十一日兩天，祠內、祠外的戲同時上演。祠外戲，以小楊月樓、林樹森、趙君玉、王虎辰、高雪樵等上海本地演員擔綱，浦東農民和一般上海市民都可進入。因來祠內有三進，第三進門前有巨型石獅子兩座，內即神龕所在。右邊的十餘間房子，陳列著各界所送賀禮，多達數千件。因為賓眾多，祠內四周搭席棚百餘間。西首便是祠內戲台。戲台異常寬大，台下設席兩百餘，用以招待上海工商界鉅子、幫會中人及各界貴賓代表。之後的會場，可容納數千人。從荀慧生花了幾個小時方由浦西到浦東，就可以感受到那天湧入杜氏祠堂的人，多到什麼程度了。就連舞台兩側，也站滿了觀眾。甚至有些觀眾，站到了戲台上，令維持秩序的張嘯林、王曉籟百般規勸、驅趕，正值初暑，忙乎得汗流浹背、氣喘如牛。

據資料記載，六月九日的戲碼，按照演出順序排列，分別是：

徐碧雲、言菊朋、「芙蓉草」趙桐珊的《金榜題名》；荀慧生、姜妙香、馬富祿的《鴻鸞禧》；雪艷琴的《百花亭》（即《貴妃醉酒》）；尚小雲、張藻宸（票友）的《桑園會》；華慧麟、蕭長華、馬富祿的《打花鼓》；李吉瑞、小桂元的《落馬湖》；程硯秋、王少樓的《汾河灣》；梅蘭芳、楊小樓、高慶奎、譚小培、龔雲甫、金少山、蕭長華的《龍鳳呈祥》。

第二天的戲碼，分別是：「麒麟童」周信芳、趙如泉合作的《富貴長春》；劉宗揚的《安天會》；譚富英的《定軍山》；李萬春和藍月春合作的《兩將軍》；王又宸的《賣馬》，其中，徐碧雲唱《綵樓配》；尚小雲唱《三擊掌》；周信芳和王芸芳唱《投軍別窯》；郭仲衡和趙桐珊唱《趕三關》；梅蘭芳、譚富英、言菊朋合唱《武家坡》；譚小培和雪艷琴合唱《算軍糧》；譚小培、荀慧生、姜妙香合唱《銀空山》；梅蘭芳、荀慧生、龔雲甫、馬連良合唱《大登殿》。那天觀看的觀眾，據荀慧生自己說，「約近萬人」。演出時間也從傍晚一直演到第二天早上六七點鐘。

第三天的戲，最轟動的便是「四大名旦」以及高慶奎、金少山等合作的《四五花洞》。有人說，這齣戲是杜家堂會最精彩的劇目。也因為如此，當天，上海「明星電影公司」派專人前來拍攝戲照，其他劇目，他們只拍攝一兩個片段，卻將《四五花洞》的末場，完整地拍攝了下來。荀慧生回憶說：當時，「台上置炭精燈八座，攝片時八燈全啟，光線射人不能逼視。」

據推測，這次合作《四五花洞》極有可能是他們四人第一次以「四大名旦」的身份合作演出一齣劇目。也許正因為如此，使

長城唱片公司的老闆張嘯林從中看到了商機，決定請他們合灌《四五花洞》的唱片。沒有想到的是，這張唱片的產生過程，卻並不順利，至今說法眾多，疑竇叢叢，莫衷一是，尚無定論。

4‧「四大名旦」合作灌片

在徵得「四大名旦」的同意後，唱片灌製立即進入實質操作階段。但是，一開始大家就遇到了難題。首先是四人名字如何排列的問題。按一般人理解，似乎可以按照梅、程、荀、尚的順序。然而，這樣的排序，並不是人人認可的，特別是尚派戲迷，一直很反對。他們認為，尚小雲無論是從年齡上來說，還是從成名先後來說，或者是從名望聲譽上來說，無論如何都不應該排在最後。

「梅、程、荀、尚」的排序只限於民間、口頭，如果將此排序明確印行在唱片上，豈不有「確認」的意思？那麼必會引起更大的矛盾。為此，唱片公司頗為躊躇。還是梅花館主機智，他想了一個好法子，成功解決了這個問題，那就是，特別製作了一輪軸形名牌，使得四人的排序，不分先後。

第二個是唱詞如何處理的問題。該唱片直徑為十五英吋，每面僅三分十五秒。唱西皮慢板，只能容納兩句，而需要錄製的《四五花洞》卻有四句。按照在舞台上通常的演法，真假潘金蓮分別有兩個，兩人合唱上一句，兩人合唱下一句。因前後唱詞唱腔沒有太大變化，這樣唱法，自無不妥。

但是，如果就此錄製成唱片，聽者無法判別哪兩人唱的第一句，哪兩人唱的第二句。再說，既然請「四大名旦」合作，那就應該突出他們各自的特點，合唱，怎麼能夠體現這個特色呢？於是，大家經過商量後，決定灌錄兩面，每人獨唱一句，唱詞各異，唱腔自譜，最後合唱「十三嗨」。這樣的安排，不可謂不圓滿，但如此卻又引出新的問題。

這便是第三個問題，誰唱第一句，誰唱最後一句。這與第一個問題很相似，又牽涉到如何排序。如同「四大名旦」的排序難有定論，四人的演唱順序也就讓大家犯了難。不過，有一點是肯定的，那就是梅蘭芳唱第一句。對此，大家都沒意見，因為無論從哪方面說，梅蘭芳排第一，都毋庸置疑。可下面三句，該怎麼辦呢？關於之後發生的故事，目前有幾種不同的說法：

一、在正式灌錄唱片之前，沙大風就預感到在誰唱首句，誰唱末句的問題上會有一場爭執。那天，他與荀慧生一同前往錄製地，途中，他說服荀慧生唱第三句。到了現場，梅蘭芳唱首句應該是理所當然的，尚小雲提出唱第二句。這就意味著程硯秋必須

梅蘭芳 的藝術和情感

唱末一句。這讓沙大風有些為難。正不知如何處理時，程硯秋主動提出唱末一句，這才解決了問題。

二、此說來源於長期與程硯秋合作的夥伴吳富琴。那次在北平南池子歐美同學會灌音，尚小雲頭一個報到，但他說了一聲：「我唱第三句。」然後就走了。意思是等你們灌好第一面我再來。他雖沒有搶「頭功」，但誰在他之後唱第四呢？

三、此說來源於程硯秋的弟子劉迎秋，毅然主動提出：「我年紀最輕，應當由我來唱末一句。」事後程硯秋為了顧全大局，程硯秋曾經對他說過這件事，而且還詳細解釋了他當時為什麼選擇唱末句。

四、此說來源於梅花館主的記述。據他說，為「四大名旦」灌錄《四五花洞》是公司董事會議決案之一，有相當重大的意義。他作為公司負責代表之一，專門由滬北上到京，接洽聯繫辦此事。起初，對於這件事，他認為是很簡單的。令他意外的是，此事非但不簡單，而且「一步難似一步，一天難似一天」，甚至一度陷入僵局，差一點就事成不了了。

初到北京，照規矩，他當然得登門拜訪。一一拜見過後，他又在煤市街豐澤園設宴招待。對於這天的飯局，梅蘭芳因有事而無法脫身，一再道謝後婉拒了。到的最早的是程硯秋，隨後，荀慧生也來了。尚小雲坐了片刻，也說有事先走了。於是，「四大名旦」只剩了兩人。

提到四人合灌唱片，程硯秋、尚小雲、荀慧生都沒有表示反對。不過，程硯秋說的一句話，意味深長：「這事有些不大好辦吧。」也就是說，他是同意的。他走了之後，荀慧生也表態說：「長城公司的負責人，不是我的好友，就是我的好友，叫我怎麼辦就怎麼辦好了。」他所說的「負責人」，當然包括張嘯林。他稱張嘯林為「老師」，不就是他的「尊長」嗎。「負責人」中，有梅花館主，他雖然不承認是「白黨」，但與「白黨」的關係非同尋常，自然也就是荀慧生的「好友」了。

至於梅蘭芳，飯局次日，梅花館主特地到位於東城無量大人胡同的梅宅，徵詢梅蘭芳的意見，同時將唱片公司三位董事李徵五、張嘯林、杜月笙寫的信遞過去，和緩地說：「鄭先生，我們不是共過好幾次事了嗎？這次的事，當然是沒有說的啦，請您放心，並且請轉達各位，大家安心好了。」這也意味著，梅蘭芳「梅大王」也同意了。

第一關，很順利地過去了。接下來，就涉及如何處理唱段，以及誰唱哪句的問題。關於究竟是兩人合唱一句，還是每人唱一句的問題，梅蘭芳主張各人唱一句。當梅花館主就此事徵詢尚小雲的意見時，性情直爽的尚小雲說：「我無主張，您要怎樣灌，我就怎樣唱好了，反正是玩兒，還有什麼別的話可說呢？」至於程硯秋，他因為正計劃出訪歐洲，時間很緊，只一味催促事情快些進行。那麼，是誰首先提出誰唱哪句的呢？是荀慧生。

就在飯局後第二天的下午，荀慧生首先給梅花館主打了電話，請他去一趟，說是有話要談。梅花館主立刻應約前往。兩人一見面，荀慧生便笑嘻嘻地問：「名次打算怎麼排列啊？您預備把我擱在第幾？」也就是說，荀慧生很敏感，率先提出了這個棘手的問題。梅花館主這時還沉浸在沒有費口舌就「說服」四人同意灌片的喜悅之中，還沒有來得及想那麼多。如今被荀慧生這麼一問，如夢初醒，不禁有些發愣。他只好說：「此刻正在商量，還沒有決定。」荀慧生又說：「不管誰前誰後，反正總要得罪幾位吧。」然後，他又說：「看您的高見吧。」這個時候，梅花館主想起了程硯秋前一日說的那句話。他的心，不由往下一沉。

權衡再三，梅花館主自作主張排定的演唱順序是：梅蘭芳唱第一句：「不由得潘金蓮怒上眉梢」；程硯秋唱第二句：「自幼兒配武大他的身量矮小」；尚小雲唱第三句：「年方旱夫妻們受盡煎熬」；荀慧生唱第四句：「因此上陽谷縣把兄弟來找」。他認為，這樣的排列符合大眾心理。實際上，這是他自己的「一相情願」。他始終覺得，「四大名旦」專名詞是「白黨」為捧荀慧生而創造出來，正因為如此，荀慧生應該排在最後。但是，他的這個打算，不僅引起荀慧生的不滿，也遭到尚小雲的反對。於是，事情越來越複雜了。

為了不影響程硯秋如期出國，錄音工作定在程硯秋出國前一天的晚上進行。錄音地點，確如吳富琴所說，在南池子歐美同學會。當天下午，程硯秋電話通知梅花館主，說他當晚七點以後，有三處宴會，都是老友為他餞行而舉辦的，所以不能不參加，因此，錄音必須在七點以前結束。這樣的要求，合情合理。

放下電話，梅花館主立即跑著去找梅蘭芳，向他說明這個情況。梅蘭芳笑言：「御霜三個宴會中，還有一個是我做東呢，為他餞行嘛。」程硯秋曾經拜梅蘭芳為師，雖然同樣位列「四大名旦」，但兩人還有師徒名分。弟子出國，師父作東餞行，那是自然的。也就是說，對程硯秋的要求，梅蘭芳沒有意見。隨後，梅花館主又去面見尚小雲和荀慧生，告知一切，並再三強調要準時。兩人也同意了。

當晚六點不到，梅花館主和工作人員就已經齊聚歐美同學會，做好了錄音前的一切準備。「四大名旦」中，第一個到達現場的，是荀慧生。正當梅花館主為他的準時而暗自讚許時，不想荀慧生開口第一句就是：「我的嗓子不如別人，唱上句比較合適，所以預備的是唱第三句。」單從嗓子的條件來說，如果安排荀慧生唱第三是比較適宜的。雖然四人所唱共僅四句，但也形成了相對完整的一段，自然存在一個開頭要好、結尾要強的問題：所剩二三，第二也不能太弱，以免與第一落差過大，荀慧生唱第三，也有謙讓第二之意。而他也是從嗓子的角度來要求唱第三的，所以他的要求應是合情合理的。

但是，按照梅花館主原先的計劃，荀慧生是唱第四句的，尚小雲才唱第三句。如果荀慧生要求唱第三句，那麼豈不是要讓尚小雲改唱第四，那尚小雲會樂意嗎？但是，既然荀慧生開了口，梅花館主又不便拒絕，也就默許了。

很快，程硯秋也到了，他沒有提出唱第幾句的問題，只是一個勁兒地催促：快點兒，快點兒，時候不早了，第一個宴會就要開席了。可是，這時，梅蘭芳、尚小雲都還沒有影子呢。梅花館主將電話分別打到梅家、尚家，都說「不在家，早已經出門了」。無奈，他只能百般勸慰程硯秋耐心等待，一直等到七點半，他倆還沒有來。程硯秋的臉色越來越難看，也開始有了些怨言。同時，他四處打電話尋找梅、尚二人。事後，他回憶說：「我們急壞了。越是心急，自鳴鐘的長短針，越是像賽跑似的往前直奔。」

八點的鐘聲敲響，程硯秋「霍」地站起身，披上大衣，就要走。他邊穿大衣，邊說：「這不能怪我，我是預先聲明七點要走的，現在已經多等了一個小時了。這一個小時的消耗，我倒無所謂，三處宴會的主人和許多的賓客，試問如何受得了呢？」梅花館主哪裡肯讓他走，趕忙阻擋，再勸，還不停地道歉。程硯秋不好再堅持，但又眼睜睜地看著時間還在一分一秒地過去，心中焦急不堪。

終於八點十五分的時候，梅蘭芳匆匆趕到。可是，錄音工作還是無法進行，因為尚小雲仍然不見蹤影，又四處遍尋不得。既然梅蘭芳已經來了，看在梅師的面子上，程硯秋也不再堅持要走，重新坐下，繼續等待。九點鐘，尚小雲來了。他進門後的第一句話是「來遲來遲」，表示道歉，第二句話是：「我唱第二句。」他的這句話剛剛出口，梅花館主和其他工作人員都僵住了。原本他們計劃是想讓尚小雲由第三句改唱第四句的，沒想到，他直接要求唱第二句，也就是「搶」了程硯秋的那一句。這豈不是意味著，程硯秋只能唱第四句？

四人都是名旦，各人有自己的跟班、夥計、友好。大家各為為其主，進言的進言，建議的建議，總之，都出於自身利益，不肯讓步。一時間，室內氣氛緊張到極點。梅花館主本就已經為等待梅、尚二人，有焦頭爛額之感，如今，面對這種「有生以來未曾遇著過的」尷尬局面，他又有了山窮水盡的絕望感覺。

眼看著矛盾無法調和，程硯秋自動退讓，說由他唱第四句。這樣一來，事情一下子柳暗花明。於是，演唱順序由梅、程、尚、荀，改變為梅、尚、荀、程。程硯秋苦等兩個半小時，又主動提出唱末句，其寬容大度之品格，可見一斑。梅花館主由衷感歎：

「倘使御霜堅執己見，不肯轉圜的話，那麼這張『四大名旦』合作的《四五花洞》，亦就無法流傳了。」他又說：「幸而程玉霜（『玉霜』是程硯秋的字，後改為『御霜』）大度包涵，不計小節，經奔走數十天，費盡唇舌，用盡腦汁，挖空心思……居然得告成功，玉霜之功勞，真不可磨滅焉。」

解決了演唱順序問題。可是，又遇到了麻煩。原來，四人都帶來了自己的場面。習慣上，別種樂器，可以通用，唯有胡琴，是難以串用的。因為每人有每人的調門，每人有每人的習慣。這次錄製《四五花洞》，是每人唱一句，難道唱一句換一個胡琴師？這不現實，如果這樣，每句之間缺少銜接，又有調門高低的矛盾。怎麼辦？梅花館主的心，又提到了嗓子眼。

他以為，又要出現爭執。

也許是之前的爭執，讓大家心生愧疚，又也許是程硯秋的大度感染了大家。梅花館主所擔心的局面並沒有出現。每個人都心平氣和，並耐心協商、討論和交換意見，最終達成一致：由梅蘭芳的胡琴師徐蘭沅、二胡王少卿負責全部的伴奏工作。因為他倆不但熟悉梅派唱腔，對程派、尚派、荀派唱腔都有研究。果然，他們三人對他倆的伴奏，都很滿意。錄音師一聲令下，四人同聲念白：

「咳，這是從哪說起……」接拉過門之後，接下來的錄音工作，就很順利了。荀慧生、尚小雲、梅蘭芳、程硯秋按事先確定的順序，每個人唱一句，最後合唱「十三嗨」。錄製工作完成後，四人每人獲得報酬500元，唱片公司方面又設宴招待。

一張由「四大名旦」合作的唱片，在經過種種「磨難」後，大功告成。長城唱片公司為這張唱片設計的廣告詞是：「空前絕後千古不朽之佳作。」不能不說這樣的廣告有誇大之嫌，然而事實的確如此。

三、一個京劇文化的使者

赴日本

1・島國處處有「梅舞」

從梅蘭芳自身而言，文化素養的提高早已使他的眼光放得更遠而不再只局限於「走紅」、「成名角兒」，他的理想也從做一個好演員、開拓京劇劇目、豐富京劇舞台而擴展為做一個文化使者、提升中國戲曲演員的地位、讓中國京劇成為世界戲劇之一種，也將世界戲劇精華注入中國京劇。

於是，梅蘭芳率先將中國京劇和他的「梅戲」帶到了世界人民的面前。他先後到過日本、香港、美國、蘇聯演出。從此，世界為之震驚，震驚於中國除了他們所認知的小腳、長辮、馬褂外，居然還有如此新穎別緻的文化：震驚於中國除了抽鴉片的萎瑣小市民外，居然還有如此高貴大氣的藝術家。

梅蘭芳最先訪問的國家是日本，那是在1919年年初。出面邀請的是日本著名文學家龍居瀬三，他對中國文化有很深的研究，在三番五次觀看梅蘭芳的戲後，對中國戲劇產生了極大的興趣，他認為：「如果梅到日本來出演一次，則日本之美人都成灰土了。」他一方面極力説服梅蘭芳，一方面聯繫日本東京帝國劇場老闆、大財閥大倉喜八郎。大倉喜八郎為此特地到中國來，親自觀摩了梅戲，對龍居瀬三的主張極為贊同。

就梅蘭芳一貫謹慎不盲從的個性來説，他對此思慮再三。後來，在齊如山的勸説下，他認識到日本與中國相鄰，日本受中國傳統文化的影響很深，中國古典戲劇可能更易被日本人所接受，同時，他也想趁此機會研究一下日本的歌舞伎和謡曲。所以，他就答應了。

四月，梅蘭芳率劇團離京，從而成為民國後第一個將中國京劇帶出國門的京劇演員。當他們一行抵達東京時，受到了熱烈歡迎。除了組織的歡迎人群外，還有許多人慕名自發前來，想一睹名伶風采。而各社攝影記者更是蜂擁而至，為了搶一兩個鏡頭，彼此擠得像在打架，以至於梅蘭芳一度寸步難行。日本海關的例行檢查也給予了特別優待，許多行李都免檢，梅蘭芳和夫人被安排住進帝國飯店，其他人住在帝國飯店所屬的舊內務大臣官邸。

五月一日，梅蘭芳正式在日本的帝國劇場亮相。

有中國京劇參演的這段時期，東京帝國劇場的票價十分昂貴：特等十元、頭等七元、二等五元、三等兩元、四等一元，而

這段時期，日本歌舞伎座的特等票價不過四點八元。儘管如此，劇場仍然天天滿座。東京的《東京日日新聞》《都新聞》《萬朝

報》《國民新聞》《讀賣新聞》《東京朝日新聞》等報刊紛紛報導演出盛況並發表劇評。

東京演出取得成功後，梅蘭芳又接受《大阪日報》社和《關西日報》社的邀請，離開東京赴大阪演了兩天，劇目分別是《思

凡》和《御碑亭》。隨後，他接到以馬聘三和王敬祥為代表的中國旅日商人的邀請，赴神戶為華僑興辦的中華戲校募捐義演了幾

場，所得全部捐給了中華戲校，受到華僑們的交口盛讚。這次義演開創了中國演員在國外義演的先河。

此次梅蘭芳在日本演出期間，無論是在東京還是在大阪和神戶，無不受到日本觀眾的狂熱歡迎，有人統計說至少有數十萬日

本人為之瘋狂，除戲院場場爆滿外，票價在黑市上連連「翻跟斗」，達數倍或數十倍。據說，日本的皇后和公主特定下第一號包

廂，每次看過梅蘭芳的演出，她們都會因台上梅蘭芳的扮相而自慚形穢。他那悠揚悅耳的唱腔，裊娜多姿的舞態，莊雅恬靜的台

風，深深地感染了日本觀眾，一時間，許多日本演員競相模仿他的扮相、手勢、眼神和舞蹈動作。日本著名的歌舞伎演員中村雀

右衛門曾在淺草的「吾妻座」模仿梅蘭芳上演過日文版《天女散花》。北京的報刊報導說：「名優竟效其舞態，謂之梅舞。」

梅蘭芳將中國京劇介紹給日本觀眾以外，也不失時機地進行采風。他觀看了日本歌舞伎，發現歌舞伎和中國古典戲劇，尤其

是京劇有很多共同之處，包括取材和藝術加工及表演的手法。這使他感到親切和欣喜，也使他得以從歌舞伎反觀中國戲劇，提高

了他對中國戲劇的認識。

在日本除了看日本戲外，梅蘭芳還很喜歡看日本的繪畫、紡織和其他美術品，對「亭榭無多、疏落有致、壘石引水，都適

得其妙」的日本園林，他也頗感興趣。因為他此時已開始學習繪畫，所以尤其喜歡觀察盆景，在他眼裡，每一盆景都是一幅山水

畫。從這一切，梅蘭芳悟出日本古典戲劇和中國古典戲劇之所以存在著共同點的原因，那就是千年以來，兩國之間始終有著千絲

萬縷的聯繫，「彼此聲氣相同，呼吸相通」。這恐怕也是中國京劇在日本大受歡迎的主要原因吧！

雖然梅蘭芳是以藝術家的身份出訪日本的，但在他先後三次赴日演出中，都不同程度地牽扯上了政治。他第一次在日本演出

期間，恰遇國內爆發五四運動。聞此消息，梅蘭芳異常振奮，儘管他並不熱衷政治，但並非沒有愛國之心。因而當他收到國內學

生寄來的表示此時此刻留在日本為日本人演出不合時宜而勸他立即回國的信後，也深以為是。

可是他有約在身，如果就此毀約離去，對他的藝術、對日本普通市民觀眾都似乎不妥，於是他決定縮短演出日程，並派人

向劇場交涉，提出五月七日「國恥紀念日」這天停演一天，以此表明他鮮明的愛國主義立場。劇場負責人苦苦哀求說戲票早已售出，停演的後果將不堪設想。在梅蘭芳的堅持下，他們同意拆除劇場懸掛的寫有「日支親善」字樣的招牌。

在這樣的歷史背景下，梅蘭芳的演出客觀上也在「宣揚國家文化和改善民族形象方面或多或少地都起了一點作用」。

2 · 「一副翡翠扣子」的故事

與第一次去日本純粹是商業演出不同，梅蘭芳在第二次去日本前一年，即1923年，日本剛剛經歷了地震、大火和海嘯，死亡二十餘萬人，損失達十億美元。世界各地聞訊紛紛捐款捐物，梅蘭芳發起組織了數場義演，將籌措的演出費用全都捐給了日本紅十字會。不久，美國開始全面排日，日本新首相加藤友三郎在對華問題上採取了和緩政策，中日民間往來經歷了五四之後的蕭條重新興旺起來。

於是，大倉喜八郎一為感激梅蘭芳對日本的義舉，又為慶賀自己八十八壽辰，還為帝國劇場重新修復，再次邀請梅蘭芳赴日演出。也因為這些原因，梅蘭芳的這次赴日演出，規格比第一次高了很多。

在最初的四天慶壽堂會演時，雖然並不對外售票，但卻引起了廣大市民的關注，原因是警方戒備過於森嚴，竟派出了八十多名警察。《東京朝日新聞》發表了一篇文章，對此頗有微詞。警視廳警務部長川淵隨即又在該報發表談話，做了一番解釋，說警方因接到首相以及各部大臣、各國大使、公使都要參會的通知後，才決定加強警戒的。

這一切雖然和梅蘭芳本人無關，但從當時出席堂會的既有高官要員，又有東京橫濱一帶的一千兩百名知名人士來看，也可窺見這次盛會的規格和規模了，更可看出梅蘭芳此時在日本人心目中的地位了。

緊接著，梅蘭芳為慶賀帝國劇場重新修復，在帝國劇場演出了十來天。從公開演出的第一天起，東京各大報紙幾乎每天都有關於梅蘭芳演劇的評論。因為中日演員同台演出，無形之中便有比賽的意味。梅蘭芳高超的演技使日本演員相形見拙，報刊評論在盛讚梅蘭芳的同時，對本國演員不免諷刺挖苦，使他們受盡了委屈。之後，梅蘭芳一行又轉戰大阪梅田、奈良、京都，也無不大受歡迎。

總結梅蘭芳此次赴日演出，有這樣幾個特點：一、因為有大倉喜八郎慶壽堂會和帝國劇場改建紀念演出這樣的喜事，所以梅蘭芳首場演了喜慶劇《麻姑獻壽》；二、鑒於對上次演出的評論，在制訂計劃時，梅蘭芳接受了他人的意見，特別裝置了專門

演京劇的舞台，選擇的劇目極具京劇味道，演出時完全不用佈景；三、盡可能選擇能體現梅蘭芳戲路子寬的戲，發揮他青衣、花旦、刀馬旦等各個行當的長處；四、按照北京演出的形式，每天都換戲。

如果說此次赴日留給梅蘭芳印象最深的是什麼，恐怕不是他演出的受追捧，而是因為一場大病與日本友人結下的深厚情誼。

有一天，日本朋友請吃「雞素燒」。梅蘭芳因為白天工作繁忙而沒有顧得上吃飯，過於飢餓之下，不免多吃了幾盤牛肉。當晚，他就感到胃部不適，但他次日仍堅持趕往京都公會禮堂。戲散後，他回到京都都會飯店休息。半夜，他被嚴重的胃痙攣痛醒，急按鈴叫飯店服務員為他請醫生。服務員見梅蘭芳病勢兇猛，便叫來梅蘭芳的日本朋友、市議員久保田。梅蘭芳在日本期間，久保田一直伴隨左右。久保田聞訊趕到梅蘭芳的房間時，見梅蘭芳已處半昏迷狀態，不禁嚇出一身冷汗，急請京都名醫今井泰藏先生。

今井還未趕到飯店，梅蘭芳已經昏迷。經今井診斷，是前一天吃壞了肚子。日本「雞素燒」的吃法是將牛肉、雞肉、粉條等放在油鍋裡現炸了吃，日本人吃慣了生魚片，又愛吃嫩的牛肉、雞肉，所以也不炸透，而是半生不熟時就端給客人吃。梅蘭芳當時因為餓，也管不了那許多，只管吃飽肚子。吃了大量的油炸肉食，回去後又喝了大量的茶水，造成消化不良，得了胃腸炎，又沒有及時休息治療，加之勞累過度終致病情加重。這場急病讓梅蘭芳不得不延返國。

在今井晝夜不停地細心治療與護理下，十幾天以後，梅蘭芳得以康復，兩人由此結下了深厚的友誼。今井不僅拒絕接收梅蘭芳付的醫療護理費，還邀請梅蘭芳到他家做客。為表示對今井的感激之情，當梅蘭芳聽今井在閒談時提到「中國用翡翠做襯衫的扣子很美觀」後，立即說以後一定送他一副。可是，他沒有料到，這個承諾，在他於1956年第三次到日本前，一直沒有機會實現。

那次到日本，梅蘭芳沒有忘記一件事，那就是關於「一副翡翠扣子」的承諾。可是，今井終於沒能見到這副遲到的扣子，他早在1943年抗日戰爭時就因病去世了。梅蘭芳感到萬分遺憾，他在今井家今井的遺像前三鞠躬，將那副扣子獻在遺像前，好歹算是了卻了一椿心願。從這副不起眼的小小扣子，可以看到梅蘭芳的卓越品質，難怪日本人將他譽為「品德高尚的藹然仁者」。

梅蘭芳的這兩次訪日，不僅在東京等幾個城市演出了二十一場戲，還拍了三部電影，又應邀錄製了五張唱片，包括《紅線盜盒》《御碑亭》《天女散花》《廉錦楓》《貴妃醉酒》，以及《六月雪》的唱段。這些唱片後來都曾在日本出售。

梅蘭芳的藝術和情感

3·被特務策反

梅蘭芳第三次赴日的政治色彩更加濃厚。當時新中國剛成立六年，政治上採取靠向蘇聯的政策，卻經濟上受制於蘇聯的局面。為盡快發展經濟以期在政治上和經濟上都能迅速躋身於世界強國之列，擺脫蘇聯的控制，亟須發展與其他國家的友好關係。當時，中國和日本尚未建交，中國政府十分清楚兩國如果能夠恢復邦交，勢必會加速貿易往來，從而推動本國經濟的發展。

在此情勢下，文化交流便擔負了「敲門磚」的外交使命。

梅蘭芳在接受率京劇團訪問日本的任務之初，政治意識欠缺的他並不知道此行的政治意義。他對日本這個國家，是心存矛盾的。一方面，日本人民曾經給了他和中國京劇無盡的擁戴，另一方面，日本侵華戰爭的陰影仍然籠罩在他和中國人民的心頭。雖然他的肉體並沒有被戰爭蹂躪，但他的藝術青春卻被戰爭葬送了，而抗戰前的他正處於藝術創作的巔峰，就活生生地被攔腰截斷了。如今時光已近青春不再，卻還要讓他送戲去日本，他著實有些想不通。

後來，周恩來總理親自的對他說：「我看你心裡有疙瘩，當然啦，你是愛國的藝術家，現在到日本演出，送戲上門，可能有點想不通。要知道，當初侵略中國的日本一小撮法西斯反動軍閥，這些人，大部分已經得到應有的懲罰。我們中國訪日京劇代表團到日本旅行演出，是唱給日本人民聽，日本人民和中國人民一樣，都是在戰爭中受害的，我們要對他們表同情，他們一定也歡迎我們。請你把扣子解開，愉快地帶隊前往，希望你們凱旋而歸。」一番話，解開了梅蘭芳的心結，他愉快地第三次踏上日本的土地。

如果說梅蘭芳第二次去日本還屬於民間交流的話，那麼他第三次去日本就純粹是政府行為了。1956年五月二十六日下午三點四十五分，一架來自中國的飛機順利降落在日本東京羽田機場。當梅蘭芳和京劇代表團的成員一共八十六人滿面春風地步出機艙時，立即感受到日本人民的深情厚誼。早已等候在機場的日本人民蜂擁而至，將幾十架照相機的鏡頭和無數燦爛芳芳的鮮花

之後，梅蘭芳的名字在日本已經家喻戶曉，日本人一改過去用日語的念法拼音稱呼中國人為Li Gonchin），而用北京音稱他為Mei Lan fang，這在日本是非常罕見的。他帶去日本的劇目更是影響了日本劇壇。以後，日本劇壇曾多次移植、改編中國京劇上演，如1925年二月，寶塚少女歌劇團在寶塚歌劇院演出《貴妃醉酒》，由酷似梅蘭芳的秋田露子飾主角楊貴妃，其他劇目如《天女散花》《思凡》等也先後由日本演員演出過。

117

伸到代表團每位成員的面前。每一個前來迎接的愛國僑胞手舞五星紅旗，熱烈呼喚著梅蘭芳的名字。這時，熟悉的《東方紅》樂曲響起，所有的中國人情不自禁地唱了起來。然後，他們和日本朋友再高歌一曲《東京——北京》。接著，前日本首相片山哲致

歡迎詞，他表示「十分感謝中國人民向日本人民伸出了友誼的手」。

出面邀請中國京劇訪日代表團的目的是日本朝日新聞社。在他們的安排下，京劇團成員住進了帝都飯店。飯店的對面就是日本皇宮，據說飯店就是由原來皇室的一部分辦公地點改建的。可想而知，帝都飯店的規模和檔次在東京應該算是很高的，也足見日本人對此次中國京劇訪日代表團的重視。在隨後舉行的由日本各界名流組成的歡迎中國訪日京劇代表團的雞尾酒會上，兩國人民就中日之間的建交、戰爭、復交問題暢所欲言，最終大家得出這樣的結論：復交只是時間問題。

五月三十日是中國京劇代表團在東京的首場演出。那天，當團員們走進東京歌舞伎座後台時，驚奇地發現榻榻米上已經鋪好了地毯。日方工作人員告訴他們尊重中國人的習慣，不用脫鞋。走進化妝室，他們看到所有的桌子、椅子都是新的，還散發著沁人的油漆味。一打聽，原來這些傢俱是為中國代表團特別定製的。歌舞伎座座長就是到過中國的市川猿之助，他早已安排工作人員夜以繼日地幫助中國代表團裝台、安排道具和佈置燈光。不僅僅是歌舞伎座、連俳優座、前進座的人也都紛紛出力。俳優座的千田是也先生特別派著名的舞台工作者前來幫忙：前進座的中村習右衛門本人不在東京，卻派兒子中村梅之助負責照顧梅蘭芳。中村梅之助接受父命，從此一刻不離梅蘭芳左右，生怕梅大師出什麼差錯。不僅如此。帝都飯店在後台還闢了一間飯廳，準備了適合中國人口味的包子、餃子、炸醬麵。難怪有些團員感慨道：「這真比在國內唱戲還要舒服。」

六月四日，日本國會特別為中國代表團舉行了招待茶會。由國會出面招待一個藝術團體，規格之高可想而知。眾議院副議長彬山元治郎在致歡迎詞中說：「日本國會有史以來第一次接待外國的戲劇代表，今天承中國京劇代表團光臨，甚感榮幸！東京這些日天氣不好，陰雨，國會在吵架，感謝你們給我們帶來了晴朗溫和的天氣。」

也正是因為梅蘭芳此行的政治性質遠大於商業目的，故而引起台灣方面和日本右翼分子的敵對和仇視。在代表團訪日前，他們便在台灣的報紙和日本右翼分子的報紙上大肆宣揚：「梅蘭芳來日本，是對日本政治、外交攻勢的開始。中共要借此考驗看一看日本朝野的反應和華僑對中共的態度」，還說「中共京劇團到日本來的目的是為了進行赤化工作」，更說「中共要梅蘭

芳在華僑群眾中發生統戰誘惑力」等等，試圖挑撥中日關係，以達到阻撓京劇團訪日的目的。

當阻撓群眾不成後，他們便使出種種手段加以破壞。代表團副團長馬少波曾經這樣回憶：「我們剛剛下榻帝都飯店，就收到一束

梅蘭芳的藝術和情感

奇怪的花束和八十六份反華、反共策反梅蘭芳的假《人民日報》。」

首演那天，當梅蘭芳在舞台上表演《貴妃醉酒》時，劇場三樓有人怪叫一聲，緊接著便有無數傳單飄落而下，紛撒於舞台上和觀眾席上。此時的梅蘭芳已不僅是個技藝超群的藝術家，更像個沉著冷靜處之泰然的政治家，他的歌未斷、舞未停，他以驚人的鎮定很快穩住了局勢，向日本人民展現了一代藝術大師臨危不亂的大將風範。驚慌而離座的觀眾受他感染，平靜了下來，繼續看戲。

第二天，梅蘭芳才看到傳單上的內容，上面第一句話便是：「抗日的梅蘭芳先生為何來到日本？」看罷，梅蘭芳將傳單揉成團，扔了。自此，他又不斷接到傳單。傳單上反共反華的內容佔主要成分，剩餘的篇幅都「留」給了他，用以策反。總而言之，他們希望梅蘭芳「迷途知返，回到自由世界的懷抱」。

對此，他不單不為所動，更在記者招待會重申「一個中國」立場，並明確表示他不會去中國大陸以外的任何地方。他這樣說：「世界上只有一個中國——中華人民共和國，我是新中國的藝術家，是為了增進中日人民友好、維護世界和平而來的。我愛我們的偉大國家和人民，一切破壞友好的活動，損傷中國藝術家尊嚴的陰謀，都是徒勞的。」在回國途中，當他發現飛機正飛臨台北上空時，轉身對小生演員姜妙香說：「如果遇到飛機迫降，我就跳機，決不做俘虜。咱們殉啦！」相比前兩次去日本演出，梅蘭芳在第三次訪日時，政治覺悟已大為提高。

破壞在繼續。代表團在大阪演出期間，一批台灣特務和日本反華反共者開著宣傳車在代表團住地門口或乾脆跟在代表團所乘坐的汽車後面進行挑釁宣傳，有時甚至直接在住地外高聲叫罵。有一天他們在叫罵時，東京華僑總會副會長吳普文等五人途經此處，見狀氣憤萬分，上前制止。

他們的行為卻被大阪天滿警察署指控為「京劇代表團閒訊後，立即決定暫緩出發，並召開記者招待會，對天滿警察署非法逮捕吳普文等人的行為表示強烈譴責。迫於輿論的壓力，警察署很快無條件釋放了吳普文等人。當晚，梅蘭芳、歐陽予倩和吳普文等人見了面，對他們表示慰問並盛讚他們的愛國行為。

根據演出的代表團指使不良分子以暴力破壞業務」，故而將他們五人逮捕。正準備轉赴箱

梅蘭芳這一生，並不熱衷政治，甚至對政治不感興趣，但在國家利益面前，他的立場是堅定的、毫不動搖的。就他的為人而言，他自小就立志要學祖父和一切好人的樣子，長進向上。淳厚的家風和個人的修養造就了他謙虛謹慎、寬厚平和、心地善良的

良好品德，他崇尚一切美好的事物，他熱愛自己的國家，他追求和平。在他的生活辭典裡無法找到「背叛」二字，他不會背叛親人、朋友，更不會背叛國家。

自新中國成立後，他由一個藝人一躍而為藝術家，由一個普通藝術家陞升為政府高級官員，和黨和國家領導人相坐而參與管理國家，這地位與權力是黨和人民給予他的。從這點來說，共產黨對他也算是有恩的。他是個知恩圖報的人，他牢記一切對他曾經有過幫助的人，他感激他們並從不忘報答他們，他自然不會背叛共產黨。這一切都印證了當時日本報紙所云：「撼山易，撼梅蘭芳難！」

梅蘭芳第三次訪日，演出陣容之強大、演員之眾多、劇目之豐富非前兩次能夠比擬。但在演出之前，梅蘭芳也有顧慮，前兩次赴日演出時，他還只是個二三十歲的大小伙子。如今，他已年逾杖鄉步入老年，面貌和身材都不適宜演年輕苗條美貌的大姑娘、小媳婦了。日本觀眾還能接受嗎？再者，從未接觸過中國戲劇的日本年輕觀眾能否全部接受中國古典戲劇呢？梅蘭芳不免忐忑。

在東京的首場演出就讓梅蘭芳的心放鬆了下來。雖然東京大學教授倉石武四郎事先準備好的日文劇情介紹，因燈光效果不足而未能用幻燈打出來，但梅蘭芳從場子裡熱烈的鼓掌和喝采聲及無人退場，便感覺到日本觀眾基本上是能看得懂的，對他的表演不但能接受而且非常讚賞。

有一位曾經看過梅蘭芳演出的駐日外國使館工作人員很詫異於梅蘭芳為何這般年歲還要在舞台馳騁，便小心向梅蘭芳討教「駐顏術」。梅蘭芳笑答：「這幾年我們國家比過去強盛，大家生活安定，我心裡暢快，所以忘了自己的年歲，我已經六十二歲了，還喜歡和青年人在一起。我們這次同來的演員，大半是二三十歲的年輕人，這對我來說也有影響的。演員如果離開舞台，很快的就會變樣子，頹唐下去。」頭一句話固然不假，而後面的話就更是他的心聲了。梅蘭芳熱愛舞台，表演是他的精神支柱，一旦離開舞台，精神支柱坍塌，他自然就會「變樣子」。

當天因為是中國京劇團的首場演出，所以戲票早已搶購一空，據說原本每張票價為一千八百日元，黑市票被炒到一萬日元一張，可謂互古奇蹟。最讓人發笑的一幕，據馬少波回憶：「日本國會建日來正在『開打』，不少議員還忙中偷閒跑來觀賞京劇。社會黨主席鈴木茂三郎看《三岔口》正看得著迷，突然有人告訴他：『國會來電話說有緊要事請你急速回去！』他起身要走，但是《三岔口》的魅力又使他安靜地坐了下來。電話頻頻促駕，他立而復坐者凡三次，終於堅持著看完了《三岔口》，然後立起身

來慨然歡道：『現在，該我去唱《三岔口》了！』」

六月二日晚，日本天皇的弟弟三笠宮和他的王妃也親自到歌舞伎座觀看演出，從頭到尾連續看了四個小時。劇終後，他到後台向演員道辛苦，特別對梅蘭芳說：「看了貴國傑出藝術家的演出，很使我高興，你們的表演和服裝都很美，你們的藝術是古典的而又有青春氣息，使我非常佩服。我的哥哥在宮中看了電視，很欽佩以梅蘭芳先生為首的中國京劇代表團的精湛演技。」這番話讓梅蘭芳備受鼓舞。

除了在東京演出外，梅蘭芳和代表團又在福岡、八幡、大阪、奈良、京都、神戶、岡山、廣島、愛知、岐阜、名古屋等地演出，無處不受到熱烈歡迎，對梅蘭芳更是如眾星拱月般愛戴有加。對於中國京劇，日本觀眾、專家更是好評如潮。日本著名作家小谷剛起初一直認為觀眾對京劇的讚譽是「胡亂吹捧」，可當他觀賞後，情不自禁地著文對中國京劇大加讚賞，說：「實在是太美了，太完整了，真有趣味！不看劇情說明書，一看就可透徹理解。過去別人看悲劇流淚，而我看悲劇總要發笑的，但是看了京劇演出，看了世界上最美的東西，我竟感動得流淚了！」

其實，京劇不僅給日本人民帶去了美的享受，更增進了中日兩國人民之間的友誼。在那段日子裡，到處都可以聽到「中日友好」、「東京──北京」這樣的聲音。為了表達對廣島原子彈受難者的一片愛心，代表團在回廣前與朝日新聞社聯合在日本最大的國際劇場舉辦了兩場義演，觀眾高達一萬一千多人，其中有兩千多人沒有座位，是站著看完全部演出的。這一善舉受到日本人民的廣泛稱讚。正如周恩來所說：「此次訪日演出，取得了巨大成功，藝術打開了日本人民的心扉，搭起了中日人民友好的新橋樑！」

梅蘭芳以其個人魅力以及中國傳統文化征服了日本，又影響了世界。

赴港演出

梅蘭芳在和楊小樓合作《霸王別姬》後，兩人合組的「崇林社」因為楊小樓身體原因而不得不解體。「崇林社」解體後，梅蘭芳隨即成立了「承華社」。這是他第一次親任戲班老闆。「承華社」成立後的頭等大事，就是應香港太平戲院的邀請，遠赴香港進行為期一個月的演出。

1922年十月十五日，「承華社」一百四十餘人分別從天津、上海乘船前往香港。其中主要演員有老生郭仲衡、武生沈華

軒、武旦朱桂芳、小生姜妙香以及姚玉芙、諸如香、李壽山、張春彥、小荷華、福小田、賈多才和曹二庚等人。沈華軒是旗人，原是梆子戲演員，因昆曲底子厚，改唱京戲，曾走紅於上海。梅蘭芳特地請沈華軒同行，是因為讓他頂替楊小樓，和他合作《霸王別姬》。梅蘭芳的琴師茹萊卿也因病未能同行，改由梅蘭芳的姨父徐蘭沅為之操琴。

梅蘭芳赴香港演出的消息早就傳遍了香港的各個角落，消息靈通人士甚至知道梅蘭芳所乘的郵輪號，因此早早地等候在九龍碼頭。消息一傳十、十傳百，過不多久，九龍碼頭已是萬頭攢動。

當梅蘭芳乘坐的「南京號」郵輪於早晨八時緩緩駛入九龍碼頭時，周圍許多小輪、划艇競相圍攏過來，小輪、划艇上的人全都踮著腳尖，伸長脖頸朝「南京號」探頭，爭睹梅之風采。開著小輪、划艇前來歡迎的有百餘人。這種歡迎方式別具一格，令梅蘭芳既感新鮮，又深受感動。「南京號」停穩後，岸上圍觀的市民也騷動起來，人流不由自主地朝前滾動，擁向「南京號」。港九之間的輪渡交通因此而被阻，暫停輪渡達四個小時之久。

接到香港太平戲院的演出邀請，梅蘭芳很是興奮，他幾乎沒有猶豫就給了太平戲院一個滿意的答覆。他之所以如此爽快，首先考慮到的是「想把自己的藝術介紹給港粵同胞」，同時檢驗一下北方古老的傳統劇種是否也能得到南方觀眾的認可」。不論港粵觀眾對「北方古老的傳統劇種」是否有好感，他們如此狂熱地聚集在碼頭歡迎「北方古老的傳統劇種」的代表人物，就已經令梅蘭芳激動不已了。

梅蘭芳到香港後，偕妻福芝芳初住於友人鄧昆山家。與幾番赴滬演出一樣，他在香港也受到當地社會名流的熱情接待，受到三四十人的贈詩。到港當晚，何棟生在金陵酒店設宴為之洗塵。由鄧昆山介紹，他於到港次日，「往謁華人代表周壽臣、伍漢相兩君，旋赴華商總會答拜。四點赴何君甘棠住宅茶會，七點赴陶園簡琴石君宴會。是日有廣州各團體派來代表梁培基君等到寓相晤，並稱現由全省學界、教育界、報界、美術家、技術家、東西洋留學生發起擬在省定期開會歡迎」。兩天工夫，「各界過訪招飲者，絡繹不絕，令人應接不暇」。

早在梅蘭芳赴港演出之前，香港總督司徒拔爵士就曾接到過與梅蘭芳素有交往的英國駐華公使艾斯頓的一封信。艾斯頓在信中特別就梅蘭芳赴港演出一事關照總督對梅蘭芳要多加照拂，理由是梅蘭芳「平時對於促進中英兩國之間的友誼多有盡力」。司徒拔接信後，不敢怠慢，立即下命令給警察署。警察署在梅蘭芳抵港後，便特地為其配備了五名警官，不分晝夜，日夜保護，甚至連梅蘭芳出入上下車，都由他們為其開關車門。正式演出時，他們不僅陪梅蘭芳出入戲院，連梅蘭芳在後台化妝，他們都高度警惕

梅蘭芳的藝術和情感

地守候在化妝室門口，隨時注意一切來往之人。

歹徒無法近身，就寫恐嚇信。當梅蘭芳收到一封索詐五萬英鎊的恐嚇信後，警察署除派人偵查此案外，更對梅蘭芳加強了保護。為防止負責保護的警察工作懈怠，他們通知梅蘭芳說：「如所派警員有所疏懈，一接電話，即可調換。」與此同時，警方出於安全考慮，為出入劇場的工作人員配製了兩種通行卡，「演員為綠色，其餘辦事人員為紅色」，都用梅蘭芳的相片作為標記，以便稽查。警方的安全保衛工作可謂細緻周到。

為感謝香港警方竭誠盡力地保護，梅蘭芳於十月十七日特地拜會了總督司徒拔。二人的會見輕鬆而愉快。司徒拔除對梅蘭芳的到港極表歡迎外，毫不掩飾自己能有機會欣賞到梅蘭芳的藝術的喜悅之情。會談中，他建議梅蘭芳兩年後在英國舉辦博覽會時能赴英國一遊，到那時，他可以借回國述職之機，親自為之導遊。梅蘭芳笑著表示，若有可能屆時一定前往。司徒拔有著西方人特有的幽默，他頗有些神秘地對梅蘭芳說他自小也喜好演劇，且偏好飾女角，「和梅先生堪稱同行」，此說，惹得梅蘭芳和在座的一起哄堂大笑。

後來，司徒拔曾親赴戲院，觀看了梅蘭芳的《天女散花》和《嫦娥奔月》。十一月八日，梅蘭芳首演《天女散花》，司徒拔前去觀賞，將一個大銀鼎贈送給梅蘭芳，銀鼎「雕鏤極為精工。鼎鐫中英兩種文字，中文上款為「蘭芳先生惠存」，當中為「善歌移俗」四字，跋語為「梅君蘭芳於一九二二年十一月南遊來港，因君素具改良戲劇、轉移風俗宏願，特贈此以留紀念」等語，下款為「護理香港總督施雲（司徒拔又名）贈」」。在看《嫦娥奔月》時，梅蘭芳手持花鐮的形象令司徒拔吃驚不小，他悄聲問身旁的同伴：「密斯特梅也會高爾夫球嗎？」原來他把梅蘭芳手中的花鐮當成了高爾夫球棒了。他這傻傻一問，問得同伴忍俊不禁。外國人看中國京劇有時真是霧裡看花。

梅蘭芳赴港演出，考慮到地域文化的不同及由此帶來的南北觀眾戲劇欣賞口味的差異，對南國觀眾究竟能否接受他的藝術，並不敢抱太大的奢望。讓他始料不及的是，對於他的藝術，港粵同胞不僅喜歡，而且癡迷。這令他既感動又興奮，因而將原訂只演十到十五天的計劃變更，增演至一個月。

從十月二十四日正式演出起，到十一月二十二日最後一場演出止。梅蘭芳首赴香港演了整整三十天，共三十三場。這三十天中，十月二十九日、十一月五日、十一月十二日，分日夜兩場。為不辜負港人的盛情，梅蘭芳共演了二十九個劇目，幾乎每天更換。最受歡迎的仍是《天女散花》，應觀眾要求演過三次。當時，社會上曾流傳著這樣一句諺語：「三睇散花，抵得傾家。」

《黛玉葬花》《天河配》《春香鬧學》《嫦娥奔月》頭、二本《虹霓關》《販馬記》演過兩次，其他劇目有《麻姑獻壽》《御碑亭》《千金一笑》《汾河灣》《樊江關》《探母回令》《牟獄鴛鴦》《鄧霞姑》《遊園驚夢》《銀空山》及《回龍閣》《上元夫人》《貴妃醉酒》帶《回荊州》《佳斯拷紅》《穆柯寨》《晴雯撕扇》頭、二本《木蘭從軍》《霸王別姬》《水漫金山寺》和《轅門射戟》。這二十九個劇目中，即有傳統戲，又有時裝戲，還有古裝新戲，可謂豐富多彩。

在正式演出前幾天，太平戲院就廣為宣傳，並刻意將戲院佈置得富麗堂皇。首場演出那天，戲院門口以五色電燈綴著「梅蘭芳」三個大字，院內通道直達台前都用彩布鮮花點綴。台上懸掛著南洋煙草公司所贈的綢紗大幕，並有橫袵各一幅；台口和包廂欄外以及前座上空均用綢紗結綵電燈，五光十色，照耀全場。香港各界知名人士周壽臣、伍漢墀、周少岐、何棣生、何世光、劉德譜、張冠卿、鄧昆山等諸位先生，以及同樂會同仁均贈花籃列置台前，蔚為大觀。

無論是首場，還是以後各場，前去太平戲院的觀眾無以計數，若不早早排隊，根本無法買到戲票，在這種情況下，戲院不得不打破以往一貫的座位的限制。上演《上元夫人》《虹霓關》《嫦娥奔月》時，戲院站立觀劇者多達數百人。上演《霸王別姬》時，竟有兩三人合坐一個座位的奇特情景出現。因觀劇者眾多，每次戲散後，退場時因擁擠而造成多人被撞倒，失物者也因此逐日增多。每天從太平戲院出來的被撞傷者、失物者令警方大為頭疼，他們不得不向戲院提出意見。

於是，戲院自十一月十一日起，在梅蘭芳的大軸戲後面加演一齣由粵伶陳少五等人的演出，讓一部分戲迷繼續滯留在戲院，以此達到使人流分兩次出場的目的。這種情況在香港是從來沒有過的。除香港文藝界名流和普通百姓常赴戲院外，香港如港督、市府官員和港議會議員都曾赴戲院看過梅蘭芳的戲，連在港的外籍人士都被這空前盛況所吸引，一改過去著便服去中國戲院看戲的習慣，特地換上禮服前去觀劇。港方不僅打破嚴禁加座的限制，對演戲時間也有所放寬，經港督咨詢議會的特別許可，允許不受演戲至夜間十二點鐘為止的限制，特許太平戲院在梅蘭芳演出期間，可以延長至十二點半為止。

港人在欣賞梅蘭芳的演出後，更想一睹卸了裝的梅蘭芳的形象。就在梅蘭芳拜見香港總督後的當晚，他應幾位友人之邀，前往太平戲院觀看著名花旦且千里駒主演的粵劇。當有觀眾發現梅蘭芳出現在他們中間時，場內秩序一時大亂，場外的觀眾聽說後，居然臨時購票進場，為的不是看粵劇，而是看梅蘭芳。

梅蘭芳本來是去看別人的，現在卻不得不被別人看，心裡不免有些不安，感到如此場面有些對不起台上正演出的同行。在眾目睽睽下和眾人竊竊議論中，他將一場戲勉強看完，然後匆匆離開，從此再也不敢堂而皇之地出現在公共場合了。

梅蘭芳
的藝術和情感

十一月四日，梅蘭芳和友人乘車遊歷，午後在一家西餐館午餐，周圍群眾聞訊後，從四面八方擁來，只片刻工夫，餐館四周圍觀者達三四千人。最讓人驚心動魄的是，在餐館對面有幾幢高約十丈的九層住宅樓，不少人為佔領有利地形，以便清晰地目睹梅蘭芳真容而不顧危險且不聽警察勸阻，攀緣而上。有人因此調侃道：「真是捨命探梅喲！」

十一月十二日，是農曆九月二十四，正是梅蘭芳二十八歲生日。雖然他在這之前秘而不宣，但仍然被眾人知曉。香港名流何棣生、何漢墀、周壽臣、周少岐等人，以及報界和同樂會，連續幾天在頤和酒樓設宴慶祝梅蘭芳的生日，每次應邀參加宴會的多達三四百人，宴廳遍佈鮮花，並燃放煙花爆竹，熱鬧非凡。

香港各報對梅蘭芳的演劇和人品除了讚譽就是褒揚，這與他們以往的做法截然不同。緣於競爭之故，以往各報對同一事件的評論總是相左。一方極力捧，另一方必定狠命殺，捧有捧的原因，殺有殺的理由。對於梅蘭芳，連一貫喊殺的也一改常態，這說明梅蘭芳的確品格高一籌外，別無他因。特別是對於梅蘭芳的人品，各報更是旗幟鮮明。梅蘭芳最後兩天的義務戲是應東華醫院、潮汕賑災會等單位的邀請，他在演義務戲時，像演營業戲一般認真，一絲不苟，甚至某些方面比演營業戲時還賣力。對於他這種種行為，各報的評論相當一致，一致誇讚他也有高尚的藝德。

梅蘭芳首赴香港演出，非常圓滿，不僅使港人認可了北方古老的傳統劇種，而且使他們狂熱地愛上了這一劇種。離港那天，沿岸爆竹齊鳴，自發前往碼頭歡送的群眾不下萬人，碼頭放炮懸旗，各小輪嗚笛致敬。一位近八旬的老人見此情景，感慨著住在香港幾十年，還從來沒有見過這樣熱鬧的場景。

「梅宅」成了外交場所

1926年七月十五日，新加坡維多利亞劇院，這裡正有一場別開生面的西洋舞劇表演，男女主角是來自美國的「現代舞之父」泰德‧肖恩和「舞蹈第一夫人」露絲‧聖丹尼斯伉儷。其優美的舞姿與凄美的愛情故事中深深打動著觀眾，然而有華人觀眾卻發現其中的一部取名《吳妻別帥》的舞劇似曾相識，除了人物、故事，甚至台上還出現了一名檢場人員，手持一根帶樹葉的竹竿站在一旁，象徵一棵樹，隨後由他撤去舞台上的椅子和其他物件。這豈不和中國京劇的舞台傳統相一致？最讓那些熟知梅戲的觀眾驚奇的是，吳帥夫人身上所穿的那套帶水袖的戲裝很像梅蘭芳曾經穿過的。

其實這個《吳妻別帥》正是取材於梅蘭芳的《霸王別姬》，吳帥夫人身上的那戲裝也是梅蘭芳送的。

125

就在前一年，肖恩夫婦率舞蹈團進行為期一年半的亞洲巡演。他們在北京演出三天也只能逗留三天，故抽不出時間觀看梅蘭芳演戲，卻又對梅戲十分嚮往。梅蘭芳慷慨大度地將他的劇團帶到劇場，俟他們演出一結束，續演一場京劇。這不僅讓觀眾喜出望外，更讓包括肖恩夫婦在內的舞蹈團成員欣喜若狂，他們來不及卸裝就飛快奔向觀眾席，一睹梅的風采。

觀劇後，肖恩夫婦說「比想像的還要令人振奮」。出於舞蹈家的敏感，他們對梅蘭芳美麗的手、優雅的身段、雍容的台風大為震撼，稱「從沒有見過如此深刻感人的異國情調的表演」，更認為「梅先生是復興中國舞蹈的唯一真正希望」。次日，他們特地拜訪了梅蘭芳，三人相談甚歡。臨行，梅蘭芳送給聖丹尼絲一套帶水袖的戲裝。

肖恩夫婦回國後立即將《霸王別姬》移植改編成了一齣十分鐘的西洋舞劇，取名《吳妻別帥》，並在新加坡首演，從此該劇成為舞蹈團的保留劇目。

論及梅蘭芳與國際人士的交往，最早要追溯到1915年梅蘭芳集中排演古裝新戲期間。那年下半年，他用他的那部新編古裝新戲《嫦娥奔月》招待了一個美教師團體。從此，每當有外賓來訪，在招待宴會或晚會上，梅蘭芳的京劇表演均成為保留節目。在此之前，在華外國人是不進中國戲園不看京劇的，在他們眼裡，戲園充滿了庸俗的喧鬧和混雜的人群，京劇只是敲鑼打鼓、尖聲怪叫。梅蘭芳改變了他們對京劇的觀感，連美國駐華公使在看了他的戲後，也忍不住大聲叫好，並向其國人大加推薦。

於是，越來越多的外國人與梅蘭芳結識。

也正是如此，梅蘭芳得以跨出國門，將京劇引入國外。兩次出訪日本又去過香港後，更多的外國人知道並認識了他，他與國際人士的交往也就愈加頻繁。1926年，他不但接待了義大利、美國、西班牙、瑞典大使及夫人，還與守田勘彌（十三世）、村田嘉久等五十多位日本歌舞伎名伶同台獻藝，更與瑞典王儲夫婦「贈石訂交」。

這年六月，義大利駐華公使維多里奧·賽魯蒂將回國述職，臨行，他托人向梅蘭芳致意，希望能相約一見。梅蘭芳爽快地答應了。約定那天，賽魯蒂因急事纏身，無法如約前往梅宅。便讓夫人作為代表。梅蘭芳在無量大人胡同梅宅接待了和公使夫人一同前來的美國、西班牙、瑞典大使及夫人子女等十八人。他們暢談戲劇，氣氛十分熱烈。義大利公使夫人說她喜好音樂戲劇，年輕時也曾登台串戲，深知戲劇表演不是一件很容易的事，對梅蘭芳所演各劇，她表示都很欣賞，尤其對他那變化多端的手勢，更為中外無人能及。告辭前，梅蘭芳與來客合影留念，並贈送給他們每人一張劇照。

不久，英國公使藍博森爵士偕夫人、女兒、參贊等，和其他幾國公使和夫人子女也到無量大人胡同拜訪過梅蘭芳。日本著名

梅蘭芳的藝術和情感

畫家渡邊氏訪華時，也特地拜訪梅蘭芳，兩人暢談藝事繪畫，交流心得。

早在1924年，日本著名演員左團次受梅蘭芳兩次赴日演出獲得成功啟發，組團赴中國演出。行至半道，因北洋軍閥正在京津一帶混戰，交通受阻，無法繼續前行，全團只得折返，只有左團次一人到達北京，與梅蘭芳有過短暫的會晤。1926年八月，東京別一舞台經理山森三九郎組織了一個赴中國演出劇團，著名歌舞伎演員守田勘彌和村田嘉久子是該團的主要演員。

當梅蘭芳從先行到京的山森三九郎手中接過東京帝國劇場社長大倉男爵的介紹信，得知他在日本演出時結交的守田等人將到京演出時，異常興奮。八月二十日晚七點半，梅蘭芳、尚小雲、老十三旦（侯俊山）、姜妙香、姚玉芙等人到車站迎接了日本客人。次日下午，梅蘭芳召開茶話會歡迎守田等全體演員，中方參加茶話會的還有楊小樓、余叔巖和尚小雲。梅蘭芳親致歡迎詞。守田勘彌在致答梅蘭芳詞中稱讚梅蘭芳是「東方藝術的卓越表演家」。又說「當時日本人無事不稱讚歐美，彷彿要模仿西方才具號召力，可是我們深信東方藝術固有其特徵，正不必仿效歐美，故而這次專程訪問貴國，亦在於發揚東方藝術，使世人認識它的真正價值」。他還說：「從梅蘭芳1919年首次到東京演出後，日本人民便深知中國藝術自有其淵源，大有研究價值」。

山森在與梅蘭芳洽商演出事宜時，邀請梅蘭芳與日本演員同台獻藝。三天演出結束後，日本演員即將啟程回國，梅蘭芳特囑咐夫人福芝芳在大柵欄謙祥益綢緞莊購置了衣料，為日方全體演員每人趕製了一套中國服裝，送給他們以作紀念。啟程那天，守田、村田等全體演員穿上梅蘭芳送的中國服裝，與特地趕到車站送行的梅蘭芳依依惜別，他們感謝梅蘭芳的一片深情厚誼，更感謝梅蘭芳為日中友好和中日文化交流所作的努力。

1926年十月，瑞典王儲古斯達夫斯‧阿多爾甫斯偕其王妃路易絲‧亞力桑德拉，並大禮官、女禮官、武官、侍從各一人，來到北京。王儲夫婦的到來，讓北洋政府外交人員忙得天昏地暗，他們特別印製了一種十分漂亮的「王儲及妃來華遊歷日程表」，自從到北京那天起，直到出京之日止，一天天的和他們排定好日期，把北京的所有名勝全都列入其中。王儲是位考古大家，開時喜歡到古玩店轉轉，坐著插著標誌著「特別保護之意」的小黃旗汽車，在各大小胡同中穿行，訪尋古跡。

王儲此次來華，是以私人名義，所以抵京後即聲明不受任何官方招待。雖然官方接待單位因此而沒有通知已赴濟南演出的梅蘭芳返京，但王儲卻自己提出要見梅蘭芳。他說：「在瑞典的時候，早耳其名，今番來華，必須一觀芳容，一顧妙曲，然後快心。」梅蘭芳訪華要見的三人之一，另兩位是「以元首自居、發號施令，不可一世的代撰顧總長（即顧維鈞）」和「擁兵十萬的少年將軍張學良」。王儲的話傳到了顧維鈞的耳朵裡，他立刻去電濟南，請梅蘭芳迅速回京。王儲堅持不受官方招待，

「只願親到梅家中看他演唱，聲明不算請客，不收請柬，只當個人訪問梅氏」。

梅蘭芳回京後，按照王儲的意思，以個人名義籌備一切，邀請王儲夫婦到無量大人胡同作客，王儲夫婦欣然接受了邀請。

雖然是私人訪問，但王儲畢竟不是普通人，十月二十七日晚，當局仍然動用了大量警察，守候在梅宅周圍，以防不測。這天，無量大人胡同五號梅宅被佈置得十分輝煌華貴，走近大門，曲折的走廊上，滿掛著些紗燈，十分的壯觀。王儲夫婦在瑞典大使的陪同下來到梅宅，首先就大加讚賞那華貴、壯觀的佈景。梅蘭芳親自出來迎接，然後將客人領入客廳。在客廳，王儲就中國的戲劇和藝術問題同梅蘭芳會晤良久，充當翻譯的是陶益生。

在梅宅臨時搭了個小小的一座戲台，觀眾席能容下三十個人，座後預備了冷西餐的陳設。梅蘭芳就在那小小的戲台上為王儲演出了《琴挑》（與姜妙香合演）和《霸王別姬》中的「舞劍」（與周瑞安合演）一場。《琴挑》演畢，演員和客人共用冷食，只有王儲仍然站在台前，凝神欣賞由徐蘭沅、王少卿、楊寶忠、高連貴、霍文元合奏的中國民族樂曲《柳搖金》和《雁落梅花》。

散戲後，賓主共入客廳，乘梅蘭芳卸妝時，王儲瀏覽室內陳設的古物，對案頭的一方古印頗感興趣，此印上刻著如下幾個字：「辣長劍兮擁幼艾」。王儲拿在手中把玩良久，他對人說：「此石為田黃，最可寶貴，余連日訪購未得見類此之精品。」

此時，卸妝後的梅蘭芳來到客廳，見王儲對這塊田黃獸頭圖章愛不釋手，便表示願意將這塊珍藏多年、重達二兩的古章贈送給王儲，以作紀念。王儲聞知，大喜過望，一再表示感激之餘，說他將以此物，傳之子孫，永作紀念。

王儲與梅蘭芳剛見面時，送給梅蘭芳二幀親筆簽名之照片，但未題上款。經大家共同商議，便想請王儲就將當晚觀梅劇後的感想題字在照片上。王儲身邊的大禮官插話道：「王太子素不題他人上款。」不過，他又補充說：「若特誌數語，當無不可。」於是王儲書「為此極樂之夜，誌我最佳之謝悃」於照片之下。

此次友好的會晤一直持續到午夜一時，王儲臨別前，還與梅蘭芳等合影留念。

三十年後，已是瑞典國王的古斯達夫斯六世偕王后在瑞典首都斯德哥爾摩皇家劇院觀看了中國古典歌舞劇團的演出，當他聽説梅蘭芳的女兒梅葆玥也隨團來到斯德哥爾摩時，立即要求見見她。在皇家劇院的休息室裡，國王握著梅葆玥的手，愉快地回憶起當年和梅蘭芳會晤時的情景，還提到了那塊田黃圖章，說已經把它和自己的其他文物全部捐贈給皇家博物館妥善收藏以供瑞典人民欣賞。他還叮囑梅葆玥回國後轉達他對梅蘭芳的親切問候。

梅葆玥回國後，將國王的問候轉達給了父親，梅蘭芳聽後十分激動，不由翻出舊相簿，找出當年他與王儲的合影照片，又想起了那次愉快的會晤⋯⋯

可以說，梅蘭芳那些年接待過國外包括文藝界、政界、實業界、教育界等各界各色人士多達六七十。由於當時的北洋政府不願意支付外交交際費，或者說因為腐敗而拿不出錢來，梅蘭芳每次接待外國友人就不得不自掏腰包。難怪梅家女傭張媽曾對梅夫人福芝芳開玩笑說：「梅大爺每次要花那麼多錢開茶會招待洋人，我看早晚會讓他們給吃窮了！」

雖然梅蘭芳付出了精力與金錢，但他讓更多的人認識並開始欣賞中國戲劇。當年的美國駐華商務參贊裘林・阿諾德於1926年十一月二十九日撰文概括了梅蘭芳那時期的外交活動，文章說：「那些在過去十年或二十年旅居北京的外籍人士，滿意地注意到梅蘭芳樂於盡力在外國觀眾當中推廣中國的戲劇。他把自己的藝術獻給國家人民，使他們得到愉快的享受。與此同時，他為教育外國觀眾如何更好地欣賞中國戲劇表演這方面所盡的力量，也許同樣可以使他感到自豪。我們祝願他諸事成功，因為他在幫助西方人士如何更好地欣賞中國文化藝術方面所盡的一切力量，都有助於東西方之間的相互瞭解。」

簡言之，梅蘭芳與國際人士的交往，並不限於交往本身，更非僅為擴大自身知名度，而是意在推廣中國戲劇，改變外國人長期以來對中國戲劇的鄙視和輕蔑，也在糾正外國人對中國人低俗粗陋的偏見，有助於東西方文化的相互瞭解與交融。同時，他以他自己在國際上的聲望鼓勵戲曲演員擺脫自卑陰影，並盡力提升他們的社會地位，也向社會宣告，他不僅僅是個京劇演員，更是藝術家。

遠渡重洋赴美國

1．冒著破產的危險

如果說梅蘭芳第一次去上海演出是他第一次面對新舊文化衝突的話，那麼，他去美國演出，面對的將不僅是新舊文化衝突的問題，更是東西方文化的差異問題。為此，他不得不慎重行事。

相比去日本，梅蘭芳對去美國演出顧慮更大。日本無論如何與中國同屬亞洲，膚色相近，文化背景相仿，中國戲劇與日本歌舞伎有很多相似之處。日本古典戲劇直接受到中國唐朝歌舞《蘭陵王入陣曲》的影響，在中國失傳的唐朝古舞在日本卻被完整地

保存著。日本著名的「能樂」就受了中國元曲的影響，而「狂言」則受了唐代參軍戲的影響。因此，梅蘭芳在日本演出了《天女散花》《黛玉葬花》《千金一笑》《嫦娥奔月》《遊園驚夢》等以中國古典文化為背景的戲，日本人完全能夠看得懂。

然而中國對於美國人來說，則完全是陌生的。那個時期的美國人，如果說對中國人的態度還算友善的話，那也絕不是出於尊敬，對中國人嗤之以鼻的美國人大有人在。他們不認為中國有文化，他們認為如果中國有文化的話，何以會如此遭人掠奪而淪為世界弱國？中國人又何以會陷入如此悲慘的困境？在他們的印象裡，中國人只會做雜碎和雜碎麵。至於中國戲劇，是他們用來譏諷中國的又一有力武器。有位名叫倫伯的美國人認為中國人完全缺乏藝術美感，原因是所有演員的吐字都是單音節的，沒有一個音不是從肺部掙扎吐出的，聽起來就像是遭到慘殺時所發出的痛苦尖叫，更有人說那唱腔高到刺耳以致無法忍受，尖銳的聲音如同一隻壞了喉嚨的貓叫聲。

在這種情況下，梅蘭芳去美國演出，能就此改變美國人對中國人的印象，還是給美國人進一步諷刺挖苦的機會？連梅蘭芳自己都難以設想。另外，單靠梅蘭芳的表演就能拉近如此巨大的東西方文化的差異？誰也不敢這麼肯定。

另一方面，負責出面邀請梅蘭芳赴美的是「華美協進社」，這是個民間團體，梅蘭芳又是以私人名義出訪，因此一切經費自籌。儘管梅蘭芳此時身價不菲，演出酬勞也高，但他並非出身豪門，沒有祖產，只靠演出所掙戲份不但要養活一家大小，又因樂善好施，常常接濟貧寒的同業人士，在家接待國際人士所產生的高昂的外交費，他也得自掏，所以面對赴美所需經費時，他頗有點一籌莫展之感。

不得已，他只能四處借貸，卻一因數目太大，二因對他赴美能否成功能否掙到還債的錢表示懷疑，最終毫無收穫。幸虧齊如山的親戚兼世交李石曾聯合了銀行界友人，與燕京大學校長司徒雷登和他的秘書溥涇波等人四處奔走，在北平募捐到了五萬美元。

同時，馮耿光和吳震修、錢新之等人在上海又募捐到了五萬美元，總算籌齊了旅資。

然而，就在梅蘭芳動身前兩天，從美國傳來消息，說「美國正值經濟危機，市面不振，要麼緩來，要麼多帶錢」。此時，梅蘭芳赴美宣傳等一切準備工作已經就緒，此時如果「緩來」，聲譽勢必受損，但如果強行前往，又有可能血本無歸而破產。梅蘭芳犯了難。

左右權衡，思來想去之後，梅蘭芳最終還是下了決心：冒險一拼。於是，馮耿光憑中國銀行董事的身份，又籌來五萬美元。

梅蘭芳便懷揣著十五萬美元，冒著破產的危險，戰戰兢兢地跨洋過海去了美國。

那麼，梅蘭芳為什麼一定要去？早在他第二次訪日歸國後，美國駐華公使約翰‧麥克慕雷去「梅宅」拜訪他時，就曾建議他去美國演出，說「如果能夠成行，則可使美國人民增進對中國戲劇藝術的瞭解，更可促進兩國人民之間的友誼」之類的理由過於含有官方色彩而略微顯得虛，對於梅蘭芳而言，到一個與中國、日本完全不同的國度展示中國文化，儘管難度頗大，但卻也極具挑戰性。如果說十年前他第一次去日本是「試水」的話，如今的他，演藝已臻成熟，名望也大了許多，一切都水到渠成。

更使梅蘭芳下決定的，是另一位美國公使保爾‧芮恩施。他在卸任回國前，在徐世昌總統為其舉行的餞別酒會上，說了一番和約翰公使所說大同小異的一段話，他說：「要想使中美人民彼此的感情益加深厚，最好是請梅蘭芳往美國去一次，並且表演他的藝術，讓美國人看看，必得良好的結果。」芮恩施所說並非心血來潮，他與梅蘭芳彼此並不陌生。早在梅蘭芳初演《嫦娥奔月》時，一次，留美同學會在當時的外交大樓公宴芮恩施，梅蘭芳應邀演出《嫦娥奔月》後半齣。芮恩施對梅蘭芳的表演大加讚賞，次日還特地到梅宅拜訪梅蘭芳，與梅蘭芳有過相當愉快的會晤，此後他又陸續看過幾次梅蘭芳的表演。

因為是官方宴會，在座的都是官方人士，他們異常驚訝於芮恩施的話，他們想不到一個中國演員能在美公使心裡具有如此重要的地位，他們根本不相信一個京劇演員能實現中美親善，他們以為芮恩施在和他們開玩笑。芮恩施看出這些人的疑慮，於是補充說：「這話並非無稽之談，我深信用毫無國際思想的藝術來溝通兩國的友誼，是最容易的，並且最近有實例可證：從前美意兩國人民有不十分融洽的地方，後來義國有一大藝術家到美國演劇，竟博得全美人士的同情，因此兩國國民的感情親善了許多。所以我感覺到以藝術來融會感情是最好的一個方法，何況中美國民的感情本來就好，再用藝術來常常溝通，必更加親善無疑。」

大多數人對芮恩施的話仍然將信將疑，唯有當時的交通總長葉玉虎（恭綽）心有所動。當齊如山、梅蘭芳從葉玉虎那裡得知芮恩施所說後，異常振奮，聯想到約翰公使曾經的提議，以及這幾年的外交活動，使相當的在華美國人熟知了梅蘭芳與中國戲劇，他們預感到赴美計劃必能得以實現。

當然，梅蘭芳之所以敢冒破產之險赴美，不完全是因為對自己的演藝充滿信心，當然也有其他因素，這些「其他因素」是多方面的。

2．細緻而全面的準備

赴美的決定是下了，那麼，該取何種方式赴美呢？梅蘭芳一時無法作出抉擇。有人提議，透過經紀人介紹。這固然是個辦法，但有人反對，說吃經紀人這行飯的都相當狡詐不好對付，很容易受他們的騙、上他們的當。比較之後，他們認為比較可行的辦法是由對方來邀請，就像赴日、赴港演出一樣。對方邀請又分兩種方式：一由官方發出邀請，這裡由外交部承接：一由民間團體發出邀請。官方邀請比較麻煩，特別是北洋政府外交部官員並非願意傾力支持。這樣一來，由民間團體發出邀請是最為合適的。

1932年，北平出版了由齊如山撰寫的《梅蘭芳遊美記》，較詳細地介紹了梅蘭芳在美演出情況。在談到梅蘭芳何以能去美國的原因時，該書說「確因與哈布欽斯君有約，否則赴美的心願，還不知何年何月才能達到呢」。哈布欽斯是美國的劇作家，當他從司徒雷登那裡得知中國名伶梅蘭芳想到美國演出時，當即表示「梅蘭芳到美國來，可以在我的劇場裡出演」。雖然哈氏對梅蘭芳表現得很積極，但梅蘭芳最終能赴美接受的並不是他的邀請。

齊如山在《梅蘭芳遊美記》裡沒有提到華美協進社，但偏偏就是華美協進社最終促成梅蘭芳的願望得以實現。該社成立於1926年，由胡適、張伯苓、梅蘭琦、杜威（John Dewey）等幾位中美學者共同發起在美成立。這是一個「得到聯邦政府教育部門撥款，接受美國一些基金會資助，並由紐約州立大學系統董事會發給執照，以促進中美文化交流為主旨的非牟利性團體」。華美協進社成立後的首件大事，就是邀請梅蘭芳訪美。

出於對赴美的結果不可預知考慮，梅蘭芳在決定赴美後一直到動身前，和「智囊團」成員做了大量的幾乎是面面俱到的鋪天蓋地的準備宣傳工作，意圖先讓美國觀眾對中國文化、中國戲劇有個初步認識。

首先，他們與美國的新聞界、各大戲院劇場聯繫，寄去照片、劇照並配以文字說明。齊如山臨時編撰了幾本書以加大宣傳力度，其中有詳細介紹中國京劇知識的《中國劇之組織》、專門介紹有關梅蘭芳這個人的《梅蘭芳》和《梅蘭芳戲曲譜》以及對梅蘭芳準備演出的戲加以逐一說明的《說明書》。似乎還嫌不夠，他們又畫了兩百幅圖，涵蓋了劇場、行頭、扮相、臉譜等十五類，可謂詳盡細緻到無可挑剔。

對於劇場和舞台的佈置，存在著幾種意見：「完全中國式」、「中西合璧式」和「完全西式」。梅蘭芳和齊如山都傾向於「完全中國式」，理由很簡單，他們是中國人，演的是中國文化背景的戲，自然需要中國式的舞台作為載體。另一方面，他們

梅蘭芳
的藝術和情感

這次赴美，目的就是全面展示中國戲劇，無論美國人是否接受，但他們看到的畢竟是純味中國戲，如果舞台是西式的，何以突顯「中國」模式？

因此，齊如山在用紙板比畫了幾十次之後，最後決定採用中國故宮裡的戲台模式。舞台佈置完全是中國特色：第一層是劇場的舊幕，第二層是中國紅緞幕，第三層是中國戲台式的外簾，第四層是天花板式的垂簷，第五層是舊式宮燈四對，第六層是舊式戲台隔扇。至於劇場，門口滿掛中國式宮燈、梅劇團特有的旗幟；劇場內也掛著許多中國式紗燈，上面繡有人物故事、花卉、翎毛；壁上掛介紹中國戲劇的圖畫；所有劇場人員包括檢場、樂隊、服務人員都著統一的中國式服裝。這樣一來，觀眾從靠近劇場開始就將被中國文化所包圍，也有助於他們對中國戲的理解。

除此，赴美成員還接受了一些規矩訓練，包括在火車輪船上的規矩、外國街道上的違警標誌、旅館裡的章程、吃飯穿衣的習慣等。光為吃西餐時，如何拿刀叉、怎樣吃麵包，各種菜怎麼吃、湯怎麼喝等，他們就排練了幾十次，一會兒到德國飯店、一會兒到英國菜館。

為慎重起見，梅蘭芳遍訪在華美國人和曾留學美國的中國學者以做可行性研究，頻頻與熟知美國文化的知識分子接觸，一方面瞭解美國文化以做到知己知彼，一方面也在尋求他們的幫助，其中出力最大的，除了胡適，就是張彭春。

張彭春是一個兼通中西方戲劇文化的學者。和胡適一樣，畢業於美哥倫比亞大學；也和胡適一樣，同時受業於教育家杜威門下。其實，華美協進社之所以願意出面邀請梅蘭芳赴美，正是接受了張彭春的建議。

張彭春自幼愛好京劇，留美期間因為哥倫比亞大學與著名的百老匯劇場相鄰而有了很多觀看西方戲劇的機會，儘管他先後獲得文學碩士和哲學博士學位，但對戲劇也頗有研究。回國兼任南開大學教授後，他便被推選為「南開新劇社」副團長兼導演。這位既熟悉西方戲劇，又深諳中國京劇，還精通話劇；既有文學、哲學做底子，又進行了比較戲劇研究的才子，連胡適都對他的學識及戲劇造詣推崇不已，稱他是「今日留學界不可多得之人才」。

多年以來，張彭春在美國開設中國戲劇課，在中國開設西方戲劇課，致力於東西方文化的相互傳播，成績斐然。他相信：東方戲劇和西方戲劇只要相遇，非但不會相互排斥，必然是從相遇、相知乃至相輔相成。因此，在他看來，梅蘭芳作為中國戲劇的領軍人物，如果能去美國演出，讓崇尚「眼見為實」的美國人親眼目睹中國的確存在著雖然與莎士比亞、易卜生不同但同樣是精美絕倫的戲劇藝術，將會極大地改善中國戲劇在西方的地位。

有齊如山等「智囊團」成員在細枝末節上的充分準備，有胡適的鼓勵、出謀劃策和積極參與，有張彭春的戲劇理論做基礎。如此種種，梅蘭芳儘管仍然對赴美前景心存忐忑，但畢竟不是黑暗一片，他甚至能隱約看到不遠處的曙光。於是，他也就甘心冒著破產的危險，出發了。正如美籍華裔歷史學家唐德剛教授所說，這一次，是梅蘭芳有生以來第一次沒有把握的演出，如履薄冰。

3．首場演出「看不懂」

全部籌備工作完成，時間已經是1929年十月了。十一月，梅劇團正式對外發佈了赴美消息。消息一傳開，立即得到內行、外行及各界人士的熱烈響應：李石曾約請商學界在北平齊化門大街世界社舉行公宴，對梅蘭芳赴美表示勉勵；美國大學同學會在天津召開歡送會，各國領事和紳商參加了該會，天津市長崔廷獻及同學會會員顏俊人在會上發表了演說，很讚賞梅蘭芳赴美的目的，並號召「全國人對這種舉動，都應該幫助」；河北省政府舉行宴會，政府委員和北平市政府委員會及李石曾、周作民、李服膺、楚清波等五十多人參加，省政府主席徐次辰在訓詞中說：「有人說這次出去怕要失敗，但就我個人想來，只要能夠出去，就是成功，無所謂失敗！」劉天華、鄭穎孫、楊仲子、韓權華及教授學者數十人也組織了一次歡送會，對梅蘭芳寄予厚望。

各式歡送會開過，1930年元月初，梅劇團離京赴滬。成員包括：

演員：梅蘭芳、王少亭（老生）、劉連榮（花臉）、朱桂芳（武旦）、姚玉芙、李斐叔（二旦兼秘書）。

樂隊：徐蘭沅（胡琴）、孫惠亭（月琴）、馬寶明（吹笛）、霍文元（三弦）馬寶柱（吹笙）、何增福（司鼓）、唐錫光（小鑼）、羅文田（大鑼）。

化妝：韓佩亭。

管箱：雷俊、李德順。

顧問：齊如山。

翻譯：張禹九。

庶務：襄作霖。

會計：黃子美（有可能是後來加的）。

由於人員少，好些人要身兼數職，如琴師徐蘭沅還要在《打漁殺家》裡串演教師爺；姚玉芙有時還要扮演《打漁殺家》中混江龍李俊；化妝師韓佩亭、雷俊有時還要跑跑龍套。

在經過十四天的航行後，梅蘭芳他們所乘坐的「加拿大皇后」號抵達加拿大的維多利亞。在維多利亞稍作停留後，他們又換乘小船，約五個小時後抵達西雅圖，再換乘大北鐵路公司的火車，車行三天多後抵達芝加哥，再換中央鐵路公司的火車，二十七小時後到達被稱為「五洋雜處」的世界第一大城紐約。在紐約車站等候迎接的是已故總統威爾遜夫人領銜組成的「贊助委員會」。

梅蘭芳等人都是第一次去歐美，對西洋的生活方式不很瞭解，因此鬧出些笑話也就難免了。在開往紐約的火車上，吃飯時，梅蘭芳等四人坐一桌，侍者來問：「吃什麼菜？」梅蘭芳說：「我想吃牛排。」其餘人便都說：「那麼我們都要一樣的，豈不省事！」誰知四份牛排端上來，已將桌面佔滿。原來做一份牛排要用一磅半生肉。四個人面面相覷，梅蘭芳說：「這彷彿是動物園裡餵老虎的東西了。」大家聞言大笑。結果四人總共只吃了一份，其餘三份都剩下了。這個小插曲在一定程度上緩解了大家的緊張情緒。

梅蘭芳赴美前的準備工作可謂精心和充分，但難免有疏漏。這個疏漏幾乎是致命的，那就是「演出劇目」問題。

二月十四日，應中國駐美公使伍朝樞的邀請，梅蘭芳率先到華盛頓參加伍公使特意安排的演出招待會。當晚參加招待會的有除總統胡佛外的其餘政府官員、各國大使、地方官紳、社會名流，在美的最高級別的頭頭腦腦能去的幾乎都去了。正在外公幹的胡佛總統甚至還頗為遺憾地派人囑咐伍朝樞，希望梅蘭芳能在華盛頓再待兩天，等他回來。

在如此高規格的赴美後的首場演出中，梅蘭芳的劇目是《晴雯撕扇》。不知為什麼，梅蘭芳在演出時就預感到這場戲對於美國人來說，實在不易懂得。這個故事發生在端陽節，而外國沒有這個節日，由此發生的一系列細節，外國人自然也就無從理解。

果不其然，張彭春在觀劇後直言：「他們看不懂。」

這時，梅蘭芳才意識到劇目的選擇至關重要，而只有像張彭春這樣精通中西戲劇差異，又熟知西方觀眾心理的人，才會準確地挑選劇目。同時，張彭春所具有之豐富的現代戲劇知識和西方戲劇的表演型式以及多年導演話劇的經驗，都使善於博採眾長的梅蘭芳感覺到，他不能缺失有著深厚傳統戲劇底蘊的齊如山，也需要張彭春的幫助，特別是身處異國，面對的又是完全陌生的文化和觀眾，張彭春的作用似乎更大。

於是，在梅蘭芳的懇請下，張彭春加入其中，輔佐梅蘭芳在美演出事宜。

首先，他重新選定了劇目，以為外國人對中國戲的要求，希望看到傳統的東西，因此必須選擇他們能夠理解的又含中國傳統的故事，同時，由於外國人聽不懂中國話，所以又要選擇那些做、打多於唱、念的戲。在這種前提下，梅蘭芳後來在美國的演出劇目，多集中在《刺虎》《汾河灣》《貴妃醉酒》《打漁殺家》等劇目上，以及《霸王別姬》裡的「劍舞」。果然，《刺虎》最受美國人歡迎。

其次，張彭春不僅作為梅蘭芳的顧問從旁輔佐，更擔負了導演的職責。嚴格算來，張彭春是第一位真正意義上的京劇導演，京劇導演制也由此成立。這其實是梅蘭芳的最聰明之處，是他善於接受新鮮事物的又一佐證，也是他從善如流的又一表現。從此意義上看，梅蘭芳的成功是必然的。

4．梅蘭花盛開

二月十七日，梅蘭芳在紐約四十九街戲院公開演出。按照導演張彭春的部署，演出次序是：開演之前，張彭春身著燕尾服上台，用英文作總說明，說明中國劇的組織、特點、風格以及一切動作所代表的意義。然後由劇團邀請來的華僑翻譯楊秀女士用英文作劇情介紹、說明。接著，梅蘭芳才正式亮相。考慮到美國人的時間觀念較強，張彭春嚴格限定時間，包括說明、介紹和每場戲的演出時間，比如，《汾河灣》二十七分鐘，《青石山》九分鐘，《紅線盜盒》中的「劍舞」五分鐘，《刺虎》三十一分鐘，整台演出絕不超過兩小時。時間之準，甚至連美國劇院也不常見。

當晚，梅蘭芳演出了《汾河灣》（被翻譯成《可疑的鞋子》）、「劍舞」，大軸戲是《刺虎》。有人形容說，「這一齣更非同凡響，因為這時台上的貞娥是個東方新娘，她衣飾之華麗、身段之美好，非第一齣可比。」

當初張彭春在梅蘭芳和華美協進社之間架起了第二座橋樑，從而縮短了中西方的差異，有助於美國觀眾理解看懂梅蘭芳的戲。如今，他又在梅蘭芳和美國觀眾之間架起了第二座橋樑，從而促成梅蘭芳訪美。觀眾在理解劇情的情況下，又見絢麗的中國紅緞湘繡幕布，耳聽清亮悅耳可聽的東方管絃樂聲，再看那「東方美人」身著華麗彩服，邁著柔柔的碎步扭著纖纖細腰擺動著變化萬千的手勢，伴隨著悠悠揚揚的唱腔，渾身洋溢著無與倫比的美麗和高貴，他們震驚了……遙遠的中國果然有如此曼妙的音樂、動人的舞蹈和感人淚下的故事。於是，他們能夠給予的，便是無窮無盡的掌聲和喝采。

梅蘭芳 的藝術和情感

歷史學家唐德剛回憶說：「曲終之後，燈光大亮，為時已是深夜，但是台下沒有一個人離開座位去『吸口新鮮空氣』，相反

他們在這兒賴著不肯走，同時沒命地鼓掌。」

可以說，梅蘭芳在美國的首場演出便大獲成功，僅從他在每齣戲後不得不謝幕多次就可見一斑。最後一齣《刺虎》結束後，

他謝幕竟達十五次之多，這在國內也是罕見的。起初他穿著戲裝到台前，低身道「萬福」。待他卸妝後，觀眾的掌聲仍然不斷，

他只得穿著長袍馬褂再次出去鞠躬。觀眾發現原先的那個柔聲細語、婀娜多姿的美女果然就是男人所扮的，更加瘋狂。

其實觀眾並不僅僅驚奇於男人演女人，這種藝術形式在西方戲劇舞台上也並不鮮見。從他的表演中，他們能實實在在地接收到他刻意傳達的女性端莊、溫

仿女人的一姿一態，而是藝術地再現了婦女的本質和意象。因而，他的表演完全超越了男人演女人的表象而更具深層次。讓他們感歎的是，梅蘭芳並非單純地模

柔、秀麗、高雅等藝術特徵。

第二天，紐約媒體的讚譽鋪天蓋地。一夜之間，梅蘭芳的名字風靡全紐約。這個時候，他一直懸著的心，稍稍放了下來。隨

即，趕到劇院排隊買票的觀眾數以千計。三天後，劇院就將兩個星期的戲票全部預售一空。當時的最高票價六美元，據說黑市炒

到十八美元。姚玉芙曾經回憶說：「有一天，我走過劇場，門口正在排隊售票，一位外國老太太端了一把凳子坐在售票處窗口，

打開小窗後，她買了一把好票，就坐在劇場門口賣黑市，據一位華僑對我說：『美國賣黑市票是沒人管的，但高到兩三倍，卻也

是罕見的。』」

儘管評論家們傾盡溢美之詞，儘管黑市票氾濫，但這並不是說當時沒有觀眾中途退場，退場的原因要麼是聽不懂唱詞和念

白，要麼就是如《紐約時報》所說「看躁了，出去吸幾口新鮮空氣」。雖然觀眾有退場的權利，但退場的確會造成負面影響，既

影響台上演員的情緒，也影響周圍觀眾。所以，針對這一現象，在又一次演出前，張彭春作中國劇說明時，話中有話地強調說：

「中國京劇是古典戲劇的精華，只有最聰明而有修養者才能欣賞。愚蠢者聽不懂，他們是難以久坐的。」他借用了《國王的新

衣》裡的土辦法，卻真的起了效用。誰也不願做「愚蠢者」，誰都願做「最聰明而有修養者」，退場的人大為減少了。

從此，隨著梅蘭芳繼在紐約之後，又移師芝加哥、舊金山、洛杉磯、檀香山等地，一股「梅蘭芳熱」在美國本土瀰漫開來。

一些商店將京劇的華麗行頭擺在櫥窗裡展覽；在鮮花銷售會上，有一種花被命名為「梅蘭芳花」；一位女士在三星期之內，共看

了十六場梅蘭芳演出，猶嫌不足，聞梅蘭芳那年正好三十六歲，便特地買了三十六株梅樹，在自家的大園子裡闢出一塊地專種梅

樹，並請梅蘭芳破土，還把那塊地命名為「梅蘭芳花園」。

在紐約的最後一場演出結束後，有人提議上台和梅蘭芳握手告別。梅蘭芳欣然應允。於是觀眾按順序從右邊上來，從左邊下去，秩序很好，可是梅蘭芳握了十幾分鐘仍然不見觀眾減少，心裡很是納悶。細一看，原來是很多人握過一次手，下去後又重新排隊，又上來一次。就這樣，梅蘭芳握手握得沒完沒了。

最有趣的是那些觀戲的美國老太太們，她們不僅看懂了劇情，還不由自主進到劇情中去了。

正因為入戲太深，她們竟會分不清現實與演戲，她們對梅蘭芳談的一些話常令他哭笑不得。一位老太太說：「你生得這樣好看，薛仁貴一定非常愛你，他賠禮的時候，就是你再多一會兒不理他，他一定還得想法子來央告你，你往後最好不要輕易地就回心轉意答應了他！——非難難他不可。」

另一位老太太看了《醉酒》以後說：「皇帝約會在一處飲酒，等人家把地方也打掃乾淨了，酒菜也預備好了，他可一去不回來，楊貴妃怎能不難過，不悶得慌呢？心裡難受發悶，就要備酒消愁，可是也就最容易醉，這是一定的，我也替你怪有氣的。不過我想若是你派人去請皇帝，他一定會來的，既然他平常那麼愛你，你為什麼不派人去請他呢？」

又一位老太太看了《打漁殺家》後，跑到後台來問：「可惜這麼一位可愛、孝順的小姑娘，鬧了這麼大的亂子，就逃了，她後來跑到哪裡去了呢？我很想知道。」當被告知「小姑娘後來到了一個城市，恰巧遇到她的未婚夫——也是一位既勇敢又英俊的少年英雄，以後兩人就結婚了，生活得非常幸福」時，老太太這才心滿意足地走了。

還有一位老太太被梅蘭芳的手迷住了，她對他說：「我看了好幾回戲，總沒有看見你的手，一直用袖子遮起來呢？我盼望你以後演戲務必穿短袖，好讓你那美麗的手永遠露在外面，讓人可以看見。」

梅蘭芳在舊金山演出時，舊金山婦女會派了五位代表前來歡迎。她們對梅蘭芳說：「舊金山這些日子裁縫太忙了！」「為什麼呢？」梅蘭芳等人問。答曰：「因為聽說梅蘭芳要到這裡來演戲，有許多婦女都想特製時髦衣服去看戲，所以裁縫特別的忙。」聽了這話，大家都笑了。

婦女們熱衷看梅蘭芳的戲，自然是梅蘭芳在舞台上飾演的各種中國婦女形象深深打動了她們，使她們看到了與她們一貫所想的不一樣的中國婦女。加州全省婦女會的主席在歡迎梅蘭芳的茶會上，說：「從前常聽說：『中國女子不做什麼事，整天只是在家裡伺候她的丈夫，倚靠她的丈夫生活。』誰知現在一看梅君的戲，才知中國女子，並不像人們傳說的那樣無能！原來有本領，

梅君。」

有道德的極多！比如《汾河灣》的柳迎春，是那樣苦苦的守節，等候著她的丈夫；《刺虎》裡的費貞娥，是那樣忠烈，那樣有

機謀，來替君父報仇；《木蘭從軍》裡的花木蘭是那樣有本領、有勇氣，以一個小小的女子，竟能大戰沙場，竟能支配一國的勝

負，真令人欽佩愛慕；《打漁殺家》裡的蕭桂英是那樣孝順、勇敢，幫著她的爹爹辦事，還盡力服侍安慰爹爹；《廉錦楓》裡的

廉錦楓這個女子，又是那樣的孝，竟敢身入深海，替母親摸參。只看了這短短的幾天戲，就知道許多有道德、有本領、又可愛的

女子，連我們看戲的都愛極了她們，恨不得立刻和她們見一面才好。由此可知從前所聽的話，都是不實在的，所以我們非常感謝

梅蘭芳沒想到因為他的表演而使美國人瞭解了中國婦女，這使他感到意外。

美國的普通觀眾對中國京劇前所未有的狂熱，著實讓梅蘭芳感動不已，他那懸於心口的石頭如今總算落了地。同時，美國的

新聞界、評論界等專業人士以其職業需要試圖冷靜和客觀，但言語間卻也按捺不住對中國京劇和梅蘭芳個人的偏好。於是，溢美

之詞褒揚之聲層出不窮。

結束在紐約五個星期的演出後，梅劇團又先後去了芝加哥、舊金山、洛杉磯、檀香山，無論走到哪裡，都受到當地政界、學

界、商界、新聞界、戲劇界、藝術界及僑胞的熱烈歡迎。

在紐約時，同時有兩位商界太太開茶話會歡迎梅蘭芳。一位請有批評家、新聞記者，大資本家等一百多人；另一位請有戲劇

界、美術界、新聞界六七十位。兩家相距不遠，又都爭著請梅蘭芳先赴自己茶會，梅蘭芳既不能得罪這位，也不能惹惱那位，因

而左右為難，不知如何是好，後電請總領事熊崇志，在熊崇志和郭秉文博士的調停下，採用了一種折中的辦法，即先到一家停五

分鐘，再到另一家盤桓半個鐘頭，以後再回來。這樣，大家滿意。

紐約的美術界、音樂界也分別開茶話會歡迎梅蘭芳，參加者有美術家、戲劇家、音樂家、歌唱家幾百號人。紐約大戲劇家貝

拉司克，齊如山稱其為「紐約戲劇界的全才」，在梅蘭芳到達紐約的第2天，就因身體不適不能前往觀劇而深感遺憾，特給梅蘭

芳去信表示歉意。梅蘭芳即將結束在紐約的演出前，貝拉司克抱病前去看戲，戲罷，他還到後台向梅蘭芳問候，並邀他去家裡做

客。有他這樣一位在戲劇界極具威望的人如此對待梅蘭芳，戲劇界其他人士自然也就不敢小視梅蘭芳。一位名叫卡瓦爾的大導演

對舞台上的電光頗有研究，當他聽說梅劇團沒有預備電光時，主動請纓，詳細瞭解了各戲各場中段的劇情、唱詞的意思、身段的

動作後，一一配製電光，令梅蘭芳感動不已。

梅蘭芳將抵舊金山的時候，市長本來要外出公幹去，可是一聽說梅蘭芳將要到達，立即與公安局長、商會會長、中國總領事和各界代表及三班樂隊趕到火車站歡迎。梅蘭芳下車後，市長親自致歡詞。歡迎儀式結束，演員和各界要員分乘十幾輛車，梅蘭芳與市長共乘一輛車，每輛車上都插著中美兩國國旗。車隊在道路兩旁歡迎群眾的歡迎聲中、在六輛警車開道下，浩浩蕩蕩地駛離車站，向大中華戲院駛去。大中華戲院門口，高懸著兩面大旗，上寫「歡迎大藝術家梅蘭芳大會」。在歡迎大會上，市長、總領事、商會代表都有精彩演說。

第二天，梅蘭芳到市政府回訪市長，恰巧市長正在召開市政會議，忽聽來報：「梅蘭芳來訪！」立時就把市政會議中止，改作歡迎梅蘭芳的會。就借市政會議廳作會場，請梅蘭芳坐在主席位子上，並請他演說。梅蘭芳即興發揮，說了不少，立即就被翻譯出來，作為議案，永遠存在市政府的檔案裡面。

同前任會長特帶著徽章趕到洛杉磯，代表全體會員贈給梅一個非常精緻的銀質紀念牌，令梅蘭芳感動不已。

舊金山的商會開了一個極大的歡迎會，正會長因有公事不在舊金山，一直到梅蘭芳到洛杉磯後，他才回來。為表示歡意，他在洛杉磯演出期間，前任總統威爾遜的女婿、曾任財政總長的麥克杜與梅蘭芳見了面，並將一套美國各屆總統的銅製紀念章共二十四枚贈給梅蘭芳以作紀念。

洛杉磯有一個由本地紳商學各界名人創辦的「早餐會」，為的是勉勵各界名人早起。因為入會的都是名人，所以該會的聲譽很大，如果有名的人，到洛杉磯來，也往往請他們入會，英國首相也曾入過該會。這次梅蘭芳到洛杉磯，自然也為做名人被邀請入會，並與該會名人共吃早點，那天到會的有兩百多人。

以後，梅蘭芳到檀香山時，也是由市長會同公安局長、商會會長、太平洋聯合會主任迎接出站的。他還在舊金山的時候，就接到洛杉磯市長波耳泰的電報，電報內容是「極歡迎並且極盼望梅君到洛杉磯來演幾天戲」。梅蘭芳到達洛杉磯時，波耳泰因公事無法脫身，便特派代表前往車站迎接，還派了三輛警車護送他們。在他抵達檀香山當天，就參加了由本地總督育德開的一個歡迎茶會，所請的都是本地交際界的重要人物，雖然只有一百多人，但在檀香山已屬罕見。

檀香山有一個土人歌舞會，該會由政府特別提倡組織的，為的是不讓土人歌舞失傳。外國人到了檀香山，一定要看這種具有特別風味的歌舞的。梅蘭芳到達次日，該會就派人來請。那天，梅一到該會，全體會員高唱歡迎歌。按照該會規矩，凡來看歌舞的人都應該與會裡的舞女合舞，各人可以隨意動作，不管舞技的好壞。與梅蘭芳共舞的是會裡公推的一位美女。舞後，另一位女

140

會員，用土語寫了一首「歡祝梅君蘭芳成功歌」，當著觀眾歌舞了一次。離開檀香山那天，全體會員將梅蘭芳又送到船上，給梅套了許多花繩並歌舞，特製「梅蘭芳歌」歡送。輪船在歌舞聲中緩緩遠行。

可以說，梅蘭芳在美國的演出非常成功。這不僅是他個人的成功，更是中國戲劇的成功。

5 · 戴上博士帽

長期以來，梅蘭芳除了認認真真、踏踏實實做人，始終不忘他背負的責任，那就是拯救瀕於衰落的京劇、提升戲曲演員的社會地位。因此，他不斷地創新賦予京劇新的內容，但他又從不丟棄傳統，他很好地在繼承與創新之間找到了平衡點。看他的戲，人們看到的仍然是京劇，但卻又是一個不同於傳統的全新的京劇，他的藝術功績有目共睹。

與他的前輩藝人只將眼光聚於梨園，只將精力放在自身的「玩意兒」上而疏於關注梨園之外的世界懶於結交圈外朋友不同，梅蘭芳是最早與知識分子結交的京劇演員。當然，社會對戲曲藝人的輕視、戲曲藝人卑微的社會地位是梨園界藝人之所以難以跳出小圈子的主要原因。

梅蘭芳卻以為，越是如此就越難擺脫處於社會底層的局面，追求平等是人的權利，而權利又不是天賦的，是需要自己去努力的。於是，他大膽跳出框框掙脫枷鎖，主動結交方方面面人士。早在1913年他第一次去上海演出時，就在王鳳卿的引薦下，結交了不少上海灘名流。從此，他以他謙遜的為人、溫和含蓄的性格、不斷的創新精神、大度而不計較的處事態度，日漸贏得友誼和尊重。但是儘管如此，有人在對他的稱呼上仍然遵循舊例，如：「梅郎」、「小友」、「藝士」、「戲子」、「老闆」等，聽著實在不大順耳。

在美國演出期間，梅蘭芳從稱呼上就感受到這是一個全新的世界。他不再隨處都聽到「梅郎」或「小友」之類的不雅稱呼，取而代之的是「偉大的藝術家」、「罕見的風格大師」、「最傑出的演員」、「藝術使節」等等。他很渴望在自己的國度，也能受到如此尊重。

然而，當梅蘭芳得知洛杉磯市波摩拿學院鑒於他的藝術成就，欲授予他「文學博士」榮譽學位時，他以其一貫的謙虛，說「實在不敢當」而婉言謝絕了。最早稱呼梅蘭芳「先生」的齊如山，卻本能地以為這個機會有可能成為改變對戲曲演員不雅稱呼之質的飛躍，因而他以此為理由再三勸說梅蘭芳勇敢地接受。梅蘭芳聯想到與他交誼不錯的樊樊山在贈給他詩文書畫時也不願稱

梅蘭芳的藝術和情感

兄道弟，更不願意稱呼其「先生」，卻又知道戲界忌諱「伶人」「小友」等稱呼，權衡之下後使用了「藝士」這麼個有點怪異的稱呼。這多少讓梅蘭芳有些不舒服，只是他的脾氣不似譚鑫培、陳德霖暴烈。傳說譚、陳二人曾經收到一幅書畫，只因為上面有「小友」二字，便當場撕毀，以表明自己堅決不接受這樣不恭敬的稱呼。

如此想來，加上齊如山又說，「如今你有了博士銜，則大家當然都稱博士，既自然又大方」，梅蘭芳終於有些心動。

這時，提議授予梅蘭芳博士學位的波摩拿學院院長晏文士知道梅蘭芳素來謙虛，又親自來做工作，讚揚梅蘭芳此行宣傳了東方藝術，聯絡了美中人民之間的感情，溝通了世界文化，被授予「博士」榮銜是當之無愧的。

在這種情況下，梅蘭芳終於接受了。

1930年五月二十八日下午兩時，梅蘭芳先在波摩拿學院院長室換上博士禮服，然後由堪尼斯‧鄧肯博士陪伴來到禮堂。波摩拿學院師生和來賓共約千餘人已端坐禮堂。梅蘭芳、院長晏文士、鄧肯博士、徐璋博士坐在主席台第一排座位上，第二排座位坐的是學院校董和部分教授。

會議開始，先由院長致開會辭，然後，奏樂，著學士服的兩百多學生齊唱「慶賀歌」。歌畢，盧瑟‧弗裡曼博士代表全體教授演講，題目是《青年人之義務及責任》。演講結尾時，他說：「現由中國來一青年，大可為人取法，此青年為誰？即梅蘭芳君是也。」

接下來由鄧肯致詞，他說：「茲有中國大藝術家梅蘭芳君者，藝術之高，世界公認，無待贅述。但人只知其為大藝術家，而不知亦大文學家也。梅君於演劇之學問，研究劇學二十餘年，創作甚多，貢獻於社會，更有功於世界。茲特介紹於校長之前，請校長贈與梅君文學博士榮銜。蓋梅君所貢獻於社會者與校中贈與榮銜之規章，極相符合也！」

說完，晏文士和梅蘭芳起立。晏文士說：「鄧肯博士所言，君之貢獻社會之成績，本校代表本教授公會，贈君文學博士榮銜。」接著，他將證書贈與梅蘭芳，又有兩位博士將「博士帶」戴在梅蘭芳的肩上。此刻，全場掌聲雷動。

身穿「博士服」，肩披「博士帶」的梅蘭芳異常激動，他定了定神，開始致答詞。在答謝詞中，他這樣說：「蘭芳今日蒙獎授榮銜，非常感謝諸位，此舉是表現對於我們中國人民最篤厚的國際友誼！蘭芳不過是微末的個人，這次遊歷貴邦，是來吸收新文化，隨帶表演自己的一點藝術，以求貴國學者的批評指教。遊歷即將結束，細心體驗，知道果然能夠得到諸位對於我們民族

越加諒解和同情，這不啻是我們的藝術成功，而是貴國人士的盛情，能夠明瞭我們這次遊歷的宗旨。從廣義上來說，我們這次

訪是想盡我們微薄的力量，以促進文明人類最懇切希望的和平……」

這份被晏文士院長稱為「演說詞命意非常之高，本大學贈與榮銜以來之演說，此為第一」的演說稿是由張彭春起草的。梅蘭

芳用中文演說後，由梅其駒用英語複述。說畢，全場掌聲經久不息。

數日後，梅蘭芳到南加利福尼亞大學，接受了由該校頒發的文學博士學位。那天正值該校成立五十週年紀念，與梅蘭芳同時

接受博士銜的另有五六十位，還有百餘名學生接受畢業文憑，參加典禮的約有三千餘人，儀式十分隆重，特別是當校長將證書頒

給梅蘭芳時，熱烈氣氛達至高潮。

二〇年代末，梅蘭芳這個名字在北京已極具號召力，誰人不知梅蘭芳，誰人不曉梅蘭芳，無論是上層名流，還是底層普通百

姓都以看梅劇為最高消遣。儘管他此時已經躋身上流社會，與上層人物、社會名流接觸頻繁，但演員長期以來幾乎被固定了的卑

微的社會地位又使他只能是一個受歡迎的「名角兒」，而無法作為一個「藝術家」被承認。這既是他所苦惱的，也是他多少年來

竭力想改變的。

其實，「博士」這個稱呼雖然是授予梅蘭芳個人的，但在梅蘭芳看來，它更像是一種標誌，標誌著西方人士接受了中國京

劇，標誌著他個人已不僅是個京劇演員，而已躋身於世界文化名人之列。同時，這也不但為自己、為京劇，更為中國爭得了榮

譽，也將給其他戲曲演員以自信，讓他們明白，京劇演員一樣能以自己高超的技藝贏得世界性的榮譽。如此，客觀上也提升了京

劇演員的社會地位。

所以，美國駐華使節裴林‧阿諾德在1926年曾說過這樣的話：「我們讚揚梅蘭芳，首先由於他那卓越的表演天才，其次

由於他在提高中國戲劇和演員在社會上的地位所做出的重要貢獻。」

赴蘇聯

1‧拒不踏上偽「滿洲國」土地

梅蘭芳這一生，去的次數最多的國家就是蘇聯。作為世界上第一個社會主義國家，作為中國的盟友，中、蘇兩國的關係非比

尋常。在1949年以前，梅蘭芳是以藝術家的身份去蘇聯的，而在1949年以後，他的身份已不僅僅是藝術家，更是政府官

員。因而在他去世前的一九五二年、一九五七年、一九六○年，連續三次出訪蘇聯，都是出於政治目的，而非單純的藝術交流：一次是赴維也納參加世界和平大會回國途中在蘇聯短暫停留，參觀遊覽了莫斯科、列寧格勒，並在和蘇聯藝術家聯歡會上表演《思凡》和「劍舞」；一次是作為中國勞動人民代表團成員，赴蘇參加慶祝十月革命四十週年；最後一次是去參加慶祝《中蘇友好同盟互助條約》簽訂十週年。作為藝術家來說，只有梅蘭芳於一九三五年的訪蘇意義才是重大的。

自訪問美國後，梅蘭芳對世界的瞭解大大進了一步。為使眼界更加開闊，也便於日後將京劇拓展到歐洲，他萌發了旅歐之念。從美國返回北京後，他又去拜訪胡適，一是匯報在美演出情形，另外便談到擬去歐洲的計劃，還是希望胡適給予指點。胡適很贊同他的想法，他勸梅蘭芳請張彭春先往歐洲走一趟，作一個通盤計劃，再做決定。

就在梅蘭芳躊躇滿志地準備歐洲之行時，九一八事變爆發，國內局勢急轉直下。梅蘭芳不得已，於一九三二年離開北京，南下上海，旅歐計劃只得緩行。然而，他的弟子、「四大名旦」之一的程硯秋卻於一九三一年深秋抛下國內的一切，隻身去了歐洲五國。他此行的目的並不像梅蘭芳那樣以演出為主，而是專門考察歐洲戲劇。歸國後，他寫了一本《赴歐考察戲曲音樂報告》，其中包含了十九點心得，極富理論性。

程硯秋此行再度激發了梅蘭芳的赴歐決心，他一方面在上海起排《抗金兵》《生死恨》等迎合抗戰的戲，一方面積極與駐英、法、德的外交官聯繫，加緊籌備。就在此時，他接到了蘇聯方面的邀請，懇請他在赴歐之前先到蘇聯演出。

當年梅蘭芳到美國演出，接受的是民間團體華美協進社的邀請，純粹屬於民間文化商業行為，而此番到蘇聯演出，他卻是從蘇聯駐華大使館特派漢文參贊鄂山蔭那裡接到蘇聯對外文化協會代理會長庫裡斯科的正式邀請函。也就是說，赴蘇演出似乎官方色彩更加濃重一些。這也恰好為蘇方是出於政治目的而邀請梅蘭芳的此種說法提供了依據。

其實對於蘇方究竟出於何種原因邀請梅蘭芳去演出，說法有幾種，除了想一睹梅蘭芳舉世聞名的藝術外，有人猜測是因為當時的蘇聯藝術界寫實派正在沒落，而開始盛行象徵主義，中國京劇一直被認為是「象徵派」藝術；另一種說法便是政治的：當時中國國內對此行為大為不滿。蘇方為緩和中國的關係，沖淡中國人民的反蘇情緒，遂邀請梅蘭芳和電影明星胡蝶一同去蘇聯演出。對於梅蘭芳而言，無論蘇方是出於什麼目的，他要做的只是為演出而精心準備。

相比到美國演出前的焦慮和擔憂，梅蘭芳此次的心態平和了許多。當初他對中國京劇是否能被西方人接受是毫無把握的，面對的又將是完全陌生的文化，心中忐忑是不可避免的。如今距訪美又過去了四五年，他對世界各國的文化，特別是讀過程硯秋的

梅蘭芳的藝術和情感

《赴歐考察戲曲音樂報告》之後對歐洲戲劇也有了一定的瞭解，便也就少了因為不知情所帶來的懼怕。

另一方面，當初他去美國演出，不但旅費自籌，演出如果不賣座的話，他將面臨破產，因而經濟壓力是相當大的。此次去蘇聯就不存在這個問題，因為是蘇聯政府出面邀請的，衣食住行各方面都由對方負擔。

再者，梅蘭芳在選擇演出劇目時，不得不考慮到蘇聯與美國是兩個完全不同的國家，文化背景也不同，演出劇目自然是要有差別的。儘管如此，當初他為訪美而準備的宣傳品和演出設備等，則是可以繼續沿用的。從這一角度上看，客觀上也為他減輕了許多麻煩。

其實最重要的是，他在去過兩次日本、一次香港和一次美國之後，對於出國演出已積累了不少經驗，這些經驗也使他比訪美要輕鬆許多。

心態上的差異並沒有讓梅蘭芳輕視訪蘇。就他對蘇聯的認識，這個國家雖然是世界上第一個社會主義國家，但它的戲劇傳統遠優於美國，戲劇人才的文化層次也遠高於美國。他在美國面對的是以杜威為代表的學者以及以卓別林為代表的演藝界人士，而在蘇聯，他面對的將是一批真正的戲劇理論專家。為迎接梅蘭芳的到來，蘇方特地組織了一個「招待梅蘭芳委員會」。該會主席由蘇聯對外文化協會會長阿羅瑟夫和中國駐蘇大使顏惠慶擔任，委員有：蘇聯第一藝術劇院院長斯坦尼斯拉夫斯基、丹欽科劇院院長丹欽科、梅耶荷德劇院院長梅耶荷德、卡美麗劇院院長泰伊羅夫、著名電影導演愛森斯坦、國家樂劇協會會長韓賴支基、藝人聯合會會長鮑雅爾斯基、名劇作家特列加科夫等等。

這份名單包含了蘇聯戲劇、電影、文學界的最高層次人士。可以說，梅蘭芳是懷揣經濟壓力赴美的，而此次赴蘇，他有的便是自感戲劇理論不足所造成的壓力。因此，沒有厚實的文化底蘊，沒有充分的思想和技術準備，他或許不能在美國演出後再創佳績。

此時，身居上海的梅蘭芳已經無法倚仗仍處北京的齊如山，也就是說，這對黃金組合因為分處京、滬兩地而拆伙。繼續在他身邊輔佐籌備工作的是馮耿光和吳震修，而真正能在藝術上擔當重任的仍是張彭春。在籌備訪蘇期間，梅蘭芳接受胡適的建議，除再次聘請張彭春為劇團總指導外，又聘請戲劇家余上沅為副指導。余上沅是胡適的學生，二十世紀二〇年代畢業於北京大學英文系，後來赴美研究戲劇。據說他之所以接受梅蘭芳的邀請，一是出於對梅蘭芳藝術的欣賞，另一個原因便是胡適的極力遊說。

張彭春從內心來說是極願意再次輔佐梅蘭芳的，但他也有為難處。此時，他既是南開中學的校長又是南開大學哲學教育系教授，校務及教學纏身，再說他並非自由身，還得要既是胞兄又是上司的南開大學校長張伯苓點頭，因而，他未能及時答覆梅蘭芳。梅蘭芳多次摧請不成，便透過教育部、外交部出面向張伯苓借調張彭春。張彭春終於獲得兩個月的假期，加入訪蘇隊伍。

經與張彭春研究，梅劇團訪蘇成員最終確定為：

團長：梅蘭芳。

總指導：張彭春。

副指導：余上沅（戲劇家、教授）。

庶務兼翻譯：翟關亮、吳邦本（吳震修之子）。

秘書：李斐叔。

演員：李斐叔、姚玉芙、楊盛春、朱桂芳、王少亭、劉連榮、吳玉鈴（吳菱仙之子）、郭建英。

樂隊：徐蘭沅、霍文元、馬寶明、羅文田、唐錫光、何曾福、孫惠亭、崔永魁。

服裝：韓佩亭、雷俊、劉德均。

透過橫向比較訪日、訪美和訪蘇的不同，便可理解梅蘭芳對訪蘇劇目的選擇：日本文化背景與中國相近，因而劇目以《天女散花》《黛玉葬花》《千金一笑》《御碑亭》《嫦娥奔月》《遊園驚夢》等這些極富中國古典文化傳統的戲為主，目的是為了讓日本觀眾看得懂；中國與美國是兩個完全不同的國家，存在著東西方文化的極大差異，美國人想看的是完全中國化的，因而劇目以傳統京劇如《汾河灣》《打漁殺家》《刺虎》《貴妃醉酒》《虹霓關》為主；蘇聯雖然與中國相距不遠，但文化背景畢竟有很大差距，從這方面來說與美國相仿，因此主要劇目不變。但是另一方面，蘇聯又有深厚的戲劇傳統，對戲劇的理論認識顯然要高於美國，因此，梅蘭芳特地加了一齣《宇宙鋒》。這齣戲不僅是梅蘭芳的代表作，也是「梅派」戲中刻畫人物最多面最深刻，因而文化層次也最高的一齣戲。

定好演員及劇目，下一步的工作就是排練，負責排練工作的自然是張彭春。訪蘇成員之一的姚玉芙曾回憶說：「梅劇團赴美演出時，每個節目都經張彭春排練過，於是劇團有一句口頭語『張先生上課啦』！赴蘇前，『張先生』也是經常要『上課』的。武生演員楊盛春是梅蘭芳的表弟，自幼受過正規訓練，長靠短打無不精通。他過去從未與張彭春合作過，不知道這位「搞話

梅蘭芳
的藝術和情感

劇的」導演對京劇的功底，因此想找機會試探試探。

一次，在排《鬧天宮》「盜丹」一場時，楊盛春故意出點小錯，原想這點小錯內行人都是不容易發現的，何況是「外行」張彭春，誰知，張彭春發現了。張彭春絲毫不留情面，令楊盛春一遍遍重做，直到做得完全符合標準，他才說：「好！台上就照這樣做。」楊盛春這才領教了張彭春的厲害，從此不得不老老實實地聽從張彭春的指揮，認認真真地完成每一個動作，並不無佩服地對人說：「張先生敢情還真有兩下子。」大家笑他：「你剛知道他能吃幾碗飯，連梅大爺都得聽他的！人家是洋博士，懂得洋人的脾胃。」

2．和電影明星胡蝶同船

一切準備就緒，梅蘭芳正待上路，又發生了一段小插曲。如果乘火車去蘇聯，必須經過偽「滿洲帝國」。梅蘭芳明確向蘇方表示：絕不會踏過日本侵佔下的中國土地去蘇聯，否則寧願取消此行。蘇方見他態度堅決，不得已改派專輪將梅蘭芳先接到海參崴，然後再從那裡乘火車直達莫斯科。此事正如1919年梅蘭芳在日本演出時恰遇國內爆發五四運動而他堅持不在「國恥日」演出一樣。儘管他不熱衷於政治，但愛國心與民族氣節卻是從來都有的。這也就不難理解日後他在抗戰期間何以會有蓄鬚明志的崇高行為了。

1935年二月二十一日，梅蘭芳在上海登上了蘇方特派過來的「北方號」輪船。行前，蘇聯駐華大使鮑維洛夫在大使館為他們餞行，祝願他們演出成功。同船赴蘇的除了梅蘭芳等劇團成員外，還有返蘇回任的駐蘇大使顏惠慶博士及其隨員、中國電影代表團的「明星」影片公司經理周劍雲夫婦和電影明星胡蝶、《大公報》駐蘇記者、戈公振的侄子戈寶權。

因為「伶界大王」與影界紅星同在一條船上，所以前去歡送的人也就格外多，上海戲劇界、文化界名流、胡蝶所在的「明星」公司同仁等等都聚集在碼頭。當天下午，「北方號」在送行人員的歡呼聲中，緩緩駛離上海，直奔海參崴。經過近一個星期的航行，「北方號」於二十七日抵達太平洋海岸的重要商港海參崴。蘇聯國家樂劇協會特派專員羅加支基、海參崴地方當局代表、中國領事館代表早已等候在碼頭。簡單的歡迎儀式後，梅蘭芳驅車前往海參崴最豪華的契留斯金旅館。他們在海參崴停留了三四天，蘇聯遠東州州長、中國駐海參崴總領事權世恩分別設宴招待。從海參崴到莫斯科，預行十天左右，車上無聊，許多人就打橋

緊接著，梅劇團和胡蝶等人換乘西伯利亞快車駛向莫斯科。

牌，更多的時候只能閒聊。顏惠慶由於任駐外使節多年，見聞廣博，一路上說了不少笑話，讓大家不感到寂寞。梅蘭芳和胡蝶都既不會飲酒又不會打牌，於是有人對胡蝶說：「這裡有梅先生，何不就此拜師，學唱京戲？」

胡蝶一聽，連說：「對呀，這可是好機會，誰不知道想拜梅大師為師，絕不是件容易的事呢。」

梅蘭芳謙虛地說：「這哪裡敢當呀！」

胡蝶不罷休，一再央求。梅蘭芳只好說：「拜師可不敢，就唱一段《三娘教子》吧！」

胡蝶素有語言天分，學任何方言都學得既快又像，可沒想到「這腦袋學京戲，就成了榆木疙瘩，饒是梅先生一句句教，可她又不想放棄這大好時機，就請梅蘭芳重新教唱一段易上口的《別窯》。梅蘭芳萬沒想到在旅途中居然還收了一位女弟子，而胡蝶更是喜出望外，常常得意地向人宣稱：「我成了梅先生的親傳弟子了。」

一路學學唱唱，時間過得很快。不久，一行人抵達莫斯科。

這個國家自十月革命後，已經歷了近二十年的社會主義建設。這對剛剛從戰亂不斷的國家走出來的人來說，都不免心存欣羨。去之前，梅蘭芳對蘇聯的歷史進行過全方位的瞭解，對十月革命、十月革命的領導人列寧充滿敬意。因此，他到莫斯科次日便去紅場敬謁列寧墓，所獻花圈緞帶上款寫著「敬獻列寧先生」，下款「梅蘭芳鞠躬」。他是第一個向列寧之墓敬獻花圈的中國戲劇工作者。當天下午，他還在高爾基大街上的一家美術品商店購買了一尊列寧半身塑像。

這尊塑像作為當年的訪蘇紀念，梅蘭芳一直放在家中的顯赫位置，雖然幾經戰爭或搬遷，但他始終精心保存，一直到新中國成立後，他又將它從上海帶到北京家中，放在書房裡。在他1959年入黨後曾對記者提起這尊塑像，說：「二十五年來，這尊塑像始終沒有離開我身邊，成為我精神上的鼓舞和支柱。在被日本軍閥侵略的殘酷處境中，流離顛沛的道路中，我看到他就增加了勇氣，意志堅強地同惡勢力作鬥爭。」這塑像卻在梅蘭芳死後的「文革」中被「造反派」砸毀。

客觀地說，此時他對國家制度、對社會主義並無太多認識，更沒有超前的政治覺悟，他的這些行為純粹是出於對列寧這個人的個人敬仰。

由於此前蘇方進行了大規模的宣傳造勢，「梅蘭芳」三個大字以及畫著中國寶塔的宣傳畫，在莫斯科街頭到處可見，他被新聞界稱為「偉大中國藝術的偉大代表」。蘇聯對外文化協會編印了介紹梅蘭芳與中國戲劇的小冊子，即《梅蘭芳與中國戲劇》《梅蘭芳在蘇聯所表演之六種戲及六種舞之說明》等，廣為散發，以至莫斯科人手一份。

梅蘭芳
的藝術和情感

在這些宣傳中，無一提到梅蘭芳的性別，所有宣傳畫中都是他的劇照，因而普通百姓起初都以為梅蘭芳是個女明星。恰在那時，電影明星胡蝶也在莫斯科，她那特有的演員氣質使得不知情的人都指著她說是梅蘭芳。更有些小孩子，見到大街上漂亮的中國女人，便一路追著喊「梅蘭芳」。猶如在日本或在美國所掀起的「梅蘭芳熱」一樣，那段時期的莫斯科，人人都在談論「中國來的梅蘭芳」，人人都以看過梅蘭芳的戲而深感驕傲。

3・史達林親臨戲院

梅蘭芳在蘇聯的首場演出，是在三月二十三日，於高爾基大音樂廳。這間音樂廳中央是正廳，三面是包廂。演出那天，音樂廳兩邊的包廂分別掛著中、蘇國徽，舞台幕布用的是梅劇團特製的繡有一株梅花、幾枝蘭花和「梅蘭芳」三個大黑絨字的黃緞幕，頗具中國特色。

演出前，蘇聯對外文協會長阿羅瑟夫就梅蘭芳演藝作了一番演說。接著，中國駐蘇大使顏惠慶向觀眾解釋「忠孝節義」，說：「中國戲劇的劇情特色就在提倡忠孝節義，瞭解此要義即可理解中國戲劇的劇情。」最後，張彭春代表梅蘭芳向觀眾致謝詞。

當晚的劇目共有五齣：梅蘭芳、王少亭的《汾河灣》；劉連榮、楊盛春的《嫁妹》；梅蘭芳的「劍舞」；朱桂芳、吳玉鈴、王少亭的《青石山》；梅蘭芳、劉連榮的《刺虎》。

和在美國演出時相仿，每齣戲之前，都有專人分別用英、法、俄、德文向觀眾介紹劇情，讓觀眾在瞭解故事大意的情況下欣賞梅蘭芳的表演。演出結束後，掌聲如潮，經久不息，在觀眾的一再要求下，梅蘭芳謝幕達十次之多。

結束在莫斯科的六場演出，梅劇團移師列寧格勒，從四月二日起在維保區文化宮戲院演出了八場。這十四場的演出順序基本上是頭一齣：梅蘭芳的《汾河灣》或《打漁殺家》或《貴妃醉酒》；第二齣：《嫁妹》或《盜丹》；第三齣：梅蘭芳的「劍舞」或「袖舞」或「拂舞」或「戎裝舞」；第四齣：《青石山》或《盜仙草》；第五齣（大軸）：梅蘭芳的《虹霓關》或《羽舞》或《宇宙鋒》或《刺虎》。

從列寧格勒回到莫斯科，應對外文協的邀請，四月十三日夜，梅蘭芳在莫斯科大劇院舉行了一場臨別紀念演出。這所劇院建於沙皇時代，歷史悠久，內部裝潢華麗，畫棟雕樑，中央為正廳，三面為包廂，共分為六層。它是蘇聯國家劇院，規定只准演歌

劇和芭蕾，而這次卻同意梅蘭芳在這裡上演中國京劇，可以想見梅蘭芳在蘇聯戲劇界的地位是何等之高了。

這天的演出劇目是根據前十四場演出情況精心挑選出的最受觀眾歡迎的梅蘭芳、王少亭的《打漁殺家》、梅蘭芳、朱桂芳的《虹霓關》、楊盛春的《盜丹》。這場臨別紀念演出盛況空前，前去觀看演出的不僅有以高爾基為代表的蘇聯文藝界知名人士，而且還有政治局大多數委員。據說史達林也親臨劇院，就坐在二樓一個燈光較暗的包廂裡，難怪那天的保衛工作很嚴密，劇院周圍都有警察。

算一算，梅蘭芳此次在蘇聯總共待了一個半月，除了演劇、必要的應酬外，他遍訪名勝古跡，應邀參觀了工廠、戲劇學校、電影學院和莫斯科歷史博物館舉辦的蘇聯十七年戲劇藝術展覽，還觀看了戲劇、歌劇、芭蕾。他每到一個劇院觀看演出，各院院長總是熱情接待，不僅先備好茶點，而且在開演前親自引導他到後台參觀並與演員見面。在他落座後、演出開始前，全場燈光由淺至暗，觀眾安靜下來之後，便有一柱燈光直照他的座位，同時擴音器把他介紹給觀眾，場內頓時掌聲四起，熱烈歡迎他光臨。

這時，他就站立起來，向觀眾點頭致謝，待觀眾再一次靜下來，正式演出才開始。

無論是參觀還是觀摩演出，都讓梅蘭芳感到知識得以豐富、眼界得以開闊，大大有助於提高自己的藝術修養，更實現了他的一方面想把中國的戲曲介紹到國外，一方面也想借此觀摩吸收外國戲劇藝術豐富我們的民族藝術之願望。

4・三大戲劇理論體系

正因為蘇聯有深厚的戲劇傳統，又有一大批世界聞名的戲劇大家，對於一向渴求吸取世界藝術精華的梅蘭芳來說，到蘇聯演出不僅可以再次向世界展示中國戲劇，更是個絕好的觀摩學習世界優秀戲劇的機會。於是，他在演出之餘，馬不停蹄地奔波於莫斯科、列寧格勒的各大劇院，大量觀看了歌劇、芭蕾、話劇，其中歌劇有《葉甫蓋尼・奧涅金》、柴可夫斯基的《胡桃夾子》、威爾第的《茶花女》等……芭蕾有烏蘭諾娃的《天鵝湖》、歐朗斯基的《三個胖人》；話劇有契訶夫的《櫻桃園》、小仲馬的《茶花女》、莎士比亞的《理查三世》等，受益匪淺。同時，他遍訪世界文化名人，包括文學大師高爾基、電影導演愛森斯坦、戲劇家斯坦尼斯拉夫斯基、梅耶荷德等，他以其一貫的恭謙有禮的態度，虛心向大師們學習。

反過來，對於蘇聯的藝術家來說，梅蘭芳和他的京劇讓他們大開眼界而大為驚歎之外，理論上也有頗多值得他們研究和學習的地方。正如蘇聯著名導演愛森斯坦所說：「我們研究京劇，畢竟不只是讚賞一下它的完整性就算完結。我們要從中尋求一種可

梅蘭芳
的藝術和情感

以豐富我們自己經驗的手段。」然而，中國京劇這樣一種恪守規範型式的藝術與蘇聯藝術家的思想體系完全不一致，他們又能從

中學到什麼呢？

當時的蘇聯戲劇界，正盛行戲劇家斯坦尼斯拉夫斯基在繼承和發展了歐洲體驗派的傳統後所創立的表演體系，即：演員在表

演時，應生活於角色的生活之中，每次演出都要感受角色的感情，將此內部體驗過程視為演員創作的主要步驟。這是戲劇界的第

一大流派——「體驗派」。比如，演員在舞台上演一個角色時，他將沒有了他自己，他將完全變成那個角色，與觀眾毫無任何交

流，他只是透過他的表演去感染觀眾，盡可能讓觀眾產生他就是那角色的幻覺。

斯氏的這一強調演員要在內心作多方面的深刻體驗的理論，自然也影響到了電影界。愛森斯坦一方面是斯氏理論的擁護者，

另一方面又在實踐中發現演員在有了體驗之後，卻沒有恰如其分的表現手段，而京劇的藝術手法和風格所強調的，卻正是他們所

缺乏的，所以他認為他找到了要吸取的經驗，「就是構成任何一種藝術作品核心的那些要素的總和——藝術的形象化刻畫」。

與斯坦尼斯拉夫斯基的「體驗派」完全相對立的是德國戲劇家布萊希特的「敘述派」，這是世界戲劇界的第二大流派。布萊

希特強調演員在創作過程中，應當理智、應當抽離於角色，即「我是我，角色是角色」，這自然與斯氏的「我就是角色」相悖。

在表現手段上，「敘述派」多運用半截幕、半邊面具、文字標題的投影、舞台機械與燈具的暴露、不時打斷動作的歌曲、間離性

的表演以及分離場面的蒙太奇等。手法雖然多種多樣，但目的卻只有一個，那就是要不斷地告訴觀眾：我是在演戲，並時時提醒

觀眾不要陷入劇情而不能自拔，而應該頭腦冷靜、理智。

我們可以以這樣一個例子進一步對斯氏的「體驗派」和布氏的「敘述派」加以區別：某演員因為惟妙惟肖地塑造了《白毛

女》中的惡霸黃世仁，激起台下某觀眾的強烈仇恨，他一怒之下將這個演員打死在舞台上。如果斯氏和布氏同時去該演員的墓

地祭掃，斯氏一定會在墓碑上刻下：「這裡埋葬著的是世界最好的演員」，而布氏則會刻下：「這裡埋葬著的是世界最壞的演

員」。之所以如此，是因為斯氏認為那個演員與角色合而為一，而布氏則認為那個演員沒有採取一種客觀的、批評的態度對待角

色，沒有嚴格區分「我」與「角色」的關係，從而使觀眾失去了理智。

布萊希特的「敘述派」理論體系在1935年梅蘭芳到蘇聯演出時還沒有成形，那時，他只是有某種朦朧感覺，卻並沒有清

晰的概念。兩年前，他因為希特勒瘋狂迫害革命人士和進步作家而不得不離開國家，遠走他鄉，流亡西歐和美國。梅蘭芳到蘇聯

演出時，布氏恰好正在蘇聯，便有幸觀看了梅劇。令他難以置信的是，梅蘭芳的戲，給了他極大的啟發。次年，他撰寫了一篇論

述中國戲曲表演方法的文章《中國戲曲表演藝術中的間離效果》。在文章中，他盛讚梅蘭芳為代表的中國戲曲表演藝術，認為他「多年來所朦朧追求而尚未達到的，在梅蘭芳卻已經發展到極高的藝術境界」。

現在看來，梅蘭芳演劇中的如「自報家門」、「吟定場詩」、「旁白或旁唱」等使人物動作中斷的表演手法，與布氏的「演員要抽離角色」的觀念一致。這恐怕就是布氏的「敍述派」理論是受到梅氏的啟發而最終確立的主要原因。

與布氏的「演員不能進入角色，有時還要站在角色的對立面」的嚴格要求不同，與斯氏的「演員要進入角色，與角色渾然一體」的嚴格要求也不同，梅蘭芳的戲既要求演員在保持頭腦高度清醒的同時有時也需要適當地或深入地進入角色，用真情實感去感動觀眾，力求做到「有我」與「無我」、「似我」又「非我」的辯證統一。為此，梅蘭芳常引用「你看我非我，我看我我亦非我，他裝誰像誰，誰裝誰誰就像誰」這一戲曲聯語，來說明戲曲表演藝術中創造人物形象的一個基本方法。

用戲劇界流行的術語「第四堵牆」分析，更可清晰地區分三者的不同。所謂「第四堵牆」，通俗地說，就是匿形的舞台的左、右、後用佈景構築的內景便形成了三堵牆。斯氏理論認為：演員和觀眾之間，也就是舞台和觀眾席之間應該有一道「第四堵牆」，它隔斷了演員和觀眾之間的交流；布氏理論則認為：要打破這「第四堵牆」，讓演員和觀眾之間能夠產生交流；對於梅蘭芳來說，這堵牆根本不存在，也就無所謂打破不打破。

如此分析後，我們便可發現斯坦尼斯拉夫斯基、布萊希特的戲劇理論是截然相對立的，而梅蘭芳的戲劇理論卻是中立的、折中的，因而更健康、更藝術。從梅蘭芳演劇對布萊希特戲劇理論的影響，以及梅蘭芳戲劇理論體系的最終確立，可知：梅蘭芳1935年的訪蘇演出，意義重大，影響也最大，甚至超過了訪日和訪美。

1981年，中國戲劇教育理論家黃佐臨在一篇題為《梅蘭芳、斯坦尼斯拉夫斯基、布萊希特戲劇比較》的文章中，全面論證了中國傳統戲曲的八大外在和內在的特徵，把它提升到理論高度，並率先將梅氏、斯氏、布氏三者不同的戲劇理論歸納為「世界三大戲劇理論體系」。

與新加坡的不了緣

結束在蘇聯的訪問演出後，梅蘭芳與余上沅隨即轉赴波蘭、法國、比利時、義大利、英國等歐洲國家進行戲劇考察。因為此行純粹遊歷，沒有演出任務，所以思想上輕鬆很多，也就有了更多的時間觀劇、訪人。在英國倫敦，他拜見了大文豪蕭伯納和毛

姆、傑・馬・貝蕾、羅納德・高、丹尼斯、約翰斯通等劇作家，分別獲贈《蕭氏戲劇集》《毛姆戲劇全集》《施

捨的愛情》（羅納德・高著）《風暴之歌與獨角獸的新娘》（約翰斯通著）等著作，並與他們進行戲劇交流。

離開歐洲，梅蘭芳又途經埃及、印度，然後來到了新加坡。早在梅劇團訪蘇消息公佈後，蘇聯駐新加坡領事館曾經致電給新

加坡駐蘇大使，電文中這樣說：「新加坡殷商陳嘉庚擬請梅蘭芳博士回國過新時留演十日，籌助其創辦廈門大學經費，陳君除供

全膳宿外，應酬國幣若干⋯⋯」

這也許正是梅蘭芳之所取道新加坡的主要原因。不過，顯然，他此番到新，並無就地演出的打算。這從他的劇團其他成員已

經回國即可看出。不過，顯然此時，他萌生了以後來到新加坡演出的打算，所以特地在新加坡停留，做些考察。

那麼，他此番在新加坡，進行了哪些活動呢？已故漫畫家馬駿曾經撰寫了一篇文章，題目是《梅蘭芳在星洲》，詳細談到了

有關事宜。據他介紹，梅蘭芳和余上沅是乘坐「康脫羅索」號郵船抵達新加坡的。在新加坡，他們受到僑胞的熱情接待。在僑領

李光前、王丙丁，以及中國駐新總領事刁作謙、中華總商會會長林慶年，新加坡銀行經理周蓮生，廣東省銀行經理王盛治，前快

樂世界經理雷江巖等陪同下，他們遊覽了植物園，參觀了南國特產胡姬花，更考察了劇場。

他們發現，維多利亞紀念堂是英國古典型小劇場，建築結構很適宜演出京劇，但座位太少。新建的天演舞台，舞台很大，座

位也夠，只可惜後台太小，不利於演員化妝。唯有首都戲院，比較合適。大家甚至連票價問題都討論到了。臨行前，梅蘭芳許下

諾言：「以後如有機會，我一定要來表演，賺錢嗇本是小事，我要讓南洋僑胞真正欣賞到華族戲曲藝術的傳統特別，為新加坡的

京劇發展帶來更繁榮的燦爛前途。」

但是可惜的是，他的這一願望沒有能夠實現。在梅蘭芳的歸國途中，國內就有人預測說：梅蘭芳此次訪蘇旅歐回來後，他將

採取歐洲戲曲之所長，補中國舊戲之所短，產生一種中國戲為體西戲為用式的新戲曲。也就是說，大家翹首以待梅蘭芳博採中西

之長，創作出融合中西戲劇之優的新戲。就梅蘭芳個人而言，在經歷了訪日、訪美、訪蘇以及遊歷歐洲之後，在聽了太多的溢美

褒揚之辭後，在充分吸取了世界優秀戲劇養料之後，他不僅對中國戲曲更加充滿自豪，還因為眼界的開闊、知識的積累、文化素

養的提高而對未來的京劇創新充滿信心。

然而，無情的現實打碎了人們的夢想，也扼殺了他的藝術生命。抗戰爆發了，一切都被定格。可

梅蘭芳因此避走香港，過起了隱居生活。當新加坡方面得知此情後，陳嘉庚致函香港友人康鏡波，托他邀請梅蘭芳赴新演出。

梅蘭芳 的藝術和情感

是，那時，梅蘭芳只孤身在港，身邊沒有劇團人員，又正值戰爭期間，他也無法將劇團從上海調往香港。因此，此次他又未能成行。

1956年，新加坡中華總商會組織工商訪問團赴中國考察。抵京後，其中的某團員舊事重提，希望能夠邀請梅蘭芳赴星。但是，此時，梅蘭芳正率中國京劇代表團在日本訪問。只短短五年之後，梅蘭芳去世。他最終也沒能如願在新加坡演出梅劇。這成了他永遠的遺憾。

據梅蘭芳二公子梅紹武先生介紹，在1999年梅蘭芳誕辰一百零五週年時，梅蘭芳的家鄉江蘇泰州市曾邀請新加坡「平社」京劇藝術團一行十七人到泰州演出。「平社」已成立六十多年，以弘揚中華文化，服務社會為己任，持之以恆地學習、傳播京劇。在歷任社長的關懷支持下，他們排演過近三十台大戲和百餘齣折子戲。當時，他們在泰州演出了《霸王別姬》等劇，又參觀了梅蘭芳紀念館。當時的「平社」社長陳木輝說：「梅蘭芳故鄉城市美麗，人民好客，藝術氣圍濃厚，到處充滿了青春活力和勃勃生機。梅大師故鄉之行是我們新加坡平社發展史上的又一個里程碑。」他還為梅蘭芳紀念館題寫了「梅蘭並妍，中新留芳」。九泉之下的梅蘭芳，若知這一切，一定很欣慰。

四、抗戰中的蓄鬚明志

抗戰大戲《抗金兵》和《生死恨》

在五四新文化運動時期，京劇是被新文化運動前驅們作為「舊劇」而力主廢除的，起碼也是要改良的，理由是它們無甚存在的價值。錢玄同就曾說過：「中國的舊戲，請問在文學上的價值，能值幾個銅子？」更有人把舊劇視為有害於世道人心的野蠻戲劇。對於京劇的代表人物梅蘭芳，也有人很不喜歡，把他的扮相視之為「不像人的人」，把他在舞台上說的話，斥之為「不像話的話」。

長期以來，關於梅蘭芳存在是否對魯迅有所偏見，一直有所爭議。站在魯迅一邊的支持者說魯迅對梅蘭芳本人沒有偏見，他只是看不慣梅蘭芳被士大夫們奪取而「被從俗眾中提出，罩上玻璃罩，做起紫檀架子來」，又呼籲必須汰除京劇藝術中的雜質，

而站在梅蘭芳一邊的支持者則說魯迅對京劇對梅蘭芳懷有極深的偏見，更說因為有人將他與梅蘭芳「並為一談而看做是極大的侮辱，忿懟異常」。

那麼，魯迅到底對梅蘭芳有無偏見呢？這可從魯迅的文章中可見一斑。魯迅曾在文章中數次提到梅蘭芳，其中有一篇專門寫梅蘭芳的文章《略論梅蘭芳及其他》，言語中透露出他對梅蘭芳的某些戲以及某些扮相是不欣賞的。比如，他認為「緩緩的《天女散花》，扭扭的《黛玉葬花》……雅是雅了，但多數人看不懂，不要看」，又這樣不無諷刺地描繪梅蘭芳在《黛玉葬花》中的扮相：「萬料不到黛玉的眼睛如此之凸，嘴唇如此之厚的。我以為她該是一副瘦削的癆病臉，現在才知道她有些福相，也像一個『麻姑』。」或許是梅蘭芳演過《麻姑獻壽》，所以魯迅便將他的黛玉扮相譏為「麻姑」。

對於魯迅為何不喜歡京劇、不喜歡梅蘭芳、不喜歡他演的《黛玉葬花》和《天女散花》，說法頗多。其中有評論家認為，這兩齣戲不像《放下你的鞭子》等劇能直接起到教育群眾、組織群眾投身救亡運動的作用。

在中國古典戲曲裡，一向有「殺身成仁」、「捨生取義」的思想反映，也有仁人志士、民族英雄的形象塑造，更有愛國精神的集中體現。梅蘭芳早年的《木蘭從軍》就是一例。在這齣戲裡，他並不是單純地塑造花木蘭的巾幗英雄形象，更深刻地揭示了愛國主義思想主題。所以說，梅蘭芳從來就不是個為戲而戲的普通演員，「寓教於樂」的觀念始終縈繞在他的腦海。

他早在集中創排時裝新戲時，就開始注重以戲劇作為傳達教育的工具，為此他創排了幾齣針砭時弊教育大眾的戲，如《鄧霞姑》、《童女斬蛇》等。雖然以後他將精力集中於古裝新戲的編排上專注於京劇形式的雕琢上，但在民族存亡的關口，他卻不再僅是個演員，而以戲為手段成為鼓舞者、抗爭者、愛國者。

九一八事變的爆發使梅蘭芳意識到，他已經和所有中國人一起無可選擇地站在了國家民族存亡的十字路口。日本侵略者的猖狂野心和當局的「不抵抗政策」都使他預感到，繼東三省後，華北大平原也將不保。如此想來，北京是難以再待下去了。梅蘭芳第一次想到了「走」。但是，走向何處？

在這之前，梅蘭芳多年的朋友馮耿光已經定居上海，他一直寫信催梅蘭芳南遷。梅蘭芳始終難下決心，一來北京到底是他的家，他捨不得；二來北京又是京劇的故鄉，他的中心舞台在北京，他也捨不得。然而，面對九一八後的政治形勢，他也不能不走了。走，只能去上海。

剛剛在上海落腳，梅蘭芳便想著要排演一齣有抗戰意義的新戲。當時，他暫住在滄州飯店。有一天，幾位朋友葉玉虎、許

姬傳等到滄州飯店看望他。聊著聊著，就聊到了排新戲。那麼，應該選擇什麼樣的題材呢？大家一時都沒有主意。葉玉虎想了想

後，對梅蘭芳說：「你想刺激觀眾，大可以編梁紅玉的故事，這對當前的時事，再切合也沒有了，我想了一個韓世忠在黃天蕩圍

困金兀朮的歷史題材，突出梁紅玉擂鼓助戰，由你演梁紅玉，不知合適否？」

一句話提醒了梅蘭芳，他想起梁紅玉的故事，以前舞台上也演過，但「情節簡單，只演梁紅玉擂鼓戰金山的一段」，如今完

全可以將內容擴充，寫一齣比較完整的新戲。大家一聽梅蘭芳的分析，立即來了精神，葉玉虎更是將劇名都想好了，他說：「就

叫『抗金兵』如何？」

《抗金兵》演的雖是抗金兵，實則號召民眾抗日兵。這個劇名自然再貼切不過了，大家紛紛贊成。梅蘭芳更是很興奮，他請

葉玉虎去搜集資料。

編排《抗金兵》時，梅蘭芳一改過去先選定題材，由齊如山寫出初稿，再由他自己和李釋戡、吳震修等人共同商榷進行修

改，再分單本設計唱腔、研究服裝、道具、佈景、串排的創作模式，而是成立了以他自己為主的創作組，由劇作者、音樂工作

者、主要演員共同參與編排。大致分工是許姬傳負責執筆改編，徐蘭沅、王少卿負責設計唱腔、板式，最後由梅蘭芳修改審定。

三四個月後，《抗金兵》在集體智慧下脫稿。

這是梅蘭芳因離開北平而不得不離開他的編劇齊如山後編演的第一齣戲。

《抗金兵》初次上演是在上海天蟾舞台，主要角色分配是：梅蘭芳飾韓世忠夫人梁紅玉，韓世忠由林樹森扮演，姜妙香飾周

邦彥，金少山飾牛皋，蕭長華飾朱貴，劉連榮飾金兀朮，朱桂芳、高雪樵分飾韓世忠的兩個兒子尚德和彥直，王少亭飾岳飛。演

員陣容強大，演出效果極好，確如林印在《梅蘭芳》一文所說「對當時人民的抗戰情緒起了很大的鼓舞作用」。

接著，梅蘭芳根據早年齊如山依明代傳奇改編的《易鞋記》，重新創作了《生死恨》。按他自己的說法，編演這齣戲的目

的，「意在描寫俘虜的慘痛遭遇，激發鬥志」。該劇由許姬傳、李釋戡執筆編寫唱詞，梅蘭芳、徐蘭沅、王少卿設計唱腔。那段

時間，他們挑燈夜戰，連續奮戰了三個通宵。

1936年二月二十六日，《生死恨》在上海天蟾舞台首演。角色分配是梅蘭芳飾韓玉娘、姜妙香飾程鵬舉、劉連榮飾張萬

戶。連演三天，場場爆滿，收到了預期的效果，卻也因此得罪了上海社會局日本顧問黑木，他透過社會局長以非常時期上演劇目

要經社會局批准為理由通知梅蘭芳不准再演。梅蘭芳以觀眾不同意停演為理由堅持演出。三天後，該戲移至南京大華戲院又演三

天，仍然火爆異常，排隊購票的觀眾居然將票房的門窗玻璃都擠碎了。

在民族存亡的關鍵時刻，梅蘭芳已不僅是個京劇演員，更是個鼓舞者、抗爭者、愛國者，在他身上，人們看到了一個正直的中國人應有的民族氣節和愛國品質。他以《抗金兵》表達了他的抗日主張，以《生死恨》反映淪陷區人民的痛苦生活，從而激勵了民眾鬥志。

這兩齣為抗戰而編排的戲，正式公演於1932年，而魯迅的《略論梅蘭芳及其他》發表於1934年，所以魯迅不喜歡梅蘭芳及他的戲，並非出於對他的戲不具鼓舞性和鬥爭性不滿，而只能歸於審美情趣的差異。

猶如早年面對新文化運動中有人高呼要「廢除舊劇」時一樣，梅蘭芳對魯迅的種種議論始終沒有公開聲辯。不過，他並非不因此而思考。早年，他想得多的是舊劇中確有糟粕，舊劇也確需要改良，但絕不是連根廢除，於是他盡可能地把舊劇往新路上引；現在，他關注的更多的是戲劇如何在戰爭的夾縫中尋求生存。

從蘇聯返回上海，似乎是從天上跌入人間，梅蘭芳明顯感覺到戰爭的氣氛更加濃烈。緊接著，七七事變爆發，緊接著，上海在八一三淞滬抗戰後淪落日寇之手，全中國開始進入艱苦的八年抗戰時期。戰火淹沒了所有的空隙，梅蘭芳不得不無奈地停下了他創作的步伐，他的演藝事業就此陷入停頓。因此，《抗金兵》和《生死恨》成為梅蘭芳新中國成立前的最後兩部新戲。

退避香港

梅蘭芳是在九一八之後的1932年春離京遷居上海的。從1932年到抗戰爆發，他主要的藝術活動便是出訪了一次蘇聯，又遊歷了歐洲，排演了抗戰大戲《抗金兵》和《生死恨》，還到各地進行了巡迴演出。

兩年後，偽「滿洲國」在日本軍國主義的扶植下成立。為了慶祝，他們多次派一個旗人去遊說梅蘭芳，請他去演幾天戲，每次均遭梅蘭芳嚴詞拒絕。那旗人一次次被拒絕，仍心有所不甘，最後擺出一副清朝遺老架勢，再次試圖說服梅蘭芳，起初他的態度還算誠懇，很有些耐心地對梅蘭芳說：「你們梅府三輩受過大清朝的恩典，樊樊山且有『天子親呼胖巧玲』這樣的詩句，而今大清國再次復興，你理應前去慶祝一番，況且這跟演一次堂會戲又有什麼區別？我真納悶你為何不能前去？」

梅蘭芳回絕道：「這話可不能這麼說，清朝已經被推翻，溥儀先生現在不過是個普通老百姓罷了，如果他以中國國民資格祝壽演戲，我可以考慮參加，而現在他受到日本人的操縱，要另外成立一個偽政府，同我們處於敵對地位，我怎麼能去給他演戲，

而讓天下人恥笑我呢？」

來人有些耐不住了，他有些氣急地追問梅蘭芳：「如此一說，大清朝的恩惠就此一筆勾銷了嗎？」

這話說得更讓梅蘭芳惱火，他反駁說：「這話更不能這樣說，過去清朝宮裡找我們藝人演戲，是唱一次開一次份兒，也完全是買賣性質，談不上什麼恩惠。就說當差，像中堂尚書一類官，也許可以說受過皇恩寵惠，一般當小差使的人多了，都能算受恩嗎？我們賣藝的還不及當差使的人，何所謂恩惠二字呢？」

見梅蘭芳言辭強硬，來人只能灰溜溜而去。

上海淪陷後，作為曾經兩度訪問日本而深受日本人民愛戴的著名人士，立即成為日本人的「親善」目標。樹大招風，梅蘭芳深知自己的處境。他一方面靜觀事態變化，一方面也在準備著應付辦法。果然不久有人找上門來，希望他到電台播一次音。雖然來人並沒有明說播什麼音，但他心裡有數。既然早已明白自己的處境，所以他對此也早有準備。他沉著冷靜地以正準備赴香港和內地演出，實在抽不出時間為由給了來人一個軟釘子。

如果說「播音事件」明顯含有政治色彩，梅蘭芳出於民族氣節而拒絕是理所當然的話，那麼此後的「邀請演出」，表面上看完全沒有政治因素，純粹商業性質，正如前來勸說梅蘭芳的人所說的那樣：營業戲與政治毫無關係。作為演戲只為生存的演員來說，梅蘭芳即使答應也似乎無可厚非。唱戲是演員的職業，是飯碗，是賴以養家餬口的工具，不唱戲則意味著一無所有。對於當時的許多演員來說，正是以「我要吃飯」這一人的本能，在不唱壞戲不為日本人歌功頌德的前提下，無奈地繼續奔波於各大戲園。梅蘭芳起初也因此有些迷惑：難道真的可以這樣嗎？也有人勸他，給老百姓唱戲而不給日本人演出，又有何不可？

他周圍的朋友也眾說不一。有的說：「雖然上海陷落，為了養家餬口，做生意的照常做生意，我們唱戲的唱幾場營業戲，是給老百姓看的，又不為敵人演出，有什麼關係呢。」馮耿光表示反對，他說：「雖然演的是營業戲，可是梅蘭芳的唱幾場營業戲，接著日本人要你去演堂會，要你去南京、東京、『滿洲國』，你如何回絕呢？」1957年，梅夫人福芝芳回憶當時的情景時說：「我們家的大主意都是大爺自己拿，這一回我可是插了句嘴。我悄悄地提醒他：『這個口子可開不得！』」就這樣，他再次拒絕登台。

梅蘭芳一直給外人的感覺是性情溫和，凡事似乎都無可無不可，其實就本質而言，他是個有個性、有思想、有清醒意識的人，特別是在大是大非問題上，他一改往日隨和中立的處事態度而極有主見。他認為，一旦此時開了這口子，日後就再無退路

當時把煙一下子掐滅，立起身來大聲說：『我們想到一塊兒了，這個口子是開不得！』還真和他碰心氣了，他

梅蘭芳 的藝術和情感

了。如此想來，何不就此堵死後路，讓日本人、漢奸無任何空子可鑽。從此，他便鐵下心來拒絕任何名義的登台。

當然，梅蘭芳也意識到這終究不是長久之計，只要他留在上海一天，對他的騷擾就不可能停止，而隨著拒絕次數的逐漸增

多，相信日本人也將失去耐心，到那時，他的生命都將可能難保。在這種情況下，他只有逃離上海。

往哪兒「逃」？

那時候的人要想逃離日寇統治區只有兩條路，不是去內地就是去香港。想來想去，梅蘭芳覺得還是去香港比較合適。就在他

疲於應付各種騷擾期間，他也在暗地裡為赴港做著各種準備。他一方面利用馮耿光到港公幹之便請他預為佈置，一方面委託交通

銀行駐香港分行的許源來代為與香港「利舞台」聯繫赴港演出事宜。因而表面上看，梅蘭芳此次赴港是應「利舞台」之邀，實際

上是他預先安排請「利舞台」出面邀請，以便有個名正言順的離開上海的借口。

一切安排就緒後，梅蘭芳於1938年春率梅劇團到達香港。

站在香港太平山頂，俯瞰燈火下的香港城市，梅蘭芳感慨萬千。耳畔呼呼的風聲，在他聽來似乎是那聽慣了的經久不息的掌

聲。迷幻間，他彷彿回到了十六年以前的1922年夏秋。那時的他初次到港演出，受到的追捧和擁戴至今難忘。往日的輝煌更

加映襯今日的寂寥。想當年的香港之行，單純地為演藝，心境清朗而明媚；看如今的香港之行，雖然也是因邀而來，演出卻成為

了借口，真正的目的是逃避日寇越逼越近的魔爪，心境不免灰暗而消沉。

在「利舞台」演出了一段時間後，劇團其他成員北返，梅蘭芳便就此留在了香港，住在香港半山上的干德道八號一套公寓裡

達四年之久。

就在梅蘭芳籌劃去香港期間，楊小樓因病在北京去世，享年六十一歲。聞聽此噩耗，與楊小樓有著且師且友之誼的梅蘭芳萬

分悲痛，他不禁想起1936年自滬返京時與楊小樓的最後一次見面情形。

和梅蘭芳一樣，楊小樓不僅是京劇界一位舉足輕重的人物，也是一位愛國志士。北京、天津淪陷前，冀東二十四縣已經被漢

奸所控制，和北京相距不遠的通縣就是偽冀東政府的所在地。1936春，偽冀東長官殷汝耕為慶賀生日，在通縣舉行大規模的

堂會。梅蘭芳當時在上海，在北京的最大名角楊小樓成了他們的主要邀請對象。但他們無論是以通縣到北京乘汽車只用一小時為

由，還是允諾給加倍的包銀，甚至提出加倍的包銀還嫌少的話，任由楊老闆開，卻終究沒有說動他。

梅蘭芳回京後，去探望楊小樓，和他說起此事，勸說道：「您現在不上通州給漢奸唱戲還可以做到，將來北京也變了色怎麼

辦！您不如趁早也往南挪一挪。」

楊小樓似已做好了「北京變色」後的準備，他說：「很難說躲到哪去好，如果北京也怎麼樣的話，就不唱了，我這麼大歲數，裝病也能裝個十年八年，還不就混到死了。」

一年後，北京淪陷，楊小樓果然稱病再也不演出了。雖然他未能如他所說「裝個十年八年」，而是過早地離開了人世，卻也省去了如梅蘭芳那樣所遇到的反覆被邀請又反覆想辦法拒絕的麻煩。

到了香港後，梅蘭芳才發現楊小樓生前所說「很難說躲到哪去好」的確是有先見之明的。其實，香港也不是世外桃源，上海的流氓惡勢力也早已蔓延到了這裡。梅蘭芳在「利舞台」演出期間就曾發生過一起馮耿光被流氓毒打事件。馮耿光是因為幫助梅蘭芳赴港演出得罪了上海的一個流氓頭子芮慶榮（外號小阿榮）。當時，芮慶榮很想包辦梅蘭芳赴港演出事宜，多次找過梅蘭芳，但沒有成功，他懷疑是馮耿光從中使壞，便待機報復。

在演出期間，馮耿光按慣例每晚到「利舞台」看梅蘭芳演出，戲散後，他還要到後台與梅蘭芳閒談幾句，然後再回位於淺水灣的住宅。一天夜裡，他未等梅蘭芳卸完妝就先告辭了，可走後不久又滿臉滿身鮮血跌跌撞撞地回來了，把正在卸妝的梅蘭芳和正陪梅蘭芳說話的許姬傳嚇得不輕。他們打了急救電話，又問馮耿光事情經過。原來，他走出「利舞台」不遠，突然感覺有人從身後衝過來，未及反應，就被一悶棍打倒在地，幸得路人相救。兇手見周圍人太多便丟下作案的凶器，一根外面裹著舊報紙的圓鐵棍，然後跑了。幸虧鐵棍是圓的，否則，馮耿光也就不會是流點血那麼簡單了。不過，他的傷足足養了半個多月才見好轉。

離開了上海，馮耿光初以為就此可以安心了，他不得不加倍警惕。流氓打的是馮耿光，不能不說還含有威脅他梅蘭芳的意思。香港也不安全，他更加深居簡出。

從1938年入港到1942年離港，梅蘭芳在這四年裡，學習英文、畫畫、打羽毛球、集郵、與朋友談掌故、收聽廣播、偶爾外出看看電影。表面上看，他的生活雖然簡單但很充實，更無驚無險。然而對於像他這樣一個視舞台為全部生活中心，甚至視藝術為生命的人來說，不能演出、不能創作，無異於虛度生活浪費生命。為此，他極度痛苦。很多次，他衝上太平山頂，想狂歌想飛舞，積聚在內心的對唱的渴望與對舞的嚮往，就像是被擋在堤壩後的洪流，翻滾不息澎湃激盪，卻又無法衝開阻隔奔騰萬里。

從太平山頂返回寓所，夜已深沉，梅蘭芳關緊所有的門窗，再拉上特製的厚厚的窗簾，他拂去胡琴上的浮灰，悄悄地自調自

梅蘭芳 的藝術和情感

唱。雖然他的胡琴拉得低沉，更是憋著嗓子小心地哼唱，但他已經很滿足。自我陶醉間，他不由自主地又會遙望從前在北京、在

上海、在日本、在美國、在蘇聯時的輝煌，他並不只是沉湎於掌聲和喝采，他迷戀的是往日暢快淋漓地不加抑制地演唱和舞蹈。

如今在戰火紛飛中，一代京劇大師卻只能以這樣近似於小心翼翼、鬼鬼祟祟的方式繼續著他對藝術的追求。他不能讓外人聽見，

他曾經三番五次對人說他的嗓子因為多久不吊已經退化了，他更說他不能登台了，他以此拒絕邀請。

也就是在這悄悄地自娛自樂中，不知為什麼，梅蘭芳突然對未來有了些許信心，他相信戰爭有結束的那一天，也相信他有重

返舞台的那一天，不論那一天會在何時降臨，也不論到那一天他可能已是耄耋老人。於是，他不再僅僅滿足於偷唱，而將此作為

練嗓以防止嗓子退化；他也不再將打羽毛球作為消閒的方式，而是將此作為鍛鍊身體以防止身體發胖。為此，他更加醉心於蒙在

被窩裡收聽英國廣播以關注戰爭局勢。儘管從廣播裡得到的總是失望，但他的希望始終沒有破滅。

為了重新登台的那一天，梅蘭芳每隔一兩個月，就讓許源來帶上笛子陪他吊幾段昆曲。照例，為不讓周圍鄰居聽見，唱之

前，他都得關緊門窗，打下厚厚的窗簾。唱得順溜時，他十分安慰，當遇到有些高音唱不上去時，他就十分沮喪，也就更深切地

體會出「劍不離手，曲不離口」這句話的含義了。

他就一直這樣堅持著，因為他的內心充滿希望。然而，1941年底太平洋戰爭爆發、香港隨即淪陷的殘酷現實，徹底澆滅

了他心底的希望之火。他不但失望，更有絕望。

和日偽鬥智鬥勇

香港淪陷前，生活上的困頓，梅蘭芳能夠忍受，生活中無處不在的危險，他也能直面，但他難以壓抑精神上的苦悶，也深知

難以抗拒即將到來的時時刻刻的騷擾，他用過太多的拒絕的借口，已經難以為繼，他要重新設計新的理由，那便是「蓄鬚」。

一天清晨起床後，大家發現梅蘭芳和往日有所不同，那就是不再刮鬍子了。這是頗讓大家費解的事。要知道，他一向愛好整

潔，加之他是且角演員，所以不論在什麼環境下，他每天都是刮臉，有時甚至還照著小鏡子用鑷子將鬍子一根根地拔掉。此刻，

許源來和馮耿光指著他唇上初長成的稀稀落落的幾根鬍子問他：「莫非你有留鬚之意？」他嚴肅地說：「別瞧這一小撮鬍子

不久的將來，可能會有用處。日本人假定蠻不講理，硬要我出來唱戲，那麼，坐牢、殺頭，也只好由他。如果他們還懂得一點禮

貌，這塊擋箭牌，就多少能起點作用。」

當時年僅十三歲的二兒子梅紹武問父親：「您怎麼留起卓別林的小鬍子了？」他回答說：「我留了小鬍子，日本鬼子如果來了，還能強迫我演戲嗎？」顯然，他已經做好了香港淪陷的準備。

新中國成立後的某一天，他在和當時的中國京劇院常委書記、副院長馬少波談起當年「蓄鬚」一事時說：「當時只感覺到形勢越來越嚴重，得想個法子對付。有一天早晨正對著鏡子刮臉，忽發奇想⋯⋯如果我能長出泰戈爾那樣一大把鬍子就好了。於是我三天沒刮臉，鬍子還長得真快，小鬍子不久就留起來了。雖沒有成為飄灑胸前的美髯公，沒想到這還真成了我拒絕演出的一張王牌。」

不久，香港淪陷了。梅蘭芳不得不動用了「這張王牌」。

一天上午十點左右，一個陌生人敲響了梅家大門，他指名要見梅蘭芳。當梅蘭芳剛邁進客廳，來人搶上前去，緊緊握住他的手，既激動又有點如釋重負地說：「梅先生您真把我找苦了，我們一進入香港，酒井司令就派兵找您，找了一天沒有頭緒，有人說您已經不在香港，可是據我們的情報，您沒有去重慶，現在，我真高興能夠見到您。」

來人叫黑木，在中國待了多年，能操一口流利的略帶東北口音的中國話，曾任上海社會局日本顧問。當初，梅蘭芳的《生死恨》上演時，就是這個黑木，曾經透過社會局局長要求停演。

開場白後，黑木方才道出他此行的目的：「酒井司令想見您，您哪一天有空，我來陪您去。」

既然日本人已經找到了梅蘭芳的住所，對他肯定有所監視，原本就無法離開日軍佔領下的香港，此時就更加無法逃脫，不去見酒井暫時可以，卻不能一直拖著不見，一天兩天可以拖，十天八天是拖不下去的，遲見不如早見，早見可以早知道他們葫蘆裡賣的是什麼藥，也好早有打算。如此思忖片刻後，梅蘭芳回答黑木說：「現在就有空，現在就可以去。」說完，他就回房取衣帽，順便對馮耿光說明去向。

馮耿光一聽就急了，說：「您怎麼能就這樣輕率地跟他去，難道一點也不害怕嗎？」梅蘭芳回答說：「事到如今，生死早就置之度外了，還怕什麼？今天不去，早晚也得去，莫非要等他們派兵把我押去不成。」見他如此鎮靜，馮耿光便不再說什麼。

正在梅家作客的中國銀行職員周先生（一說周榮昌，一說周克昌）對黑木自稱是梅蘭芳的秘書，要求共同前往，實際上，他是自告奮勇保護梅蘭芳的。

在親友忐忑不安目光的注視下，梅蘭芳和周先生跨進黑木的汽車。隨著汽車漸漸駛遠，親友們的心也慢慢揪了起來。

梅蘭芳
的藝術和情感

梅蘭芳和周先生在黑木的帶領下乘專用小艇渡海來到位於九龍半島飯店的酒井司令部。他們在一間昏暗的會客室裡等待片刻後，酒井這才露面。雙方一見面，酒井便套近乎：「二十年沒有見面了，您還認得我嗎？我在北京日本使館當過武官，又在天津做過駐防軍司令。看過您的戲，跟您見過面。」

這許多年裡，梅蘭芳見過的人不計其數，這其中也包括不少外國人，他確實想不起來是否真的見過這位酒井，於是說：「也許見過，可是不大記得了。」

梅蘭芳未回答前，就注意到酒井正盯著他剛剛長出來的鬍子。果然，酒井被這鬍子所吸引，顧不得雙方是否見過面，以十分驚訝的口氣問：「您怎麼留鬚了？像您這樣一位大藝術家，怎好退出舞台？」

梅蘭芳回答道：「我是個唱旦角的，年紀老了，扮相不好看了，嗓子也壞了，已經失去了舞台條件，唱了快四十年的戲，本來也應該退休了，免得獻醜丟人。」

酒井愣了片刻，他是萬沒想到梅蘭芳會來這一手的，但他知道對梅蘭芳這樣一位有國際影響的藝術家絕不能採取強硬手段，於是便說：「哪裡，哪裡，您一點也不顯老，可以繼續登台表演，大大地唱戲。以後咱們再詳談、研究研究。」說完，他讓黑木給梅蘭芳一張特別通行證，又說：「皇軍剛進入香港不久，諸事繁忙。您有什麼需要，可以告訴黑木，讓他給您解決。」

梅蘭芳與酒井的初次交手就此作罷，他走出半島飯店後重重地舒了一口氣，正準備回家，卻被黑木纏住。黑木堅持邀請梅蘭芳去家裡做客，梅蘭芳推辭不得，只得隨其而去。吃完飯，黑木又拉著梅蘭芳大談京劇，然後又留他吃了點心。晚九點，梅蘭芳見時間不早，擔心親友們擔心，便堅持要走。黑木這才放行，親自陪梅蘭芳和周先生過海，再派汽車將他倆送回了家。

從梅蘭芳離去開始，最坐立不安的是馮耿光，他一直後悔沒有攔住梅蘭芳。其實，他也知道在當時的情況下攔是攔不住的，但他還是忍不住要後悔。當年幼的紹武天真幼稚地問他，身體強壯、曾當過義務防空巡邏員的周叔叔「一定會保護爸爸的吧」時，他也滿懷希望道：「但願如此，但願他們平安回來！」當梅蘭芳離家近六個小時時，他更加心急如焚，對許源來說：「這一下晚華真完了！我深悔不該讓他去。」

在焦躁不安的等待中，時間彷彿已凝固了似的。梅家大小被不祥空氣籠罩著，心情隨著分針秒針的滴答聲越發沉重起來，連晚飯也無心思吃了。天逐漸黑了下來，大家在屋裡也待不住了，一起擠到陽台上，儘管黑夜遮擋著他們的視線，但他們仍然透過黑幕極力向遠處眺望，可他們望到的是慘淡月光下陰森森的山林，除此，他們看不到人影也看不到車影。

就在大家幾乎快要崩潰時，傳來汽車喇叭聲，儘管聲音很遙遠也很微弱，但還是讓神經高度緊張的人們捕捉到了，他們屏住

呼吸等待那汽車逐漸駛近。汽車開到大門口，從車上走下來的正是梅蘭芳和周先生，眼尖的梅紹武不禁大叫起來：「爸爸和周叔

叔回來了！」正閉著雙眼滿臉愁容倚靠在沙發上的馮耿光好像不相信似的追問道：「啊？是真的嗎？可是真的？」誰也沒有答理

他，大家都奔到門口迎接梅蘭芳和周先生了。

來不及脫衣卸帽的梅蘭芳被大家簇擁著、追問著，他連聲說：「別忙，別忙，等我放下帽子，擦把臉，再細講給你們

聽。

梅蘭芳敘述完後，眾人懸了一天的心終於放了下來。不過，梅蘭芳的頭腦還是很清楚的，他說：「今天一關雖然闖過來了，

但你們別以為他們不為難我會有什麼好意，我看出酒井這傢伙夠厲害的，準是想利用我。讓他去做夢吧！」

果然不出梅蘭芳所料，日本人對他的以禮相待實則是準備利用他。

想看梅蘭芳表演的豈止酒井、黑木？日本內部報刊曾這樣記載道：「日本駐上海派遣軍司令官松井石根大將想看梅蘭芳的舞

台表演並派人去找，可是扮演旦角的梅蘭芳因留鬍子的緣故而拒絕登台。」

前駐日蘇聯大使費德林是一位漢學家，他在一篇題為《梅蘭芳和舞台生活》的文章中特別寫了有關梅蘭芳留鬍子一事：

「……我被派遣到中國去工作……我一邊看著中國地圖，一邊想梅蘭芳現在究竟在哪裡？他會出現在我將要赴任的重慶嗎？

或是還生存在敵軍佔領下的某一城市？不久我便得知，梅蘭芳沒在重慶……當時，重慶還沒有陷入槍林彈雨之中，有許多奇蹟般

逃到重慶的中國藝術界人士都在傳說梅蘭芳在北京消失這一小道消息。梅蘭芳到底在哪裡？連各報也眾說紛紜。有的報紙甚至說

梅蘭芳早已離開人世，我也曾親眼在報紙上看過有關追悼梅蘭芳的文章。當然不久大家就明白了這些消息純屬誤傳……據傳說，

當時已過四十五歲的梅蘭芳以體力不佳而不能再登台演戲為借口，早已退出了舞台。我還有一位朋友偶然碰到過蓄著鬍鬚的梅蘭

芳，說連認都認不得了。這是可以理解的，誰又能想像得到一位名旦蓄著唇髭呢？！這也是唯一能證明梅蘭芳勇敢退出舞台的最

可靠的根據吧。」

別小看了這不起眼的鬍鬚，在那特殊的年代，它成了梅蘭芳的擋箭牌。

就在和酒井見面後不久，日軍某部為召開慶祝佔領香港的「慶祝會」，給梅蘭芳發了一封邀請信，邀請他在「慶祝會」上表

演一齣京劇以示慶賀。巧的是那幾天，梅蘭芳因心情不好，火氣上升而正患牙疾，半邊臉都腫著。真是老天幫忙，他連謊話都不

用編，借口都不用找，只請醫生開了一張證明就贏了第一個回合。

日本人自然是不甘罷休的，一個月後，他們估算梅蘭芳的牙疾好了，便又派人來找他，說是為了繁榮戰後香港市面，請他出來演幾天戲。梅蘭芳此次的理由也是名正言順的，他說他已多年沒有登台，嗓子壞了，加上只他一個人在香港，既沒有與之配戲的演員也沒有樂隊，不要說唱一齣戲，連獨角戲都唱不起來。

前兩次的回絕還算沒有多費神，第三次就麻煩些了。南京汪偽政府要慶祝「還都」，日本當時在中國的「梅、蘭、竹、菊」四個特務機關之一「梅機關」派人到香港，邀請梅蘭芳出山，前往南京，並說將派專機來接他。梅蘭芳仍以嗓子壞了，劇團不在身邊等為由加以拒絕，可來人好像早已猜透他是在找借口似的，反覆勸說，甚至說先去了再說，嗓子問題、劇團問題容後再想辦法解決。這下梅蘭芳有些不知所措了，不過，最後他還是想出了辦法，以自己有心臟病，從來不坐飛機為由終於將來人打發走了。

然而，鬥爭仍在繼續。

留鬚、年紀大了、身材胖了、嗓子壞了、牙疾、心臟病、不能坐飛機，梅蘭芳拒演的理由可謂五花八門。但是，他深知這一切都不是長久之計，更不可能一勞永逸。香港，是待不下去了。與其待在已經淪陷的香港，還不如回到淪陷的上海，那裡畢竟是自己的家，他的夫人和女兒都在那裡。於是，1942年，他離開香港，返回了上海。

上海早香港四年淪陷，日本人在這四年時間裡已將魔爪伸向了各個系統，因而相對來說，上海的環境比香港更加險惡。在這惡劣的環境中，梅蘭芳不得不小心謹慎，他平時閉門不出，謝絕來訪，將自己關在家裡作畫讀書，對找上門來的日方或南京偽政府的邀請，不論是邀請演出還是邀請參加活動都一概拒絕。南京方面為邀請他參加「慶祝典禮」，幾次派人上門遊說，後來乾脆說請他去觀光，他仍然以身體不好等各種理由加以回絕。

敵方不肯善罷甘休，他們想盡辦法甚至動用卑鄙手段想使梅蘭芳妥協。1942年秋，汪偽政府的漢奸褚民誼突然來到位於馬思南路的梅宅，執意要見梅蘭芳。梅蘭芳和馮耿光、吳震修一起和褚民誼見了面。褚民誼進屋寒暄幾句後，說明來意：邀請梅蘭芳在這年十二月作為團長率劇團赴南京、長春和東京作一次巡迴演出，以慶祝「大東亞戰爭勝利」一週年紀念。其實，他們不是不知道梅蘭芳自抗戰爆發後就一直不肯登台，只是他們始終不死心，希望有奇蹟出現。

梅蘭芳早就猜到褚民誼找上門來的真實目的，自然也有了心理準備，他指著自己唇上的鬍鬚，不急不忙地回答說：「我已經

上了年紀，沒有嗓子，又有鬍子，早已退出舞台了。」

褚民誼早有準備，所以對梅蘭芳的回答並不感到吃驚，他面含狡黠的微笑，說：「小鬍子可以剃掉嘛，嗓子吊吊也會恢復的嘛。」說完，他自以為是地「哈哈哈」地笑了起來。

梅蘭芳還是一副不急不躁的樣子，仍然不慌不忙地說：「我聽說您一向喜歡玩票，唱大花臉唱得很不錯。我看您作為團長率領劇團去慰問，不是比我更強得多嗎？何必非我不可呢？」

兩句話直說得褚民誼的臉紅一陣白一陣，這兩句話表面上看不鹹不淡，梅蘭芳用的又是輕描淡寫的口氣，實際上卻像兩把尖刀直刺褚民誼的心窩，讓他既疼痛難忍卻又說不出來，難堪程度可想而知。在一旁為梅蘭芳捏著把汗的馮、吳二人此時忍不住笑出聲來。

無可奈何的褚民誼走了。他一走，馮、吳二人就衝著梅蘭芳直豎大拇指：「畹華，你可真有一手！」梅蘭芳卻很冷靜，他等待著下一個回合的交鋒。

華北駐軍報導部部長山家少佐是個臭名昭著的人物，他掌管文化宣傳事務，權勢很大，號稱「王爺」，他的家裡幾乎每天都有十來桌筵席，用以招待大小漢奸。一次筵席上談到如何讓梅蘭芳露面一事，漢奸們均面露難色，只有北平《三六九》畫報社社長朱復昌為討好皇軍，給山家出了個餿主意：「梅蘭芳說他年紀大了不能再登台，那就請他出來講一段話，他總不能再有什麼理由推卻了吧。」山家一聽連聲說「好」，並將此事交由朱復昌去辦，允諾事成之後必有重酬。

這個主意不能不說是十分惡毒和狡猾的，無論是年紀大，還是唇上有鬍子，都不影響說話，就算是嗓子壞了，也只是不能唱了，但說話還是可以的，畢竟不是啞了。且看梅蘭芳如何應付。

就在朱復昌考慮如何完成任務時，聽說梅劇團的經理姚玉芙剛剛從上海回到北京，頓時心生一計。他趕到安福胡同姚宅，請姚玉芙立即坐飛機返回上海，將情況轉告梅蘭芳，他隨後赴上海親自登門邀請。姚玉芙不覺愣了，他也知道梅蘭芳這次是很難找到理由回絕的，不免心裡焦急。恰在這時，梅蘭芳表弟秦叔忍到姚家串門，聽說情況後，想到了一條萬不得已的對策……

姚玉芙帶著秦叔忍的建議趕回上海。

梅蘭芳一方面請來私人醫生吳中士先生為他連續注射了三次傷寒預防針，一方面讓姚玉芙電告朱復昌：「梅蘭芳病了，無需來滬。」三針打下去，梅蘭芳果然高燒不退。原來，梅蘭芳打任何預防針都會引起發高燒，秦叔忍是深知梅蘭芳這個「毛病」

梅蘭芳的藝術和情感

的。作為梅蘭芳的私人醫生，吳中士自然也是瞭解梅蘭芳的身體的，他當時不忍心那麼做，認為那樣不僅會嚴重損傷梅蘭芳的身體，而且也很危險。梅蘭芳看透了吳中士的心思，對他說：「我已決心不為他們演戲，即使死了也無怨言，死得其所。」淚水模糊了吳中士的雙眼，他被這種寧死不屈的精神深深感動。在梅蘭芳的堅持下，他終於狠狠心將針打了下去。日本軍醫來到梅蘭芳的病榻前，一量體溫，梅蘭芳果然正發高燒42度，自然無話可說了。如果僅是發燒的毛病，打幾針退燒針恐怕就行了，山家肯定會梅蘭芳的燒退了，再逼他出山。但因為梅蘭芳打的是傷寒預防針，故還有傷寒病症。日軍醫量了體溫後，還不甘心，又作了仔細檢查，最後不得不很肯定地向上頭報告說梅蘭芳患的確是傷寒。在那個年代，傷寒病屬重症，非一日兩日一星期兩星期就可以痊癒，而是需要長期休養。

後來，吳中士大夫向剛從貴陽回到上海的梅葆琛回憶這事時，仍然很激動，連聲說：「他真是一位名副其實的英雄，我真是佩服至極。」

梅蘭芳又一次成功地打碎了日偽的幻想，但他這次卻是以犧牲自己的身體作為代價的。他從來沒有後悔過。

寧餓死不失節

說到梅蘭芳到底是如何從香港回到上海的，迄今為止所見資料大多語焉不詳，只說梅蘭芳「於1942年夏乘飛機轉道廣州飛回上海」。對此事的描述較為詳細的卻是一個名叫和久田幸助的日本人。

和久田幸助於太平洋戰爭爆發後入伍，因會講廣東話，被編入香港佔領軍，在報導部「藝能班」任班長，職責是監管香港劇藝人士。他在一篇回憶錄裡寫道：他由其所負之責，曾向梅蘭芳提出協助「大東亞建設」的要求，並許以三個條件作為交換，一是保護他的生命和財產；二是尊重他的自由，即便他想去重慶，他們也可以放他去；三是不損害中國人的自尊心。和久田說梅蘭芳當時這樣回答他：「我之所以來到香港，是因為不願捲入政治漩渦……今後我仍希望過安靜的生活，如果要求我在電影舞台或廣播中表演，那將使我很為難……」和久田自稱信守約定，從來沒有要求梅蘭芳演戲或廣播，並說他倆曾「在一起吃過好幾次飯」，最後一次梅蘭芳提出想回上海，他「就很快的為他辦了手續，備妥了護照，讓他回上海去了」。

和久田幸助的回憶文章並非懺悔書，中間明顯的有為自己臉上貼金的成分，也透露出日本人的狡黠，但有些話看來也還較為

真實可信，比如梅蘭芳對他開出的三個條件的回答，可謂不軟不硬，軟中有硬，完全符合梅蘭芳柔中見剛的性格。至於他為梅蘭芳辦妥回滬手續，也大有可能。梅蘭芳畢竟是具有國際影響的藝術家，又深受日本人民的愛戴，只要他不公開或暗地裡進行抗日活動，日軍自不便隨便動他，相反倒能博得個講人道並尊重藝術家的「好」名聲。況且，香港已經淪陷，與同處孤島中的上海並無二致，送梅蘭芳回上海也無不妥。

從上海到香港再回到上海，梅蘭芳不斷地和日偽周旋，拒演的理由仍然五花八門。儘管年復一年，日子因不能登台而逐日困窘，但他堅持著。在他的心裡一直有個信念，那就是：餓死事小，失節事大。

其實從抗戰爆發起，梅蘭芳就已經遠離了舞台。多年不登台意味著坐吃山空。雖然家裡還有一點兒積蓄，但他的負擔也很重，不但要養活一大家子人，還要接濟劇團的一些生活困難的工作人員。他繼承了祖父梅巧玲樂善好施的傳統，對身邊有困難的人從來都是盡全力幫助。儘管劇團多年沒有演戲任務，但他始終沒有辭退一個人，照樣照顧他們的生活，加上他的家里長期住著一些窮親戚，那有限的積蓄終究不是取之不盡、用之不竭的寶藏，終於有用完的一天。接下去，他將靠什麼維持這許多張嘴的吃飯問題呢？

首先，他靠銀行透支。透過朋友的關係，上海新華銀行答應給他立個信用透支戶，但這種「吃白食」的行為讓梅蘭芳頗為難受。有一次，為了買米又要開支票了，他搖著頭對許源來說：「真是笑話！我在銀行裡沒有存款，支票倒一張一張地開出去，算個什麼名堂？這種錢用得實在叫人難過。」所以，他盡量不開或少開支票，而開始變賣或典當家中的古玩及其他一切可以變賣典當的東西，包括古墨、舊扇、書畫、瓷器等等。有一年除夕，與梅蘭芳一家住在一起的福芝芳的母親遍尋一個每逢過年過節都要取出來使用的古瓷碗而不得，梅蘭芳得知後悄悄對她說：「老太太，別找了，早就拿它換米啦！」老太太真是哭笑不得。

上海各大戲院老闆在瞭解到梅蘭芳經濟生活陷入窘狀後，以為這是請他「出山」的大好機會，有的甚至誇下海口：「只要梅老闆肯出來，百根金條馬上送到府上。」中國大戲院的經理百般勸說道：「我們聽到您的經濟情況都很關心。上海的觀眾，等了您好幾年，您為什麼不出來演一期營業戲？劇團的開支您不用管，個人的報酬，請您吩咐，我們一定照辦。唱一期下來，好維持個一年半載，何必賣這賣那地自己受苦呢？」此人所說不無道理，經濟問題也的確讓梅蘭芳有些猶豫，但他沒有立即給予答覆，而是說：「承你們關心，我很感激。至於演出一事，讓我考慮好了明天再給你回音。」經理一聽此言，以為有希望，樂顛顛地回去靜候佳音了。

梅蘭芳
的藝術和情感

然而，他們等到的仍是梅蘭芳的拒絕。不可否認，梅蘭芳有過動搖。就在中國大戲院經理離去後，他在許源來的陪同下來到馮宅，他想聽聽馮耿光的意見。馮沉思良久後，最後還是將這「皮球」推回給了梅蘭芳。他不是不想幫梅蘭芳一把，但他深知此事不是簡單地用「是」或「否」就能解決的，說「是」肯定不是梅蘭芳的本情願的，當年他逃港、蓄鬚不就是為了在這非常時期有個堂而皇之的拒絕登台的理由嗎；說「否」也會讓他下了決心，按中國大戲院經理的承諾，這一次演出的收入至少可以讓他們再維持一年半載，而這對目前經濟極度困難的他來說是相當重要的。所以，他沒有給梅蘭芳一個明確的答覆，而是說：「今天的問題不簡單，我得先聽聽你自己的主張。」

梅蘭芳明白問題的關鍵在於自己心中的天平到底應該倒向哪一方，所以他並沒有要求其他人非給他拿主意不可，而是在飯後獨自一人坐在客廳的沙發上抽煙。直等到他完全被濃煙包圍，馮耿光忍不住了，問他：「你準備怎樣？」

梅蘭芳掐滅煙頭，口氣堅決地說：「我不幹！一個人活到一百歲總是要死的，餓死就餓死，沒有什麼大不了的！」他當初有些猶豫，是他想到如果答應演出，經濟狀況將完全得以改善，反之則不然。然而，冷靜之後，很為自己的這個想法感到可笑。雖然一個演員以演戲為生，演給百姓看是演，演給達官貴人看也是演。同樣，演給中國人看是演，演給外國人看也是演。從這方面說，好像演給誰看都是無所謂的。但是，演員畢竟不是機器，是人。人生活在特定的社會環境中，就不得不受特定社會環境的約束。

作為侵略者的日本人已經不是簡單意義上的外國人，演戲給侵略者看客觀上就是對其侵略行為的贊同，這不是演戲不演戲的問題，是民族氣節的問題。當然，現在出面邀請的是中國人而非日本侵略者，但他只要一登台，他就無法控制台下的觀眾是中國人還是日本人。況且，他答應演出就必須剃掉已經長成的、用作擋箭牌的鬍子。那麼，當日本人、漢奸再出面來邀請時，該如何作答呢？在濃煙籠罩中，梅蘭芳逐漸理出了頭緒，他終於明白他之所以猶豫是因為沒有找到問題的癥結，問題的癥結並不在於餓死或賺錢，而在於餓死或氣節。想到這兒，他的問題也就解決了。於是，他又一次拒絕登台。

苦熬了八年，當梅蘭芳從收音機裡聽到日本投降的振奮人心的消息時，八年的艱辛、八年的屈辱，隨著激動的淚水一瀉而盡。他的眼睛裡噙滿是淚水，臉上卻滿是笑容，他對夫人說：「天亮了，這群日本強盜可真完蛋了！」

五、京劇理論總結

創辦「國劇學會」

眾所周知，京劇「四大名旦」是梅蘭芳、程硯秋、尚小雲、荀慧生。其中的程硯秋曾經是梅蘭芳的弟子，拜過梅蘭芳為師，因此，他倆的關係且師且友。程硯秋是難得的非常有思想有頭腦肯鑽研的京劇演員，他關注局勢，關注社會，非常注重在劇目中引入政治思想。所以，「程派」戲極具思想性。與此同時，他也很重視將實踐提高到理論的高度，他是第一個有明確戲劇觀的京劇演員。之所以如此，固然和他本人的性格有關，也因為受到周圍朋友的影響。

程硯秋周圍的朋友，李石曾是很重要的一個。他和梅蘭芳的編劇齊如山一樣，也是高陽人，原名李煜瀛，石曾是他的字，筆名真民、真石曾，晚年自號擴武。他出生於晚清的一個顯赫官宦人家，其父李鴻藻在清同治年間任軍機大臣。他六歲時即熟讀詩書，有很深的國學基礎。據傳他年幼時曾被父親帶到慈禧太后面前，慈禧見他行禮如儀，還誇他日後必有出息。也不知道是不是慈禧料事如神，李石曾果然在中國歷史上留得一名。

如今提起李石曾，人們有兩個方面的記憶：他與張靜江、吳稚暉、蔡元培四人被稱為「國民黨四大元老」；他是第一個留法學生，並和蔡元培開創了赴法勤工儉學運動。

程硯秋與李石曾交往，在思想上和政治主張上都深受其影響。不僅如此，也因為李石曾給予的難得的機會，使他由原先單純地戲劇實踐，開始轉向戲劇理論方面的研究，以及對戲劇教育方面的探求。這個「機會」，就是出任中華戲曲音樂院南京分院的副院長。

李石曾利用庚子賠款創辦了一系列教育場所，其中有溫泉中學和中華戲曲音樂院。他自任中華戲曲音樂院院長，邀請金仲蓀、齊如山擔任副院長。該院分北平戲曲音樂分院、南京戲曲音樂分院。北平分院的院長由齊如山兼任，副院長是梅蘭芳；南京分院的院址設在北平，院長由李石曾兼任，副院長是金仲蓀和程硯秋。李石曾之所以聘請程硯秋為副院長，當然不只是因為他倆有相近的政治主張，他看中的是程硯秋對於戲曲音韻方面的獨特見地和研究。

1931年七月十二日，程硯秋從李石曾手裡接過了聘書。

北平分院成立後，僅設立了一個院務委員會，由馮耿光任主任委員，梅蘭芳、余叔巖、李石曾、張伯駒、齊如山、王紹賢為

委員。但是，該分院卻沒有實施任何具體的計劃。因此，收藏家、詩詞家、書畫家、著名票友張伯駒事後回憶說，北平分院實際上「徒具空名」。

南京分院的工作卻卓有成效。在音樂院設立南、北分院後，中華戲曲專科學校隸屬南京分院，首任校長是焦菊隱，教務長是林素珊（焦菊隱之妻）。後來接替焦菊隱擔任校長的是金仲蓀。最早創辦的培養京劇人才的專門學校是1919年張謇、歐陽予倩在南通設立的伶工學社，在它之後，就是中華戲曲專科學校。

與南通伶工學社不同的是，該校男女生合校，這是戲曲教育史上的一個創舉。與南通伶工學社的教育模式相近的是，該校也以教授京劇為主，兼授文、史、算術、英文等文化課。京劇老師有遲月亭、高慶奎、王瑤卿、朱桂芳、郭春山、曹心泉等知名京劇演員：文化課教師有著名學者華粹深、吳曉鈴和劇作家翁偶虹等。在平時的教學中，學校一方面破除梨園的陳規陋習，一方面大量排演新戲，並給學生更多的演出實踐機會。作為南京分院的副院長，程硯秋自然很關心中華戲曲專科學校的建設，也很關心學生的成長，經常「讓戲」給戲校學生。

南京分院下設的第二個機構是戲曲研究所，地點設在中南海清末大太監李蓮英的曾經居所「福祿居」。程硯秋時常和徐凌霄、王瑤卿、陳墨香、曹心泉等在這裡研究戲曲，銳意改革。

第三個機構是《劇學月刊》社。這是一本戲曲理論研究的專門刊物，被稱為是中國現代最有影響的戲曲理論刊物之一。主編是徐凌霄。程硯秋和金仲蓀、陳墨香、劉守鶴、王泊生、邵茗生、焦菊隱等都是該刊的主要撰稿人。當時，南京分院在創辦這本刊物時，對外宣稱的辦刊「宗旨」是「本科學精神，對於新舊彷徨、中西糅雜之劇界病象、疑難問題謀得適當之解決，用科學方法，研究本國原有之劇藝，整理而改進之，俾成一專門之學，立足於世界藝術之林」。於是，出於研究的需要，刊物分設論文、專記、研究、曲譜、古今劇談、京劇提要等欄目，每期登載大量有關京劇歷史、劇目、舞台藝術、角色分析、臉譜闡述等方面的文章，有較高的學術價值和理論性。

程硯秋最著名的一篇論文是《話劇導演管窺》，刊登在《劇學月刊》1933年第二卷第七、八合刊及第十期上。這是他在歐洲考察歸國後，對話劇導演理論的總結。全文長約六萬字，從導演權威、修養和分工、劇本選擇、演員、排演、副導演、美術導演、佈景、服飾、燈光、道具、化妝、發聲、舞台管理等方面，進行了全面細緻的分析和研究。由此可以看出，此時的程硯秋已經不再局限於京劇的實踐和研究，他將研究的觸角伸向了其他藝術門類。藝術是相通的，特別是話劇與京劇，更有密不可分的

聯繫。早期京劇改良運動時，就從話劇中汲取了許多現代元素。另外一個方面，他對京劇之外的話劇導演之研究，也表明他似乎有意要擺脫單純「演戲的」身份，而轉向成為研究者、學者。這恐怕也是他爭取社會地位的另外一種方式吧。

南京分院工作的轟轟烈烈、熱熱鬧鬧給「徒具空名」的北平分院造成了很大的壓力。因為北平分院的副院長是梅蘭芳，南京分院的副院長之一是程硯秋。與此同時，外界盛傳程硯秋以副院長的身份，將要遊學歐洲五國，所有經費來自於李石曾所控制的庚子賠款。於是，有人認為程硯秋「有凌駕其師而上之勢」，更對梅蘭芳「有凌駕其師而上之勢」，表示極大的不滿。

實際上，在兩年前梅蘭芳準備赴美演出而為經費發愁時，李石曾聯合銀行界友人，與齊如山、周作民、司徒雷登、王紹賢、傅涇波等人四處奔走，最終在北平為梅蘭芳募捐了五萬元。也就是說，從李石曾的內心來說，他的確有壓梅抬程的意思。

但是，程硯秋與他政治主張相投，他理應與程硯秋走得更近些。不過，當有人問李石曾，何以如此大力支持程硯秋，無論如何，二人更加互如水火。長期以來，馮耿光一直是梅蘭芳身後的經濟後盾。既然如此，又因為老友羅癭公的關係，張嘉璈當然支持梅蘭芳的「勁敵」程硯秋。他先出資支持李石曾開辦農工銀行，繼而暗托李石曾用所掌控的庚款力捧程硯秋。而梅蘭芳所在的北平分院卻囊中羞澀呢？李石曾苦笑道：「非我之故！乃張公權之所托耳！」

「張公權」即張嘉璈。此時，張嘉璈任國民政府交通部部長。之前，他和「梅黨」成員之一的馮耿光分任中國銀行副總裁、總裁，各領一軍，不能相容。宋子文入股中國銀行八千萬元並出任董事長後，支持張嘉璈任中國銀行總裁，馮耿光被排擠。張、馮二人更加互如水火。

所以說，如果梅蘭芳、程硯秋這對師徒真的始終在「明爭暗鬥」的話，那麼，其背後的原因也是因為巨商、政客之間的權利之爭而無形中造成的。

梅蘭芳的支持者因為對程硯秋的不滿，對李石曾的不滿，替梅蘭芳大鳴不平之下，又有為梅蘭芳保全面子、以壯梅蘭芳聲勢的意思，鼓動張伯駒約梅蘭芳、余叔巖合作，發起組織了北平國劇學會。學會經費來源於募得而來的各方捐款五萬元，於1931年十二月在虎坊橋四十五號成立。

「國劇」一詞來源於五四時期錢玄同的一篇文章，他這樣寫道：「其要中國有真戲，這真戲自然是西洋派的戲，決不是『臉譜』派的戲……引進西方戲劇理論與舞台藝術方式以研究戲劇藝術，從而建立一種新的『國劇』取而代之。」當時的反對派對此

<div align="right">172</div>

觀點立即加以駁斥，他們認為所謂「國劇」指的是「上自院本、雜劇、傳奇、下至昆曲、皮黃、秦腔等中國舊有戲劇」，對國劇應當「全盤繼承，完全保存」。「國劇」一詞由此而來。

余上沅、熊佛西、聞一多、趙太侔等留美學生在美國提出過「國劇運動」的口號。1925年，余上沅、聞一多、趙太侔回國後，在徐志摩的支持下，於北京國立藝術專門學校開辦戲劇系，創立「中國戲劇社」，次年又在北京《晨報》副刊開辦專門討論國劇問題的《劇刊》。《劇刊》雖然只維持了三個多月，但在《劇刊》上發表的文章後來被新月社彙編成《國劇運動》一書出版，書名是由胡適題寫的。但這一切有關「國劇」的運動並未引起社會關注，直到1931年，北平「國劇學會」成立，才將國劇運動推向一個新的階段。

據梅紹武先生回憶，為創立國劇學會，梅蘭芳曾一連三次分批宴請各界人士，徵求意見，集思廣益。當他向張伯駒商議該請哪些人來主持會務活動時，張伯駒以自己和余叔巖均不善於經營為由主張請辦事認真、又老成持重的人來做。梅蘭芳便又邀請了齊如山、傅芸子等人共同商議。

「國劇學會」這個名稱到底是由誰提出的，是由張伯駒約梅蘭芳、余叔巖出面組織的，還是齊如山自己所說是由他約他倆的，現在已經無法得到求證，但可以說，國劇學會的創辦人應該包括梅蘭芳、余叔巖、張伯駒、齊如山、傅芸子等。經過大家商議，學會下設四個組：

教導組：由梅蘭芳和余叔巖負責主持教學工作；

編輯組：由齊如山、傅芸子負責主持文字整理和印刷工作；

審查組：由張伯駒和王孟鍾負責主持研究提高工作；

總務組：由陳鶴孫、陳亦侯（一說白壽之）負責主持聯絡工作。

北平虎坊橋四十五號是一所很大的房子，內建戲台一座，四周牆上掛著梅蘭芳收藏的數十幅清廷昇平署扮相譜。學會成立那天，到會祝賀的有李石曾、胡適、袁守和、於學忠、溥西園、劉半農、劉天華、梁思成、焦菊隱、王泊生、王夢白、管翼賢、徐凌霄等各界人士數十人。成立大會選出梅蘭芳、余叔巖、齊如山、張伯駒、李石曾、馮幼偉、周作民、王紹賢、陳亦侯、王孟鍾、陳半丁、傅芸子為理事，王紹賢為主任。

陳鶴蓀、白壽之、吳震修、段子均、徐凌霄等各界人士數十人。成立大會選出梅蘭芳、余叔巖、齊如山、張伯駒、李石曾、馮幼偉、周作民、王紹賢、陳亦侯、王孟鍾、陳半丁、傅芸子為理事，王紹賢為主任。

為祝賀學會成立，當天有一場別開生面的演出。演出開始還是沿用舊辦法，從跳男女加官開始，接著跳財神，再跳魁星，最

後跳靈官。劇目有《慶頂珠》《捉放曹》《蘆花蕩》《陽平關》《鐵籠山》《女起解》，大軸是《八蠟廟》。在《八蠟廟》裡，諸角皆反串，梅蘭芳戴上白鬍子，反串武老生，飾老英雄褚彪，這是他首次戴髯口。演出雖然很轟動，但也遭來非議，有人責問梅蘭芳：「你們鬧什麼？都是反串，學會成立第一天，不嚴肅。」梅蘭芳很平靜地解釋了他們的初衷：「一來是為學會成立助興，大家一樂；二來是從反串中可以看出，一個角兒並非單會本行，對各行當的基本功都掌握了，可以為後學者做個榜樣。」

果然，一次反串戲給國劇學會帶來了好名聲，大家議論說：「國劇學會是提倡練真功夫的，連票友都功底不錯。」

與程硯秋任副院長的南京分院附設一個戲校，一個戲曲研究刊物這兩個機構相仿，國劇學會也下設一所介於科班和票房之間的教學組織「國劇傳習所」和兩種戲劇理論刊物《戲劇叢刊》《國劇畫報》。

梅蘭芳早在1919年初次訪日後，就定下三個心願：創辦學校、建立新劇場、編演新戲。有齊如山等「智囊團」成員的鼎力幫助，編演新戲的願望早已實現。創辦學校、建立劇場並非易事，這不僅有精力所限，更有財力方面的困擾。在籌備成立國劇學會時，梅蘭芳就提出國劇學會附設一所教學機構。起初，他們想辦一個科班，但因為辦科班費用昂貴且班期時間太長，於是作罷；又想辦一間票房，但考慮到票房雖也請人教戲，但總歸是朋友聚會消遣的性質，不能達到培養下一代的目的。思量再三後，他們決定設立一所介於科班和票房之間的教學組織。「國劇傳習所」由此誕生。

「國劇傳習所」是國劇學會裡教導組的一部分，招收的學員有一定的演戲基礎、年齡在十六七歲以上且過了倒倉期。傳習所主任由徐蘭沅擔任。1932年五月十二日，「國劇傳習所」舉行開學典禮，梅蘭芳致開幕詞，王搏沙、徐凌霄、陳子衡、余上沅分別作了《戲劇救國》《戲劇與觀眾》《戲劇之革命》《國劇傳習所的意義》等講演。當時正訪華的法國戲劇家鐸爾孟也參加了開學典禮並發了言。最後，梅蘭芳致閉幕詞，鼓勵學員「一要敬業樂群、二要活潑嚴肅、三要勇猛精進」。

「國劇傳習所」共收了七十名學員，分為：

老生組：余叔巖、徐蘭沅負責。余叔巖因抽大煙，白天經常起不來，所以唱功身段另請人教授，重要的大段唱功，則有時由徐蘭沅代說，好在徐蘭沅曾經為譚鑫培拉過胡琴，對譚腔很熟悉。

青衣組：由梅蘭芳、孫怡雲負責。

小生組：由程繼先負責。

丑行：由蕭長華負責。

梅蘭芳 的藝術和情感

淨行：由勝慶玉負責。

音樂組：由汪子良負責。

梅蘭芳也親自參加教學。據後來成為上海夏聲戲劇學校骨幹的郭建英當年所記筆記可以看出，梅蘭芳當時講課內容不僅豐富而細緻，細到每一個細節都不放過，大到身段，小到眼神、手指、腳跟，他都一一講解，毫不保留。不僅如此，他在講授每一個具體動作時，都親自示範，並逐一糾正學員姿勢。當講到且角如何走一字形路時，他領著學生一遍遍地走，足足走了數十遍；當講到雙手的各種表示時，也是領著學員練習多次。如此一節課講下來，他已大汗淋漓，襯衫都濕透了。

這個時期的梅蘭芳剛從美國載譽歸來，頭頂「大藝術家」、「風格大師」、「世界名人」的頭銜，正是春風得意，躊躇滿志之時。然而他並沒有被既往的榮譽沖昏頭腦，也沒有躺在成就簿上沾沾自喜，他的內心仍然被追求、理想、嚮往所充實。此時，他的追求已不單是為他個人再添一把火，而是為了使京劇名副其實地代表國劇而努力，還為了有更多的接班人將國劇繼續下去並發揚光大。

為貫徹國劇學會的「以純學者之態度、科學方法，為系統的整理與研究，期發揮吾國原有之劇學」的宗旨，以達到「闡揚吾國戲劇學術」的目的，國劇學會還編輯出版了《戲劇叢刊》和《國劇畫報》。

《戲劇叢刊》的發起人有梅蘭芳、齊如山、胡伯平、段子君、黃秋岳、傅芸子、傅惜華。該刊主要內容包括：

一、有關戲曲歷史的研究與考證；

二、戲曲表演藝術及服裝、臉譜、切末等方面的系統研究；

三、翻譯介紹歐美各國研究中國戲曲的文章。

另外，有時還刊登珍稀劇本、根據善本勘校舊籍劇本、評介與戲曲有關的著作和刊物等。主要撰稿人有張伯駒、齊如山、傅惜華等。

《戲劇叢刊》原定每年出四期，可始終沒有按期出過。論及原因，齊如山說：「一是寫這種文章的人太少，很難得寫一篇；二是訂的辦法太講究，必須用連史紙，且用線裝，因此用錢較多，經費更難籌劃。」因此，該刊斷斷續續一共出了四期後就停了。

考慮到《戲劇叢刊》雖然也有些圖片，但主要還是以文字為主，因此，國劇學會又編輯出版了《國劇畫報》，以「刊登有研

究價值的戲曲文獻資料圖片為主，附以戲曲評論文章」。評論文章「不但不登捧角罵角的文字，連觀劇記，戲評等，倘沒什麼意義，也不採錄。而所登文章都要有研究性，間乎有遊戲小品也與文學有關」。根據此，在《國劇畫報》上刊登的文章有齊如山的《京劇之變遷》、懶公的《譚劇雜記》、清逸居士的《票友之藝術》、岫雲的《鞠部軼聞》等，以及余叔巖撰寫的總結自己表演經驗的文章。

既然是畫報，自然以刊登圖片為主，《國劇畫報》上刊登的圖片有：齊如山拍攝的「北平精忠廟梨園會所壁畫」、余叔巖收藏的沈蓉圃所繪程長庚、徐小香、盧勝奎之《群英會》、朱遏雲搜集的昇平署文獻、梅蘭芳珍藏的明清臉譜以及清宮和各省的戲台、與戲劇有關的風景、戲界人士的紀念物、各代名伶相片、清宮內各種舊行頭、清宮演戲所用之切末等等，其中有許多是相當珍貴的資料。

九一八後，形勢日緊，次年春，梅蘭芳被迫南下，遷往上海，國劇學會因此停止活動，只在虎坊橋會址陳列一些戲劇資料。

國劇學會雖然只維持了短短一年多時間，但對戲劇理論研究工作的推動是毋庸置疑的。

著書立說

二十世紀九〇年代末，有一篇文章引起了戲劇界，特別是「梅派」藝術研究者的強烈關注。這篇文章的題目是《「三大戲劇體系說」的誤區》，它針對的是中國戲劇教育理論家黃佐臨率先提出的「梅蘭芳、斯坦尼斯拉夫斯基、布萊希特三大戲劇理論體系」之說，認為梅蘭芳只能代表京劇旦角行當的一個流派，即梅派和其他的流派，比如程（硯秋）派、尚（小雲）派、荀（慧生）派一樣的性質。也就是說，它反對將梅派藝術上升到理論高度，也就不同意將梅蘭芳和斯氏、布氏相提並論。

文章明確說：「拿中國戲曲中某個劇種裡的某個表演流派，與西方戲劇裡的某些『體系』進行並列，自然是會方枘圓鑿的。」還說：「斯氏和布氏都建立起了自身的理論與實踐的架構，由此而構成『體系』，梅蘭芳並沒有這種企圖。他甚至沒有意識到，也並不需要意識到這一點。」還說：「斯氏與布氏體系分別對於戲劇觀念做出了獨特的理論闡釋，並以這種認識去指導自己的戲劇實踐，因而獲得了不同的舞台美學效果。梅蘭芳沒有系統性的參照，他只是遵循著傳統的戲劇觀來進行自身的創造性實踐，他建立了流派，但沒有建立『體系』。」

如果說1935年梅蘭芳在蘇聯演出時，斯氏戲劇理論體系已經完成，布氏戲劇理論體系正在萌芽的話，那麼，梅氏戲劇理

論體系則處於醞釀狀態。那時，梅氏體系在實踐方面已經卓有成效，只不過還沒有完整的理論分析。在梅蘭芳藝術生涯的晚期，他的表演藝術已趨完美，同時也在《舞台生活四十年》《梅蘭芳文集》《梅蘭芳舞台藝術》等著作中進行了大量的理論總結。儘管他的理論表述與理論家不同，卻正好避免了就理論而理論的刻板、枯燥和空洞，而更鮮活生動，又因為他有大量的實踐經驗，故而他的戲劇表演系可謂「知行合一」的完美結合，也就更具科學性。

對於梅蘭芳本人來說，《舞台生活四十年》是他最重要的一部作品。它不僅記錄了他的學藝經歷、成長過程，更重要的涵蓋了他的表演經驗和戲劇理論。

這部書最早是由上海《文匯報》於1949年八月邀約而寫的。實際上早在這之前，就有人向他提議將他的演藝經歷撰寫成文，但他當時的工作重點還放在編劇和演出上，又考慮到在藝術方面還處在摸索前進的階段，故而未加理會。1942年，梅蘭芳從香港返回上海後，友人舊事重提。此時，梅蘭芳閒居在家，時間充裕，同時考慮到「自己過去的經歷，已經有不少逐漸淡忘了：當年朝夕相共的一般內外行的老朋友，也都散居南北：一部分的材料，又時時有散失」，因而，他感到的確有成書的必要了。然而，他和秘書許姬傳曾兩度試圖動筆，但「由於精神上一直不能安定，所以都只是起了個頭就擱下來了」。

他所說的「精神上」的因素固然存在，但更重要的恐怕是一時無法確定如何寫、寫什麼、主題是什麼、從什麼角度寫、以何種方式寫的問題。因而，在《文匯報》派人去和梅蘭芳接洽時，梅蘭芳有些為難，但他並未拒絕，只是說「要有個準備過程」。

當時，梅蘭芳社會活動頻繁，又要演戲，況且，寫作也不是他的主業。在這種情況下，要完成一部既有意義又具可讀性的鴻篇巨製的確並非易事。經過一段時間的準備，又數度與《文匯報》的代表接洽、磋商、研究，梅蘭芳最後確定了由他自己口述，秘書許姬傳執筆，最後由許姬傳的弟弟許源來潤色並補充整理的寫作方式，這樣既不妨礙梅蘭芳的其他正常活動，又能保證內容真實且具一定的文學性。

寫作之初，梅蘭芳對許姬傳訂下幾條原則：

1．要用第一手資料，口頭說的和書本記載，詳細核對，務求翔實。

2．戲曲掌故，浩如煙海，要選擇能使青年演員和戲校學生從這樁故事裡得到益處。

3．不要自我宣傳。

4．不要把黨、政、軍重要人物的名字寫進去。不然，這樣會使人感到借此抬高自己的身份。

5. 不要發空議論，必須用實例來說明問題。

6. 我們現在從清末談起，既要符合當時的社會背景，又要避免美化舊時代的生活，下筆時要慎重。

在寫作過程中，無論是梅蘭芳還是執筆的許姬傳都嚴格遵照這幾條原則。據許姬傳回憶，書中好多故事，「梅先生費了很多時間來回憶，還經過反覆修改才定稿的」，對於戲曲掌故，「每一件事，梅先生都經過反覆核對才發稿」。對此，梅蘭芳認為：

「在台上演出，一個身段做得不好，或者唱錯字音，甚至走板，只是觀眾知道，倘若電台錄音，我們可以要求擦掉，寫文章決不能道聽途說，掉以輕心，白紙黑字，流傳下去，五百年後還有人指出錯誤，再說有關表演的事，大家以為我談的是本行本業，應該沒有錯，這樣以訛傳訛誤人子弟是更為內疚的。」其實這正體現了他謹慎、認真、負責的處事態度。

經過約一年的磨礪，1950年十月十六日，梅蘭芳自傳式回憶錄《舞台生活四十年》正式開始在《文匯報》上連載，引起各界人士的普遍關注。連載之初，人們對內容自然無甚評價，對文字卻頗為微詞。有人直接給梅蘭芳提意見說：「你的遣詞、用筆比較陳舊，應該要革新一下，才有朝氣。」許姬傳自己也承認，「確是有點陳舊之感，與當時的報刊文字風格相去甚遠。」殊不知，初寫時的文字更加粗糙，幾乎沒有任何修飾，毫無文學性，而且前後次序也十分零亂。

據許姬傳事後回憶，當時他將初稿交給阿英審閱，阿英看後對他說：「你最好自己改三遍，再給人看。」許姬傳畢竟是舊時文人，不僅文風舊，思想觀念也並非一朝一夕就能跟上新時代。梅蘭芳就說過，「姬傳是從舊社會過來的，難免帶有舊時的思想與習氣，說不定會在筆下流露出來」，故而他要求編輯嚴格把關。當然，也有人對此文字風格表示認同，王朝聞就說：「是中國民族形式，不摻西洋墨水，很有價值。」《文匯報》編輯、負責接洽連載事宜的黃裳則認為，「應該尊重作者，不能用流行模式限定寫作風格。」應該說，他的話是客觀中肯的。無論是許姬傳還是梅蘭芳，他們都是從舊時代走過來的人，他們有他們的敘事習慣與思維模式，強求他們與「當時的報刊文字風格」保持一致既不現實也恰恰違背了百花齊放的原則。

其實文字方面的爭論是次要的，重要的是內容。成書後的《舞台生活四十年》，其內容就存在著與編輯者初衷相背離的情況。柯靈就曾說這本書的內容「和我預想的不相同」。他當初的想法是梅蘭芳能夠在這部書裡「記述藝海浮沉，兼及世態人情的變幻，廊廟江湖的滄桑，映帶出一位大戲劇家身受的甜酸苦辣，經歷的社會和時代風貌」。而實際上，這部書卻側重於表演藝術的推敲。

的確，梅蘭芳用了大量篇幅詳盡敍述了有關表演方面的心得體會，甚至將數部梅派名劇裡的每一場戲、重要的台詞、身段表

情都加以一一講解。與其說《舞台生活四十年》是梅蘭芳四十年演藝生活的總結，不如說是一部京劇表演的教科書，因而更適合從事京劇表演的青年閱讀。梅蘭芳自己也說這部書「是可以供今後戲曲工作者參考的」。或許正因為如此，這本書恰恰可以說是梅蘭芳將表演實踐進行了恰如其分又通俗易懂的理論總結。

可惜的是，《舞台生活四十年》只完成了三集。前兩集在《文匯報》上連載後，以後又出了單行本，第三集中的大部分內容分別在《戲劇報》和香港《文匯報》上連載，另有三章內容在二十世紀八〇年代中國戲劇出版社再版全三集《舞台生活四十年》時才得以與讀者見面。寫完三集後，梅蘭芳是有意繼續往下寫的，但不幸他過早地離開了人世。

在《舞台生活四十年》之後，梅蘭芳的戲劇理論著述散見於各種報刊。比如，《中國京劇的表演藝術》《要善於辨別精粗美惡》《關於表演藝術的講話》談《昆劇〈十五貫〉》的表演藝術《談秦腔幾個傳統劇目的表演》《運用傳統技巧刻畫現代人物》《漫談戲曲畫》等，無不就表演實踐進行了理論總結。它們最終彙集成了《梅蘭芳戲劇散論》。這一切，印證了「梅氏戲劇體系」存在的現實。

六、經歷的「風波」

《鳳還巢》「禁演」風波

《鳳還巢》是齣喜劇，也是梅蘭芳一生中難得演出的喜劇之一。然而，這齣喜劇險些給梅蘭芳本人帶來悲劇。那就是一度流傳很廣的「禁演」風波。當時社會上一直有種傳言，說《鳳還巢》曾經被教育總長劉哲下令禁演，原因是《鳳還巢》演出期間正是奉系軍閥張作霖當大元帥的時期，「奉」與「鳳」同音，「鳳還巢」有讓「奉」還巢，即退回關外的意思，所以被禁演。至於後來這齣戲為何重見天日，又有新的傳說，說是「在人民的支持下，終於恢復了演出」。

「禁演」之說又是從何而來呢？據當時的《北洋畫報》報導，《鳳還巢》初演時，北洋政府教育總長劉哲親臨戲院觀看此劇。戲過一半，他突然問身邊的教育部某司長：「這出新戲我們審查過否？」司長說：「尚未。」劉哲便說：「可調取原本來略加修正。」

在當時，新戲上演是要經過教育部審查的。於是，司長次日即命令「通俗教育會」給梅蘭芳發去一函，要求將原劇本儘快送至「教育會」審查。「通俗教育會」是教育部的一個分組織，司長兼該會會長。函發出十日，「教育會」並未收到梅蘭芳的回覆，更不見劇本，便有些惱火，遂將原函全文刊登在報紙上。偏偏在這時，一位熟悉北京梨園界的日本人撰文指責教育會以審查為名，行取締之實。教育部當然不服，當即反駁說「審查與取締是兩回事」。

一邊說是「取締」，一邊說是「審查」，使得不明就裡的人一頭霧水。於是，「取締」一說甚囂塵上。傳言總是越傳越邪乎，傳來傳去便變成了「梅蘭芳有意違抗教育部之命，教育部因而將取締《鳳還巢》，甚而取締《思凡》《琴挑》等梅劇」。

就在傳言滿天飛的時候，梅蘭芳方才看到報紙上刊登的「函」，不由大驚失色。原來那公函被誤投到了梅蘭芳演出《鳳還巢》的中和戲院，而他結束在此戲院的演出後，早已移師開明劇場。中和戲院偏又沒把此公函當回事，誰也沒有注意而任它孤零零地躺在角落。

拿著這遲到的公函，梅蘭芳迅即回到「教育會」，說明原因並表示道歉，同時派人將劇本送到了「教育會」。僅僅三天後，「教育會」就將審查過的《鳳還巢》劇本交還給了梅蘭芳，上面只對某幾句台詞作了小小的修正，其餘均未加改動。一場風波也就此慢慢消融。

由此看來，所謂「禁演」，並非確有其事，很可能是以訛傳訛。不過，也有人懷疑《北洋畫報》關於此事的報導並非事實，他們認為該報的主持人是馮耿光的侄子馮武越，所以存在著偏袒之嫌，有意淡化「禁演」，從而為梅蘭芳開脫。說到底，禁演，沒有真憑實據。不過，梅蘭芳的確經歷了一場不大不小的風波。

巡迴演出中的長沙風波

抗戰前，梅蘭芳的主要活動仍然是演出，不僅在北平，也到其他各地。1937年二月結束在南京的演出後，他來到了湖南長沙。這是他第一次到長沙，卻沒想到無意中惹來了一場風波。

當時長沙的主要劇院有民樂戲院、東長戲院、萬國戲院。萬國戲院老闆梁月波是長沙有名的大亨，他曾邀請過程硯秋、荀慧生、尚小雲、言菊朋、徐碧雲等名伶。見梁月波借北京的這幾位名伶狠賺了錢，長沙另些「大亨也動起了邀名角來演出的點子，其中長沙新聞界老人蕭石朋、蕭石勳兄弟因與當時的湖南省政府主席何鍵關係不一般，請何鍵夫人黃芸芷投資，在長沙小東茅巷新

蓋了一座能容納一千兩百人的大戲院。

有傳說梅蘭芳被請來長沙就是為慶祝這家新戲院開張，也有傳說蕭氏兄弟因意外地請到了梅蘭芳而特意蓋了新戲院。不管怎麼說，梅蘭芳率劇團部分成員老生奚嘯伯、小旦朱桂芳、二旦于蓮仙、老旦孫甫亭、花臉劉連榮、丑角蕭長華、琴師徐蘭沅、王少卿、打鼓何斌奎、秘書李斐叔，管事姚玉芙等人於是來到了長沙。夫人福芝芳、杜月笙特派謝葆生、洪子儀隨行。

在長沙，梅蘭芳夫婦由當時的交通銀行長沙分行行長魏雲千招待，住在南正街交通銀行的新建大廈。姜妙香在他的一篇題為《緬懷往事──回憶蘭弟》一文中說梅蘭芳在長沙時因「拜客不周，得罪了一些當時有勢力的人，那些傢伙利用報紙攻擊他，說他老了，並肆意謾罵」。香港《春秋》雜誌上曾刊有署名「憶蘭室主」的文章，題目為《梅蘭芳在長沙演出的經過》，「憶蘭室主」在這篇文章中卻說：「梅蘭芳到長沙後，就展開了一連串的拜客活動，除拜會黨政軍首長外，也拜會了所謂長沙聞人葉寅亮，並由蕭長華、姜妙香陪同，到老郎廟上香，並獻香儀兩百元。錦礦大王段楚賢曾設宴款待梅劇團人員。」

當然，他並沒有否認梅蘭芳的確得罪了一些人，他說梅蘭芳得罪的是新聞記者，如何得罪的，他寫道：「三月十七日正午，蕭石朋和梅蘭芳，在小四方塘青年會，邀宴長沙新聞界。依照長沙一般習慣，請帖上時間寫十二點，可是蕭石朋未到，他不知怎麼開席。不料新聞界人士，那天都準時到達，梅蘭芳自己到十二點半才到，一進門就知道局勢不對，可是蕭石朋未到，他不知怎麼處理，一個人在門口焦急得搓手走來走去，眼看著一部分新聞界人，在長沙《大公報》總編輯張平子領導下憤然離席，梅也不好攔駕，等到蕭石朋趕到時，已不可收拾了。」

很顯然，這事不能責怪梅蘭芳，他是按慣例行事。「憶蘭室主」也說遲到是「長沙一般習慣」，他並沒有明確指明這習慣與於何行何界，想必也應該包括新聞界吧。然而，不知是新聞界人士到底是出於對梅蘭芳的尊重，還是突然開了竅，居然不約而同地準時到達會場，這就讓遲了半個小時的梅蘭芳有些不知所措。

依當時「長沙一般習慣」，遲到是正常的，準點反而不正常，問題是新聞界人士此次好像是頭一次遇到遲到這種事似的，竟然都火氣沖天，未等蕭石朋到場就憤然離場，未免有點過火，更不可取的是因此就在報紙上攻擊梅蘭芳。梅蘭芳開始演出後，長沙各報均刊文攻擊，有事先串通好的嫌疑。有一家晚報罵得最凶，還配發了一張梅蘭芳與「狗肉將軍」張宗昌的合影，直罵了十天，才在中間人的疏通下有所緩解，但始終沒有一篇捧場文字。

姜妙香在文章中又說：「有人出面勸他出去應酬一番，但他拒絕了，他說，『說我老，沒什麼，我四十多了，是老了。可

是，他們這麼胡說八道了。讓他們罵吧，我唱我的！」

沒有對手的戰爭註定長久不了。梅蘭芳只管認真唱戲，不理其他。那些罵聲也就漸漸平息了下去。

「移步不換形」風波

回顧梅蘭芳的一生，他的藝術道路基本上是順暢的、平坦的。他成名早，自始至終生活在鮮花和掌聲中，沒有經歷過什麼挫折和打擊。如果說曾經被魯迅責難、《鳳還巢》遭「禁演」、長沙演出被謾罵是他所遭遇的比較大的生活挫折的話，那麼，新中國成立後的「移步不換形」風波，則是他所經歷的唯一一次政治上的打擊了。這個打擊，是重大的，甚至可以說，幾乎是致命的。

在解放戰爭那個特殊時期，梅蘭芳屬於既不是共產黨，也不是國民黨；既不信任國民黨，對共產黨也持有疑慮的「中間人」。主要原因便是他從來就是個「只管戲劇工作，不管政治」的人。他始終認為無論誰統天下，演戲的還是得靠演戲吃飯。當他得知好友齊如山執意要去台灣後，還勸他：「你一向不管政治，只是從事戲劇的工作。我想到那時候，我們還在一起工作，一定也不會有什麼問題。」

齊如山1949年年初抵台後，曾經寫信邀請梅蘭芳和言慧珠赴台演出。梅蘭芳在回信中說：「……此間小報又云，顧正秋之管事放空氣說，台人反對梅、言來台表演，影響顧之上座。」顯然，他對赴台是有顧慮的，但這顧慮只限於「影響顧之上座」，而並非出於政治考慮。以上這兩段話都表明，他只是個藝術家，絕不是政治家，甚至欠缺政治意識。

正因為如此，在解放初期政治高於一切的環境下，他不但不適應，而且差點出問題。

最先讓梅蘭芳感受到新中國、新氣象的是他被告知戲劇演員與工人農民一樣，都是國家的主人，這使他十分激動與感慨。多年來，他一直在為提高戲劇演員的政治地位而努力。儘管他自己廣受歡迎、追捧和擁戴，但他知道那與真正意義上的「尊敬」是兩回事。作為國家的主人，他先後應邀參加了在北平召開的全國第一次文學藝術工作者會議、全國政協會議並當選為全國政協常務委員，以此身份參加了慶祝中華人民共和國和中央人民政府成立典禮，並登上天安門城樓觀看了閱兵式。以後，他又先後當選為全國人大代表、中國文聯副主席、中國戲劇家協會副主席、中國戲曲研究院院長、中國京劇院院長，還被周恩來總理任命為中國戲曲學院院長。從此，他不再是單純的演員或藝術家，而一躍成為政府官員。

身份的巨大變化使他發自內心地感慨道：「我在舊社會是沒有地位的人，今天能在國家最高權力機關討論國家大事，又做了中央機構的領導人，這是我們戲曲界空前未有的事情，也是我的祖先們和我自己都夢想不到的事情。」然而，身份的改變並不意味著他就此懂得了政治、認清了政治，他其實還是原來那個藝術家梅蘭芳，還是沒有成為政治家梅蘭芳。

在北京開過全國政協會後，梅蘭芳應天津市文化局局長阿英邀請，率團赴天津作短期演出。此間，他接受了天津《進步日報》文教記者張頌甲的專訪，參加訪談的還有秘書許姬傳。當時，全國戲曲界正轟轟烈烈地致力於戲劇改革。很自然地，訪談的話題便集中在京劇藝人的思想改造和京劇劇目的改革。

1949年十一月二日下午，在天津解放北路靠近海河的一所公寓裡，身著深灰色西裝、神采飛揚的梅蘭芳很興奮地坐在張頌甲的面前。

張記者問：「多少年沒有天津登台了？」

梅蘭芳答：「有十四五年了吧。」

聊了一會兒後，張記者的話題漸入主題。他問：「京劇如何改革，以適應新社會的需要？」

梅蘭芳直言：「京劇改革又豈是一樁輕而易舉的事！不過，讓這個古老的劇種更好地為新社會服務，為人民服務，卻是一個亟須解決的問題。」然後，他具體分析說：「我以為，京劇藝術的思想改造和技術改革最好不要混為一談。後者在原則上應該讓它保留下來，而前者也要經過充分的準備和慎重的考慮，再行修改，這樣才不會發生錯誤。因為京劇是一種古典藝術，有幾千年的傳統，因此，我們修改起來，就更得慎重些。不然的話，就一定會生硬、勉強。這樣，它所達到的效果也就變小了。」最後，他概括道：「俗話說，『移步換形』，今天的戲劇改革工作卻要做到『移步』而不『換形』。」

為了解釋他的說法，他又說：「蘇聯作家西蒙諾夫對我說過，中國的京劇是一種綜合性的藝術，唱和舞合一，這在外國是很少見的。京劇既是古裝劇，它的形式就不要改得太多，尤其在技術上更是萬萬改不得的。」

據張頌甲事後回憶，當時，梅蘭芳還舉了一些例子。比如，《蘇三起解》這齣戲裡，他認為把解差崇公道演成一個十足的好人，可以加強觀眾對他的同情心：《宇宙鋒》這齣戲，他認為把趙忠的自刎改成被誤殺，更符合劇情；《霸王別姬》這齣戲，他認為應該適當減低楚國歌聲的效果，因為「戲裡說唱歌瓦解了項羽的八千子弟兵，是過甚其詞了」。

梅蘭芳著名的「移步不換形」的京劇改革理論就是在這樣的情況下誕生的。

不幾天，張頌甲記者就此訪談，撰文《移步不換形——梅蘭芳談舊劇改革》，全文刊登在《進步日報》第三版上。

一石激起千層浪。此文一齣，立即在文藝界引來批評聲一片。由於提出批評的多是北京文藝界的知名人士，因此，影響頗大。他們反對的理由是：「事物的發展總是內容決定形式，內容變了，形式必然要隨著變化。」於是，他們提出「移步必須要換形」。

如果單純從藝術上討論這個問題，那倒也罷了。問題是在當時的歷史背景下，有人上綱上線，說梅蘭芳之所以主張「移步不換形」，是在宣傳改良主義，阻礙京劇的徹底改革。這樣說來，性質就嚴重了。幸好時任中共中央宣傳部部長的陸定一及時制止了事態的進一步擴大。他認為「梅蘭芳是戲劇界的一面旗幟，對他的批評一定要慎重」，然後將有關材料轉到中共天津市委，請市委書記黃敬和市委文教部部長黃松齡妥善處理。

梅蘭芳的情緒一落千丈。他是滿懷熱情擁抱政治的，卻不曾想被政治狠狠地螫了一下。就他和善、溫良的個性而言，他的心裡充斥著後悔、懊惱、著急，卻恰恰沒有氣憤。記者張頌甲卻很氣憤，他以為「對京劇改革各抒己見，何罪之有」，他覺得是他的文章為梅蘭芳捅了婁子，便準備自己承擔責任。秘書許姬傳也表示由他背黑鍋，試圖幫梅蘭芳解脫。梅蘭芳並不是個敢說不敢當的人，他當即拒絕，並明確表示一切後果由他自己承擔。

事情的最終解決辦法是：天津市戲劇曲藝工作者協會出面召開一個舊劇改革座談會，請天津知名文藝界人士參加，也請梅蘭芳、許姬傳參加。也就是說，這個會議實際上提供了一個讓梅蘭芳「改正錯誤」的平台。他說：「關於內容和形式的問題，我在來天津之初，曾發表過『移步而不換形』的意見。後來，和田漢、阿英、阿甲、馬少波諸先生研究的結果，覺得我那意見是不對的。我現在對這個問題的理解是，形式與內容不可分割，內容決定形式，『移步必然換形』。比如，唱腔、身段和內心感情的一致，內心感情和人物性格的一致，人物性格和階級關係的一致，這樣才能準確地表現齣戲劇的主題思想。我所講的『一致』，是合理的意思，並不是說一種內容只許二種形式、一種手法來表演。」

他最後一句話，頗具含義。他說：「這是我最後學習的一個進步。」

梅蘭芳當初之所以說「移步不換形」，並非信口開河，而是他多年京劇改革創新經驗的深切體會。從1913年創排時裝新戲開始，他一直沒有停下創新改革京劇的步伐，雖然他因為內容與形式的矛盾而放棄了時裝新戲，但隨即將精力放在了古裝新戲的創排上。無論如何變化，他始終遵循一條，那就是決不背離京劇的藝術規律。他的戲較之傳統京劇有了很大的變化，但依然是

梅蘭芳
的藝術和情感

「京劇」。由此可判斷，他所說的「形」其實並非僅僅指形式，而是京劇的藝術規律、京劇的特有風格。所謂「不換形」，便是不違背京劇的藝術規律和特有風格。

顯然，梅蘭芳後來修正的「移步必然換形」肯定不是他的真實意思表示。但是，在當時的情況下，他不這樣做，又能怎樣？對於人生始終還算平順的他來說，這次風波著實讓他領教了政治的厲害。從此，他雖然不至於噤若寒蟬，但重新變得沉默，人們再也沒有聽到過他關於京劇改革的任何理論觀點。

解放初期的戲改工作，一度出現偏差，戲改，幾乎就是禁戲的代名詞。這讓很多人不滿。可以揣測，梅蘭芳也有不滿，但他沒有公開指責過。他甚至還悄悄拉了拉他的衣擺，意即要阻止他。自「移步不換形」風波後，梅蘭芳謹慎了很多，就一說什麼了。對於程硯秋這個弟子兼對手，梅蘭芳是相當瞭解的，知道他非到萬不得已，絕不信口開河，但他一旦確定要說，就一定是什麼都敢說的。程硯秋也是知道梅蘭芳拉他衣擺意味著什麼，但他此時已無所顧忌了。果然，程硯秋說出了「戲改局，戲改局」，改來改去，差不多成了「戲宰局了」的驚世駭語。

對政治的不熱衷，對政治的不敏感，恐怕是導致梅蘭芳「移步不換形」風波的真正動因。

「入黨」風波

相比於弟子、「四大名旦」之一的程硯秋，梅蘭芳的政治意識顯然要欠缺不少。早在二十世紀五〇年代初，周恩來、陳毅、周揚等黨政領導和文藝界負責人就十分關心梅蘭芳的入黨問題。陳毅是做梅蘭芳入黨思想工作的第一人，他多次找梅蘭芳談話，啟發他入黨，但一向謙虛的梅蘭芳以「我們做演員的，生活有些散漫，我還要努力」為由婉拒了。直到有一天，他被邀請去參加黨委會議，才發覺會議的中心主題是討論程硯秋的入黨問題。他這才發覺比起弟子來，他的思想落後了。想當初，他作為「四大名旦」之首，處處領先，新中國成立後他也積極參加黨號召的各種活動，卻不曾想在入黨這個問題上，弟子走在了前面。因而在會上，他除了表示向程硯秋祝賀外，也不禁有所反省。他說：「我和他比，還差得很遠。今後，我要向程硯秋同志學習，努力學習馬列主義、毛澤東思想，改造自己的非無產階級世界觀，跟上革命形勢的發展。」

不久，梅蘭芳向中國戲曲研究院黨委遞交了入黨申請書。

當毛澤東聽說梅蘭芳申請入黨後，指示：「要加強對梅蘭芳的教育，要以普通黨員的姿態出現，不要特殊化。」

毛澤東的「不要特殊化」是什麼意思呢？有人估猜有可能是針對梅蘭芳的入黨介紹人，當他聽說梅蘭芳也積極要求入黨時，便去徵求中國戲曲研究院黨總支書記馬少波的意見，問是否也需要他當梅蘭芳的入黨介紹人。梅蘭芳是從馬少波那裡得悉此情的，他對周恩來的信任與關懷自然很感激，不過他說：「我想文藝界知名人士入黨的很多，如果大家都援例要總理做介紹人，總理如何應付得了！我是一個普通人，不應特殊。我希望中國戲曲研究院和中國京劇院的兩位黨委書記張庚、馬少波同志作我的入黨介紹人，這樣，有利於黨對我的具體幫助。」

儘管在此事情上，梅蘭芳的確沒有「特殊化」，但他的入黨問題還是被擱淺了。其中原因很大程度上取決於他雖然做了共產黨的高官，但對最講究態度的共產黨還不瞭解，更可能是他沒有將入黨問題上升到政治這個高度，因而他的入黨申請書並非他親筆所寫，而是請秘書代寫的。有人認為，他對入黨這個問題不夠嚴肅，也不夠重視。

除此以外，還有一種說法，即對於梅蘭芳在解放前的身份，有些人是不以為然的。早在全國政協籌備會之前，梅蘭芳作為京劇界的頭號人物卻並沒有被提名為政協委員，原因是有「中共黨內頭號秀才」之稱的胡喬木表示反對，他的理由是「梅蘭芳只是個京劇演員，參加政協不夠資格」。這句話顯然飽含對京劇、對京劇演員、對梅蘭芳深深的不屑。毛澤東知道此情後，很不高興，他嚴厲批評了胡喬木。然而，毛澤東此舉的目的是「在團結的基礎上取教育、改造的政策」。梅蘭芳最終得以參加了政協會議，但他作為京劇演員，和京劇一樣是被「教育、改造」的對象。

很顯然，京劇以及京劇演員的地位在解放之初仍然是低的，是不能和解放區的革命藝術家並列的。

另一方面，在抗戰勝利後的國共內戰之前，也就是梅蘭芳剛剛恢復演出的第三天，蔣介石和夫人宋美齡曾經親往戲院觀看梅戲。演罷，梅蘭芳受到蔣介石的接見。據說，當時蔣介石對梅蘭芳說：「你是愛國藝術家，今天可稱幸會。」臨走，蔣介石又拿出一張寫好的宣紙，上款是「蘭芳博士惠存」，下款是「蔣中正」。正中是四個大字：「國族之華」。

1946年十月，他更為慶祝蔣介石六十壽辰及籌募中正文化獎學金，參加了在上海天蟾舞台舉行的「全滬名伶盛大京劇會串」。只一個月後，蔣介石在獲悉國內戰爆發後，梅蘭芳在進行營業戲的同時曾三番五次接到當局以各種名義發出的演出邀請。軍攻佔張家口及中共晉察冀軍區機關撤出張家口後，極為興奮，立即發佈不久之後召開「國民大會」的決定，並安排了一場京劇晚會以示慶祝。

梅蘭芳
的藝術和情感

儘管這場京劇晚會到底是慶祝張家口被攻克，還是慶祝國民大會即將召開，誰也無法說得清楚，但梅蘭芳參加了演出是事實，又有他曾經被蔣介石接見過，還為蔣介石祝過壽，這一切都成為梅蘭芳日後頻遭非議的原因所在。

對於蔣介石的邀請，梅蘭芳並非來者不拒。據說蔣介石之所以為祝蔣介石壽而唱戲，還是聽從了周信芳的建議，而早已與共產黨暗中有所往來的周信芳是奉周恩來的安排力勸梅蘭芳參加的。周恩來看得出蔣介石祝壽是假，籠絡社會名家是真。蔣介石也知道周恩來在文化界的號召力，便請代邀包括梅蘭芳在內的名家，想以此試探共產黨是否還買他的賬。周恩來看穿他的心思，又有藉機在蔣面前顯示共產黨在知名人士中的威信，這才請周信芳去請梅蘭芳的。

然而，這一切又有說誰得清楚，又有誰相信，特別是在解放初期那種特殊的政治背景下。於是，梅蘭芳自然是要被考驗的。

一年半之後，梅蘭芳的入黨問題總算有了眉目。這次，梅蘭芳接受了批評，認認真真地畢恭畢敬地親自重新撰寫了一份入黨申請書。經過了數個廢寢忘食的日夜，一份全新帶有自傳性質的入黨申請書擺在支部書記的桌上。可以說，這份申請書傾注了他對黨的全部感情。1959年三月十六日，梅蘭芳加入共產黨。

一次為美國駐華特使馬歇爾演出，均遭拒絕。梅蘭芳之所以為祝蔣介石壽而唱戲，一次是赴日為盟軍最高司令官麥克阿瑟演出，還是為蔣介石祝過壽，這一切都成為梅蘭芳日後頻遭非議的原因所在。

第二章　昆曲，廟堂之上的典雅

一、身體力行救昆曲

昆曲淪為「車前子」

因為昆曲具有中國戲曲的優良傳統，其中的歌舞並重，就很值得京劇演員借鑒。梅蘭芳創排的一系列新型京劇中，有很多都是古裝歌舞劇，不能不說受到昆曲很深的影響。可以說，梅蘭芳不僅是京劇大師，也是昆曲大師。他的舞台生涯就是從昆曲開始的。他十一歲初登舞台時唱的就是昆曲《長生殿·鵲橋密誓》中的織女。不過，他雖然基本上遵循的是祖父梅巧玲的演藝道路，但略有不同，不同在於，梅巧玲是從昆曲入手，後學皮黃的青衣、花旦；而梅蘭芳則相反，先學的是皮黃的青衣，再學昆曲的正旦、閨門旦、貼旦。

梅巧玲時代，藝人學藝多是從昆曲入手。其中原因，梅蘭芳解釋說：這是因為一：昆曲的歷史是悠遠的，在皮黃沒有創制以前，早就在北京城裡流行了，觀眾看慣了它，一下子還變不過來；二：昆曲的身段、表情、曲調非常嚴格，這種基本技術的底子打好了，再學皮黃，就省事得多，因為皮黃裡有許多玩意兒就是打昆曲裡吸收過來的。所以，儘管梅蘭芳的演藝生涯是從皮黃入手的，但他始終沒有放棄學習昆曲。

梅巧玲的昆曲能戲很多，他任班主的「四喜班」就是以唱昆曲見長。梅雨田是戲曲音樂家，能吹奏三百齣昆曲。幼時的梅蘭芳在學習皮黃的同時兼學昆曲，加上家庭熏陶，耳濡目染，使他小小年紀就能哼上幾句，如《驚變》裡的「天淡雲開……」、《遊園》裡的「裊晴絲……」等。

如果說，梅蘭芳早年學習昆曲是為了提高演藝水平和修養的話，那麼，在他逐漸成名後繼續學習研究昆曲，除了想把它的身段，盡量利用到京劇裡面外，更是為了倡導中國傳統民族藝術，挽救瀕臨滅亡的昆曲。

民國初年，昆曲日漸衰落，衰落的原因是多方面的，除了受到南來的皮黃所衝擊，也有它本身的缺陷，如，昆曲藝術保守僵化、脫離群眾、詞曲深奧、觀眾不易聽懂等，因此逐漸失去了觀眾。當時，全國的昆曲班社大多解散，北京只有少數昆曲藝人搭班於京劇、梆子班以謀生計，「偶有於前軸或中軸，雜昆曲一折於其間者」，「然而笛聲一起，聽者紛紛離座如廁，遂相號昆曲

梅蘭芳
的藝術和情感

日「車前子」、「車前子」者，中藥能利小便者也，是則謔而近虐矣」。

就在觀眾視昆曲為利小便的「車前子」之情況下，梅蘭芳決心身體力行，積極倡導，以拯救昆曲。他之所以大力提倡並學習、上演昆曲，他有他的理由，他說他有幾個動機：

一、昆曲具有中國戲曲的優良傳統，唱詞典雅，文學性強，尤其是歌舞並重，可供吸取的地方的確很多。

二、有許多前輩們對昆曲的衰落失傳，認為是戲劇界的一種極大的損失，他們經常把昆曲的優點告訴他，希望他多演昆曲，把它提倡起來。

三、昆曲複雜而優美的身段使梅蘭芳認為昆曲有表演的價值。

所以，他提倡昆曲的用意，正如他在《舞台生活四十年》裡所說，也是希望「能夠引起本界同仁的興趣，大家共同來研究如何運用它的好處」。

梅蘭芳的主要成就在於勇於創新，但他在創新的同時也不忘繼承，他始終能很好地把握繼承與創新的關係。當他受京劇改良運動的影響，第二次從上海回京後，積極排演了一批針砭時政的時裝新戲。同時，他也學習並排演了一批傳統昆曲，可謂新舊並舉，兩隻腳同時朝前邁步。

對此，他說：「恐怕有人會奇怪我同時走的兩條路子，有點矛盾，既然在創編古裝新戲，為什麼又要搬演舊的昆曲呢？這原因太簡單了，凡是一個舞台上的演員，他的本身唯一的條件就是要看演技是否成熟。如果盡在服裝、砌末、佈景、燈光這幾方面換新花樣，不知道鍛鍊自己的演技，那麼台上就算改得十分好看，也是編導者設計的成功，與演員有什麼相干呢？藝術是沒有新舊的區別的，我們要拋棄的是舊的糟粕部分，至於精華部分，不單是要保留下來，而且應該細細地分析它的優點，更進一步把它推陳出新的加以發揮，這才是藝術進展的正規。」

於是，他在和陳德霖學習昆曲的同時，也拜李壽山、喬蕙蘭、孟崇如、屠星之、謝昆泉、陳嘉梁等先生為師，採眾家之長。

梅蘭芳當時學習昆曲是很正規並很嚴格的，每天上午的時間是他學習昆曲的時間，除了固定的教師，還有一些懂昆曲的朋友也常和他一起探討研究。喬蕙蘭每星期上門教授三四次，他教學極其認真，往往一齣沒有學會，或學得不夠紮實，他是不允許學第二齣的。

有一天，屠星之對梅蘭芳說：「你對於昆曲這樣熱心提倡，肯下工夫研究，應該再到蘇州去請一位教師來給你拍拍曲子，這對於字音方面是會有幫助的。」

189

梅蘭芳想想身也是，他想喬先生年紀偏大，總是麻煩他，也不合適，如果再找個人那就減輕喬先生的負擔了，於是，他對屠星之說：「您要是有合適的人，給舉薦一位。」

由屠星之的推薦，滿口吳儂軟語的謝昆泉從蘇州來到北京，住進了梅宅——蘆草園東院的西廂房，東廂房住的是梅蘭芳的國文老師。

在這些老師的言傳身教下，梅蘭芳在這個時期一口氣學會了二十多齣昆曲劇目，經常上演的佔了十分之六七，主要有《白蛇傳》的「水鬥」、「斷橋」；《孽海記》的「思凡」；《牡丹亭》的「鬧學」、「遊園」、「驚夢」；《風箏誤》的「驚魂」；《金雀記》的「覓花」、「庵會」、「喬醋」、「醉圓」、「前親」、「逼婚」、「後親」；《西廂記》的「佳期」、「拷紅」；《玉簪記》的「琴挑」、「問病」、「偷詩」；《獅吼記》的「梳妝」、「跪池」、「三怕」；《南柯夢》的「瑤台」；《漁家樂》的「藏舟」；《長生殿》的「鵲橋」、「密誓」；《鐵冠圖》的「刺虎」；《昭君出塞》《奇雙會》等。其餘所學之所以沒有上演，要麼是因為場子太冷，要麼是配角難尋。

1918年，上海中華書局出版的一本題為《梅蘭芳》的書裡對梅蘭芳第一次集中學習並上演了一批昆曲這段史實這樣記載道：「都中昆曲衰敗之極，都中諸名士謂欲振興昆曲非梅郎不可，共勸其習之，梅郎乃延老供奉喬蕙蘭教授。蕙蘭今年六十餘，德霖之師也。樊山初次會試，與之往還甚密。蕙蘭為都中昆旦第一，至今在簾內度曲，尚嬌脆若十五六女郎也。所授已二十餘齣，皆精熟，惟配角難求，所演出者僅《出塞》、《風箏誤》、《思凡》、《鬧學》、《拷紅》等數齣而已，其餘尚未演也。」

梅蘭芳在戲裡扮演過三次丫鬟，一是二本《虹霓關》裡的丫鬟，那另外兩個丫鬟是昆曲《春香鬧學》裡的春香和《佳期拷紅》裡的紅娘。春香是一個天真爛漫、嬌憨頑皮的女孩，而紅娘則沉穩、有主見又有膽識且具有正義感，是一個勇於爭取婚姻自由的典型人物。梅蘭芳根據人物的不同性格在表演上做了不同的處理，演《春香鬧學》，既表現春香的天真活潑、笑罵哭打，又不流於油滑輕浮；演《佳期拷紅》，既表現了紅娘為促成崔鶯鶯和張生的一段好姻緣而做的努力，又不簡單地將其看作說媒拉線的媒婆，使人物形象豐滿立體。

《佳期拷紅》和《春香鬧學》都是在北京吉祥戲院首演，時間分別是1915年九月二十五日和1916年一月二日。陪他唱《鬧學》的是李壽峰，飾陳最良，李壽峰在《拷紅》中飾崔母，張生和鶯鶯分別由姜妙香和姚玉芙扮演。

1915年十一月十四日，梅蘭芳與陳德霖、姜妙香、李壽山合作演出了《風箏誤》，這是一齣喜劇，由許多錯綜複雜的趣

梅蘭芳的藝術和情感

事組成，戲劇性很強，角色很多，參演的三個旦角、三個丑角，外加小生、老生，幾乎各行演員都有，相當於「群戲」。它是李壽山的拿手戲。梅蘭芳就是跟他學的。

這段時期，梅蘭芳如此集中演出了一批昆曲，在社會上產生了極大的影響，不僅每次上座成績都不錯，也引起了輿論的關注，如顧君義主編的《又新日報》、邵飄萍、徐凌霄、王小隱辦的《京報》等報刊常發表有關昆曲的消息和評論。昆曲逐漸又為人們所接受的情況下，北京大學、清華大學特地增設了昆曲課，特邀昆曲專家去授課。昆京合璧的票房如「消夏社」、「饞秋社」、「延雲社」、「溫白社」、「言樂會」等相繼成立。北京的一些戲班見昆曲重新受觀眾歡迎，便邀河北省高陽縣「昆弋班」裡的老藝人進京組班。1917年，以活動於冀東一帶以郝振基為首的昆弋「同合班」進京。次年，活動於冀中一帶的昆弋「榮慶社」進京，昆曲因此進入了一個活躍期，這不能不說與《梅蘭芳的大力提倡有著直接關係。

梅蘭芳是在昆曲淪為「車前子」的悲慘境地情況下開始大規模學習排演昆曲的，這不能不說他當時冒著很大的風險，然而，他憑著高超的技藝和對昆曲的歷史與藝術特點之精深的研究，將觀眾拉回到昆曲戲院。他在學習時除了認真求教、虛心接受外，又根據自身的條件和時代的變遷在實踐中不斷地加以革新和發展，做到「化他為我」，使每齣戲都盡可能達到高度美的境界。

當時，雖說昆曲已經衰落到極點，但有個別幾齣劇目是例外，如《孽海記》裡的「思凡」。因為「思凡」這齣戲曲文簡鍊，沒有一句廢話，且通俗易懂，不像大多數昆曲曲文過雅，非要靠老師逐字逐句講解才能明白意思，所以，梅蘭芳一下子就被吸住了，他便選擇這齣戲作為他學習昆曲的開始。

1915年到1916年，這期間，梅蘭芳自說是他在業務上的一個最緊張的時期。這個時期，他之所以「最緊張」，除了開始致力於新戲的排演外，那就是，他大量學習、演出了昆曲。這是他集中學習昆曲的第一個時期。

和俞振飛相識相交

九一八之後，梅蘭芳遷居上海，更虛心求教南方昆曲名家。當他聽說南方昆曲界素有「俞家唱」時，想起他早年赴滬演出時曾聽過俞粟廬的昆曲，認為他的出字、收音、行腔、用氣非常講究，於是便請當時上海最負盛名的昆曲家俞振飛為他拍曲。俞振飛就是俞粟廬的兒子。

俞振飛比梅蘭芳小八歲，江蘇松江（今屬上海）人，生於蘇州。他的父親俞粟廬，對昆曲有相當精深的研究，人稱「江南曲聖」，著有《粟廬曲譜》。出生於典型江南書香門第的俞振飛，幼年喪母，但自小在父親的言傳身教之下，學習詩詞書畫，當然更學昆曲。十四歲時，他開始登台，以後又拜沈月泉為師，專習昆曲小生。四年後，他隨父親定居上海，學演京劇，專工小生

行。也就在這年的初夏，他加入上海聲譽最高的票房「雅歌集」，成為著名票友。

早在1923年，程硯秋第二次到上海演出。當時，他新戲、老戲一併獻演，還覺不過癮，有人向他提議，應該加演幾齣昆曲。他深以為然。那時，戲界都認為，要成為真正意義上的文武昆混亂不擋的優秀演員，當然不能忽視昆曲。挑來選去，程硯秋決定演出昆曲閨門旦的看家戲《遊園驚夢》。然而，他的戲班裡沒有合適的昆曲小生。所以，他們只有外聘。

俞振飛就這樣和程硯秋結識了。當時，他只有二十一歲，而程硯秋不過十九歲。兩人年齡上很相配的，志趣也相投，很有共同語言。雖然俞振飛自己很想接受邀約，與程硯秋合作，但是他知道他的父親一定不會同意。俞老先生藝海沉浮數十載，深知戲曲行的艱難，所以一直不主張兒子正式「下海」，成為正式演員，而只同意他以票友的身份，偶爾玩玩票。當俞振飛將程硯秋的邀請告訴父親後，俞粟廬果然以「名目不正」為由，斷然拒絕。

經過一番努力，最終，在「粟社」社長穆藕初的撮合下，程硯秋這才如願將俞振飛邀請到了自己的班社。穆藕初是位實業家，也是昆曲愛好者。為培養昆曲人才，他曾創辦「昆劇傳習所」。「粟社」是穆藕初組織的昆曲社，取「宗俞粟廬」之意，它是二○年代上海最著名的昆曲社。他給已返回蘇州的俞粟廬寫了一封信，從振興昆曲、擴大昆曲的影響的角度，闡明俞振飛與程硯秋合作的好處。俞粟廬動心了，勉強答應了，但條件是只准演一次。

從此以後，雖然其間幾經沉浮，但程、俞二人合作長達十多年。

這樣說來，梅蘭芳和俞振飛的合作，要晚於程硯秋。那次，當他聽完俞振飛吹笛《遊園驚夢》裡的兩支曲子後，讚揚道：「這是我第一次聽到他的絕技。笛風、指法和隨腔運氣，沒有一樣不好。」隨即便請俞振飛推薦該學的曲子，俞振飛便推薦了一套《慈悲願》「認子」，他說這裡面有許多好腔，對皮黃也會有不少借鑒之處。由俞振飛親授，梅蘭芳很快就學會了，果然覺得

自己的唱腔有了很大的變化。以後，他又隨俞振飛學了一些其他昆曲，他認為「南方俞派的唱腔講究吞吐開闔，輕重抑揚，尤其重在隨腔運氣，而唱起來細緻生動，清晰悅耳」。

梅、俞首次合作是在1933年為上海昆曲「保存社」籌募基金的一次義演。北方的京劇名旦和南方的昆曲名生合作演出，自然轟動一時。

二、重返舞台演昆曲

復出前的準備

抗戰勝利的消息讓人振奮。那天，梅家聚集了一屋子的人，有親人更有朋友，他們像過年一樣見面就道喜、擁抱。他們談笑風生之後，才發現主人並不在客廳裡，正納悶，突然看見梅蘭芳出現在二樓樓梯口。只見他身著筆挺的灰色西裝、挺括雪白的襯衫，絳紅色的領帶打得端正，腳上一雙黑皮鞋閃著亮光。大家看不到他的臉，因為他的臉被他用一把折扇擋著。他就這麼半遮著臉，以與年齡大不相符的卻如舊式小姐一樣的輕盈步履，緩緩走下樓來。走到大伙面前，他猛地拿下折扇，一張乾乾淨淨的臉。起初，大家不明就裡。片刻工夫，他們發現了，他的唇上，蓄了三年多的鬍鬚，沒了！這意味著什麼？不言自明。

從勝利那天起，梅蘭芳重新煥發了藝術生命。他要抓緊時間爭取盡快重登舞台，於是，已經五十一歲的他每天的生活緊張且充實，早上他起得很早，在院子裡練功，下午吊嗓子，晚上看劇本，他像一個披掛整齊的將士，隨時等待著出發號令。

梅蘭芳即將復出的消息不脛而走，大家在關心他復出的同時，更加急切地想瞭解他八年中的生活。為此，《文匯報》的柯靈先生於這年九月初專程赴梅宅作了一次專訪。

早在勝利前兩年，在上海編《萬象》雜誌的柯靈於《萬象》十月號上推出一期「戲劇專號」，內容以話劇為主，其中有一欄是「平（京）劇與話劇的交流」，他特請當時在上海的京劇界人士為此專欄寫稿，周信芳、楊寶森、童芷苓、白玉薇、金素雯、林樹森、陳鶴峰、李宗義、李玉芝等人都應約寫了文章，當他向梅蘭芳約稿時，卻遭到了拒絕。梅蘭芳當時的思想肯定是下決心不以任何形式拋頭露面，哪怕是在公開場合發表談話或在報刊、雜誌上寫文章，哪怕是談的話、寫的文章與政治毫無關係，他要做個徹底的隱居者。

這次，已經準備復出的梅蘭芳當然沒有拒絕柯靈的採訪。

在「一個使人輕鬆愉快的好天氣」裡，梅蘭芳坐在柯靈的對面，當他聽柯靈感歎說「現在我們可以痛快地談一談，吐一口氣了」時，忍不住笑了。接口說：「現在好了，我們勝利了。」停頓片刻，他也不由感歎道：「我憋了八年，您想想，八年是多久的時間。這一仗簡直把人都打老了，我今年已經五十二歲（指虛歲）了！」說到老，柯靈便伸過頭湊近梅蘭芳，細細端詳，然

後，他在採訪記中這樣寫道：

「老嗎？我看不出來。他依然瀟灑，精神健旺，態度寧靜，看不出有什麼衰老的影子。頭髮梳得很光，穿著潔白的襯衫，整齊大方，恰如我們從畫報上所習見的他的相片一樣，留了幾年的鬍子是剃去了。」

就大家所關心的八年生活問題，梅蘭芳並沒有因為有人說他雖然不演戲但「過得十分舒適」而義憤填膺，只是苦笑，然後他對柯靈詳細談了他在香港、在上海的生活情況，談他如何從上海逃到香港，如何度過香港被圍困的那些日子，如何應付日本軍官，如何留鬚，如何又返回上海，如何三番五次地拒絕日偽讓他出來唱戲的要求，如何變賣家財，如何靠賣畫為生等等。他就像是在敘述別人的故事一樣說得平靜。對物質生活方面的艱苦，梅蘭芳並沒有太多的抱怨，他耿耿於懷的是：「八年不唱戲，這對我實在是一種很大的犧牲。」

「這很值得。」柯靈說，「藝術家有他的尊嚴，梅先生的犧牲無疑替中國人爭了光，替戲劇界爭了很大的面子，值得我們用莊嚴的筆墨來記述的。可是現在應該出山了。有許多人在等著您演戲的消息，您是不是就有登台的意思呢？」

「要的，我要唱的。」梅蘭芳說。

柯靈又問：「那好極了，幾時演，決定了嗎？」

「還沒有，」梅蘭芳笑道，「跟我接洽的人很多，可是我得好好計劃一下。我一定唱的，哪怕是一次也得唱，要不然，我這八年的咬牙，就沒有意思了。單為我們國家的勝利，我也得露一露。就是一點，非得有點意義的戲我才唱，希望您也能幫助我計劃計劃。荒疏了這許多年，我還不知道能唱不能唱。我相信我的嗓子還可以。從前練的時候久，忘是不會忘的。可是『拳不離手，曲不離口』，玩意兒要不練，就不行了。」

從勝利那天起，到十月十日梅蘭芳復出，不過兩個月時間。在這兩個月裡，梅蘭芳一直在苦練，但短短兩個月不到的時間無論如何也無法和八年相比。因此，復出前首場演出讓許多人為他捏著把汗。

嚴格說來，十日十一日兩天的演出不能算是復出，只能算是預演。因為它們只是義務戲，劇目是《刺虎》。演出地點在上海的蘭心劇場。

演出那天白天，梅家聚集了很多中外記者，他們圍著他問這問那，既問他關於當晚的演出，也問他關於抗戰，更問他關於將來。在記者的包圍中，他的嘴幾乎不曾歇過。問題問完，記者們又忙著為他拍照片，拍新聞片，他就一會兒被拉到東一會兒被拉

到西，一會兒站姿，一會兒坐姿，如此整整忙了一天。晚上，他匆匆吃了點東西就趕往劇場。

畢竟離開舞台已經八年，在舞台上「馳騁」了四十年的梅蘭芳此時對舞台也產生了些許陌生，

讓他重樹自信，他壓抑住內心的激動，準備登台。然而，當他化妝時分明感到手不夠靈活，化好的妝，他左看右看不順眼，他問

一直陪在身邊的幾位朋友：「你們看我扮出來像不像？敢情擱了多少年，手裡簡直沒了譜了。」

大家認為雖然還談不上不像，但的確不夠當年的標準。然而他們不能照實對他說，怕讓他失了自信，便異口同聲說，扮得不

錯。在如雷般的掌聲中，梅蘭芳款款出場，按許源來的説法，一開始的「嗓子不夠理想，部位感到生疏，身段也不自然」，但他

憑藉紮實的基本功越唱越好，總算順利過關。

梅蘭芳自己也意識到他這天的演出今非昔比，回家後便自我批評道：「今天的戲演得太不像樣，嗓子、表情、動作和台上

的部位都顯得生硬，這固然因為我忙了一天沒睡上覺，最要緊的還是八年不唱的緣故。」然而，他並沒有陷於自責之中而愁眉不

展，仍然興高采烈，在和大家吃消夜時還談笑風生，吃得多，酒也喝了不少。戲雖然不算高水準，但總沒有失敗，關鍵是這場演

出標誌著他已經正式重登舞台。

又唱昆曲

在蘭心劇場的演出是慶祝演出，屬義務戲性質。慶祝演出結束後，各個劇場都要求梅蘭芳盡快恢復演出營業戲，觀眾更是

急切地等待著重新觀看與他們分別太久的「梅戲」，梅蘭芳當然也想滿足觀眾願望。不過，當時雖然抗戰已經勝利，但南北交通

尚未恢復，劇團成員遠在北京，一時無法抵達上海。沒有劇團，他演什麼呢？正在他為難之時，有人提議道：姜妙香、俞振飛和

「仙霓社」傳字輩的幾位演員以及昆曲場面都在上海，京戲唱不成，何妨改唱昆曲？梅蘭芳一聽是個好辦法，便積極準備演出昆

曲。

這時，他的嗓子還沒有完全恢復，便請俞振飛每天來為他吊嗓子。不久，他在美琪大戲院演了一期昆曲，劇目有與俞振飛合

作的《斷橋》《奇雙會》《思凡》，與程少余合作的《刺虎》，另外還有一齣《思凡》。

演出前，梅蘭芳還有些擔心是否能滿座，不曾想，海報剛一上牆，就引來無數觀眾蜂擁購票。三天的票在很短的時間裡便

被搶購一空，最後竟將美琪大戲院的門窗都擠破了。其實觀眾想看的是梅蘭芳，至於他演什麼戲那是無關緊要的。因此，每場

演出，戲院門口都擠得水洩不通，好多人是從外地特地趕來的。那些天，街頭巷尾到處都能聽到梅蘭芳，不僅欣喜於他重新登台，更讚歎他蓄鬚明志的高尚品格，對他雖然息影舞台八年卻「功夫不減當年」佩服不已。

唱到第三天時，時任上海市副市長的吳紹澍來通知大家，說「蔣委員長、蔣夫人、孫夫人當晚要來看戲，戲院樓上的五個包廂坐滿了便衣偵緝隊。梅蘭芳唱完《刺虎》後，換上西服偕夫人福芝芳、蔣介石、宋美齡、兒女梅葆玖、梅葆玥在樓上休息室裡與蔣介石夫婦見了面。宋美齡對梅蘭芳說：「你能堅持不為敵偽演出，使全世界都知道中國有個不怕刺刀的演員，給中國人長了志氣。」

演了一段時間的昆曲，梅蘭芳又積極為恢復演出京劇做著準備。為了恢復演出京劇，他於1946年四月重新組班，首次與王琴生合作演出了《寶蓮燈》《汾河灣》《打漁殺家》《御碑亭》《法門寺》《武家坡》《大登殿》《抗金兵》等，演出地點在上海南京大戲院。

王琴生是北京人，1916年出生，小的時候住在北京阜成門內，鄰居住的是以教戲為生的金松年。身邊有教戲先生，哪有不學的道理，王琴生開始學戲是在十三歲，隨金松年學銅錘花臉，主要劇目有《五台山》《黃金台》《二進宮》和《法門寺》。倒倉後，王琴生改學老生，先後學會了《斷密澗》《武家坡》《黃金台》《碰碑》《魚藏劍》等戲。由於父母反對，王琴生不能以學戲為主，更不能進入他一直想進的「富連成」科班，就是後來考取王泊生創辦的山東省立劇院預備生，也因父母的反對而作罷，父母希望他多讀書，於是，他邊讀書邊學戲，他自己也曾有學醫的想法，因此學了一段時間中醫，但對戲曲的愛好使他始終丟不下，以後德如的兒子德少如學了好幾年，二十四歲時拜譚小培為師，同時隨譚富英、譚世英、宋繼亭、丁永利、張連富學習，二十五歲時正式「下海」。

1946年春，由梅劇團管事李春林介紹和推薦，王琴生從北京來到上海，和梅蘭芳搭檔，兩人開始了長達多年的合作。1952年，他曾隨梅劇團赴華南、華北、東北等地演出，後因受聘江蘇京劇團而離開了梅蘭芳，1960年，他任江蘇京劇團團長。

王琴生在與梅蘭芳正式合作以前，曾請徐蘭沅將梅蘭芳當年和譚鑫培、王鳳卿合作演出《汾河灣》和《寶蓮燈》時的方法和藝術處理說給他聽，雖然他事先沒有和梅蘭芳對過戲，但上台後按照徐蘭沅說的演，加上梅蘭芳的處處照顧，兩人的配合十分默契，演出十分成功。

梅蘭芳
的藝術和情感

結束在南京大戲院的演出，他們又移師位於西藏路的皇后大戲院繼續演出。演出期間，皇后大戲院和南京大戲院一樣門口車水馬龍，票很難買得到，一些小流氓因買不到票心懷不滿而起了歹念。

一次上演《汾河灣》，梅蘭芳正在台上專心演戲，突然台下觀眾一陣騷亂，原來，有人從二樓扔下一個小炸彈，但小炸彈沒有爆炸，否則首先遭到不測的將是正在台上的梅蘭芳，而梅蘭芳卻很鎮靜，絲毫沒有驚慌。不是所有的人在緊急情況下都能做到臨危不亂的。王琴生曾這樣說：「大演員才能做到這一點。」梅蘭芳是大演員，但他很清楚大演員的大不在於氣派大、脾氣大，而在於能在關鍵時刻表現出超乎常人的大度、大氣。在危險來臨時，他還應該是「指揮棒」。

面對炸彈，梅蘭芳知道有許多雙眼睛盯著他這個大演員，時刻準備著隨他的反應而反應，他如果驚慌失措，勢必會引起更大的恐慌，他如果平靜似水，至少會使大家獲得安慰，他們會想：瞧他一個大演員離炸彈最近都不在乎，我們還怕什麼？事實的確如此，他的鎮定自若既感染了其他演員，也穩定了台下觀眾的情緒。很快，戲繼續往下演，一切趨於平靜。

不久，梅蘭芳演出於中國大戲院，為防止每次演齣戲院門口都被擠得水洩不通的情形出現，中國大戲院經理想出了一個辦法，即用霓虹燈做了一個字牌，上寫「客滿」二字，然後高高掛起，讓老遠的人都能看見，特別到了晚上，這兩個大字在霓虹燈的映照下格外醒目，人們看見這兩個字，也就不必擠在門口了。這種方法從此被沿用了下來，成為梅蘭芳演藝史上的又一個創舉。

梅蘭芳恢復演出後，每場賣座都很好，觀眾像八年前一樣喜歡他，甚至因為他的蓄鬚明志而更多了一份崇敬。

第三章　電影，水樣流動的影像

1905年，北京，位於琉璃廠附近的豐泰照相館。

中國電影史上的多個「第一」在此創立：《定軍山》是中國第一部自製電影。拍攝《定軍山》的豐泰照相館是中國第一家「電影製片廠」。當《定軍山》在北京大柵欄的大亨軒茶園隆重上映後，這裡是第一家放映中國電影的「電影院」。演出《定軍山》的京劇大師譚鑫培是第一位電影演員。

在「豐泰」的帶動下，京城的電影製片廠逐漸多了起來。因為當時還沒有專門的電影演員，所以，京劇演員便成為首批電影演員。許多京劇演員在演戲之餘也加入了電影這一行，這其中便有梅蘭芳。因此，百年中國電影的發展，與戲曲，特別是傳統中國京劇密切關聯。有人因此將早期電影稱為「戲人電影」。

第一次拍電影

梅蘭芳自小就是戲迷，不過那時，他看戲除了娛樂外，更是為了提高自身業務。與看戲不同的是，看電影更多的是滿足好奇心。待好奇心逐漸過去，中國的自製電影也越來越多時，梅蘭芳在京城已經有了點名氣，他也就不能隨心所欲地時常光顧電影院。因為有好幾次，有觀眾發現了他，立即就招來眾人將他團團圍住，非要將他的台下真面目看個仔細不可。上影院因而讓他感到十分害怕，再不也敢去了，但又按捺不住對電影的強烈嚮往。於是，他只有在風雪交加，或大雨傾盆的惡劣天氣下悄悄去一趟影院，他知道在這樣的天氣情況下，去看電影的人必定比往日少得多。

梅蘭芳想拍電影的動機起初很單純，只想能看到自己的表演。他和大多數京劇演員一樣，自小走上舞台，演了一齣又一齣的戲，可永遠只是演給別人看，而在表演中的神情、動作，自己始終看不見，至於在表演中的優缺點，就更無從知曉了。為此，楊小樓曾有一番感慨：「都說我的戲演得如何如何的好，可惜我自己看不見。」梅蘭芳深以為是。而電影，作為一面特殊的鏡子，

能夠照見自己活動的全貌。於是，他對拍電影有了興趣和嚮往。

在《定軍山》之後十五年，即1920年，梅蘭芳於第四次赴滬演出期間，應商務印書館協理李拔可的邀請，拍攝了他有生以來的第一部電影，從此與電影相攝終身。對於「商務」來說，也是第一次，因為在這之前，他們從來沒有拍過戲曲電影，自然也是茫然一片。此時，中國電影界尚無「導演」之說。既然拍攝梅蘭芳的戲，梅蘭芳對自己所有的劇目和表演模式又瞭如指掌，於是，他便實際上成了導演。

初登銀幕的梅蘭芳此時拍電影的目的只是想在「鏡子」裡看到自己的表演。於是，他選擇了情節熱鬧、場子較多、身段表情都很豐富的《春香鬧學》和《天女散花》兩齣戲作為拍攝的劇目。這兩齣無需太多念白和唱腔而注重舞蹈表演的戲，與當時默片時代的電影是很相適應的。

《春香鬧學》的拍攝地點在位於寶山路的商務印書館印刷所附設照相部的大玻璃棚內，內景的佈景基本沿用了舞台上書房的佈景，演員的服裝、化妝也和舞台上一樣，但道具如書桌、椅子等均系紅木實物。由於是無聲片，唱詞經刪減後以字幕的形式插在片中。為了彌補因唱詞和念白被刪減後對整場戲情節的影響，梅蘭芳刻意加大了身段和表情，增加了在舞台上不曾有過的「草地上撲蝴蝶」、「拍紙球」、「打鞦韆」等幾場戲，突出了春香的活潑好動，機靈可愛。

成片後的《春香鬧學》，在外景的選取上有很明顯的問題：花園內的大片草坪和書房的門過於高大都與劇場不相符合。更讓人發笑的是，攝影師將花園圍牆外的洋房也攝入進鏡頭，而且洋房的窗戶裡還有人探出頭來觀看拍片，難怪當時有人開玩笑地將此場景稱作「古今中外薈萃的奇景」。

首次拍電影的梅蘭芳不改其在舞台上不斷創新的個性，對戲曲與電影如何巧妙結合作了很有價值的嘗試。在拍攝《天女散花》時，他吸取了《春香鬧學》時大量用全景和遠景，而甚少用近景的呆板拍攝手法，大膽運用特寫和疊印。正如他自己所說，這在當時已經算是特技了。

梅蘭芳直到第二年的冬天，才在北京真光電影院先後看到了這兩部片子。兩部片子都不是單獨放映，而是搭配了其他片子同時放映的。在這之前幾個月，他分別接到上海兩位朋友的信，一位說在九月二十五日在上海海寧路新愛倫電影院看到與商務印書館的另一部片子《兩難》同時放映的《春香鬧學》；另一位說在十一月中旬於上海西門方板橋共和電影院看到與《柴房》同時放映的《天女散花》。

時隔不久，梅蘭芳從李拔可那裡瞭解到，這兩部片子不僅已在上海、北京和其他一些大中城市放映，很受觀眾讚譽，而且發行到了海外，在南洋一帶頗受僑胞的歡迎。

對於初次涉獵影壇的這兩部片子，梅蘭芳總結說：「雖然這兩部片子在電影攝製的技術方面仍是啟蒙時期，更談不到古典戲曲的表演藝術如何與電影藝術相結合，但在拍攝戲曲片方面，繼《定軍山》之後，還是作了一些新的探索的。」只可惜，梅蘭芳最早拍攝的這兩部片子在1932年十二‧八事件中，因商務印書館印刷所被日軍飛機炸了，而隨其他庫存影片被熊熊大火燒燬，消失殆盡。

集中拍了五部戲

雖然拍了兩部電影，但梅蘭芳對電影拍攝方式以及電影表演與舞台表演的區別其實並未完全瞭解，以至於在以後的又一次電影拍攝時，與攝影師發生了爭執。

那是在1923年的春天，他應美國一家電影公司的邀請，拍攝《上元夫人》裡的一段「拂塵舞」。按照他的理解，攝影機開動，他面對攝影機就如在舞台上表演一樣，一氣呵成。然而，剛拍了一會兒，攝影機就停了，他也不得不停下動作，很好奇地問：「這段沒有完，怎麼停了？」美國攝影師說：「拍電影的規矩就是這樣的。」接著再拍，可他剛舞了幾下，攝影機又停了。他有些不高興了。他認為中國戲的規矩是連綿不斷，頭尾貫串到底的。在他看來，如此一次次被打斷，演員的情緒難免受影響，必然影響一段舞蹈的完整銜接。

在攝影師的解釋下，他這才明白，戲曲電影並非只是將舞台表演簡單地機械地搬上銀幕，它需要符合電影攝製規律。誤會解除了，拍攝繼續下去。梅蘭芳按照攝影師的要求，拍了停，有時一個身段沒有做完就停了，第二個身段當然銜接不上，這樣又需要重拍。就這樣斷斷續續地拍了無數遍。對此，梅蘭芳只有一個感覺：比唱一齣完整的戲還要累。不過，他也因此對拍電影有了更進一步的經驗。

第二年秋天，民新影片公司委託華北電影公司的負責人找到梅蘭芳，請他拍攝幾個新戲的片段，梅蘭芳答應了。於是，他接連拍攝了《西施》裡的「羽舞」、《霸王別姬》裡的「劍舞」、《上元夫人》的「拂塵舞」、《木蘭從軍》裡的「走邊」（「走邊」是舞台術語，即「行路」的意思）和《黛玉葬花》。拍攝地點在真光電影院。在屋頂上搭一個攝影棚，用的背景大部分是梅

梅蘭芳
的藝術和情感

蘭芳在舞台上用的佈景片子，由民新影片公司的黎民偉、梁林光擔任攝影，仍然沒有正式的導演。對這次集中拍片，雖然比第一次拍攝的《春香鬧學》和《天女散花》要好一些，但由於器材和技術條件的限制，還談不到成功或失敗。對於他個人而言，又多了份拍電影的經驗。

兩年以後，梅蘭芳在新出版的《民新特刊》第一期《玉潔冰清》專號上看到香港民新影片公司的電影出品目錄，其中有這樣一段文字：「梅蘭芳之《木蘭從軍》《天女散花》《虞姬舞劍》《上元夫人》《西施歌舞》及《黛玉葬花》等劇兩本（兩千英尺）。」從中可以發現，他的這些電影片段都曾在香港發行過。令他感到不解的是，為什麼他們會有《天女散花》的發行權。無論如何，《天女散花》也可能在香港放映過。所以，他也不想深究了。

連續拍了五部戲後，不久，梅蘭芳又赴日本演出。日本「寶塚」電影公司邀請他將《廉錦楓》中的「刺蚌」拍成電影，他欣然接受。當時，日本電影公司的設備和技術條件，雖然也不是頂尖的，但在燈光、鏡頭的處理上，比國內的電影公司要先進一些。不過，由於導演、攝影師都是日本人，在拍攝時，雙方存在語言上的障礙，拍攝得很辛苦。

首次拍攝有聲電影

1930年，梅蘭芳應邀赴美演出。在紐約期間，他接受派拉蒙電影公司駐紐約代表的邀請，參觀了電影廠。公司代表原本邀請梅蘭芳拍幾部片子，只因梅蘭芳白天應酬、參觀、晚上演戲，實在無暇抽身，加上機器設備不及好萊塢總廠，因而只好作罷。不過，他們還是在徵得梅蘭芳同意後，將機器運抵劇場，在梅蘭芳演出《刺虎》後，為他拍了其中貞娥向羅虎將軍敬酒的片段。這是梅蘭芳（也是中國演員）首次拍攝有聲片。雖然片子不過短短幾分鐘，但由於連試拍帶重拍以及攝影位置、角度上的斟酌，整整搞了一夜。

那時，中國電影市場完全被美國電影所壟斷。梅蘭芳人還在美國，《刺虎》片段就已經在北京真光電影院放映了。報紙還在顯著位置打出廣告，並附有照片。儘管該短片是放在正片前放映的，但還是吸引了大批觀眾。這部片子的意義也就顯而易見：當時在國內放映的有聲片都是外國片。梅蘭芳不但是首演有聲片的中國演員，也是京劇演員初次在有聲電影中出現。從電影這個角度，客觀上推動了電影的發展。而從中京戲劇的傳播這個角度，梅蘭芳以電影的形式推廣了中國戲劇，彌補了劇場容量的限制，使更多的外國人能夠透過大銀幕領略中國傳統文化。

許多年以後，朱家縉和梅蘭芳談到這部短片時談：「當年我跟家人到『真光』看《刺虎》新聞片，大家一致認為唱念身段扮相都很好，光線聲音也不錯，尤其是《刺虎》這齣戲您在出國之前還沒唱過，在電影裡是第一次看到，所以格外高興。」這恐怕也是當年受觀眾歡迎的原因之一吧。

中、美藝術家合拍電影片段

梅蘭芳訪美期間，與電影明星范朋克夫婦結下了深厚的友誼。范朋克夫婦曾經邀請梅蘭芳在他們的別墅裡住過一段時間，將他照顧得非常周到。梅蘭芳還接受他們的邀請，參觀好萊塢的電影公司，還看他們拍戲，聽他們介紹新發明的拍攝設備，也應邀參加他們舉行的宴會，因此結識了眾多世界級電影藝術家。

在好萊塢，多家電影公司邀請梅蘭芳前去參觀，有「二十世紀」、「米高梅」、「華納兄弟」、「派拉蒙」、「雷電華」、「哥倫比亞」等，這些公司雖然有大有小，設備也有好有差，但每家公司對梅蘭芳都是一樣熱情。他每到一家公司，該公司上到經理、廠長，下到電影師、電光師、佈景師、各部門的主任以及明星、普通演員等無一不熱心招待、耐心介紹。

同時，每有梅蘭芳演出，各公司的經理、廠長、主任不但親自趕到劇場觀看，還慫恿甚至要求其他人員和演員一同，當時無聲電影正向有聲電影過渡，有聲電影裡因有對白、表情和歌舞而與京劇頗為相似。好萊塢的電影人尤愛看梅劇是有原因的：當時無聲電影正向有聲電影過渡，有聲電影裡因有對白、表情和歌舞而與京劇頗為相似。由於有聲電影剛剛起步，對白、表情、歌舞如何組織得巧妙不露痕跡讓當時的好萊塢電影人大傷腦筋，京劇裡安排得「既巧妙又高超」的唱念做打則能給他們以很多啟示。

正如某導演對梅蘭芳所說：「現在有聲電影的趨勢，有很多地方變得很像中國戲了。」因此，前往觀梅劇的電影人絡繹不絕。有一位電影演員對梅蘭芳說：「有幾個電影界的同仁曾專程到紐約去看您的戲，回來後互相談論說，梅君這次到美國來演戲，在表演藝術上對我們電影界有極大影響，益處很多。當時大家聽了這種議論，還將信將疑，現在看了您的戲，方知他們的話一點也不錯。」當梅蘭芳問他們能否看得懂戲裡的「象徵性動作」時，這位演員說：「我們除了唱詞和說白聽不懂，其餘都懂，這種表演方法是我們電影界極寶貴的參考。」

從美國返回國內後，梅蘭芳始終念念不忘他和美國電影人的交誼，更對范朋克夫婦對他的熱情招待，難以忘懷。他給他們寫了一封信，除了表示感謝外，再次邀請他們有機會到中國訪問。

次年（1931年）元月，梅蘭芳收到范朋克的電報，說他與導演維克多‧佛萊明和攝影師亨利‧夏波為拍攝紀錄片《八十分鐘遨遊世界》，即將赴東南亞、中國和日本遊歷。梅蘭芳不禁欣喜萬分，他一方面覆電范朋克表示由衷地歡迎，一方面立即著手準備接待事宜。

二月四日晚，一列從秦皇島開往北京的火車緩緩進入前門站，范朋克剛從車裡走下來，梅蘭芳立即就迎了上去，老朋友的手再一次緊緊相握。和前來歡迎的人一一打過招呼後，范朋克在梅蘭芳的陪伴下，同乘一輛車，駛往大方家胡同李宅。這所很講究的足以代表北京建築風格的房子，是梅蘭芳事先特為范朋克住得舒適，梅蘭芳還請人重新佈置了一番，客廳、書房裡的陳設，都是明清兩代紫檀雕刻的傢俱，牆上掛著的緙絲花鳥以及明清的書畫，「多寶格」（一種專門陳設古玩的架格）裡擺的是清代康熙、雍正、乾隆三朝的彩色和一道釉的瓷器，同時，他還請了一位專做福建菜的廚師陳依泗，讓他每天為范朋克做中國菜。

第二天下午，梅蘭芳在無量大人胡同住宅舉行歡迎范朋克茶會，楊小樓、余叔巖、程硯秋、尚小雲、荀慧生等人參加作陪，他們都想親眼目睹這位「外國武生」的風采。

五點鐘，范朋克和派拉蒙電影公司導演佛萊明來到梅宅，梅蘭芳將夫人福芝芳和兩個兒子介紹給范朋克後，范朋克說：「我妻瑪麗‧碧克芙因事不能同來，托我向您和您的夫人致意。」這時，有攝影師為他們五人照了相。然後，梅蘭芳又將楊小樓等人介紹給范朋克，對他說：「今天我邀請的大半是同行，他們對您在電影裡所表演的驚險武技，感到興趣。」范朋克以美國特有的幽默，說：「我在影片中的武藝，有許多是攝影師弄的玄虛，您在好萊塢住過一個月，對於拍電影的秘密，總該知道了吧？」一句話說得大家哈哈大笑。

在美國洛杉磯演出時，梅蘭芳雖然住在范朋克的別墅裡，但范朋克因人不在洛杉磯而始終沒有看過梅蘭芳的演出。六日晚，梅蘭芳在開明戲院演出《刺虎》時，特別請范朋克前去戲院。戲畢，范朋克上台和梅蘭芳握手祝賀演出成功，還向觀眾致詞，觀眾回以熱烈掌聲。

又一日，在佛萊明的導演下，拍攝了一段梅蘭芳、范朋克合演的有聲電影。電影有兩組鏡頭，第一組是兩人見面的情形，由梅蘭芳先用英語說了幾句歡迎詞，再由范朋克用中文說：「梅先生，北京很好，我們明年還要來。」第二組鏡頭是范朋克穿上梅蘭芳送的戲服，裝扮成《蜈蚣嶺》裡的行者武松，「頭戴金箍蓬頭，身穿青緞打衣打褲，外罩和尚穿的長背心，腳登厚底緞靴，

佩著腰刀，手拿拂塵」，做了幾個梅蘭芳臨時教的身段動作和亮相姿勢，居然做得有板有眼。梅蘭芳笑道：「我看您大概是有史

以來頭一名外國武生扮演一名中國武生！」

偉大的愛森斯坦拍攝的《偉大的梅蘭芳》

梅蘭芳1935年在蘇聯的演出，只限於莫斯科和列寧格勒，因此無法滿足更多的蘇聯人一睹梅蘭芳和「梅戲」的風采。

基於這個原因，在梅蘭芳公演後的第五天下午，蘇聯著名導演愛森斯坦向梅蘭芳提出請他拍一段有聲電影的想法，他說他的目的

「是為了發行到蘇聯各地，放映給那些沒有看過梅劇的蘇聯人民看」。

對此，梅蘭芳也深有同感。他說：「這次我在莫斯科、列寧格勒兩地，只規定演出十四天，觀眾很多，我感到抱歉。這樣

做，能夠使中國的戲劇藝術透過銀幕更廣泛地與蘇聯觀眾見面，是非常有意義的。」

對於愛森斯坦和他的電影，梅蘭芳事先也有所瞭解。在他初抵莫斯科時，應邀參加了蘇聯對外文化協會舉行的歡迎午餐。午

餐會上，對外文化協會會長阿羅瑟夫致歡迎詞，他從前次徐悲鴻在蘇聯舉辦畫展和蘇聯畫家在南京舉辦畫展談到此次梅蘭芳訪蘇

演出，表示對中蘇兩國文化上的合作前景充滿信心。卡美麗劇院院長泰伊羅夫和作家特列加科夫也分別致詞，盛讚梅蘭芳技藝，

並希望彼此繼續為戲劇發展而做出努力。照例，梅蘭芳致答詞，對蘇方的熱情招待深表謝意。

餐後，梅蘭芳和蘇方人員共同觀看了由愛森斯坦親自指揮拍攝的梅劇團到達莫斯科車站的一段新聞片。接著，放映蘇聯當時

最傑出的電影《恰巴也夫》（在中國放映時譯為《夏伯陽》）。之前，愛森斯坦不無自豪地對梅蘭芳說：「這是蘇聯很成功的一

部影片，不僅思想內容深刻，戲劇性強，人物性格也鮮明可愛。」梅蘭芳非常喜愛這部電影，他認為這部影片不僅故事內容動人

心魄，編劇、導演、演員的技巧也都極好。

這次，愛森斯坦顯然有備而來，他連拍攝哪一齣戲都事先考慮好了。他見梅蘭芳不反對，便立即提議道：「我想拍《虹霓

關》裡東方氏和王伯黨對槍歌舞一場，因為這一場的舞蹈性比較強。」

梅蘭芳沒意見。在他結束莫斯科的演出次日，按照與愛森斯坦的事先約定，當晚九點鐘左右，他和朱桂芳（飾王伯黨）及樂

隊成員徐蘭沅、何增福、羅文田、霍文元、孫惠亭、唐錫光、崔永奎，化妝師韓佩亭、雷俊，服裝師劉德鈞一同走進莫斯科電影

製片廠。早已等候在此的愛森斯坦立即迎了上去

按照「忠實地介紹中國戲劇的特點」之拍攝宗旨，愛森斯坦採納了梅蘭芳的「少用特寫、近景，多用中景、全景」的建議，

但他同時考慮到蘇聯觀眾是很想很清楚地看到梅蘭芳容貌的，因而在適當的時候穿插了特寫。

愛森斯坦在約請梅蘭芳拍攝時，就曾經開玩笑說：「現在我們已經是好朋友，可等到拍電影時，您可不要恨我呀！」當時，

梅蘭芳有些不解，一個演，一個導，哪來的恨啊？便問：「何至於如此？」愛森斯坦解釋道：「您不知道，演員和導演在攝影棚

裡常常因為工作上意見不合，有時會變得跟仇人一般哩！」梅蘭芳一聽恍然大悟。就梅蘭芳的好脾氣，他絕不會與人結仇的，何

況是因為工作關係。於是，他說：「拍電影應該服從導演，一切聽您指揮安排。」

話是這麼說，可他事先並不知道愛森斯坦對工作的要求嚴格得近乎於苛刻，常常讓手下的演員「全身感到不適，脾氣急躁，

火氣上升，一觸即發」。《虹霓關》正式開拍前已近午夜，在這之前，梅蘭芳和朱桂芳要化妝，要在愛森斯坦的面前把「對槍」

一段戲走一遍，好讓他安排鏡頭，然後等待佈置燈光，懸掛錄音筒等。好不容易等到開拍，以為就像戲台上演一場而已，他們演

完，愛氏也就拍完了。

誰知比在美國拍《刺虎》時複雜了許多，鏡頭的角度、遠近、變換頻繁。不僅如此，發現鏡頭角度不對，愛氏要求重拍；發

現錄音發生問題，愛氏要求重錄；一個鏡頭不滿意，愛氏要求重拍，而且要重拍多次，直拍到滿意為止。如此拍了停、停了拍，

短短十幾分鐘的一場戲直拍了五個多小時還沒有拍完。

此時，不僅樂隊成員開始冒火，打鼓的何增福甚至已經把紫檀板收進套子裡去了，大有停也得停，不停也得停的意思，就連

隨和的梅蘭芳都有些耐不住了。他和朱桂芳已經被頭上的水紗網子勒得頭腦發昏，不免心中就有些嘀咕。偏偏在這個時候，愛森

斯坦突然又發現一個鏡頭裡的槍尖頭出了畫面，便要求再重拍。

眼看大家集體要翻臉罷工了，愛森斯坦拉過梅蘭芳，親切而誠懇地請求道：「梅先生，我希望您再勸大家堅持一下，拍完這

個鏡頭就圓滿完工了，這雖然是一齣戲的片段，但我並沒有拿它當新聞片來拍，而是作為一個完整的藝術作品來處理的。」梅蘭

芳本就不是脾氣和能耐一樣大的人，況且他還是個很容易被別人的熱誠感動的人。此時，他已經疲勞萬分這是事實，但愛森斯坦

誠摯的態度和對工作一絲不苟的精神深深打動了他，他立即振作起來，動員、鼓勵大家齊心完成了最後一個鏡頭。

這齣戲後來被稱為「偉大的愛森斯坦拍攝的偉大的梅蘭芳」。

卸妝時，愛森斯坦笑著對梅蘭芳說：「前天我對您說的話，現在證實了吧！我相信在這幾個小時之內，梅劇團的藝術家們一

定在罵我了！」梅蘭芳也不隱瞞，說：「剛才我的確有這個意思，現在仔細想一想，覺得您這樣做是對的，因為等到上了銀幕以後，看出毛病是後悔不及了。」梅蘭芳欽佩愛森斯坦對工作認真負責的精神，愛森斯坦為梅蘭芳的理解、寬容所感，誇讚他說：「在這短短一天的合作中，我已感到您是一位謙遜的、善納忠言的演員，您如投身電影界，也必定是一位出色的電影演員。」

接著，兩位藝術家就電影和戲劇的關係談了各自的理解。愛森斯坦首先向梅蘭芳介紹了蘇聯電影演員的情況，他說：「在默片時代，電影界的男女演員約兩千多人，其中除一部分臨時演員外，大半是專業的。自從有聲電影盛行後，影片中的主角常常不得不延聘舞台演員來擔任，但他們夜間須在舞台上演出，致影片生產速率減退，現在我們正在訓練基本演員，企圖改變借重戲劇界的情況。」

梅蘭芳十分贊同愛氏的觀點，說：「電影事業的發達，是世界潮流所趨。1930年我在美國演出時，有聲電影剛剛興起，許多舞台演員被電影公司所延攬，舞台劇也被搬上銀幕。有人有怨言，認為長此以往，舞台劇將被電影取而代之。我以為戲劇有其悠久的歷史與傳統，如色彩方面，立體方面，感覺方面都與電影有所不同，電影雖然可以剪接修改，力求完善，但舞台劇每一次演出，演員都有機會發揮創造天才，給觀眾以新鮮的感覺。例如我在蘇聯演《打漁殺家》就與在美國不同，因為環境變了，觀眾變了，演員的感情亦隨之而有所改變，所以電影對舞台劇『取而代之』的說法，我是不同意的。」

雖然梅蘭芳此時只拍了幾部電影，但他對電影和戲劇卻有著如此精闢的論述。電影有電影的長處，戲劇也有存在的價值，二者可以互相借鑒，但絕不可替代。當時，電影特別是有聲電影是新鮮事物，較之戲劇自有其新穎、別具一面，因而有人立即有電影不久將取代戲劇之談。梅蘭芳能夠辯證地看待此二者的關係，表明他已經將舞台實踐上升到理論，然後再用理論指導實踐，這就比一般只知道唱戲的演員提高了一個層次。

愛森斯坦雖然是著名的電影導演，但他也並不排斥戲劇，他說梅蘭芳所說「深得我心」，他有著與梅蘭芳相同的認識，那就是：「這兩種藝術必將相互影響，長期並存。」

從與愛森斯坦的交談中，梅蘭芳還瞭解到蘇聯電影戲劇和歐美電影戲劇的性質有著顯著不同。愛森斯坦介紹說：「蘇聯的黨政領導，非常重視文化事業，認為電影是宣傳、教育的最好方式，因為它能夠普及，以後將投入更多力量。蘇聯的政策，電影與戲劇都要負起教育廣大群眾的責任，所以它的內容必須是社會主義的內容，其對像則以工農群眾為主，同時，內容和技巧必須並重，這樣才能於潛移默化中使觀眾得到鼓勵，受到教育。」

梅蘭芳
的藝術和情感

也就是說，蘇聯政府大力提倡電影、戲劇及其他文化事業的目的在於教育，雖然也要求內容和技巧並重，但著重強調的是內容是否具有教育作用；而歐美電影戲劇的內容雖然也有教育意義，但以純粹商業性為主，因而更講究內容的趣味和技巧的變換。

很顯然，這是社會制度的不同而造成的。

首次拍攝彩色影片

上海的民營影業，到抗戰勝利後已大大萎縮，雖然自1946年起恢復拍片，但無論從出品的質還是量都比抗戰前差多了，這除了有大的電影公司如「聯華」、「明星」、「天一」等已成歷史陳跡的原因外，還有就是時局混亂，許多電影界人士移往香港，留在上海的一些公司老闆不願在電影業上作長線投資，而是租廠拍片，花十根金條拍一部影片，完成後放映，立即收回資金，如有利可圖，則還有興趣繼續再拍，反之則另尋他路。當時較有實力的電影公司只剩下吳性栽資本集團和柳中亮、柳中浩兄弟資本集團，他們還願意投資設廠，或是利用戰前留下的資產繼續拍片，其中吳性栽創辦的「文華影業公司」是重要的一家。

1946年八月底，吳性栽與人合作創辦了「文華」，於次年二月開始拍片。1938年春，吳性栽在北京成立「清華影片公司」，同年，又在上海設立「華藝影片公司」。「文華」、「清華」、「華藝」成為當時電影界一股新興的「文華」影業集團，這三家公司自1947年至1949年的兩年間共拍攝影片十三部，其中由梅蘭芳主演的《生死恨》是中國第一部彩色影片，它是由華藝影片公司拍攝的唯一一部故事長片。

《生死恨》由吳性栽投資十萬美金，費穆擔當導演，梅蘭芳主演並籌備整套戲班、服裝和道具，顏鶴鳴擔任彩色技術指導並負責拍攝、沖印和錄音的器材，黃紹芬任攝影指導。

他們並不是一開始就決定拍攝《生死恨》的，而只是計劃拍攝一部彩色影片，至於拍什麼，一時還拿不定主意。既然請梅蘭芳主演，那麼肯定得拍梅蘭芳演過的戲。將《霸王別姬》《抗金兵》《生死恨》等劇目一一研究對比後，梅蘭芳和費穆主張拍《生死恨》。他說這是因為齣戲是九一八以後他自己編演的，曾受到觀眾歡迎，戲劇性也比較強，若根據電影的性能加以發揮，影片可能成功。大家被他的理由說服，接受了他的意見，決定拍攝《生死恨》。

劇目確定後，下一步的工作就是修訂內容，費穆說：「舞台劇搬上銀幕，劇本需要經過一些增刪裁剪，才能適應電影的要

求。」於是，梅蘭芳和費穆經過多次研究，對原劇本的台詞、場子進行了修改。對於佈景問題，此時已很有電影經驗的梅蘭芳主張「要注意到京戲的特殊表演」，他所說的「特殊」，就是從服裝、化妝到全部表演都是誇張的，寫意的，歌舞合一的。據此，費穆最終確定的佈景設計是在寫實和寫意之間，另創一種風格。因為是彩色電影，化妝問題就顯得尤為重要。然而對此，無論是梅蘭芳，還是費穆，都沒有經驗。梅蘭芳仍照舞台習慣化妝，只是應費穆的要求「彩淡些」。

一切準備就緒，正式開拍是在1948年六月二十七日夜，拍攝地點在徐家匯原「聯華」三廠的第二號攝影棚內，拍攝內容是「洞房」一場。這天，戲劇界、新聞界、文藝界人士都趕到拍攝地點參觀中國首部彩色影片的拍攝過程。當天的拍攝從晚上九點開始一直到天亮才結束，而拍成的片子只七分多鐘，六百五十尺。對梅蘭芳當天的表演，導演費穆還是很滿意的，甚至連參觀的人都議論說：「梅先生並不是專業的電影演員，攝影機一動，他就進到戲裡去了，這在電影演員裡，也是難能可貴的。」

幾天後，梅蘭芳等人在霞飛路善鍾路一家公寓的三樓顏鶴鳴的家裡看了「洞房」一場的樣片，大感失望，他回憶說：「顏色深淺不勻，譬如大紅的蠟燭，漸漸淡下去變成了粉紅色，一會兒又變成大紅，忽深忽淺，捉摸不定。」當時在場的一位記者開玩笑道：「《生死恨》的廣告牌上寫著五彩片，現在變成十彩了。」

拍攝時的燈光不足、沖洗時的溫度不夠平衡等是造成影片失敗的原因。為解決這些問題，公司方面又投資買了兩隻大型碳精燈，一隻冷氣機，兩隻大型碳精燈耗電巨大，電力又跟不上，於是，只得再買一架發電機，而發電機發電時噪聲嚴重影響拍攝，又在攝影棚旁邊另蓋了一間小屋放發電機。拍攝重新開始⋯⋯經過三個多月的奮力苦戰，終於攝錄完成每卷長兩千尺左右的兩卷畫面、兩卷聲帶。

梅蘭芳是在吳性栽的家裡看到《生死恨》全部樣片的，那天，影片就在吳家草地上支著的幕布上放映。大家觀後「一致認為作為嘗試以及就我們現有的技術條件和設備水平，也就不容易了」。

當時上海所有的電影院用的都是三十五毫米的放映機，而這部片子用的膠片是十六毫米的「安斯柯色」，這種片子大半用在旅行時拍風景片，供家庭和俱樂部放映，要想在電影院內放映，必須把十六毫米音形雙片，送到美國安史哥電影製片廠，擴放成三十五毫米單片有聲彩色拷貝。又三個月，拷貝寄回來了。梅蘭芳接到華藝公司的通知，興沖沖地跑到卡爾登電影院看試片，他是滿懷喜悅而去卻一肚氣回來。因為「顏色走了樣，聲音不穩定」。一怒之下，他主張：不發行。

梅蘭芳
的藝術和情感

嘗試全景電影

對於梅蘭芳來說，1958年最值得紀念的事，就是參加拍攝了全景電影《寶鏡》。這是他第一次拍攝全景電影。初次從蘇聯導演柯米薩爾勒夫斯基嘴裡聽到「全景電影」這個名詞時，梅蘭芳不由愣了，他不僅沒有拍過這種電影，而且連這個名詞都沒有聽說的。何謂「全景電影」？蘇聯攝影師告訴他說：全景電影是用三台攝影機結合起來，以一百四十六度的角度排列在一條水平線上拍攝的，而每台攝影機又有它的獨立鏡頭和輸片系統，這三台攝影機是用機械連鎖，由一個馬達來拖動操作的。拍攝全景電影是把一幅寬大的景物，劃分為左、中、右三個部分，分別拍入膠片中，它的畫面比寬銀幕更大，出現的人物，比一般影片要大得多，而且還有立體感。一般來說，全景電影適合拍攝比較宏大的場面。

《寶鏡》這部片子的內容主要反映社會主義各國人民勞動創造的許多奇蹟，比如北京剛剛建成的十三陵水庫等，而這些奇蹟透過一面寶鏡表現出來，所以取名《寶鏡》。請梅蘭芳參與拍攝其中一段，目的是想表現中國的一位世界知名藝術家，度過了五十年的舞台生活後，至今還活躍在舞台上，熱情地為正在從事社會主義建設的廣大人民服務。據柯米薩爾勒夫斯基介紹，蘇聯著名芭蕾舞大師烏蘭諾娃也在《寶鏡》中表演了她的拿手傑作。按柯米薩爾勒夫斯基的計劃，這部片子是準備拿到布魯塞爾博覽會上的電影展覽會上參加競賽的。

柯米薩爾勒夫斯基是戲劇大師斯坦尼斯拉夫斯基的學生，也是梅蘭芳的老朋友。早在1935年梅蘭芳初訪問蘇聯時，兩人已經認識。1953年梅蘭芳從維也納回途經莫斯科時，兩人再次見面。對於老朋友的邀請，梅蘭芳自然爽快答應。

拍攝方案很快敲定。首先拍攝梅蘭芳教授下一代和日常生活的鏡頭，具體內容是：第一組鏡頭為梅蘭芳在護國寺寓所庭院中間梨樹下指導學生杜近芳、女兒梅葆玥作趟馬姿勢，兒子梅葆玖站在一邊觀看，姜妙香、徐蘭沅則坐在籐椅上看他們練功；第二組鏡頭為梅蘭芳在北房的客廳內與中國京劇院的李少春、袁世海等朋友聚談。拍攝時，李少春、徐蘭沅等人先在客廳內，或坐或立或吸煙。梅蘭芳從臥室走出來和大家握手招呼後，就指著柱子上烏蘭諾娃的照片，介紹給大家看。接著，梅蘭芳問李少春：「你拍了

當然，考慮到影片不發行將直接導致「華藝」倒閉，又念在費穆為剪接片子閉門一月而大傷眼力幾近失明，梅蘭芳的氣就消了一半，也鬆了口。《生死恨》最終得以在各地放映。雖然該片存在著這樣那樣的問題，但它畢竟是中國首部彩色影片，也為日後彩色影片的普及積累了不少經驗。

全景電影沒有沒有？」李少春作了幾個猴子的動作，表示已經拍過，劇目是《鬧天宮》。不過，由於全景電影是要運用特殊裝置的多路立體聲來錄音，故而幾句對話都沒有現場錄音。

對於拍攝劇目的選擇，柯米薩爾勒夫斯基要求既要載歌載舞的場面，又要人物眾多。按照這個要求，梅蘭芳最終確定《霸王別姬》中「舞劍」一場，他演虞姬，袁世海演霸王，同時增加了十二名女兵分立兩旁，以增加畫面中的人物。

拍攝工作進展得十分順利，只用了四天時間，任務便完成了。

梅蘭芳透過此次實踐對全景電影有了全新認識：一般電影雖然有畫面太小的局限，但全景電影並非沒有局限，局限在於畫面太大，對劇目的選擇要求太高。比如「舞劍」一場戲，原本只有虞姬、霸王兩人，為全景電影的需要，不得不增加了十二名女兵，如此處理大大削弱了悲劇色彩。不過，他也認為如果拍攝風景或大的群眾場面，用全景電影的方式拍攝是最好不過的。

不管怎麼說，拍攝全景電影是梅蘭芳的又一新嘗試。

拍攝《梅蘭芳的舞台藝術》

如果說梅蘭芳早期拍電影是為了彌補「在舞台上演出，永遠看不見自己的戲」之遺憾的話，那麼，在新中國成立後，在他身為新政府戲曲界的領導，又是老一輩京劇表演藝術家，有責任有義務努力傳播京劇之花，讓更多的人瞭解並熱愛有「國粹」之稱的京劇。於是他再拍電影的目的便不再單純，而更富意義。從他個人來說，他已辛苦走過了數十年戲曲表演歷程，也需要作一番全面總結。再說，演藝生涯對於下一代來說是經驗更是財富，既然是財富，就理所當然地要保留。如何保留以世世代代傳下去？拍成電影是最佳選擇。在這樣的心理驅動下，在迎來舞台生活五十週年之際，他自然很樂意地接受了中央電影局拍攝《梅蘭芳的舞台藝術》彩色戲曲片的邀請。

《梅蘭芳的舞台藝術》從項目確立到籌備、拍攝，受到黨和人民政府的高度重視，不僅邀請著名導演吳祖強擔任該片導演，請蘇聯著名的攝影專家雅克夫列夫和錄音專家戈爾登參與拍攝，僅就拍攝方案，前後就修改了四次，最終確定片子分成兩部，上部包括介紹梅蘭芳的生活及《抗金兵》《霸王別姬》《宇宙鋒》：下部包括《貴妃醉酒》《洛神》《金山寺》。

方案確立後，梅蘭芳隨即進入緊張的準備階段。從行頭的設計到佈景的安排，他無不親力親為。經過近一年的準備、綵排、試拍，1955年二月七日，《梅蘭芳的舞台藝術》戲曲片攝製組正式成立，由北京電影製片廠承擔全片的拍攝工作，導演是吳

祖光，副導演是岑范。由於在試拍後發現武打場面尤其是水戰場面不易處理，攝製組再次修改拍攝方案，抽掉《抗金兵》和《金山寺》，改拍《斷橋》。

拍攝完全片共耗時十個月。在整個拍攝階段，梅蘭芳的辛勞可想而知，但他的精神始終異常亢奮，因為他時時處處感受到政府的關懷。當時，中央文化部把這部影片當作一項重點工程而大力扶持，調集了大量人力、物力，各電影製片廠也積極配合，從各個方面支援北影廠。梅蘭芳說「這是解放前所不能想像的」。對他個人而言，此次拍攝對他在藝術上的進步也極有幫助。他總結說：「十個月的時間生活於五齣戲的不同的角色，在創作工作中不斷分析和鑽研，對人物的性格便有了更深一層的體會和理解。由於電影的分切鏡頭，拍攝時不免前後顛倒割裂，這就使演員在把握動作的目的性上得到鍛鍊，有助於藝術修養的提高。」

影片公開發行後反響熱烈。有的人家從七十多歲的老人到不滿十歲的孩童都興致勃勃地觀看了此片，還有的人為看此片，居然不辭辛勞徒步走了數十里路趕往電影院……梅蘭芳為此激動不已，同時為能透過自己的表演向更多的人介紹了京劇旦角表演藝術而深感欣慰。

最後一部《遊園驚夢》

將《遊園驚夢》拍成一部彩色戲曲片搬上銀幕是夏衍建議的。提起拍攝彩色戲曲片，梅蘭芳不由想起解放前夕由他參與拍攝的彩色戲曲片《生死恨》，那是中國第一部彩色戲曲片，由於技術上的問題而留下了許多遺憾。梅蘭芳瞭解到經過十來年的發展，彩色片的攝製工作已經有了長足進步，於是便動了心。

當他不再為技術上的問題擔憂後，年齡問題和化妝問題又困擾著他，讓他寢食難安。這年他已六十四歲了，經過化妝在舞台上恐怕還可以矇混過去。而拍成電影，他就有點擔心難以掩藏老態。加之他以前拍電影都是自己化妝，電影廠的化妝師作點指導，但始終不盡如人意。負責拍攝任務的北京電影製片廠廠長汪洋在瞭解梅蘭芳的心思後，將青年化妝師孫鴻魁拉到了梅蘭芳的面前，讓他保證將梅蘭芳化妝得比在舞台上更美、更年輕。梅蘭芳也決定改變化妝方式，將化妝任務全權交給化妝師，自己只提要求或意見。

儘管有專業化妝師從旁指導，但舞台化妝和電影化妝畢竟還是有些不同的。在化妝這個問題上，梅蘭芳前後試妝多次，不是眉毛畫得太細、眉眼之間的紅彩不夠重，就是油彩太淺，要不就是服裝顏色不夠鮮亮。於是，他一改再改，又不斷地試鏡。僅僅

一個化妝問題，他就反覆「折騰」了多次。與其說他是在為自己的影片尋找最佳效果，不如說他在為中國的彩色電影製片積累經驗。

樣片出來後，大家發現問題還是有不少。電影廠汪洋廠長認為在佈景、色彩、舞蹈、鏡頭處理方面都或多或少存在著缺點，比如佈景方面，樹上的花、花台的花、地上的花過於堆砌；顏色方面，過於強調顏色就掩蓋了服裝的圖案，使仙女缺乏仙氣；舞蹈方面，二十名仙女同時舞蹈過於擁擠凌亂；鏡頭處理方面，有些鏡頭不敢大膽突破舞台框框，分切鏡頭顯得呆板。

在這種情況下，梅蘭芳當即表示他不怕麻煩願意重拍。俞振飛積極支持。於是，兩位高齡老藝術家又和劇組其他人員一起再從頭開始，重新安排佈景、研究舞蹈、分析人物，又反覆觀看樣片，細心尋找優劣。經過一番充分準備，第二次拍攝進行得比較順利，速度也快了很多，僅是梅蘭芳有時一天就要完成七個鏡頭，個中辛苦可想而知。

經過兩個月的艱苦努力，《遊園驚夢》終於成功拍攝完畢。《梅蘭芳的舞台藝術》的副導演、上海海燕電影製片廠的岑范在看片後，特地給梅蘭芳寫了信，祝賀攝製工作的成功，他說他對影片的色彩、化妝、表演、佈置等都很滿意。

付出得到回報。梅蘭芳自然很高興。不過，他對自己的表演仍然有不滿意之處。他說：「因為戲曲表演的習慣，演員常常是面對觀眾做戲的，而電影的規則，在鏡頭不代替任何人、物對象的情況下，演員是不能看鏡頭的，這就使我在拍攝時思想上有顧慮，眼睛的視線會有意識地迴避鏡頭。」為此，他總結道，「電影在拍攝一般故事片時，演員應該遵守這一條規則，但拍攝戲曲片時，不妨變通一下，當然，我們不能故意去看鏡頭，如果無意中看一下，也不致影響藝術效果，或者還有助於面部表情更為自然。」他打算在以後的拍攝過程中，透過實踐證明他的看法是否正確。然而，恐怕連他自己都未曾料到，《遊園驚夢》是他一生最後的一部電影。

從1920年第一次拍攝《春香鬧學》起，到1959年最後拍攝《遊園驚夢》，梅蘭芳一生一共拍了十四部戲。除了《春香鬧學》和《遊園驚夢》，他還拍過《天女散花》《上元夫人》中的「拂塵舞」、《西施》中「羽舞」、《霸王別姬》中的「劍舞」、《木蘭從軍》中的「走邊」、《黛玉葬花》《虹霓關》中的「對槍」、《廉錦楓》《刺虎》《生死恨》《梅蘭芳舞台藝術》《寶鏡》。其中《虹霓關》是在蘇聯拍的；《廉錦楓》是在日本拍的，《刺虎》是在美國拍的。

這些片子還有幾個「第一」：《刺虎》是第一部有聲片；《生死恨》是第一部彩色戲曲片；《寶鏡》是第一部全景電影。可以這麼說，梅蘭芳不僅是偉大的戲曲藝術家，也是傑出的戲曲電影藝術家。

第四章 繪畫，世象的濃墨重彩

牽牛花開了

梅蘭芳愛花，尤愛牽牛花，梨園皆知。他從小就喜歡花，但直到二十二歲那年才開始自己動手培植。從此，一年四季，樂此不疲。至於百花叢中，他為什麼獨愛牽牛花，他自己解釋說：「因其時演劇，僅在日間，子夜即眠，拂曉而興。此花以朝顏名，雅合清晨賞玩。」其實真正吸引他興趣的不僅僅是牽牛花只在清晨開花而合清晨賞玩，更重要的是，牽牛花養的得法的話，會有無數種奇異別緻的顏色。他最早在齊如山那裡看到的牽牛花的顏色「簡直跟老鼠身上的顏色一樣」，感覺頗為新奇，一下子就喜歡上了它。

那天，他到齊如山家裡想談一些事。在齊宅院子裡培植的許多奇花異草中，他發現牽牛花除了有與一般鮮花差不多的顏色外，還有兩種顏色非常別緻，居然是赭石色和灰色的，這不是跟老鼠身上的顏色一樣嗎？這種顏色的牽牛花，他這還是第一次見到，感到非常新奇，便問齊如山：「為什麼我常見的『勤娘子』，沒有這麼多種好看的顏色呢？」齊如山說：「這還不算多，養的得法的話，顏色還要多哪。你要是喜歡它的顏色，你也可以來養它。這不單是能夠怡情養性，而且對身體也有好處的。」

一整天，梅蘭芳滿腦子都是牽牛花奇異的顏色。當晚，他就開始研究如何養牽牛花了。牽牛花俗名「勤娘子」，意思可能是只有勤快而不懶惰的人才能養得好它。梅蘭芳自決心親自養牽牛花後，每天一清早就得爬起來，因為牽牛花每天一清早就開花，然後就開始慢慢萎謝，起晚了，或許就看不到它盛開的模樣，這時，他才體會到齊如山所說「對身體也有好處的」。

牽牛花是一種籐屬植物，有點像爬山虎，所以，一般人都喜歡將它種在竹籬笆底下，或者用根繩子從地上拉到房簷，讓它順著竹籬笆或繩子慢慢爬上去，但它自己不會往上爬，而需要有人扶它上去，既麻煩，花開得也實在瘦小，顏色就更單調了。梅蘭

芳為養好牽牛花，特地買來好些如何養花一類的參考書，發現日本人最善養牽牛花，他們改牽籐為盆裡培植，花朵因此可以養到如碗口那麼大，顏色的種類也極其繁多。按照書上介紹，梅蘭芳拉上王琴儂、姜妙香、程硯秋、許伯明、李釋戡和齊如山，共同研究如何養好牽牛花，研究好了，再將任務分派給大家回去試驗。

梅蘭芳養牽牛花和他演戲一樣，喜歡往深處鑽研，他不滿足花被養活了、開花了。他之所以選擇牽牛花來養，是因為這種花有奇異的顏色。為了讓它開出的花有更多的顏色，他反覆研究，首先搞清楚了這種花所以會有數不清的顏色，是因為人工用科學的方法將它的種子串種改造成功的，就是用兩種極好的本質不同的顏色配合，使它變成另一種奇異的圖案和顏色。

於是，他做了各種試驗，用不同的顏色相配，但結果總不盡如人意，不是偏赭就是偏灰，甚至還夾雜著其他的顏色。經過多次試驗後，他發現這種花的顏色雖然需要有人工的雕琢，但人工雕琢並不意味著就能限制它天然的發展。他甚至發現，有些天然發展的顏色要比人工雕琢出來的更加艷麗，他有些不明白，再透過細緻觀察，反覆試驗，精心研究，他終於發現那是蜂蝶在起作用。

從書本上的理論知識到具體掌握了養牽牛花的訣竅，對於播種、施肥、移植、修剪、串種這一套過程也十分熟練了，經他手改造的好種子也一天天多了起來，達到了三四十種。朋友們見他有如此成績，紛紛上門討教，身邊的許多朋友陸續加入了養花隊伍，各人在家努力改造新種子。誰家的花開得特別大，或誰家的花的顏色特別奇異，就邀請大家前去欣賞、把玩，和大家共同分享成功的快樂。

除了互相觀摩，交換新種子外，他們這般花友還不定期地舉行不公開的匯展，約定好一天，花友們帶上自己最得意的作品，讓他們評選。每盆花都不標明主人姓名，隨便亂放，被邀請來的「評委」便毫無顧忌地大膽評選。有好幾次，被公認為花中之首的都是梅蘭芳的作品，這令他開心不已。他也自以為他養花養的得法，手段高明，成績不壞的。

可是，當他幾年後首次到日本訪問後，才發現天外有天，山外有山。於是，他再也不滿足自己的養花成績了，便重新開始更深的鑽研，終於又研製成功與日本一名貴種子「猨猊」不分伯仲的新種子「大輪獅子笑」。

如果說一般人養花只是閒情逸致的話，梅蘭芳養花，很大程度上是為了將養花的心得應用到演戲中。他對顏色的敏感，便是

源於他對戲服、化妝、扮相的不斷摸索和創新。由於牽牛花顏色的多樣是因為人工用科學的方法將它的種子串種改造成功的。因

此，他在培育花的同時，也學會了顏色搭配。

從他的養花過程中，也可窺其性格。為了獲得理想中的顏色，他不斷琢磨反覆試驗，猶如他創排新劇。他到天津俄國公園遊玩時發現那兒有用五色草種組成西洋文字的圖案，回北京後即效仿之。從用草組字，他想到用花組字；從組西洋文字，他想到組漢字；從組幾個字，他想到組一句話，其中的標點符號，他頗有創意地用花蕾代之，用花芽代替括號。再進一步，他又想到用組成字的花壇變成商業廣告，即美化環境又宣傳產品。這都體現出他善於擴而廣之的勇於創新精神，恰如他在京劇舞台上的不停變革。

一幅著色紅梅圖

對於早年的戲曲演員，有兩個事實，是顯而易見的：沒有文化，沒有社會地位。比如，在戲界，曾經流傳著這樣一個故事：

一齣戲裡有這樣四句念白：「丫鬟一見慌張了，報與小姐得知聞。小姐一聽魂不在，嚇得三魂少兩魂。」有一位演員因為趕戲，沒有來得及向師父請教，自己字又認不全，拿過劇本，看了兩眼，就上台了，於是就將這幾句詞念成：「丫鬟一見慌張了，報與小姐得知開（聞）。小姐一聽塊（魂）不在，嚇得三塊（魂）少兩塊（魂）。」

至於有些演員在舞台上念：「金鑾殿上站定了一個群僚」、「城頭上點起了萬盞孤燈」等，就更不是個別現象。試想，既然是「群僚」，怎麼可能是「一個」呢：既然是「孤燈」，怎麼可能是「萬盞」呢？因而，早年的戲曲舞台上，類似的笑話還是不少的。

其實，沒有文化和沒有社會地位，這兩個「沒有」是相輔相成的：沒有文化，是沒有社會地位的前因；反之，沒有社會地位，也就會忽略對文化的追求。然而，在他們之後的戲曲演員，特別是「四大名旦」這一代，在社會地位漸漸上升的同時，他們的藝術素養、文化素質也日益提高。這種「提高」，是客觀時代的要求，也是他們主觀的嚮往和努力。

如今，幾乎無人不知包括「四大名旦」在內的許多京劇演員，都擅長書法精於繪畫。尚小雲四十歲生日的時候，抗戰正酣。他沒有大擺宴席，為己慶生。不過，梨園同好還是紛紛前來祝壽。賀禮中，最為珍貴，最引人注目，也最為尚小雲喜歡的，是由

十二幀書畫合成的條屏。這十二幀書畫，分別有十人所作，他們是：王瑤卿畫的松樹；王鳳卿寫的字；余叔巖寫的字；時慧寶寫的字：梅蘭芳的佛像；程硯秋寫的字；馬連良寫的字；金碧艷寫的字；荀慧生畫的山水；姜妙香畫的菊花。

實際上，在他們之前，梨園界早就風行吟詩作賦、填詞作文、書法繪畫。在當時那樣一個視演員為戲子而瞧不起他們的舊時代，他們對文化的追求，一度被人認為是裝模作樣、附庸風雅，而被譏諷。

演員對文化的重視，一是因為時代的進步，一是因為慈禧。慈禧或許並沒有主觀上提高演員文化素質的故意，但客觀上卻起了這方面的作用。

慈禧愛聽戲，人所皆知，又偏愛生行戲。因而，前輩京劇藝人，如譚鑫培、楊小樓、孫菊仙、孫怡雲，小生朱素雲等都是內廷供奉，時常應詔入宮唱戲。慈禧聽得高興，常賞以厚祿。漸漸地，不知是慈禧對這種「你唱戲，我賞賜」的遊戲，有些膩了，還是因為時常聽到有些名角大念錯別字，有些氣了，便降下懿旨：凡內廷供奉暇時須讀書習字。

老佛爺的旨意，誰敢違抗？角兒們不得不在練功習武喊嗓演出之餘，耐著性子坐在了書桌前。最初，他們是為「遵旨」而讀書習字，有無奈的成分。後來，慈禧時常在聽戲之餘，把酒對歌、出題猜謎，答對的、猜中的又另有重賞，漸漸的，他們的讀書習字，就成為自覺的行為了。

比如有一年「七夕」，宮裡照例傳召演員進宮。戲演罷，慈禧還沉浸在劇情的愉悅之中，不放演員們離開，一時興起，提議猜燈謎。她吩咐太監拿過紙墨筆硯，思索片刻，在一白紙上寫下四個「多」字，然後令太監展示，讓參與演出的演員猜兩個時令名稱。大家搜腸刮肚，都想猜中而得巨額賞賜，卻又都難解其中意。就在慈禧感到掃興，預備結束這場無聊的遊戲時，突然，小生朱素雲跪地請求說答案。慈禧大喜，忙准他快說。朱素雲答曰：「除夕、七夕。」慈禧問他是如何想到的。他說：「四個「多」字，為八個「夕」字，除去一個「夕」，尚有七個「夕」。」慈禧很高興，大大獎賞了朱素雲。

又一次，慈禧出了個上聯：「三春三月三」，要求演員們對出下聯，老生王鳳卿對出：「半夏半年半」，很得慈禧喜歡，又大賞。

在這種情況下，名角兒的文化素養漸有提高。王鳳卿不僅能寫，而且能畫，最擅畫花卉；時慧寶能繪竹蘭；孫怡雲能繪山水…劉永春能畫魚藻等等。到了梅蘭芳、尚小雲、程硯秋、荀慧生這一代，對於書法、繪畫，更加重視，甚至有不能者，不能成

梅蘭芳 的藝術和情感

為名角兒之勢。他們常常拜名家為師，不滿足於做一個業餘愛好者，所以達到相當水準的人，並非個別。

至於說到京劇演員為什麼會由不自覺轉為自覺地習字繪畫，梅蘭芳曾經說：「我感覺到色彩的調和、佈局的完密，對於戲曲藝術有聲息相通的地方，因為中國戲劇在服裝、道具、化妝、表演上綜合起來，可以說是一幅活動的彩墨畫。」尚小雲曾經說：

「一方面是要增添我們的知識和藝術修養，因為美術、書法與戲劇，在藝術上有許多脈息相通的東西，能夠互相影響；另一方面是為了豐富我們的表演。」荀慧生發現，國畫是「豎畫三寸，體萬仞之高；潑墨數尺，現百里之遙」，講究形有盡、意無窮，也講究「風骨」二字。他在看了齊白石畫的蝦圖之後，這樣說：「老先生畫的蝦是寫意的，看起來栩栩如生，可你偏偏要挑剔它沒畫上水，說它不真實，於是硬給它添上幾道水紋，結果是你看著像蝦米鳧水，別人看了像是活蝦米吃掛麵條兒。這是畫蝦添足了。演戲也是如此，要講究「曲盡意未盡」。」

寫意性，是中國京劇的特徵之一，諸如上山、過河、騎馬、坐轎、行船、上樓、下樓、開門、關門等行為，都採用寫意的方式表演出來。所以，京劇表演中，有這樣一句話：「三四人千軍萬馬，六七步萬水千山。」他們在繪畫中，既領會到了繪畫的真諦，也感受到了繪畫和京劇表演的共通性。

總的來說，他們習字繪畫，並非為了娛樂，更不是附庸風雅，而是作為提高修養的手段，以及用以豐富自己的表演，最終為戲曲服務。

那麼，梅蘭芳是從什麼時候開始接觸繪畫的呢？這還要追溯到1914年他第二次赴滬演出時。有一天，《時報》主持人狄平子做東在小花園的一家菜館宴請梅蘭芳和王鳳卿，同時被邀請赴宴的是上海的幾位舊學湛深兼長書畫的老先生，如朱古微、沈子培、吳昌碩……這天，大家興致都很好，談笑風生，沈子培將他新填的一首詞念給朱古微聽。然後，兩人細細推敲品評。

這時，一位穿著華麗、戴金邊眼鏡的中年人嘴叼雪茄，正向畫家吳昌碩討「筆墨債」。他說：「託你畫的條幅，半年不交卷，還有一塊圖章，你也不動刀，那塊田黃圖章，我是花了大價錢買來的，不要給我搞丟了。」

吳昌碩聽了有些不太高興，他冷冷地回了一句：「你要不放心，明天派人來拿回去吧。」說完，他不再搭理仍在絮絮叨叨的那位中年人，回頭對梅蘭芳說：「婉華，你這次來，我要好好地給你畫一張著色的紅梅。」話音剛落，那中年人插進來對梅蘭芳說：「梅老闆，你等著吧，明年再來唱戲，你或許可以拿到手了。」

好像為了和那中年人賭氣似的，吳昌碩鄭重其事地向梅蘭芳保證說：「在你動身離開上海之前，我一定畫好了給你送過去，你放心吧。」

梅蘭芳自然連聲道謝。

這次，吳昌碩果真沒有失言。幾天後，他托人將一幅筆酣墨飽的著色紅梅圖送到梅蘭芳手裡。這幅畫上除了有吳昌碩的親筆題詞外，還有于右任題詩一首，詩云：「輝映天人玉照堂，嫩寒春曉試新妝。皤皤國老多情甚，嚼墨猶矜肺腑香。」可以說，這幅畫是梅蘭芳接觸繪畫的開始。

畫花畫佛畫美人

客觀地說，梅蘭芳並不是一開始就想好學習繪畫為了服務於戲劇，而只將繪畫當作業餘愛好，以提高自己的文化素養而已。

所以，他在初學畫時，並沒有想到要特地請一位繪畫老師。他利用空餘時間翻出祖父、父親遺留下來的一些畫稿、畫譜加以臨摹，但他因為既沒有繪畫基礎，更沒有理論知識，所以雖然臨摹了不少畫，但他自覺對用墨調色以及佈局章法等，沒有獲得門徑，只是隨筆塗抹而已。就在這時，一天，羅癭公來到梅宅，見梅蘭芳正在書房臨摹，便對他說：「你對於畫畫的興致這麼高，何不請一位先生來指點指點。」

梅蘭芳欣然接受羅癭公的提議，便請羅為其介紹一位老師。

王夢白便成為梅蘭芳繪畫的啟蒙老師。他的畫取法新羅山人，筆下生動，機趣百出，最有天籟。他應聘做梅蘭芳的繪畫老師後，教學極為認真，每週一、三、五三次準時、準點來到梅宅。他的教學方法很簡單，但學生易懂易學，他往往當著學生的面先畫一幅，一邊畫一邊講解下筆方法，哪些地方特別要注意，哪些地方需要腕力等，他都一一講到，不放過任何一個細微處。畫好後，他將畫貼在牆上，再在書桌上重新鋪上宣紙，讓梅蘭芳對臨。當梅蘭芳對臨時，王夢白在一旁細心指導。他之所以要採用這種教學方法是因為他認為：「學畫要留心揣摩別人作畫，如何佈局、下筆、用墨、調色，日子一長，對自己作畫也會有幫助。」作畫如此，演戲又何嘗不是如此呢。臨摹只是一個方面，就像演員觀摩別人演戲一樣，臨摹觀摩固然有助於自己的技藝的提高，但它的根本目的在於透過臨摹觀摩而學會如何觀察生活、積累生活素材，從而進行藝術創造。王夢白不僅教會梅蘭芳如何臨

218

梅蘭芳的藝術和情感

摹，更教會他如何觀察生活。

王夢白最喜歡畫翎毛，所以在家裡用大籠子養了許多種不同樣子的小鳥，閒來無事時，他就會靜靜地觀察鳥兒的一舉一動，看它們悠閒時的模樣，看它們受驚時的神態，看它們吃食時的動作。有時，他會從地上揀一塊土塊或小石子輕砸鳥籠，看鳥兒起飛、迴翔、並翅、張翼的種種姿勢。

畫小鳥如此，畫昆蟲也是如此，每當要畫昆蟲時，王夢白總是事先捉幾隻或螳螂或蟋蟀或蜜蜂，仔細觀察後再動筆。有時，梅蘭芳和王夢白等人去香山郊遊，一般人只是遊山玩水，而王夢白則不然。梅蘭芳發現王先生無論對花草還是山水抑或昆蟲，無一不細細地看、深深地揣摩。

當然，觀察生活的表象只是淺層次的，高層次的則需要將生活素材加以提煉、誇張、再創造，就像戲曲演員扮演孫悟空，光模仿猴子的生活習性還遠遠不夠，模仿只是一個方面，關鍵是要表現出孫悟空的靈性，這就需要在做到形似的同時做到神似。明白了這個道理，梅蘭芳在學畫時就要求自己不能簡單地依樣畫葫蘆地生搬硬套。

王夢白之後，梅蘭芳又先後拜陳師曾、金拱北、汪藹士、陳半丁等名畫家為師，又在齊如山的介紹下，拜了齊白石。此時，齊白石又拉來了姚茫父。本來，齊、姚二人去梅宅是解決「公案」的。姚茫父不曾想，自己也被梅蘭芳「抓了差」，當上了他的又一個繪畫老師。

這樁公案是什麼呢？有一天，齊白石在梅宅看到梅蘭芳精心培育了上百種牽牛花，驚羨不已，更讓他不可思議的是，有些牽牛花竟如碗口那麼大，這是他從未見到過的。作為畫家，他立即為它所吸引，並決定將它列為新的繪畫對象。經過仔細觀察，待將牽牛花的形態、色澤一一牢記於心後，他作了一幅《牽牛花圖》，並在圖上題詞道：「百本牽牛花碗大，三年無夢到梅家。」

誰想，這幅畫竟引來同行的責備，原因就是圖上那朵牽牛花有如碗口那麼大，非常奇異。畫家姚茫父首先向齊白石發出詰問：「這牽牛花畫得有點離奇，怎麼會那麼大呢？太誇張了吧？」

齊白石也不多辯解，拉著姚茫父去了梅宅，見到梅蘭芳，便說：「我們是來解決一段公案的。」梅蘭芳不解。齊白石也不解釋，只將滿院的牽牛花指給姚茫父看。這下，姚茫父不得不相信了，天下真的有那麼大的牽牛花。

這件事，齊白石特地作了記載。他在六十五歲時畫的一幅牽牛花圖上，題跋云：「京華伶界梅蘭芳，常種牽牛花百種，其

花大者過於碗，曾求余寫真藏之。姚華（茫父）見之以為怪，誹之。蘭芳出活本，予觀花大過於畫本，姚華大慚，以為少所見也。」

解決了「公案」，姚茫父戲稱自己又多了一些花卉知識。與此同時，梅蘭芳又多了一個繪畫老師。姚茫父與陳師曾共同教梅蘭芳畫佛，梅蘭芳曾經畫的一幅《達摩面壁圖》，就是根據姚茫父摹金冬心的畫本。在幾位老師的精心指點下，他的佛畫得越來越好。

1921年秋，梅蘭芳的老友許伯明即將過生日。一連幾天，他都為送什麼禮物給許伯明而發愁。許伯明得知後，哈哈一笑道：「不如你就為我畫一張佛像吧。」

「好啊。」梅蘭芳一聽，覺得是個好主意。有什麼禮物會比自己親手製作的珍貴呢，可是，他還有些顧慮，不無擔憂道：「可我的佛畫得不太好。」

「沒關係的，只要是你親手畫的，怎麼樣都成啊。」許伯明說。

一天下午，梅蘭芳把家藏明代以畫佛著名的丁南羽（雲鵬）畫的一幅羅漢翻了出來，細細端詳、揣摩後，他鋪開畫紙，開始臨摹。正畫著，陳師曾、羅癭公、姚茫父、金拱北、汪藹士幾位老師都來了。梅蘭芳放下畫筆，高興地說：「諸位來得正好，請來指點指點。」

說完，他重新拿起畫筆，繼續剛才畫了一半的畫。畫好後，他揩了揩額頭微微沁出的汗珠，向圍在畫桌前的老師們拱了拱手，有些不好意思道：「畫得不好，讓老師們見笑了。」

「不錯，不錯。」大家一致誇讚道，「確實畫得比以前有進步多了。」

「不過，」金拱北插話道，「我可要挑一個眼。」

梅蘭芳忙說：「您請說。」

金拱北說：「這張畫上的羅漢，應該穿草鞋。」

這一說不禁使梅蘭芳一時傻了眼，他看看已經畫成的畫，有些無奈地說：「您說得對，但羅漢已經畫成，無法修改，那可怎麼辦呢？」

金拱北說：「那好辦，我來替你補上草鞋。」

說完，他揮筆，在羅漢身後添了一根禪杖，草鞋就掛在那根禪杖上，另外還補了一束經卷。真是妙筆生花，這一添加，的確

使這幅畫生動了許多。大家都說補得好，梅蘭芳更是驚歎不已。

金拱北又在畫上寫了幾句跋語：「畹華畫佛，忘卻草鞋，余為補之，並添經杖，免得方外諸君饒舌。」

大家正興高采烈地議論著，「壽星」許伯明取畫來了，看到梅蘭芳已經完成了畫，而且畫上還有金拱北的題跋，著實興奮。

他把畫拿走後，立即請人裱好，再請陳師曾、姚茫父、樊山老人在畫上題詠。其中，陳師曾題曰：「掛卻草鞋，遊行自在。不

聽箏琶，但聽松籟。朽者說偈，諸君莫怪。」姚茫父題了一首五言絕句：「芒鞋何處去，踏破只尋常。此心如此腳，本來兩光

光。」

1926年，梅蘭芳又為友人「不患得失齋主」畫了一幅佛像圖，原為彩色。畫剛畫好，尚掛在梅宅，就被日本名畫家晨畝

看到了。晨畝極為讚賞，非要將此畫帶到日本，在中日美術聯合展覽會上展出。梅蘭芳開始並未應允。可是晨畝不罷休，梅蘭芳

拗不過他，只得同意。展覽會開幕時，在廣為散發的宣傳單上有這樣的廣告語：「中國徐大總統及梅蘭芳等出品」，卻無一提及

其他畫家之名。究其緣由，曾任中國北洋政府總統的徐世昌「徐大總統」，名氣自不待言，而梅蘭芳先後兩次赴日演出，為日本

民間所熟知，甚至「三尺兒童均知其名」。如此一來，其他參展畫家難免有些憤憤不平。

和結交齊如山相仿，梅蘭芳與畫家馮緗碧也是因戲而識。某年，馮緗碧在上海觀看梅蘭芳的《霸王別姬》。有一場戲是梅蘭

芳飾演的虞姬掀開簾幕，唱倒板：「可憐無定河邊骨，猶是春閨夢裡人。」婉轉悲涼。起初馮緗碧覺得這詞用在這裡恰到好處，

但細想之下，卻發現這其實是唐朝某詩人的詩句。於是，他當即寫了一便條：「楚漢時不可能有此唐人詩！」然後署上名後託人

遞到後台。

演出結束後，梅蘭芳託人來請馮緗碧到後台一敘。馮緗碧愕然，他想自己不過一時興起，沒料到梅蘭芳卻認了真。兩人在後

台相見，這時梅蘭芳已卸完妝，他緊緊握住馮緗碧的手，連聲道謝道：「我在京津上演此戲不下數十場，從無一人指出此錯，以

至一錯再錯，若非先生一言，則將不知錯到何時矣。」當晚，他欣然與馮緗碧一起吃夜宵，席間暢談戲劇繪畫，又力邀馮緗碧教

他作畫。

無論是學畫仕女，還是學畫佛像，梅蘭芳總是要將學畫心得運用到戲裡，特別是臨摹了大量古畫後，說他「注意到各種圖畫當中，有許多形象可以運用到戲劇裡面去」。經過一段時間的摸索，他逐步由理想走向了實踐，如《嫦娥奔月》《黛玉葬花》裡的服裝和扮相，多少就受了古畫的影響，到1917年排演《天女散花》時，更是由一幅畫帶來的靈感。

賣畫爲生

九一八之後，梅蘭芳遷居上海，師從畫家湯定之學習畫松。湯定之出生於1878年，卒於1948年，名滌，小字丁子，亦號雙于道人，江蘇常州人。他的曾祖父湯貽汾（號雨生，晚號粥翁）是清代著名畫家，善畫竹石、花鳥、人物、魚蟲，著有《畫筌析覽》《畫眉樓集》《琴隱園集》等。他早年師從母親學書法，成年後尤擅魏碑。光緒末年，他離家遠赴廣州，在隨宦學堂教書法。民初，他先後在蘇州工業學堂、北京女子師範大學任教，閒時習畫，不幾年，名氣大增。北大校長蔡元培為豐富學生文化生活，特設書畫研究會，聘他前往主事，又受北平藝術學院之聘任該院山水畫教授。故宮博物院成立時，他被請去鑑別書畫，因此得以觀賞到歷代秘藏，大開眼界。

湯定之既是名畫家也是愛國志士，就在梅蘭芳遷居上海後次年，他也離開北京，南下上海。上海淪陷後，有漢奸曾出巨款請他繪一《還都圖》，遭到嚴詞拒絕，又有漢奸力邀他參加偽政府，也拒不接受。從此，他畫松以明志。他有一方印，刻著「天下幾人畫古松」，自詡畫松的高人一等。他還曾於1935年冬作丈二匹古松贈給梅蘭芳，畫旁題款為：「四時各有趣，萬木非其儔。乙亥冬雨窗為畹華仁弟補壁，雙于道人。定一湯滌寫。」他借此畫鼓勵梅蘭芳繼續保持古松一般堅韌不拔、歷經風吹雨打而寧折不彎的精神。

還在北京時，梅蘭芳和程硯秋都曾是湯定之的學生，他倆每次乘汽車往湯宅，汽車都在離湯宅很遠處停下，然後步行，以表示對老師的尊敬。

嚴格算起來，湯定之應該算是梅蘭芳最後一位繪畫老師。

梅蘭芳和程硯秋都曾是湯定之的學生，他倆每次乘汽車往湯宅，汽車都在離湯宅很遠處停下，然後步行，以表示對老師的尊敬。

嚴格算起來，湯定之應該算是梅蘭芳最後一位繪畫老師。

梅蘭芳自然向他學習的也就是畫松，但他並沒有放棄畫仕女，只是湯定之是不畫仕女的，他便專心畫古，同時結合自己的化妝經驗，因而所畫仕女別有一番神韻。1936年初夏，馮耿光的夫人施碧頎四十歲生日，梅蘭芳特別畫

了一張仕女圖為她慶壽。這幅仕女圖「神韻淡雅，筆墨簡淨，是梅蘭芳中年的代表作」。

抗戰爆發後，梅蘭芳遷居香港，因為完全沒有了演出，他便有了大量時間學習繪畫。這個階段，他最愛畫的是梅花和佛像。梅花凝霜傲雪，是寧折不彎堅強不屈的象徵；佛像卻意味著恬淡平和與世無爭。兩者是矛盾的，恰如他的心態：既以一貫的性格嚮往恬淡平和與世無爭的生活，卻又在戰爭烽火下難抑抗爭的衝動。他用梅花鼓勵自己蓄鬚明志，他用佛像告誡自己要沉得住氣。

從香港回到上海後，他又和畫家吳湖帆、葉玉虎、李拔可等頻繁交往，主要以畫仕女圖和花卉為主。這個階段，由於時間的充裕以及對繪畫的極大興趣，他的作品大量湧現。與此同時，由於他長期不能演戲，生活日益困頓，以至於不得不靠典當甚至變賣為生。

梅蘭芳決定賣畫為生，是聽了朋友們的意見。當時，當他們向他提議賣畫時，他一時不能接受，總覺得自己畫畫，不過是玩票性質，尚不夠資格出售。但後來，他經不住大家的一再勸說。既然古墨、舊扇、瓷器都可作為換錢的物件，繪畫作品又有何不可？他動了心，決定試一試。

首先，他下苦功習畫，主要以畫仕女圖和花卉為主，朋友們將收藏的陳老蓮、新羅山人、惲南田、方蘭坻、余秋寶、改七薌、費曉樓的真跡借給他臨摹。於是，每當夜深人靜時，梅蘭芳便在書房裡鋪開了紙。那時候幾乎每晚都有空襲警報，晚上十點便停止供電，而他習慣於晚上安靜之時作畫，所以買了一盞鐵錨牌汽油燈，就在微弱的汽油燈下，在香片茶的清香中揮毫。

有時，梅蘭芳讓許姬傳留在書房裡看他作畫。許姬傳往往看著看著就睡著了，等他一覺醒來，天已微亮，再看梅蘭芳，毫無倦容。有一次，他興致勃勃地對剛睡醒的許姬傳說：「我當年演戲找到竅門後，戲癮更大，現在學畫有了些門徑，就有小兒得餅之樂。」雖然他作畫上了癮而不眠，但朋友們都擔心他長期在汽油燈下作畫傷了眼睛，便勸他不要整夜地畫，可他卻說：「一個演員正在表演力旺盛時候，因為抵抗惡劣環境而謝絕了舞台生活，他的苦悶是無法用言語形容的。前天還有戲館老闆揣著金條來約我唱戲，廣播電台又時時來糾纏我，我連嗓子都不敢吊。我畫畫，一半是維持生活，一半是借此消遣，否則我真要憋死了。」

1944年端午節，湯定之、吳湖帆、李拔可、葉玉虎、陳陶遺等人聚集在梅宅，對梅蘭芳前一段時間的苦練給予了總結，

一致認為大有進步。李拔可提議：「何妨開一個展覽會。」吳湖帆提議：「和畫竹興趣正濃的葉玉虎合開一個展覽會。」湯定之

提議：「二人合畫梅竹，或者『歲寒圖』。」陳陶遺提議：「找人在畫心上題詞，以壯聲勢。」朋友們的熱心幫助，梅蘭芳極受

鼓舞，接下來的八九個月，他依照湯定之「開展覽總得有兩百件畫才像樣」的建議，積極作畫。

1945年春，梅蘭芳和葉玉虎在上海福州路的都城飯店合辦的畫展正式開幕。梅蘭芳的作品有佛像、仕女、花卉、翎毛、

松樹、梅花及部分與葉玉虎合作的梅竹，和吳湖帆、葉玉虎合作的《歲寒三友圖》。還有一些摹作，共一百七十多幅。畫展結

束後，售出大半。如果包括照樣復定的畫件，可以說，所有的畫作全部售出。其中摹改七薌的《雙紅豆圖》，當場有人復定五

張：《天女散花》圖也是搶手貨。

這次畫展不僅使梅蘭芳的經濟情況有所改善，也使他對作畫加深了自信。不過，他為此也付出了代價。因為就著汽油燈作

畫，一次不小心手指碰到了汽油燈被燙出了一個水泡，這一燙讓他整整一個星期無法繼續作畫，手指上也留下了一個疤痕，但他

以後常常在人面前指著這個疤痕笑道：「這是我在艱難歲月裡學畫的紀念。」

在他去世後，有關部門舉辦了一次「梅蘭芳藝術生活展覽」，在展出他的遺畫中大部分是在抗日戰爭時期所作，其中有一幅

《牽牛花》，他在畫上題道：「曩在舊京，庭中多植盆景牽牛，絢爛可觀，他日漫卷詩書歸去，重睹此花，快何如之。」在一幅

松樹畫上，他題了前人詩句：「豈不罹霜雪，松柏有本性。」另外一幅摹姚茫父的《達摩面壁圖》作於1945年春，他在畫上

題道：「穴居面壁，不畏魍魎。壁破飛去，一葦橫江。」這幾幅畫表達了他雖處惡劣環境卻「不畏魍魎」並對未來充滿信心的精

神品質。

當梅蘭芳賣畫為生的消息散播開來後，立即有戲園老闆懷揣著金條找上門來，勸梅蘭芳犯不著如此自降身份辛苦作畫，只要

恢復演出，且只是一般營業戲，價碼可隨便開。梅蘭芳卻不為所動。如果說抗戰之初他對是否演戲還有些猶豫的話，如今他已心

定如水。只要腳下這片土地仍然被侵略者所掌控，他就不會上台，哪怕金山銀山堆在眼前，心裡有了這樣的底線，外界的一切紛

擾、誘惑、規勸，他都視而不見聽而不聞。

抗戰的方式有多種。作為藝術家，梅蘭芳放棄優渥的物質待遇寧願以賣畫為生也不為日偽演戲的行為其實也是抗日精神的體

現。他那凜然的節操，對身處抗戰中的中國人民起了鼓舞和激勵作用。

梅蘭芳
的藝術和情感

《虹霓關》中，四大名旦中的三
大名旦合作，梅蘭芳反串王伯黨
（右），程硯秋（左）是丫環，
尚小雲（中）飾東方氏。

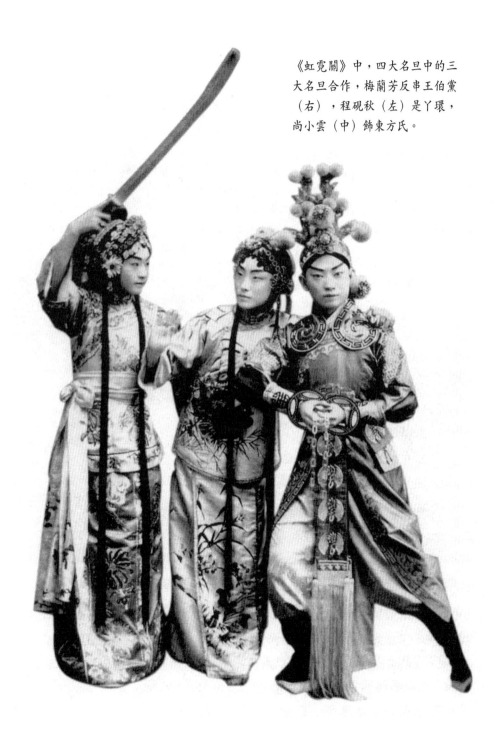

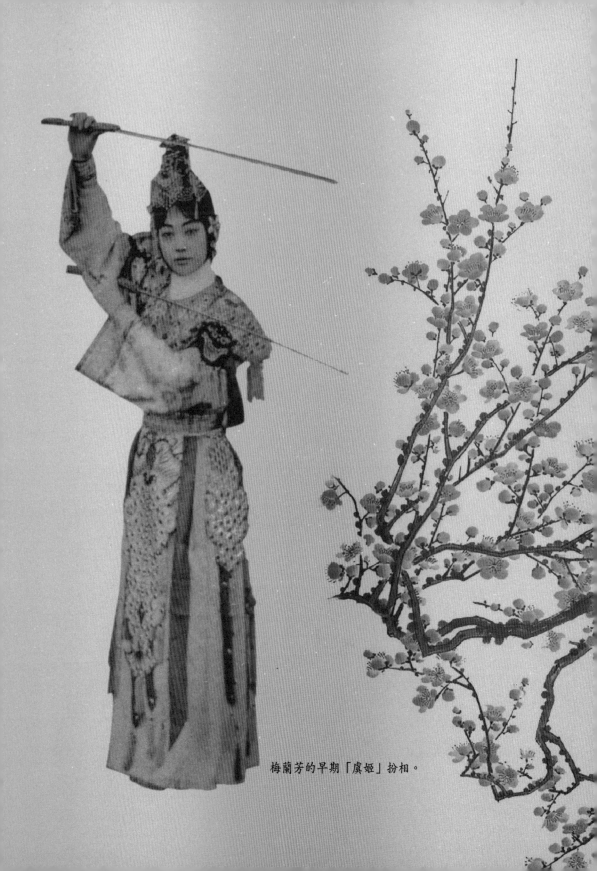

梅蘭芳的早期「虞姬」扮相。

情 感 篇

第一章　親情，心靈的溫暖屬地

一封來自家鄉的信

1956年三月，也就是梅蘭芳第三次赴日本演出前，正在江蘇南京演出的他意外地接到一封寄自江蘇省泰州、署名「梅秀冬」的來信。這引起了梅蘭芳的特別關注。梅秀冬自稱是梅蘭芳的兄長，他在信中希望梅蘭芳能借全國巡演之機順道回泰州認親。

「泰州」？這個名字既熟悉又陌生。它雖說是梅蘭芳的故鄉，但他卻從來沒有在那裡生活過，甚至去都沒去過。他的兒女們曾經認為他們就是地道的北京人。要不是從祖母嘴裡瞭解了有關祖父的片段，梅蘭芳肯定也會和他的兒女們一樣誤以為自己的祖籍就是北京。其實，不要說他自己，就連梅蘭芳的父親梅竹芬、伯父梅雨田都是在北京土生土長的。

現在我們已無法考證梅蘭芳的祖父梅巧玲是何時入京的，但可以肯定的是，他離開故鄉時正值年少。這樣算起來，梅家與故鄉斷了聯繫已足足一個世紀了。其實這幾十年來，梅蘭芳也有一次與故鄉失之交臂。

那是在1931年的夏秋之交，泰州遭受水災，百姓苦不堪言。旅居南京的泰州同鄉會聞訊後心急如焚，立即著手為家鄉人民分憂解難。當他們得悉梅蘭芳正在南京演出時，便特別召開理事會，商議後推選了兩位理事邀梅回鄉作賑災義演。梅蘭芳熱情接待了兩位老鄉，對家鄉遭災深表不安，但因急需去上海履行演出合同而未能答應回鄉的要求。不過，他當即簽了一張三千元的支票，請同鄉會轉贈泰州災民。他滿含歉意地說：「望二位代向同鄉會陳情，請予諒解，為表示心意，略作資助，稍濟故鄉親人。」其實，三千元就是三千個銀元，在當時也是個不小的數目。儘管如此，梅蘭芳的內心深處仍有些許不安。因為照他的性格，他是從不願意得罪任何人的，何況是家鄉的鄉里鄉親。

如果說梅蘭芳在祖母還健在時有時會念及故鄉的話，那麼，隨著歲月流逝，人事變幻，故鄉在他的心裡越來越遙遠，越來越淡化，只是偶爾會想像故鄉的模樣，揣測故鄉是否還有本家親屬，有時也會突發奇想：回泰州看看。

228

梅蘭芳 的藝術和情感

此刻，梅秀冬的一封信讓梅蘭芳塵封已久的回歸故鄉之夢重新被喚醒，他竟有種從未體驗過的激動與感慨。然而，這種激動與感慨並非僅僅出自對故鄉無限的愛。應該說，他對故鄉其實並未藏有深厚的感情，他只知道祖父梅巧玲生長在泰州，但他連祖父的面都未曾見過，對祖父出生之地自然更加淡漠。如今，他對故鄉的渴望強烈到連他自己都感吃驚，心中彷彿有無數的聲音在告訴他：梅家的祖先在泰州，梅家的根在泰州，泰州是梅家的故鄉。

這時候的梅蘭芳已步入老年，老年人本能的認祖歸宗、落葉歸根的思想眼下佔了主導地位。另一方面，他這六十年來無論是解放前的演藝生涯，還是新中國成立後的政治生涯，總的來說都是平順的，基本沒有留下什麼遺憾。如果現在閻王爺在召喚，他唯一的遺憾恐怕就是沒能在故鄉找到本家親屬並未能代表祖父、父親、伯父回一趟故鄉以盡孝道。他當然不想留下這唯一的遺憾。他要回家。

主意拿定，梅蘭芳改變返京初衷，率妻子福芝芳和小兒子葆玖以及許姬傳、許源來兄弟和演員姜妙香、琴師盧文勤等人從南京乘坐汽車趕往泰州。事後，梅蘭芳對長子梅葆琛回憶了當時在故鄉受到熱烈歡迎的情景：

「當我們的汽車駛入泰州市區之後，從楊橋口經衣街、坡子街，緩行到稅務橋時，一路上見到家鄉的父老兄弟姊妹夾道歡迎的熱烈情景，鄉親們以爭先一睹梅蘭芳的真面目而為快。我心裡更為激動，情不由己把身子探出車窗外，頻頻地向大家招手致意。我還讓司機將車開得更慢些，以滿足家鄉人民多年來想看我的夙願。在稅務橋下車時，等候在那裡歡迎我們的泰州市各級領導，還有家鄉的人民代表向我送上鮮花。文藝工作者也前來歡迎我們的到來。在湧湧的人群中，經介紹，我見到了梅秀冬大哥。」

梅蘭芳不僅是中國京劇表演藝術大師，也是世界級名人。泰州人以梅蘭芳而驕傲與自豪，泰州至今還流傳著這樣一首《望江南》詞：「吳陵（即泰州）好，絕技柳梅（柳，即柳敬亭；梅，即梅蘭芳）雙。檀板難消南渡恨，歌衫未卸北平裝。一例管興亡。」現在的泰州不僅建有梅蘭芳史料陳列館，還特別在梅氏故居附近開闢了梅園，興建了梅蘭芳紀念亭。在泰山公園內，我們還可看到一尊高大的梅蘭芳塑像。至於設備完善的梅蘭芳劇院，更是為紀念梅蘭芳所建。

梅蘭芳的兒子中，有梅天材和梅天富。梅天材育有兒子梅巧玲；梅天富育有兒子梅占時。梅巧玲之子梅竹芬，而梅竹芬的兒子，就是梅蘭芳。這麼說來，梅蘭芳祖父梅巧玲和梅秀冬祖父梅占時的祖父是同一人，便是梅萬春，他倆就是堂兄弟。那麼，梅蘭芳和梅秀冬便是再堂兄弟。據梅秀冬回憶，梅占時晚年曾對他提到

過梅蘭芳，說：「他就是天材的後人。」

梅秀冬如實向梅蘭芳介紹了尋根始末。至此，梅蘭芳才真正瞭解了梅家歷史。自然興奮萬狀，他由衷地向為此付出堅苦努力的泰州市文教科的工作人員表示感謝，更拉著再堂兄梅秀冬的手，連喚「大哥」，還把幼子梅葆玖拉過來，讓他喊「大爺」。然後，他親熱地挽著梅秀冬讓記者照相。

接著，梅秀冬又陪同梅蘭芳和家人到梅家祖墳敬獻花圈，行祭祖掃墓之禮。時隔數十載，如今梅蘭芳終於代表早年離家的祖父梅巧玲和從未到過故鄉的父親梅竹芬、伯父梅雨田站立在祖墳前，以梅家後人的身份向梅家祖先深深鞠躬。他完成了心願。

泰州人對梅蘭芳的熱情無以言表，不過，他們卻不敢奢望能在家鄉看到梅大師的表演。在他們看來，梅蘭芳已不是一般演員，而是身居要職的官員，他能在這麼小的城市，為平頭老百姓獻演嗎？何況泰州當時僅有一個劇場，而且條件很差，檯面狹窄，燈光設備簡陋，只有一千左右座位，很難滿足演出要求。

然而，讓他們萬萬想不到的是，梅蘭芳說：「返鄉演出，我是非常樂意的。一方面可以悼念祖輩，以盡孝心。更主要的是我們這些在舊社會被人稱作『戲子』的人，新中國成立後受到黨的重視和培養，成為人民演員，社會地位大大提高。作為人民演員，決不能脫離人民，要堅持為人民、為工農兵演出。不管是到小城市，還是到工廠、農村、軍營，都要樂意去，認真演。人民是藝術的土壤，脫離了人民，任何人在藝術上是不會有成就的。」顯然，這時候他的思想已經完全得到轉變，對文藝為工農兵服務的觀點也全盤接受了。

他這麼說，也這麼做。在故鄉演出時，他仍然像年輕時演義務戲一樣認真，每天清晨堅持練功、練唱，每天下午謝絕一切活動，獨個兒坐在房裡靜靜地「悟戲」（即把當天要演出的戲，默默地從頭至尾回憶一遍）。他不僅絲毫不計較劇場條件的簡陋，而且還主動提出降低票價並放棄自己的五場演出之上再加演一場。在演出時，他不顧年老體弱，一絲不苟地完成每一個高難動作。連每場劇終時的謝幕，他都認真到以不同的姿態謝幕，以滿足不同觀眾的不同要求。

對於家鄉父老，他更是熱情有加，和藹可親。當他無意中得知有位白髮蒼蒼的老大娘排了幾次隊都沒有買到戲票時，特意委託劇場同志給老大娘安排了座位。每次用過餐後，他總是要向廚師道謝，還和廚師一起照相並盛邀廚師去北京他的家中作客。一天在回住所途中，他的車子被熱情的鄉親圍住，他知道大家很想看一看他的真面目，乾脆讓車停下，走出車子，和群眾握手致意寒暄。一位老太太激動地拉著梅蘭芳的手，說：「我跑了三四趟，都沒有見到梅蘭芳。」梅蘭芳笑著說：「我就是梅蘭芳，你就

梅蘭芳 的藝術和情感

仔仔細細看看吧。」一句話惹得周圍的人笑逐顏開。他那平易近人的親和態度給家鄉人們留下了極為美好深刻的印象。

屈指算來，梅蘭芳在家鄉僅待了八天。在這短短的八天裡，梅蘭芳認親、參觀、演出，既忙且累但心情無比舒暢。家鄉父老鄉親的熱情讓他感動，家鄉的一草一木讓他難忘，他不僅愛吃家鄉的小磨麻油、松酥雞、清蒸肉、黃橋燒餅、香酥餅，甚至連平時從來不沾口的肉皮，他居然也吃了幾塊。在他的眼裡，家鄉的一切都是美好的，以至於捨不得離去。實在不得不走時，他表示以後還要回來。

兩年後的初秋，梅蘭芳在北京接待了堂兄梅秀冬。當時，梅秀冬是獨自一人突然闖入北京的，令梅蘭芳驚喜不已。他對梅蘭芳說：「你是世界聞名的藝術家，為我們梅家爭光了，這次認親有人認為我是高攀了，但我並沒有這樣想，我有了你這樣一位本家兄弟而覺得光榮。這次貿然而來，是為了看望你和全家，更想與你說說家常。我今年已是七十整，以後是可能沒有機會再來了。」

這是他倆第二次也是最後一次相聚。梅蘭芳「再次回鄉」的願望終究沒能實現。一因工作繁忙，二因僅隔了五年，他便離開了人世，留給梅秀冬的僅是一張他倆在北京相聚時的合影和他珍藏多年的祖父梅巧玲畫像。

故鄉留在了梅蘭芳的心裡，他無愧於地下的祖先，他沒有任何遺憾。

祖父「胖巧玲」

梅蘭芳的祖父叫梅巧玲。他有個雅號，叫「胖巧玲」。說來很有意思，這個雅號的來歷，跟「老佛爺」慈禧太后有關。由於梅巧玲生的臉圓體胖，和他為人的一團和氣相稱，愛看他戲的慈禧太后就賜了他這個雅號。這位雅好看戲的老佛爺還有點美學眼光，她說巧玲身材的肥胖恰能顯示雍容華貴。

有人說，梅蘭芳為京劇而生。其中的原因不僅僅是因為他出生於梨園世家，從而秉承子續父業、光宗耀祖的中國傳統家族觀念，更大程度上是他與生俱來的「唱戲的子女只能從事唱戲」的戶籍陋習到了清末雖已不再具強制性，但它的餘毒仍然左右著人們的思想。梅蘭芳剛出生，命運就已經為他鋪就了一條艱辛卻光輝的藝術之路，他還沒有來得及細細辨清世界的真相，就已經無奈地站在了藝術的起跑線上並跨進了京劇之門。這一切都源於他有一個唱旦角的祖父、一個唱旦角的父親和一個戲曲音樂才子伯父。

在祖父梅巧玲之前，梅家世代以雕刻為生。道光十年至咸豐十年間蘇北里下河一帶的水患不斷，導致無數人家淪為赤貧，梅巧玲的父親梅天材窮病而死，巧玲與兩個弟弟隨母親顏氏逃難江南，可富庶的江南並沒有改變一家人的命運。顏氏不能眼見兒子們餓死，只得忍痛先將八歲的長子巧玲賣給蘇州的一個江姓鰍夫作義子。之後巧玲的兩個弟弟下落不明，顏氏隻身回到故鄉，不久也餓死了。

梅巧玲被賣到江家，逃卻了餓死的噩運。義父江某一度也將他視如己出，但好景不長。江某在娶妻生子之後，對巧玲的態度就變了。有一天，江妻在屋裡的爐子上用砂罐燒紅燒肉，吩咐巧玲照看著。巧玲不小心將砂罐碰翻了，當時沒人看見，巧玲自然不敢聲張。等到大家追究起來，發現巧玲的鞋底下沾有肉汁，這下惹了大禍。江某夫婦怒髮衝冠，借口巧玲做了壞事還抵賴，竟三天三夜不給巧玲飯吃以示懲戒，把巧玲餓得天昏地暗。還是家裡的一個廚子起了善心，偷偷用荷葉包了點飯給他吃，這才算沒有餓出個好歹來。

在巧玲十一歲那年，江氏夫婦又將他賣了出去。

梅巧玲這回被賣到一個叫「福盛班」的戲班子做徒弟，這是梅家與京劇結緣的開始。這時，京劇已經形成並正急速成長。梅巧玲苦學皮黃，歷經磨難。「福盛班」班主楊三喜擅長昆曲，卻以虐待徒弟聞名。他對徒弟非打即罵，還特別喜歡用硬木板打徒弟手心，據說巧玲的手紋都給打平了。

有一年除夕之夜，楊三喜莫名地就不給巧玲飯吃，讓巧玲抱著他的孫子楊元在地上揀飯粒吃。許多年以後，梅巧玲做了「四喜班」班主，也收了徒弟，楊元被請來給學徒教戲。也許是自小耳濡目染，楊元對學徒也很苛求，動不動就要揮舞木板條。梅巧玲對楊元說：「這兒不是『福盛班』，我不能看著你糟蹋別人家的孩子，乾脆給我請吧。」楊元後來死在一個廟裡，沒有人去理會，派家人將楊元的屍首收殮了。

梅巧玲離開楊三喜後，跟了一個叫夏白眼的師父，這又是一個喜歡虐待徒弟的師父。梅巧玲在他手上也吃了不少苦頭。直到跟了第三個師父羅巧福，他才算是徹底脫離了苦海。羅巧福人很厚道，他原是楊三喜的徒弟，滿師後獨立門戶開課授徒，他見巧玲在夏白眼那裡受盡折磨，很不忍心，便花了一筆錢將巧玲贖了出來，收在自己門下。羅巧福教戲很認真，從此巧玲安心向羅巧福學皮黃，進步很快。

至於梅巧玲究竟是什麼時候進京的，目前已無法考證。可以確知的是，梅巧玲滿師後也自立門戶，他立即派人到家鄉去，打

算接家人出來同住，卻不知母親早死，兩個弟弟不知去向。梅巧玲直到死也沒有打聽到家人的下落。那麼，他是不是有可能是在出師後隨即進京的呢？

梅巧玲應工花旦，卻又不滿足於本行，他大膽革新身段、表情、神氣、台步以及扮相，打破了過去京劇舞台上貞女烈女「行不動裙、笑不露齒」的動作型式，又吸取青衣的唱功技巧，逐漸紅透京城，成為「同光十三絕」之一，也順理成章地接管了「四大徽班」之一的「四喜班」成為班主（另外三個班是「三慶班、春台班、和春班」）。

梅蘭芳日後在京劇舞台上不斷創造和變革，與其說是基於他具有順應時代潮流的意識和善如流的虛心態度，倒不如說是他的血管裡本即流淌著祖父遺傳下來的永遠向前的血液。他不僅完全繼承了祖父不安現狀勇於衝破傳統樊籠的個性，而且在祖父奠定了的基礎上進一步發揚光大了「花衫」這一融青衣、花旦於一爐的新的表演方法，更沿襲了祖父誠實好學而精通音韻、唱腔、書法的文化素養，正如梅蘭芳自己所說：「我好結交、善看書、愛繪畫及收集文物的習性，也可說是祖傳給我的天資。」

天下素有兩種人，一種人將自己曾受的苦難變本加厲地施加於人；另一種人則恰恰相反。梅巧玲屬於後者。儘管他在學徒期間吃盡了苦頭，但他從磨難中出頭，並且做了班主後，一反苛待學徒和同業的戲班惡習，無論是對待角兒或是普通學徒，他都尊重愛護，並且特別寬容。

在「國喪」期間（清帝制時代，皇帝或太后、皇后死了，叫國喪。國喪期一般為百日，這期間，所有戲班都不得開鑼唱戲）戲班不能演出而沒了收入時，他不惜借貸給演員發全薪。對行外朋友，他也十分慷慨義氣。

有一位御史名謝夢漁，與梅巧玲是同鄉，他有淵博的舊學知識，所以常與梅巧玲研究字音、唱腔，兩人交往甚密。謝夢漁雖為官多年，但潔身自好，一生廉潔，經濟拮据。梅巧玲知悉後，常送些銀兩給他。謝夢漁七十多歲時死在北京，家人在揚州會館設立靈堂，梅巧玲親自前往祭弔。在向謝夢漁的兒子致唁時，他從懷裡取出一沓借據，共計三千兩銀子。謝的兒子見到後，以為梅巧玲是來要債的。他無限感傷地哀歎道：

「這事我們知道，不過目前我們實在沒有能力，過些日子一定會如數歸還的。」

其實他是誤會了。梅巧玲說：「我不是來要賬的，我和令尊是多年至交，今天知己已亡，非常傷痛，我是特意來了結這件事情的。」說完，他在謝家親屬驚訝疑惑的目光中，將手中的借據順手借靈前正燃燒著的燭火點燃，借據瞬間變成灰燼。梅巧玲又

問謝的兒子：「這次的喪葬費用還夠不夠？」謝的兒子實在不好再開口。梅巧玲也不多言語，只從靴筒裡取出銀票遞過去。謝家上上下下無一不為梅巧玲的慷慨而激動而感慨。

還有一位舉子酷愛京戲，到北京會試時結識了梅巧玲，因為他對戲劇文學頗有研究，因此常能指出梅巧玲戲中的得失，故而二人交情深厚。這位舉子一度生活很困難，但又不好意思向人借貸，只好常常上典當行，將衣物和一些值錢的東西送去典當。梅巧玲得知此情後，一日突然來到這位舉子住的公寓。舉子不在家，梅巧玲便四處翻找，希望找到贖票為他將衣物贖回來。

他的舉動引起與舉子同住的一位老家人的不滿，他屬聲呵斥梅巧玲。梅巧玲原本不想將原委說出去，擔心會傷害到舉子的自尊。可這老家人執意認為梅巧玲心懷不軌，梅巧玲只得如實相告。這人終於釋然，忙著替梅巧玲翻找出了贖票。東西贖回來後，梅巧玲又留下兩百兩銀子。舉子回家後從老家人那裡得悉一切，對梅巧玲感激萬分，親自上門道謝，梅巧玲規勸他要多用功，少看戲，把心思用在讀書上。他果真不再泡在戲館裡，終日發奮努力，不久高中。只可惜不久他就因病死了，身後棺殮等費用仍是梅巧玲代為料理的。

梅蘭芳的啟蒙老師吳菱仙之所以對幼時的蘭芳照顧有加細心栽培，也是源於梅巧玲的「義」。

吳菱仙曾在梅巧玲的「四喜班」裡待過許多年，與梅巧玲感情甚好。一次吳家出了意外，急需一筆錢，但他又不好意思向梅巧玲開口，正不知怎麼辦時，梅巧玲從別的途徑瞭解到了情況。一天散戲後，梅巧玲隔了好遠，扔給吳菱仙一個小紙團，說道：

「菱仙，給你個檳榔吃！」

吳菱仙接住了，打開一看，原來是一張銀票。就是這張銀票替吳菱仙解了圍，使吳家擺脫了困境。梅巧玲之所以採取這樣的方式，是因為當時的班社制度，各人有固定的戲份，而各人的家庭環境、經濟狀況不同，梅巧玲隨時根據具體情況用這種方法加以照顧。吳菱仙說：「當這人拿到這類贈予的款項的時候，往往正是他最迫切需要這筆錢的時候。」

受梅巧玲這種饋贈的當然不止是吳菱仙，吳菱仙也不止一次地受到梅巧玲這樣的饋贈。他有機會教導恩人梅巧玲的孫子，便把對梅巧玲的感激還報在梅蘭芳的身上。因而當梅蘭芳滿師來向恩師告別，對他表示感謝時，吳菱仙歎口氣，眼圈紅紅地說：

「你用不著報答我，我竭力精心地教你，是為了報答你當年對我的恩情。」

這一切，使得梅巧玲在「胖巧玲」之外，又多了一個「義伶」的美譽。

梅巧玲未能活到耄耋之年，梅蘭芳因而未能見到他這位可敬又可愛的祖父，但他很好地繼承了祖父的遺風。1961年，他

234

梅蘭芳
的藝術和情感

因病去世。夫人福芝芳在整理他的遺物時，意外地在一個紙包裡發現了一沓子借款單據，加起來，數額很驚人。福芝芳很詫異，因為梅蘭芳生前從來沒有跟她和孩子們提過這事。她由衷地對長子梅葆琛說：「你父親這種樂於助人、關心別人的美德，你們要好好向他學，學他做了好事不宣揚，連我也要像他那樣做，盡力幫助有困難的朋友。」

梅巧玲在1860年時，娶著名小生陳金雀之女陳氏為妻。那時梅巧玲孤身一人，陳氏還未過門，陳家就派了一個老媽子去侍候他。老媽子從此在梅家服務了一輩子。晚年，梅巧玲曾買了一所房子送給她，她堅決不收，後來死在梅家，梅巧玲為她預備了一份很厚的衣衾棺木將她裝殮了。

陳氏心地很善良，善於治家，比梅巧玲小兩歲。她也許不能算是有文化的人，但她絕對是一個懂道理明事理的人。梅蘭芳初次赴滬演出大獲成功，不免志得意滿。返家後當天晚上，一家人坐在一起吃飯。聽完梅蘭芳的有關十里洋場奢靡繁華的介紹，陳氏語重心長地對梅蘭芳說：

「咱們這一行，就是憑自己的能耐掙錢，一樣可以成家立業，看著別人有錢有勢，吃穿享用，可千萬別眼紅，常言說得好，『勤儉才能興家』，你爺爺一輩子幫別人的忙，照應同行，給咱們這行爭了氣，可是自己非常儉樸，從不浪費有用的金錢。你要學你爺爺的會花錢，也要學他省錢的儉德。我們這一行的人成了角兒，錢來得太容易，就胡花亂用，糟蹋身體，等到漸漸衰落下去，難免挨凍挨餓。像上海那種繁華地方，我聽見有許多角兒，都毀在那裡。你第一次去就唱紅了，以後短不了有人來約你，你可得自己有把握，別沾染上一套吃喝嫖賭的習氣，這是你一輩子的事，千萬要記住我今天的幾句話。我老了，彷彿一根蠟燭，剩了一點蠟頭兒，知道還能過幾天。趁我現在還硬朗，見到的地方就得說給你聽。」

聽著祖母的這番訓誡，梅蘭芳幾乎要落下淚來，他深為有這麼一位祖母而感到自豪。祖母的這番話一直印在他的心裡，他一直「拿它當作立身處世的指南針」。

早逝的父親和母親

梅巧玲和陳氏婚後育有二子二女，長女嫁給了為人仗義、有古俠士風之稱的旦角演員秦稚芬。二女嫁給了武生演員王懷卿。

他的兩個兒子，一個是梅蘭芳的伯父梅雨田，一個是父親梅竹芬。

梅巧玲過世時，梅竹芬只有十歲。後來，梅竹芬和著名武生楊隆壽的女兒楊長玉成了親。楊長玉出生於1876年，比梅竹

芬小四歲。梅竹芬遺傳了梅巧玲善良溫順的性格，又做事認真而不投機取巧。他最早學的是老生，後改小生，最後承乃父衣鉢，唱青衣花旦。因為他的唱法極似梅巧玲，長相也酷似父親，故有「梅肖芬」之稱。

當時，梅竹芬搭班「福壽班」。班裡有些演員常鬧脾氣，告假不唱。每到這個時候，班主總是讓竹芬上場代唱。梅竹芬因家境每況愈下也不得不賣命地唱。長此以往，他的身體備受損傷。二十六歲時患上「大頭瘟」的毛病，吃了藥也不見效，只幾天工夫就死了。

對於竹芬的英年早逝，最悲傷的自然莫過於梅蘭芳的祖母陳氏，她痛心地說：「竹芬是累死的，因他忠厚老實，什麼累活都叫他幹。」因此，她對班主有些怨恨。竹芬出殯那天，班主在靈前痛哭流涕，陳氏心裡想：「你們恐怕不容易再找到這麼一位好說話的角兒了。」

梅竹芬死時，兒子梅蘭芳只有四歲。他跟著母親楊長玉依靠大伯梅雨田生活。走向衰敗的家庭是沒有歡樂與幸福可言的，那時的梅家老宅充滿了沉悶與陰森的空氣。母親楊長玉年紀輕輕就守寡，得靠別人養活，心情可想而知。

由於梅雨田一連生了幾個女兒，沒有兒子，梅蘭芳於是有了肩挑兩房、集傳承梅家香火於一身的責任。然而話雖如此，由於梅家由梅雨田夫妻管家，雨田之妻胡氏又嚴厲有餘，梅蘭芳母子的日子並不好過。在家道中落的環境下，在伯母冷峻的目光下，失去丈夫依靠的老實巴交的楊長玉大氣不敢出，小小的梅蘭芳就更不敢言語了。天長日久，便養成了低眉順眼不敢正視他人的所謂「木訥」相。據他的姑母回憶說：「他幼年的遭遇，是受盡了冷淡和漠視的。從家庭裡得不到一點溫暖，在他十歲以前，幾乎成了一個沒人管束的野孩子。」

1900年，庚子年，八國聯軍打進了北京。楊長玉當時只有二十四歲，為躲避兵匪，不得不每天化妝，用煤炭將臉塗黑，將李鐵拐斜街的老宅賣了，搬到百順胡同居住。梅雨田夫婦和他們的女兒加上梅蘭芳母子和祖母陳氏及兩個姑母一家八口租住三間房。因為考慮到百順胡同房淺窄，洋兵很容易闖入而不夠安全，楊長玉帶著兒子梅蘭芳搬回娘家居住。楊長玉在娘家其實也不安全。果然有一天幾個洋兵衝進了楊家，每個房間繞過後執意要進這件雜物房看看，整日躲在楊家擺砌末（即道具）的房裡。楊隆壽當然不答應，把著門不讓進，雙方便起了衝突，洋兵竟拔出槍來對準楊隆壽，嘴裡嘰哩咕嚕地恐嚇威脅了一番。為保全女兒，楊隆壽仍堅持不讓洋兵進屋。洋兵無奈，

只得快快離去。楊隆壽卻受驚嚇過度，不久就病倒了，這一病竟再也沒能回轉過來，死了。楊長玉只好帶著梅蘭芳回到梅家。

苦熬了幾年，終於，梅蘭芳可以登台了。那時，他雖然搭班演出，但也只屬於借台練習的性質，並無包銀，只有一點點心

錢。不過，即便這點點心錢也足以讓他們母子倆暗自竊喜很長時間。當他第一次雙手捧著那一點點心錢鄭重地將它遞給母親時，

楊長玉的眼眶濕了，守寡多年以後，兒子能掙錢了！她自然有一種終於熬出了頭的感慨。懂事的梅蘭芳自知長大了，能夠奉養母

親了，一股男子漢的豪氣在胸中升騰。

然而，楊長玉終究沒有享到兒子的福。不久，她就病逝了。只有十四歲的梅蘭芳成了無父無母的孤兒，不得不寄居在伯父、

伯母家，更加勤奮學戲。

替伯父剪辮子

祖父死了，父親死了，母親也死了。可想而知，梅蘭芳是跟著祖母和伯父、伯母一起生活的。在他自己能掙戲份養家之前，

他的生活得依靠梅家的經濟支柱、伯父梅雨田。梅雨田年輕時就有「六場通透」的美稱，是公認的戲曲音樂家。

梅雨田之所以從事戲曲音樂，跟父親梅巧玲有關。梅巧玲雖有「義伶」之稱，但他的「義」並不是總能得到回報的，當角兒

或場面（即樂隊成員）鬧脾氣而告假罷演時，梅巧玲痛心疾首之餘便在妻子面前發牢騷說：「我一定要讓咱們的兒子學場面。」

彷彿老天爺有意成全梅巧玲，梅雨田從小就喜歡音樂。他出生於1865年，剛滿三歲，就坐在一個木桶裡，抱著一把破弦

子，叮叮咚咚地彈著玩。八歲時乃父問他想學什麼，他說：「我愛學場面。」梅巧玲聽了別提心裡有多歡喜。此後，他便把京城

裡的吹拉敲彈各路好手都請來教兒子。「四喜班」的琴師賈祥瑞成為梅雨田的啟蒙老師，京城其他名手如李春泉、樊景泰、韓明

兒、錢春望都教過梅雨田。梅雨田天資聰慧，在音樂方面也有天分，無論什麼他一學就會，吹拉敲彈樣樣拿手，終於沒有辜負梅

巧玲的一片苦心和厚望。

梅雨田性格孤僻高傲，常與和他合作的演員鬧不愉快。當時的場面只有六人，分武場、文場。武場有單皮鼓、大鑼、小鑼；

文場有胡琴、月琴、三弦，而胡琴又兼笛子、水察、嗩吶；月琴要兼鐃鈸、笛子、嗩吶；三弦要兼堂鼓、海笛、嗩吶。梅雨田因

為無論武場還是文場，無論胡琴還是月琴樣樣精通，因此就有了「六場通透」稱號。

有幾年，梅雨田被召進宮，為著名老生、「譚派老生」的創始人譚鑫培操琴多年。譚老闆的唱腔，梅雨田的胡琴，配上鼓師

李五的鼓，可謂珠聯璧合。三人被公認為是最理想的搭檔。可卻因各自孤傲的性格而常鬧意見，甚至平日裡誰也不願低頭向對方請教，外界一會兒盛傳他們散伙了，一會兒又說他們和好了，莫衷一是。不過只要一上台，譚老闆唱得來勁，梅雨田拉得暢快，李五的鼓敲得也痛快，唱得拉得打得，三個之間那份默契簡直是天衣無縫。

梅巧玲、梅竹芬相繼去世後，一家大小的生活重擔便壓在了梅雨田一個人的身上。梅巧玲死時留下幾間房，梅雨田操琴伴奏的戲份早期和一般場面差不多，後為譚老闆操琴，戲份才有所提高。這些要維持家庭生活本來是沒有多少問題的，但梅雨田不懂理財，加上庚子年八國聯軍入侵，日子就更艱難了。

八國聯軍燒殺搶掠，無惡不作，街市一片蕭條，多家戲園、茶園被燒，剩下的幾家也關門歇業，戲班不得不停演而斷了戲份。演員們只得外出自謀出路。名丑蕭長華為了生計不得不上街賣燒白薯，名淨李壽山上街叫賣蘿蔔和雞蛋糕。

梅家雖然不至於此，但梅雨田雖是名琴師，但也是演出一場掙一份錢，沒有演出也就沒有收入，梅家僅靠梅巧玲留下來的產業維持生計，時間一長，坐吃山空，富足的梅家逐漸中落，直到入不敷出、丁吃卯糧的地步。

無奈之下，梅雨田也只有外出謀生了。可是，一個琴師除了操琴演奏外還會什麼呢？梅雨田萬般苦惱之餘突然想起他認識的一家修錶店的趙師父。趙師父雖然從事修錶業，但平時素愛聽戲，尤偏愛胡琴，他和梅雨田是舊好，兩人曾經互傳技藝，他向梅雨田學拉胡琴而梅雨田則向他學習修錶。不久，趙師父琴藝大長，而梅雨田也學得修錶這一技藝。平時家裡大小鐘錶都由他來修，甚至鄰里朋友家的鐘錶壞了也上門請他修，此時，他不得不利用這偶然學成的技藝維持生計了。

梅蘭芳在外祖父楊隆壽死後，隨母親回到梅家。洋鬼子不知怎麼瞭解到梅家有許多鐘錶，有時一天數次，讓人不勝其煩。一天，梅宅大門被敲得山響，當時只有六七歲的蘭芳開門一看，原來是一個面孔口黑的鬼子兵。也不知哪來的膽子，他居然衝著鬼子兵大叫：「你怎麼又來了？我認識你，你來過四趟了。」

說著，他不由分說，死命將鬼子兵往外推。鬼子兵起初被眼前這個兩眼噴火的顯然不知害怕二字的小孩子嚇了一跳，反應過來後蠻橫地將梅蘭芳推倒在地，一邊用半生不熟悉的中國話說：「不用你管，叫你家大人出來。」一邊就大搖大擺地往裡走去。不用說，已經修好的和未來得及修的鐘錶被鬼子搜羅一空。

從此以後，沒有人再敢上門委託梅雨田維修鐘錶了。梅家境況越來越差。有一次連房租都交不出來了，房東又催得緊，情急之下，梅雨田的妻子胡氏賣了頭上的簪子換了錢才算過了關。

雖說不久之後，劇業恢復，但仍不景氣，梅雨田重操舊業的收入也有限，一家大小的日子過得緊緊巴巴。一直挨到梅蘭芳成名擔負起了全家的生活費用後，梅家才算苦盡甘來。

梅雨田的作用不僅在於支撐梅家生活，更重要的是在京劇方面負有使命——引領梅家下一代繼續旦角之路。在梅蘭芳八歲的時候，他開始教侄兒學戲了。

民國成立後不久，政府下了剪辮子的命令，可當時還是觀望的人多，真動手剪的人少。梅蘭芳卻在民國元年的六月裡剪去了他自稱是「腦後這根討厭的東西」。當時在北京城的戲班子裡，他是剪辮子較早的一個。從中我們可以看出，他是一個既不保守又不因循守舊且積極追求新生事物的人。日後，他在藝術上勇於創新而不墨守成規便是他的個性使然。

梅蘭芳自己剪去了辮子不夠，還百般鼓動梅雨田。梅雨田畢竟年長侄兒數十歲，思想自然不如兒新潮。對於剪辮子一事，他起先猶豫不決：這辮子平日裡雖說麻煩，但畢竟已留了四十多年，生下地就開始留著的，一朝剪去，不習慣下說，還真有些捨不得。可是梅蘭芳天天勸他，什麼省去了每天起床後梳頭的麻煩如何輕鬆，睡覺時後枕又如何自在，直說得梅雨田心裡癢癢的。梅蘭芳見機，又乘熱打鐵道：「明天我給您到洋行去買一頂巴拿馬的草帽，讓我給您剪了這根累贅的辮子，您把草帽戴上，那才好看呢！」梅雨田點點頭，同意了。第二天下午，梅蘭芳先把草帽買回家，然後親自動手將伯父的大辮子給剪了下來，又給他戴上草帽，拿鏡子給他前後照照。梅雨田沒說什麼，神情間彷彿也還滿意。

姪兒精心挑選的那頂細軟的草帽，梅雨田只戴過幾回。兩個月後，八月二十八日，梅雨田病逝，梅蘭芳捨不得將那頂草帽扔掉，將它轉贈給別人了。

梅家有子初長成

梅蘭芳最早的兩個孩子，是和元配夫人王明華所生，長子大永，小女小名五十。兩個孩子都很乖巧。可惜的是，一兒一女先後天折。

之後，梅蘭芳又娶福芝芳。福芝芳一共為梅蘭芳生育了九個孩子，可惜其中的五個又先後天折了，只留下了四個。兒子梅葆琛（行四）畢業於上海震旦大學理工學院，分配在北京市建築設計院工作，是個工程師。兒子梅紹武（行五）1946年考入杭州之江大學電機系，成為梅家第一個大學生。這對於從來沒有受過正規學校教育卻又渴望知識的梅蘭芳來說，無疑是天大的喜

訊。為此，他和夫人一起親自將兒子送到杭州。次年暑假，得聞司徒雷登任校長的燕京大學到上海招生，酷愛外語的紹武前往報考，順利被西語系錄取。畢業後，他被分配在北京圖書館工作，他邊工作邊從事翻譯，後到中國社會科學院美國研究所工作。

女兒梅葆玥（行七）和小兒子梅葆玖（行九）繼承了梅家的事業，都從事京劇表演藝術。葆玥學的是老生，葆玖是梅家第四代唯一一位子承父業傳承梅派藝術的人。他開始學戲時正在上海，梅蘭芳夫婦特地從北京請來王瑤卿派的嫡傳青衣演員王幼卿，為小兒啟蒙說戲，又請朱傳茗教昆曲，請朱琴心教花旦。當然，梅蘭芳自己時不時也親授技藝。與乃父一樣，梅葆玖也是十歲登台，至今仍然活躍在舞台上。

說到「紹武」這個名字，不能不提到梅蘭芳抗戰時在香港的一段經歷。

當時，梅蘭芳是率劇團赴港演出後留在香港的，他的家人都還在上海，一個人生活在異地他鄉難免有想家想親人的念頭。於是，之後的每年暑假，梅夫人都要帶著四個孩子到香港度假。兩個月後，再把他們帶回上海讀書。1941年的暑假，四個孩子照例隨母親赴香港。梅蘭芳見到孩子們後非常高興，當他聽說淪陷後的上海學校教育越來越糟糕後，很擔心孩子們既學不到知識又沾染上壞毛病，便和夫人商量後，將兩個大兒子葆琛、葆珍（即紹武）留在身邊讀書。

一些朋友勸梅蘭芳送兩個孩子報考外國學校，梅蘭芳不同意，理由是，「雖然在外國學校可以多學些外文，但將來的出路只能到外國洋行找職業，當洋奴才」。在父親的堅持下，葆琛、葆珍準備報考進步學校嶺南中學。

梅葆琛曾回憶說：「為了準備功課，父親為我們創造了一個良好的學習環境，把我們兩人領到一間陳設簡單的小房間，兩張床和一張兩人合用的書桌，桌上已放好一排書籍，都是考學校需用的國語、代數、幾何等課本。父親說：『這是你們的臥室，考學的書也準備好了。我已替你們排定好了日期，每門功課按次序溫習就行。以後我要經常來檢查你們溫習功課的情況。』就這樣我們在他的細心安排和督促下，將兩個月的複習計劃，考取了嶺南中學。」

嶺南中學位於距九龍三十多公里的青山，葆琛、葆珍入學後就寄宿在學校，每兩周回家和父親團圓一次。孩子們每次回家，梅蘭芳總是先問他們在學校的學習生活情況，得知一切正常，他就帶他們到處玩，還請游泳老師教他們游泳。儘管他十分疼愛兩個孩子，但從不嬌慣。

有一次，他見葆琛中途突然回家，以為他在學校闖了禍被老師趕了回來，十分生氣，很嚴肅地追問：「發生了什麼事？你為什麼這個時候回家來？」原來，學校體檢時發現葆琛眼睛近視，便給了他一天假讓他回香港配眼鏡。葆琛向父親解釋了原因後，

梅蘭芳這才舒了一口氣，連忙帶兒子去眼鏡店配了眼鏡，然後趕緊又送他回了學校。

1941年十二月八日，星期一，上午九點左右。一架飛機從嶺南中學上空呼嘯而過，接著傳來隆隆炮聲，起初師生們以為是英軍在演習。這時，又一架飛機飛過，正在上國語課的梅葆琛突然驚呼道：「啊！機翼上是個大紅膏藥，日本飛機！」他的發現沒有引起老師的注意，老師反而責怪他擾亂課堂秩序，正要趕他出教室時，傳來校領導的呼叫聲：「全體同學，趕快到門前體育場集合！」從各個教室奔到體育場的學生包括梅葆琛、梅葆珍看見有數架飛機正在轟炸停泊在海上的英國軍艦，英國軍艦一邊用高射炮回擊一邊匆忙起錨準備逃逸。他們事後才知道，太平洋戰爭爆發，日軍進攻香港。

在隆隆炮聲中，梅蘭芳十分率掛兩個孩子的安危，但他表現得很鎮靜。當馮耿光和許源來問他「兩個孩子怎麼辦？是不是派汽車去接他們」時，他沉著地說：「不要緊，年輕人應該自己想想辦法，我相信他們會自己回來的。」

梅葆琛回憶說父親當時十分鎮靜的原因有三：「一是相信我們的生活能力；二是不願在別人面前顯出自己的不安；三是不願派車接我們，讓自己的孩子比別人特殊。他希望我們和大多數同學一樣走集體生活的道路。」

午後，九龍汽車公司派來車輛陸續將嶺南中學的師生接回九龍城。傍晚，由於渡輪停航，葆琛、葆珍等數百名學生被老師帶到培正中學借宿。當晚，他們就趴在教室裡的課桌上熬了一夜。次日清晨，師生們又一次趕到輪渡處準備過海。可是，當局已發出港九輪渡暫停通航的通告。校方只好設法借來的一條私人小船悄悄將師生們送過海。小船載著葆琛、葆珍和其他學生頂著日軍的炮彈，在波濤中搖搖晃晃，終於晃到了對岸。當他倆驚魂未定、氣喘吁吁地奔到家門口時，看見父親正站在二樓陽台上四下張望。女僕阿蓉對他倆說：「你爸爸等你兄兩個返來，急煞人，昨晚覺都沒睡！」看見兩個孩子安全歸來，梅蘭芳這才放了心。

這之後，梅蘭芳有心帶著兩個兒子離開香港到桂林去。但是，他沒有走成。香港在被圍困十八天後，終於淪陷了。

在日軍圍攻香港期間，梅蘭芳的靠近日本駐港領事館的公寓成了他的不少朋友避難的好地方。其中有從淺水灣飯店搬過去的馮耿光夫婦、恰好在港辦事還未來得及返回的中國銀行重慶分行經理徐廣遲、許源來及他的三個孩子，加上梅蘭芳和兩個兒子、傭人等，共有十幾口人。

這十幾張嘴的吃飯問題都需要梅蘭芳想辦法解決。炮火連天下，已不能下山購買糧食，梅蘭芳只有動用家中的存糧和一些罐頭。但他們誰也無法預測仗要打到什麼時候，有限的存糧和罐頭總有吃完的一天。因而，此時的梅蘭芳一改平日的慷慨大方，

變得「斤斤計較」起來，他小心計劃著如何分配每個人的口糧，規定：一頓飯每人只有一碗飯，不許再添，每頓飯只打開一個罐頭，由他分配一人一筷子，有時候炸一小塊鹹魚，每人只能分到一丁點兒。

所有的人圍坐在桌邊暗淡的燈光下，仔細而小心地剔乾淨那一小塊鹹魚身上的小刺，此時，梅蘭芳和他們一樣，毫無特殊可言。但梅蘭芳又和他們不一樣，他是藝術家，是世界知名藝術家，他曾經有王府花園般精美的處所，有錦衣玉食，有前呼後擁眾星捧月般的待遇。這一切生活上的奢華其實離他並不遠，甚至可以唾手可得。然而，他卻不屑於此，他寧願每頓只有一碗飯、一筷子罐頭或者一小塊鹹魚，甚至提心吊膽地時刻警惕頭上呼嘯而過的炸彈，就只是為了作為一個正直的人所應當具備的氣節。

儘管他視藝術為生命，但在民族存亡時，他很自然地將藝術讓位於民族氣節。

雖然吃得艱苦些，但他們以為住得至少會安穩些，附近有日駐港領事館，所以頭上不會整天嗖嗖飛過日軍炮彈。為了安全起見，梅蘭芳安排所有人撤離面向九龍的房間搬到東面的房間裡，因為那裡三道磚牆可以防彈，他還要求將窗上玻璃都用紙條貼好，再掛上厚厚的絨布窗簾。一天清晨，睡在客廳地鋪上的女傭阿蓉起床後回到她的面向九龍的臥室，剛推開門就發出一聲驚叫，眾人聽聞一起奔過去，發現房間牆壁上有一個大窟窿，穿牆而過的一枚炮彈正靜靜地躺在床上。

大家嚇壞了，生怕這個大傢伙隨時騰空而起。初生牛犢不怕虎，唯有從來沒有如此近距離看過炮彈的葆琛和葆珍兄弟則好奇地走上前去，並將它抱出房間。曾在日本陸軍軍官學校學習過的馮耿光此時則以行家的身份仔細揣摩它究竟會不會炸。梅蘭芳是最後一個趕到現場的，見兩兄弟正得意地抱著一枚炮彈，連忙命令說：「還瞧什麼？炸了怎麼辦？趕快想法子把它轉移出去吧。」

說完，他一面讓大家別緊張，一面指揮兩兄弟將炮彈抱出門外，將它扔到附近的峽谷裡去了。他雖然不是出生大富之家，但成名頗早，大多數時候生活在鮮花掌聲美譽之中，沒有吃過多少苦，卻並沒有沾染上大少爺的壞習性，在關鍵時刻所表現出來的鎮定冷靜著實令人佩服，難怪馮耿光誇讚他說：「你可真像個穆桂英，指揮若定，也不怕犧牲自己的孩子！」

一顆登堂入室的炮彈讓梅蘭芳感覺到住得也不夠安全了，他預感到香港恐怕是守不住了，心情十分沮喪。那幾天，大家發現他突然變得沉默寡言起來，總是緊鎖眉頭。這之後，他便開始蓄鬚了。

果然，香港終於還是淪陷了，日軍全面佔領香港，糧食和水全部中斷，到處都有流氓趁火打劫。偏偏在這個時候，家裡的存糧和罐頭也已經吃得差不多了，全家十幾口人面臨挨餓的威脅。

梅蘭芳的藝術和情感

一家之主的梅蘭芳緊鎖眉頭思忖良久後，將兩個兒子叫到身邊，說：「馮老伯有位朋友住在山下，我想

讓你們倆去取回來。」他這麼做是冒著極大風險的，有可能將同時失去兩個兒子。因為當時日軍嚴禁私運糧食，私運糧食被抓到

的挨頓毒打是輕的，大多數人要賠上一條命，但他為了大家都能生存下去，毅然讓自己的兒子去冒險。

於是，兩個孩子被父親精心作了番偽裝，穿著既不好也不壞的衣服，各提一個大手提包。他們機警地繞過日軍的重重崗哨，

順利地取回了糧食。正如上次梅蘭芳讓其他人退避三舍而派兒子將那顆登堂入室的炸彈運出房間扔進山坳一樣，在危險時刻，他

不得不以犧牲自己的兒子來換取大家的安全。作為主人，他必須這麼做，但作為父親，他感受到椎心刺痛。

日軍進駐香港後，到處橫行霸道，不僅將英美僑民的住宅洗劫一空，時不時還要到中國人的家裡搜刮財物，他們往往借搜捕

英兵或檢查為名闖進民宅翻箱倒櫃，特別對上鎖的箱櫃，他們更是要求主人打開接受檢查。其實他們以為上了鎖的箱櫃裡有好東

西。梅蘭芳深知上鎖是日兵翻箱倒櫃的好借口，便將家裡的大小箱櫃都敞開著，日兵也就沒有了借口，只能東張西望後就走

了。

一次，一個日兵順手拿走桌上的一包香煙，原來這包香煙正是梅蘭芳故意放在桌上的，他知道日兵若拿不到東西是會撒野

的。又一次，夜半三更，一個被凍得渾身打顫的日兵闖進來，嘰裡呱啦不知說些什麼，只好請會說日語的馮耿光出來應付。原來

此兵是附近一帶的巡邏班班長，因為不堪寒冷，正挨家挨戶搜羅毛毯。瞭解了他的真實目的後，大家鬆了一口氣，趕緊給他一條

毛毯將他打發走。再一次，突然闖進四五個日兵，滿屋子亂竄，好像在找什麼人，馮耿光再次出面。一口純正東京口音的日語讓

來人誤以為這裡住的是親日派大人物，便不再胡鬧。

臨走時，有一個日兵看見幾個孩子正在沙發上看英語讀物，便又凶相畢露，搶過一本扔在地上用腳踩，用槍刺，然後惡狠

狠地衝著孩子們吼叫了幾句。經馮耿光翻譯，他們才知日兵不許再看英文書，否則「就跟這本書的下場一樣」。事後，梅蘭芳將

幾個孩子狠狠訓了一通：「你們也太糊塗了，日本正同英國打仗，他們自然最恨英國人，你看英文，不是自討苦吃嗎？他們給

你一刺刀，你們不也得挨著嗎？多危險呀！」說完，他吩咐大家把家中所有的英文書刊集中起來，堆放到儲藏室。

由於糧食和物資嚴重短缺，日本佔領當局下令緊急疏散人口，住在梅家的朋友趁此機會陸續離開香港。中國銀行總經理徐廣

遲是日本人點名要抓的人，由馮耿光介紹住進梅家，梅蘭芳明知道徐的身份，卻冒著風險留他住下，可見他在與日本人周旋中不

僅機智而且頗具膽量。

徐廣遲一直很擔心長久住在梅家，不僅自己的身份有暴露的可能，而且還會連累梅蘭芳。因此，當當局緊急疏散人口的命令下達後，他立即託人弄到一張化名的臨時通行證，首先離開梅家離開了香港。臨行前，他向梅蘭芳辭行，言辭懇切地說：「你我之間雖是一面之交，但早已久慕大名，現在更瞭解到您的品德高尚，為我受累不淺。明天，我將赴廣州灣返回重慶，您今後有什麼困難，尤其是您的孩子如果能逃往重慶去，我會幫助他們繼續求學。您此次救我一命，您的恩情我終身不忘。」徐廣遲走後不久，許源來一家返回了上海，還有些朋友有的回了上海，有的透過淪陷區逃往內地。

梅蘭芳也有走的念頭，但他最擔心的還是兩個兒子的安全。日軍佔領香港後，大舉進攻南洋，因戰線拉得過長，兵力嚴重不足。因此，許多青壯年被強徵入伍。在這種情況下，梅蘭芳決定先送兩個兒子走，但兩個一起走，萬一路上遇到危險，一個也保不住。於是，他將幾個準備去重慶的老朋友花了不少錢多買的一張去廣州灣的船票交給了大兒子梅葆琛，他讓葆琛先走。

梅葆琛手拎父親親手為他準備的行裝，懷揣父親交給他的一張全家福，帶著父親「要用功唸書、要分清好壞、要經受住困難」等諄諄囑托，在父親的淚光中，告別了父親和弟弟。不久，他考入位於重慶南岸黃角椏的教會學校廣益中學。

大兒子走後不久，梅蘭芳又將小兒子梅紹武送回了內地。梅紹武後來考入貴陽清華中學讀書。兩年後，梅葆琛也從重慶輾轉到貴陽清華中學，兄弟倆重逢。

梅葆琛，號紹斯；梅紹武原名梅葆珍，紹武是號。「紹斯」、「紹武」的來歷，正是他倆臨離開香港時，由馮耿光取的。在兩個兒子臨行前，梅蘭芳在家裡舉行了一個小型告別宴，飯後，梅蘭芳考慮到兄弟倆在遠赴內地途中有可能遇到日本人盤查，不無擔憂道：「萬一路上被他們發現是梅蘭芳的兒子，可能就給攔回來。這兩個孩子的名字從學校裡是都查得出來的，非改不可，可是改了又得讓他們容易記得住，盤問的時候才不會露出馬腳。」

於是，他徵求在座的馮耿光、許源來等幾位老朋友的意見：「你們看我這個主意對不對？」馮耿光思忖良久後提議說：「這樣吧，他們的小名不是叫『小四』『小五』嗎？何妨諧著音改名為『紹斯』、『紹武』。如果有人盤問，我想他們也容易答得上來。」梅蘭芳同意了這個辦法。

之後，梅紹斯改為了原名「梅葆琛」，「紹斯」就成了他的號；梅紹武認為原名葆珍中的「珍」字太有女人氣，便繼續延用「紹武」之名。

梅蘭芳
的藝術和情感

時局混亂，遠赴重慶的梅葆琛與父親失去了聯繫，他一直想方設法從香港逃回來的人那裡瞭解父親的情況，傳來的消息雖然總是不很明朗，但至少可以斷定父親還活著，這讓他安慰不少。可是不久，他再聽到的消息卻是父親從香港乘船返回上海途中，船被盟軍潛艇擊沉而遇難了。他坐不住了，四處打聽，但此傳說越來越盛，他始終不相信這是真的，便去找中國銀行的徐廣遲。

徐廣遲也正為梅蘭芳是死是活擔著心，他也在到處打聽。此時，中國銀行的一位職員從香港逃到重慶，梅蘭芳還在香港。梅葆琛激動之餘不免還是有些擔心。當又一位徐廣遲的朋友從香港逃到重慶時，他又去打聽，這人也證實梅蘭芳遇難的消息是個謠傳，他肯定地說梅蘭芳已經安全地返回了上海。這下，梅葆琛才算徹底放了心。

的確，就在兩個兒子走後不久，梅蘭芳也離開香港，返回了上海，和夫人福芝芳以及另外兩個孩子葆玥、葆玖重逢。

對於子女們的教育，梅蘭芳從來是既自由發展卻不放任自流，他尊重孩子們的愛好和選擇，從不強迫。紹武愛好集郵，他就千方百計地為兒子收集郵票；葆琛一度迷上了攝影，他就當模特兒。為了幫助父親積累資料，葆琛常給父親拍攝劇照。有的時候，他的鏡頭怎麼也對不好，梅蘭芳擺好造型耐心十足地等著。在孩子們的印象裡，父親的態度永遠是和藹、穩重、嚴肅的，說話永遠是和風細雨，從不大聲呵斥暴跳如雷，即便孩子們犯了錯，他也是婉言開導。有一個時期，梅紹武喜歡往頭髮上抹油，然後梳個分頭。梅蘭芳見到兒子油光锃亮的頭髮，很是不滿，但他並不怒，而是細心教導，告訴他美的含義。如此等等，梅家的四個孩子在梅蘭芳的嚴格卻不失溫和的教育下，個個知書達理、溫文爾雅，頗有乃父風範。

第二章 愛情，餘情還繞的牽手

髮妻王明華

梅蘭芳十七歲這年，經歷了幾件事情，對他的人生或特別重要，或有特殊意義，或影響久遠。一是他倒倉了；二是他迷上了養鴿子；三是結婚了。

梅蘭芳娶的這位妻子叫王明華，與他可謂門當戶對，她出生於一個京劇家庭，父親王順福工花旦，胞兄王毓樓，是著名的武生。王明華處事幹練，能吃苦，會持家，而且通情達理。她剛嫁過來時，梅家還不富裕，她毫無嫌貧之意，而是盡心盡力操持家務。她的手也很巧，梅蘭芳有件過冬的羊皮袍，因為穿得時間太久了，皮板子已經很破，但經她的巧手縫綴，就又可以讓梅蘭芳多穿一個冬天。每每看到妻子於天寒地凍的雪夜坐在被窩裡就著昏暗的光線一針一線地縫補時，梅蘭芳的心中就充滿愧疚和感激。

隨著梅蘭芳漸漸走紅收入日增，又見王明華如此能幹，梅雨田便放心地將家裡銀錢往來、日常用度的賬目交由王明華。在她的細心安排下，梅家雖未大富大貴，但也安逸。

王明華與梅蘭芳十分恩愛，結婚的第二年就生了個兒子，取名大永；隔了一年又生了個女兒，喚作五十，兒子、女兒都很乖巧。那時梅蘭芳每當散戲回家，總是與媳婦說起演出的情況，一邊與兒女嬉戲，沉醉在天倫之樂中。

王明華不僅在生活上妥帖照料梅蘭芳，甚至於在他的事業上也能給他很多有益的建議。比如《嫦娥奔月》中嫦娥的服裝，老戲是把短裙繫在襖子裡邊，在王明華的建議下，創作人員參照古代美女圖，改為淡紅軟綢對胸襖外繫一白軟綢長裙，腰間圍著絲條編成的各種花圈，中間繫一條打著如意結的絲帶，兩旁垂著些玉珮。這種設計後來成為型式化服飾。嫦娥頭面的式樣王明華也功不可沒。頭面的式樣梅蘭芳他們最初也取樣於仕女畫，可是畫中人物只有正面、側面的，很少見到有背面的，結果當梅蘭芳轉過身去的時候，後面的式樣很不理想。這一難題最終是被王明華解決的，她的設計是把頭髮披散在後面，分成兩條，每一條在靠近

梅蘭芳
的藝術和情感

頸子的部位加上一個絲絨做的「頭把」，在頭把下面用假髮打兩個如意結。

不僅如此，王明華對於梳頭也很能幹。梅蘭芳初期演古裝戲時，出門往戲館去，隨身總是帶著一個木盒子。那裡面裝的是王明華在家為他梳好的假頭髮，因為那種梳法連專門梳頭的師父都梳不上來。梅蘭芳上台前只需把假頭髮往自己頭上一套，一個精美的古代美人的形象便立刻出現了。

時間一長，便有不明真相的人誤以為王明華是親到後台為梅蘭芳梳頭的。傳來傳去，假的傳成了真的。

王明華很可能就是聽到了這個傳言才決心真的到後台去幫丈夫梳頭的。在當時的行規裡，後台彷彿是一個神聖之地，是不容女人涉足的。王明華敢於將多年陳規一舉打破，當然需要極大的勇氣，也可略窺她的性格。王明華之所以如此，固是梅蘭芳演古裝戲的需要，事先做好帶去畢竟不如現場做；同時也是因想要為丈夫排除干擾。

一個演員走紅之後，便如同亮起了夏夜之燈，免不了會招來各種蟲蛾在身邊亂撲橫飛。演員受騷擾而影響事業，受誘惑而步入歧途的不乏其例。王明華一方面聽見梅蘭芳祖母對他這方面的教誨，一方面也是自己擔心，於是毅然將為梅蘭芳演出前的梳頭、化妝等活攬了過來，因此得以常伴梅蘭芳身邊。夫人出馬，梅蘭芳身邊頓時清靜了許多。

梅蘭芳第一次到日本訪問演出，王明華也是跟著去的。所以那次的成功，也有她的一份功勞。為了長伴在梅蘭芳身邊，王明華在與梅蘭芳生了一雙兒女之後，一時考慮不周，貿然做了絕育手術，卻不料過後大永和五十兩個孩子卻因為當時的醫療條件太差而相繼夭折了。從此，梅蘭芳每晚散戲回家，再也聽不見兩個孩子歡快的笑聲，心中的傷痛是難以言表的，但他看到妻子因懷念兒女形容憔悴不思飲食，整日裡臥床歎息萎靡不振，他又不得不強打精神，掩蓋起自己的悲傷，反過來安慰妻子。堅強的王明華自知如此頹喪勢必影響丈夫的演藝，便又安慰著丈夫：「你忙你的去吧，別擔心我，我沒事的。」

夫妻倆就是這樣互相安慰著支撐著度過了那些悲苦的日子。失去兒女的梅蘭芳雖然傷心也未深責妻子，但他畢竟有肩挑兩房的重任，不容他逍遙太久。

和劉喜奎短暫的愛戀

提及梅蘭芳的感情生活，大多數人都知道他生命中曾經有過三個女人，王明華、福芝芳、孟小冬，很少有人提到另外一個女人，劉喜奎。這是什麼原因？是他倆的戀愛太秘密，還是因為他倆相愛的時間極為短暫？或者兩者皆有吧。

曹禺在1980年的時候，著文這樣說：「如今戲劇界很少有人提到劉喜奎了。」然而在二○年代，她可是紅透半邊天的

名坤伶，是唯一能跟譚鑫培、楊小樓對台戲的女演員。她比梅蘭芳小一歲，1895年出生於河北，自小學習河北梆子，後來

兼學京劇。在梅蘭芳大量排演時裝新戲時，劉喜奎在天津也參與演出了不少新戲，有《宦海潮》《黑籍冤魂》《新茶花》等。

就目前現存資料，梅蘭芳和劉喜奎初次同台演出，大約是在1915年。當時，袁世凱的外交總長陸徵辦堂會，幾乎邀集了

北京的所有名角兒，其中有譚鑫培、楊小樓、梅蘭芳以及劉喜奎。四人的戲碼分別是《洪羊洞》《水簾洞》《貴妃醉酒》《花田

錯》。此時的譚鑫培年事已高，而梅蘭芳已經嶄露頭角。因此，演出後，譚老闆感歎道：「我男不如梅蘭芳，女不如劉喜奎。」

的確，這個時候的劉喜奎，已經唱紅了北京城。據說有她演出的包廂，大的一百元，小的五十元。有的戲院老闆跟她簽演出

合同，不容討價還價，直接開出每天包銀兩百的高價。她的個性很獨特，視金錢為糞土，她說：「我一生對於錢，不大注重，我

認為錢是個外來之物，是個活的東西。我又不想買房子置地，我要那麼多錢幹什麼？我的興趣是在藝術上多作一點，並且改革一

下舊戲班的惡習。」

對錢如此，面對權勢，她則不卑不亢。初入北京，她曾被袁世凱召去唱堂會。袁二公子對她百般糾纏，她嗤之以鼻；袁世凱

想讓她陪客打牌；她嚴詞拒絕；袁三公子揚言：「我不結婚，我等著劉喜奎，我要等劉喜奎結了婚我才結婚。」她不加理睬。身

處如此複雜的環境中，她堅守著自尊，保持著純潔。她公開自己的處事原則：不給任何大官拜客；不灌唱片；不照戲裝像，也不

照便裝像；不做商業廣告。她特立獨行、自尊自強的個性，受到梨園界人士的尊重，更受到梨園前輩老藝人的喜愛。田際雲和票

友出身的孫菊仙就是其中之一。

在京劇老生行，有「前三鼎甲」、「後三鼎甲」之稱，孫菊仙（1841—1931）就是後三鼎甲之一。他是天津人，名

濂，又名學年，號寶臣，人稱「老鄉親」。因身材頎長，又被稱「孫大個兒」。他出生於1841年，比梅蘭芳、劉喜奎年長半

個世紀。四十五歲時，他被選入宮廷昇平署，時常進宮唱戲，長達十六年。在宮中，他不但戲唱得好，也很會說笑話，所以非常

受慈禧寵愛，常被賞賜。

民間傳說，光緒皇帝也很欣賞孫菊仙，因為孫菊仙也能反串老旦，所以讚他為「老生、老旦第一人」。每逢孫菊仙入宮唱

戲，光緒皇帝總是親自入座樂池，替孫打板伴奏。這樣的「待遇」，恐怕只有孫菊仙享有。庚子年，他的家在八國聯軍的戰火中

被焚燬，兩個妻子隨後相繼去世。國破家敗，孫菊仙心灰意冷，攜子孫南下上海，與人合辦「天仙茶園」、「春仙茶園」等。這

個時候，他基本脫離了舞台。民國以後，他偶爾重返北京，參加一些義務戲的演出。

田際雲和孫菊仙很為劉喜奎的處境擔心，不約而同地認為應該盡快讓她嫁人，以便擺脫不懷好意的人的糾纏，但他們又不願意看著年紀輕輕又有大好藝術前途的她過早地離開舞台。想來想去，他們想讓她嫁給梨園中人。田際雲想到的人，是昆曲演員韓世昌；孫菊仙想到的人，就是梅蘭芳。相對來說，劉喜奎更傾向梅蘭芳。事實上，他倆的確有過短暫的戀愛經歷。

關於兩人戀愛的時間，據劉喜奎自己回憶，是在她二十歲的時候，也就是大約在1915年左右。她說：「我到二十多歲的時候，名氣也大了，問題也就複雜了，首先就遇到梅蘭芳，而且他對我熱愛，我對他也有好感。」這時，梅蘭芳在經過兩次赴滬演出，又創排了幾部時裝新戲後，名聲大振。一個名男旦，一個名坤伶，在外人眼裡，是相當般配的。那麼，他們為什麼又分手了呢？

顯然，這個時候的梅蘭芳是有家室的。他們的分手，有沒有這個原因呢？劉喜奎在事後的回憶錄中說到他倆的分手時，並沒有提及這個原因。事實上，儘管這是劉喜奎的第一次戀愛，戀愛對象又是名旦梅蘭芳，最終卻是她自己提出了分手。之所以如此，她這樣回憶說：「我經過再三地考慮，決定犧牲自己的幸福，成全別人。」

當時，她對梅蘭芳說：「在我的一生中，從來沒有愛過一個男人，可是我愛上了你，我想我同你在一起生活，一定是很幸福的。在藝術上，我預料你將成為一個出類拔萃的演員，如果社會允許，我也將成為這樣的演員。所以，我預感到我身後將會有許多惡魔將伸出手來抓我。如果你娶了我，他們必定會遷怒於你，甚至於毀掉你的前程。我以為，拿個人的幸福和藝術相比，生活總是佔第二位的。這就是我為什麼決心犧牲自己幸福的原因。我是從石頭縫裡迸出來的一朵花，我經歷過艱險，我還準備迎接更大的風暴，所以我只能把你永遠珍藏在我的心裡。」

梅蘭芳問：「我不娶你，他們就不加害於你了嗎？」

劉喜奎說：「寧為玉碎，不為瓦全。」

梅蘭芳沉默了片刻後，說：「我決定尊重您的意志。」

於是，兩人就分了手。對於劉喜奎來說，這成了她一生中最遺憾的事。許多年以後，她回憶起這段經歷，這樣說：「我拒絕了梅先生對我的追求，並不是我不愛梅蘭芳先生，相反，正是因為我十分熱愛梅蘭芳先生的藝術，我知道他將來會成為一個偉大的演員，所以我忍著極大的痛苦拒絕了和他的婚姻。我當時雖然年輕，可是我很理智，我分析了當時的社會，我感到如果他和我

結合，可能會毀掉他的前途。」

遺憾歸遺憾，但劉喜奎說她從來不後悔。從那以後，她一直默默地關注著梅蘭芳。當梅蘭芳在抗戰時期蓄鬚明志時，她由衷地佩服；當梅蘭芳享譽世界時，她感到驕傲和自豪。在她隱姓埋名深居簡出近四十年後，新中國成立，她被請了出來，到中國戲曲學校當了教授。這個時候，她和梅蘭芳重新見了面。抗美援朝時，他倆又同台演出。時過境遷，往事如煙，過去的一切，都成為了曾經。

相伴一生的福芝芳

福芝芳是梅蘭芳的第二個妻子。他倆第一次見面是在1920年的一次堂會上，當時，梅蘭芳前演《思凡》，後演《武家坡》，中間的一齣戲便是福芝芳參演的《戰浦關》。梅蘭芳對眼前這個只有十五歲的小姑娘頗有好感，覺得她人長得很大氣，足可以用《水滸》中宋江見玄女時描寫的「天然妙目，正大仙容」來形容，又見她「為人直爽，待人接物有禮節，在舞台上兢兢業業」。細一打聽，福芝芳原來是吳菱仙的女弟子，她正跟吳菱仙學習青衣呢。

由吳菱仙對梅家的感恩圖報心情，梅蘭芳的婚事他不會不上心。何況梅蘭芳是他給啟的蒙，福芝芳又是他的女徒，一門二徒，若能結成姻緣，為師的當然高興。當吳老先生獲知梅蘭芳對福芝芳也有好感時，有一天借口到梅家來借《王寶釧》的本子，便帶了福芝芳同去。梅家見了漂亮又文靜的福芝芳，非常中意，立刻請吳菱仙前往福家說媒。可是說媒的過程似乎並不十分順利。

福芝芳生在北京的一個旗人家庭，父親逝世很早，而與母親相依為命。福母福蘇思以削賣牙籤等小手藝維持生活，雖然守寡多年，卻依然保持了滿族婦女自尊自強的性格，當她聽說梅蘭芳已有一個妻子，便道：我家雖然貧寒，但我女兒不做姨太太。梅家得到回話急忙商議，再至福家稟報：正好梅蘭芳是肩挑兩房，福芝芳入門後，梅家將把她與前邊那位太太等同看待，不分大小。福母這才允諾了這門親事。1921年冬，梅蘭芳與福芝芳結為秦晉之好。

王明華原知梅蘭芳對梅家香火所負責任，只會深悔自己當時的冒失及歎息命運的作弄，不會反對梅蘭芳與福芝芳的婚事，更不會對梅蘭芳有怨懟。她也知道梅蘭芳是有情有義之人，不會嫌棄她，因此對福芝芳也很友善，兩人相處得頗為融洽。細心的梅蘭芳很是洞察王明華的複雜心理，為不使她難過，新婚之夜，他先在王明華的房裡陪著說了些話，而後說：「你歇著，我過去

了。」王明華本就是個通情達理的人，又見梅蘭芳如此體察她的心情，自然很是感激，便道：「你快去吧，別讓人等著。」

福芝芳對王明華很尊重，當她生下大兒子後，立即提議過繼給王明華，還親自把兒子抱給王明華。王明華因肺癆病經治不癒，

子，又將孩子送回給福芝芳，她對福芝芳說：「我身體不好，還請妹妹多費心，照顧好梅家後代。」王明華給嬰兒縫了頂小帽

身體很弱。後來為養病，她獨自去了天津，最終病逝於天津。當福芝芳得悉後，叫兒子赴津迎回其靈柩，將她葬於北京香山碧雲

寺北麓萬花山。

梅蘭芳與福芝芳的感情很好。為支持丈夫的事業，福芝芳嫁入梅家後便放棄了演戲，專心相夫教子。閒時，她在丈夫的幫助

下讀書認字。梅蘭芳又特地為她請了兩位老師教她讀書，使原來識字不多的她文化提高到可以讀古文的程度，也足見她的聰明。

於是，她不再僅限於賢妻良母的角色，像王明華一樣日漸成為丈夫事業的好幫手。她常伴梅蘭芳看書、作畫、修改整理劇本，也

常到劇場後台合作些化妝服裝設計方面的工作，甚至演出之間有了矛盾，她還幫助梅蘭芳一起從中說和。

演出之餘，梅蘭芳最喜歡去的地方就是萬花山，或許是因為「萬花」與他的字「畹華」諧音之緣故吧。他在山腳下買了一

塊地，然後種樹蓋房，取名「雨香館別墅」。早年，這裡是他躲避世俗紛擾修身養性之地，後來這裡又是前夫人王明華的安葬之

地。五〇年代末的一天，他與夫人福芝芳又一次游於此地。不知為什麼，他突然說：「我想我死後最好就下葬在這裡吧。」福芝

芳以為丈夫隨便一說，便接口道：「您老百年後還不是被請進八寶山革命公墓。」梅蘭芳不無擔憂地說：「我如進了八寶山，你

怎麼辦呢？」一聽此言，福芝芳的眼淚幾乎奪眶而出，她這才知道梅蘭芳是為了能和她永久在一起，才有如此想法的。後來，梅

蘭芳的墓地就在此處，他的兩邊是他的兩位夫人。

撲朔迷離的梅孟之戀

梅蘭芳分別與兩位妻子和睦相處，一切看來都還美滿，可就在1926年，也就是梅、福結婚五年後，又一個女人介入了梅

蘭芳的感情生活，這就是社會議論頗多的「梅孟之戀」，女主角是唱老生的孟小冬。

孟小冬名若蘭，字令輝，藝名小冬。她祖籍山東濟南，1908年十二月九日出生在上海一個京劇世家。祖父孟七，是與譚

鑫培同時代的著名文武老生兼武淨演員，為了生計，率家從北方遷到上海。他的五個兒子都子承父業，進入京劇行。孟小冬的父

親叫孟鴻群，因排行老五，人稱孟五爺，工文武老生及武淨，孟小冬是他的長女。

孟小冬生長在這樣一個京劇世家，自小耳濡目染，對演戲十分愛好，同時又表現齣戲曲天分。孟鴻群認準女兒是可造之材，打小就讓她勤學苦練，並且拜師學藝。孟小冬因聰慧好學，進步很快，1914年，才只有六歲的孟小冬，便開始搭班去無錫演出了。八歲那年，她又正式拜舅父（一說姑父）仇月祥學習孫（菊仙）派老生，十二歲時在無錫新世界正式登台，十四歲時在上海乾坤大劇場演出，因扮相俊美，嗓音洪亮，引人注目。這期間，她不但應工老生，連武生也唱。1924年，孟小冬輾轉北上，先至天津，後到北京。

1925年六月五日夜，孟小冬在北京前門外大柵欄三慶園首演，劇目為全本《探母回令》，演出獲得巨大成功。這一年的八月，北京第一舞台有一場盛大的義務戲，大軸是梅蘭芳、楊小樓的《霸王別姬》，倒二是余叔巖、尚小雲的《打漁殺家》，倒三就是孟小冬和裘桂仙的《上天台》，連馬連良、荀慧生等名角的戲都排在前面，可見這場演出對孟小冬來說意義何等重大。從此，她在京城聲名鵲起，以後的營業戲賣座幾乎與梅蘭芳、楊小樓、余叔巖相持平。

正值妙齡的孟小冬生一雙大眼，鼻子直挺，嘴唇飽滿，從五官到臉頰的線條，於女子的圓潤中，又隱現男子的直硬。眉目之間常常帶了一絲憂鬱，閒坐時，滿是處子的嫻靜；回過神來，則又透露出一股迫人的英氣。她的扮相俊逸儒雅，姿態柔美又不失陽剛；她的嗓音高亢、蒼勁、醇厚，全無女人的棉軟與柔弱，聽來別有韻味。天津《天風報》主筆沙游天非常欣賞孟小冬，在文章中稱之為「冬皇」，這一稱號隨即便被公眾接受，「冬皇」美譽一時四傳。

梅孟之戀若在常人，其實就是一件很尋常的事，只不過他二人皆是京城名角，連起居衣著芝麻大的事情都為眾人所關注，戀情自然更是街談巷議的好話題，報刊當然無例外地特別起勁，兩人戀情發展的每一步，都是引人入勝的好新聞。

關於這場戀愛是如何發生的，有的說是梅蘭芳身邊的朋友為了某種目的撮合的；有的說是梅太太王明華因身患沉痾，而預先安排。比如署名「傲翁」的作者曾在天津《北洋畫報》上寫的一篇文字中就說：梅娶孟這件事，「最奇的是這場親事的媒人，不是別人，偏偏是梅郎的夫人梅大奶奶。據本埠大陸報轉載七國通訊社消息說道：梅大奶奶現在因為自己肺病甚重，已入第三期，奄奄一息，恐無生存希望，但她素來是不喜歡福芝芳的，所以決然使其夫預約小冬為繼室，一則可以完成梅孟二人的夙願，一則可以阻止福芝芳，使她再無扶正的機會，一舉而得，設計可謂巧極。不必說梅孟兩人是十二分的贊成了，聽說現在小冬已把訂婚的戒指也戴上了。在下雖未曾看見，也沒得工夫去研究這個消息是否確實，只為聽說小冬已肯決心嫁一個人，與我的希望甚合，所以急忙地先把這個消息轉載出來，證實或更正，日後定有下文，諸君請等著吧！」

梅蘭芳的藝術和情感

「傲翁」這樣寫文章，實在是很不負責任的，而且在未曾提供確鑿證據的情況下，單憑道聽途說，就把梅蘭芳髮妻王明華說成一個死之前還要設計害人的狠毒女人，如此隨意敗壞他人名譽，不止一處說「聽說⋯⋯」，挑明消息來源不實，連題目都寫的是「關於梅孟伶婚事之謠言」，似乎並未以假充真，蒙騙讀者，實則玩的是「春秋筆法」，一面說明是謠言，一面卻將謠言傳播出去了，自己卻又不用負責，逃掉了干係，委實危害不淺──不僅對於梅蘭芳及其家人，對於讀者也會產生誤導。因為他把「梅大奶奶」為梅孟做媒一節，寫得繪聲繪色，不怕人不信。也果然後來就有寫孟小冬的人對此加以引用，更做實了這段傳聞。

其實不用多猜測，梅孟之戀的發生，雖然當事人特殊情況種種，也總不外乎兩情相悅、兩性相吸而已。對藝術共同的熱愛與追求，兩人同台演戲配合默契，台下互相傾慕對方的才華，經常交流藝術，如此產生感情，是再自然不過的了。

1926年八月二十八日的《北洋畫報》上，「傲翁」又撰文說：「小冬聽從記者意見，決定嫁，新郎不是闊佬，也不是督軍省長之類，而是梅蘭芳。」當天的《北洋畫報》上還刊發了梅、孟各一張照片，照片下的文字分別是「將娶孟小冬之梅蘭芳（戲裝）」、「將嫁梅蘭芳之孟小冬（旗裝）」。這可能是媒體最早一次對梅孟戀情作肯定報導。次年二月，梅孟雙雙相偕從上海返回北京，梅孟關係似乎得到了證實。總之，梅蘭芳與孟小冬的新屋設於東城內務部街的一條小巷內。

梅孟之戀雖因他二人在世人眼中特別般配而被稱頌一時，卻終未能長久。之中原由眾說紛紜，最富戲劇性色彩的當屬收錄在《京劇見聞錄》中的一篇文章，據說作者曾與梅蘭芳交誼深厚。他這樣寫道：「當時梅跟孟小冬戀愛上了，許多人都認為非常理想，但梅太太福芝芳不同意。後來梅的祖老太太去世，孟小冬要回來戴孝，結果辦不到，小冬覺得非常丟臉，從此不願再見梅。有一天夜裡，正下大雨，梅趕到小冬家，小冬竟不肯開門，梅在雨中站立了一夜，才悵然離去。所以二人斷絕來往，主動在孟。」

又有人說兩人分手是因為震驚京城的一樁「血案」。

關於這件事，當時京、津大小報刊紛紛在顯要位置予以報導，天津《大公報》的標題是：「詐財殺人巨案」；北京《晨報》的標題為：「北京空前大綁票案，單槍匹馬欲劫梅蘭芳，馮耿光宅中之大慘劇」，更幾乎用了整幅版面，詳細報導事件經過⋯⋯《北洋畫報》配以罪犯被梟首的相片⋯⋯

這件案件，因為它的轟動效應，給梅蘭芳與孟小冬帶來了很大影響，有人甚至將他二人的日後仳離，也歸結於此，因為福芝

芳說了句，「大爺的命要緊」，使梅蘭芳痛下決心離開孟小冬，回到福芝芳身邊去。而孟小冬，在事過六年之後，還在為此遭人詬罵，以至氣得在報上刊登啟事，洗刷自己，警告他人。

這樁案件的過程雖然有些離奇，可是就案件本身來說並不複雜，警方不僅當場將罪犯擊斃，案件也很快處理完畢。可是，就是這樣一個看似簡單的案件，卻又因不為人知的緣故，竟變得撲朔迷離。

這樁「血案」的真兇到底是誰，迄今仍有兩個版本。各報刊對案件的報導雖然略有出入，但大體情節相差不大：

1927年九月十四日下午兩點多鐘，有一個穿西裝的年輕人，開始在北京無量大人胡同梅蘭芳住宅門口徘徊，晚上九點左右，梅蘭芳的司機發動了停在門口的汽車，到東四九條三十五號馮耿光家，去接與眾友人在那裡為黃秋岳祝壽的梅蘭芳。年輕人見了，拚命在後面追趕。司機到了馮宅，便將這個奇怪的年輕人的舉止說給其他來賓的司機及馮宅看門人聽。

大家便到門口去向年輕人問究竟，答是家裡有急事，來向梅老闆求救。大家見他衣著整潔，面目清秀，不像是一個無賴，問他姓名，答叫李志剛。便有一位僕人去上房通報梅蘭芳。梅蘭芳說，我並不認識此人。坐在一邊的張漢舉便起身走出來察看。

李志剛見到張漢舉，脫帽鞠躬後說，他與梅蘭芳的確不認識，但他祖父與梅蘭芳有舊，現已逝世三天，停屍在床，無錢入殮，因此求助於梅蘭芳。一邊說著，欷歔不已。張漢舉說，你與梅蘭芳既不相識，他怎麼幫助你呢？如果找個介紹人，或者把情況寫清楚，這樣比較有效。李志剛便從口袋裡取出一封信，交給張漢舉，同時又揮淚跪下，樣子十分可憐。張漢舉把他扶起來，讀了信後，便拿了信到上房給梅蘭芳及在座的人看。

眾人讀了信，起了惻隱之心，於是湊了約兩百元，由張漢舉轉交。張漢舉也並不是個見不得眼淚的人，並未輕信李志剛，他拿錢在手，嘴裡道，我要到他家去看一看，如果是真的，我再把錢交給他。說著，他來到門外，把李志剛叫到門內的走廊下，問他住址。答是東斜街，我住在西斜街，你稍等一會兒，等宴席散了，我同你一道到你家去看看。李志剛說，我肚子很餓。答是東斜街，好極了，我住在西斜街，你稍等一會兒，等宴席散了，我同你一道到你家去看看。李志剛說，我肚子很餓。張漢舉便給了他五元的鈔票一張。李志剛卻不肯收，只說，從早晨到現在，粒米未進，現在只想吃東西。張漢舉便叫僕人拿了些殘羹剩飯，給李志剛在門房吃。

夜裡十一點，席終人散，張漢舉與畫家汪藹士及李志剛一同乘汽車往西城駛去。汪系搭便車順路回家。當車行至東斜街口時，李志剛忽然凶相畢露，從腰間掏出一把舊式左輪手槍來，向張、汪二人明言他前面的話都是假的，他的目的是要向梅蘭芳索

254

梅蘭芳的藝術和情感

要五萬大洋。命張、汪盡快為他設法，否則手槍侍候。在他的逼迫下，汽車重又開回馮宅。此時梅蘭芳已經回家去了。

李志剛不讓張、汪下車，只命車伕進去報告。馮耿光拿了五百元給車伕，李志剛不收，說，五萬元一塊錢也不能少。車伕重又入內，如此往還幾次，終未談妥。這時，適有兩個巡警由西口走來，李志剛以為是衝著他來的，於是挾持張、汪二人進入馮宅。後在與聞訊趕來的軍警對峙中，汪藹士藉機得以逃脫，而張漢舉則被李志剛開槍打死，李志剛也喪命軍警槍下，隨後李志剛被梟首示眾。

各報刊都說劫匪叫李志剛；將罪犯梟首示眾的京師軍警聯合辦事處在張貼的佈告中也稱其為李志剛；幾年後孟小冬在刊登的《啟事》裡也說是「李某」。看來罪犯姓李名志剛無疑，實則未必，因為有人言之鑿鑿地說，案犯叫王惟琛，發案的地點不是馮宅，而是無量大人胡同的梅家！

說這話的人是袁世凱的女婿薛觀瀾，薛也住在無量大人胡同。那天，袁世凱的三公子袁克良（字君房）偕如夫人孫一清來訪薛觀瀾，薛觀瀾回憶當時情景。

是日君房來到無量大人胡同，和我一見面，就很緊張地對我說：「這兒胡同口已經佈滿軍警，我剛才遇見了軍警督察處派來的人，他們說梅蘭芳的家裡出了事，我們一同出去看過明白再說。」於是，我和君房，速即走出大門口一看，只見梅家瓦簷上站著幾個佩槍的軍士，看來形勢極其嚴重，胡同兩頭更佈滿軍警與卡車，如臨大敵的一般。因此君房的神經格外緊張起來，他在街頭大聲喊道：「琬華是我們熟識的人，他有性命危險，等我趕快去拿一管槍，把他救出來。」我們知道君房為人是說做就做，並非徒托空言。大家便趕忙上前攔阻，君房才慢慢鎮靜下來。不久我們就聽得槍聲如連珠⋯⋯

琛，是京兆尹（相當於市長）王達的兒子，於北京朝陽大學肄業。王惟琛來到梅家的時候，梅蘭芳正在午睡，看門人把王引到右面的會客室坐下，梅家熟客張漢舉正在梅家。不料未及寒暄，王惟琛早已沉不住氣了，拔出槍來，抵住張漢舉，嘴裡說道：「我不認得你，你叫梅蘭芳快些出來見我，他奪了我的未婚妻，我是來跟他算賬的，與你不相干。」

張漢舉沒被嚇住，笑著對王惟琛道：「朋友！你把手槍先收起來吧，殺人是要償命的，我看你是個公子哥兒，有什麼事盡好商量。」王惟琛被他這一說，倒弄得手足無措起來，惱羞之下，忽然改口要起錢來⋯「梅蘭芳既敢橫刀奪愛，我可不能便宜了他，我要梅蘭芳拿出十萬塊錢來，由我捐給慈善機構，才能消得這口怨氣。」後經張漢舉與他討價還價，錢數降到了五萬。王

惟琛在等錢時，踱到會客室門口，忽然發現房頂上站了幾個持槍的軍警，知道上了當了，於狂怒之下連發兩槍，將張漢舉擊倒在地。軍警聽見槍聲，一擁而上，將王惟琛亂槍打死。

以上兩種說法，一個是各報所載，一個是親眼所見，到底哪一個是事實呢？有人一見當年報導案件的報紙，就武斷地以為「王惟琛」一說是錯的，殊不知警方若是為維護王達的名聲，玩一個李代桃僵的把戲，騙過記者與公眾，並不是一件十分困難的事情。事實上，似乎不排除有這種可能。否則，明明是一個事實清楚的案件，何以連兇犯姓名、發案地點都沒有一個準確的說法呢？有人因此猜測，難道是兩件不相干的事件，被混為一談了？

罪犯的死算是咎由自取，張漢舉卻死得冤枉。梅蘭芳對張漢舉之死深感歉疚，他不僅包攬了張漢舉的後事，而且還贈送給張家位於麻草園的房屋一幢，現金兩千元。

後來梅孟分手，有人便將這兩件事說為因果──梅蘭芳受「血案」的刺激而離開孟小冬。其實這只是人們的猜想。當然最可笑的，是有人將梅孟仳離的原因，歸結於孟小冬「是個涉世不深、不足二十歲的單純幼稚姑娘，對一切事物都看得不深不透」。把個六七歲時就開始「跑碼頭」、在梨園行摸爬滾打長大的姑娘，說成一位養在深閨、菽麥不辨的溫室花朵了，顯然與事實不符，過於主觀，且有故意為孟小冬開脫之嫌。

劫案對於梅蘭芳的刺激，並不只於對張漢舉之死的歉疚，他還承受了社會輿論的巨大壓力。公眾對於明星的態度向來如此，見男女台上般配，便熱望及樂見其成為生活中的伴侶，也不管是否使君有婦，羅敷有夫，而一旦出現事端，則又橫加責備。梅蘭芳天津的一位友人來信慰問，梅蘭芳在回信中這樣寫道：

……寒夜事變，實出人情之外。蘭平日初不吝香，豈意重以殃及漢舉先生，私心銜痛，日以滋甚。洒以戲院暨各方義務約束在先，不能不強忍出演，少緩即當休養以中懷慘怛，不能復支也。蘭心實況，先生知之較深，正類昔人所言，盛名之下，其實難副，此時豈有置喙之地！已擬移產以賻張公，惟求安於寸心，敢（？）申於公論。至於流言百出，終必止於智者。蘭在今日，只以恐懼戒省為先，向不置辯。

第三種說法是梅蘭芳在訪美期間，孟小冬不耐寂寞，又生出新的戀情。梅蘭芳得知後，斬斷了情絲。此說，很多「孟」派大不以為然，甚至根本不予承認。如果說支持此說的人因為沒有公開「新的戀情」的確鑿證據而不那麼理直氣壯、不那麼具有說服力，因此授人以柄的話，那麼，反對此說的人也不能因為如此就義正詞嚴地斷然否認，因為他們也不可能瞭解事實的全部。「新

256

的戀情」是什麼？顯然不是結婚、公開同居，有的只可能是情愫暗生、眉目傳情。既然如此，不明真相的人又如何能武斷地說「是」或「不是」呢。

可以確定的是，此說顯然暴露出涇渭分明的「梅」、「孟」兩派。「梅」派出於保護梅蘭芳，將兩人分手的原因歸於孟小冬……「孟」派卻不甘如此，不能容忍心中的女神名譽受損，而奮起反擊。在沒有利益關係的外人眼裡，孟小冬到底有沒有新的戀情，很難說，或者說，不知道，或者說，不清楚。

有史料說，1931年，在孟小冬聘請的鄭毓秀律師和上海聞人杜月笙的調停下，梅蘭芳付給孟小冬四萬塊錢為贍養費。也有人說，梅蘭芳給孟小冬錢，是他訪美後回到北京時，得知孟小冬在天津欠了債，於是給了她幾萬塊錢。不管怎麼說，給錢是事實。孟小冬收了錢，卻似乎並不領情。

在兩人分手兩年之後，即1933年——顯然，他們是1931年分手的，也就是梅蘭芳訪美歸國後近一年，「血案」發生在1927年。這麼說來，「血案」和分手似乎並沒有必然的因果關係——且早已一個生活在天津、一個遷居到上海，孟小冬竟在天津《大公報》頭版，連登三天「緊要啟事」，似乎因為不堪忍受別人針對她的「蜚語流傳，誹謗橫生」，為使社會「明瞭真相」，而略陳身世，並警告「故意毀壞本人名譽、妄造是非、淆惑視聽」的人，不要以為她是一個「孤弱女子」好欺負，她不會放棄訴之法律的「人權」云云。

本來孟小冬的這一公開聲明，應是針對那些敗壞她名譽的人的，可大概是那些人在她看來，是站在梅蘭芳一邊的，因此遷怒於梅蘭芳，將他視作冤頭債主，《啟事》中，也就有點兒出言不遜了：

……經人介紹，與梅蘭芳結婚。冬當時年歲幼稚，世故不熟，一切皆聽介紹人主持。名定兼祧，盡人皆知。乃蘭芳含糊其事，於祧母去世之日，不能實踐前言，致名分頓失保障。雖經友人勸導，本人辯論，蘭芳概置不理，足見毫無情義可言。冬自歎身世苦惱，復遭打擊，遂毅然與蘭芳脫離家庭關係。是我負人，抑人負我，世間自有公論，不待冬之贅言。

從這段話中，可以清晰地看出，梅孟分手，乃孟小冬自認為梅蘭芳「負」了她。也就是說，她當初同意嫁給梅蘭芳，是因為梅蘭芳答應給她名分，但是後來，梅蘭芳「不能實踐其言」。換句話說，她嫁了之後，沒有如願得到名分。也看得出來，她是有些怨恨梅蘭芳的。那麼，梅蘭芳該不該給她名分呢？究竟是不是梅蘭芳出爾反爾呢？不論其他，但從法律上說，無論梅蘭芳內心願望如何，他都不可能給孟小冬名分。

民國時，法律雖然並不禁止納妾，但反對重婚，推行的是「一夫一妻」制。既然娶妾並非婚姻，所以納妾行為並不構成重婚。也就是說，在婚姻存續階段，一個男人只能納妾，而不能另外娶妻，否則，構成重婚。王明華去世後，福芝芳扶了正，成為梅蘭芳法律上的妻子。在這種情況下，梅蘭芳又娶孟小冬，孟小冬的身份從法律上說，只能是妾，而不可能是妻。

梅蘭芳是一位愛惜羽毛的人，也一直努力做一個有情有義的人，何況他當時，名氣、地位都如何了得，如今卻被人公開罵作「毫無情義可言」，應是如何惱火；孟小冬這一來，將給他的名譽帶來怎樣程度的負面影響，應是如何氣憤；而破口罵他的人，乃是自己曾經深愛過的，這又使他如何尷尬，都不難想見。他完全可以從維護自己的名聲出發，撰文加以駁斥，可是他卻沒有那樣做。由此即便不能足見他對孟小冬的情義，也足見他的涵養與寬容了。

孟小冬在《啟事》裡，加重語氣說到那椿劫案：

數年前，九條胡同有李某，威迫蘭芳，致生劇變。有人以爲冬與李某頗有關係，當日舉動，疑係因冬而發⋯⋯冬與李某素未謀面，且與蘭芳未結婚前，從未與任何人交際往來⋯⋯冬秉承父訓，重視人格，耿耿此懷，唯天可鑒。今忽以李某事涉及冬身，實堪痛恨！

她説她「與李某素未謀面」，並非事實。有人言之鑿鑿地說，他們不但謀過面，而且李某還曾數次出入孟府。也許李某是單戀孟小冬，孟小冬對李某並無其他想法。但是，為解脫自己與「血案」的關係而杜撰「素未謀面」，顯然不合適，也無論如何不能以時過境遷早已忘記了此人作為借口。

看得出來，孟小冬在此，只知自己怒不可遏，卻不顧甚至不知梅蘭芳也同樣在為那椿劫案承受來自社會的巨大壓力。她是如此任性與烈性，也使人略窺兩人不得長久的部分原因了。

第三章 友情，清澈的君子之交

梅、楊、余「三大賢」

在二十世紀二〇年代初期，京城的戲界，有「三大賢」之稱。這個「三大賢」指的是梅、楊、余，即梅蘭芳、楊小樓、余叔巖，一個旦角，一個武生，一個老生。

論及梅蘭芳和楊小樓的情誼，還得溯及到梅蘭芳小的時候。七歲的時候，梅家搬到百順胡同。梅蘭芳便在家附近的一所私塾讀書。後來私塾搬到萬佛寺灣，他也隨去繼續讀書。那時的他，尚處於「言不出眾，貌不驚人」階段，因為內向而常常受同學的欺負。他自己也不好好讀書，常因背不出《三字經》《百家姓》之類而遭先生打手心。這一切都使他越來越懼怕上學。

於是，他就和大多數淘氣的孩子一樣，為躲避背書和責打而逃學。每天早晨，他在祖母的殷殷叮嚀聲中規規矩矩地背著書包走出家門，卻並不去上學，而是悄悄溜到一條乾涸的小溝旁，將書包塞進溝眼裡便玩去了。

有一天，梅蘭芳背著書包走出家門，當遠離家人視線後，他一溜小跑奔到一條乾涸的小溝旁，正要將書包往溝眼裡塞，忽然有一隻大手將他連人帶書包拎了出來，不由分說，將他拎往一旁的井台。嚇得渾身哆嗦，連聲求饒：「不唸書，竟逃學，看你還逃不逃了！」那人眼看就要將他摔到井裡去，梅蘭芳以為來人要將他放在井台邊，問：「那你今後好好唸書不？」梅蘭芳豈敢不答，點頭道：「我好好念，好好念，大叔您饒了我吧！」

這一次，梅蘭芳被嚇得不輕，不過這一嚇倒促使他再不逃學了，書也奇蹟般念得好了。那位「大叔」正是當時已很有名氣的著名武生楊小樓。

楊小樓是「奎派」老生、同光十三絕之一楊月樓的獨生子，出生於1878年。楊月樓是文武全才的生行演員，既能演老生戲，又擅長武生長靠戲、短打戲和猴戲。因他把孫悟空演得活靈活現，所以人們又叫他「楊猴子」。楊小樓幼年師從梅蘭芳的外祖父楊隆壽，又經武生三大流派「俞派」創始人俞菊笙的精心栽培，技藝大增，但他在科班時並未成名，曾被譏為「象牙飯桶」，出科後演的角色多為配角。後有一次在三天之中，他連演三個不同的武戲，並用「小楊猴子」的藝名出台，一炮而紅。

梅蘭芳
的藝術和情感

楊月樓臨終前托譚鑫培、楊隆壽照顧小樓，譚鑫培收小樓為義子，並為其按兒子「嘉」字輩取了新名「嘉訓」（譚鑫培之子譚

小培原名嘉寶）。小樓因此入譚鑫培的「同慶班」，受譚鑫培親授。

梅家租住胡同同時，楊小樓是梅家鄰居。那時梅蘭芳尚年幼，而楊小樓卻已聲名鵲起。當時北京城裡會館甚多，各省有省

會館，各縣有縣會館，有些大的會館內設有戲台，逢年過節，會館常邀請京城名演員前去演唱，楊小樓自然也在被邀之列，他為

趕去會館的戲台練武功、吊嗓子而不得不黎明即起。他每天出門的時間與梅蘭芳上學的時間差不多。

「井台事件」後，楊小樓常常將梅蘭芳抱去私塾，有時把他抱在胸前，有時讓他騎在他的脖子上，一路上他還給梅蘭芳講民

間故事，常引得梅蘭芳開懷不止。有時半道上，他還順便給梅蘭芳買串糖葫蘆。梅蘭芳常常一邊吃著，一邊聽著故事，在楊小樓

的臂彎裡或肩頭晃晃悠悠、輕鬆自在地被送到私塾門口。

不曾想，十多年以後，「楊大叔」竟然有機會同當年逃學的孩子同台演出。在後台化妝的時候，兩人想起舊事不免大笑。楊

小樓更沒有想到，這個梅家小子很快就爆得大名，甚至搶了他這個「國劇宗師」的風頭。接著，兩人合作演出了經典名劇《霸王

別姬》。

多年以來，在梅蘭芳的眼裡，楊小樓和譚鑫培一樣是京劇界「出類拔萃，數一數二的典型人物」，因而他對楊小樓充滿敬

意。九一八後，梅蘭芳遷往上海，四年後返回北平，在能容納三千餘人的最大劇場「第一舞台」演出。在正式演出之前，他聽說

楊小樓在「吉祥戲院」演出，每場最高票價為一點二元一張。他認為無論如何也不能讓楊小樓下不來台，於是他堅持將票價只能

定在一點二元一張。

楊小樓去世時，梅蘭芳在上海。他得聞噩耗悲痛不已。他敬佩楊小樓的藝術，更歡服他的大義節操。

1918年秋，梅蘭芳夫人王明華的兄長王毓樓和另外一個喜歡他的演員姚佩蘭合力組織了一個班社，取名「喜群社」。在這之前不

久，梅蘭芳幼年學藝夥伴朱幼芬組織了「翊群社」。這兩個班社的名字裡都有一個「群」字。梅蘭芳的小名是「群子」，所以這

兩個班社實際上都是為梅蘭芳而設。梅蘭芳搭「翊群社」在三慶園唱過一段時間後，在「喜群社」正式成立後，轉入該社。關於

這兩個班社，還有一種說法：「喜群社」是由「翊群社」改組而來。不過，可以肯定的是，梅蘭芳在「喜群社」掛頭牌，並自任

班主。

這時，馮耿光來找梅蘭芳，對他說：「前兩天，李（經畬）先生來找我，和我商量叔巖搭班一事，他曾勸叔巖搭班，說是不

梅蘭芳 的藝術和情感

能總是長此閒居，叔巖表示「只願與蘭弟挎刀」，所以，李先生來找我，讓我來問問您的意思。」

「叔巖」便是余叔巖。他比梅蘭芳大四歲，名第祺。和梅蘭芳一樣，他也出身梨園世家，祖父余三勝與程長庚、張二奎並稱為老生「前三鼎甲」。他的父親余紫雲是著名的且角演員，也是「花衫」行當的奠基人。余叔巖自小宗譚（鑫培）派，天資聰慧而有「小小余三勝」之名。也正因為如此，他沉淪一時，倒嗓後，嗓子難以恢復而憾別舞台。他曾對梅蘭芳感慨道：「咱們這一行，剛出門，紅起來時，的確得有人看著，太自由了，就容易出岔兒。」

好在余叔巖清醒後，對過去的行為，很後悔。這時，他結交了不少外行朋友，這些朋友中有的是父親余紫雲的故交，有的是自己的新朋，他們無不讚歎他在「小小余三勝」時代的輝煌，對他倒倉後嗓子的衰敗無不惋惜萬分。他們力勸他鑽研劇本文學，講求聲韻，辨別精粗美惡，並且注意生活作風。在大家的規勸下，他從此振作起來，開始學習譚派藝術。

經過幾年的刻苦鍛鍊，余叔巖的嗓子有所恢復，也恢復了自信。這時，梅蘭芳已經大紅。余叔巖一心想跟梅蘭芳合作，就是按照他自己的說法，「為蘭弟挎刀」。梅蘭芳也很樂意，他提議讓余叔巖加入「喜群社」。

對於梅蘭芳的提議，「喜群社」其他人紛紛表示反對。他們認為班社裡已有頭牌老生王鳳卿，再加入一個也唱老生的余叔巖，戲碼不好分配，而且還要增加開支。梅蘭芳堅持說：「我已經答應了叔巖，你們務必把這件事辦圓了。」他們看在梅蘭芳的面子上，只好同意，但表示余叔巖的戲碼排在倒三，戲份是王鳳卿的一半。

當時，梅蘭芳戲份是每場八十元，王鳳卿是每場四十元。這樣，余叔巖只能拿到每場二十元。梅蘭芳認為給余叔巖過低，試圖再為他爭取一些。王毓樓、姚佩蘭以余叔巖還要帶錢金福、王長林等陪他唱的配角同時加入，這些人也要另開戲份，所以負擔過重為由拒絕了梅蘭芳的要求。梅蘭芳考慮到王毓樓、姚佩蘭也存在著實際困難，便也不再堅持，但他很擔心余叔巖不答應。意外的是，余叔巖毫不在乎戲份，滿口答應。從此，兩人開始了一段時間的合作。

不久，兩人首次合作《游龍戲鳳》。這天晚上，吉祥戲園座無虛席，許多內行、票友都趕來要一睹梅、余的初次合作。

在後台時，梅蘭芳發現余叔巖有些緊張，摸摸他的手，果然是冰涼的，他知道余叔巖肯定在擔心自己的嗓子在關鍵時刻出問題。余叔巖之所以緊張，不完全是為了他自己，也擔心如果自己出問題而連累了梅蘭芳。梅蘭芳安慰他：「三哥，沉住了氣，這齣戲，我們下的工夫不少，大家都爛熟的了，您可別嘀咕嗓子。」

余叔巖怕梅蘭芳因擔心他而影響心情，便連忙擠出笑道：「我聽您的。」說完，他故作鎮靜勸梅蘭芳不必擔心他，梅蘭芳就

回到了自己的扮戲房。

開鑼後，余叔巖首先出場，梅蘭芳在門簾邊聽到喝采聲，始終提著的一顆心才算慢慢放下來，但他仍聽得出余叔巖因為還有些緊張的原因，嗓音有些悶。梅蘭芳出場後，余叔巖好像有了依靠，或者說得到了鼓勵，他的心情這才慢慢得以平靜，越唱越好，嗓子也隨之唱開了，唱亮了。

之後，余叔巖的嗓子越變越好，名聲隨之越來越大，漸漸超過了「喜群社」裡另一個老生王鳳卿。但是，按照事先說好的，余叔巖的戲份只能是王鳳卿的一半。如果兩位老生同台，余的戲碼還必須排在王之前，這一切，都讓余叔巖心裡有些不舒服。梅蘭芳也看在眼裡。有一次，「喜群社」在開明戲院演出。梅蘭芳特地將余叔巖主演的《珠簾寨》列為大軸，而他自己，在戲裡配演了一個小角色。明眼人一看便知，梅蘭芳試圖以此方式安慰余叔巖。

1920年，楊小樓組織了「中興社」，邀請余叔巖加入。余叔巖認為是該避開梅蘭芳的時候了。梅蘭芳捨不得他走，一再挽留。不過，他的心裡很清楚，所謂「一山容不下二虎」，「喜群社」裡有王鳳卿，余叔巖就難有出頭的機會。如果他跟王鳳卿分手，那樣肯定就會留下來的。但是，那樣做又對不起王鳳卿。反過來，余叔巖當初進入「喜群社」，是知道自己在社裡的身份的，梅蘭芳當初並沒有欺瞞他。那時，余叔巖無甚名氣，正處於默默掙扎的狀態，自然不計較。如今，紅了，名聲大了，卻又對這樣的身份感到不滿了。對此，很多人都看不慣，背地裡議論他翅膀硬了，就要飛了。

梅蘭芳卻很大度，他甚至能理解余叔巖，他對余叔巖說：「這一年多來，讓三哥挎刀，確實委屈您了。可是鳳卿與小弟合作多年了，我第一次赴上海，打開南方的局面，靠的就是鳳卿，如今我又怎能撇開他呢？一切都請三哥包含了。」

余叔巖表示他是很感激梅蘭芳的。客觀地說，沒有梅蘭芳，也就沒有他余叔巖的今天。他其實是依傍著梅蘭芳，才重新崛起的。所以，他對梅蘭芳，自然毫無怨言。只不過，人往高處走，他的去意已定。梅蘭芳見攔不住，也就不說什麼了。兩人約好，最後合作一次《游龍戲鳳》。

那天的演出，觀眾情緒十分高漲，他們知道，這是梅、余二人的分手演出。戲演到一半，出問題了。當時，觀眾席中有不少直系軍閥的軍人，一直一邊看、一邊指手畫腳議論著。當演到梅蘭芳演的李鳳姐和余叔巖演的正德皇帝的一段對話時，他們炸開了鍋。這段對話是這樣的：

李鳳姐：有三等酒飯。

正德：哪三等？

李鳳姐：上中下三等。

正德：這上等的呢？

李鳳姐：來往官員所用。

正德：中等的呢？

李鳳姐：買賣客商。

正德：這下等呢？

李鳳姐：那下等的麼——不講也罷。

正德：爲何不講？

李鳳姐：講出來怕軍爺著惱。

正德：爺的不惱就是。

李鳳姐：軍爺不惱？那下等的就是你們這些吃糧當軍之人所用。

聽到這裡，座中那些軍人不高興了，鬧了起來，大罵：「好你個梅蘭芳，膽敢侮辱我們軍人！」

然後，他們大吵大嚷，戲院大亂，戲被迫停了下來。後台管事連忙跑出來，又是拱手又是作揖，解釋道：「各位軍爺，請息怒，這是劇本上規定的台詞，絕不是故意罵軍爺的。如果軍爺不滿意，我們馬上就改台詞。」

終於，戲，得以繼續往下演。但是，演的，沒了精神；看的，也沒了精神。這一場臨別紀念戲，就這樣草草收了場。

此後，余叔巖離開了梅蘭芳。從此，梅、楊、余「三大賢」鼎足而立。

譚鑫培，梅蘭芳稱「爺爺」

老一代的「伶界大王」譚鑫培出生於1847年，比新一代的「伶界大王」梅蘭芳年長四十七歲。從年齡上來說，梅蘭芳稱呼譚鑫培一聲「爺爺」，不爲過；從輩分上來說，譚鑫培和出生於1842年的梅巧玲同輩。所以，梅蘭芳也應該稱呼譚鑫培一聲「爺爺」。

1916年夏末的一天，「雙慶社」老闆俞振庭來找梅蘭芳，提出讓梅蘭芳將已多時不演的頭、二本《孽海波瀾》分四天上演。梅蘭芳有些猶豫，《孽海波瀾》是他首齣時裝新戲，無論是從內容上、技巧上，還是服裝、佈景、燈光、砌末等方面都不如以後幾齣新戲成熟，但俞振庭有他的想法，他是個喜歡玩花樣的人，當然，身為戲館老闆，他必須時刻變換花樣吸引觀眾，提高票房。他的意思是每天在《孽海波瀾》前加演一些老戲，如《思凡》《鬧學》二本《虹霓關》《樊江關》等，新戲、老戲同時演出必然使觀眾耳目一新。

至於梅蘭芳已多時沒有演出《孽海波瀾》，俞振庭安慰道：「正因為很久不演了，才讓你重新搬出這齣戲，否則觀眾只記得你最近反覆上演的幾齣新戲，倒要把這齣戲忘了呢，何況這齣戲畢竟也是一齣新戲嘛。」

梅蘭芳便答應了俞振庭的要求，誰知道，卻害苦了譚鑫培。

那幾天，梅蘭芳在吉祥戲園重演《孽海波瀾》的同時，許久不出台的譚鑫培在丹桂茶園演出。「吉祥」、「丹桂」都在東安市場裡面，相距不遠。因為梅蘭芳風頭正健，又是新老戲並舉，所以，觀眾紛紛湧向「吉祥」。梅蘭芳演出四天，「丹桂」、「吉祥」天天人滿為患，人人爭睹。而「丹桂」那邊，門庭冷落，觀眾寥寥。

這時，梅蘭芳才得知俞振庭如此安排的真正目的。其實，俞振庭早就知道譚鑫培要在丹桂茶園露臉，而且戲碼都很硬，他擔心譚老闆這一露會影響「吉祥」的生意，便想出讓梅蘭芳新舊戲同唱的花樣，以此想打敗「丹桂」。果然，「丹桂」被「吉祥」打個落花流水，老譚也被小梅壓倒。這使譚鑫培傷心不已，也使梅蘭芳內心十分不安。

「吉祥」雖然大獲全勝，但梅蘭芳並不認為自己的演藝就比譚鑫培高明。此時，他才算真正明白「內行看門道，外行看熱鬧」，他認為譚鑫培的觀眾之所以少是因為前往「丹桂」的多是內行，他們看的是門道，而擠到「吉祥」的多是外行，他們看的自然是熱鬧。這世界，看熱鬧的總是多於看門道的。

演完《孽海波瀾》幾天後，梅蘭芳和幾個朋友去逛北京西山附近的一個名勝之地——戒壇寺。遊興正濃時，梅蘭芳意外地與譚鑫培遇上了。

當時，梅蘭芳和朋友們逛過一處葬著許多和尚的叢塔，順原路準備回借宿地，走到半道上，迎面遠遠地走過來七八個遊客，走在中間的是一位矮個兒老頭，穿著雪青色的長衫，黃色的坎肩，頭戴小帽。梅蘭芳正納悶這個老頭怎麼那麼像譚鑫培時，那幾人已經走到了他們面前。那老頭果然就是譚鑫培。

梅蘭芳
的藝術和情感

想到前幾日「吉祥」與「丹桂」打對台的事，梅蘭芳站在譚鑫培面前不由緊張、惶恐起來。他往前緊走幾步，雙手垂下，對譚鑫培微微欠了欠身，恭恭敬敬地招呼了一聲：「爺爺。」

譚鑫培這時也看見了梅蘭芳，不知是他掩飾得好，還是原本心裡就不氣梅蘭芳。總之，他的態度使梅蘭芳更加侷促不安。他伸手拍了拍梅蘭芳，笑得絲毫也不勉強，很真誠的樣子，說：「好啊，你這小子，又趕到我這兒來了，一會兒上我那兒去坐。」

「是。」梅蘭芳老老實實回答。

與譚鑫培身邊的人一一打過招呼後，梅蘭芳等人岔開了。梅蘭芳重重地吸了一口氣，他仔細地回味著譚鑫培剛才那句話。表面上看，那句話似乎並沒有別的意思，但梅蘭芳總覺得那句話有雙關含義，「又趕到我這兒來了」，難道沒有暗指上次的事嗎？

其實不管怎麼說，梅蘭芳在這件事上絕對沒有錯，他是「雙慶社」的演員，他得服從老闆的安排，與譚鑫培各侍其主，各唱各的戲，根本沒有必要你讓我我讓你，譚鑫培要怪也只能怪在「雙慶社」老闆俞振庭的頭上，是他有意識地要與「丹桂」比高低的，與梅蘭芳毫無相干。但梅蘭芳心地善良，無論是從譚鑫培是戲界長輩，他是晚輩這方面考慮，還是顧及到梅家與譚鑫培多年的交情，他都認為他在這件事上有錯，錯不在答應俞振庭的「用新戲老戲夾著唱」的要求，而是錯在知道譚鑫培與此同時在「丹桂」演戲以後沒有制止俞振庭，致使「丹桂」生意受影響，使已不常出台的、即將退出舞台的譚鑫培偶爾露面就遭此打擊。

「唉！」梅蘭芳一路走著，一路想著，深深地歎口氣，為自己「年輕無知」的「冒失」行為而自責不已。

回到借宿地休息了一會兒，梅蘭芳和幾個朋友便起身去看望譚鑫培。戒壇寺空氣清新，環境幽靜，是個潛心休養的好地方，譚鑫培和楊小樓一有空就到那裡去休假，所以與那裡的和尚都很熟。譚鑫培在那裡還有一處偏院，這是戒壇寺和尚特地為他安排的，他每次去戒壇寺都是自帶廚子，自開伙食。他甚至早就在戒壇寺附近選好了墓址。後來，他死後，果然就葬在了那裡。

梅蘭芳等人來到譚鑫培住的小偏院，與他交談片刻後，譚鑫培主動邀他們留下吃飯。梅蘭芳忙推辭道：「我們人多，就不麻煩您了。」

其他人也都表示不能再打擾了，便紛紛起身告辭。梅蘭芳又與譚鑫培談了一會兒，也告辭出來。戒壇寺一聚，梅蘭芳看出譚鑫培並沒有太多地責怪，心裡便舒坦了很多。

第二年年初，梅蘭芳搭班「桐馨社」，在第一舞台演夜戲的同時，又參加了俞振庭組織的「春合社」，常在吉祥戲園唱日戲，得以與譚鑫培同台演出。俞振庭在管理他的「雙慶社」的同時又抽出精力組織「春合社」，完全是為了譚鑫培。

「春合社」和「雙慶社」不同。「雙慶社」是個具有長期性質的固定班社，而「春合社」則具有臨時性質。當時，有些固定班社臨時請到名角兒，這些名角兒往往唱不多久就走了，這對班社正常生意是有些影響的。譚鑫培到了晚年，不再搭一個固定的班社，哪家班社請到他，就用一個無主的舊班社的名義，先向「正樂育化會」申報開業，再臨時邀一些其他行的角兒，如此湊足一台戲。唱過一陣後，如果生意不好，或邀來的名角兒走了，該社也就匆匆收場，不至於長期賠本。「春合社」也就是在這種情況下成立的，該社的臨時演員除了譚鑫培、梅蘭芳，俞振庭還邀請了路三寶、黃潤卿、陳德霖、增長勝、周瑞安、張寶昆、姜妙香等。

梅蘭芳參加「春合社」期間，他的戲碼也總是被排在倒二，大軸自然由譚鑫培唱，這使他常能欣賞到譚鑫培的表演。在他看來，譚鑫培的《捉放》《罵曹》《碰碑》《空城計》《洪羊洞》等拿手好戲都是百聽不厭的。可能連梅蘭芳在內，誰也不曾想到，譚鑫培在「春合社」的這段演出是他一生最後一次出台了。

梅蘭芳很慶幸自己趕上與有著高超表演藝術的前輩老藝人合作的機會，他和譚鑫培雖然只合作過三齣戲：《桑園寄子》《四郎探母》和《汾河灣》，但每一次合作，梅蘭芳都有新的感受與體會。譚鑫培爐火純青的吐字行腔、好看且合情合理的身段、對劇中人物性格深刻的把握以及根據劇情需要而靈活多變的表演都使梅蘭芳獲益匪淺。

給梅蘭芳留下深刻印象、近四十年後仍記憶猶新的一次合作是在天樂園同唱《四郎探母》。那是一次義務戲，《四郎探母》的海報早就貼出去了。演出當天早晨，譚鑫培起床後發現身體有些不適，試著喊兩嗓子，發現嗓子有些啞，叫得也很吃力，他感覺到這天是唱不了了。於是，他派人到戲館，向戲館老闆請假，準備不唱了。誰知派出去的人一會兒趕回來說老闆不准假，說海報貼出去了，園子也滿座，此時無法回戲了。譚聽罷，無奈地長歎一聲道：「真要我的老命啊！」

當晚，譚鑫培來到戲館扮戲房，梅蘭芳一眼就看出他身體欠佳、情緒不好，便問：「我們還要對戲（即上台前演習一遍）嗎？」

譚鑫培回答說：「這是大路戲，用不著對了。」

上台前，梅蘭芳還像以往一樣懇請譚鑫培，讓他在台上兜著他點兒，譚鑫培撐著笑笑道：「孩子，沒錯兒，都有我哪。」

到了台上，譚鑫培果真表現得不如以往，大段西皮慢板勉強唱罷，觀眾也沒有以往給以熱烈回報。當輪到他唱「未開言，不由人，淚流滿面」這句倒板時，他的嗓子終於啞了，居然發不出聲來。梅蘭芳幫不上忙，只能乾著急。到對口快板一段，梅蘭芳只看見譚鑫培的嘴在動，卻聽不清唱詞兒了。幸好，譚鑫培還能勉強動作，幾個漂亮的身段掩飾了他的啞嗓，終於獲得了掌聲。觀眾們也聽出譚鑫培的嗓子出了問題，但他們一向敬仰譚老闆，因此也就理解並寬容了他，而沒有表現出太大的不滿，但免不了要悄悄議論幾句。這對譚鑫培來說，還是覺得受到了莫大的侮辱。

從台上下來，梅蘭芳明顯感覺到譚鑫培的不高興和難過，可他一直很畏懼譚鑫培，一時也找不到安慰話，只好用神色向他表示安慰。譚鑫培領受到了梅蘭芳的關心。他卸妝後，拍了拍梅蘭芳的肩膀說：「孩子，不要緊，等我養息幾天，咱們再來這齣戲。」

顯然，譚鑫培已經做好了再唱一次《四郎探母》以挽回今天失敗的準備。一個多月後，梅蘭芳突然接到譚鑫培派來的管事通知，說決定某日在「丹桂」重演《四郎探母》，他知道譚鑫培已經準備好了。

演出那天，戲館仍然早已滿座，梅蘭芳早早地來到戲館，正化著妝，譚鑫培精神抖擻地走了進來。梅蘭芳趕緊站起身，恭恭敬敬地稱呼了一聲：「爺爺。」譚鑫培還是老動作，在梅蘭芳的肩頭拍了拍，說：「你不要招呼我，好好扮戲。」

這次，譚鑫培是做足了要打翻身仗的準備。在梅蘭芳看來，他似乎把積蓄了幾十年的精華都一齊使出來了，特別是唱到上次唱砸的那段倒板時，他更是使出渾身解數，「唱得轉折鋒芒，跟往常是大不相同，又大方、又好聽，加上他那一條雲遮月的嗓子，愈唱愈亮，好像月亮從雲裡鑽出來了，『餘音繞樑，三日不絕』。」梅蘭芳受了鼓舞，唱得也極為酣暢淋漓。整齣戲，無論是演員還是觀眾始終情緒激昂。梅蘭芳雖然和譚鑫培唱過多次《四郎探母》，唯有這次給他留下終生難忘的印象。這不僅使他欣賞到譚鑫培淋漓盡致的表演，更讓他看到了老一輩藝術家不服輸的雄心。

1917年五月十日，譚鑫培去世。在他去世前，梅蘭芳和他同台演出過一次賑災義務戲。那天，大軸是譚鑫培的《捉放曹》，壓軸是梅蘭芳的《嫦娥奔月》。義務戲過後不久，他倆又在總統府的堂會上相遇了。在這次堂會上，譚鑫培的戲碼是《天雷報》。就在那次堂會上，因為扮戲房與後台有一段距離，譚鑫培不得不來回走了兩趟，因此受了寒、著了涼，回家後就病倒了。

偏巧不久，當時的大總統黎元洪為歡迎廣東督軍陸榮廷和警察總監李達三，在金魚胡同那家花園舉行堂會，安排梅蘭芳唱

《黛玉葬花》，譚鑫培唱大軸《洪羊洞》。這齣《洪羊洞》可以說是一代京劇大師譚鑫培的絕唱。

當時，譚鑫培以因病未復原為由拒絕唱那次堂會，但次日，有人上門威脅他道：「你要是不唱這個堂會，小心明兒就把你抓去關起來：你要是唱了的話，明兒連你的孫子也可以放出來，眼前擺著兩條道，你揀著走吧！」譚鑫培的孫子雙兒在一個月前因事被拘，正關在警察局裡。在這種情況下，譚鑫培不得不帶病堅持上場了。

那天為譚鑫培操琴的是梅蘭芳的姨父徐蘭沅。徐蘭沅到後台時，發現譚鑫培的其他五個場面一個也沒有來，打鼓的劉順鬧脾氣不肯來，打大鑼的陳寶生有病不能來，打小鑼的汪子良告假，彈南弦子的程春祿卻根本不知道當晚有演出，彈月琴的孫惠亭趕另一個堂會去了。徐蘭沅很為譚鑫培擔心，不知他如何應付。過了片刻，譚鑫培披著斗篷、戴著風帽，跟著步軍統領衙門的右堂袁德堂走進了後台。徐蘭沅忙過去對譚鑫培說：「您的場面都沒有來。」

譚鑫培滿臉倦容，有些無精打采，聽到場面都沒有來，好像也無力生氣，說：「好在《洪羊洞》打『病房』起是大路活，好歹能對付。」

那家花園堂會原本是為了歡迎陸榮廷而特邀譚鑫培的，可當譚鑫培的大軸開始時，陸榮廷等所謂特客早就走了，但戲單已經發出，譚鑫培也就不得不唱了。

演員上了台，就像是身後有人盯著、催著一般，總是盡力唱得最好。實際上，這完全是因為他們心裡有觀眾，他們總想將最完美的東西呈現給觀眾，總想每次演出都不留遺憾地給觀眾留下好印象。譚鑫培儘管身體羸弱，體力不支，但在舞台上，他仍然抖擻精神，竭盡全力。他雖然獲得滿堂喝采，但下了台後便趴在桌上抬不起頭來。歇息了好半天，他的跟包才為他披上斗篷、戴上風帽，扶著他跟跟蹌蹌地走齣戲館，上了馬車，回家去了。

如此一折騰，譚鑫培原本就沒有康復的身體雪上加霜，一病不起了。身體的不適加上心裡積聚的悶氣使他內熱始終不清，而為他診治的糊塗大夫偏又為他下了一劑熱藥。這真是火上澆油，譚鑫培因此持續高熱不退，終於不治。臨死時，鮮血從他的嘴裡、鼻子裡緩緩流出。

七十一歲高齡的京劇大師就這樣淒慘地離開了舞台，離開了人間。譚鑫培死後，社會上曾有「歡迎陸榮廷、氣死譚鑫培的」傳說，足見舊時代老藝人的晚景是多麼淒涼。梅蘭芳得聞譚鑫培的死，傷心不已。他知道，從此，京劇舞台上不可能再有像譚鑫培這樣的京劇老生行藝術大師了。也就是在譚鑫培去世後，「伶界大王」的桂冠很自然地戴到了梅蘭芳的頭上。

一 對黃金組合

梅蘭芳是個善於接受新鮮事物的人，這從他在辛亥革命後率先剪掉辮子，便可見一斑。生活中如此，在藝術上，他也樂於聽取不同意見，與齊如山的相識就是緣於「一個建議」。

那還是在梅蘭芳首次赴滬演出之前，梅蘭芳與譚鑫培合作《汾河灣》。他按照既定型式在譚鑫培扮演的薛仁貴在窯外獨唱時，自己進窯後用椅子頂住窯門，然後一直背向觀眾而坐，並無動作。齊如山曾經留學西歐，對戲劇頗有研究，一直存有改革中國劇的念頭。在看《汾河灣》之前，他對梅蘭芳已經注意了很久，覺得他天賦很好，只可惜僅受過傳統的師父手把手的傳授，而缺少更深層次的文化內涵，但他又覺得梅蘭芳可塑性很強，便一心想著找機會幫幫他，《汾河灣》給了他機會。

他認為此時梅蘭芳扮演薛仁貴的妻子柳迎春在苦等了丈夫十八載之後，丈夫已經回來在窯門外向她訴衷腸，她不應該是坐著毫無動作的，恰恰應該有所反應，而且這反應要隨著薛仁貴的演唱的深入而不斷加大。

為此，他給梅蘭芳寫了一封長達三千字的信，詳細闡述了自己的意見，又以為此時的梅蘭芳名氣漸長，恐難聽得進外人建議，便不敢抱奢望。誰知，當他再觀《汾河灣》時，卻見梅蘭芳為柳迎春加了身段，而且完全符合他的「層層遞進」的設想。

梅蘭芳看過齊如山的信後的心情與齊如山眼見梅蘭芳聽從他的建議後的心情一樣：激動。原因有二：一是齊如山在信中對梅蘭芳的稱呼是「梅蘭芳先生」。戲曲演員的社會地位雖說在清末有所提高，但這只限於縱向而言，橫向比，他們的地位仍然是低的，連對他們的稱呼如「戲子」、「小友」等都含有極濃的侮辱之意。梅蘭芳生長於清末民初社會巨大變革之中，自然接受到更多的新思想。因而當他首次被稱呼為「先生」時，感受到了何謂「尊重」。

另外一個原因是長期以來梅蘭芳的心裡始終有個疙瘩，那就是梨園界沿襲下來的慣例、陋習緊箍著如他一樣嚮往創新的演員的手腳。他渴望改變，卻又發覺在文化上他是欠缺的。也正是因為慣例和陋習，他和其他梨園界的孩子一樣自小學戲，而學戲的方式便是逐字逐句一板一眼地跟隨著師父，師父唱一句，跟著唱一句，至於唱詞的內容以及背後所蘊含著的文化，師父不懂自然也就不會教。這樣的教學模式一代代傳下來，梨園藝人文化底蘊不足便就不奇怪了。

梅蘭芳很早就意識到了這個問題，他一直有心想有所創新，也有悟性和靈性，卻深感文化不足而造成的力不從心。對於處理《汾河灣》裡柳迎春這個角色，他之所以立即就接受了齊如山的建議，是因為他感受到了文化的魅力。從另外一個角度說，《汾河灣》也是梅蘭芳嘗試「花衫」表演方法的開始。

之後，梅蘭芳不斷地接到齊如山的來信。齊如山在每封信裡都詳細談了他的觀戲心得。兩人就這樣通信長達兩年，卻從來沒有正式見過面。其實，齊如山並非沒有見面的願望，但他當時有顧慮。他這樣說：「一因自己本就有舊的觀念，不大願意與旦角來往：二則也怕物議，自民國元年前後，我與戲界人來往漸多，但多是老角，而親戚朋友本家等等所有熟人都不以為然，有交情者常來相勸，且都不是惡意，若再與這樣漂亮的旦角來往，則被朋友不齒，乃是必然的事情，所以未敢前往；三則彼時相公堂子被禁不久，蘭芳離開這種營業，為自己名譽起見，決定不見生朋友，就是從前認識的人也一概不見，這也是我們應該同情的地方。」

直到梅蘭芳的手上已經積攢了厚厚一摞、數數足有上百封信了，他們這才見了面。率先提出見面的，是梅蘭芳。那是在1914年夏的一天，齊如山仍像往常一樣去戲館觀看梅蘭芳的演出，意外地收到梅蘭芳托跟包大李送到台下來的一封約他見面的信，這令他欣喜萬分。

梅蘭芳是連續接到齊如山多封信之後才開始注意這位總是坐在池子前排、有著一張黑臉、留著一簇小鬍子、中等身材、穿一套很樸素西裝的老聽眾的。起初他並不知道這人就是齊如山，只是感到有些眼熟。眼熟的原因是梅蘭芳曾經聽過齊如山的演講，但那時畢竟台上台下，因此沒有留下什麼印象。當他發現每有他的演出，此人必在台下觀看時，漸漸想了起來。這位有些眼熟的小老頭就是常給他寫信提建議的齊如山，他托大李給齊如山送去了一封信。

齊如山如約來到梅宅，雖是初次見面細談，兩人倒也並不覺得陌生。這天，兩人相談甚歡。梅蘭芳囑咐齊如山以後不必再煩神寫信了，有什麼問題、什麼意見、什麼建議可直接上門指教。齊如山自然應允。

對梅蘭芳，齊如山寫信的第一印象是「很好」，他說：「梅蘭芳本人，性情品行，都可以說是很好，而且束身自愛，他的家庭，婦人女子，也都很幽嫻貞靜，永遠聲不出戶。」他認為梅以往的顧慮已蕩然無存。從此，他常去梅宅。在梅宅，他發現梅蘭芳交友十分謹慎，見過梅蘭芳並與之深談過一次後，齊如山以往的顧慮可直接上門指教，外界的朋友更少」。他在梅宅常見到的是梅蘭芳的啟蒙老師吳菱仙、昆曲老師喬蕙蘭，他們四人常常一起吃午飯，一起討論舊劇。

從時裝新戲《一縷麻》開始，齊如山開始擔任「梅派」新戲的編劇，從此輔佐梅蘭芳長達二十多年，直到梅蘭芳離京遷居上海之後。

梅蘭芳
的藝術和情感

與其他藝人傍靠「大官」或「商人」為捧自己不同，梅蘭芳更多的結識有文化的知識分子。在他十八歲左右時，除了齊如山，京師大譯學館的學生如張庾樓、張孟嘉、沈耕梅、陶益生、言簡齋，以及從日本留學回來的如馮耿光、吳震修、李釋戡、黃秋岳都由他的觀眾轉而成為他的朋友。

齊如山他們不僅在事業幫助他，也在生活中時時提醒他。剛剛成名時，梅蘭芳僅僅二十歲，儘管本質上是個本分之人，但也有一般年輕人共有的特質，比如喜歡時髦追求刺激。那時社會上一度流行顏色和花樣都帶點「匪氣」的衣飾，有人甚至將五色絲線織的花帶子繫在腿上，非常刺眼。梅蘭芳覺得新奇好玩，也買了一副綁在腿上。吳震修看見後，笑道：「好漂亮，你應該到大柵欄去遛彎兒，可以大出風頭。」聰明的梅蘭芳立即就聽出話中的譏諷味兒，羞了個大紅臉，隨即改了這怪異的裝束，從此再也不作此想。

人們都知道梅蘭芳在北京的書齋名為「綴玉軒」，抗戰時移居上海，上海的書齋名為「梅花詩屋」。其實「綴玉軒」一開始並不是書齋名，而是早年由他的支持者所組成的一個團體的名字，這個組織俗稱「智囊團」，只是因為當時沒有「智囊團」這個說法，外人也稱其為「梅黨」。除了以上如齊如山、馮耿光等人是「梅黨」成員外，後來又有詩人羅癭公、畫家王夢白、陳師曾、齊白石、姚茫父等加入，使「綴玉軒」充盈著濃厚的文化藝術氣氛，也使梅蘭芳不再像他的父輩那樣局限於狹小的戲曲小天地裡。他們不僅為梅蘭芳在演劇方面出謀劃策，梅蘭芳更從他們身上吸取文化素養。都說「梅派」藝術特徵是飽含濃厚的文化底蘊，這與梅蘭芳注重與知識分子的結交不無關係。

可以說，梅蘭芳與齊如山的合作，開創了戲劇界與知識界合作的先河，客觀上使京劇藝術上升為文化。因而，當這對黃金組合因九一八事變後分居南北兩地而分道揚鑣時，儘管是友好和平的，仍然讓許多人惋惜。他倆的分手，固然有環境等客觀因素，但也不排除兩人性格、處事態度的不同，更隨著政治局勢的變化，兩人的政治傾向也越來越見差異。1948年，解放戰爭正進行得如火如荼，共產黨節節勝利，國民黨大勢已去。在這種情況下，齊如山編寫了一齣《桃花扇》，他透過劇中人物蘇昆生的嘴影射、大罵共產黨。

當然，客觀地說，這個時候的梅蘭芳對共產黨並沒有太多的認識，他一向專注於藝術，並不在意是國民黨還是共產黨統天下。在他看來，無論誰統天下，演戲的還是得靠演戲吃飯。因而，當他得知齊如山執意要去台灣後，還勸他：「你一向不管政治，只是從事戲劇的工作。我想到那時候，我們還在一起工作，一定也不會有什麼問題。」他的這句話其實正好反映了他的態

度，即「只管戲劇工作，不管政治」。

齊如山沒有聽從梅蘭芳的規勸，執意離開大陸去台灣。不過，他這麼做，倒也不完全是追隨國民黨。按照他自己的說法，是去台灣投靠小兒。對於梅蘭芳的勸說，他也認為有道理，他甚至覺得梅蘭芳留在大陸並非沒有不好。於是，當他從北平南遷途經上海時，與梅蘭芳談過多次，算不上是規勸、忠告，只是將自己的心裡話一股腦兒地倒出。最後，他說了這麼一句話：「再思啊再想！」

然後，齊如山走了，去了台灣。梅蘭芳終於沒有走，留在了大陸。這次，這對黃金組合才算徹底分了手。

張謇：「梅歐閣」的創始人

對於張謇這個人，毛澤東有一句評價：「談到中國的民族工業，我們不要忘記四個人……輕紡工業，不能忘記張謇。」

張謇，字季直，號嗇庵，1853年出生於南通，清末狀元，近代實業家、教育家。他高中恩科狀元那年，正值中日甲午戰爭。內憂外患促使他義無反顧地走上實業救國之路。他放棄仕官之途，回到家鄉南通，於1895年創建了大生紗廠。大生紗廠運作起來後，他又以紗廠的利潤和基金辦起了一系列的工廠企業，多達六十九家之多。

與此同時，他也崇尚教育救國，於1902年用大生紗廠兩萬元盈餘創辦了中國第一所師範學校——通州師範。通州師範的成功，使他又辦起了一系列文化、教育公益事業。其中有第一所紡織大學，第一所刺繡學校，女紅傳習所，第一所博物苑，第一所聾啞學校等。到1919年，他可謂碩果纍纍，不僅實業「震寰中」，僅大生集團就擁有三千四百萬巨額資本；教育方面，他從小學到大學辦起了一系列學校，已成為國內外聞名的「開全國之先河」的教育家。

中國京劇史上曾有三件新事物發生在1919年的南通，這三件新事物就是「南通伶工學社」、「更俗劇場」、「梅歐閣」，這三件新事物的創始人就是被稱為「辦廠迷、辦學迷」的張謇。投資戲劇事業是因為張謇將戲劇看成是進行通俗教育的最好形式，是實現「教育救國」的一個重要組成部分。

梅蘭芳和張謇最早相識於民國初年，具體地說，應該是1914年。那時，張謇的身份是北京政府農商總長兼全國水利局總裁。十二月六日那天晚上，張謇和熊希齡、梁啟超、諸宗元到「天樂園」戲院看了梅蘭芳演出的戲。然後，他們到後台向梅蘭芳

梅蘭芳 的藝術和情感

道乏，兩人由此相識。

在張謇籌劃著創辦「南通伶工學社」和「更俗劇場」時，最先想到的就是請梅蘭芳幫忙。他曾經於1916年到1919年的三年時間裡，給梅蘭芳寫過九封信，多次提到辦學一事，明確提出「可奮袂而起助我之成也」。雖然梅蘭芳很感激張謇對他的信任，但他還是婉轉地謝絕了。他在回信中，這樣說：「憶去年蒙諭，代組學校，本應勉效綿薄，只以知識短淺，未克如願，實深愧歉。」

張謇很快找到了「意中人」，那人就是歐陽予倩。梅蘭芳收到張謇「近得歐陽予倩書，願為我助」的信後，如釋重負。在張謇沒有找到合適的人之前，梅蘭芳對張謇總有愧疚感，很擔心因為自己的原因使張謇不能如願，眼下，他聽說歐陽予倩挺身而出，心裡的一塊心病總算是消解了，他很高興，高興的倒不完全是他可以就此安心，而是替張謇高興，他覺得辦學校，歐陽予倩比他更合適。他在1919年初秋給張謇的一封信這樣說：「……有予倩先生出來辦理甚妙。久知予倩先生品學兼優，藝通中外，將來劇場、學校均必盡美盡善，較瀾（這封信，梅蘭芳署名梅瀾）為之勝萬倍矣。瀾自日本歸來有感觸，亦擬辦一精緻劇場及學校。但人微言輕，未悉果能如願否？」對於張謇盛邀他赴南通一事，他欣然接受，說：「……聞命之下，欣幸無似，屆時倘無他故，定當前往。」

經過歐陽予倩和張謇反覆磋商、醞釀，「南通伶工學社」於1919年九月中旬正式成立。它是一所成立最早的培養京劇演員的新型戲劇學校，採取的是全新的、不同於舊時科班的教學方式。比如，學校禁止體罰學生。歐陽予倩明確宣佈：伶校是「為社會效力之藝術團體，不是私家歌僮養習所」，「要造就戲劇改革的演員，不是科班」。在課程設置上，除戲劇專業課外，為了提高學生文化素養，歐陽予倩特地開設了國文、算術、歷史、地理等文化課以及音樂、唱歌、舞蹈等藝術課。張謇曾說：「中國的戲劇，尤其是昆曲，不但文學一部分有價值，傳統的優秀演技，也應該把它發揚光大。」歐陽予倩也認為：「昆曲是京劇的基礎，學好昆曲演唱後，再學京劇猶如畫龍點睛。」他倆關於昆曲的認識與梅蘭芳的觀點可謂不謀而合。因此，學校的戲劇課以昆曲為基礎，京劇為主體。

幾個月後，與「伶工學社」配套的新型戲曲劇場「更俗劇場」拔地而起。這是歐陽予倩在南通進行戲劇改革的實驗基地。他在「伶校」籌建期間，曾從北京出發，經朝鮮東渡日本，考察了東京帝國劇場，還三次訪問了東京各舞台的顧問小山內氏。因此，「更俗劇場」的建築設計參考了日本和上海的新式劇場。張謇和歐陽之所以選中「更俗」二字，含有「除舊布新、移風易

「俗」之意。

梅蘭芳在1920年到1922年這幾年間，兩次赴南通，演出於「更俗劇場」，為「伶工學社」延請教師，還收學校高才生李斐叔為徒，更和歐陽予倩結為摯友。

第一次到南通，梅蘭芳在張謇的安排下，首先參觀「伶工學校」。歐陽予倩領他們看了課堂、校舍、操場……學校新的教學方法、課程設置和管理體制都給梅蘭芳留下深刻印象，他不由感歎：相比舊科班，「伶校」的確是進步得多。

參觀完「伶工學校」，歐陽予倩又帶他們參觀「更俗劇場」。劇場前台經理薛秉初熱情地招待他們先到客廳休息。當梅蘭芳隨薛秉初跨入客廳門時，立即被客廳牆上高高懸掛著的一塊橫匾吸引住了。橫匾旁邊還掛著一副對子，上書：「南派北派會通外，宛陵盧陵今古人。」

梅蘭芳一看就知道寫者模仿的是翁松禪的筆法。橫匾上是「梅歐閣」三個大字，筆法遒勁，氣勢雄健。

「這是張四（即張謇）先生的書法嗎？」梅蘭芳問。

「是的。」薛秉初說，「這間屋子四先生是為了紀念你們兩位的藝術而設的。」

聞聽此言，梅蘭芳激動之餘又不免有些惶恐，他認為自己「年紀還輕，藝術上有什麼成就可以值得紀念呢？」原來，張謇是借用梅聖俞（宛陵）和歐陽修（盧陵）這兩位古人的名暗切梅蘭芳和歐陽予倩的姓，因此取名「梅歐閣」。張謇還特地作了一首詩，來說明如此命名的意義：

平生愛說後生長，況爾英蕤出葦行。
玉樹謝庭佳子弟，衣香荀坐好兒郎。
秋毫時帝忘嵩岱，雪鷺彌天足鳳凰。
絕學正資恢舊импорт，問君才藝更誰當。

張謇不愧是教育家，「梅歐閣」的設立足見其良苦用心，他認為梅蘭芳、歐陽予倩分別是北南派的代表人物，兩位劇界泰斗同台演出於「更俗劇場」不僅值得紀念，更應當以一種特殊的方式使之流傳，再者，他試圖借梅、歐同台演出這一事實，暗示這樣一種思想，即戲劇界的優秀人物只有團結合作，南北藝術互相學習、交流，才能謀求戲劇的改進和發展。

梅蘭芳很能理解張謇的用意，所以，他說張謇設立「梅歐閣」是「有意用這種方法來鼓勵後輩，要我們為藝術而奮鬥」。他在藝術上的精益求精、刻苦鑽研不能不說受到過張謇的影響。

梅蘭芳 的藝術和情感

又一年，梅蘭芳第二次應張謇之邀赴南通演出。這次，他演了三天，劇目有《天女散花》《玉簪記》《黛玉葬花》《嫦娥奔月》。當時捧旦角的方式是出詩集，如《春航集》《子美集》等。張謇仿效，選輯許多人題詠梅蘭芳的詩和梅蘭芳的唱和詩出了本《梅歐閣詩錄》，「詩錄」中，收錄了梅蘭芳唱和詩共三首：

其一
積慕來登君子堂，花迎竹護當還鄉。
老人故自矜年少，獨愧唐朝李八郎。

其二
公子朝朝相見時，禺中日影到花枝。
輕車已了常行事，接座方驚睡起遲。

其三
人生難得自知己，爛賤黃金何足奇。
畢竟南通不虛到，歸裝滿壓魯公詩。

這恐怕是梅蘭芳作詩的開始，也有人說此時梅蘭芳並不會作詩，這幾首詩是請人捉刀的。其實梅蘭芳早在清末民初就開始學習作詩了，當時，他結識了北京的著名辭章家王壬秋（名湘綺）、易哭庵（號實甫），他們曾勸他：「當藝人的不可無文墨，不可不懂得詩歌。」後來，「綴玉軒」幕僚之一李釋戡也說：「為藝不可不讀詩，戲中若多詩美，則戲能美，人亦自美。」在這種情況下，梅蘭芳下苦功學習詩詞。

儘管「詩錄」中也收錄了歐陽予倩贈梅蘭芳的多首詩詞，其中一首是：「我是江南一頑鐵，君如鄭雪鑄洪爐。不煩成敗升沉感，許共瑜伽證果無。」但他對張謇印行《梅歐閣詩錄》這一行為，頗不以為然。他曾勸張謇停止印行，但張謇沒有聽取他的意見。其實，能將這些詩集中起來，廣為流傳，應該是好事。

自從梅蘭芳開始創編新戲後，張謇始終很關注，他不僅大加鼓勵，甚至為之編寫了《舞譜》，還對各劇提出精闢的修改意見。當梅蘭芳有赴美演出打算時，他當即擬定一份出行要點，包括出行宗旨、組團名稱、成員、劇目選擇、京劇沿革介紹、化妝、音樂、演出時間、劇情翻譯以及平常衣著、資用等方面，可謂事無鉅細、詳盡周到。其中有些意見，梅蘭芳都認真採納了。

不過可惜的是，張謇於1926年就去世了，沒有感受到梅蘭芳赴美演出的盛況。

多年來，梅蘭芳一直精心保存著張謇寄贈的詩文、信函和禮品，即便是戰亂中多次遷居，他也一直珍藏著。它們見證了他倆的情誼。

新中國成立後，「更俗劇場」更名為人民劇場。1996年，劇場因城市建設而拆除。2000年，市政府出資五千餘萬，在原址重建。兩年後，一座新的更俗劇場建成。新劇場融入歐式建築風格，是一個多功能的現代文化設施，由一個大型劇院和六個電影小廳組成，並在劇院金色穹頂圓廳的二樓重建了「梅歐閣」，並把它擴大為「梅歐閣紀念館」。館內安置著梅蘭芳、歐陽予倩、張謇的仿真蠟像，栩栩如生。

與齊白石，一段尊師佳話

梅蘭芳學畫，拜過許多畫家為師，自然少不了大畫家齊白石。他倆相識，是齊如山介紹的，時間應該是在1920年的秋天。當時，齊白石在畫界地位和吳昌碩相當，有「南吳北齊，可以媲美」之譽。據他自己說，他的畫法除得力於徐青籐、石濤外，也得力於吳昌碩。所以，兩人的筆法確有相似。

齊白石與齊如山是老相識，從齊如山的嘴裡，他自然也就認識了梅蘭芳，知道梅蘭芳的戲如何好，如何受歡迎，但他因每日忙於繪畫，加上凡有梅蘭芳演出的戲票總是不好買，所以也一直未能親見梅蘭芳。當他聽說梅蘭芳也在學畫時，更想見見他了。學畫者，無人不知齊白石，梅蘭芳亦然，他不但想親眼目睹齊白石作畫，更想在繪畫上得其指點。好在兩人之間有齊如山，見面也就不難了。

九月初的一天，在齊如山的陪伴下，齊白石來到了北蘆草園梅宅。事後，齊白石在回憶錄裡這樣描繪他對梅蘭芳的初次印象：「蘭芳性情溫和，禮貌周到，可以說是恂恂儒雅。」兩人寒暄過後，齊白石對梅蘭芳說：「聽說你近來習畫很用功，我看見你畫的佛像，比以前進步了。」

梅蘭芳畫佛像是向畫家陳師曾學習的。陳師曾是陳散原的兒子，詩、書、畫都有很高的造詣，他尤擅畫北京風俗畫。梅蘭芳不但向他學習畫仕女。齊白石的誇讚倒使梅蘭芳有些不好意思，他忙說：「我是笨人，雖然有許多好老師，還是畫不好。我喜歡您的草蟲、游魚、蝦米就像活的一樣，但比活的更美，今天要請您畫給我看，我要學您下筆的方法，我來替您磨

墨。」

　　説著，梅蘭芳就要動手磨墨，也不管齊白石願意畫不願意畫給他看。看著他急急的樣子，齊白石笑了，他故意像提條件似的打趣道：「我給你畫草蟲，你回頭唱一段給我聽，怎麼樣？」

　　「那現成。」梅蘭芳不假思索道，「一會兒我的琴師來了，我准唱。」

　　齊白石坐在畫案正面的座位上，梅蘭芳坐在他的對面，果然親自磨墨。墨磨好，他又找出畫紙，仔細地鋪在齊白石的面前。齊白石從筆筒裡挑出兩隻畫筆，蘸了些墨，凝神默想片刻後，便畫了起來。筆下似有神助，須臾，「細緻生動、彷彿蠕蠕地要爬出紙外的」小蟲便躍然紙上。一旁觀看的梅蘭芳忍不住驚呼起來。齊白石畫畫的速度極快，下筆準確的程度也是驚人的。這些都讓梅蘭芳讚歎，而更讓他驚奇的是齊白石惜墨如金，草蟲魚蝦都畫過了，筆洗裡的水始終是清的。

　　這天，梅蘭芳收穫很大，他不但親眼目睹了齊白石作畫，還聆聽了齊白石暢談作畫要訣。齊白石在為梅蘭芳畫每一幅時，都不停地將他的心得和竅門講給梅蘭芳聽。畫完後，他總結道：「畫，貴在似與不似之間。太實了，就俗媚，不能傳神。」

　　「這與演戲一樣。」梅蘭芳說，「演員塑造形象也要講究傳神。」

　　梅蘭芳學畫的目的並不是要當個畫家，而是想從繪畫中汲取一些對戲劇有幫助的養料。所以對他來說，能將學畫的體會運用到演戲中，那要比他單純地學會畫某一樣東西要有收穫得多。

　　畫畫好後，琴師茹萊卿正好也來了，梅蘭芳信守諾言，為齊白石唱了一曲。至於唱的是什麼曲目，目前有兩種說法：梅蘭芳在他的《舞台生活四十年》裡說，「唱的是一段《刺湯》」唱好後，齊白石點頭說：「你把雪艷娘滿腔怨憤的心情唱出來了。」而齊白石在他的自述中說，梅蘭芳當時唱的是《貴妃醉酒》，「非常動聽」。

　　不管唱的是什麼曲子，總之，梅蘭芳唱了，齊白石聽了，覺得很動聽，一直到回去後，悦耳之聲還一直在耳畔迴響，令他激動。激動之餘，他揮毫作詩云：

飛塵十丈暗燕京，綴玉軒中氣獨清。
難得善才看作畫，慇勤磨就墨三升。
西風颼颼泉荒煙，正是京華秋暮天。
今日相逢聞此曲，他年君是李龜年。

梅蘭芳的藝術和情感

次日一早，齊白石就將這兩首寫在畫紙上的詩寄給了梅蘭芳，令梅蘭芳感動不已。從此，兩人建立了深厚的友誼，梅蘭芳也尊稱齊白石為「老師」。

時隔不久，藝界流傳著一段梅蘭芳尊師佳話。這個「師」指的就是齊白石。事情發生的地點目前也有幾種說法：《舞台生活四十年》裡說在「一處堂會上」，至於是哪處，梅蘭芳可能是記憶之故沒有明說；齊白石說在「一個大官家」，至於是哪位大官，他也沒有明說；還有一種說法是在藝界某人士家。由此看來，的確在一處堂會上。

當時，齊老先生先到一步，由於穿著樸素實在不起眼，又與眾多身著錦羅綢緞的達官貴人毫不相熟，便獨自坐在角落，有些被冷落的孤獨。正當他暗自後悔不該來時，門口傳來驚呼聲一片，原來是梅蘭芳來了。笑容可掬的梅蘭芳在眾人的簇擁下緩步而入，卻突然擠出包圍急步來到齊白石的面前，恭恭敬敬地鞠躬並喚聲：「老師！」然後攙他起身扶他在前排坐下。

梅蘭芳的行為讓眾人詫異：難道還有比梅蘭芳更顯貴之人？梅蘭芳怎麼會如此謙恭地去招呼這樣一位有些寒酸的老頭子？他倆到底是什麼關係？眾多的疑問集聚在大家的心頭，終於有好事者問梅蘭芳：「這人是誰？」梅蘭芳大聲且自豪地說：「這是名畫家齊白石先生，也是我的老師。」大家恍然，紛紛上前和齊白石打招呼。

齊白石此刻的心情真是無以言表，他萬沒有想到大名鼎鼎的梅蘭芳在這樣一個場合以這樣一個方式為他「挽」回他一個大面子，自然感激萬分。隨後，他精心繪了一幅《雪中送炭圖》，並配詩一首：

曾見先朝享太平，布衣蔬食動公卿。

而今淪落長安市，幸有梅郎識姓名。

梅蘭芳收到畫和詩，也很感慨，他以為學生敬師乃天經地義，卻蒙齊白石如此感激，心中不安，也給齊白石回了一首詩：

師傳畫藝情誼深，學生怎能忘師恩。

世態炎涼雖如此，吾敬我師是本分。

從此，梅蘭芳尊師愛師的美名在藝界流傳開來。

爲泰戈爾演《洛神》

1924年初夏，爲促進中印文化交流，印度著名作家、詩人泰戈爾應邀訪華。在中國詩人徐志摩的陪同下，他先後在上

海、南京、濟南和北京進行講學，每到一處，他和他熱情洋溢的演講都得到中國人民的熱烈歡迎。在濟南演講時，翻譯、作家王統照介紹泰戈爾的演講「不同於一般的政治家、教育家、演說家，譬如一種美麗的歌唱，又如一種悠揚的音樂」。

五月八日是泰戈爾六十三歲生日，他有意識地選擇這天來到了北京。北京文化界、戲劇界人士為歡迎他的到來和為他慶祝生日，於十日晚在東單三條協和醫學院禮堂舉行特別的歡迎儀式。之所以說其特別，是因為儀式非常見的酒會、餐會形式，而是由徐志摩為首的新月社成員用英文演出了泰翁的話劇《齊德拉》。

《齊德拉》是泰翁的名劇，作於1891年。在自己生日之際，能看到中國人詮釋自己的作品，不能不令泰翁興奮。該劇由張彭春導演，建築學家梁思成繪景，女主角由建築學家、工藝美術家、作家和詩人，以後是梁思成夫人的林徽因飾演，其他演員有：徐志摩飾愛神，劉歆海飾男主角阿順那，林徽音的父親林長民飾四季之神陽春，丁西林、蔣介震等人飾村民，王景瑜、袁昌英飾村女。這是中國人首次演出印度話劇。

梅蘭芳也參加了這天的歡迎儀式，他就坐在泰翁的身邊——第三排中間。

演出結束後，泰戈爾對梅蘭芳説：「在中國能看到自己的戲或外國人的戲很高興，可我希望在離開北京前還能看你的戲。」

能看到梅蘭芳的戲是當年每個首次到京的中國人或外國人的強烈願望，梅蘭芳自然已經習慣這種要求，於是，他笑道：「因為您的演講日程已經排定，我定於五月十九日請您看我新排的神話劇《洛神》，這個戲是根據中國古代詩人曹子建所作《洛神賦》改編的，希望得到您的指教。」

五月十九日夜，梅蘭芳如其承諾，在開明劇場為泰翁和隨行人員專場演出了《洛神》。泰翁雖然聽不懂台詞，但他始終看得聚精會神。散戲後，他到後台向梅蘭芳道謝，只說了句：「我看了這齣戲，很愉快，有些感想，明天見面再談。」

次日中午，梅蘭芳一半是為了聽泰翁對《洛神》的感想，一半是為泰翁餞行——當晚，泰翁將啟程去太原——而和梁啟超、姚茫父來到泰翁的住處。泰翁在對《洛神》的佈景提了意見。他認為該戲的佈景「一般而平凡」。他向梅蘭芳建議說：「這個美麗的神話詩劇，應從各方面來體現偉大詩人的想像力，所以，色彩宜用紅、綠、黃、黑、紫等重色，應創造出人間不經見的奇峰、怪石、瑤草、琪花，並勾金銀線框來烘托神話氣氛。」梅蘭芳認為泰翁言之有理，虛心地接受了建議，以後又請人重新設計了佈景。

有人問泰翁對《洛神》的音樂歌唱有何感想，他笑著説：「如外國菠吾印土之人，初食芒果，不敢云知味也。」意思是說，

「中國的音樂歌唱很美，但初次接觸，還不能細辨滋味」。梅蘭芳很讚賞泰翁的態度，有意見就提，沒有感覺就說，而不是盲目恭維、刻意奉承。

然後，梅蘭芳與泰翁交換了各自繪畫的體會，一致認為：「美術是文化藝術的重要一環，中國劇中服裝、圖案、色彩、化妝、臉譜、舞台裝置都與美術有關。藝術家不但要具有欣賞繪畫、雕刻、建築的興趣和鑑別力，最好自己能畫能刻。」

陪同泰翁訪華的國際大學藝術學院院長難達婆藪是印度名畫家，梅蘭芳向他求畫，他當即揮毫，用中國毛筆畫了一幅水墨畫，「內容是古樹林中，一佛趺坐蒲團，淡墨輕煙，氣韻沉古」。中國科學院文學研究所的吳曉鈴先生於1982年十二月訪印回來後，撰文說「難達婆藪在訪華之後，畫法突變，盡染華風，特別是晚年所作大都追步云林小品，其弟子輩糅合中印筆法，蔚為一代新的流派，溝通之功不能不記在梅先生和泰翁的賬上。這才是真正的文化交流」。

臨行前，梅蘭芳、泰戈爾互贈禮物，梅蘭芳送給泰戈爾的是他在百代唱片公司灌錄的幾張唱片，計有《嫦娥奔月》《汾河灣》《虹霓關》《木蘭從軍》。這幾張唱片和譚鑫培、劉鴻聲、劉壽峰、俞粟廬等人的唱片一直為泰翁所珍藏，直到他於1941年八月去世後，這些唱片才和1929年他二次訪華時由宋慶齡贈送的京劇臉譜模型一起藏於國際大學藝術學院的博物院裡。

泰翁送給梅蘭芳的禮物是一柄紈扇，他在扇上用毛筆以孟加拉文寫了一首短詩，然後又自譯成英文。寫罷，他分別用兩種語言將詩朗誦給大家聽，英文詩云：

You are veiled，my beloved，

in a languae I do not know，

As a bill that appears like a cloud

behind its mask of mist。

詩人林長民當即將這首詩譯成古漢語騷體詩，一併寫在紈扇上，並寫了短跋。

1961年，在紀念泰戈爾誕辰一百週年之際，梅蘭芳將珍藏了三十餘年的這柄紈扇取出，請吳曉鈴、石真夫婦共同推敲泰翁孟加拉文原詩的含義。石真曾在泰翁創辦的印度國際大學泰戈爾研究所裡工作過五年，精通孟加拉文和泰戈爾文學。她看過詩

後，首先對泰翁的書法讚賞不已，說：「泰翁的書法，為印度現代書法別創了一格，他的用筆有時看似古拙，特別是轉折筆路趨

於勁直，但他卻能用迂迴婉約之法來調劑，寓婀娜秀雋於剛健之中，給人以峰迴路轉，柳暗花明的感覺，而整體章法又是那麼勻

稱有力，充分表現出詩人的氣質。」對那首詩，她覺得「原詩比英譯文還要精彩，格律極為嚴謹」。

聽石真如此說，梅蘭芳迫切要求石真將原詩直接譯成白話體詩，詩云：

親愛的，你用我不懂的

語言的面紗

遮蓋著你的容顏；

正像那遙望如同一脈

縹緲的雲霞

被水霧籠罩著的峰巒。

石真還給梅蘭芳解釋說：「這是一首極為精湛的孟加拉語的即興短詩，這類的短詩，格律甚嚴，每首只限兩句，每句又只能

使用十九個音綴，這十九個音綴還必須以七、五、七的節奏分別排成六行。更有趣味而別緻的是，這類的短詩正像我們的古典詩

歌一樣，一定要押韻腳，而且每行的『七』與『七』之間也要互葉。」這首詩之所以很接近中國古典詩歌，石真說是因為「泰翁

對我們的古典詩歌是十分稱讚的，詩人雖然不懂漢語，但是他讀了不少英語翻譯的屈原、李白、杜甫和白居易的詩篇，並且時常

在著作和講話裡徵引，這首短詩的意境，便很有中國的風味。他非常形象地用雲霧中的峰巒起伏來描述他所熱愛而又語言不通的

國家之藝術家那種紗袂飄揚、神光離合的印象。」

經過石真的翻譯和解釋，梅蘭芳更加懷念已逝去多年的泰翁，為此，他寫了一首題為《追憶印度詩人泰戈爾》的詩，刊登在

當年五月十三日的《光明日報》上，全文如下：

1924年春，泰戈爾先生來遊中國，論交於北京，談藝甚歡。余為之演《洛神》一劇，泰翁觀後賦詩相贈，復以中國筆墨

書之紈扇。日月不居，忽忽三十餘載矣。茲值詩人誕生百年紀念，回憶泰翁熱愛中華，往往情見乎詞，文采長存，詩以記之。

詩翁昔東來。日月不居，雙鑠霜鬢叟。

高譽無驕矜，虛懷廣求友。

梅蘭芳的藝術和情感

當日盍簪始，叨承期勖厚。

歡賞我薄藝，贈詩吐瓊玖。

影聲描繪深，格律謹嚴守。

紫毫書紈扇，筆勢蛟蛇走。

微才何足論，鼓舞乃身受。

百歲逢誕生，人琴悵回首。

紀念談軼事，膚詞壒以帚。

惟君戀震旦，稱說不去口。

願偕中國人，相倚臂連手。

文章與美術，探討皆不苟。

如忘言語隔，務使菁華剖。

憶聽升講壇，響作龍虎吼。

黑暗必消亡，光明判先後。

反帝興邦意，憂時見抱負。

寰球時代新，孤立果群丑。

惜君難目擊，遠識誠哉有。

中印金蘭誼，綿延千載久。

交流文化勤，義最圍結取。

泰翁早燭照，正氣堪不朽。

誰與背道馳，路絕知之否。

誰也不會想到，這首詩竟成了梅蘭芳最後的遺墨。這年八月八日，他因心疾而去世。梅夫人率子女將梅家歷代收藏的文物和紀念品，包括泰戈爾贈送的那柄紈扇和難達婆藪贈送的那幅水墨畫悉數交給了國家，以供後人鑒賞。

梅蘭芳和胡適：兩個博士的交誼

依常理思維，以「反封建」為己任的新文化運動，和被視作「舊劇」而力圖全盤否定的中國戲曲是格格不入的，甚至是水火不容的。同理，作為新文化運動的先驅，胡適似乎也應當與京劇的代言人梅蘭芳不可並行，甚至老死不相往來。誠如魯迅，他一度就因為他與梅蘭芳為一談而忿懣異常。

然而，從胡適日記裡發現，事實完全相反。儘管在對待傳統戲曲「舊」的問題上，胡適與其他新文化運動的鬥士們並無二致，都主張戲曲必須改革，但與陳獨秀、錢玄同、劉半農等人不容置疑的激烈相比，胡適的態度卻是和風細雨的。同時，與當時社會上普遍視戲曲演員為「戲子」而備加歧視不同，胡適與梅蘭芳卻交誼深厚。

「梅蘭芳」的名字最早出現在胡適日記裡，是在1928年。他這樣寫道：

1928年十二月十六日

梅蘭芳來談，三年不見他，稍見老了。

由此可知，在三年前的1925年，胡適與梅蘭芳就曾見過面。當時，梅蘭芳的名聲如日中天。不僅在國人眼中，他是旦行翹楚、伶界大王，也因為於1919年和1924年兩度訪日而將聲名遠播至海外，在外國人眼中，他是中國藝術的化身。

二〇年代中期，梅蘭芳位於無量大人胡同的「梅宅」幾乎成了外交場所。他接待過國內外包括文藝界、政界、實業界、教育界各界人士多達數千人。胡適是其中之一，也就成為可能。更有人大膽揣測，教育家、胡適的老師杜威博士在華講學期間，正是由胡適陪同赴梅宅拜訪梅蘭芳的。可以推斷，梅蘭芳與胡適的第一次見面就是在三年前的1925年。

然而，因為胡適日記中沒有明確記載，所以有人根據梅蘭芳的摯友齊如山於胡適去世後所撰《挽胡適之先生》中的一段話「我與適之先生」，相交五十多年。在民國初年，他常到舍下，且偶與梅蘭芳同吃便飯，暢談一切」，認為胡、梅二人最早相識於民國初年。

事實上，胡適二十歲時，即1910年夏赴美留學，直到1917年六月歸國。由此，胡、梅二人也就不大可能如齊如山所言在「民國初年」就相識相見。如果說，胡適自回國初始即與梅蘭芳開始交往，那胡、梅二人最早見面，也當在1917年六月之後。

在新文化運動的先驅者中，陳獨秀是最早提出舊劇是需要改良的。他早在1909年便發表了《論戲曲》，指出「要說戲曲

有些不好的地方，應當改良，這時的陳獨秀，對於所謂「舊劇」的態度，是改良而非全盤否定。但是，在新文化運動如火如荼之際，我是大以為然」。也就是說，這時的陳獨秀，對於所謂「舊劇」統統棒殺之勢。

與此相對，胡適對舊劇的態度卻是溫和的。他在他的《文學進化觀念與戲劇改良》（發表在1918年的《新青年》第五卷第四號上）一文中，這樣說：

「一種文學的進化，每經過一個時代往往帶著前一個時代留下的許多無用的紀念品：這種紀念品在早先的幼稚時代本是很有用的，後來漸漸的可以用不著他們了，但是因為人類守舊的惰性，故仍舊保存這些過去的紀念品。在社會學上，這種紀念品叫做『遺形物』。如男子的乳房，形式雖存在，作用已失：本可廢去，總沒廢去，故叫做『遺形物』……在中國戲劇進化史上，樂曲部分本可以漸廢去，但他仍舊存留，遂成一種『遺形物』，早就可以不用了，但相沿下來至今不改。西洋的戲劇在古代也曾經有過許多幼稚的階段，如和歌、面具、過門、背躬、武場等等。但這種『遺形物』，在西洋久已成了歷史上的古蹟，漸漸地都淘汰完了。這些東西淘汰乾淨，方才有純粹戲劇問世。中國人的守舊性最大，保存的『遺形物』最多。」

顯而易見，胡適對舊劇的態度是廢去「遺形物」，也即對舊劇進行改良，而並非廢除舊劇本身。

那麼，這個時期的梅蘭芳，又在做些什麼呢？

從1913年至1918年，梅蘭芳連續排演了十四部新戲，既有老戲服裝的新戲，也有古裝新戲，更有時裝新戲。正當新文化運動鬥士們激辯是否立即就與梅蘭芳見過面，不難揣測，主張戲劇改良的胡適欣喜地看到了梅蘭芳已經將戲劇改良付諸了實踐。當胡適的高足傅斯年撰文《戲劇改良各面觀》和《再論戲劇改良》，對梅蘭芳新劇大加肯定之後，胡適在《文學進化觀念與戲劇改良》一文中說，「傅斯年君……把我想要說的話都說了，而且說得非常痛快」。

對傳統戲劇的共同態度，或許便是胡、梅二人交誼的思想基礎。

一向喜歡和知識分子相交的梅蘭芳，對於先後在美國康乃爾大學和哥倫比亞大學學習，並涉獵農科、哲學、文學和政法，又熟通中外戲劇的胡適，自然也是渴望相交的。但是，由於歷史的原因，被稱為「戲子」的戲曲演員的社會地位是極為低下的，甚至不如娼妓。就如齊如山，縱然他很想在藝術上扶助梅蘭芳，但礙於環境和可能的流言，不得不有所顧忌而終不敢登梅門，只靠通信維繫兩人的友情長達兩年之久。

在這樣的情勢之下，胡適坦然與梅蘭芳交往，這固然有坦蕩蕩之君子風範，也與他熱衷交友的名士性格有關。

現在已經很難知道梅、胡第一次見面是在何種情形之下，是其中的一人主動上門拜訪，還是有中間人牽線？也不知道在

1925年之前，他倆見過幾次面？但可以肯定的是，他們的談話內容一定與戲劇有關。

在1925年見過面之後，胡適到英國倫敦參加了「中英庚款顧問委員會議」，之後回到上海，受聘中國公學校長，再

返回北京時，時間已是1928年。這也是胡適日記中所說「三年不見」的原因。

不久，胡適參與發起的「華美協進社」邀請梅蘭芳赴美演出。其中，胡適出了大力。他幫助梅蘭芳瞭解美國的風土人情、

美國民眾的欣賞習慣、美國劇院的格局佈景，以及美國的戲劇等，還參與梅蘭芳的演出籌備工作。比如，在劇目的選擇、說明書

的撰寫等方面，梅蘭芳都很仰仗胡適。這從曾任胡適秘書和助手的胡松平以日記形式編撰的《胡適之先生晚年談話錄》中可見一

斑：

1961年四月二十三日（星期日）

晚飯時，先生談起齊如山送來的一本《戲考》，裡面有好幾齣戲。只有《四進士》可以一看；其餘《二進宮》

等，連文字都不通，情節又沒有意義。《四進士》可以把它複印下來。胡頌平問：「齊如山先生怎麼不把它修正一

下？」先生說：「齊如山是捧梅蘭芳的人，他不是研究戲劇。」後來又談起當年梅蘭芳要到美國表演之前，他每晚很

賣氣力的唱兩齣戲，招待我們幾個人去聽，給他選戲。那時一連看了好多夜。梅蘭芳卸妝之後，很謙虛，也很可愛。

梅蘭芳赴美演出的籌備工作一直持續到1929年深秋，可謂盡善盡美。為便於讓美國人理解劇情，梅蘭芳曾兩次寫信給胡

適，請求他用英文筆譯《太真外傳》的說明書。在第一封信中，他這樣寫道：

適之先生左右，前日晤聆大教欽感無量，瀾新排之太真外傳不久即將出演，劇中情節擬用英、日文字分別譯出，

倬外人易於瞭解。茲奉上簡單說明，拜求先生設法飭譯，早日賜下，以便付刊。

或許胡適太忙碌，一時耽擱了。不久，梅蘭芳又寫了第二封信：

適之先生賜鑒，前奉一齣懇譯太真外傳。現在此戲已定於二十九日起演唱，此項說明書印刷一切約需四日，為時

已迫，不得已敬求設法將譯稿即賜擲下，但得劇名譯定以後即易於著手不敢褻瀆也。

兩封信之後，胡適最終是否如約將《太真外傳》翻譯成了英文。在胡適日記中沒有顯現。由於客觀原因，梅蘭芳在新中國成

立後所撰寫的《舞台生活四十年》中也沒有提及。

1929年冬，梅蘭芳自上海登船赴美。那天，到碼頭送行的，有上海各界名流外，也有胡適。然而，不知什麼原因，胡適在那天的日記裡，對此卻並未有所記載。直到1930年二月的一天，他的日記裡才出現了關於送行一事，卻也不是他親筆所追記，而是將一封登在《中國晚報》上的「致胡適之一封信」作為剪報粘貼在當天的日記中。這封署名「自在」的公開信不過六百字，主題是就胡適去為梅蘭芳送行感到無限痛惜。公開信裡的主要內容是：

……不過我在最近聞著你的一件行動，就把我十多年來欽敬崇拜的心理，降到零點以下，好像這宗事不是你胡適之所應該做的事了。什麼事呢？就是善於男扮女來唱戲的梅蘭芳出洋，你竟親自送行，這真是出乎我意料之外了。梅蘭芳的藝術怎樣，我是素來不屑看那些男扮女性扮女性來做戲的……我真估不到新文化運動的領導者如先生，親送男扮婦裝的戲子出洋！……實在替你十分的可惜，並且替中國的學者可憐。難道是你現在真要開倒車不成？適之先生，願你不要這樣腐化罷。亡羊補牢未為晚。望你勇於覺悟，恢復你原有的精神。

綜觀胡適日記，經常有將剪報粘貼在當天日記中的情形出現。對於剪報中所說，胡適又往往不加任何評論，甚至連輕描淡寫的議論兩句都似乎懶得去做。他如此行為，只是作為檔案保存，還是不屑置評，又或者是引以為戒？不得而知。但至少可以肯定的是，粘貼的剪報內容對於他而言，多少是能夠激起他心底漣漪的，否則他大可置之不理。因而，當他看到以上那份剪報，當他將這份剪報小心粘貼在他當天的日記中時，他會有何反應？憤怒、慚愧、一笑了之？

其實就胡適當時的名流地位，他不可能是第一次聽到這樣的非議，何況他對當時歧視「戲子」的社會環境也並非一無所知。曾經有激進人士將舊劇斥為野蠻戲劇，將梅蘭芳的扮相斥為「不像人的人」，將梅蘭芳在舞台上說的話，斥為「不像話的話」。

就連魯迅，也曾形容梅蘭芳的歌聲「像粗糙而鈍的針尖一般，刺得我耳膜很不舒服」，明確說，「社會上無論何種職業，不但三十六行，就是三萬六千行，也都是社會所需要的」。因此他強調「梅蘭芳是需要的！小叫天（即譚鑫培）是需要的！電影明星黎明暉也是需要的」！

然而，胡適卻於1928年在一次關於「社會職業」的演講中，明確說，「社會上無論何種職業，不但三十六行，就是三萬六千行，也都是社會所需要的」（見《廈門通信〈一〉》）。

也許是因為胡適曾經專修哲學，崇尚「存在即合理」；又也許他在美國生活良久而深受西方文明的洗禮，對人對事極具包容。所以，他並沒有因遭非議而中斷與梅蘭芳的交往。當梅蘭芳歸國時，胡適仍然親赴碼頭迎接。

對於胡適的理解、關懷與尊重，梅蘭芳自然心存感激。他在赴美途經日本時，曾致信給胡適，表達謝意：

適之先生，在上海，許多事情蒙您指教，心上非常感激！濱行，又勞您親自到船上來送，更加使我慚感俱深！海上很平穩，今天午後三時，安抵神戶了，當即換乘火車赴東京，大約二十三，由橫濱上船直放美洲了。曉得您一定關懷，所以略此奉聞，並謝謝您的厚意！

當他結束在美國長達半年之久的演出並裹挾著巨大聲譽返回上海後，立即就往胡宅拜訪。

這個時期的胡適正逢坎坷。他因連續在《新月》雜誌上發表了《人權與約法》等批評政府、提倡言論自由和獨立人權的文章而遭聲討，更接到了國民黨教育部發出的「訓令」。同時，《新月》雜誌遭查封，羅隆基被逮捕。在這種情況下，胡適不得不辭去中國公學校長一職，閉門謝客蝸居在上海的居所。

1930年七月二十五日，梅蘭芳登門拜訪時，胡適的學生羅爾綱正在胡家給胡公子思杜做家庭教師，他在《師門五年記——胡適瑣記》一書中特別撰文「梅博士拜謝胡博士」，詳細描繪了當時的情景：

七月的一天，下午二時後，突然聽到一陣樓梯急跑聲，我正在驚疑間，胡思杜跑入我房間來叫：「先生，快下樓，梅蘭芳來了！」他把我拉了下樓，胡思猷、程法正、胡祖望、廚子、女傭都早已擠在客廳後房窺望。思杜立即要廚子把他高高托起來張望。我也站在人堆裡去望。只見梅蘭芳畢恭畢敬，胡適笑容滿面，賓主正在樂融融地交談著……

梅蘭芳的到來，給這個親朋斷絕的蝸居家庭帶來了一陣歡樂。

歡樂是當然的。對於胡思杜等家人來說，他們能在自己的家裡近距離目睹卸了妝的梅蘭芳梅大師真容，自然有些喜出望外；對於梅蘭芳而言，他赴美之前，冒著破產的危險帶著的是一顆戰戰兢兢的心，而回來時卻收穫了無限榮譽，心中自然是喜悅的。而胡適，除了有一樣的欣喜之外，還應該有如釋重負的欣慰感。梅蘭芳的成功，似乎是對他關懷與尊重的回報。對於不久前的非議，也可能因此如煙消散。於是，他是輕鬆的、愉悅的。

梅蘭芳訪美的意義是重大的，它不僅糾正了外國人對中國藝術的偏見，更因為梅蘭芳先後兩次榮獲博士榮譽學位而在客觀上提升了戲曲演員在社會上的地位。從此，中國梅蘭芳的名字印刻在了美國土地上。這在胡適日記中也有反映。他寫於1930年八月二十四日的日記中，這樣說：

見著吳經熊，他新從哈佛回來，說，美國只知道中國有三個人，蔣介石、宋子文、胡適之是也。我笑說：「還有

「一個，梅蘭芳。」

其實，梅蘭芳之所以一回國就親自登門拜謝胡適，是因為他知道他的成功不限於「梅派」藝術本身，之前的充分詳細而有針對性的籌備以及後期的宣傳造勢，都是助其成功的不可或缺的重要原因。而在宣傳工作方面，胡適也是幫了忙的。

首先，因了胡適的關係，梅蘭芳初到美國即被胡適的母校哥倫比亞大學教授公會邀請參加了茶話會。隨後，他又應邀參加了胡適的恩師杜威舉辦的晚宴。據說，這種情形在美國教育界社交活動中是很少見的，影響力自然很大。

其次，梅蘭芳赴美時，帶去了齊如山事先主編的幾種宣傳品，以及兩百多幅戲劇圖案等作為宣傳之用。在他們到達美國後，舊金山的一位名叫歐內斯特・K・莫的先生又另外編撰了一本純英文專集《梅蘭芳太平洋沿岸演出》，內收多篇評介京劇和梅蘭芳生平及表演的文章，其中最重要的一篇文章就是胡適用英文寫的《梅蘭芳和中國戲劇》。

他在文中這樣介紹梅蘭芳：「……梅蘭芳先生是一位受過中國舊劇最徹底訓練的藝術家。在他眾多的劇目中，戲劇研究者發現前三四個世紀的中國戲劇史由一種非凡的藝術才能給呈現在面前，連那些最嚴厲的、持非正統觀的評論家也對這種藝術才能讚歎不已而心悅誠服……梅蘭芳先生的新劇是個寶庫，其中舊劇的許多技藝給保存了下來，許多舊劇題材經過了改編。正是在這個意義上，他的一些新劇會使研究戲劇發展的人士感到興趣。……梅蘭芳先生是個勤奮好學的學生，一向顯示要學習的強烈願意……」

從這個角度上說，梅蘭芳的登門拜訪，並不只是為了一個謝字，而更多的是繼續尋求胡適的幫助。因為梅蘭芳心氣高遠，他已經將他的藝術帶進了東瀛和美洲，他的目光又瞄向了歐洲。於是，在胡適日記中，又看到了梅蘭芳新的計劃，以及胡適給予的建議。

1930年七月二十五日

梅蘭芳先生來談在美洲的情形，並談到歐洲去的計劃。我勸他請張彭春先生順路往歐洲走一趟，作一個通盤計劃，然後決定。

其實不用胡適推薦，梅蘭芳在美演出期間就已經領受了張彭春的指導。張彭春因為熟知美國人的欣賞口味而及時提醒梅蘭芳改變美國人難以理解劇情的劇目，又實際承擔了總顧問、總導演之責，還兼做梅蘭芳的發言人而在各種場合向各界做了大量的宣傳工作。所以說，梅蘭芳在美國的演出成功，張彭春所起的作用不容忽視。因而，當梅蘭芳又有計劃訪歐演出時，胡適也就很自

梅蘭芳 的藝術和情感

然地又將張彭春推到了前台。

在籌劃訪歐期間，從胡適日記中可知，已先後自滬返京的梅、胡二人繼續頻繁交往。比如，他在1930年十月十三日、

1931年一月十六日、1931年二月十二日的日記分別有這樣幾句話：

下午見客，顧養吾、陳百年、梅蘭芳、馮芝生、王家松。

劉子楷（崇傑）邀吃飯，有福建來的蚌，確是美味。座上有梅蘭芳、姚玉芙、馬連良。

到齊如山家喫茶，會見Dr·Leseing & Dr·Schierliz及梅蘭芳。Leseing說「茉莉」出於梵文manika（？）。他問

劇本角色有「末尼」，與「摩尼」有無關係？我們都不能答。

儘管胡適在日記中多次提及梅蘭芳，也儘管可以推知他們相聚交談的主題應與戲劇有關，但胡適在日記中卻很少詳寫他們的

相談內容。唯有一次，不知是那天他的心情特別好，還是那天的交流內容特別有趣。總之，那天，即1931年七月二十七日的

內容很翔實：

李釋戡邀吃飯，有梅蘭芳及上沅、佛西諸人。大家談戲劇，我說，北京可設一國立劇場，用新法管理，每週開演

二三次，集各班之名角合演最拿手的好戲，每夜八點半到半夜止。每人有固定的月俸；其餘日子不妨各自在別處演戲

賣藝，但此劇場例定開演日子他們必須來。其餘日子，劇場可借作新劇試演及公演場所。

我偶談及老伶人錢金福七十一歲登台做武戲，在後台便喘嗽，一上台便精神抖擻了。此真是習慣的功效。梅蘭芳

說，此次他在廣州與金少山合演《霸王別姬》，金串霸王，中暑病倒在地，大家把他推扶出台，門簾一掀，他居然

做到完場，沒有錯誤。一下台便倒下了，醫生趕來，四個鐘頭沒有脈息。此例更奇。又小翠花口吃的屬害。在後台練

習，說白句句拗口。但一上台，口齒清脆，毫不見口吃，這更奇了。

不能不說胡適「在北京設一國立劇場，用新法管理」的提議頗具創造和新穎性，但或許是因為梅蘭芳此時的全部心思都集中

在訪歐的籌備上，而無力於此，胡適的這個建設性主張終未能付諸實踐。

然而，就在梅蘭芳躊躇滿志地準備歐洲之行時，也就是在上次與胡適相聚不久，九一八事變爆發，國內局勢急轉直下。梅

蘭芳不得已，於1932年離開北京，南下上海，旅歐計劃只得擱淺。從此兩年之內，胡適日記中未再有梅蘭芳的名字，直到

1934年的最後一天。那天，胡適在日記裡這樣記載道：

七點三刻，火車進上海北站⋯⋯

馮幼偉（即馮耿光）來，談梅畹華出國的事⋯⋯

國際大飯店吃飯：今天吃飯的有張仲述、余上沅、畹華、幼偉及新六。

到沈昆山兄家，畹華與幼偉借此處請客。

所謂「梅畹華出國的事」，指的是梅蘭芳即將赴蘇演出。當年年底，《獨立評論》上刊載了蔣廷黻的一篇文章《蘇俄遊記》。胡適在「編輯記」裡這樣寫：「（蔣先生）寫的是蘇俄的娛樂。我們看他記的莫斯科戲劇的新傾向，也可以明白蘇俄這回宴請梅蘭芳先生去演戲不是完全無意義的。」客觀上，他又為梅蘭芳訪蘇做了一次宣傳。

由此可見，除夕之夜的「畹華請客」，既是臨行前的告別，也是對胡適一貫的幫助的感激。

如果說梅蘭芳訪美演出的成功，僅在於使西方人重新認識了中國戲劇的話，那麼梅蘭芳訪蘇演出的成功，不僅僅在於傳播，更在於使「梅派」藝術上升為理論體系。從此，梅蘭芳戲劇體系與斯坦尼斯拉夫基戲劇體系、布萊希特戲劇體系並稱為世界三大戲劇表演體系。可以說，梅蘭芳訪美、訪蘇的巨大成功，與胡適、張彭春、余上沅等文化人在其背後的推動不無關係。

從蘇聯返國後，梅蘭芳定居上海，而胡適仍居北京。每當胡適因公因私抵滬，梅蘭芳均登門拜訪。1936年七月十四日，胡適在上海登船赴美出席太平洋國際學會第六屆年會。在他當天的日記裡，可知梅蘭芳曾經特地趕去送行。他這樣記道：

今晨兩點上船。送行者梅畹華特別趕來，最可感謝。

胡適的「最可感謝」，是因為當時已時至深夜兩點，還是梅蘭芳經過訪美訪蘇，聲名已非同往昔，更有可能是因為此時的梅蘭芳並不在上海，他是特別趕到上海來送行的。梅蘭芳自1932年之後一直定居上海，直到1936年春夏之交，他首次返回北京住了一段時間。期間，他收徒、演出，忙得不可開交。即便如此，當他得知胡適即將離國後，還是不遠千里特別趕去送行。

其實不論何種原因，總之，從胡適在日記中特別一記，也確知他是真感謝的。也可知胡、梅兩人的友誼，情深義重。

「梅蘭芳」的名字最後一次出現在胡適日記中，是在抗戰全面爆發前，即1937年五月五日。這天，他這樣記道：

早七點到上海，住國際飯店九〇八。

吳經熊來談，梅畹華來談，陳宗山來談。

客觀上，兩人從此也未再見過面。自七七事變後，胡適於1937年九月赴美作抗日宣傳和外交聯絡工作，一年後又任中國

梅蘭芳 的藝術和情感

駐美大使，一待便是八年八個月零十天，直到1946年七月回國。梅蘭芳1938年春在香港演出後，留在了香港，直到太平

洋戰爭爆發香港淪陷，他才返回也是淪陷區的上海，閉門謝客拒絕登台潛心作畫艱難度日。

儘管抗戰勝利後，胡適歸國，梅蘭芳重登舞台，但內戰戰火隔絕了身處北平的胡適和身處上海的梅蘭芳。

短短三年之後，中國政局發生大逆轉。胡適和梅蘭芳都面臨著人生選擇。雖然他倆對戲劇有共同的熱愛與追求，卻有

著完全不同的政治取向。胡適在眾人勸說留下的情況下，最終選擇搭上蔣介石派來的專機，飛向台灣；梅蘭芳卻在齊如山力勸

「走」的情況下，權衡之後還是留了下來。從此，他倆之間橫著一條海峽，彼此都無法跨越。

雖然在胡適日記中，再也沒有看到「梅蘭芳」的名字，但這並不意味著胡適從此忘卻梅蘭芳。相反，一旦環境、土壤適宜，

「梅蘭芳」便又會出現在胡適的頭腦裡、話語中和與友人的書信上。

胡適的好友楊聯陞曾經寫信給胡適，隨信附了他自己寫的幾首詩，其中有一首名為《花兒本不願開》。胡適1949年七月

二十七日在給楊聯陞的回信中，談到這首詩時，說：「此詩的意思很好，第二節使我想起一個故事。十多年前在北京家中看見內

人種的牽牛花兩朵，是梅蘭芳送的種子，大如飯碗，濃艷的真可愛。」

近十年後的1959年1月26日，是齊如山八十五壽誕。胡適在題詞中這樣寫道：「我祝他老人家多多保重，康健

長年，將來我們一同回到北平，也許還可以找到『綴玉軒』中我們的老朋友，聽聽他的苦痛，聽聽他唱如山老人新編的凱旋曲

哩。」

也許此時身處海外的胡適是瞭解大陸政治環境的，所以他說「聽聽他的苦痛」。梅蘭芳是否真的有苦痛？用胡適所提倡的

「大膽假設，小心求證」的論證方法推斷，梅蘭芳或許可能真的有苦痛。那苦痛便是：解放十年來，儘管他的政治地位有了很大

提高，但卻因此沒有一部新戲誕生。這對於愛戲如生命的梅蘭芳來說，真的是很苦痛的。

1961年八月八日，梅蘭芳去世。胡適是從日本電訊中獲此噩耗的。於是，往事重又縈繞在他心頭。第二天，胡頌平的

《胡適之先生晚年談話錄》中，這樣記道：

今天報載梅蘭芳（六十七歲）逝世消息。先生說：「我們是根據日本的電訊，日本是從大陸收到的消息。只說梅

蘭芳在蘇俄演戲的歷史，不曾提他在美國獻藝的經過。」於是在書架上撿出一本英文的《梅蘭芳》，上面有他的劇

照，還有許多美國名人捧場的姓名，如杜威、孟祿、威爾遜夫人等多人。先生也有一篇文章。最後是梅蘭芳在美國演

出各戲的說明，如《洛神》《貴妃醉酒》《霸王別姬》《御碑亭》等戲；只有《群英會》一齣，他是反串周瑜的…

日記中所提的「英文的《梅蘭芳》」應該就是歐內斯特‧K‧莫山所編纂的英文專集《梅蘭芳太平洋沿岸演出》。「先生也有一篇文章」應該就是《梅蘭芳與中國戲劇》。顯然，胡適對大陸官方只宣傳梅蘭芳赴蘇演出而忽略赴美演出，頗有些耿耿於懷。

重讀那本書和那篇文章，胡適實際上是在重溫那段逝去了美好歲月以及重拾日漸模糊了的記憶。友誼的對象斷了，友誼也就戛然而止。僅僅過了半年，1962年二月二十四日，胡適在台灣去世。

與卓別林大師的聚首

梅蘭芳與卓別林的見面因為事先不知情而頗有點戲劇性。

那是在梅蘭芳訪美期間。抵達洛杉磯的當晚，他應劇場經理之邀到一家夜總會參加酒會。當身穿藍緞團花長袍，黑緞馬褂的梅蘭芳一走進會場，樂聲立即停止，從廣播裡傳來的聲音是：「東方的藝術家梅蘭芳先生降臨敝地，表示歡迎。」這時，掌聲和著歡迎曲一起響起。梅蘭芳微笑著和大家打了招呼。

剛剛坐下，梅蘭芳就發現正迎面走來的一個人似曾相識，此人「穿著深色服裝，身材不胖不瘦，修短正度，神采奕奕」。正思量著在哪兒見過此人時，經理走過來對他介紹說：「這位是卓別林先生。」梅蘭芳恍然大悟，立即起身。這時，經理又對卓別林介紹說：「這位是梅蘭芳先生。」

兩位藝術大師的兩雙手緊緊相握。卓別林說：「我早就聽到您的名字，今日可稱幸會。啊！想不到您這麼年輕，就享受這樣的大名，真可算世界上第一個可羨慕的人了。」梅蘭芳則說：「十幾年前我就在螢幕上看見您。您的手杖、禮帽、大皮鞋、小鬍子真有意思。剛才見您，我簡直認不出來，因為您的翩翩風度和舞台上判若兩人了。」

於是，這次的酒會成了梅蘭芳和卓別林的私人聚會。他倆一邊品著美酒，一邊暢談著戲劇。梅蘭芳說他在卓別林的無聲電影裡學習到了如何依靠動作和表情來表現人物內心，卓別林則向梅蘭芳請教京劇中丑角的表演藝術。這雖然是他倆的第一次見面，卻由於有對戲劇的共同追求而彼此毫無陌生感，反而是無拘無束相談甚歡。

別六載，兩人再度見面是在上海。當時，卓別林的《摩登時代》剛剛殺青，又逢新婚，便偕妻子寶蓮‧高黛（在《摩登時代》裡扮演婦女主角）蜜月旅行到達上海。梅蘭芳欣然參加了由上海文藝界人士在國際飯店舉行的招待會。

梅蘭芳
的藝術和情感

老友重逢分外親熱，卓別林絲毫不見外地摟住梅蘭芳的雙肩，感慨道：「記得六年前我們在洛杉磯見面時，大家的頭髮都是黑色的，你看，現在我的頭髮大半都已白了，而您呢，卻還找不出一根白頭髮，這不是太不公道了嗎？」他的話語中不免幽默調侃，但梅蘭芳還是從中感受到卓別林頗為不順達的坎坷境遇，便安慰道：「您比我辛苦，每一部影片都是自編、自導、自演、自己親手製作，太費腦筋了。我希望您保重身體。」

當晚，梅蘭芳陪同卓別林夫婦先觀看了上海當時十分流行的連台戲，又馬不停蹄地帶他們到新光大戲院觀看了馬連良的《法門寺》。

卓別林只在上海停留了短短的一天，梅蘭芳幾乎陪了他們一天。也僅僅是這一天，中國永遠留在了卓別林的記憶中，以致他回國後在范朋克的招待晚宴上，完全用中文與范氏家的華裔僕人交流，著實令人震驚。

梅蘭芳也難忘卓別林。當他於抗戰期間退避香港後，經常以看卓別林的電影打發難挨的日子。《大獨裁者》拍攝完成於1940年，它實際上影射了希特勒的獨裁統治，對法西斯分子進行了無情的諷刺和鞭撻。這樣具有現實意義的電影，如果能夠引進到抗亂中的亞洲，應該是相當有意義的。因此，香港的幾家劇院，「皇后」、「娛樂」、「利舞台」都想方設法爭取首映權。

當「利舞台」經理瞭解到梅蘭芳與卓別林關係不一般後，便委託梅蘭芳去電和卓別林商量，購買放映權。卓別林很快覆電同意由「利舞台」首映。這除了因為他與梅蘭芳的友情外，還有就是梅蘭芳在電文中提到他「不久前曾在該劇院演出過」，卓別林相信梅蘭芳演出過的劇院一定是一流的。

1941年秋，爭取到《大獨裁者》首映權的「利舞台」為了感謝梅蘭芳，特地在星期天上午為他和兩個兒子葆琛、紹武安排了一場專場。這是梅蘭芳首次觀看《大獨裁者》，以後，他又陸續看了六遍，仍意猶未盡。他不僅自己看過七次，好像希望所有人都要看似的逢人就問：「看過《大獨裁者》沒有？快去看看。」

據梅紹武先生回憶，他當時只有十三歲，梅蘭芳曾問他喜歡其中哪一場，他回答說是「耍氣球」那一場，至於他為什麼喜歡，他說是因為「好玩兒」。梅蘭芳便解釋說：「那是諷刺希特勒的瘋狂野心啊。他妄想統治全球，肆意玩弄那個地球儀，用腳蹬、用頭頂，得意忘形，不可一世，最後地球儀啪的一聲破了，他的美夢也會跟那個氣球一樣破滅的。」另外，他還給兒子分析了「理髮室」那一場戲的含義：「兩個獨裁者各自為了要比對方高出一頭，扭動坐椅的轉輪使其升高，最後幾乎達到天花板那裡，

293

坐椅嘩啦一下子垮下來，把兩人摔個大馬趴，意思也是諷刺那兩個狂妄的傢伙早晚會垮台的。」

很明顯，梅蘭芳對這部電影的政治含義是相當敏感、深刻領會的。對於卓別林的表演，梅蘭芳最佩服的是冷峻和幽默。許多年後，他在《我的電影生活》中寫道：「他在螢幕上幾乎看不見有歡樂大笑的鏡頭，至多是諷刺性的冷笑，或者是痛苦的微笑。他的內心活動是深藏不露，不容易讓你看透。一種富有詩意的、含蓄的像淡雲遮月、柳藏鸚鵡那樣的意境，是令人回味無窮的。」

1954年，周恩來出訪日內瓦時宴請了正在此地的卓別林，還請他觀看了電影《梁山伯與祝英台》。卓別林盛讚中國傳統文化，當然特別提到了中國京劇和梅蘭芳。梅蘭芳聞訊，盼望著與卓別林再有見面暢敘的機會，卻因兩人先後離世而未能如願。

卓別林在《大獨裁者》中預言希特勒的獨裁統治必將滅亡，他從中卻看到日寇將會有同樣的下場，這恐怕就是他偏愛這部片子的主要原因吧。

「不速之客」豐子愷

畫家、散文家豐子愷曾經說，他平生一向不訪問素不相識的有名的人。然而，抗戰勝利後，他讀了他們的文章，似覺有理，從此也看不起京劇。不料留聲機上的京劇音樂，漸漸牽惹人情，使我終於不買西洋音樂片子而專買京劇唱片，尤其是您的唱片了。原來，五四文人所反對的，是京劇的含有毒素的陳腐的內容；而我所愛好的是：京劇誇張的、象徵的、明快的形式——音樂與扮演。」

問了素不相識的有名的梅蘭芳。這是什麼原因？是因為他對梅蘭芳在抗戰期間的愛國行為充滿敬意。

對於梅蘭芳來說，豐子愷可以說是一位不速之客。雖然豐子愷的大名，他早有耳聞，但當他聽說豐子愷來訪時，不免有些驚訝，因為他曾聽說豐子愷不僅是個畫家，還是個音樂家，對京劇卻並無好感。既然對京劇沒有好感，為什麼又來訪問我呢？梅蘭芳雖然在心底暗自嘀咕，但還是禮貌地穿戴整齊，出門迎客。熱情待人是他一貫的為人處世原則。

豐子愷好像早已洞穿了梅蘭芳內心的疑惑，一見面就解釋道：「五四時代，有許多人反對京劇，要打倒它，我讀了他們的文章，似覺有理，從此也看不起京劇。不料留聲機上的京劇音樂，漸漸牽惹人情，使我終於不買西洋音樂片子而專買京劇唱片，尤其是您的唱片了。原來，五四文人所反對的，是京劇的含有毒素的陳腐的內容；而我所愛好的是：京劇誇張的、象徵的、明快的形式——音樂與扮演。」

聞聽此言，梅蘭芳真切地感受到一種被人理解、被人欣賞的愉悅，不禁笑了。隨後，他將豐子愷迎進客廳，熱情邀坐，問：

「豐先生何時見過我在舞台上的演出呢？」

梅蘭芳
的藝術和情感

「戰前，我曾去天瞻舞台看過一次，那時我不愛京戲，印象早已模糊。後來愛看京戲了，您又暫別舞台了。」豐子愷這麼說著，不由得起戰時，他流亡在四川時，曾收到友人寄給他的一張梅蘭芳留鬚照，那張照片讓他在「仰慕梅蘭芳的技藝」之外，更添對梅蘭芳人格的「讚佩」，因而，他將照片高懸於屋內，每日都要駐足凝視片刻。不知有多少次，他對著照片中的梅蘭芳，輕聲低語：無常迅速，人壽幾何，不知梅郎有否重上舞台之日？我生有否重來聽賞之福？

所以，當他於抗後重返上海後，聽說梅蘭芳果然復出，喜悅之情無以言表，立即前往中國大戲院，連著看了五場梅戲，意猶未盡。他之所以想到要去拜訪梅蘭芳，是「要看看造物者這個特殊傑作的本相」，而梅蘭芳是他平生頭一次「自動訪問素不相識的有名的人」。

戰後，幾乎每個見到梅蘭芳的人最關心的就是梅蘭芳的戰時生活。豐子愷也不例外。此刻，豐子愷坐在梅蘭芳的對面，聽梅蘭芳講他在抗戰中既平凡又不凡的經歷。他邊聽邊暗地、仔細地打量眼前這個真實的梅蘭芳，一時似在夢中，他有些不敢相信「這就是舞台上的伶王」，然而容他再細看，還是「從他的兩眼之飽滿上，可以依稀彷彿地想見虞姬和肖桂英的音容」。

也正是這張臉，讓豐子愷驟生許多哀歎：「梅蘭芳今年五十六了，無論他的身體如何好，今後還有幾年能唱戲呢？『上帝』手造這件精妙無比的傑作，若干年後必須坍損失敗，而這種坍損是絕對無法修繕的！政治家可以奠定萬世之基，使自己雖死猶生；文藝家可以把作品傳之後世，使人生短而藝術長。因為他們的法寶不是全在於肉體上的。現在坐在我眼前的這件特殊的傑作，其法寶全在於這六尺之軀：而這軀殼比茶杯還脆弱，比這沙發還不耐用，比這香煙罐頭還不經久！對比之下，何等地惋惜！」

梅蘭芳遞過來一支三五牌香煙打斷了豐子愷內心的感慨，他坐直身子，把思緒拉回到側耳傾聽梅蘭芳的敘述上。梅蘭芳的敘述音調平和沉著，但豐子愷卻從中分明感受到了他所經歷的驚心動魄，只是他的這個驚心動魄與常人不一樣罷了。這時，豐子愷又想起了那張蓄鬚照，結合梅蘭芳的敘述，他這才感覺到「這個留鬚的梅蘭芳，比舞台上的西施、楊貴妃更加美麗，因而更可敬仰」。於是待梅蘭芳說完，他感慨道：

「那時候，江南烏煙瘴氣。有些所謂士大夫者，賣國求榮，恬不知恥。梅先生您卻獨有那麼高尚的氣節，安得不使我敬仰？況且當時您已負盛名，早為日本侵略者所注目，想見您在上海淪陷區中是非常困苦的。但您卻能夠毅然決然地留起鬚來，甘於貧困，拒絕演戲，這真是威武不能屈的大無畏精神。」

梅蘭芳微笑著直搖頭，似乎又在自謙：比起那些抗日志士，我差得太遠。

豐子愷自稱他對「梅蘭芳這位藝術大師的藝術，其實並無研究，也可是說是很不懂得」，因而初次與梅蘭芳會面，他與梅蘭芳談得多的並不是藝術，而是關於抗戰。臨行前，他送給梅蘭芳一把扇子，扇子上有他就蘇曼殊先生的詩句：「滿山紅葉女郎樵」而作的一幅畫，題詞則是弘一法師在俗時所作《金縷曲》。

次日，梅蘭芳到振華旅館回訪豐子愷。許多年以後，每當豐子愷憶起兩人的這次會面，總是禁不住啞然失笑。大名鼎鼎的梅蘭芳出現在振華旅館時，立即引起旅館賬房和茶房的熱情相迎。誰知當梅蘭芳提出他要找豐子愷時，大家愣了，問：「豐子愷？誰是豐子愷？」

「你們連豐子愷也不知道？」梅蘭芳也愣了。

「勞您梅大爺大駕，親自來找，這豐子愷恐怕也不是小人物吧。」

梅蘭芳見他們確實不知道豐子愷其人，便滿含敬仰之情為豐子愷作了一次口頭「廣告」。因了這次「廣告」，待梅蘭芳走後，豐子愷的屋裡擠滿了剛剛買來紀念冊、請求他簽名題字的人，讓豐子愷應接不暇。

一年後，又是一個春花浪漫時節，豐子愷第二次赴「梅華詩屋」拜訪了梅蘭芳。這次，他倆暢談了京劇藝術，既就具體的某齣戲談京劇舞台問題，又談關於京劇的象徵性。如豐子愷自己所說，去年他是「帶了宗教的心情去訪梅蘭芳，覺得在無常的人生中，他的事業是戲裡的戲，夢中的夢，曇花一現，可惜得很」。今春，他是「帶了藝術的心情去訪梅蘭芳，又覺得他的藝術具有很高的社會價值，是應該提倡的」。

梅蘭芳雖然與豐子愷只見過幾次面，但他爐火純青的藝術以及高尚人格都給豐子愷留下永久難忘的印象。1961年中秋，當豐子愷在一份晚報上得悉梅蘭芳因病去世的消息後，心痛不已，當即撰文，盛讚他是「一個才藝超群的大藝術家」，又是「一個光明磊落的愛國志士」。次年，在梅蘭芳去世一週年之際，他又撰文，再一次高度評價了梅蘭芳的「蓄鬚」。文章寫道：

茫茫青史，為了愛國而犧牲性命的仙人，有幾人歟？假定當時有個未卜先知的仙人，預先通知梅先生，說到了1945年八月十日，日寇一定投降，於是梅先生蓄鬚抗戰，忍受暫時困苦，以博愛國榮名。那麼，我今天也不寫這篇文章了。然而當時並無仙人通知，而中原寇焰沖天，回憶當日之域中，竟是倭家的天下，我黃帝子孫似乎永無重見天日之一日了。但

梅先生以唱戲為職業，靠青衣生活。當年蓄鬚不唱戲，便是自己摔破飯碗。為什麼呢？為了愛國。茫茫青史，為了愛國而摔破飯碗的「優伶」有幾人歟？梅先生不為所屈，竟把私人利害置之度外，將國家興亡負之仔肩。試問：非有威武不能屈之大無畏精神，曷克臻此？

吳清源：「圍棋天才少年」

對於吳清源，很多人都知道他是圍棋天才。很少有人知道，他在小的時候，就有圍棋天才少年的稱號。更鮮為人知的是，這個稱號還是梅蘭芳封的呢。

吳清源1914年出生於中國福建省閩侯縣的名門望族。吳家祖上幾代以經營鹽業為生，家境充裕，到吳清源祖父這一輩時，吳府是當時福州名門四家之一。祖父死時，中國社會正處於動亂之中，鹽業無法正常地維持下去。於是，吳清源的父親在和兄弟們平分了家產後，帶妻小離開福州，去了北京。

吳清源的父親曾經留學日本，從日本回來時帶回了不少圍棋的書刊和棋譜。在父親的教導下，年幼的吳清源開始接觸圍棋，並很快愛上了這一行。父親去世時留給三個兒子的遺物不同——給長子的是習字用的拓本，給二子的是小說，給三子吳清源的就是圍棋棋譜。以後，吳清源果然成了圍棋大家，他的大哥作了官，二哥作了文學家。

1926年某一天，梅蘭芳應邀到北京大方家胡同李律閣家作客。李律閣、李擇一兄弟是當時北京城有名的大富翁，曾經為段祺瑞和張作霖等親日派的北洋軍閥提供過相當數量的資金。李氏兄弟是如何和梅蘭芳有交往的，據吳清源回憶：「李擇一曾寫過一個劇本，由梅蘭芳先生主演。從此，李擇一全家都成為梅先生的捧場者。」吳家與李家沾點親，吳清源稱李律閣、李擇一為姨父。那天，李律閣請客，既請了梅蘭芳，也請了吳家親戚，包括年幼的吳清源。

梅蘭芳首次見到吳清源時，吳清源正在和一個老頭下圍棋。只見小小的吳清源輕鬆自如，乘對方在思考的當兒，他居然聚精會神地在果盤裡挑選糖果和花生米吃，一副胸有成竹、滿不在乎的樣子，而那老頭卻緊鎖眉頭，苦苦思索，顯然下得很費勁，可見少年棋藝了得。於是，梅蘭芳送給吳清源一個「圍棋天才少年」的美譽。

十四歲時，吳清源去了日本。在日本，他被譽為日本圍棋「聖手」。

梅蘭芳又一次和吳清源見面，是在1956年他第三次出訪日本時。當吳清源聽說梅蘭芳來到日本後，專程趕到梅蘭芳下榻賓館，請求一見。雖說他倆的年齡相差二十歲，又只在吳清源小的時候見過一次面，但此番相見，卻如多年老友一般親切。臨別，兩人互贈了禮物。吳清源將他的著作《吳清源圍棋全集》送給了梅蘭芳。梅蘭芳回贈了一套《梅蘭芳劇本選集》及《舞台生活四十年》，還有他的戲裝照。

在聽吳清源興致勃勃地談圍棋時，梅蘭芳不由暗自感慨：圍棋是中國國粹，已有三千多年的歷史，日本的圍棋還是從唐代流傳過去的，如今日本棋藝卻已置中國棋藝之上。吳清源本是土生土長的中國人，如今他的輝煌成就卻代表日本。想到這些，梅蘭

梅蘭芳的藝術和情感

芳不禁操心起如何振興中國圍棋的問題來。

於是他問吳清源。

他向梅蘭芳建議：「年齡最好不超過十六歲，我一定用全力照顧他們，使他們加快學成歸國，參加研究圍棋的專門機構，成為後起的骨幹，使中國的優秀傳統藝術能夠發揚光大。」

梅蘭芳沒想到吳清源離國已近三十年，卻還惦記著中國的情況，詢問是否能收他們為徒。沒想到，吳清源有些為難，他在給梅蘭芳的回覆中告知他現在的住處離日本棋院很遠，而且老母正有病在家療養，家中實在無空處供兩少年寄宿。不過，他答應盡快為他倆另找合適的人家。

然而，人算不如天算，因中日關係再次惡化，兩國又斷了來往，兩少年終未能成行。但是，梅蘭芳的努力並沒有就此泡湯。六年後，陳祖德、陳錫明和另外三名棋手，作為戰後第一批中日友好圍棋訪日團成員，如願踏上了日本國土。梅蘭芳這才大大地鬆了口氣，他總算為振興中國的圍棋出過一把力。

周恩來說：「願意到哪裡就到哪裡」

據說，在上海解放前夕，在中法大藥房藥劑師余賀的家裡，周恩來秘密接見過梅蘭芳。當時，國共兩黨都在努力地、積極地爭取文化名人。就在國民黨的一些高級官員頻頻以優渥的生活待遇誘惑梅蘭芳的同時，共產黨上海地下組織也加緊了活動。於是，梅蘭芳便在寓所院子裡撿到了一本《白毛女》劇本。如果周恩來真的在這個時候接見了梅蘭芳，那麼，他一定是勸梅蘭芳留下來。

其實早在抗戰勝利初期，梅蘭芳就曾想拜訪周恩來。那時，他接到駐上海的中共辦事處工作人員轉來的周恩來的問候，表示想見一見周恩來。但是，梅蘭芳只猜測周恩來有難言之隱，卻不知道周恩來是在保護他。周恩來預料到國共合作隨時會破裂，如果此時與梅蘭芳等文化名人交往過多，一旦國共關係惡化，梅蘭芳必將受到國民黨的迫害。因此，周恩來拒絕了見面。果如他所預料，國共關係破裂後，素與共產黨關係比較密切的周信芳就備受國民黨特務的恐嚇、而梅蘭

從日本返回國內後，梅蘭芳始終沒有忘記他的承諾，他請秘書許姬傳去拜訪曾經是吳清源的圍棋老師、後專門從事培養青年棋手工作的顧水如，請他幫助物色幾位天才少年的情況。陳祖德、陳錫明成為首選人才。梅蘭芳親筆給吳清源寫了信，告知兩位天才少年正在尋找中國師傅的意願。

「吳先生，能不能到祖國來看一看，如此愛國之情令他感動，他當即說：「吳先生眷念國家的熱誠，使我們感到興奮，我

吳清源離國並不時想到盡力報效國家，如此愛國之情令他感動，他當即說：「吳

他向梅蘭芳建議：「年齡最好不超過十六歲，我一定用全力照顧他們，使他們加快學成歸國，參加研究圍棋的專門機構，成為後。

梅蘭芳
的藝術和情感

芳安然無恙。

隨後，上海地下黨派夏衍和熊佛西先後赴梅蘭芳家，請他們留在上海，迎接解放。周信芳很早就與郭沫若、夏衍、于伶等左翼戲劇家有過接觸，也曾與田漢等一起共事過。應該說，他對革命的理解比梅蘭芳要深，對共產黨的認識也比梅蘭芳要多。所以不用勸說，他便向夏衍、熊佛西表示：「請放心，我決不跟國民黨走，堅決留在上海迎接解放。」

然後，周信芳陪同夏、熊二人來到梅家。梅蘭芳為共產黨的誠意所感動，同時隨著三大戰役的勝利、平津的先後解放，他越來越看出蔣介石政權的腐朽，堅信這個集團必定要倒台。正如他在1949年九月政協會上發言所說：「我看清楚了，解救中國的真正力量是共產黨領導的人民革命。」於是，未費夏、熊二位多少口舌，他明確表示：「我是哪兒都不會去的。」

1957年夏，瑞典舞蹈促進協會主席海格爾先生受國際舞蹈協會之托為授予梅蘭芳一枚榮譽章以圓形白色大理石製成，約三寸小碟大，上面雕刻著一位正在迴旋起舞的美女，恰如梅蘭芳在舞台上塑造的如嫦娥、如天女般的曼妙形象。按照該協會的章程，只有在藝術上有高度造詣的人，方可得此殊榮。據統計，成立於1931年的國際舞蹈會曾經頒給世界各地十三位藝術家榮譽章，梅蘭芳是第十四位獲此榮譽的藝術家。

授章典禮在瑞典駐華使館舉行，周恩來總理親臨會場，他認為國際舞蹈協會將這樣一枚榮譽章頒給中國的一名京劇演員，實際上是高度評價了中國藝術，這也是全中國人民的榮譽。梅蘭芳在致答謝詞時表達了對國際舞蹈協會的感激之情，並表示今後定更加努力。然而，上蒼只留給了他僅僅四年春秋，便殘忍地截斷了他繼續輝煌的征途。

梅蘭芳有高血壓病，他曾對人說，只要能上台，一場演出下來，他的血壓保準正常。對他這樣一個視藝術為生命的人來說，他是不是一直渴望終老在他所無限熱愛的舞台上呢？想必一定如此。所以，當他終因心絞痛而不得不住院治療時，他一心掛念的還是他的舞台、他的新戲和他的工作：為慶祝建黨四十週年，他又在準備一齣新戲，劇本寫好了，唱腔也編好了，只等著他去排演；新疆有一條鐵路落成了，約他去參加慶祝通車典禮，火車票都買好了，等等。太多的事讓他放不下心，他也有太多的心願等著去完成。

正在北戴河開會的周恩來聽說梅蘭芳住院，立即趕到阜外醫院探視。他坐在梅蘭芳的床邊，一邊給梅蘭芳把脈，一邊說：「我懂一點兒中醫，你的脈象弱一點，要好好靜養，好在你會繪畫，出院後可以消遣。」梅蘭芳哪裡是個想著消遣的人，他著急。周恩來安慰道：「等你病好了，願意到哪裡去就到哪裡去，國內外都可以去嘛。」隨後，周恩來輕責醫生：「你們平時只

注意我們中央領導同志的健康，像梅院長的病，應該早就發現。如今，你們一定要用心護理。」臨走前，周恩來又對梅蘭芳說：

「我明天回北戴河，下次回來看你。」

然而，一切都來不及了。1961年八月八日凌晨四點四十五分，梅蘭芳因急性冠狀動脈梗塞併發急性左心衰竭，遽然而逝。僅僅在前一天的晚上，他的精神狀況似乎不錯，還笑著安慰夫人福芝芳：「這幾天我已好多了，你也不要太操心了，你有高血壓病，不要來得太早，要在家多休息，要多保重身體。」然後，他讓長子葆琛送母親到病房對面的休息室去休息。這是他留給家人的最後一句話，隨後他便沉沉睡去，再也沒有醒來，享年六十七歲。

《人民日報》等多家報紙均在頭版發表了大幅訃告，並刊登了由周恩來等六十多人組成的由陳毅擔任主任委員會的治喪委員會名單。與此同時，世界許多國家的報紙也報導了這一噩耗。國內外的唁電多達近三百封，除了國內的，還有來自蘇聯、越南、德國等數十個國家。郭沫若、田漢、蕭三、鄧拓、陳叔通、葉恭綽、王崑崙等更賦詩作詞，痛悼一代藝術大師。

八月十日上午，北京各界兩千餘人在首都劇場舉行了隆重的梅蘭芳追悼大會，由陳毅副總理主持，他代表中共中央和國務院向梅蘭芳的親屬表示慰問。文化部副部長齊燕銘致悼詞，高度稱頌梅蘭芳光輝的一生。參加追悼會的除了中央和北京有關部門的負責人，包括周揚、夏衍、林默涵等外，還有蘇聯等各國駐華使節和外交官員以及正在北京訪問的一些國際友人。

梅蘭芳去世後，夫人福芝芳唯一的要求就是「不能火化只能土葬」。為此，周恩來建議將存放在故宮博物院的一口楠木棺材作價四千元賣給福芝芳。這口棺材原本是給孫中山預備的，因為孫中山去世後用的是蘇聯送來的一口水晶棺材，所以它就一直閒置著。於是有人說：「梅先生在世時當領袖（他有『伶界大王』之稱）去世睡的是皇帝的棺木（孫中山曾位居大總統）。」

幾年前，梅蘭芳就和夫人福芝芳商量好百年後要葬在香山碧雲寺的萬花山，那兒已經長眠著他的前夫人王明華。如今，他去了。

福芝芳按照他生前遺願，囑咐孩子們將他安葬在萬花山。王明華的棺木在他墓穴的右側，左側是福芝芳的壽穴。

按照周恩來的指示，有關部門準備為梅蘭芳修建墓地，梅蘭芳的長子梅葆琛參加設計製圖。然而，未及正式施工，「文革」開始了，修墓一事暫時擱淺。「文革」期間，當造反派、紅衛兵扛著工具衝向萬花山試圖挖掘梅蘭芳的墳時，卻因為墓前尚未立碑而始終找不到墳的準確位置而無奈作罷。

1976年，周恩來也去世了。直到1983年，梅葆琛關於修繕梅蘭芳墓的報告得以批准。墓地最終採用的是梅葆琛的設計：「漢白玉墓碑高二點五公尺，寬一公尺，被鑲嵌在墓後的虎皮石弓形圍牆的中間，在墓碑前正中間安置長方形花崗石墓頭，四周是一朵四瓣花形的梅花。」這朵四瓣花形的梅花極具象徵意義，象徵著「梅氏兄妹四人，一人一邊陪伴在父親的身後」。

第四章 師生情，桃李的無盡芳芳

與程硯秋：亦師亦友亦對手

程硯秋在他的《我的學藝經過》一文中，這樣說：「我十七歲（雙虛歲，實為十五歲）那年，羅先生介紹我拜了梅蘭芳先生為師。」他所說的「羅先生」，是羅癭公。他的角色相當於齊如山，是程硯秋的恩人、老師、編劇，一直輔佐程硯秋，直到生命的終結：他所說的「十七歲那年」，是1919年。

梨園界拜師學藝，有一套嚴格程序。首先要有引薦人向師父轉達徒弟拜師意願，徵得同意後，方可舉行拜師儀式。一般來說，引薦人與師父的關係比較密切，又很瞭解徒弟的藝術和為人。羅癭公是「梅黨」中一員，與梅蘭芳自然很熟絡。

那一天，羅癭公領著硯秋來到蘆草園梅宅，向梅蘭芳介紹說：「他叫程硯秋，也是唱旦角的，很想拜您為師呢。」望著眼前這個眉清目秀、略有點靦腆的大男孩，性情溫和的梅蘭芳本能地就喜歡上了他，只是讓他沒想到的是，程硯秋年紀不大，身世卻很坎坷。聽了羅癭公的介紹，他更是滿口應承。

拜師的過程就是這樣的簡單，拜師的儀式並不煩瑣，但很隆重熱鬧。

一般來說，在拜師儀式上，徒弟要給師父奉上拜師禮。因而，在這之前，羅癭公特地請求徐悲鴻為梅蘭芳畫一幅像，作為硯秋拜師的見面禮。羅癭公對徐悲鴻有引薦之恩，對羅癭公的請求，徐悲鴻自然不敢怠慢。他早就看過梅蘭芳的戲，特別鍾愛他新排的《天女散花》，認為美不勝收，妙不可言。思量片刻後，他決定以梅蘭芳的「天女」形象繪像。

拜師儀式那天，梅宅高朋滿座、名流匯聚。人們走進大廳的第一眼，就看到中央牆壁上高懸著的徐悲鴻繪梅蘭芳天女像：雲裡霧間，梅蘭芳雙手合十，神情聖潔，若隱若現，四周圍的片片鮮花繽紛飄揚。徐悲鴻是以西洋畫的造型，中國畫的技法，精心繪製的這幅像，將梅蘭芳超凡脫俗的神情描摹得逼真傳神。畫的一角，是羅癭公的題詩：「後人欲識梅郎面，無術靈方可駐顏。不有徐生傳妙筆，焉知天女在人間。」

儀式開始，十五歲的程硯秋真誠地在梅蘭芳面前行拜師大禮，正式成為梅門弟子。微笑著接受弟子大禮的梅蘭芳，不曾想到，這位弟子日後會與自己同登「四大名旦」之列，與師父分庭抗禮。

梅蘭芳收程硯秋為徒後，發現他雖然言語不多，但十分勤奮好學，他很喜歡這個學生，特別贈詩給他，詩曰：

程郎晚出動京師，小影傳來亦自妹。

學得汝師須體認，所應有有無無。

此詩的後一句被行家認為是學戲箴語，意即鼓勵學生在學習中懂得取捨，把握好分寸，既不可過也不可不及。

從此，無論自己多忙，梅蘭芳總是盡量抽時間輔導硯秋，每次演出，他都特地留一個固定的座位給硯秋，讓他觀摩體會。硯秋深知自己非梨園世家出身，沒有這方面的遺傳，又機會難得，所以特別好學好鑽。每次看完梅師的戲，他都要向梅蘭芳提出一些表演藝術上的問題，與梅蘭芳探討切磋。在梅蘭芳的眼裡，這個弟子在稠人廣眾中是不善誇誇其談的，但是在與他探討藝術問題時，卻能侃侃而論。可貴的是，他從不人云亦云，也從不隨聲附和，而總是有自己獨到的見解和思想。硯秋的勤奮好學的態度、與眾不同的獨特個性，令梅蘭芳對他更增加了好感。

由梅蘭芳指點，加上自己的努力學習與實踐，程硯秋進步很大。這年初夏，梅蘭芳和陳德霖等人在泰豐樓小聚，其間談到程硯秋，梅蘭芳說：「硯秋近日學業大進，昆曲《出塞》《思凡》《驚夢》《鬧學》《琴挑》等劇，皆已精熟，而亂彈青衣及刀馬旦，亦學會甚多，此子極機靈也。」

為了讓硯秋有更多的實踐機會，梅蘭芳安排硯秋在他的《上元夫人》《天河配》《打金枝》等劇中客串角色。雖然這些都是小角色，特別是在人物眾多、場面宏大的《上元夫人》中，他的形象被淹沒其中，幾乎無人分辨得出。但是，他從不抱怨，而是抱著學習實踐的誠心，演得極為認真。

又有一次在奉天公館唱堂會，硯秋唱的《佳期》《御碑亭》都是梅蘭芳的「拿手戲」，《御碑亭》更是梅蘭芳親手為他安排。演出後，受到陳德霖等老前輩的交口稱讚。更有人說，此人可接陳德霖的班。

還有一次硯秋與梅蘭芳、陳德霖、姜妙香、余叔巖、姚玉芙和陳彥衡等聚會，不知由誰提議，由陳彥衡操琴，各人唱一段。輪到硯秋唱時，陳德霖不住地點頭。能得到旦行老前輩的肯定，也足見硯秋此時技藝非凡。待他唱罷，陳德霖說：「當硯秋未出師時，嗓音雖極好，唱的可不是味，現在嗓音雖未全復，唱的味兒很好，腔調均對，可算極難得，好好用功，再過數月，嗓音站

住，必成就矣。」

1920年十一月下旬，實業家張謇和劇作家歐陽予倩創辦的南通「伶工學社」首屆學員結業，又逢張謇三兄張察七十大壽，張謇邀請梅蘭芳前往參加結業典禮和兄長壽宴。此時，梅蘭芳的祖母臥病在床，他自己又事務纏身而無法前往，便讓齊如山帶著弟子程硯秋作代表前往祝賀。張謇在十一月十日的日記中，這樣記載：「程郎硯秋自京來，浣華（即畹華，梅蘭芳字）囑之也。」

此時，硯秋尚屬無名小輩，梅蘭芳的名聲已遍及大江南北。梅蘭芳讓硯秋代替自己往南通，一是對弟子技藝的絕對信任，二是為提供了一次嶄露頭角的機會。臨行前，由梅蘭芳親自傳授，程硯秋趕排了《貴妃醉酒》。程硯秋到南通後，果然就以這齣戲作為獻禮。

有梅蘭芳弟子的頭銜，又唱梅蘭芳親授的戲，程硯秋自然備受南通戲迷的關注。雖然大家認為與梅蘭芳的《貴妃醉酒》相比，硯秋顯得生一些，但他們還是不吝讚美，說這齣戲是硯秋「平生第一傑作」。張謇起初還為梅蘭芳不能前來而有些鬱鬱，看到程硯秋，聽了他的戲，愁緒一掃而光，他在硯秋的身上，看到了梅蘭芳的影子。他在給梅蘭芳的一封信中，這樣說：「如山、硯秋來，見賢之書畫，又數日，見賢之手札，即以學生論，亦可為猛勇精進者矣，豈勝歡喜。硯秋誠佳子弟，通人推重賢之意乃尤重之。僕詩自謂足重硯秋也，賢可觀之。」他所說的「詩」，是他特為硯秋而寫的《蒨蒨行贈程郎》，詩曰：

蒨蒨程郎裁十九，此來遠為城南壽。
城南老人鬚鬢蒼，耐夜聽歌酬意厚。
鶯吭轉變澀欲圓，燕態輕盈嬌似觳。
去年為郎作一詩，今年見郎如本師。
即無瘦公抱玉說，秀也寧有人瑕疵。
……

1922年五月，張謇七十壽辰。梅蘭芳再請程硯秋代表他隨齊如山，第二次赴南通，演出於「更俗劇場」，戲碼是梅蘭芳的拿手戲《思凡》。時隔一年，在南通戲迷眼裡，程硯秋已經今非昔比，不僅技藝嫻熟了許多，氣質上更接近乃師了。

除了《貴妃醉酒》，程硯秋的《遊園驚夢》也是從梅蘭芳那裡學來的。這齣戲原是陳德霖的拿手戲，表情精彩、舞姿細膩，

年老體衰後，他將此劇傳授給梅蘭芳。梅蘭芳的表演有明麗之姿，幽婉之態，更令人心醉。得梅蘭芳親授，程硯秋不但在表情動作和表演方式上承乃師風采，更有唱腔之妙，聽來悠揚怡人。

程硯秋拜梅蘭芳為師時，他的新家也在北蘆草園，與梅宅很近，所以常常去梅家請教，自然與梅夫人王明華也常見面。在王明華的撮合下，程硯秋和梨園人家的女兒果素瑛（她是余叔巖的外甥女）結為夫婦。結婚典禮是在取燈胡同同興堂飯莊舉行的。梅蘭芳作為大媒，主持婚禮。應邀參加婚禮的賓客有四五百人，京城梨園界旦行名角兒，除了尚小雲正在上海演出外，其餘幾乎悉數到場，梅蘭芳、王瑤卿自然不用說，還有余玉琴、田桂鳳、朱幼芬、筱翠花、朱琴心等，將原本寬敞的飯莊擠得滿滿當當。報刊因此稱之為「自有伶人辦喜事以來，真正巨觀之名旦大會也」。

今天重提梅蘭芳和程硯秋這對師徒，許多老戲迷仍然津津樂道於他倆的兩次「打對台」，一次是在1936年，一次是十年後的1946年。對於某些不懷好意的人來說，他們也很願意看到師徒對台的情景，因為他們又有了挑撥離間、煽風點火的機會。但實際上，這樣的對台戲，是一種正常的藝術競爭。

寬泛地說，他倆的第一次打對台並不是在1936年，而是在1924年四月間。當時，程硯秋連續公演了兩部新戲，《賺文娟》和《金鎖記》，上座極盛，按照羅癭公的說法，為京師劇場之冠。這個時候，能與程硯秋抗衡的，只有梅蘭芳。雖然梅蘭芳此時只有一部新戲，那就是《西施》，但他畢竟是旦行翹楚，聲名無人能擋，無論演新戲，還是重拾舊劇，都極具號召力。因此，羅癭公在寫給朋友袁伯夔的一封信裡，這樣說：「近者，偌大京師各劇場沉寂，只餘梅、程師徒二人對抗而各不相上下。梅資格份量充足，程則鋒銳不可當，故成兩大之勢。」

嚴格說來，這次對台並非真正意義上的打對台，只是不湊巧，在整個京城劇界頗有些蕭條的情況下，只有他倆仍然活躍在各自的舞台上。從程硯秋的內心來說，此時，他也並沒有要與師父打對台的故意。

程硯秋不僅沒有這方面的想法，甚至在有機會與師父打對台時，竟然為顧及師父，主動放棄了一次對台的機會。那是在兩年後，他結束在香港的演出，回京途中路過上海。在他去香港前，曾與上海「共舞台」的老闆約好，待他自港回來後，在上海唱一個月。然而，當他回到上海，準備履行他之前的承諾時，意外地發現，梅蘭芳受上海「丹桂第一台」之約，正準備來滬演出。考慮到此時留滬演出一個月，期間勢必要與梅蘭芳打對台。他對梅蘭芳是尊敬的，他不願意看到師徒對台的情景，他認為這樣做是對師父的大不敬，肯定會傷害到梅蘭芳，儘管他這個徒弟並不一定能贏得了師父，但他還是決定避開為好。於是，他和「共舞

梅蘭芳 的藝術和情感

台」商量後，提前返京。

在梨園界，師徒之間、長輩與晚輩之間打對台，是經常發生的事。大多數情況下，都不是他們故意要和對方過不去，而只是巧合不幸遇上罷了。

梅蘭芳遷居上海後，京城戲院旦行的領袖人物也就是程硯秋了。在這幾年裡，儘管程硯秋其間出國考察了一年多，但相比梅蘭芳，京城的觀眾還是看程多於看梅的。因此，1936年，當離京數年的梅蘭芳首次北返，並且重新登台，自然吸引了大量渴求已久的梅迷們。加上他將票價只定為一點二元一張，並不昂貴，而且與他配戲的演員陣容十分強大，有老生楊盛春、小生程繼仙和姜妙香、丑角蕭長華等，演出的劇目多是「梅派」名劇。所以，包括楊小樓在內的名角兒自知不是對手，也就主動減少演出場次，避開梅的鋒芒。只有程硯秋毫不畏懼。

這個時候的程硯秋也早已不再是只為吃飯而唱戲的普通演員了，他有了自己獨特的藝術思想，也對戲劇有了更深的認識。

他出國了一次，不是演出，而是考察，他對自己長期的演出實踐進行了理論總結。同時，他對師徒關係，對打對台戲，也有了不同於以往的認識。他不再以為師父打對台就是對師父的不敬，相反，他認為只有一代超越一代，社會才能不斷進步。更重要的是，出於自身生活的考慮，也為了不影響全團演員一家老小的生活，面對師父的強大號召力，他也不能退縮。於是，他執意在前門外的中和戲院，在楊小樓等人每週只敢演一場的情況下，堅持每週演出兩場。

雖然程硯秋的演員陣容也十分強大，演出劇目也都是程派拿手戲《金鎖記》《碧玉簪》《青霜劍》《鴛鴦塚》等。但是，在這場師徒對決中，他還是不敵梅蘭芳。除了梅蘭芳的號召力，以及久未在京城露面的原因外，也有其他客觀原因。比如，程硯秋所在的中和戲院離梅蘭芳所在的第一舞台相距只有兩里路，觀眾花同樣的價錢，不如去看梅蘭芳。另外，中和戲園只能容納八百人，比第一舞台要小許多。所以，單純就觀眾人數論，程硯秋也不可能勝得了梅蘭芳。

此番師徒對台，外界傳言甚眾，多是說徒弟程硯秋故意為之，實有不敬之嫌。當然，支持程硯秋者也有不少，他們覺得他能夠不懂師父聲威，勇於挑戰的精神著實令人敬佩。這於他自己，於中國戲劇都有益無害。

十年以後，即1946年的那次對台，是如何形成的，有這樣一種說法：

抗戰勝利後，息演多年的梅蘭芳和程硯秋先後復出。巧的是，他們復出後的主要演出地點都是在上海。當時，程硯秋住在銀行家張嘉璈的小妹妹張嘉蕊的家裡。張嘉蕊是典型的程派戲迷，她與丈夫朱文熊住在茂名路著名的「十三層樓」和「十八層樓」

中間的一幢小洋樓裡，那裡曾經是安利洋行安諾德兄弟的住宅。「十八層樓」裡住著杜月笙，他的家與張嘉蕊的家僅一窗之隔。

1946年，就在程硯秋積極為重返舞台做著準備時，從張嘉蕊那裡聽到梅蘭芳已組織好強大陣容，將在中國大戲院盛大演出。

抗戰剛剛結束，梅蘭芳就在上海美琪大戲院與俞振飛合作演出了一部昆曲。那其實是為以後全面恢復唱京劇所做的準備。

此時，程硯秋只是孤身一人，沒有班底。顯然，在恢復演出這個問題上，他是落後梅蘭芳的。

張嘉蕊是如何知道梅蘭芳的演出計劃的呢？原來，曾經與梅蘭芳有過一段情的老生演員孟小冬此時已經嫁給了杜月笙，她與張嘉蕊是很好的朋友。因為她與梅蘭芳曾經的關係，自然是很關注梅蘭芳動向的，也因為如此，她也是能夠很容易獲悉梅蘭芳動向的。其實，孟小冬告訴張嘉蕊關於梅蘭芳的情況，完全是無意的，只是當作新聞說說而已。張嘉蕊聽說後，卻著急萬分，為了程硯秋。因為她是程迷，一心一意希望程派勝過梅派，也期望程硯秋的名望超越梅蘭芳。於是，她趕緊將從孟小冬那裡聽到的情況轉告程硯秋，並問他：「你打算怎麼辦？」

程硯秋有些茫然，不要說他始終沒有找機會與梅蘭芳打對台的想法，此時就是有這種想法，他也難以實現。因為他久別舞台多年，早已沒有了自己的班社。又因為他孤潔的性格，平時也少與梨園界人士來往。一時間，讓他到哪裡去組織人馬？在如此倉促之下，他能以什麼與梅蘭芳打對台？

張嘉蕊似乎比程硯秋還著急，見火燒眉毛之下，程硯秋還是一副不急不忙的樣子，更急。她問：「難道你就這樣看著那一邊轟轟烈烈，你這裡悄無聲息？」

程硯秋被問得急了，也有些沮喪：「那我還能怎麼辦？我這麼些年不唱了。」

張嘉蕊不依不饒：「那你還想不想唱？」

「那當然。」程硯秋的回答很乾脆。

「想唱就好。」張嘉蕊當機立斷，說，「我帶你去見一個人！」

張嘉蕊帶程硯秋去見的人，正是杜月笙。她讓杜月笙幫忙，立即為程硯秋組織人馬，搭好班子。杜月笙與張家交誼深厚，對張嘉蕊的請求，他自然不會怠慢，滿口應承。

「求」杜月笙的，是極不情願去的。他一向不屑與流氓、大亨、商賈、權貴打交道。他與大銀行家張嘉璈早就認識，但從來不利用這層關係，請張在經濟上做他的後盾。從杜月笙家出來，他的神情很落寞，絲毫不見欣然。走了一段從程硯秋的內心來說，他是極不情願去的。

路後，他竟然長歎一聲，對張嘉蕊說：「我今天權作上了趙梁山啊！」

張嘉蕊與程硯秋多年的交情，怎能不知道他此時複雜的心情，便安慰道：「你要吃這碗飯，就只好這樣做！」

杜月笙還比較守信，動用能動用的關係，很快就喚來了譚富英和葉盛蘭。程硯秋就是在這種情況下，以極快的速度組織好了班底，並應天蟾舞台的「大來公司」之請，在天蟾舞台開鑼。此時，梅蘭芳在「中國大戲院」也如期登場了。

這個傳說，有幾個事實是不確的：一，程硯秋當時並非孤身一人，沒有班底。二，這一年，他兩次去上海演出，的確住在張嘉蕊的家裡，下半年，他並非在上海積極準備重登舞台。上半年，他是和梅蘭芳一起應宋慶齡兒童福利基金會邀請，分別率團前往演出的，是天蟾舞台經理王准臣。

但是，他並非在上海積極準備重登舞台。上半年，他是和梅蘭芳一起應宋慶齡兒童福利基金會邀請，分別率團前往演出的，是天蟾舞台經理王准臣。

「秋聲社」，而且在去上海演出時，已經在北平長安戲院恢復了演出。二，這一年，他兩次去上海，的確住在張嘉蕊的家裡，下半年，他並非在上海積極準備重登舞台。

可以確定的是，此次對台，程硯秋是在天蟾舞台，梅蘭芳是在「中國大戲院」。這兩家戲院的幕後老闆都是吳性栽。作為商人，他當然是極樂意看到師徒對台這樣的情景的，因為這會給他帶來極旺的人氣和豐厚的利潤；對於程迷和梅迷們來說，他們也希望他倆對台，因為他們一直都在較勁，都想利用這樣的機會一決高低；媒體一向唯恐天下不亂，有這樣的事情發生，他們更加血脈賁張，激動萬分了，準備好好渲染一番。

於是，一場師徒對台戲，在眾人的期待中，正式開戰。

與1936年的那一次對台相比，此次，為梅蘭芳擔心的人明顯多了不少。原因是，相對來說，程硯秋此次的演出似乎要強於梅蘭芳的，除了譚富英、葉盛蘭，程硯秋的班底還有花臉袁世海；旦角芙蓉草；武旦閻世善；丑角劉斌昆、曹二庚、李四廣、蓋三省、梁次珊、慈少泉等；老生王少樓、張春彥；小生儲金鵬等。這樣強大的陣容據說只有在堂會或義務戲中才得一見。

其次，從年齡這個角度來說，梅蘭芳此時已屆五十，而程硯秋剛滿四十，正值盛年，體力上自然更勝一籌。然而，此時的程硯秋也存在致命的短處，他因脫離舞台數年，胖了很多。台灣青衣演員顧正秋在其回憶錄《舞台回顧》中，提到這次梅、程對台時，這樣寫道：那時，「程已經是大胖特胖了，以身材論，可以說已不夠旦角條件。」但是，她又說，「他的水袖好，腿的功夫，身段的運用完全遮去了粗笨的樣子。」

從演出劇目上來說，梅蘭芳抗戰期間只有《抗金兵》和《生死恨》兩齣新戲，而程硯秋的新戲有《荒山淚》《春閨夢》《亡

蜀鑒》《鎖麟囊》《女兒心》。很明顯，程派戲更有優勢。

程硯秋雖然擺明了要與師父一抗，但是，在他的心裡，對師父還是心懷歉意的。他很矛盾，一方面為了重返舞台，他不得不利用這樣的機會，另一方面，他又實在不願意與師父打對台。況且，形勢又似乎對他有利，他就更加過意不去了。掙扎了很長時間，他還是決定親自去向師父致歉。那一天，他特別到梅宅，與梅蘭芳進行了很好的溝通。

梅蘭芳是個極其溫和的人，他大度寬容。對於程硯秋這個弟子，他喜愛有加。儘管硯秋後來居上，與他同列「四大名旦」，幾乎與他平起平坐，這使他一度有強烈的危機感，但他並不因此記恨硯秋。當外界盛傳硯秋與他打對台，於他不敬時，他卻不以為然。在他看來，青出於藍而勝於藍，長江後浪推前浪乃自然規律。如今，面對硯秋真誠地致歉，他安慰說：「放心去演，排除外界干擾盡可能去發揮。」聽師父這麼說，程硯秋懸著的一顆心總算是放下了。他完全沒有了顧慮，全身心地投入了即將來臨的對決中。

雖然梅蘭芳並不介意弟子的挑戰，但他身邊的人還是很為他擔心的。正式對台後的每天早晨起床後，馮幼偉總是要打個電話給梅蘭芳，報告天氣情況，如天氣晴朗，他就說：「今天好天氣，一定能賣滿堂。」如果是陰雨天，他就會給梅蘭芳打氣說：「下雨沒關係，反正戲碼硬。」

此次對台，程硯秋的戲碼以新戲為主，老戲只有一齣《玉堂春》，這也是他的拿手戲；梅蘭芳則正好相反，以老戲為主，新戲只有一齣《抗金兵》。從戲碼來說，他倆各有所長，並不能分出高低。程硯秋所在的天蟾舞台，太大，能容納4000觀眾，而梅蘭芳所在的中國大戲院觀眾席只有天蟾的一半。因此，表面上看，程硯秋的戲，每每不能滿座，而梅蘭芳的戲，則常常爆滿，但從售票數來算，他倆是差不多的。

一個月的對台下來，外界的評價是：不分上下，打成平局。但也有人說，平局只是表面上的，實際上，程硯秋作為梅蘭芳的弟子，不沿襲梅蘭芳的老路，勇於創新，新戲不斷，從這個角度上說，他其實是這場對台的勝者。

也在這一年，他們除了對台以外，也同台演出過一次。這時，程硯秋剛剛接受趙榮琛補行了拜師禮，算是正式收趙為徒，梅蘭芳也剛收楊畹農為徒。因此，在一次義務戲時，有人提議，程、梅各帶自己的弟子，四人合作一齣《四五花洞》。這的確是一個很有創意的提議。早年，「四大名旦」合演過《四五花洞》，一直讓觀眾記憶猶新。

可能是為了打消觀眾對師徒之間關係的猜疑，剛剛打了一場對台的程硯秋和梅蘭芳不約而同地欣然接受了這個提議。據趙榮

琛回憶，程、梅二人「一起研究、設計，專門為此戲製作了新行頭」。在排練時，他們遇到了問題。程、梅嗓音不同，唱法有差異，這就涉及胡琴伴奏的問題。程硯秋的胡琴師熟悉程派，不瞭解梅派，反之亦然。該用誰的琴師呢？

這次程、梅同台，可能不如他倆對台那麼引人注目，但也吸引了眾多戲迷好奇的目光。首先，梅、程這對師徒同台競技的場面是難得一見的；其次，是「老梅帶小梅，老程帶小程」這樣奇特的組合；再者，便是一齣戲有兩班樂隊。在舞台的兩側，分別坐著梅蘭芳的樂隊和程硯秋的樂隊。當程、梅對唱時，分別由他倆各自的樂隊伴奏。這樣的演出方式，既奇特又新穎。

又是一個八年之後，1954年，程硯秋與梅蘭芳的又一次對台，還未及打起來，就被周恩來及時制止了。當時，梅蘭芳結束在南通的演出，準備暫不返京，而是先去上海。恰巧在這個時候，程硯秋正在上海演出他的新戲《英台抗婚》。如果梅蘭芳如期到上海，正好又與程硯秋在上海「碰」上了。外界得知這種情況，都欣欣然，以為又能看到一場好戲了。上海的報紙連忙刊出消息，說梅蘭芳、程硯秋即將同在上海演出。

周恩來也看到了這樣的消息，他將中國戲曲研究院院黨委書記馬少波叫去，囑咐他：「你們的兩位院長要在上海打對台，你趕快去把他們拉開。」當時，梅蘭芳是中國戲曲研究院院長，程硯秋是副院長。細心的周恩來一直很關注程、梅的關係，在程硯秋去世兩年之後的一天，他在宴請夫人果素瑛時，特地邀請梅蘭芳也參加。席間，他對梅蘭芳說：「硯秋對你是很尊重的，自傳裡幾次提到你。」梅蘭芳含笑點頭。

很多年後，馬少波這樣回憶當時的情況：「我先到南通，見到了梅院長，我把周總理的意見說了，他沒猶豫，就轉道去了南京。我又到上海找程院長，記得是直接去了戲院後台。我把總理的意思和梅院長的決定都說了……程半天沒說話，最後才嘟囔著說：『人家是薛寶釵，我是林黛玉！人家是漢劉邦，我是楚霸王……』看得出，程的內心很矛盾，一方面知道這次梅要是真來，自己肯定輸定了；可同時堅信自己一貫的思路，認定自己那種決戰決勝，一往無前的人生道路，不僅有益於藝術發展，更會使梨園人的覺悟和時代更合拍。」

這次的對台終究沒有打起來。程硯秋為什麼會認為如果這次對台打起來，「自己肯定輸定」了呢？其實在新中國成立後，程硯秋就已經大幅度壓縮了演戲數量，他的身材高而胖，隨著年齡增長，所以自覺已不適合再在舞台上演出，而轉向對西北民間戲曲的考察和研究。梅蘭芳則不同，他愛戲如命，始終未離開過舞台，儘管他在新中國成立後較少有新戲問世，又有多項政治頭銜，但演戲仍然是他的主要生活。從名聲上來說，程硯秋始終未能超越梅蘭芳。兩者相比，觀眾似乎還是更愛看梅蘭芳。有許多在

解放前不能走進戲院的下層貧民，一直渴望看梅戲，在新中國成立後，他們能夠如願，自然是梅戲的追逐者。程硯秋的《英台抗婚》是他的新作品，但卻未能大受歡迎。在這種情況下，梅蘭芳若來上海演出，勢必給程硯秋造成更大的壓力。

馬少波對程硯秋這個人的理解是很恰當的，他的分析也使我們看到程硯秋之所以數次與師父打對台，並非針對梅蘭芳個人，而是他所顧忌勇往直前的性格所驅使，也是出於有益於藝術的發展的考慮。所以，儘管師徒倆是競爭對手，時時要打對台，但這並不妨礙他倆私人的友誼，也沒有影響到他倆對中國戲劇所共同做出的努力。

哭悼愛徒李世芳

梅蘭芳有很多弟子，如果問他最鍾愛的弟子是誰，非李世芳莫屬。

李世芳原名李福祿，祖籍山西太原，1921年出生於梨園世家。其父李健是山西梆子花旦，藝名「紅牡丹」；其母李翠芬是山西梆子青衣，授徒很多。李福祿十歲時，父母到北平演出，頗受歡迎，演期長達半年之久。從此，他們一家人便在北平定居下來，福祿隨之被送往最著名的科班「富連成」，成為「世」字科學員，更名李世芳。

由於他眉清目秀，舉止文靜，在總教習蕭長華的安排下，學習旦角，專工青衣，兼習花旦。他天資聰慧，又刻苦好學，只一年後，就上台了，隨後與同在「世」字科學藝的毛世來成為「世」字科的兩塊牌子。在「盛」字科學員李盛藻、葉盛蘭、劉盛蓮、陳盛蓀、楊盛春等人相繼出科後，「富連成」的大軸戲，便由他倆擔當，開始獨當一面，成為「富連成」新一代的「科裡紅」。

相對而言，觀眾對李世芳更加偏愛，原因是他的長相酷似梅蘭芳，所以有評論說他是「以其秋水雙瞳，春風舉雲，酷似畹華，具王者相」。舞台下，李世芳絕沒有絲毫扭捏習氣，這與梅蘭芳也頗相像。戲迷們在私底下封了他一個「小梅蘭芳」的雅號。正因為如此，「富連成」為李世芳和袁世海排演了「梅派」名劇《霸王別姬》。袁世海宗楊派，飾霸王：李世芳宗「梅派」，飾虞姬。

1936年春夏之交，梅蘭芳自滬返平。這是他自四年前南遷後的首次北返。剛剛落腳，他就直奔「富連成」，一為追悼不久前病逝的「富連成」老闆葉春善，一為看看那個被稱為「小梅蘭芳」的李世芳。

在「富連成」新掌門人、葉春善之子葉龍章的安排下，梅蘭芳與「小梅蘭芳」見了面。兩人果然有幾分相像，梅蘭芳心甚歡

喜。當晚，梅蘭芳在鮮魚口華樂戲院看了一場「小梅蘭芳」唱的《霸王別姬》和《貴妃醉酒》。這兩部戲都是「梅派」名劇。看完之後，他對「小梅蘭芳」更加喜歡，問長問短的。同時，他萌生了收李世芳為徒的想法。當時，齊如山問葉龍章：

幾天後，梅蘭芳與齊如山等人又到「富連成」，由齊如山向葉龍章提出梅蘭芳想收李世芳為徒。當時，齊如山問葉龍章：

「梅畹華想收世芳做徒弟，並想舉行一個儀式，你看怎麼樣？」

葉龍章不免猶豫。這是原因之一。原因之二，便和「四大名旦」之一的尚小雲有關了。

過不得行拜師禮。按照「富連成」科班的班規，學生在座科學藝期間不得拜別人為師，不

之前，因為各種樣的原因，「富連成」遭遇生存危機，一度面臨關門的困境。這個時候，一向有俠義之風的尚小雲及時出手，義助「富連成」。他為袁世海、李世芳創排了由「尚派」名劇《紅綃》改編的《崑崙劍俠傳》。這齣戲公演後，大受歡迎。

接著，尚小雲為「富連成」排演了第二齣「尚派」戲，由《玉虎墜》改編的《娟娟》。嚴格說來，這部戲是為「富連成」的另一個旦角毛世來創排的。不過，李世芳也在其中扮演了一個角色。

毛世來比李世芳大一歲，北平人。毛家兄弟姐妹五個，兄弟們都唱戲，姐妹們都嫁給唱戲的。世來排行老么後來娶了梅蘭芳姨父兼琴師徐蘭沅的女兒為妻，與梅蘭芳成了親戚。他自小就「鑽精靈，這樣的性格，自然適合唱花旦。他一直以筱翠花為模仿對象，後來被戲界視為「筱翠花以次，花旦界的翹楚人物」。

尚小雲為「富連成」排演的第三齣戲，是由梆子戲《佛門點元》改編的《金瓶女》。李世芳飾演金瓶女，葉盛長飾金錢元，袁世海飾假扮和尚的強盜。

當時有種說法，說尚小雲之所以積極義助「富連成」，是應齊如山之請，而齊如山之所以想盡辦法拯救「富連成」，就是為了李世芳。從尚小雲為「富連成」創排的三齣戲，都為李世芳安排了角色可以推知，這樣的說法，似乎不能說完全沒有可能。有媒體因此稱：「尚小雲愛世芳秀慧，為之排《崑崙劍俠傳》《金瓶女》《娟娟》三大歌舞劇。世芳社會知名，端在於此。」

當時，兩個孩子拜尚為師，葉龍章是嚴格按照班規行事，未同意他倆對尚小雲行拜師禮，如果現在同意他拜梅蘭芳為師，而且行之後，李世芳、毛世來對尚小雲為師。不過，照規矩，他們並沒有行拜師禮，稱呼上仍然是「先生」，而不是師父。在「富連成」，學生只稱社長為「師父」，稱其他專業的老師為「先生」。

儘管李世芳、毛世來對尚小雲未行過拜師禮，但在事實上，尚小雲是他倆的師父。眾所周知，拜師禮不過是一種形式而已。

拜師禮，那麼，對尚小雲，豈不是太不公平？但是，另外一方面，梅蘭芳從來不主動提出收徒，這次算是破了例。這麼好的一個

機會，又豈能錯過？葉龍章一時不知如何是好，只能尷尬地笑笑。

齊如山看出葉龍章有些為難，便說：「龍章先生你要知道，一個人要拜梅先生為師，是很不容易的。今天是梅先生親自提出

要收世芳為徒，對於老兄和世芳來說是千載難逢之事，對於您和『富連成』也是個光榮。梅先生在國外、國內享有偌大名譽，又

是尊父、『喜連成』時之藝徒，關係這樣密切。尤其『小梅蘭芳』拜『老梅蘭芳』為師，也是理所當然的事。望您不必有其他顧

慮。世芳是您葉家的徒弟，您自可主張，您如果同意，那麼您叫您弟子拜誰，別人哪能提出異議。」

雖然無法獲知齊如山在說這番話時，是以何種語氣，但是，從這番話的內容來看，它充滿傲氣和霸氣，甚至是不可一世。

他的言下之意似乎是，梅蘭芳欲收「富連成」的學生，是給你「富連成」面子，別不識抬舉。梅蘭芳「在國外、國內享有偌大名

譽」是事實，學戲的孩子能夠拜他為師，也確是機會難得。但是，這並不能成為破壞規矩的理由。「富連成」從創辦之始的「喜

連升」到「喜連成」再到「富連成」，規模不斷壯大，直至成為京城首屈一指的著名京劇科班，很大程度上便是它的性質雖然仍

然屬於舊式科班，但卻比舊式科班有更加規範、更加文明先進的管理模式，通俗地說，就是特別上規矩。

另外，所謂「小梅蘭芳拜老梅蘭芳」也根本談不上「理所當然」。梅蘭芳欲收李世芳為徒，是出於愛才心理，是一種主觀願

望，並不存在必然性。更重要的是，齊如山不可能不知道李世芳曾拜過尚小雲為師，即便沒有行過拜師禮，但他也是事實上的尚

小雲弟子。雖然那時，並不嚴格禁止一個人同時拜兩個人為師，何況尚小雲收李世芳為徒，未行拜師禮。但是，齊如山明確要求

行拜師禮，這對同為四大名旦的尚小雲來說，既不公平，也是傷害。

葉龍章還是沒有立即答應齊如山的要求，只說還要和總教習蕭長華以及其他老師商量商量。蕭長華首先表示贊同，其他人也

無異議。在這種情況下，葉龍章也只好答應，不過，他又想：既然拜梅蘭芳的機會難得，如今機會送上門來，如果只叫李世芳一

人拜梅，豈不有些虧，何不再挑幾個孩子，一同拜梅。這樣的話，豈不可以多培養幾個優秀人才。他的這個想法，可以說，是非

常聰明的。

同意李世芳拜梅，實際上是破了規矩，從此以後，將很難阻擋其他孩子拜師。如果在李世芳之後，繼續堅守老規矩，將很難

服眾。既然拜梅無法阻止，一個拜也是拜，幾個拜也是拜，少自然不如多；既然如齊如山所說：「對『富連成』是個光榮。」那

麼就讓「富連成」的孩子多幾個得到這份光榮吧。於是，與李世芳同時拜梅蘭芳為師的，還有也曾拜過尚小雲的毛世來，以及李

元芳、劉元彤、張世孝。

在收到「富連成」送來的邀請參加拜師儀式的信函之前，尚小雲就已經知道了「拜師」這件事。他不惱，不怒，沒事人一樣，一如既往地唱戲、寫字作畫、欣賞字畫、把玩古玩，甚至照舊與梅蘭芳一起喝茶吃飯聊天。身邊的人，卻為他鳴不平：「你收李世芳、毛世來時，未行拜師禮，梅婉華收徒，卻行拜師禮，這不是歧視嗎？」尚小雲哈哈一笑，說：「這有什麼，誰收他們，還不一個樣，能讓這孩子繼我們之後，做新『四大名旦』，不是挺好。國劇，後繼有人，不是更好。」當他收到邀請函後，又有人問他：「你當真要去？」他眉毛一揚，圓眼一瞪，說：「去！當然要去！這是喜事，幹嗎不去？」

拜師儀式在位於絨線胡同的「國劇學會」舉行，所有酒席由「富連成」承擔。梅蘭芳收徒，是大事，很轟動，因此拜師儀式很隆重，僅以參加人數多達數百論，就可用「盛況空前」形容。應邀參加的有梅蘭芳之前收的所有徒弟，和梨園行老前輩楊小樓、王瑤卿、余叔巖、徐蘭沅、姜妙香等，加上在北平的所有旦行演員，包括「四大名旦」中的程硯秋、荀慧生，還有就是尚小雲。

尚小雲毫無芥蒂地出席拜師禮，讓「富連成」多少有些愧疚的心，放了下來。尚小雲真誠地祝福也算是他的弟子的李世芳、毛世來，囑咐他倆要珍惜這大好機會，好好向梅先生學戲，勤奮練功。他的親切和大度，也讓兩個孩子放下了包袱。可以說，因為尚小雲，這個拜師儀式才真正的順利和圓滿。

李世芳入梅門後的一段時間，梅蘭芳正好在北京第一舞台演出，每場演出，他總是特地留出一個正面包廂給幾個徒弟讓他們觀摩學習。李世芳更是細心求教，專心苦練，成績斐然。

拜師這年，北京一家以發表戲曲界動態為主的《立言報》針對許多讀者提出的誰能繼承「四大名旦」資格的問題，舉辦了一次「童伶選舉」，要求選出生、旦、淨、丑各部冠亞軍，候選對象是當時中華戲曲學校和「富連成」科班的學生。在這次選舉中，李世芳以一萬張得票的絕對優勢獲「童伶主席」之稱號，「旦角冠軍」是毛世來。評選結果揭曉後，在「富連成」科班舉行了發獎儀式，為「童伶主席」李世芳舉行了加冕禮。

這次選舉後，有人認為應該有繼「四大名旦」後的「四小名旦」，於是，李世芳、毛世來、宋德珠、張君秋被推為最合適人選。《立言報》主編吳宗祐先生於1940年請他們四人在長安戲院和新新大戲院舉行過兩次聯袂合作演出《白蛇傳》，每人一折，李世芳演《合缽》、毛世來演《斷橋》、宋德珠演《金山寺》、張君秋演《祭塔》，當時被稱為「四白蛇傳」，影響頗大。

自此，「四小名旦」也就流傳了下來。在李世芳於1947年年初遇難後，北京《紀事報》又舉辦過一次「新四小名旦」的選舉，「新四小名旦」是張君秋、毛世來、陳永玲、許翰英。

之後，梅蘭芳返回上海。師徒倆從此分居南北。李世芳始終不是「只做虛名、實則欺世的梅門弟子」，他四處求教，先師從梅門大弟子魏蓮芳，從他那裡學到《鳳還巢》《廉錦楓》《西施》《太真外傳》等梅派名劇，又拜為梅蘭芳操琴多年的王少卿為師，學習梅派唱腔，再得齊如山的幫助，學到《千金一笑》和《嫦娥奔月》。他深知梅派藝術蘊含著豐富的崑曲底蘊，便師從韓世昌學習崑曲。

這多方面的求教，讓他雖然不能親聆師教，卻也深得梅派藝術真諦，終以「出眾的梅風、梅韻」組建了「承芳社」劇團。

1940年，「承芳社」在三慶戲院首場演出，劇目是《廉錦楓》，接著又相繼演出了《霸王別姬》《宇宙鋒》《生死恨》《紅線盜盒》等梅派名劇，反響頗大，很快就唱紅了北京、天津乃至上海。此時正值梅蘭芳暫別舞台之際，許多酷愛梅派劇目的戲迷以看李世芳的戲來滿足看不到梅蘭芳演出的需求，故有「今慾望梅止渴者，捨世芳莫屬」之說。

雖然李世芳向梅蘭芳行了拜師禮，但梅蘭芳一直稱世芳「賢弟」，這是他一貫作風。遠在上海的梅蘭芳一直牽掛著這位賢弟，忙碌之餘不忘去信諄諄教誨。從他在1937年寫給李世芳的一封信中可以看到他的為師之道和思想品格：

世芳賢弟覽：

許久沒有看見你。前年在北平，看過你幾齣戲，確很規矩熨帖。當時曾勉勵你多用功，不要因為人家誇好，便自以為好。須知道本事是無窮無休！這話你當然還記得。數日前，接到友人的信，說你七月便出科了！我聽說這話，便很高興，想來你也無樂。但是以後比在學堂，可就難多了。如果交一位好朋友，連人格帶技術，都可以日見長進；倘交一位不好朋友，從此就可以敗落下去！我生平稍稍有點成就，也因為好朋友幫忙的地方甚多，這事你必須要留神為好。

再者：既是戲，便須能唱！現在相離很遠，沒法子幫助你，將來如果你到南方來演戲，我一定很可以幫你的忙。你出科之後，不知作何打算？我想還是聽葉文甫師父的話最好，帶問近好。師父前代請安。同仁諸位先生都代問好。

這幾年是有嗓子，能唱的，都有飯吃。你以後對自己的嗓子，更要加意保護才好。所以嗓子最為要緊。你想來你也樂。

梅蘭芳手書　二十六年八月

看得出來，李世芳出科，沒有事先告知梅師。徒弟出師，居然誨之諄諄，可見其疏懶，說得嚴重一點兒，是不敬。梅蘭芳對弟子，卻毫不計較，仍然誨之諄諄，也可說是關心，也可說是他對這樣的徒兒有擔心。信中之言似乎有所指，極有可能非泛泛而論。無論怎樣，這封信被稱為「堪稱典型的教戲又教人的範例」。

太平洋戰爭爆發後，梅蘭芳從香港返回上海。得此消息，李世芳三下上海，或演出，或登師門求教。幾年來，李世芳一面演出梅劇，一面深受師父勇於創新的精神影響創排了兩齣新戲：根據山西梆子《百花亭》改編的《百花公主》和取材於太平天國故事的《天國女兒》，分別請劇作家景孤血和翁偶虹編劇。梅蘭芳十分欣賞弟子幾年來取得的成就，並被弟子的敬業精神所感，破例留他住在自己的家裡親自傳授梅派技藝。

據梅蘭芳兒子梅葆琛回憶，在上海的那段日子裡，梅蘭芳只要有空閒就叫李世芳到二樓的「梅華詩屋」，親自教授梅派名劇，幫助他排練身段、表情，甚至連化妝胭脂太紅、片子貼得太高等細節，他都一一加以指正。有時，他為了檢查李世芳的演藝是否有進步，需要到劇場觀看演出，但他又擔心進劇場會造成場內秩序混亂而影響李世芳的情緒，所以他每次去都是悄悄地，連李世芳也不通知。演出結束回到家裡，他向李世芳指出當晚演出的優劣時，李世芳十分驚訝，這才知道師父曾去看過他的戲。李世芳曾對梅葆琛談起師父背著他去看他的戲，說：「師父在私下常檢查我的演技，我太受師父的寵愛了，我要加倍努力勤奮，學好基本功，在演出時不能有半點的鬆懈。」

對李世芳已經演得很熟練的劇目，梅蘭芳也一字一腔、一招一式地重新教過，但他並不要求弟子一味模仿，而是鼓勵弟子創新，他自己在教授的同時，也不停地修正他以前所演並按照弟子的條件加以改動。如排《霸王別姬》時，梅蘭芳發現有些戲文不夠貼切，當即進行了修改。有一次，李世芳演出《霸王別姬》一場時，李世芳的一個舞劍動作很美，回家後，便叫他再示範一次，看後對李世芳說：「身段姿態很美，你就不要改了，就這樣演吧！」以後，他自己在演這場戲時也採用了李世芳的這個動作。可見他不僅鼓勵弟子不墨守成規，而且還能放下師父架子虛心接受弟子的長處。

抗戰勝利後，梅蘭芳恢復舞台生活，他曾十分關懷地問李世芳：「你可曾每場都來看我的戲？你應該抓緊時間多看我的戲，因為這就等於是在給你上課，我每天可以給你留一張票。」那時李世芳的「承芳社」在上海演出的上座率很差，經濟十分困難，甚至有被困上海的危險。梅蘭芳心裡很焦急，一方面在精神上鼓勵他，一方面安排他和自己合作演出以增加收入。不久，師徒首次合作的《金山寺》《斷橋》公演，梅蘭芳飾白娘子，李世芳飾青蛇，特邀名小生俞振飛飾許仙。演出轟動上海，連演三場，場

場爆滿，一時成為梨園佳話。師徒都因此興奮不已，卻不曾想到這是李世芳最後一次演出了。

1946年底，山東方面請李世芳去演出，但李世芳已決定率團返回北平。次年元月四日，李世芳和與他情如手足的梅葆琛一夜未眠。自1946年秋，李世芳率團到上海演出後，就一直住在梅家，和梅葆琛同住在四樓的一間臥室裡。第二天大早，梅葆琛與妹妹梅葆玥、弟弟梅葆玖乘梅蘭芳的汽車將李世芳送到機場，一直看他登上飛機。李世芳在飛機艙口回頭向他們揮手告別。

那天，梅葆琛特地帶了一副望遠鏡，他用望遠鏡看著李世芳真的遇難了，忍不住哭了又哭，又後悔又自責。當時，他打算讓李世芳過完年再回北京的，可又「考慮到他的前途和家人的生活」，所以也沒有刻意挽留。不過，他勸李世芳乘海輪回去，理由便是飛機不安全容易出事。誰想到，梅蘭芳的擔憂竟成事實。正如姚玉芙所感歎的：「吾復何言，唯有歸之命運而已爾。」

第二天，他特地打電話到飛機場，終於證實愛徒李世芳的編號為「121」號的飛機轟然起飛……

不久，噩耗傳來，李世芳乘坐的飛機在青島上空因濃霧而撞山失事。初聞此訊，大家一時無法相信是真的，當確定失事飛機編號為「121」時，梅葆琛首先失聲痛哭，李世芳的岳父姚玉芙也痛不欲生，茶飯不思。李世芳當年年僅二十六歲，與姚玉芙之女成婚四年，育有三女。幼女出生時，他不在妻子身邊，故臨死也未能見上女兒一面。

當晚，梅蘭芳在中國大戲院有演出，大家為了不影響他演出，決定暫時不告訴他。可是，在後台化妝的梅蘭芳無意中還是聽到了這個消息，差點暈過去。旁邊有人安慰他說：「這消息不一定可靠！」梅蘭芳當然也希望這消息不可靠，他勉強支撐著演完戲。

1950年，剛剛學成《金山寺》《斷橋》的梅葆玖需要登台實踐，已四年沒有唱這兩齣戲的梅蘭芳決定陪兒子再演一次。那天演完戲後，他一邊卸妝，一邊抽著煙對許姬傳說：「你知道我今兒唱這齣戲的感觸嗎？回想四年前在上海中國大戲院，李世芳陪著我唱青蛇，這還是我演《金山寺》帶《斷橋》的初次嘗試……

為了紀念和追悼李世芳的不幸早逝，梅蘭芳在中國大戲院組織了一場義演，應邀參加義演的有程硯秋和俞振飛合演的《弓硯緣》、言慧珠、李玉茹和梅葆玥等合演的《五花洞》等劇。開演前，梅蘭芳致悼詞，哀悼他的愛徒。這場義演的所有得款都用來接濟李世芳的家屬。

他之所以四年不唱這兩齣戲，目的就是「怕觸景傷情」。那天演完戲後，他一邊卸妝，一邊抽著煙對許姬傳說：「你知道我今兒唱這齣戲的感觸嗎？回想四年前在上海中國大戲院，李世芳陪著我唱青蛇，這還是我演《金山寺》帶《斷橋》的初次嘗試……從此就不願意再演這兩齣戲嗎？我剛才扮上戲，又想起了我的學生，還是止不住一陣心酸。」

316

在梅門弟子中，留宿梅家得師父親傳的僅李世芳一人，可見梅蘭芳是多麼偏愛這個徒弟；愛徒死後，梅蘭芳不僅痛哭不止，更不願意再演曾與愛徒合作過的戲，可見師徒情誼之深厚。

兩個女弟子

在眾多的女弟子中，梅蘭芳偏愛言慧珠和杜近芳。她倆也不負師恩，深得梅派精髓，很好地繼承了梅派藝術，是梅派藝術的主要傳承者。

言慧珠是京劇老生演員言菊朋之女。生於1919年，早年就讀於北京春明女子中學，因家庭影響自幼愛好戲曲。言菊朋深知唱戲這碗飯不好吃，加上言慧珠又是個女孩子，所以起初他堅決反對女兒步自己的後塵。可是言慧珠愛京劇愛得執著，背著父親偷偷學戲。言菊朋無奈，終於同意讓女兒正式拜師學藝。

最初言慧珠因崇尚程派藝術，一心鑽研程腔，還想拜程硯秋為師。言菊朋覺得程腔是以迴委婉取勝，長於表現悲劇人物，而女兒的嗓音洪亮，學程派不如學梅派有發展前途。於是言慧珠便改學梅派了。她從曾給梅蘭芳操琴三十年的名琴師徐蘭沅學梅派唱腔，向朱桂芳學身段把子。當時梅蘭芳已去了上海，言慧珠不得大師親炙，便或買或借來梅蘭芳的所有唱片，跟著留聲機日夜聆聽、揣摩。如此等等，終入梅派堂奧。

做梅蘭芳的私淑弟子，言慧珠自然不滿足，她夢寐以求的是做梅蘭芳的入室弟子。1942年，梅蘭芳從香港回到上海，言慧珠隨即而至，欲拜梅蘭芳為師。梅蘭芳與言菊朋是老友，又是看著言慧珠長大的，看著她藝海有成，自然樂意收她為徒。自此，言慧珠正式成為梅門弟子。

言慧珠除了直接向梅蘭芳請教外，也隨時向深知梅派藝術的專家討教，要他們批評指正。每逢梅蘭芳演出，言慧珠必定坐在前排觀摩，同時用筆速記表演動作。她發現梅派演戲，並不呆板地死守公式。她去找許姬傳，說出她的困惑：梅蘭芳「先生的身段，常常變動，令人捉摸不定。」許姬傳指點說：「先生的藝術是玲瓏活潑，妙造自然，如從一招一式去模仿，則不能達到最高境界，應該從形似上升到神似。」言慧珠便又將此話告訴好：但我覺得梅先生演的《洛神》有仙氣，你似乎專在模仿技術，要從仙氣著眼，這就更上一層樓了。」

還有一次她演《洛神》，請李健吾先生觀看，過後請他提意見。李健吾說：「你的唱腔、身段、行頭、道具都是梅派，很

梅蘭芳，請他傳授「仙氣」。梅蘭芳笑著說：「仙氣恐怕是一種修養，你可以揣摩《洛神賦》，同時到博物館看看《洛神圖》古畫，從文字、圖畫裡下工夫研究……你照我的方法去琢磨，就能找到李先生所說的仙氣了。」

言慧珠如此反覆求教，聆聽教誨，藝術上自然長進很快。言慧珠的長處還在於她從梅蘭芳不死守前人教條中得到啟發，她潛心學習梅蘭芳藝術，對梅蘭芳的藝術充滿了崇敬，但並不因此而一切以梅氏藝術為準，一成不變。相反，她對梅蘭芳的戲，時時根據自己的條件，根據自己對戲的內容的理解而加以改動。

有大師指點，加上自己刻苦，言慧珠最終被公認為梅派藝術的主要傳人之一，有「小梅蘭芳」之譽。梅蘭芳對他這位高足自然也是非常喜愛，二十世紀五○年代之初，他拍攝電影戲曲片《遊園驚夢》時，就曾指名要言慧珠扮演春香一角兒。

抗戰勝利後的第二年，華東地區遭遇了一場特大水災，為救濟難民，由上海知名人士發起一系列的義演賑災活動，其中包括舉行規模盛大的「選美」比賽，分為名媛、歌星、舞星及坤伶四組。言慧珠以她出色的表演，技壓群芳，獲得坤伶組桂冠。當時京劇稱為「平劇」，於是言慧珠便有了「平劇皇后」的美稱。

相貌真正酷似梅蘭芳的是他花費心血最多的女弟子杜近芳。

梅蘭芳在收這個徒弟時恐怕沒有料到她日後會有那麼大的成就。當時，他只不過是看了她的一張演虞姬的戲裝照後，決定收她為徒的，因為她的戲裝照太像他自己了，以至於連他自己一時都難以分清誰是誰了，甚至初看這張戲照時，他就以為照片上的人就是自己，還問夫人：「這是我哪年照的？項鏈上的幾顆珠子怎麼沒弄好？」當時，梅夫人忍不住樂了。站在一旁的小杜近芳更是差點兒笑出了聲，忙上前說明她才是照片上的人，並趁熱打鐵，懇請梅大師收她為徒。

杜近芳自己說，她是孤兒，本不姓杜，剛出生就被抱進了「喜連成」出科的陳喜新家，那時她姓陳。十一歲時，她被北京的一位文化經紀人杜菊初收為養女，才改姓杜。早年杜近芳師從王瑤卿，又從王瑤卿的侄子王少卿那裡學會了《宇宙鋒》《鳳還巢》《霸王別姬》等梅派戲。因而，她拜師梅蘭芳時，已經有了較為紮實的梅派基礎。1947年，杜近芳來到上海。到上海的目的除了能和李少春、袁世海、姜妙香等京劇名家合作演出外，更重要的是想拜梅蘭芳為師。一張足以亂真的戲裝照，成就了她的夢想。

梅蘭芳確實偏愛這個學生，不僅有問必答，而且還親自為她說戲、走台步、分析人物、手把手地教。有一次杜近芳練《白蛇傳》「水鬥」時的「小快槍」，練到汗流浹背、氣喘吁吁卻還是找不到感覺。在一旁觀看的梅蘭芳當即脫下皮大衣，親自示範。

接著，他又脫去棉衣、毛衣，只穿著一件襯衫與弟子「對打」，直到杜近芳的「小快槍」打得像模像樣了，他才得空將額上的汗水擦去。

梅蘭芳為杜近芳如此盡心盡力，使別的弟子如言慧珠心生「不滿」，說「我們都是『追』先生，而對近芳，則反過來，先生『追』學生」。先生「追」著學生學，學生哪有不好好學的道理。杜近芳備加珍惜學習機會，一心想將先生的本領全都學到手，於是一招一式都模仿先生，生怕有一丁點兒不像。梅蘭芳以齊白石的話「學我者生，像我者死」教育杜近芳，鼓勵她創新。

1956年，杜近芳第一次在國外演出《霸王別姬》就獲得空前成功，不僅連演數天場場爆滿，外國觀眾甚至將它與莎士比亞的《奧賽羅》相提並論。杜近芳本人更是贏得「東方皇后」的美譽。

就在杜近芳的名聲漸大，獲得的掌聲、鮮花、褒揚越來越多時，梅蘭芳的頭腦異常冷靜，他以一個藝術家特有的敏銳意識到，「她要只守著我的幾齣戲來吃，能有多大前途？自己的特長又怎麼能得到發揮？」於是，他建議給近芳排幾齣新的、大的、像樣的戲。

於是，在梅蘭芳的直接關懷下，杜近芳陸續排演了《白蛇傳》《柳蔭記》《花木蘭》《佘賽花》《桃花村》《桃花扇》《牛郎織女》《玉簪記》《謝瑤環》《梁紅玉》等歷史戲及《白毛女》《柯山紅日》等現代戲，使自己的藝術達到了一個前所未有的高度。

梅蘭芳一生收徒究竟有多少？有說五十的，有說一百零二的，有說一百零九的，有說一百二十一的。其實，沒有一個準確的數字，反而是正常的。有種說法，解放前唱旦角的，沒有不拜梅蘭芳的。之後唱旦角的，雖然曾執弟子禮，行過拜師禮，但並未直接接受過梅蘭芳的教誨和指點，但他們也都算得上是梅門弟子。這樣一來，梅門弟子有多少？誰能說得清。

梅蘭芳對收徒，一向謹慎，對教學，更不馬虎。他的教學特點有言傳身教、因材施教、鼓勵創新和博採眾長、注重道德修養和文化素質的積澱，講究養身。這一切，其實也正是他自己藝術生涯的真實寫照。

梅花雖落香猶在。在梅蘭芳身後，他的弟子們如同一團火炬中濺出的無數顆火星，各自在空中畫出多彩的軌跡，將梅蘭芳為之奉獻了一生的京劇藝術傳承下去，引向未來。

梅蘭芳 的藝術和情感

國家圖書館出版品預行編目資料

梅蘭芳的藝術和情感 / 李伶伶作. -- 初版.--
臺北市：知兵堂出版，2008. 11 ［民97］
面； 公分, ——（知兵堂叢書. 電影系列；1）

ISBN 978-986-84380-6-4（平裝）

1.梅蘭芳　2.京劇　3.傳記　4.中國

982.9　　　　　　　　　　97021664

iLOOK 電影叢書系列 01　梅蘭芳的藝術和情感

作者：李伶伶
責任編輯：林達
美術設計：王詠堯
出版：知兵堂出版社
　　　　10055 台北市中正區杭州南路一段77巷25號1樓
電話：(02) 2391-7063
傳真：(02) 3393-8526
劃撥帳號：50043784
劃撥戶名：知兵堂出版社

國內總代理：紅螞蟻圖書有限公司
地址：114 台北市內湖區舊宗路二段121巷28號4樓
電話：(02) 2795-3656
傳真：(02) 2795-4100
E-mail：red0511@ms51.hinet.net
http://www.e-redant.com

初版一刷：2008年11月

售價：新台幣320元　（缺頁或破損的書，請寄回更換）
版權所有　翻印必究

97.
12.
14.
購於重慶南路
墊腳石。陳湘楹